노론의 화가,
겸재 정선

일러두기

이 책에 수록된 도판의 소장처는 책 말미의 〈수록 도판 일람〉에 실었습니다.

노론의 화가, 겸재 정선

다시 읽어내는 겸재의 진경산수화

ⓒ 이성현 2020

초판 1쇄 2020년 4월 10일
초판 2쇄 2020년 5월 8일

지은이 이성현

출판책임	박성규	펴낸이	이정원
편집주간	선우미정	펴낸곳	도서출판 들녘
디자인진행	한채린	등록일자	1987년 12월 12일
편집	이수연	등록번호	10-156
디자인	김정호		
마케팅	정용범	주소	경기도 파주시 회동길 198
경영지원	김은주·장경선	전화	031-955-7374 (대표)
제작관리	구법모		031-955-7381 (편집)
물류관리	엄철용	팩스	031-955-7393
		이메일	dulnyouk@dulnyouk.co.kr
		홈페이지	www.dulnyouk.co.kr

ISBN 979-11-5925-527-4 (03600) CIP 2020011484

이 도서의 국립중앙도서관 출판예정도서목록(CIP)은 서지정보유통지원시스템 홈페이지(http://seoji.nl.go.kr)와
국가자료공동목록시스템(http://www.nl.go.kr/kolisnet)에서 이용하실 수 있습니다.

노론의 화가,
겸재 정선

| 다시 읽어내는 겸재의 진경산수화 |

이 성 현 지음

들녘

차례

언제부터인가 학계에서도 '진경문화眞景文化' '진경시대眞景時代'라는 용어가 널리 쓰이고 있다.

그러나 학자라면 조선후기 문화를 '진경문화'라 부르는 것에 신중해질 필요가 있다. 왜냐하면 조선후기 문화를 '진경문화'라 부르는 것은 단순히 조선후기라는 특정 시기의 문화를 지칭하는 것이 아니라 조선후기 문화의 성격을 '진경眞景'이라 규정하였음을 전제로 거론할 수 있는 말이기 때문이다.

물론 조선후기 문예에는 조선의 고유색이라 부를 만한 흔적이 발견되고, 조선후기 문예계의 흐름 또한 타 시대와 확연히 구별되는 분명한 차별성이 나타난다. 그러나 이를 '진경眞景'이라 규정하는 것은 별개의 문제이니, 조선후기 문화를 '진경문화'라 부르려면 먼저 '진경眞景'에 대한 학문적 개념 정립부터 이루어져야 할 것이다.

그런데… 도대체 '진경眞景'이 무슨 의미일까?

'진경眞景'이란 말은 오늘날 미술사가들이 조선후기 문예의 차별성을 부각시키기 위하여 만들어낸 신조어가 아니다.

조선후기 문예계의 영수격인 표암豹菴 강세황姜世晃(1713-1791)이 흔히 쓰던 '참 진眞'에 '지경 경境'자를 쓰는 '진경眞境'과 달리 '참 진眞'에 '빛 경景'자를 합한 '진경眞景'이란 말을 퍼트렸던 것인데… 오늘날과 달리 조선후기 문예인들에게 '진경眞景'이란 용어는 생소한 것이었다. 왜냐하면 오늘날 흔히 '풍경 경景'으로 읽는 경景자가 당시에는 주로 '빛 경景'으로 읽었던 탓에 당시 사람이 '진경眞景'이라 쓰인 글귀를 읽게 되었다면 십중팔구 '참된 빛'이란 의미를 떠올렸을 것이기 때문이다. 그런데… 표암은 여기에 한술 더 떠 '진경산수화眞景山水畵'라 하였으니, 당시 글줄깨나 읽은 선비들도 고개를 갸우뚱하며 '이게 뭐지?' 하였을 것이다. '신선이 살고 있는 선계'를 뜻하는 '진경眞境'이야 누구나 어렵지 않게 '신선이 살고 있다는 선계처럼 빼어난 절경'을 떠올릴 수 있겠으나, '참된 빛의 산수화[眞景山水畵]'라 하였으니, 쉽게 개념이 잡히지 않는 신조어였던 셈이다. 그러나 오늘날 이 땅의 많은 미술사가들은 대체로 '진경眞景'과 '진경眞境'을 같은 뜻으로 읽고 있는 탓에 진경眞景 개념을 왜 세워야 하는지 그 필요성조차 실감하지 못하고 있으니 답답한 일이 아닐 수 없다.*

* 표암이 남긴 글의 원본을 살펴보면 그는 분명 眞境과 眞景을 구분하여 쓰고 있음을 확인할 수 있다. 그러나 오늘의 미술사가들은 眞景과 眞境이 같은 뜻이라 하더니, 급기야 원문에는 분명 眞境이라 쓰여 있음에도 眞景이라 바꿔 활자화하는 짓도 서슴지 않는다. 학자가 용어에 둔감하면 개념이 흐려지건만, 흐릿한 개념으로 문화와 시대정신까지 논하려는 것이 과욕인지 뻔뻔함인지….

오늘날 '진경문화'와 '진경시대'라는 말이 유행처럼 쓰이고 있지만, 이는 진경 개념을 통해 조선후기 문화와 시대적 특성을 규정한 것이라기보다는 대체로 조선후기를 대표하는 문예인으로 겸재謙齋 정선鄭敾(1676-1759)을 내세우고, 그의 진경산수화를 통해 조선후기 문화와 시대정신을 설명한 것에 불과하다. 이는 결국 겸재의 진경산수화를 통해 조선후기 문화와 시대정신을 설명해온 격인데… 문제는 진경산수화에서 진경 개념을 이끌어내면 진경眞景은 '(관념이 아닌 실제를 바탕으로 하는) 참 풍경'이란 의미가 되는 탓에 이를 문화와 시대정신으로 확대 해석하기 위해선 '관념에서 벗어나 실제를 추구하는'이란 뜻으로 변환

시켜야 한다는 것이다.

다시 말해 진경眞景의 의미를 풍경 개념 밖에 두어야만 논리적으로 문화나 시대정신과 연결시킬 수 있는데… 미술사가들은 한사코 진경의 의미를 풍경 개념에 묶어두고 있으니 문제가 아닐 수 없다 하겠다.

오늘날 흔히 '참 진眞'으로 읽는 진眞은 '하늘 진眞'으로도 읽는다.

진眞을 '참 진眞'으로 읽는 것은 '거짓 위僞'의 반대개념에 '참 진眞' 자를 두고 있다는 의미로, 이는 결코 가볍게 볼 일이 아니다.

왜냐하면 '참'이란 '원래 그런 것', 다시 말해 '하늘이 그리한 것'이란 뜻이니, 거짓의 반대개념을 진眞에 두게 되면 거짓[僞]은 '참에 작위적 요소를 가해 꾸민 것'이 되기 때문에 참과 거짓의 경계를 현상계가 아니라 형이상학적 개념 위에 두고 있다는 의미가 되기 때문이다.

한마디로 눈에 보이는 현상계만으로 참과 거짓을 판단할 수 없다는 뜻이 되는데… 문제는 이런 관점에서 보면 관념觀念의 대척점에 실재實在 이 아니라 진眞을 두는 것이 당연하다는 것이다. 그러나 미술사가들은 관념산수화의 대척점에 실경산수화를 두고 진경산수화는 특별한 실경 산수화쯤으로 간주해온 탓에 진경산수화에 대한 개념 정립이 모호해 져버렸다.

이는 결국 관념觀念의 반대개념이 실제實際가 아니라 실재實在이듯 관념산수화의 반대개념 또한 실경산수화가 아니라 진경산수화에 두어 야 한다는 의미이다.

이런 관점에서 실경산수화는 현상계의 양태樣態를 충실히 담아내고자 한 것이라면 진경산수화는 현상계에서 벌어지고 있는 일을 형이상학적 개념[天眞]과 연결하여 설명하기 위한 것으로, 실제實際를 통해 유추해낸 실재實在의 증거를 통해 화가가 실제풍경을 재구성해낸 것이라 하겠다.

그러나 이러한 진경산수화를 향한 일련의 과정에는 필연적으로 현상계에서 일어나고 있는 일에 대한 화가의 해석이 개입될 수밖에 없는 탓에 화가의 생각[寫意]에 따라 눈에 보이는 실제 모습에 변형이 가해지는 것이 문제이다.*

진경眞景이 화가의 주관적 인식 틀을 거친다는 것은 역으로 화가가 특정 목적을 위해 의도적으로 실제와 다르게 꾸미는 거짓[僞]이 될 수 있다는 뜻이기도 하다.

이는 만약 진경眞景의 진위眞僞와 가치를 판단할 어떤 객관적 기준이 없다면 진경은 그저 개성적 표현이라 해야 하고, 주관이나 감각에 호소할 수밖에 없게 된다는 의미이기도 하다. 그러나 전통동양화는 감각적 표현보다 철학적 가치를 추구해왔던 까닭에 이는 동양화이길 포기하는 것과 다름없으니, 난감한 일이 아닐 수 없다. 이런 까닭에 표암은 '하늘 진眞'의 짝으로 '빛 경景'을 골라 '진경眞景'이라 하였던 것인데… 이는 화가가 이끌어낸 주관적 천진天眞을 판단할 수 있는 객관적 기준으로 성인의 도道를 제시하고자 하였기 때문이다.

'빛 경景'은 주변 사물을 보고 판단할 수 있게 해주는 '빛 광光'과 달리 『논어論語·위정爲政』의 북극성의 별빛과 같은 것으로, 세상의 구심점이 되는 빛을 뜻한다.

일찍이 공자께선 북극성을 중심으로 뭇별이 도는 모습을 덕치德治에 비유하셨고, 『시경詩經·아雅』에 나오는 경복景福이란 말을 빌려 조선의 법궁法宮을 경복궁景福宮이라 하였음을 표암이 몰랐을 리는 없었을 테니, 이는 그가 '하늘 진眞'의 짝으로 '빛 경景'자를 고른 이유를 미뤄 짐작 할 수 있는 부분이다.

다시 말해 표암이 골라낸 '진경眞景'이란 말은 동아시아 정교론政教論과 연결된 정치적 용어에서 비롯된 것으로, 하늘의 법리를 헤아리고

따르는 일련의 과정과 밀접한 관련이 있을 개연성이 매우 높다 하겠다.

그런데… 문제는 진경산수화眞景山水畵가 정치와 무슨 관계가 있느냐는 것이다. 결론부터 말하면 산수화는 원래 이상적인 정치체제를 시각적으로 구현해내기 위한 것으로, 이를 자연경을 빌려 표현해내었던 탓에 산수화라는 예술형식이 생겨난 것일 뿐, 원래 자연경이나 자연관을 담아내고자 하였던 것이 아니었다.

산山과 물[水]의 합성어 산수山水는 '상간하감上艮下坎' 다시 말해 산을 상징하는 간괘艮卦(☶)가 위에 있고 물을 상징하는 감괘 坎卦(☵)가 아래 위치한 몽괘蒙卦(䷃)의 괘상을 문자로 표기하여 괘명과 함께 병기한 것으로, 『주역周易·산수몽山水蒙』에서 비롯된 말이다.*

그런데… 주목할 점은 『주역·산수몽』은 통상 교육의 괘로 불리고, 과거 동아시아 정치가들은 통치행위를 일컬어 흔히 '가르친다[教化]'고 하였다는 것이다. 이는 『주역·산수몽』이 교육의 괘라기보다는 정교政敎의 괘에 가깝다는 뜻이기도 하다. 왜냐하면 『주역·산수몽』은 문명국 주周나라가 주변 야만부족을 어떻게 교화(문명화)시켜 효율적으로 관리할 것인가를 주제로 다루고 있으며, 이는 훗날 천자 중심의 중국식 봉건제의 모태가 되었기 때문이다.

한마디로 산수화가 발생되기 적어도 1500년 전부터 산수 개념은 『주역』을 통해 널리 확산된 정치적 용어였던 셈이다.

이런 관점에서 볼 때 『주역·산수몽』을 통해 산수화에 대한 정의를 내리는 것은 지극히 당연한 일일 것이다. 그러나 『주역·산수몽』뿐만 아니라 최초의 산수화론서山水畵論書를 남긴 종병宗炳 또한 『화산수서畵山水序』 첫머리에 산수화는 성인의 도道를 바탕으로 한 이상적 정치를 구현하고자 하는 선비들의 생각을 담아낸 것이라 분명히 명시해두었건만, 산수山水와 산수화山水畵를 구별하지 않고 '유설할 유遊'로 읽어야

* 통상 乾, 坤, 謙, 大畜… 식으로 괘 이름을 직접 부르던 방식과 달리 『周易』에선 重天乾, 重地坤, 地山謙, 山川大畜 식으로 괘명 앞에 괘상을 문자로 표기해주는 방식으로 괘명과 괘상을 하나로 묶어주었다. 山水라는 말이 山과 水를 자연경의 대표 물상으로 간주하고 만들어진 합성어라면 山과 水의 순서를 바꿔 水山이라 하여도 의미가 통해야 하지 않을까? 그러나 山水를 水山으로 바꿔 쓰면 『周易』에선 이는 蹇卦를 일컫는 것이 되어 水山蹇이라 읽게 되는데 … 무모하게 위험에 맞서지 말고 잠시 멈춰 힘을 축적하라는 뜻일 뿐 산수풍경과 아무 관계도 없다.

할 부분을 '놀 유遊'로 읽어 명산 유람을 권하는 것이 되어버린 탓에 산수화에 대한 잘못된 인식이 뿌리 깊이 박혀 있으니, 난감한 일이다. 물론 산수화의 역사가 모두 정치적 비유의 일환으로 그려졌던 것도 아니고, 산수화의 근원을 따져가며 동아시아인의 자연관과 함께한 산수화의 역사를 부정하거나 평가절하할 일도 아니다. 그러나 분명한 것은 산수화를 풍경의 범주에 묶어두는 한 아무리 산수화의 차별성을 부각시켜도 이는 그저 독특한 풍경화일 뿐인데… 이것이 서양의 종교화를 인물화라 주장하는 것과 무엇이 다른지 생각해보시길 바란다.

'진경眞景' 개념과 '진경산수화眞景山水畵'에 대한 잘못된 인식은 진경산수화의 입을 틀어막는 재갈로 쓰이고 있다.

그러나 따지고 보면 진경 개념을 '진경문화' '진경시대'로 확산시킨 것 자체가 이미 스스로 재갈을 풀어놓은 것과 다름없건만, 이제는 귀를 막고 들으려 하지 않으니, 더 큰 문제이다.

문화는 특정 사회나 시대의 세계관과 가치관에서 비롯된 행동양식을 일컫는 것이라 할때 특정 예술형식은 문화의 소산일 뿐이다.

다시 말해 조선후기 문예에 나타나는 특성을 진경眞景이라 규정하고, 이를 통해 조선후기 문화를 설명해왔다는 것 자체가 진경 개념을 이미 사회학 용어로 전용시켜 사용하고 있었다는 반증이다. 그렇다면 진경 개념을 사회학적 개념을 통해 읽으면 무슨 말이 될까?

'참된 (실제를 바탕으로 한) 풍경'이라 해석해온 진경眞景은 '관념을 벗어나 사실을 추구하는 사회 풍조'라는 의미로 바뀌게 된다.

이는 결국 '세상을 보는 관점의 변화'라는 의미가 되고, 세상을 보는 관점이 변하면 가치관과 행동양식의 변화가 뒤따르기 마련이니, 비로소 '진경문화' '진경시대'라는 말을 할 수 있을 것이다.

그렇다면 이런 관점에서 '진경문화' '진경시대'와 마주하면 우리는

무엇을 보게 될까?

관념으로 유지되던 조선 사회에 현실적 질문을 던지고 실제적 답을 구하는 새로운 사회풍조의 도래到來이다.

이는 결국 진경시대 문예의 특성은 조선후기 문예인들이 이전 시대와 달리 조선 사회가 직면한 현실적 문제에 관심을 가지고 적극적으로 자기 목소리를 내기 시작한 것에서 비롯된 것이라 해석되어야 할 부분 아닐까?

오늘날 수많은 미술사가들이 조선후기 회화를 민족문화의 고유색과 연결시켜왔으나, 아직까지 민족문화의 고유색이라 일컬을 만한 특화된 고유 양식을 분명히 적시하지 못하고 있다. 조선을 무대로 하였다느니 실제를 바탕으로 하는 생생한 표현이라니 등 수많은 찬사가 뒤따르고 있지만, 이는 걸출한 특정 화가의 빼어난 표현력은 될지언정 고유 양식이라 할 수는 없다. 왜냐하면 이는 세상 만물을 보고 표현해내는 새로운 방식, 다시 말해 화가가 창안해낸 조형어법의 변화에서 비롯된 결과가 아니라 사의寫意(화가가 그림 속에 담아둔 생각이나 뜻)를 전하기 위한 수단으로 기존 화법을 차용한 것인 탓에 그것이 아무리 효과적 표현일지라도 고유 양식이라 할 수 없기 때문이다. 이런 관점에서 조선후기 회화의 고유색이란 조선후기 문예인들의 작품을 통해 무슨 말을 하고자 하였고, 그것이 조선인의 가치관과 얼마나 부합되는가에 달린 문제이다. 다시 말해 조선후기 문예작품들에 조선의 고유색과 연결된 부분이 있다면 이는 조선후기 사회가 직면한 현실적 문제에 대한 다양한 목소리를 반영하고 있기 때문으로, 그것이 조선인의 심성과 얼마나 닮았는가에 따라 판단할 문제라 하겠다. 그렇다면 과연 무엇이 조선후기 문화에 새로운 흐름을 촉발시켰던 것일까?

이에 대하여 학자들은 대체로 임진·병자 양란의 충격에서 벗어나 이즈음 조선의 국력이 회복되었고, 대륙의 주인이 명明에서 청淸으로 바뀌며 성리학性理學의 본산이 조선으로 옮겨왔다는 소위 '조선중화사상朝鮮中華思想'에서 비롯된 것이라 한다.

그러나 국력이 어느 정도 회복되었다고 망국 직전까지 내몰리게 만든 무능한 정치에 대한 책임이 없어지는 것도 아니고, 상식적으로 그 무능한 정치의 원인 격인 조선 성리학에 대한 일말의 반성이나 비판 없이 모두가 조선 성리학의 부흥에 매진하였을 것이라곤 도저히 믿을 수도 없다.

사실 실상을 알고 보면 '진경시대'라 부르는 숙종조에서 정조 치세기까지 125년 조선정치사만큼 거듭되는 사화士禍와 환국換局으로 조정의 권력축이 극심하게 요동쳤던 시절도 흔치 않았으니, 문예부흥기 이전에 정치적 격변기라 해야 할 것이다.

그런데… 상식적으로 정쟁政爭은 정치적 명분의 차이에서 비롯되고, 정치적 명분은 정치이념과 연결되어 있기 마련 아닌가? 그렇다면 조선은 성리학을 국시로 하고 있었으니, 조선후기 정치판에 불어닥친 피비린내 나는 정쟁은 결국 어떤 형태로든 조선 성리학에 대한 견해차에서 비롯된 참극이라 볼 수밖에 없지 않은가?

또한 이는 역으로 '조선중화사상'이 조선후기 국가질서를 잡아주는 합의된 구심점이 아니었다는 반증 아닐까? 생각해보라. 설사 '조선중화사상'이 조선후기 사회를 휩쓴 화두였다 하여도 '조선중화사상'을 통해 이루고자 한 조선의 모습이 모두 같은 것도 아니고, 이를 이끌어내는 방식 또한 각기 달랐을 텐데… 이를 뭉뚱그려 '조선중화사상'이라 하고 '진경문화'의 성격을 규정하는 것은 지나치게 편리한 생각 아닐까?

조선회화사에 겸재 정선만큼 큰 족적을 남긴 화가도 없을 것이다.

이런 까닭에서인지 조선후기 문예의 특성을 겸재의 진경산수화를 통해 규정하고, 이를 '진경문화' '진경시대'로 확산시키는 학자들이 적지 않다. 그러나 이는 조선후기 문화를 노론이 선도하였다는 주장과 다를 바 없다.

왜냐하면 겸재가 조선회화사에 등장한 것은 대표적 노론 강경파 장동 김씨 집안의 삼연三淵 김창흡金昌翕(1653-1722)의 금강산 여행길에 동행하게 되면서였고, 이때 제작된 《신묘년풍악도첩辛卯年楓嶽圖帖》은 그의 금강산 그림의 원형이 되었으며, 이후 겸재는 평생토록 장동 김씨들과 함께하며 그들의 전폭적 후원 아래 화업을 이어갔음은 잘 알려진 사실이기 때문이다. 그런데 미술사가들은 겸재의 진경산수화眞景山水畫에서 '진경眞景'이란 말을 차용하여 조선후기 문화를 '진경문화眞景文化'라고 하면서도 한사코 겸재를 노론의 화가라 부르려 들지 않는다.

그러나 미술사가들 스스로 '진경문화는 조선중화사상에서 비롯된 것'이란 주장을 펼쳐왔고, 그 중심에 겸재를 두었다는 것 자체가 이미 겸재를 노론의 화가로 인정하고 있었던 것은 아닌지 냉정히 생각해볼 일이다.

왜냐하면 '조선중화사상'은 위기에 빠진 조선 성리학을 지켜내기 위하여 마련한 자구책으로, 숭명배청崇明排淸의 명분론과 소위 '인간의 도리를 지키며 우리 식으로 살자'는 고립주의에서 파생된 것인데… 이를 통해 정치적 기득권을 지키고자 한 세력이 노론이었고, 이를 통해 노론의 중심으로 부상한 자들이 장동 김씨들이기 때문이다.

겸재 정선의 가장 큰 후원자가 장동 김씨들이었고, 장동 김씨들의 정치적 행보와 부침에 따라 겸재의 이력과 화업의 변화가 함께하였음은 수많은 자료들이 증거하고 있다. 그러나 겸재와 사천槎川 이병연李秉淵(1671-1751) 그리고 장동 김씨 가문의 삼연 김창흡이 함께한 것은 맞

지만, 이는 어디까지나 문예인들끼리의 친교일 뿐, 정치적 만남이 아니라는 주장이다. 그러나 그렇다고 하기엔 대과大科는커녕 초시初試조차 치른 적 없음에도 당상관堂上官까지 오른 겸재의 감투가 너무 무겁고, 예술가가 정치적 견해를 피력하는 것은 사회적 책무이기도 하니, 이를 예술의 순수성을 해치는 것인 양 쉬쉬할 일은 더욱 아니다.

겸재 정선이 아무리 빼어난 화가라 하여도 조선후기 회화의 특성을 그의 작품을 통해 규정하는 것은 폭력과 다름없다.

아니, 겸재의 진경산수화를 통해 조선후기 문화와 시대적 특성을 설명하는 것은 미술사가들의 지나친 욕심이거나 오만이라 하는 것이 보다 정확한 표현이겠다. 조선후기 화가들이 모두 겸재와 같은 생각으로 그림을 그렸던 것도 아니고, 조선후기 문예계에 불어닥친 새로운 흐름이 회화에 국한된 현상도 아니었기 때문이다.

국문학계에선 '판소리를 비롯한 국문학의 부흥'을 통해 조선후기 문화의 특성을 설명하고 있으며, 이를 주도한 것은 일반 백성들이라 한다. 이는 미술사가들이 조선후기 문화의 특성을 '조선중화사상'과 연결시켜온 것과는 전혀 다른 관점이다. 조선후기 문화는 위로부터 기획된 문화현상이라 해야 할까? 아니면 아래로부터 피어난 불길이라 하여야 할까? 위로부터 뿌려진 씨앗이라면 숭명배청崇明排淸을 통해 정치권력을 지키려는 노론 세력이 일으킨 바람이 되겠지만, 아래로부터 일어난 돌풍이라면 낡은 성리학 이념에서 벗어나 현실에 주목하기 시작한 백성들의 아우성이라 하겠는데… 어디에 시선을 두어야 할지 자문해보시길 바란다.

오늘날 미술사가들은 조선후기를 문예부흥기라 하며 조선의 르네상스시대라 치켜세우고 있다. 무엇을 근거로 조선의 르네상스 운운하는

지 모르겠지만, 분명한 것은 르네상스시대가 오늘날에도 거론되고 있는 것은 빼어난 예술작품들보다 이를 이끌어낸 시대정신 때문이다. 한마디로 문예부흥이란 새로운 세상을 위하여 뿌린 개혁의 씨앗이 피워낸 꽃밭이다. 이런 관점에서 조선후기 문예계의 새로운 흐름이 '조선중화사상'에서 비롯된 것이라면 노론이 앞장서서 조선 성리학의 개혁을 주도했어야 한다. 그러나 개혁은 고사하고 조선후기 성리학은 온 백성을 얽어매는 실천윤리로 쓰였음은 역사가 증거하고 있으니, 이를 어떻게 설명해야 할까?

유사 이래 스스로 기득권을 내려놓고 개혁을 선도하고자 한 정치권력이 과연 몇이나 있었을지 생각해보면 저절로 알 수 있는 일이니, 이쯤에서 말을 줄이고 박물관 나들이나 가보자.

그저 바람이 있다면 박물관을 찾아가는 길에 겸재 정선을 비롯한 조선후기 회화작품을 선입견 없이 제대로 보려고 노력이나 해본 적이 있었는지 냉정히 자문해보시길 바랄 뿐이다.

진경眞境과 진경眞景 그리고 산수화 山水畵

이름은 다른 것과 구별하기 위하여 붙여진다.

　이는 역으로 다른 것과 구별되는 요소가 있거나, 구별할 필요성을 전제로 각기 다른 이름이 생겨난다는 의미이기도 하다. 그렇다면 각기 다른 이름으로 불리지만, 구별되는 요소가 명확치 않은 경우는 어찌된 것일까? 구별되는 요소 혹은 구분할 필요성은 있으나, 아직 개념 정립이 불완전하다는 반증일 것이다.

　흔히 진경산수화眞景山水畵는 실경산수화實景山水畵와 다르다고 한다.

　그러나 미술사가들의 말을 들어보면, 실제 경치를 단순히 재현해낸 실경산수화와 달리 진경산수화는 실제 경치에서 느낀 감흥을 실감나게 표현하기 위하여 화가의 주관적 해석을 통해 재구성해낸 것이란 주장을 반복할 뿐, 별다른 내용이 없다. 이것이 실경산수화에서 진경산수화를 분리해내는 기준으로 충분한 것일까? 상식적으로 표현대상에 대한 화가의 주관적 해석 없이 상象을 형형形으로 변환시킬 방법도 없고,

어떤 화가도 실제 풍경을 화폭에 그대로 재현해내는 것이 불가능함은 이미 논증을 끝낸 사안이기 때문이다.* 물론 논리적 개념을 현실에 그대로 적용할 수 없음을 모르는 바 아니다. 그러나 그 또한 정도 차이가 있는 것 아닌가? 이런 관점에서 아직도 진경산수화와 실경산수화의 경계가 모호하다는 것은 아무래도 허술한 논리구조와 안이한 접근법으로 서둘러 세운 피상적 개념 탓이라 하지 않을 수 없겠다. 사정이 이러함에도 신중함마저 잃은 발 빠른 미술사가들은 겸재 정선의 몇몇 빼어난 작품들을 향한 찬사로 진경산수화에 대한 개념을 대신하곤 하는데… 백번을 양보해도 이는 예시작은 될지언정 개념을 대신할 수는 없다. 그러나 어이없게도 겸재의 작품에 대한 해설로 진경산수화에 대한 개념을 대신한 학자들은 급기야 실경을 바탕으로 그린 겸재의 산수화는 모두 진경산수화라 한다. 이런 식이라면 겸재가 실경을 바탕으로 그린 산수화가 곧 진경산수화가 되는 어처구니없는 구조가 세워질 판이니, 오늘의 우리에게 진경산수화는 '겸재의, 겸재에 의한, 겸재를 위한…'과 얼마나 다른 것이라 할 수 있을까? 이런 주장이야말로 진경산수화라는 용어가 겸재의 실경산수화와 여타 화가들의 실경산수화를 구별할 필요성 때문에 언급되고 있음을 스스로 자인하는 격 아닌가? 그동안 학자들이 진경산수화와 실경산수화를 나누는 기준으로 삼아온 '화가가 느낀 감흥을 실감나게 전하고자 화가의 주관적 해석을 통해 화면을 재구성해낸…'이란 흐릿한 경계조차 스스로 지워버리고, 겸재를 불쏘시개 삼아 민족문화에 대한 자긍심을 높이겠다는 미명하에 오늘도 부지런히 부채질해대고 있는 이 땅의 미술사가들을 지켜보고 있자니, 어이없기도 하고 안쓰럽기도 하다.

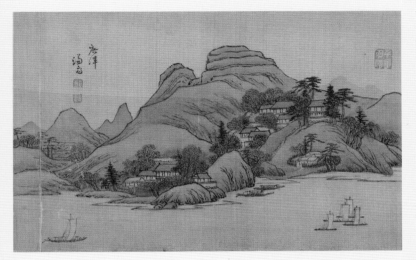

정선, 《경고명승첩京郊名勝帖》[*] 〈광진廣津〉

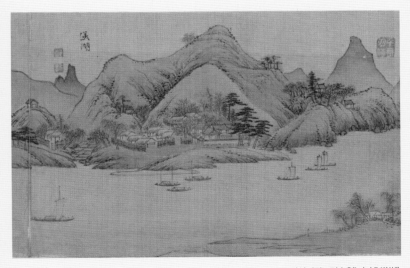

정선, 《경교명승첩》 〈미호渼湖〉

* 보물 제1950호로 지정된 《京郊名勝帖》은 양천현감으로 부임한 겸재가 서울 근교의 명승을 그려낸 화첩으로, 67세 무렵의 작품부터 76세 이후 작품까지 겸재의 말년작들이 수록되어 있다. 그런데 《京郊名勝帖》에 수록된 작품들을 열람해보면 그간 학계에서 실경산수화와 진경산수화를 나누는 기준으로 삼아왔던 '실제 경치를 보고 느낀 감흥을 실감나게 전하고자 화가의 주관적 해석을 통해 화면을 재구성한…'이란 말이 무색할 정도로 실제 경치를 마치 기록하듯 그려낸 모습이 역력하다. 이는 진경산수화에 대한 개념 정립이 잘못되었다는 반증 아닐까?

진경과 진경

眞景·眞境

언제부터인가 진경시대眞景時代라는 말이 널리 통용되고 있다.

이는 개념조차 제대로 정립되지 않은 진경산수화를 발판 삼아 아예 조선후기 문화현상 전반을 하나로 뭉뚱그려 진경眞景이란 틀에 꾸겨 넣고 대못을 박고자 함인데… '조선의 르네상스시대'라는 사탕발림까지 곁들이니 우선 듣기는 좋다.

무엇을 근거로 '조선의 르네상스'를 운운하는지 모르겠지만, 아마 문화융성기라는 말을 하고 싶은 모양이다. 그러나 학자라면 오늘날 사람들이 르네상스시대를 되새김질하고 있는 이유부터 생각해봐야 하지 않을까? 종교에 의해 말살된 인간성을 회복하고 인간중심 세상을 이끌어낸 계기가 르네상스정신에서 나왔고, 이것이 오늘의 세상을 지탱하는 기둥으로서 여전히 유용하기 때문이다. 그렇다면 조선후기를 르네상스시대에 비견할 만한 문화융성기라 치고, 이를 다른 시대와 구별할 필요성에서 진경시대라는 새로운 용어가 필요했다손 쳐도, 문화적 성과물과 별개로 조선후기 문예인들이 무엇을 극복하고자 새로운

시도를 하게 된 것인지 규명하는 것이 우선되어야 하지 않을까? 그러나 미술사가들은 이구동성으로 중국 문화에서 벗어나 조선의 고유색을 찾고자 하였다는 주장만 읊어대고 있다. 물론 조선의 고유색을 찾으려는 시도만으로도 기억되어야 할 일인데… 여기에 빛나는 성과물까지 일궈냈으니, 조선후기 문화에 자부심을 느낄 만하다. 그러나 '조선의 고유색'이란 것이 조선을 무대로 하였다는 것만으로 충족될 수 있는 것도 아니고, 왜 하필 조선후기에 '조선의 고유색'이 국가적 화두가 되었던 것인지도 명확하지 않다.

1970년대 이 땅을 쟁쟁 울리던 소위 '한국적 민주주의'와 전두환 독재정권이 5·18의 피비린내를 씻어내기 위하여 벌린 '국풍 81'이 무엇에 기대고자 하였던지 차분히 생각해보시기 바란다.*

보편성을 외면한 특수성이 일반화되면 고립으로 이어지기 마련이고, 고립의 명분으로 내세운 고유색은 우물 안 개구리의 음험한 노랫소리일 뿐이다.

그러나 문제는 우물 속에선 소리가 울리는 탓에 집단 최면에 빠지기 십상이니, 책임 있는 학자라면 자기최면부터 벗어날 필요가 있다.

이런 관점에서 조선후기 문화 전반에 걸쳐 발견되는 '조선의 고유색'이란 것이 자의식의 발현에서 나온 것일 수도 있지만, 임진·병자 양란 이후 취약해진 정치이념을 값싼 애국심에 호소하고자 하였던 정치적 술책에서 조장된 것일 수도 있음을 염두에 둘 필요가 있겠다. 이는 결국 숙종肅宗·영조英祖·정조正祖로 이어지는 대략 120여 년간 조선을 이끌었던 정치세력과 정치이념 그리고 정치적 행보를 통해 소위 '진경시대'의 성격을 다각도로 가늠해봐야 한다는 뜻인데… 분명한 것은 이 시기 조선의 문화가 고립주의의 부산물임을 부정할 수 없다는 것이다. 안타깝지만 이는 오늘의 미술사가들이 민족문화의 자긍심을 자극하

* 1981.5.28.~6.1까지 5일간 열린 대규모 예술제 '국풍 81'은 신군부의 대표적 우민화정책의 일환이었다. 國風은 원래 나라의 풍속과 관견된 것으로 『詩經』의 편명이지만, 엉뚱하게 군사정권의 관제 문화축제 이름으로 불려 나왔던 것인데… 정통성 없는 권력일수록 역사의 권위와 전통을 들먹이며 근거 없는 주장을 펼치는 법이니, 학자라면 그것이 아무리 선의라 하여도 쓰임을 위해 사실을 오도해선 안 된다.

며 '조선의 르네상스시대'라고 한껏 부풀려온 진경문화의 성격이, 알려진 것과 다른 것일 수 있다는 의미이기도 하다.

듣기 좋은 소리만 듣고자 하면 진실은 땅에 묻히고, 왜곡된 역사에 매몰되면 분별심을 잃기 마련이다. 또한 왜곡된 역사는 값싼 애국심을 먹고 자라는 법이지만, 역사 왜곡의 가장 큰 문제는 진실의 무게를 재보지도 않고 묻어버리는 우매함에 있다. 그러니 어쩌랴… 얄팍한 지식과 좁은 소견으로 진실을 호도糊塗하려는 노력 대신 조상님을 믿고 진실을 파헤쳐볼 수밖에….

르네상스시대의 걸출한 문예작품은 예술품이기 전에 르네상스정신의 기념비이다.

이는 조선후기 회화에 나타나는 특성을 '조선의 고유색'이라 하려면 적어도 조선후기를 이끌던 시대정신과 조선후기 문화를 선도한 주체부터 먼저 규명해야 한다는 뜻이다. 오늘날 '진경시대'라는 말이 익숙해진 것은 겸재의 진경산수화를 간송미술관의 최완수 선생이 소개하면서 비롯된 것이니, 일단 겸재의 행적을 통해 진경시대를 선도한 주체를 가늠해보도록 하자.

메디치Medici 가문의 후원 아래 르네상스의 거장 미켈란젤로Michelangelo(1475-1564)의 걸작이 탄생하였듯, 겸재 정선의 걸작들은 장동 김씨 가문의 비호 아래 꽃을 피울 수 있었다. 그런데… 메디치 가문은 금융업을 통해 성장한 평민 가문이었던 탓에 피렌체의 귀족들에 맞서 평민의 권익을 옹호하며 영향력을 키워왔지만, 겸재를 후원한 장동 김씨 가문은 병자호란 이후 조선정치사의 중심축이 된 노론老論, 그중에서도 골수 노론 집안이었다.* 이는 장동 김씨들이 겸재를 사랑방 재주꾼 정도로 여기며 후원하였던 것이 아니라면 겸재의 작품 활동에 노론의 입김이 작용했을 것이라 쉽게 짐작할 수 있는 부분이다. 물론 순

* 壯洞 金氏 가문은 한양에 뿌리내린 新安東 金氏 일파로 인조 때 金尙憲 형제가 정승이 되면서 번성하기 시작하여 조선말기 세도정치의 중심가문으로 부상하였는데… 일가가 장동에 모여 살았던 탓에 장동 김씨라 불리게 되었다.

수한 마음으로 예술가를 후원하는 경우도 많다. 그러나 일반적으로 특정인을 평생 동안 후원하는 경우라면 어떤 형태로든 상호간에 공감대가 형성되었기 때문이라 보는 것이 상식일 것이다. 이런 관점에서 조선 후기 사회를 휩쓴 '조선중화사상朝鮮中華思想'을 주목해볼 필요성이 제기된다. 임진·병자 양란을 통해 백일하에 드러난 조정의 무능함에도 불구하고 기득권을 지키기 위하여 성리학性理學에 기댈 수밖에 없었던 조선의 위정자들이 명明의 멸망 이후 조선이 성리학의 본산本山임을 자임하며 내건 정치이념이 '조선중화사상'이었고, 이를 당위적 명분론으로 발전시킨 주체가 노론 세력이었다. 한마디로 '조선중화사상'은 조선 성리학자들이 분명한 목적을 가지고 추진한 정책이었던 셈이다. 이는 역으로 자신들의 정치적 입지를 지키기 위하여 '조선중화사상'이 그만큼 절실히 필요했다는 의미이자, 그들이 '조선중화사상'에 정권의 명운을 걸었다는 의미이기도 하다.

이런 관점에서 '조선중화사상'을 주도하였던 노론, 그중에서도 대표적 강경파 장동 김씨들이 순수한 마음만으로 겸재를 후원할 만큼 한가할 수도 없었지만, 겸재 또한 스스로 선비를 자임해왔음을 고려할 때 단지 조선의 산천을 조선인의 마음으로 담아내는 것에 만족하였을지 의문이 든다.* 그러나 주류 미술사가들은 겸재의 후원자가 장동 김씨 가문임을 인정하면서도 겸재의 진경산수화를 장동 김씨들의 정치 행보, 특히 그들이 내세운 정치이념이나 명분과 연결시켜 보려 하지 않는다. 혹자는 이 지점에서 진경산수화가 설사 노론의 정치이념과 관계가 있다손 쳐도 진경산수화는 기본적으로 자연풍경을 그린 것인데, 진경산수화에 정치적 메시지를 담아내는 것이 가능한 일인지, 또 설사 가능하다 해도 그런 용도에 적합한 것인지 반문하실지도 모르겠다. 사실 이런 생각 때문에 기존 미술사가들도 진경산수화를 정치적 관점에서 살펴보지 않았던 것이다. 그러나 이는 산수화에 대한 오해에서 비롯

* 동아시아 사회에서 선비는 기본적으로 정치이념가였던 탓에 관직에 종사하든 재야에 묻혀 있든 정치와 무관할 수 없는 존재였다. 이는 역으로 자신을 선비로 여긴다는 것은 단순히 학문을 연마하는 사람이란 의미에 국한된 것이 아니라 세상을 이끌 책무를 자임하고 있다는 의미라 하겠다.

된 것일 뿐, 산수화는 원래 정치와 무관할 수 없는 그림이었다. 산수화에 대한 기존 상식을 깨는 필자의 주장에 쉽게 동의하기 어려울 것이라 생각한다. 그러나 원래 산수山水라는 말 자체가 정치적 용어였음에 주목할 필요가 있다.

'산수'라는 말은 원래『주역周易』의 네 번째 괘卦 이름 '산수몽 山水蒙(䷃)'에서 유래된 것으로, 여기에 '그림 화畵'자를 붙여 만들어낸 복합어가 바로 산수화山水畵이기 때문이다. 다시 말해 산수화의 산수 개념은『주역·산수몽』에서 비롯된 것인데…『주역·산수몽』괘는 '문명의 전파 과정에서 요구되는 새로운 정치구조와 교육의 문제'를 주제로 다루고 있으니, 이러한 산수 개념을 차용하여 이름한 산수화 또한 정치·교육 개념을 담아낸 그림일 수밖에 없다 하겠다.* 산수화와 정치에 대한 이야기는 차차 거론하기로 하고 우선 진경산수화에 집중해보자

오늘날 겸재 정선하면 누구나 진경산수화眞景山水畵를 떠올리지만, 겸재가 진경眞景이란 용어를 직접 언급한 기록은 아직 확인된 바 없다.

산수화를 거론하며 진경眞景이란 말을 처음 사용한 사람은 표암豹菴 강세황姜世晃으로, 그는 겸재에 이어 조선후기 문예계의 흐름을 이끌었던 인물이었다.** 흥미로운 점은 겸재와 표암이 같은 장소를 그린 진경산수화가 몇 점 전해오는데… 두 사람의 그림이 너무 다르다는 것이다. 물론 같은 화가가 같은 경치를 그려도 각기 다른 것이 예술임을 모르는 바 아니나, 문제는 그것이 두 사람의 개성이나 작가적 역량이 차이에서 비롯된 것으로 여겨지지 않는다는 것이다. 겸재의 〈박연폭〉과 표암의 〈박연〉을 감상하며 두 작품의 차이를 직접 확인해보자.

* 산수화가 동양화의 대표적 畵目으로 자리매김한 것은 대략 천오백 년 전이지만, 山水 개념은『주역』이 쓰인 周나라 때 이미 정립되었다.『주역』은 동아시아인의 우주관에서부터 삶의 방식에까지 많은 영향을 주었으며,『주역』의 산수 개념은 산수화가 동양화의 대표적 畵目으로 자리매김하기 대략 2천 년 전부터『주역』을 통해 일반화되었음을 감안할 때 상식적으로 산수화라는 복합어가『주역·산수몽』과 무관한 것일 수는 없을 것이다.

** 오늘날 많은 미술사가들은 眞境과 眞景을 구분하여 읽지 않고 심지어 원문에는 분명히 眞境이라 쓰여 있음에도 멋대로 眞景으로 바꿔 옮기는 경우도 있는데… 학자라면 절대 원문을 왜곡시켜서는 안 된다. 오늘날 흔히 쓰는 眞景이란 용어는 조선후기 문예계에선 생소한 개념으로, 眞境이라 쓴 글귀는 많지만, 眞景이라 쓰인 경우는 표암이 남긴 몇몇 글에서 발견될 뿐이다.

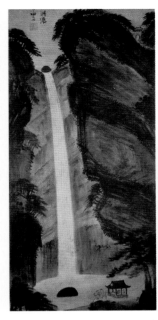

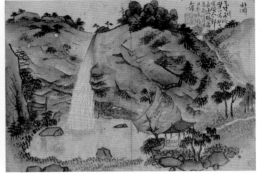

정선, 〈박연폭〉　　　　　　　　　　　강세황, 〈박연〉

　　두 사람 모두 박연폭포를 소재로 그렸지만, 두 사람의 작품이 얼마
나 다른지 충분히 실감하셨을 것이다.

　　많은 미술사가들은 〈박연폭朴淵瀑〉을 〈금강전도金剛全圖〉 〈인왕제색
仁王霽色圖〉과 함께 겸재의 3대 진경산수화로 꼽는다. 시원하게 떨어지
는 장쾌한 물줄기가 보는 이의 시선을 사로잡는 명작임에 틀림없다. 그
런데… 〈박연폭〉의 물줄기는 실제 박연폭포의 낙차를 대략 세 배쯤 과
장해 그려낸 것이고, 폭포 주변 경관도 실경과 확연히 다른 모습으로,
사실 〈박연폭〉이란 제목이 병기되어 있지 않았다면 누구도 박연폭포
를 그린 것이라 단언하기 어려울 정도이다. 한마디로 실경을 보고 그렸
다고 하지만 실경의 특성이 거의 반영되지 않은 작품이라 하겠다. 이에
대하여 미술사가들은 오히려 이러한 특성이야말로 실경산수화와 진경
산수화의 차이라고 한다. 겸재가 박연폭포에서 느낀 감흥을 실감나게

표현하고자 선택한 방법이 걸작을 탄생시켰다고 할 수도 있다. 그러나 겸재가 그린 것이 박연폭포가 아니라 장쾌한 물기둥이었다면 이를 진경산수화라 할 수 있는지 묻고 싶다. 학자들이 세운 기준에 의하면 비록 어떤 느낌을 실감나게 전하기 위해 실경의 변형이 필요했다손 쳐도 진경산수화라 불리우려면 특정 장소를 전제로 특별한 감흥을 이끌어낸 것이어야 하기 때문이다. 그렇다면 찬사에 앞서 박연폭포의 물기둥과 물기둥을 박연폭포라 하는 것의 차이 정도는 생각해봐야 하지 않을까? 그러나 대다수 미술사가들은 겸재의 〈박연폭〉을 실경에서 느낀 감흥을 실감나게 전하고자 화가가 임의로 실경에 변형을 가하는 진경산수화의 대표적 예例라 하는데… 〈박연폭〉은 겸재의 진경산수화 중에서도 특별한 경우에 해당되는 것을 어떻게 설명할 수 있을지 묻고 싶다. 생각해보라.

세종대왕이 계셨다고 조선의 국왕은 모두 성군이라 할 수도 없고, 연산군을 예로 들며 모두가 폭군이었다고 할 수도 없지 않은가?

겸재만 진경산수화를 그린 것도 아니고, 〈박연폭〉은 오히려 예외적인 작품인데… 이를 진경산수화의 전형적 특성이라 하고, 이것을 기준 삼아 여타 진경산수화를 평가하면 무슨 일이 벌어질지 생각해봐야 하지 않을까? 이쯤에서 진경산수화를 거론하며 절대 빼놓을 수 없는 또 다른 인물 표암 강세황의 〈박연朴淵〉을 통해 진경산수화에 대한 이해의 폭을 넓혀보도록 하자.

표암의 〈박연〉과 실제 박연폭포의 모습을 비교해보면 겸재와 달리 표암은 가능한 한 실경을 충실히 표현하고자 하였음이 분명해 보인다. 많은 미술사가들은 표암의 〈박연〉과 겸재의 〈박연폭〉에 나타나는 이러한 차이에 대하여 겸재의 〈박연폭〉은 전형적인 진경산수화이고 표암의 〈박연〉은 실경산수화에 가까운 것이란 궁색한 답변 끝에 우루루 겸재

박연폭포

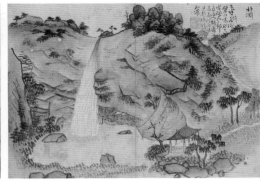
강세황, 〈박연〉

의 폭포를 향해 몰려가며 황진이를 찾아댄다. 어이없는 일이다.

　표암은 겸재와 같은 시대를 살았고, 산수화에 진경眞景이란 용어를 처음 쓴 사람이었다.* 그런 그가 진경산수화가 무엇인지 몰랐다는 것인가 아니면 화가로서의 능력이 떨어진다는 주장을 하고자 함인가? 누구라도 그러하듯이 박연폭포를 찾은 표암 또한 빼어난 경관에 매료되었을 것이고, 벅찬 감흥에 이끌려 〈박연〉을 그리게 되었을 것이다. 다시 말해 학자라면 겸재와 표암은 모두 박연폭포에서 감흥을 느꼈지만, 그 감흥이 어떤 생각으로 이어졌는가에 따라 두 사람의 작품이 달리 표현되었을 것이라는 균형 잡힌 시각부터 갖추어야 하지 않을까? 그러나 겸재의 〈박연폭〉을 통해 진경산수화의 특성을 서둘러 도출해내고자 하였던 경솔한 미술사가들에게 표암의 〈박연〉은 걸리적거리는 존재일 수밖에 없었던 까닭에 표암의 〈박연〉을 실경산수라며 밀쳐냈던 것인데… 이것이야말로 결론부터 내려놓고 구색을 갖추는 전형적 예라 하겠다.

　이 지점에서 겸재가 실제 박연폭포의 높이를 세 배나 키워 〈박연폭〉을 그려낸 이유를 다시 물어보자. 당연히 수직으로 떨어지는 물줄기의 낙차감을 강조하기 위해서일 것이다. 그렇다면 표암은 폭포를 그리

* 겸재는 1676년생이고, 표암은 1713년생으로 37살 차이이다. 두 사람 모두 장수했던 덕택에 중년의 표암과 말년의 겸재는 같은 시대를 살아간 예술가로, 서로의 존재를 인식하고 있었을 것이다.

면서 쏟아지는 물줄기가 그림의 성격을 좌우하는 요체임을 몰랐다고 해야 할까? 그렇다고 답하고 간단히 넘기기엔 단원檀園 김홍도金弘道(1745-1806?)의 스승이자 조선후기 문예계의 영수로 추앙받던 표암의 위상이 결코 가볍지 않다.

겸재의 〈박연폭〉만 실제 박연폭포의 물줄기를 의도적으로 변형시켰던 것은 아니었다. 표암의 〈박연〉 또한 실제 박연폭포의 물줄기에 변형을 가하였으나, 겸재의 〈박연폭〉을 올려다보느라 굳어버린 목 때문에 우리는 그동안 표암의 폭포수가 비산되며 낙하하는 모습을 내려다보지 못했던 것뿐이다. 표암의 〈박연〉을 찬찬히 살펴보며 폭포의 물줄기가 어떤 방식으로 그려졌는지 다시 확인해보시길 바란다.

강세황, 〈박연〉 부분

표암은 일정한 폭을 유지한 채 수직으로 낙하하는 겸재의 물기둥과 달리 좁게 시작된 물줄기가 넓게 비산되며 떨어지는 모습을 그려주었다. 혹자는 이를 폭포 상단에서 흘러내리던 물줄기가 폭포 중간쯤에 이르러 넓게 비산되며 떨어지는 실제 박연폭포의 특징이라는 말과 함께, 이것이야말로 실경산수화라는 증거가 아니냐고 반문하실지도 모르겠다. 그런 분이 계신다면 표암이 그려낸 〈박연〉의 물줄기를 다시 한 번 꼼꼼히 살펴봐주시길 바란다. 표암이 그려낸 〈박연〉의 물줄기는 폭포 중간에서 갑자기 비산되는 것이 아니라 폭포 상단에서 하단까지 일정한 각도로 펼쳐지며 삼각형을 이루고 있음을 확인하실 수 있을 것이다. 표암은 경사면을 따라 흐르던 물줄기가 폭포 중간에 이르러 허공으로 비산되며 낙하하는 박연폭포의 특징을 미처 보지 못했던 것일까?

단언컨대 그럴 리는 없다.

왜냐하면 선묘線描로 그려낸 암벽을 면밀히 살펴보면 표암은 폭포 중간을 경계로 상단과 하단의 기울기가 달라지는 박연폭포의 특징을 정확히 포착하여 그려넣은 흔적이 역력하기 때문이다. 상식적으로 절벽면을 구조적으로 파악할 수 있는 안목을 지닌 사람이 그 절벽면 위를 흘러내리는 물줄기를 그리면서 애써 그려낸 절벽면의 특성과 무관하게 그렸을 리는 만무하다. 이는 표암이 의도적으로 박연폭포의 물줄기에 변형을 가했다는 명백한 증거이자, 변형시킨 물줄기의 모습 속에 표암의 화의畵意가 내포되어 있다는 뜻이기도 하다.*

하나의 점에서 시작된 물줄기가 일정한 각도를 유지하며 낙하하는 모습으로 그려낸 표암의 〈박연〉은 일정한 두께로 물기둥을 세 배쯤 늘려 잡은 정선의 〈박연폭〉과 마찬가지로 화가가 표현대상에 임의로 변형을 가한 분명한 흔적이다. 다시 말해 겸재와 표암은 박연폭포를 그리며 각기 생각한 바에 따라 실경에 변형을 주었지만, 겸재는 물기둥의 키를 높여 장쾌한 청량감을 얻은 반면, 표암은 화면을 횡으로 잡은 탓에 처음부터 폭포의 낙차감을 기대할 수도 없는 조건 아래 놓이게 되었던 것이고, 결과적으로 청량감을 얻을 수 없었던 것이라 하겠다. 폭포를 그리며 화면을 횡으로 잡으면 폭포의 낙차감을 표현해낼 공간이 부족해진다는 것쯤이야 화가에겐 구도감각이라 할 것도 없는 상식이다. 그런데… 이를 표암이 몰랐다고 해야 할까? 표암이 이를 몰랐을 리는 없으니, 알면서도 일부러 화면을 횡으로 설정했던 것이라 여겨지는데… 표암은 박연폭포의 장쾌한 물줄기에서 느껴지는 청량감을 포기하고 무엇을 얻고자 하였던 것일까?

개성 기생 황진이는 자신과 화담華潭 서경덕徐敬德(1489-1546) 그리고 박연폭포를 송도삼절松都三絶이라 하였다 한다.

* 흔히 畵意를 '화가가 그림 속에 담아둔 생각이나 뜻'으로 해석하지만, '감상자의 마음을 움직이고자 그림을 매개로 화가의 생각이나 뜻을 담아냄'이란 의미에 가깝다. 다시 말해 畵意에는 화가가 의도성을 가지고 그린 것이란 전제를 내포하고 있다 하겠다.

재미있는 말이지만, 고려 500년 도읍지 개성에서 가장 빼어난 것 세 가지가 콧대 높은 기생과 재야의 선비 그리고 수려한 폭포라 하였다니 맹랑하기조차 하다.

그런데… 황진이의 시 「박연폭포」를 읽어보면 그녀가 송도삼절을 거론하며 기생과 선비 그리고 폭포라는 어울릴 것 같지 않은 조합을 이끌어낸 것이 생각나는 대로 던진 말이 아니라는 생각이 든다.* 왜냐하면 황진이가 읊은 「박연폭포」를 읽어보면 이理보다 기氣를 중시한 '기일원론氣一元論'을 주장한 화담 서경덕의 '주기론主氣論'**을 박연폭포의 모습에 빗대 노래하고 있음을 알 수 있기 때문이다. 그런데… 더욱 흥미로운 것은 화담 서경덕의 사상을 노래한 황진이의 시 「박연폭포」를 그림으로 표현하면 표암 강세황이 그려낸 〈박연〉의 모습과 비슷한 모습이 된다는 것이다.

화담 서경덕은 '기氣 밖에 이理가 없다.' 주장하며, 현상계에서 일어나는 일을 형이상학을 통해 설명하는 방식과 선을 그었다. 한마디로 현상계에서 일어나는 현상을 자연과학적 방법론을 통해 설명하고자 하였던 것인데… 이는 『대학大學』의 격물치지格物致知를 뿌리로 한 학풍이다. 앞서 필자가 표암이 그려낸 〈박연〉의 물줄기가 실제 박연폭포의 모습을 변형시킨 것이란 주장과 함께 하나의 점에서 시작된 물줄기가 일정한 각도로 비산되며 낙하하는 모습에 주목하라 한 것을 기억하실 것이다. 이 모습을 서경덕의 주기론과 겹쳐주면 무슨 이야기가 들려올까?

물이 아래로 흐르듯 세상사 모든 일엔 근본이 되는 이치理致가 있고, 세상 만물의 근원은 하나에서 시작되었으니, 근본을 따져보면 무엇이 옳은 것인지 알 수 있다.

* 흔히 황진이, 서경덕, 박연폭포를 송도삼절이라 하지만, 김만중은 『서포만필』에서 차천로(시) 한호(글씨) 최립(문장)을 송도삼절로 꼽았다. 무언가를 하나로 묶어 언급하려면 당연히 공통분모가 필요함을 고려할 때 사람과 자연물을 하나로 연결시킨 황진이의 고리가 견고해 보이지는 않는다.

** 서경덕의 主氣論은 氣가 모이면 물질이 되고 氣가 흩어지면 太虛가 된다 보았는데… 그에 의하면 太虛는 氣가 흩어져 있어 인간이 감지하지 못하는 상태일 뿐 佛敎의 無와 다른 것으로, 지극히 현세 지향적이다. 이러한 그의 생각은 理를 人倫에 적용시켜온 性理學과 충돌할 수밖에 없었으니, 생전에 이황과 격렬한 논쟁을 벌였지만, 理와 氣를 포괄적으로 설명해낸 이이의 철학이 등장하며 조선 주기론은 이이의 철학을 통해 계승되었다. 간단히 말해 조선 성리학은 서경덕을 깨며 이황이 등장하였고, 서경덕과 이황을 깨며 이이의 철학이 뿌리를 내렸다 하겠다.

무슨 말인가?

표암이 그려낸 〈박연〉의 물줄기가 하나의 점에서 시작된 것은 『대학』의 '물유본말物有本末(세상 만물엔 근본과 말단이 있나니……)'의 본본에 해당되고, 물줄기가 비산되며 떨어지는 모습은 본본과 말末의 관계를 시각적으로 표현한 것이라 하겠다. 그런데… 앞서 필자는 표암이 그려낸 〈박연〉의 물줄기의 모습이 절벽면의 구조와 합치되지 않은 점을 지적하며 이는 의도된 표현이라 지적한 바 있다. 이 대목에서 『대학』의 '물유본말'을 박연폭포의 물줄기를 통해 비유한 〈박연〉이 표암이 생각하고 있던 바를 옮긴 것이 아니라, 개성 지역 선비들이 생각하고 있던 바를 옮긴 것이라 여겨지는데… 표암은 이를 통해 무슨 말을 하고자 하였던 것일까?

물이 아래로 흐르듯 세상사 모든 일엔 근본이 되는 이치가 있지만,
물이 아래로 흐른다고 물길이 모두 같은 것은 아님을 알아야 『대
학』에 격물치지格物致知가 쓰여 있는 이유를 알 수 있다.

라고 하였던 것 아닐까? 무슨 말인가?

강물이 바다를 향하는 것만 알고, 강물도 산을 만나면 돌아가는 것을 모르면 세상에서 쓰임을 얻을 수 없는 법이니, 한마디로 원론적 주장만 되풀이할 뿐 현실에 적용할 방법을 찾아 세상에 도움을 주려 노력하지 않는다면 무엇 때문에 힘들여 공부는 하고, 염치없이 귀한 쌀은 왜 축내냐고 하였던 것이라 하겠다.

개성開城….

한양도성과 한나절 거리에 있는 고려의 도읍지이자, 한반도에 유학이 제일 먼저 뿌린 내린 지역이다. 그런 개성이 조선왕조가 개국한 지

어언 400년이 다 되도록 옛 왕조에 대한 향수에 젖어 조선 사회에 녹아들지 못하는 것을 지켜보는 표암의 마음이 안타깝기도 하고 답답하기도 하였던 모양이다. 더러운 것을 피하는 것보다 더러운 것을 치우는 것이 선비다운 선비임을 알아야 우물 안 개구리 신세를 면할 수 있는 법이건만, 두레박을 내려줘도 벗어나려 들지 않으면 우물 속 개구리 울음소리일 뿐이란다.

『논어論語 · 학이學而』에 '절차탁마切磋琢磨'라는 말이 나온다.

흔히 '옥돌을 자르고 줄로 쓸고 끌로 쪼고 숫돌로 갈아 빛을 냄'이라 해석하며 학문이나 인격을 갈고 닦음이란 의미로 널리 회자되는 말이다. 그러나 '절차탁마'는 여러 가지 방법으로 옥을 다듬듯 선비가 쓰임을 얻으려면 쓰임에 맞게 스스로를 다듬어야 한다는 가르침에 보다 가깝다. 옥도 다듬지 않으면 돌덩이에 불과한데… 선비가 세상 탓만 하는 것은 탁월한 능력을 주신 하느님께 죄짓는 일이다. 표암의 이야기에 개성 지역 선비들이 어찌 반응했을지 궁금해지는 대목이다.

표암의 〈박연〉은 겸재의 〈박연폭〉처럼 굳이 폭포의 높이를 과장할 필요가 없었다. 왜냐하면 표암의 화의畵意는 폭포의 낙차감에 있는 것이 아니라 폭포수가 비산되며 떨어지는 모습에 있었기 때문이다. 그런데… 그 화의라는 것이 박연폭포를 통해 일어난 감흥에서 비롯된 것도 아니고, 박연폭포를 실감나게 표현하는 것으로 담아낼 수 있는 것도 아니었다. 이는 표암의 〈박연〉은 실경을 재현하기 위함이 아니라 화의에 따라 실경을 재구성해낸 것이기 때문인데… 이것이 실경에서 느낀 감흥을 실감나게 표현하기 위하여 화가가 임의로 실경을 변형시켜 표현한 것과 얼마나 다른 것이라 할 수 있을까? 다시 말해 진경산수화와 관념산수화 나아가 실경산수화를 나누는 기준을 실감나는 표현에 두어야 할까, 아니면 화의를 중심에 두고 판단하는 것이 옳은 방법일까?

화가의 생각에 따라 표현이 결정되기 마련이니 당연히 화의를 중심에 두고 판단해야 할 것이다. 그렇다면 겸재의 〈박연폭〉 또한 실감나는 표현에 묶어둘 일은 아닐 것이다.

우리는 그동안 겸재의 〈박연폭〉이 실제 박연폭포의 높이를 세 배쯤 과장하였을 뿐만 아니라 박연폭포의 독특한 물줄기 모양까지 무시한 것임을 알았지만, 오로지 수직으로 떨어지는 장쾌한 물기둥이 뿜어내는 청량감에 취해 감탄사만 보내왔다.

그런데… 정작 겸재의 〈박연폭〉에 등장하는 인물들은 어찌된 영문인지 아무도 그 대단한 물기둥을 올려다보는 사람이 없으니 이것이 어찌된 영문일까?

이상하지 않은가?

산수화는 풍경화와 달리 감상자가 화면 속 장면을 따라 거닐면서 감상하도록 그려진다. 이는 겸재의 〈박연폭〉을 산수화 감상법에 따라 제대로 즐기고자 하면 여러분이 화면 속을 거닐고 있다는 가정하에 감상해야 한다는 뜻으로, 겸재가 그려넣은 〈박연폭〉 속 인물들을 여러분이라 여겨도 좋고, 함께 박연폭포를 구경 온 지인이라 해도 무

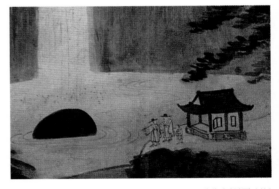

겸재, 〈박연폭〉 부분

방하다. 그런데… 애써 박연폭포까지 찾아와 폭포 구경은 뒷전인 사람들이 이상한 것일까, 아니면 혼자 물기둥에 홀려 있는 당신을 이상하다 해야 할까? 이것이 겸재가 〈박연폭〉의 물기둥을 실제보다 세 배나 높게 그린 것이 여러분의 생각과 달리 청량감을 위한 것이 아니라는 반증이다. 왜냐하면 겸재의 작품은 겸재 시대의 어법으로 읽는 것이 당연한

일이니, 〈박연폭〉 속에선 여러분이 이방인이지 겸재가 그려둔 인물들을 이방인이라 할 수 없기 때문이다.

코스모스 한 송이에서도 우주를 느낄 수 있는 존재가 인간이고, 말로 형언할 수 없는 벅찬 감흥을 일으키기에 예술이라 한다. 그러나 학자라면 예술작품을 감상하는 것과 학문의 영역에서 다루는 일이 흐릿해선 안 된다. 이런 관점에서 이제 우리는 겸재가 그려낸 〈박연폭〉의 청량감에 취해 우리 손으로 진경산수화의 진정한 가치를 가려왔던 것은 아닌지 신중히 검토해볼 때도 되었다. 생각해보라.

누가 뭐라 해도 진경산수화의 진정한 가치는 화석화된 관념산수화에서 벗어나 실경을 통해 느낀 감흥과 생각을 담아내고자 한 새로운 시도에 있고, 이를 통해 우리 산천을 돌아보는 계기가 마련되었음에 있다. 이는 관념산수화의 관념이 내가 직접 경험한 것도 아니고 나의 생각을 투영한 것도 아니라는 자성 끝에 지금부터는 내가 보고 느낀 것을 내 이름을 걸고 담아내겠다는 선언과 다름없는 일이다. 그런데… 만약 특정 느낌을 강조하기 위하여 실경의 특성을 무시하는 풍토가 만연해지면 무슨 일이 벌어지게 되겠는가?

박연폭도 폭포고, 금강산 구룡폭도 폭포이며, 제주도 천지연폭포도 그저 장쾌한 물기둥일 뿐 달리 구별해 부를 필요도 없고 달리 그려야 할 이유도 없게 된다. 그런데… 우리는 이런 류類의 산수화를 통칭 관념산수화라 불러오지 않았던가?

떨어져 내려도 희망이다.

절망의 힘도 이렇게 크면 희망이 된다.

비명도 없이 곤두박질치다 보면

딛고 섰던 땅까지 움푹 파지지만

그보다 더 세찬 무엇이

생명을 받들고 위로 솟구치고야 만다.

수직의 절망이 수평의 희망으로

튕겨 흐르는 숨막힘.

고은주 시인의 「폭포」이다.

이제 겸재의 장쾌한 물줄기를 뒤로하고 무엇을 진경산수화라 해야 할지 차분히 생각해보자.

그간 미술사가들은 실경에서 느낀 감흥을 실감나게 담아내기 위하여 화가가 임의로 실경에 변형을 가하는 것을 진경산수화의 대표적 특성 중 하나로 꼽아왔다. 그러나 문제는 실경의 범주를 벗어날수록 진경산수화는 새로운 유형의 관념산수화로 전락하게 될 위험성도 그만큼 커진다는 것이다. 이는 결국 실경산수화와 진경산수화를 나누던 '실감나는 표현'이라는 것도 실경의 범주에서만 용인되는 제한적 특성으로, 일종의 실경의 변형태일 뿐이라는 의미와 다름없다. 그런데… 표암은 이런 정도 차이를 부각시키고자 조선후기 화단에 등장한 새로운 산수화에 '진경眞景'이란 생소한 개념까지 동원해가며 차별성을 두고자 하였던 것일까? 표암이 남긴 글을 읽어보면 그에게 예술의 독창성은 지극히 당연한 일이었다. 표암이 예술의 독창성을 당연시하였다는 것은 화가가 실감나는 표현을 추구하는 것 또한 당연한 일로 여겼다는 뜻이기도 하다. 왜냐하면 예술가의 개성이란 표현대상에 대한 자신만의 시각과 해석에서 시작되고, 이를 작품화시킬 가장 효과적인 방법을

끊임없이 찾기 마련이며, 이 과정에서 실감나는 표현과 예술가의 독창성이 나타나기 때문이다.*

다시 말해 표암이 진경眞景이란 생소한 개념을 필요로 하였다는 것은 단순히 실감나는 새로운 표현에 매료된 탓이 아니라, 새로운 형식의 산수화를 설명하기 위한 새로운 개념이 필요했기 때문이라 봐야 할 것이다. 왜냐하면 실감나는 표현을 위해 실경에 변형을 가하는 것이 진경산수화에 국한된 것도 아니고, 실경의 변형을 통해 생긴 실감나는 표현이란 것도 시각을 통해 전해지는 감흥인 탓에 결국 감각의 문제가 되는데… 이미 감각으로 느끼고 실감한 것을 설명하기 위하여 군이 생소한 개념까지 필요했을지 의문이 들기 때문이다.

표암이 남긴 글을 살펴보면 '진경眞境'이라 쓴 것도 있고 '진경眞景'이라 표기한 것도 있다. 그런데… 당시 '진경眞境'은 흔히 쓰는 말이었고, '진경眞景'은 생소한 용어였음을 고려해볼 때 표암이 '진경眞境'과 '진경眞景'을 나눠 썼다는 것은 '진경眞境'과 '진경眞景'을 같은 개념으로 사용하지 않았다는 반증이라 봐야 할 것이다. 그러나 오늘의 미술사가들은 '진경眞境'과 '진경眞景'을 구분하여 풀이하지도 않고, 심지어 분명 '진경眞境'이라 쓰여 있음에도 '진경眞景'이라 옮겨 활자화하는 짓도 서슴지 않는다. 이는 학문의 수준은 정확한 용어에서 시작됨을 망각한 학자답지 못한 태도로 심히 걱정되는 부분이라 하지 않을 수 없다.

진경산수화眞景山水畵라는 말이 '진경眞境'과 구별되는 '진경眞景'이란 새로운 개념에서 유래된 것이 아니라면, 진경산수화는 단지 조선후기 화단에 등장한 독특한 산수화를 일컫는 이름일 뿐 그 이상의 의미는 없다. 왜냐하면 표암과 겸재가 살던 시대(조선후기)에 '진경眞境'이란 말은 '조금도 더럽혀지지 않은 곳', 다시 말해 '인간세상의 때가 묻지 않은 신선들이 사는 곳'이란 의미로 널리 쓰였기 때문이다.** 그러나 조선후기 진경산수화의 면면을 살펴보면 신선이 살고 있다는 별천지를

* 예나 지금이나 제대로 된 예술가라면 매 순간 매 작품마다 가장 효과적 표현방법을 찾기 마련이다. 실감나는 표현이란 예술작품의 독창성이 설득력과 공감대를 얻었다는 뜻과 마찬가지로, 이 지점에서 걸작과 졸작이 나뉘기 때문이다. 이는 실감나는 표현이란 설득력과 공감대를 지닌 표현이란 뜻일 뿐, 특정 표현방식과 연결시킬 수도 없고 특정 시대에 국한시켜 언급할 수도 없는 일반적 현상이자 당위적 문제이다.

**『宋史』, "金碧照三山 眞境勝人間."

소재로 다룬 것도 아니고, 세파에 찌든 세상을 잊고자 그린 것도 아님은 분명해 보인다. 만약 진경산수화가 그런 것이라면 진경산수화의 가치는 지나치게 부풀려진 것으로, 값싼 민족적 자긍심을 고취시키기 위해 불려 나온 어릿광대와 다름없으니, '진경眞景'에 대한 개념 정립을 더 이상 미룰 수는 없겠다.

'진경眞景'과 진경眞境'의 차이는 '빛 경景'과 '지경 경境'의 차이, 그리고 무엇을 진眞이라 할 것인가에 따라 의미가 정해진다 하겠다.

'지경 경境'은 '영역의 가장자리'라는 뜻에서, '어떤 법칙이나 규칙, 원리 따위가 적용되는 범주'라는 뜻과 함께 널리 쓰이는 글자이다.* 이는 '진경眞境'이 우리가 알고 있거나 인식할 수 있는 세상의 일부분, 다시 말해 '특별하고 예외적인 곳'이란 의미를 내포하고 있다는 뜻이다. 그렇다면 '진경眞境'을 우리가 알고 있는 조선후기 새로운 산수화와 겹쳐주면 무슨 뜻이 될까?

조선팔도 중 특별한 곳, 다시 말해 특별히 풍광 좋은 곳을 그린 것이 된다. 그런데… 문제는 '진경眞境'이 '특별하고 예외적인…'을 전제로 언급할 수 있는 것인 탓에 진경眞境과 진경眞景이 같은 것이라면 진경산수화眞景山水畵는 조선팔도 전체를 '진경眞境'의 무대로 삼을 수 없게 된다는 것이다. 그렇다면 '지경 경境' 대신 '빛 경景'을 쓴 '진경眞景'은 무슨 의미를 내포하고 있는 것일까? 흔히 '풍경 경景'으로 읽는 '빛 경景'은 '빛 광光'과는 다르게 쓰이는 글자이다.

> 공자께선 비록 직위가 없으나 (공자께서 설파하신) 도를 우러르며
> 만세의 사람들이 (공자의) 덕을 사모하고 우러르나니….**
>
> 경성景星을 우러러보는 것은 덕성德星이기 때문이다.***

* 『烈子』에 "不知境界之所接"이란 말이 나온다. 境과 界를 구별하지 못하는 탓에 境과 界가 맞닿았다는 것인데… 이는 역으로 界에서 境을 분리해내는 일종의 개념화를 통해 眞境을 언급할 수 있다는 의미이다.

** 『金史』, "孔子雖無位 其道可尊 使萬世景仰."

*** 『史記·天宮書』, "景星者 德星也."

광光은 세상을 환히 비춰 주변 상황을 정확히 판단할 수 있는 환경을 제공하는 태양 빛과 같은 것이라면, 경景은 '북극성의 빛과 같은 것으로, 세상의 질서를 잡아주는 구심점 역할을 하는 빛'을 뜻한다. 이런 까닭에 '빛 경景'은 '빛[光]' '밝다[明]' '크다[大]'라는 의미와 함께 '우러르다[仰]'라는 의미로 널리 쓰이는데… 어둠 속에서 우왕좌왕하는 백성들에게 올바른 기준이 되어주는 빛인 까닭에 세상의 큰 인물을 상징하는 경우가 많다. 한마디로 경景은 어두운 세상의 지표가 되는 위대한 인물의 가르침이라 할 수 있으며, 백성들이 그 빛[景]을 지표로 삼는 것은 위대한 인물의 덕성德性에 이끌린 탓이라 한다.* 그렇다면 '빛 경景'과 '참 진眞'이 합해진 '진경眞景'은 무슨 의미가 될 수 있을까?

*『詩經』, "高山仰止 景行行止." '높은 산을 우러르며 그곳에 머물고자 함은 덕의 빛이 행한 바를 따라 행하며 머물고자 함이네.'

'믿을 수 있는 (참된) 위대한 인물의 가르침'이다.

그런데… 무엇을 참[眞]이라 하고, 또 그것이 참인 것을 어떻게 믿을 수 있는 것일까?

오늘날 흔히 '참 진眞'으로 읽는 진眞은 '하늘 진眞'으로도 읽는다. 그런데… 거짓[僞]의 반대개념을 참[眞]이라 할 때 이는 참과 거짓을 나누는 기준을 현상계가 아니라 형이상학적 개념인 하늘에 두고 있다는 의미이기도 하다. 그러나 문제는 참과 거짓의 기준을 하늘에 두게 되면 참과 거짓을 판단하는 객관적 기준을 세우기 어렵다는 것으로, 이는 누구도 하늘의 뜻을 입증할 수 없기 때문이다. 이런 까닭에 인간은 아직도 현상계를 설명하고자 형이상학적 개념을 필요로 하지만, 이는 입증의 결과라기보다는 믿음에 가깝다. 그러나 아무리 믿음이라 하여도 이 또한 일정 부분 근거를 필요로 하기 마련이니, 추론의 신빙성을 높여줄 무언가를 필요로 하기 마련이다. 이는 결국 현상계를 통해 형이상학적 개념 혹은 하늘의 법리法理를 이끌어낼 수밖에 없다는 뜻인데… 현상계와 형이상학적 개념의 연결고리를 어디에서 찾아야 할까?

현상계의 변화를 성인聖人의 도道와 연결시켜 하늘의 법리를 설명해

내는 방법이다. 이런 관점에서 보면 진경眞景이란 '하늘[眞]의 법리를 밝힌 성인의 도와 같은 빛[景]'을 뜻하는 것이 되는데… 성인의 도를 통해 세상을 이끌고 질서를 잡아주는 것을 일컬어 우리는 이상적 정치라 하지 않던가?

이는 결국 표암 강세황이 조선후기 화단에 등장한 새로운 산수화를 '진경眞景'이란 생소한 개념을 동원하여 진경산수화眞景山水畵라 하였던 것은 이것이 조선후기 사회에 지표가 될 만한 정치적 구심점을 제시하고자 하는[眞景] 정치적 수단[山水畵]으로 그려졌다는 의미로 요약된다 하겠다.

앞서 필자는 산수화는 원래 정치적 목적을 위해 그려진 것이라 하였다. 이를 진경眞景(참으로 입증된 위대한 인물의 가르침) 개념과 합해준 진경산수화眞景山水畵가 어떤 성격을 지닌 그림일지 상상해보면 이것이 단순히 풍광 좋은 곳을 담아내기 위한 것이 될 수 없음을 이해하실 수 있을 것이다.

왜냐하면 『논어·위정』에 나오는 북극성의 비유는 덕치德治를 통해 온 세상의 질서를 잡아주는 이상적 정치에 관해 논한 것이니, 그 북극성의 빛[眞景]과 같은 산수화[眞景山水畵]에 조선후기 사회가 직면한 정치적 문제에 대한 견해가 담겨 있지 않다면 오히려 그것이 이상한 일이 되기 때문이다. 이쯤에서 산수화가 어떤 그림인지 조금 더 구체적으로 살펴보며 무엇을 진경산수화라 해야 할지 다시 생각해보도록 하자.

산수화와 수묵풍경화

山水畵·水墨風景畵

산수화는 인간의 눈에 충실하지 않다.

산수화는 분명 인간의 눈에 의지하는 시각예술이지만, 산수화의 역사를 되짚어보면 마치 시각예술이길 거부하는 듯한 행보를 보여왔기 때문이다. 서양인의 눈에 비친 금강산의 모습과 동양인의 망막에 맺힌 금강산의 모습이 다를 리 없고, 조선시대 사람과 오늘의 우리 눈에 비친 금강산의 모습이 다를 리도 없지만, 전통산수화 속 금강산의 모습은 우리 눈앞에 펼쳐진 금강산의 모습과 크게 다르다. 이는 전통산수화의 독특한 표현이 시각현상에 기반한 것이 아니라 인간의 인식체계에서 비롯된 것이기 때문이다. 이는 역으로 오늘의 우리에게 전통산수화가 낯설게 느껴지는 것은 옛 선인들이 세상을 이해하고 인식하는 방식이 오늘의 우리에게 생소한 것이 되어버렸다는 의미이기도 하다. 이런 까닭에 진경산수화를 제대로 이해하고 옛사람들이 느꼈던 감흥을 실감하기 위해선 먼저 우리의 시각이 아니라 옛 선인들의 인식틀을 통해 진경산수화에 다가설 필요가 있다. 그러나 문제는 선비정신 운운하

며 옛 선비들이 신선 같은 삶을 추구해온 것인 양 호도해온 학자들 탓에 오늘날 산수화가 팔자 좋은 선비들이 놀이터 정도로 잘못 알고 있는 사람들이 많다는 것이다. 물론 조선시대에도 신선들의 삶을 동경하며 산수화를 즐기던 얼뜨기들도 있었다. 그러나 선비다운 선비에게 산수화는 성인聖人을 찾아뵙고 학문을 논하던 일종의 임간교실林間敎室이었지 세파에 찌든 심신을 풀어내겠다며 기웃거린 휴식처가 아니었다.

인간의 눈은 그리 믿을 만한 것이 못 된다.

왜냐하면 인간은 세상 만물을 주관적 시각으로 보고 판단하는 까닭에 눈앞에 펼쳐진 것도 놓치는 경우도 있고, 없는 것을 봤다고 착각하기도 하기 때문이다. 그렇다면 내 눈이 정확하다는 것을 어떻게 알 수 있을까?

내가 본 것이 정확한 것일 수밖에 없음을 논증해낼 수 있어야 한다. 이런 까닭에 학문의 영역에선 설득력 있는 논증을 거치지 않은 것은 참[眞]이 아니라 그저 믿음일 뿐이다. 이런 관점에서 동양예술사상이 산수화에 영향을 끼쳤다는 원론적 주장만 반복할 뿐, 구체적으로 어떤 생각이 어떤 조형어법으로 귀착되었는지 설명하지 못하는 동양미술사가들의 무능과 안일함은 큰 문제라 하지 않을 수 없다. 그런데 일부 학자들은 한술 더 떠 심지어 논증을 시도하는 것 자체가 동양학의 본질을 훼손하는 일인 양 호도하며 동양학을 논증 불가능한 영역으로 몰아넣고 있다. 그러나 이런 것이 동양학이고 동양예술이라면 이는 신앙이지 학문의 대상이 될 수 없으며, 동양학을 논증의 영역 밖에 두는 한 보편적 설득력과 공감대를 이끌어낼 수 없는 탓에 점점 낯선 것이 될 수밖에 없다는 것이다.* 사정이 이러한 탓에 오늘날 산수화는 동아시아인이 그려낸 수묵풍경화水墨風景畵 정도로 인식되고 있는 실정이다. 그런데 더욱 가관인 것은 동양학의 본질 운운하던 학자들조차 산

* 흔히 서구인은 분석적으로 문제를 파악하고, 동양인은 종합적으로 思考하는 특성이 있다 한다. 그러나 이는 경향성은 될지언정 고정된 인식틀이라 할 수 없고, 무엇보다 학자라면 이런 고루한 관념 뒤에 숨을 일도 아니다.

수화에 대하여 설명할 때면 슬그머니 풍경화의 시각을 통해 산수화를 엿보고 있으니, 아무리 '산수화는 풍경화와 다르다.' 한들 씨알도 안 먹힌다. 이는 이미 산수화가 독립된 예술로서의 지위를 잃고 있다는 반증으로, 산수화만의 세계를 입증하지 못한 것에 주된 원인이 있다 하겠다.

분명히 존재하는 것임을 알아도 학문적으로 존재를 규명하지 못하면 실재하지 않는 것과 마찬가지로 취급됨을 모른다면 학자도 아니니, 더 이상 뒷짐 지고 방관할 일은 아니다.

동양미술사가들은 입버릇처럼 '동양화는 보는 것이 아니라 읽는 것'이라 한다.

이미 보는 것도 낯선 것이 된 지 오래건만, 한술 더 떠 읽으라니… 이래저래 더욱 멀게만 느껴진다. 보는 것이야 눈이 있으면 볼 수 있다손 쳐도, 읽는 법도 가르쳐주지 않고 그저 읽으라면 저절로 읽을 수 있다는 것인지… 참 오만하고 무책임한 태도라 하지 않을 수 없다. 그런데… 그 읽는다는 것이 설마 '강아지가 깃털을 물고 있군…' '나귀를 거꾸로 타고 가고 있네…' 하는 식으로 그림 속 장면이 무엇을 그린 것인지 살펴보라는 뜻은 아닐 것이라 믿고 싶다.

이암, 〈화조묘구도〉 부분

김홍도, 〈군선도〉 부분

왜냐하면 만일 그런 뜻이라면 이는 서사구조를 통해 그림에 스토리를 담아내는 일반적 방법일 뿐, 동양화만의 특성이라 할 수 없기 때문이다.

'동양화는 보는 것이 아니라 읽는 것'이라 함은 동양화는 표현대상의 재현在現을 목적으로 하였던 서양화와 달리 일찍부터 비유와 상징을 통해 화가의 생각이나 뜻을 그림 속에 담아내고자 하였기 때문이다. 한마디로 그림 속에 그려진 형상은 상징과 비유를 읽어내는 수단일 뿐이다. 그런데… 그 상징과 비유가 무슨 의미인지 모르면 어떻게 되겠는가?

화가의 절묘한 재주도 없고, 세상을 향한 날카로운 비판적 시각도 없는 어설픈 그림일 뿐이다. 사정이 이러한 탓에 전통동양화는 시선을 끌지도 못하고 관심을 유발하는 요소도 부족하지만, 그렇다고 조상님의 유품을 함부로 버릴 수도 없으니, 거창한 박물관에 모셔두고 의례적 인사나 올리는 것으로 후손의 도리를 지킬 뿐 달리 할 일도 없게 되어버렸다.

'동양화는 보는 것이 아니라 읽는 것'이란 말은 당연히 진경산수화에도 적용되는 부분이다. 아니 진경산수화는 그림으로 엮어낸 문장이라 하는 것이 보다 정확한 표현이라 하겠다. 그러나 어찌된 영문인지 이 땅의 미술사가들은 진경산수화를 박물관에 모시는 일에 급급할 뿐, 그 대단한 진경산수화에 내포된 이야기를 실감나게 풀어내 공감대를 이끌어내는 일엔 적극적으로 나서려 들지 않는다. 한마디로 '동양화는 보는 것이 아니라 읽는 것'이라 훈수 두던 학자들도 진경산수화를 읽는 법을 모르기 때문이다. 사정이 이러한 탓에 큰맘 먹고 박물관을 찾은 관객들이 교과서에서 봤던 낯익은 진경산수화를 발견하고 반갑게 다가서도 오래 머물지 못하는 안타까운 일이 오늘도 계속 반복되

고 있다.

칡넝쿨에 휘감긴 소나무의 신음소리, 도끼로 바위를 내리치는 소리, 뱃사공이 읊조리는 노랫소리에 귀기울이지 않으면 아무리 진경산수화를 떠받들어도 그저 이 땅을 그려낸 독특한 수묵풍경화일 뿐이고, '동양화는 보는 것이 아니라 읽는 것'이란 말도 그저 공허한 말장난일 뿐이다.

동양미술사가들은 '산수화는 풍경화와 다르다.'고 한다.

그러나 수많은 학자들이 산수화의 역사와 예술철학까지 동원해가며 산수화와 풍경화의 차이에 대하여 설명해왔지만, 산수화와 풍경화의 경계는 여전히 흐릿하다. 사정이 이러한 탓인지 학자들마저 풍경화를 통해 산수화에 접근하는 어처구니없는 일도 벌어지고 있는데… 이는 학자들에게조차 풍경화보다 산수화가 생소한 것이 되었다는 반증이라 하겠다. 그러나 산수화는 산수화만의 독특한 조형어법을 지니고 있고, 발생 초기부터 독자적 예술론과 함께해왔으며, 무엇보다 무려 천오백 년 세월 동안 동양화의 대표적 화목畵目으로 자리해왔건만, 이런 산수화를 이해하기 위하여 풍경화의 입을 빌려야 하는 작금의 사태가 답답하다 못해 서글프다. 도대체 어쩌다가 이 지경까지 된 것일까? 서구문화에 잠식당한 전통문화가 외래문화보다 생소해져버린 세태 탓일까?

그것도 원인이라면 원인이겠다. 이것이 주된 원인이라면 학자들의 친절함으로 극복할 수 있는 비교적 간단한 문제이니, 풍경화를 통해 산수화를 설명하는 것에 거부감까지 표할 필요는 없을 것이다. 그러나 문제의 심각성은 학자들조차 풍경화를 통하지 않고서는 산수화에 접근할 수 있는 통로를 잃어버린 지 오래라는 것이다. 그런데… 풍경화를 통해 산수화를 설명하는 이러한 접근법이야말로 인간의 눈에 충실한 풍경화의 조형어법과 인간의 시·지각체계를 동일시하는 것과 다름없으며,

결과적으로 풍경화의 보편성을 동양미술사가들이 앞장서서 인정하는 격이다. 풍경화를 보편적인 것으로 인정하면 당연히 산수화는 예외적인 것이 될 수밖에 없다. 여기에 풍경화의 입을 빌리지 않고서 산수화는 존재를 드러낼 방법조차 없다면, 안타깝지만 산수화는 그저 '독특한 풍경화'이거나 '어설픈 풍경화'일 뿐이다. 이것이 산수화의 태생적 문제이거나 구조적 문제라면 구차하게 산수화를 옹호할 필요도 없고, 낯 간지러운 예찬과 허세로 굳이 명맥을 유지하려 애쓸 일은 더더욱 아니다. 그러나 작금의 사태가 산수화의 문제가 아니라 학자들의 문제라면 이는 조상님께 죄짓는 일이자 후손에게 면목없는 일이니, 신중해질 필요가 있겠다.

이 지점에서 산수화와 풍경화의 다름이 자연경을 접하고 표현하는 관점, 다시 말해 자연관의 차이에서 비롯된 것이라 할 수 있는지 자문해볼 필요가 있겠다. 물론 그것도 분명 다름의 원인적 요소임엔 틀림없다. 그러나 이는 '인간의 눈에 보이는 자연경을 그림으로 표현한…'이란 전제하에 산수화와 풍경화를 병치시킨 논법論法의 결과일 뿐이다. 문제는 이러한 논법 아래선 산수화는 구조적으로 풍경화의 범주를 벗어날 수가 없다는 것이다. 그런데… 그동안 우리는 산수화와 풍경화를 왜 병치시켜 설명해왔던 것일까? 산수화와 풍경화 모두 자연경을 그려낸 것이라 여겨왔기 때문일 것이다. 그렇다면 산수화와 풍경화가 모두 자연경을 그린 것이란 전제가 무너지면 어떻게 되는 것인가? 산수화와 풍경화를 하나로 묶을 수 없으니, 당연히 풍경화를 통해 산수화를 설명하는 논법도 성립될 수 없게 된다. 무슨 말인가?

'산수화는 풍경화와 다르다.'는 말이 단순히 자연관의 차이에서 비롯된 산수화의 독특한 조형어법에 국한된 것이 아니라면 역으로 산수화는 자연경관을 그려내고자 한 것이 아니어야 한다는 의미이다. 그런데… 이것이 그동안 학자들이 입에 달고 살아온 '동양화는 서양화와 달리

표현대상의 재현在現을 목표로 하지 않는다.'는 주장과 얼마나 다른 것일까?

풍경화는 기본적으로 공간 개념과 함께하는 반면 전통산수화는 시공간적 개념 속에 화의畵意를 담아낼 수 있도록 진화하여왔다.

이런 까닭에 산수화는 하나의 장면을 담아낸 풍경화와 달리 기본적으로 생성에서 소멸까지의 전 과정을 하나의 화면에 펼쳐낼 수 있는 서사적 화면구조와 여백 개념을 발전시켰던 것이다. 이는 여호와 하나님의 의지에 따라 우주가 탄생한 것으로 믿는 서구인들과 달리 동아시아인에겐 창조주의 의지에 의해 우주가 탄생했다는 개념 자체가 없었고, 설사 창조주의 의지가 있었다 하여도 이를 증거할 예수님 같은 존재가 없었기 때문이다. 이런 까닭에 매 순간순간 여호와 하나님의 의지와 함께하지 않은 것이 없다고 생각해온 서구인들에겐 아무리 짧은 찰나도 진眞이고 가치 있는 것이 되지만, 동아시아 지식인들에겐 시작에서 끝날 때까지의 전 과정 속에서만 순간은 유의미한 것[眞]이 되었으니, 소위 이를 일컬어 유시유종有始有終이라 한다. 한마디로 서구인은 순간을 진眞으로 인정하였던 까닭에 순간의 감흥을 하나의 장면에 압축시킨 풍경화를 그리게 되었지만, 산수화는 생성과 소멸의 과정을 통해 의미 있는 무언가를 담아내고자 하였다고 하겠다. 이는 역으로 산수화는 순간의 감흥에 반응하는 방식이 아니라 체험의 재구성을 통해 그려졌다는 뜻이기도 하다. 그렇다면 체험을 재구성해내는 것과 순간의 감흥을 압축시켜 재현해내는 것에는 어떤 차이가 있는 것일까?

체험을 재구성해내려면 일정 부분 기억에 의존할 수밖에 없고, 어떤 형태로든 이성에 의해 감흥은 정제되기 마련이다. 이는 결국 즉각적 감흥이라기보다는 이차적 느낌에 가깝다 하겠다. 그런데… 동양화가들은 자연경을 보고 느낀 감흥을 생생히 담아내려면 기억에 의존하기보

다는 즉흥적으로 반응하는 것이 효과적임을 몰랐다고 해야 할까?*

이 지점에서 학자들은 '화가가 경험한 감흥을 실감나게 전하기 위하여…'라는 말과 함께 전통산수화의 독특한 조형어법, 특히 이동시점移動視點과 삼원법三遠法**에 대해 언급하실지도 모르겠다. 물론 산수화가 예술인 이상 감흥을 일으킬 나름의 방법을 강구하지 않았을 리 없고, 산수화의 독특한 조형어법이 이에 기여한 것을 부인할 수도 없다. 그러나 아무리 벅찬 감흥도 시간이 지나면 사그라들기 마련이고, 기억에 의존하다 보면 관념의 함정에 빠지기 쉬운 것 또한 인간이다. 그렇다면 혹시 산수화는 자연경관을 보고 느낀 감흥을 담아내는 것보다 가치 있다고 여긴 무언가를 담아내고자 기억을 재구성해내는 방식을 선택하였던 것 아닐까? 왜냐하면 인간이 기억을 재구성해내는 것은 기억을 되짚어볼 필요성에서 비롯되고, 그 필요성이란 대부분 오늘의 문제와 관련된 일이거나 오늘의 문제를 위한 것이기 때문이다. 이런 관점에서 접근해보면 풍경화는 화가의 눈을 빌려주는 것인 탓에 무엇보다 객관적인 눈을 중요시하였던 반면, 산수화는 화가가 자연경을 통해 깨닫는 무언가 가치 있는 것을 시각적으로 서술한 것이라 할 수 있겠다. 그런데… 산수화가 자연경에서 느낀 감흥 자체보다 감흥을 통해 깨닫는 것을 중시하였다는 것은 화가에게 정확한 눈보다 높은 식견을 요구하였다는 의미이며, 이는 산수화의 역사를 전문 화가가 아니라 명망 높은 지식인들이 이끌어온 것과 무관치 않다. 그렇다면 이는 결국 동아시아인이 자연경관을 소재로 그린 것을 모두 산수화라 부를 수 없다는 뜻과 다름없게 된다.

산과 산 사이를 말달리며 사냥감을 쫓고 있는 고구려인의 활달한 기개가 전해 오는 무용총의 〈수렵도〉이다. 미술사가들은 대체로 생동감 넘치는 사냥 장면에 비해 도식적으로 그려진 산의 모습을 지적하며 이

* 가끔 현장의 감흥을 생생히 담아내고자 현장에서 작품을 완성하였음을 자랑스럽게 내세우는 산수화가들을 보게 된다. 그러나 이는 산수화가 무엇인지도 모르는 산수화답지 않은 산수화를 그리고 있다는 고백과 다름없다. 물론 현장의 감흥을 기억하기 위하여 현장 작업도 필요하겠으나, 이는 본 작업을 위한 스케치 이상의 의미를 둘 수는 없겠다.

** 三遠法은 표현대상을 바라보는 세 가지 각도인 高遠(아래에서 위로 올려봄), 平遠(횡으로 훑어봄), 深遠(전면에서 겹쳐진 후면 깊숙한 곳까지 봄)을 일컫는 산수화 용어로 北宋代 화가 郭熙는 하나의 화면에 三遠을 모두 병용한 〈早春圖〉를 그려내 감상자가 그림 속을 거닐며 다양한 시점으로 작품을 감상할 수 있는 방법을 완성하였다. 학자들은 이에 대해 서양화의 일점투시법에서 맛볼 수 없는 산수화만의 역동적 화면구성법이라 한다.

무용총 수렵도

한대 화상석

를 산수화의 초기 형태라 한다. 그러나 필자는 이는 자연경관을 도식화하여 화면의 리듬감과 화면분할(공간분할) 효과를 꾀하기 위한 것일 뿐, 산수화와 연결시켜 언급해선 안 된다고 생각한다.

　그렇다면 고구려 고분벽화의 추상적 산의 모습에서 벗어나 자연경을 상당히 구체적으로 표현해낸 한대漢代 화상석畵像石은 초기 산수화의 원형이라 할 수 있을까?

　필자는 이 또한 산수화와 관련시켜 논의할 수 없다고 생각한다. 물론 산수화도 그림인 이상 표현기법을 필요로 하며, 이런 까닭에 고구려 고분벽화나 한대 화상석에서 발견되는 자연경의 모습을 기반으로 산수화의 표현기법이 생겨났음을 부정할 수는 없다. 그러나 이는 어디까지나 표현기법상의 기술적 문제에 국한된 것일 뿐, 산수화만의 특성으로 해석될 만한 부분이 없기 때문이다. 생각해보라. 미켈란젤로의 피에타pieta와 석굴암 본존불의 차이를 무시한 채 그냥 돌조각이라 뭉뚱그릴 수는 없지 않은가?

　서양미술사가들은 풍경화가 독립된 화목으로 그려지기 시작한 것을

일컬어 순수감상용 회화의 출현을 알리는 대표적 지표라 한다.

이는 정치. 종교적 메시지와 함께해온 인물화와 달리 풍경화는 종교적 이야기나 정치적 메시지를 담아내는 데 부적합하다고 여긴 탓인데… 부적합하다고 불가능한 것은 아니다.

Owr Banner in the sky

Twilight in the wilderness

19세기 미국의 대표적 풍경화가 프레더릭 에드윈 처치(Frederic Edwin church)의 작품이다. 여명이 밝아오는 새벽의 모습과 노을이 번져가는 석양을 그린 평범한 풍경화로 여기기 십상이나, 왼쪽 그림을 살펴보면 마치 숨은그림찾기인 양 성조기가 겹쳐져 있는 것을 확인하실 수 있을 것이다. 화가의 재치에 감탄하여 작품 제목을 찾아보니 〈Owr Banner in the sky(하늘에 드리운 우리의 정치적 구호)〉란다. 한마디로 애국심을 고취시키고자 하는 분명한 목적하에 그린 작품이다. 그렇다면 오른쪽 그림은 숨은 그림이 없으니, 여명 속에 깨어나는 대지의 분위기에 빠져 들면 되는 것일까? 그런데… 제목이 〈Twilight in the wilderness(황무지의 쇠퇴기)〉란다.

여명이 밝아오는 새벽 풍경을 통해 야만의 땅 아메리카 대륙에 문명의 빛(개척민)이 퍼져 나가는 모습을 상징적으로 표현한 그림이란 뜻이다. 이러한 그림들이 초기 미국 사회에 어떤 영향을 주었을지 가히 상

상이 가고도 남음이 있을 것이다. 그런데… 프레더릭 에드윈 처치가 19세기 미국의 대표적 풍경화가로 자리매김된 것은 기본적으로 그의 재능과 노력의 결과이겠지만, 그를 19세기 미국의 대표적 풍경화가로 떠받든 것은 오늘의 미국 사회임을 간과해선 안 된다. 이것이 진경산수화를 그저 '실감나는 풍경화' 정도로 규정한 이 땅의 미술사가들이 다시 한 번 조선후기 진경산수화를 살펴봐야 할 이유 아닐까?

과학적이고 객관적인 화가의 눈을 빌려줄 뿐 종교나 정치와 무관한 순수예술로 여겨온 풍경화도 이러하건만, 화가의 높은 식견으로 자연경을 재해석하여 그려내는 것을 목표로 한 산수화의 세계가 그저 빼어난 경관을 즐기기 위해 그려진 것이라고 계속 고집해야 할까? 아직도 산수화가 그런 것이라고 믿는다면 이는 순진함이라기보다는 완고함에서 비롯된 우매함이거나, 학자의 알량한 권위로 진경산수화의 진정한 가치를 묻어버리려는 짓은 아닌지 생각해볼 일이다.

동아시아 문화에서 예술의 미덕은 예민한 정치적 사안을 부드럽게 풀어갈 수 있는 완곡함에 있었으니, 이는 예藝가 간접화법이었던 탓이다.

이런 까닭에 일찍이 공자께선

> 도道에 뜻을 두고(목표를 두고) 덕德에 근거하여 인仁에 의지한 채 예藝를 통해 유설遊說한다.*

> 子曰, 志於道 據於德 依於仁 遊於藝

* 『論語·學而』편에 나오는 이 대목의 마지막 부분 遊於藝는 일반적으로 '六藝 가운데 노닌다.'로 해석하지만, 필자는 遊를 '놀다'가 아니라 '유설하다'로 풀이함이 마땅하다고 생각한다. 논리적으로 君子가 道·德·仁과 함께해도 遊說을 통해 세상 사람들을 설득하는 노력 없이 밝은 세상으로 인도할 방법은 없기 때문이다.

라고 하셨던 것이며, '시詩를 배우지 않으면 자신의 생각을 말할 수 없고[不學詩 無以言] 예禮를 배우지 않으면 세상에 나설 수 없다[不學禮 無以立].' 하셨던 것이니, 예藝는 곧 예禮의 일환이었던 셈이다. 쉽게 말해 동아시아 지식인들이 자신의 정치적 견해를 예술형식을 빌려 표현하였

던 것은 이런 방식이 예禮라고 배웠고, 지식인의 어법이라 여겼던 탓인데… 오늘의 학자들은 이를 간과한 채 순수예술의 잣대를 들이대며 멋대로 해석해온 탓에 전통산수화는 꽁지 빠진 수탉 꼴이 된 격이라 하겠다. 예술의 순수성이 흙먼지에 뒤덮인 인간세상을 외면하기 위한 것도 아니고, 예술가가 예술작품을 통해 자신의 정치적 견해를 피력하는 일에 도덕적 잣대를 들이댈 일도 아니다.

세상의 모든 이름은 무언가를 인식하고 이를 다른 것과 차별화하는 과정에서 명명된다.

이는 역으로 이름이 인식이나 존재를 앞설 수 없다는 뜻이기도 하다. 또한 인간에겐 이름과 이름의 조합을 통해 인식틀을 확장시키는 놀라운 재주가 있으니, 이를 통해 새로운 개념이 탄생하게 된다. 이는 결국 복합어는 이미 알고 있던 개념의 조합을 통해 탄생한 새로운 개념인 탓에, 구조적으로 이미 알고 있는 개념에 의하여 새로운 개념의 의미가 제한 될 수밖에 없다는 의미이다. 이런 관점에서 산수山水라는 말과 그림[畵]이란 뜻이 합해진 복합어 산수화山水畵 또한 원래부터 있던 산수라는 용어를 앞선 것일 수 없고, 산수라는 말이 지닌 의미를 벗어난 것일 수도 없다 하겠다. 그렇다면 이쯤에서 동아시아인들은 자연경관을 그린 그림을 왜 하필 산수화라 하였던 것인지 알아보자. 산山과 물[水]이 자연경을 대표하는 요소라 여겼던 탓이었을까? 그러나 산수화의 무대가 심산유곡에 국한된 것도 아니고, 높은 산과 흐르는 물이 어우러진 모습에서 착안된 것이라면 산수山水라는 말보다 산천山川이란 말이 더 어울릴 법하건만, 산천화山川畵도 아니고 강산화江山畵도 아닌 산수화山水畵란다. 이것이 아무런 이유 없이 명명된 것일까?

동아시아 회화사에서 산수화가 독립된 화목으로 다뤄지기 시작한 것은 대략 5세기 무렵이다. 그러나 산수라는 용어는 그보다 천오백 년

이상 앞선 주周나라 시절부터 일반화된 개념으로, 원래 『주역』의 괘 이름을 수식하는 용어였다.

산수山水 몽몽蒙 〈☷〉*

『주역』 64괘 중 하늘[乾]과 땅[坤] 그리고 혼돈[屯]에 이어 등장하는 네 번째 괘 이름 '산수 몽'은 흔히 교육에 관한 괘라고 한다. 주목할 점은 중국 고대 『역易』에는 『연산역連山易』『귀장역歸藏易』『주역周易』 세 종류가 있는데…『연산역』은 산을 상징하는 간괘艮卦를 『귀장역』은 땅을 상징하는 곤괘坤卦를 『주역』은 하늘을 상징하는 건괘乾卦를 머리 괘로 삼는 등 괘를 배열한 순서가 일정하지 않다는 것이다. 이는 『역易』을 이해하는 관점과 『역』을 어떤 용도로 활용하고자 하였는가에 따라 각기 괘의 배열순서가 결정되었다는 의미이다. 이런 관점에서 『주역』의 네 번째 괘로 '산수 몽'이 배치되었다는 것은 가볍게 볼 일이 아니다. 왜냐하면 인류의 모든 창조신화가 그러하듯 『주역』 또한 '태초에 하늘과 땅이 나뉘고 만물이 생겨났으니(乾 → 坤 → 屯)… ' 식의 전형적 수순을 따라 전개되다가 갑자기 교육을 뜻하는 '산수山水 몽몽蒙'이 네 번째 괘로 등장하였기 때문이다.

일반적으로 교육은 교육자와 피교육자가 각기 존재함을 전제로 언급할 수 있고, 동아시아 문화권에선 흔히 통치행위를 일컬어 '백성들을 계도한다.'고 표현하여왔음을 고려할 때 '산수 몽'은 문명국 주나라가 주변 야만족을 계도한다는 명분에 맞추고자 네 번째 괘가 될 수 있었던 것이다. 한마디로 '산수 몽'은 하늘과 땅의 이치를 깨우친 문명인이 혼돈의 세상에 질서를 세우고 야만인들을 계도해야 한다는 당위론의 일환으로 네 번째 괘가 되었던 셈이라 하겠다. 이런 까닭에 『주역·산수몽』은 문명국 주나라가 주변 야만족을 어떻게 다루고(교육시키고) 어떤 관계를 통해 세상의 질서를 잡을 것인가 하는 문제를 주제로 다루

고 있다.

단전에 이르길 몽蒙은 산 아래 있는 위험을 취하는 것이니, 위험이
몽蒙에 머물러 있기 때문이다.*

象曰, 蒙 山下有險 險而止蒙.

무슨 말인가?

문명국 주나라 주변 야만족들이 주나라 아래 모여들어 문물을 흡수
하며 점차 위협적 존재로 성장해가고 있으니, 더 이상 야만족이라 무시
하며 방치할 수 없게 되었단다. 이런 까닭에 주나라와 주변 야만족 간
에 관계를 재설정할 수밖에 없으며, 이를 위하여 야만족의 계도가 필
요하다는 내용이다.

상전에 이르길 산 아래서 샘이 솟아나는 것이 몽蒙이니, 군자는
이를 본받아 과감히 행동하여 덕을 기른다.

象曰, 山下出泉 蒙 君子以果行育德.

산이 아무리 커도 하늘이 내려준 비를 모두 머금고 있을 수는 없는
탓에, 결국 산 아래로 물을 흘려보낼 수밖에 없는 것이 자연의 이치라
는 주장과 함께 군자君子라면 위험을 무릅쓰고 야만족을 계도하기 위
한 덕德을 길러야 한단다. 한마디로 주나라의 발전된 문물이 주변 야
만족에게 번져나가는 것을 더 이상 막을 수 없다면 주변 야만족을 교
육시키는 것이 최선책이란 의미이다. 그렇다면 주나라는 주변 야만족
에게 무엇을 교육시키겠다고 하였던 것일까?

* 이 부분에 대한 일반적
해석은 '단전에서 말하길
산 아래 위험이 있고, 위험
하여 그친 것이 몽이다.'라
고 한다. 그러나 이어지는
문장에 의하면, '몽이 형통
함으로써 형통함으로 가는
것은 때가 적중한 탓이다[
蒙亨以亨行時中也].'라고 한
다. 이는 결국 蒙이 흥성하
는 시기가 도래하고 있다는
뜻이라 하겠다.

몽매함을 두들기는 것으로 (주나라를 위협하는) 떼도적이 되고자 하면 이로움이 없고, 떼도적을 막는 것이 이롭다는 것을 가르쳐야 한다.

擊蒙 不利爲寇 利禦寇.

당근과 채찍을 들고 법에 순응하는 태도와 충성심을 가르쳐 주나라를 위협하는 외부 세력을 막는 방파제로 삼으라는 내용이다. 이는 결국 『주역·산수몽』이 천자 중심의 중국식 봉건제의 원형을 제시하였던 셈이며, 산수山水는 자연스럽게 '천자의 문물이 어두운 세상을 향해 퍼져가는 모습'과 이를 위해 필요한 이상적 정치구조를 일컫는 용어가 되었다 하겠다. 이런 관점에서 볼 때 국왕의 옥좌 뒤에 〈일월오악도日月五岳圖〉를 펼쳐둔 이유가 쉽게 이해될 것이다.*

* 〈일월오악도〉의 오악은 기본적으로 중앙의 천자를 동서남북 제후국이 지키고 있는 모습을, 해와 달은 어두운 세상을 밝음[明]으로 인도하는 문명의 영원함을, 바다는 천자의 영토와 야만사회의 경계를, 소나무는 천자의 백성은 아니지만 천자와 우호적 관계를 맺고 있는 이민족의 지도자 즉 蒙을 상징한다. 물론 〈일월오악도〉를 국왕이 사용하는 경우엔 천자 대신 국왕을 주체로 하여 상징의 의미를 재설정해야 하겠으나, 기본 개념은 크게 다르지 않다.

〈일월오악도〉

『주역·산수몽』에 의하여 일반화된 산수山水 개념은 자연경自然景을 언급하는 것이 아니었다.

산을 상징하는 간괘艮卦(☶)와 물을 뜻하는 감괘坎卦(☵)가 '상간하감上艮下坎(간괘가 위에 있고 감괘가 아래 있음)'한 몽괘蒙卦(䷃)의 모습[卦象] 그대로 문자로 옮겨 적어 산수山水라 한 것일 뿐, 애당초 자연경관을 통

칭하기 위한 개념으로 명명된 이름이 아니었다. 혹자는 이 지점에서 산수화의 어원이 『주역·산수몽』에 있다손 쳐도 『주역』이 쓰인 시대와 산수화가 발흥한 시대는 천 년 이상 차이가 나고, 무엇보다 오랜 세월 동안 산수화는 동아시아인들의 자연관과 함께한 실제적 예술, 다시 말해 산수화의 역사를 언급하며 반박할지도 모르겠다.* 그러나 오랜 세월 동안 많은 사람들이 산수화를 무엇이라 여겨왔든 간에 이는 그렇게 생각한 사람들이 많았다는 뜻은 될 수 있어도, 모든 사람들이 그렇게 생각하였다는 의미는 아니다.

아니 오히려, 산수화의 역사에 큰 족적을 남긴 위대한 화가와 화론가들이 남긴 그림과 글을 면밀히 분석해보면 하나같이 『주역·산수몽』을 기반으로 나름의 정교론政教論을 피력하고 있음을 알게 된다. 이들에게 산수화는 우주의 이치를 자연경관에 빗대 자신의 정치적 견해를 담아내는 수단일 뿐이었다. 이쯤에서 최초의 산수화론서山水畵論書를 저술한 종병宗炳(375-443)의 「화산수서畵山水序」를 통해 산수화를 무엇이라 언급하고 있는지 귀기울여보자.

> 성인은 도를 머금고 응물應物하며, 현자는 마음에 품은 바를 맑게 하여 상象을 맛보나니 (성인과 현자가 이치를 깨우친 방법에 이르면) 어느 순간 산수의 본질을 취할 수 있고, (이를 통해 성인과 현자의) 영靈을 향해 달려갈 수 있다.**

聖人含道應物 賢者澄懷味象 至於山水質有而趣靈.

종병의 「화산수서」 첫 대목이다.

종병은 '성인께서는 도를 머금고 세상 만물과 응대한다.'고 하였는데… 그는 성인께서 왜 도를 머금고 있다고 하였던 것일까? '머금는다[含]'라

* 『주역』은 조선의 대표적 실학자 茶山 선생께서도 『易學緒言』을 저술할 정도로 동아시아 지식인에게 살아 있는 학문이었다. 다시 말해 『주역·산수몽』을 주목한 사람은 어느 시대에나 있었지만, 자신이 『주역·산수몽』의 政教論에 입각하여 산수화를 그리고 있음을 밝힘으로써 정쟁의 소용돌이에 휩쓸리는 것을 꺼려왔던 탓에 산수화의 본모습이 표면화되지 않았던 것뿐이다.

** 이 부분에 대한 일반적 해석은 '성인은 도를 체득하여 만물과 감응하고, 현자는 마음을 맑게 하여 만상을 음미한다. 산수의 경우는 형질을 갖추고 있으면서도 영묘한 의취가 있다.'고 한다. 그러나 趣靈은 '영묘한 의취'가 아니라 '靈을 향해 달려감'이란 뜻으로 '성현의 말씀에 담긴 本意를 빨리 파악할 수 있게 됨'이란 뜻이다.

는 표현에서 알 수 있듯, 성인의 도道라는 것이 선천적인 것이 아니라 후천적으로 취득한 것임을 강조하고자 하였기 때문이다. 그렇다면 성인께서 후천적으로 체득한 도를 머금고 응물應物한다는 것은 무슨 의미가 될 수 있을까?

성인의 도가 후천적으로 체득한 것이라 함은 성인 또한 깨달음을 얻기 전에는 성인이 아니었다는 뜻이다. 다시 말해 성인이 되기 이전에도 당연히 세상 만물을 접해왔지만, 깨달음을 얻은 이후에야 비로소 도를 머금고 만물을 응대할 수 있게 되었다는 의미라 하겠다. 아니, 아무리 성인이라도 세상 만물에 정통할 수는 없으니, 세상 만물에 모두 적용되는 이치를 깨친 후 이를 기준삼아 적절히 응대할 수 있게 되었다는 의미에 보다 가깝겠다. 한마디로 성인은 우주의 이치를 깨쳐 세상 만물을 정확히 판단할 수 있는 존재가 되었다는 뜻인데….

종병은 이어 '현자는 마음에 품은 바를 맑게 하여 상象을 맛본다.'고 한다. 그런데… '마음에 품은 바를 맑게 한다[澄懷]'가 무슨 뜻일까?

마음속에 품고 있던 생각(선입견 혹은 선지식)을 투명하게 하여(선입견을 직시하는 것으로) 잘못 생각해왔던 것을 수정하고자 끊임없이 노력한다는 의미이다. 그렇다면 현자는 왜 응물應物하지 않고 미상味象한다 하였던 것일까?

현자는 성인과 달리 아직 상象을 맛볼 수 있을 뿐, 그것을 무엇이라 규정할 수 없는 탓에 이를 물物이라 할 수 없다 하였던 것이다.

이는 결국 눈앞에 보이는 상象을 일컬어 '저것은 무엇이다.'라고 도道를 통해 개념화할 수 있을 때 비로소 물物을 적절히 응대應對할 수 있다는 뜻으로, 이것이 가능한 자를 일컬어 성인聖人이라 하였던 것이다. 한마디로 우리 같은 범인凡人은 물론 현자賢者도 눈앞에서 일어나는 현상을 볼 수 있을 뿐, 상象을 정확히 개념화[形]할 수 없는 탓에 눈에 보인다고 해서 그것에 대하여 안다고 할 수 없다는 의미이다.* 그런데

* 象은 눈이 감지해낸 이미지를 무언가 봤다는 것이지 그것이 무엇인지 인식하려면 象의 개념화를 통해 形을 이끌어내야 한다.

종병은 왜 「화산수서」의 첫머리를 성인과 현자에 대해 언급하는 것으로 시작하였던 것일까?

이에 대하여 많은 연구자들은 성인과 현자의 권위를 빌려 글을 시작하는 옛사람들의 의례적 문체 정도로 여기며 가볍게 다루고 있지만, 종병의 빈틈없는 논리구조로 볼 때 그렇게 간단히 보고 넘길 일은 아니다. 왜냐하면 이어지는 문장 '지어산수질유이취령至於山水質有而趣靈'의 '이를 지至'가 무엇에 이른다는 것인지 명확히 해두지 않으면 전체 문맥이 흩어져버리기 때문이다. 그러나 한국뿐만 아니라 중국의 연구자들도 '이를 지至'를 아예 생략하고 「화산수서」를 해석해온 탓에 종병의 논지가 엉뚱한 곳으로 흘러버렸고, 결과적으로 산수화에 대한 개념이 잘못 설정되고 말았다.*

종병은 현자賢者께서도 '마음에 품은 바(선입견)를 맑게 하여 상象을 맛본다.' 하였건만, 신중함을 잃은 어쭙잖은 학자들이 산수화의 개념을 엉뚱하게 잡은 탓에 성인께서 도를 머금고 응물한 결과(『주역·산수몽』)를 들을 수 없었던 것이니, 생각할수록 어이없는 일이다.

> 성인은 '신神' 즉 영묘한 영지로써 도道를 예법으로 규범하고, 그 규범화된 것을 현인은 세상에 넓혀 행行하며, 산수는 구체적인 형상에 의해서 도를 미적으로 상징하게 되는데…**

> 聖人舍道應物 賢者澄懷味象 至於山水質有而趣靈.

「화산수서」 첫머리에 대한 권덕주權德周 교수의 풀이다.

구체적 설명을 곁들인 친절한 해석이지만, 정작 성인의 도를 머금고 응물하는 것과 현자가 마음에 품은 바를 맑게 하여 상을 맛보는 행위가 산수화와 무슨 관련이 있다는 것인지 가늠이 되질 않는다. 권 선생

* 至는 '~에 이르다(도달하다)' '~에 정성을 다하다'라는 의미로 쓰이는 동사이다. 동사 하나만으로도 문장을 대신할 수는 있지만, 동사 해석을 생략하고 문맥을 잡는 것은 말 그대로 어불성설일 뿐이다.

** 權德周, 『中國美術思想에 대한 연구』 (숙명여자대학교 출판부, 1987), 50쪽.

이 풀이하였듯 성인께서 세운 개념을 바탕으로 현인은 이를 세상에 널리 전하는 역할을 하였다면, 이어지는 산수화 또한 성인과 현인께서 행하신 일의 연속선상에서 해석됨이 마땅할 것이다. 한마디로 전체 문장을 하나의 문맥으로 읽으려면 인과관계를 통해 해석할 수밖에 없을 것이다.

이에 필자는 '지어산수至於山水'의 어於를 구독句讀, 다시 말해 앞에 쓰인 성인과 현자에 대하여 언급한 내용을 받아내는 대명사로 해석하여 '성인과 현자가 세상 만물을 보고 인식하는 안목에 도달하게 된다면…'이라 풀이하고자 한다. 생각해보라. 종병은 「화산수서」 첫머리를 '성인은 도를 머금고…'라고 하여 성인도 처음부터 성인이 아니었음을 명시해두며 시작하였다. 이는 역으로 우리 같은 평범한 사람도 열심히 공부하면 현자가 될 수 있을 뿐만 아니라, 현인을 넘어 성인의 식견과 안목을 통해 세상 만물을 응대할 수 있다는 의미도 된다. 이를 산수화에 적용하면 무슨 말이 될까?

산수화를 보고 감상하는 것 또한 사람에 따라 수준 차가 있으니, 산수화에서 자연경관을 즐기는 사람도 있지만 산수화를 통해 성인의 말씀을 떠올리는 사람도 있다는 의미 아니겠는가? 이런 까닭에 일찍이 소동파蘇東坡(1037-1101)는 '그림을 논하며 형사形似를 언급하는 것은 (표현대상과 닮고 닮지 않았음을 기준으로 그림을 평가함) 어린아이 소견과 다름없다.'*고 하였던 것이리라. 이런 관점에서 보면, 종병이 「화산수서」 첫머리에 성인과 현자를 언급하였던 것은 산수화를 성인과 현자의 눈으로 감상하라는 의미와 다름없다 하겠다. 그런데… 산수화를 성인의 안목과 식견으로 감상하게 되면 무엇이 보이게 되는 것일까? 성인들께서 산수화를 그렸다거나 즐겼다는 말을 들어본 적 없으니, 산수화와 성인 사이에 직접적인 연결고리는 없다. 그러나 『논어』에는 공자께서 자연경을 빗대 말씀하신 부분이 심심치 않게 나오며, 공자께서 자

* 論畵以形似 見與兒童鄰.

연경을 언급하신 것은 그저 비유일 뿐이다. 그렇다면 산수화를 성인의 식견과 안목으로 감상하는 것 또한 이와 같은 것 아닐까? 분명한 것은 산수화를 미적 대상에 국한시켜 다루는 것은 말 그대로 어린아이 소견일 뿐이라 할 수밖에 없다.

　동아시아 문화권에서 성인聖人은 어두운 세상을 밝음으로 인도하는 지혜의 빛이자 윤리적 완성태로 여겨왔다.

　이런 까닭에 성인의 가르침으로 정치와 교육의 근간을 삼았던 것인데… '성인께서 도를 머금고 세상 만물을 응대하는 것[聖人含道應物]'이 바로 성인께서 설파하신 지혜의 빛이다. 그런데… 산수화를 성인의 식견과 지혜를 통해 감상하라 함은 역으로 산수화가 어두운 세상에 빛을 제시하기 위한 목적으로 그려졌다는 의미이기도 하다. 왜냐하면 산수화는 인간이 그려낸 예술작품이지 실제 자연경관이 아닌 탓에 산수화를 성인의 식견과 안목으로 감상하려면 먼저 화가가 산수화 속에 성인의 말씀을 시각적으로 구현해두어야 하기 때문이다. 앞서 필자는 산수山水라는 용어가 『주역·산수몽』에서 유래된 것이며, 산수 개념을 그려낸 산수화山水畵는 당연히 『주역·산수몽』에서 다루고 있는 정교관政敎觀을 시각적으로 표현한 것이 될 수밖에 없다 한 바 있다. 그런데… 이제 겨우 종병의 「화산수서」 첫 문장을 읽었을 뿐이지만, 『주역·산수몽』과 「화산수서」에서 언급된 산수山水라는 용어가 동아시아인의 정교관에서 비롯된 것임을 다시 한 번 확인한 셈이 되었다. 아직도 산수화를 정치와 결부시키는 것이 마뜩치 않은 분이 계실지도 모르겠다. 그러나 불편하거나 싫은 것을 피하고 싶은 것이 인지상정임을 모르는 바 아니나, 불편하고 싫다고 피하는 것이 많을수록 삶과 지혜의 폭이 좁아지는 것도 생각해보시길 바란다. 타인의 글을 읽는 것은 타인의 눈을 통해 내가 미처 보지 못한 것을 경험할 수 있기 때문일 것이다. 그

러나 타인의 눈을 빌리고자 하면 잠시 자신의 눈을 감고 타인의 눈으로 보려는 노력이 필요하건만, 타인의 눈을 빌리는 것과 타인을 관찰하는 것을 혼동하는 경우가 많기에 하는 말이다. 다시 말해 무언가를 배우거나 연구하는 사람은 섣부른 판단에 앞서 먼저 선입견이나 선지식을 배제하고 주어진 증거에 집중하는 버릇부터 익힐 필요가 있다.

종병은 「화산수서」 첫머리에서 성인과 현자가 세상 만물을 인식하는 방식에 따라 산수山水를 대할 때 비로소 산수의 본질을 깨달을 수 있다는 주장에 이어,

> 그 증거로 황제 헌원, 요임금, 공자, 광성자, 대의, 허유를 예로 들 수 있나니, 고죽지류(은거자)는 반드시 공동산, 구자산, 막고야산, 기산, 수양산과 함께하려 한 대몽지류(문명을 전파하려는 문명론자)가 여기(산수화)에 있음을 알아야 하며, 또한 인자와 지자를 저울질하는 즐거움이 여기(산수화)에 있음을 알고 (이를) 취함이 마땅할 것이다.

> 是以軒轅, 堯, 孔, 廣成, 大隗, 許由, 孤竹之流, 必有崆峒. 具茨. 藐姑, 箕. 首. 大蒙之遊焉 又稱仁智之樂焉*

* 흔히 어조사나 의문사로 쓰이는 焉은 사물이나 처소 등을 일컫는 지시대명사로도 쓰인다.

라고 하였다. 언뜻 읽으면 옛 성현들이 명산을 즐기며 노닐었다는 뜻으로 오해하기 쉬운 대목이다. 이런 까닭에서인지 한국과 중국의 주류학자들은 이 부분을,

> 그래서 옛 성인들인 황제 헌원과 요, 공자와 광성자, 대외와 허유, 백이숙제 등은 필히 공동산, 구자산, 막고야산, 기산, 수양산 등에

서 노닐었던 것이며, 또 산수를 일러 인자와 지자가 즐기는 바라

하였던 것이다.

라고 해석해왔던 것인데… 이는 종병이 전하려는 말을 귀담아들으려

하지 않고, 자신이 알고 있는 산수화에 대한 잘못된 개념과 지식에 억

지로 「화산수서」를 꿰어 맞춘 엉터리 해석이자, 무례하기 짝이 없는 짓

이다

「화산수서」의 논지는 종병이 언급한 인물들이 문명론자(황제 헌원, 요

임금, 공자)와 비문명론자(광성자, 대외, 허유)로 나뉘고, 거론된 산은 문

명론자와 비문명론자가 논쟁을 벌인 장소였음을 통해 드러난다.

공동산에 은거한 광성자를 찾아간 황제 헌원, 요임금과 허유가 만난

기산, 대도大道를 의인화한 대외大隗와 황제 헌원이 만났다는 『장자』

의 구자산…. 이곳들은 성인들이 상대와 유설遊說을 벌인 장소이지 산

천을 유람하고자 찾은 곳이 아니었다.* 특히 주목할 것은 '대몽지류大

蒙之遊'라는 표현이다. 이는 종병이 『주역·산수몽』을 풀어 '광대한 야

만사회[大蒙]로 문명을 전파하여 함께하고자[之] 유설함[遊]'을 일컬어

'대몽지류'라 하였던 것인데… 이는 역으로 종병의 산수화론이 『주역·

산수몽』을 기반으로 하고 있다는 반증이다. 그러나 기존 학자들은 자

신들이 알고 있는 산수화에 대한 고정관념에 맞춰 '대몽지류'를 대몽

산大蒙山이라 억지를 부리는데… '대몽지류'를 대몽산으로 읽을 수도

없지만, 대몽산은 이진선사理眞禪師가 차茶를 들여와 재배한 이래 차

의 명산지로 유명할 뿐, 종병이 언급한 성현들의 발자취와는 아무런 관

계도 없는 산이다.**

『이아爾雅·석지釋地』에 의하면 '서쪽 끝에 도달한 태양이 저무는 곳

을 일컬어 대몽이라 한다[西至日所入爲大蒙].'고 하였으니, 예부터 문명주

* 오늘날 遊는 흔히 '놀 유遊'로 읽지만, 遊의 원뜻은 '세상을 주유하며 자신의 정치적 견해를 설파함'이란 의미였다. 오늘날 정치인들이 자신 혹은 자신이 소속된 정당의 주장을 설파하고 다니는 행위를 일컬어 유세遊說라 하는 이유를 생각해보면 쉽게 이해되는 부분이다.

** 몽정산蒙頂山 지거사智炬寺 석비에 宋代 詩人 손점漸의 詩「智炬寺留題」가 기록되어 있다. 漢代 道人이 佛家의 祖師가 된 이후 茶를 들여와 널리 재배토록 한 덕택에 茶의 명산지가 되었으니, 위로는 國富에 도움을 주고 아래로는 민생을 이롭게 하였다는 내용을 담고 있다. 필자가 전각 『추사코드』에서 소개한 「茗禪」 중 ++依奇來自製茗 不減蒙頂露芽」의 蒙頂茶의 산지가 바로 大蒙山이다.

기의 끝자락 혹은 하나의 왕조가 소멸하는 것을 일컬어 '대몽'이라 하였음이 분명하다. 그런데… 왜 하필 해가 지는 곳을 일컬어 대몽大蒙이라 하였을까?

태양(문명)이 서쪽 지평선을 넘어가면 어둠이 찾아오기 마련이고, 그 어둠 속 세상이 바로 문명이 사라진 야만사회이니, 대몽大蒙인 것이다. 다시 말해 '대몽지류大蒙之流'는 '공동산, 구자산… 대몽산 등에서 노닐었으니'라는 뜻이 아니라 '고죽지류孤竹之流(은거자들)'의 대구對句 격으로, '대몽에 대하여 각기 유설하며 설전을 벌였으니'라고 해석함이 마땅하다 하겠다. '고죽지류'를 죽림칠현이라 풀이하고, '대몽지류'는 대몽산이라 읽은 것이 과연 종병의 문장력이 모자란 탓이라 해야 할까, 아니면 해석자가 신중치 못한 탓에 종병의 문장에 도달하지 못한 결과라 해야 하겠는가? 공자는 공자답게 말을 하고, 주희는 주희답게 논지를 펼치기 마련이다. 이런 까닭에 옛사람의 글을 읽으며 뜻이 모호한 부분과 만나면, 문장의 패턴을 통해 글쓴이의 특성을 간취해내고, 상대의 학문 수준을 염두에 두고 뜻을 가늠해볼 필요가 있다.

『논어論語·옹야雍也』편에

총명한 사람은 물을 좋아하고, 어진 사람은 산을 좋아한다.
총명한 사람은 활동적이고, 어진 사람은 고요하다.
총명한 사람은 즐거움을 얻고, 어진 사람은 수壽를 누린다.

子曰, 知者樂水 仁者樂山 知者動 仁者靜 知者樂 仁者壽

라는 말이 나온다. 그런데… 『논어』의 이 대목과 이어진 글을 읽어보면 정치와 교육을 대도大道에 부합되게 개혁해야 한다는 내용을 주제

로 하고 있음을 알게 된다. 무슨 말인가?

한마디로 공자께서도 산山과 물[水]의 비유를 통해 정교론政教論과 대도大道를 연결시켰던 것이다. 『논어』를 통해 공자의 비유를 읽어낸 종병은 이를 '대몽지류언大蒙之遊焉 우칭인지요언又稱仁智樂焉'이라 하였던 것이니, 종병에 의하면 산수화는 문명론자들이 대몽大蒙을 문명 세계로 이끌고자 유설하였던 것과 같으며, 산수화를 통해 (지금 필요한 것이) 인仁인지 아니면 지智인지 가늠할 수 있다고 한다. 이는 결국 종병은 「화산수서」를 쓰면서 공자의 '요산요수樂山樂水'를 인용하여 산수山水 개념을 설명하였던 셈이라 하겠다. 이런 까닭에 종병의 이야기는 '부성인이신법통이현자통夫聖人以神法通而賢者通'하고, 산수이형미도이인자요山水以形媚道而仁者樂하니 불역기호不亦幾乎'로 이어졌던 것인데… 이 부분에 대하여 권덕주 선생은

> 성인은 '신神, 즉 영묘한 영지英智로써 도道를 예법으로 규범화하고, 그 규범화된 것을 현인은 세상에 넓혀 행하며, 산수는 구체적인 형상에 의해서 도道를 미적美的으로 상징하게 되는데, 인자仁者가 이를 즐기니 또한 이상적 경계 아니겠는가?*

* 權德周, 『中國美術思想에 대한 연구』 (숙명여자대학교 출판부, 1987), 50쪽.

라고 풀이한 바 있다. 권 선생의 해석에 의하면 현자는 성인이 세운 예법을 전파하는 사람이란 뜻이 된다. 그런데… 이어지는 문장이 '산수는 구체적 형상으로 도道를 미적美的으로 상징화한 것이니, 인자仁者가 즐길 만한 이상적 경계 아닌가?'라는 뜻이라면 종병의 논리는 설득력을 얻을 수 없게 된다. 생각해보라.

인자仁者가 즐기는 것이 산수山水인가, 아니면 산수화山水畵인가?

권 선생은 '산수는 구체적인 형상으로 도道를 미적으로 상징하게 되는데…'라고 풀이하였으니, 분명 산수가 아니라 산수화라 하였던 것인

데… 산수화는 화가에 의해 그려진 것이기 때문이다. 쉽게 말해 권 선생의 풀이는 화가가 그려낸 산수화를 성인께서 세운 법리法理에 비견한 셈이 되고, 인자仁者가 산수화를 즐기는 것을 현자가 성인의 말씀을 전파하는 일에 비유한 것과 다름없다 하겠다. 그러나 종병이 아무리 산수화를 대단한 것으로 여겼다 하여도 산수화를 성인의 말씀과 같은 반열에 둘 만큼 불경스럽고 무식한 논리를 펼쳤을 리도 없고, 화가를 아무리 대단히 여겼다 하여도 대놓고 인자仁者를 가르치려 했을지 생각해볼 일이다.

이쯤에서 잠시 종병의 문장에 어떤 패턴이 나타나는지 살펴보자.

聖人(以)神法道(而)賢者通　성인이신법도이현자통
山水(以)形媚道(而)仁者樂　산수이형미도이인자요

두 개의 문장이 동일한 문장구조로 쓰였음을 확인할 수 있을 것이다. 이는 역으로 대칭을 이루고 있는 성인聖人과 산수山水, '신법도神法道'와 '형미도形媚道'가 같은 방법으로 해석되어야 한다는 의미이다. 그러나 '성인이신聖人以神'의 신神을 '성인의 정신'으로 해석하면 '산수이형山水以形'의 형形은 화가의 개념화한 것(산수화)이 되는 까닭에 산수가 곧 화가가 되는 문제가 발생하게 된다. 한마디로 산수를 화가라 할 수 없으니, '산수이형山水以形'의 산수山水는 『주역·산수몽』의 괘상卦象이라 해야 하고, 형形은 『주역·산수몽』의 괘상을 풀어낸 경문經文으로 해석함이 마땅할 것이다.*

무릇 성인이 계심으로써 (하늘이 보내는) 예후[神]를 통해 법리法理를 찾아 도道에 이를 수 있게 되었으니 현자는 (성인이 세운 법리를 통해) 하늘의 도道와 통할 수 있게 된 것처럼 『주역·산수몽』의

*『漢書·藝文志』에 의하면 伏羲氏가 8卦를 그렸고, 文王이 64괘와 卦爻辭를, 孔子가 經文을 해석하였다 한다. 卦象은 기호로 표시된 일종의 시각적 이미지, 다시 말해 象이라면 卦象의 의미를 풀이한 聖人의 經文은 形이라 할 수 있다.

괘상이 있음으로써 『주역·산수몽』의 괘상을 풀어내 개념화[形]하여 도道를 친근히 여기고 순응할 수 있게 되었으니[媚] 이를 인자仁者가 즐기는 바이다. (이런 까닭에 산수화는) 선인先人들의 행동을 그대로 따라 반복하고자 함이 아니라[不亦] 하늘의 기미[幾]를 살펴 그려냄이 마땅하지 않겠는가?

夫聖人以神法道而賢者通 山水以形媚道而仁者樂 不亦幾乎.

학자들은 대체로 위·진 남북조시대의 혼란스럽고 잔혹한 현실을 피해 자연에 은거하고자 하였던 은일고사隱逸高士들에 의하여 산수화가 발흥하였다고 한다.

소위 노老·장莊 현학玄學과 불교철학에 의하여 산수화가 그려지게 되었다는 주장인데… 산수화는 둘째 치고 노장사상과 불교철학이 어떻게 하나의 지점을 향할 수 있다는 것인지 묻고 싶다. 왜냐하면 당시 중국의 지식인들에게 불교는 종교 이전에 형이상학의 세계를 다룬 선진 철학이었던 까닭에 전통 도가철학의 범주에 수용할 수 있는 것이 아니었기 때문이다. 다시 말해 불교가 도입되기 전까지 중국 철학은 유가儒家는 물론 도가道家도 형이상학의 세계를 학문의 영역으로 다루지 않았던 탓에 도가사상 속에 불교철학을 담아냈다는 주장은 마치 구렁이가 코끼리를 집어삼켜 소화시켰다는 말과 다를 바 없다. 그러나 미술사가들은 최초의 산수화론서를 펴낸 종병宗炳이 노장사상을 연구한 도학자道學者이자 '명불론明佛論'을 남길 정도로 불교철학에 조예가 깊었음을 근거로 도가와 불가를 은일사상과 묶어내고 있는데… 만일 종병이 이 말을 들었다면 가슴을 치다 쓰러졌을 것이다.

왜냐하면 이어지는 「화산수서」의 후반부는 자기 세계에 빠져 은거한 채 세상에 아무 도움도 주지 못하는 도학자들이 뻔뻔스럽게 백성들

을 현혹하며 제 욕심만 채우려는 태도를 비난하는 내용으로 이어지고 있기 때문이다.*

『주역周易·계사전繫辭傳』에 의하면

한 번 음陰하고 한 번 양陽하는 것을 일컬어 도道라 하고, 강한 것과 부드러운 것이 서로 밀치는 것에서 변화가 생기나니, 변화라는 것은 진퇴와 함께하는 象이다.

一陰一陽之謂道 剛柔相推而生變化 變化者進退之象也.

라고 한다. 동아시아인들이 우주는 끊임없이 변하는 것이고 그 변화의 원리를 일컬어 도道라 여겼다는 것은, '우주에서 변하지 않는 것은 없다.'는 것을 진리로 받아들였다는 뜻이다. 이는 결국 인간세상이 따뜻하고 밝은 시절만 이어질 수도 없고, 춥고 어두운 세상만 계속되는 것도 아니니, 세상의 변화에 따라 현명하게 대처하며 사는 것이 최선이라 여겨왔다는 의미이기도 하다. 이런 관점에서 보면 미술사가들의 주장처럼 위·진 남북조시대의 가혹한 정치 환경 속에서 산수화가 발흥하게 되었다손 쳐도, 당唐·송宋·원元·명明·청淸으로 이어지는 왕조의 탄생과 멸망 속에서 빛과 어둠이 교차해왔건만, 동아시아인들은 언제나 산수화를 즐겨왔음을 어떻게 설명할 수 있을지 묻고 싶다. 동아시아 지식인들이 어려운 환경 속에서도 학문에 힘쓴 결과가 고작 세속의 흙먼지를 피해 첩첩산중에 은거한 채 자족하며 살아낼 수 있는 소양을 다듬기 위한 것이라 생각한다면 산수화를 은일사상과 연결시켜도 좋다.

그러나 지식인이 존경받는 이유는 많이 배웠기 때문이 아니라 힘들여 연마한 학문이 어두운 세상을 밝히는 데 보탬이 되었기 때문이다.

그런데… 그 불빛이 백성들 곁을 지키지 않고 산속에 머문다면 무슨 소용이 있기에 존경심을 표해야 하고, 또 무슨 염치로 존경을 받고자 한단 말인가?

어둠 속에서 추위에 떨고 있는 백성들을 인도하기 위하여 학문도 필요한 것이고, 도움을 필요로 하는 자들을 불쌍히 여기는 마음을 지녔기에 존경심도 생기는 법이다. 또한 존경받는 지식인이라면 춥고 어두운 시절을 백성들과 함께 견뎌내는 것 이상의 또 다른 무언가를 필요로 한다. 왜냐하면 함께 어려움을 견디자고 독려하는 것뿐이라면 굳이 지식인이 아니어도 되기 때문이다. 이런 까닭에 종병은 「화산수서」에서 '(산수화는) 선인先人들의 행동을 그대로 따라 반복하고자 함이 아니라 하늘의 기미를 살펴 그려냄이 마땅하지 않겠는가?'라고 하였던 것이다. 좋은 시절과 어려운 시절이 반복되는 것이 도道라 하여도 일음일양一陰一陽이 언제나 같은 모습으로 찾아오는 것은 아니다. 다시 말해 유행은 돌고 돈다 하지만, 복고의 바람이 분다고 옛것이 그대로 유행하는 것이 아니듯, 오늘의 어려움이 예전에 겪어본 고난과 같은 것은 아니니, 오늘의 문제를 직시하는 것(하늘의 기미를 살핌)을 통해 오늘에 합당한 답을 찾아내는 것이 오늘의 지식인이 필요한 이유라 하였던 것이다.

이 지점에서 우리는 종병이 산수화론을 쓰게 된 이유이자, 천오백 년 세월 동안 산수화가 동아시아 지식인들과 함께하게 된 가장 큰 이유가 드러난다.

성인의 가르침이 어두운 밤바다의 등대임은 분명하지만, 성인께서도 과거의 인물인 탓에 성인의 도道만으로 오늘의 문제를 모두 해결해낼 수 없으니, 오늘의 지식인은 오늘의 문제에 답할 수 있어야 하고, 산수화 또한 그러해야 하기 때문이다.*

예를 들어보자.

* 理想이 이상인 이유는 현실과 다르기 때문이고, 인간의 삶은 현실 속에 있는 탓에 이상세계만 그려 낼 수도 없음이라 하겠다.

어둠 속을 항해하는 뱃사람에게 등대지기가 밝힌 불빛보다 고맙고 요긴한 것도 없을 것이다. 그런데… 자욱한 안개 속에 갇힌 뱃사람에겐 밤새 등불을 지키며 걱정해주는 등대지기의 마음보다 범종을 두들기는 승려의 현명함이 요긴한 법이니, 오늘의 지식인은 오늘의 문제부터 정확히 파악해야 한다. 이런 관점에서 산수화의 역사가 천오백 년을 이어왔다는 것은 끊임없는 변모를 통해 관념에 매몰되지 않았기 때문이며, 이는 역으로 산수화의 정교론政教論이 성인의 말씀을 전하기 위한 것에 국한된 것이 아니라 현실정치에 대한 견해를 피력하기 위함이란 의미이기도 하다.

오늘날 학자들은 산수화를 관념의 소산이라 한다.

그러나 뒤돌아보면 백 년 전도 과거이고 천 년 전도 과거이지만, 일 년 전 나의 삶이 녹록치 않았듯 당시를 살아냈던 사람들에겐 엄혹한 삶의 현장이었음을 잊어서는 안 된다.

산수화는 『주역·산수몽』에서 시작된 정교론에서 유래된 것이니, 당연히 동아시아 지식인들이 생각하고 있던 이상적 정치관을 시각화하고자 하였을 것이다. 또한 어느 문명이든 문명의 중심축을 이루는 인물과 사상이 있게 마련이니, 산수화의 골간에 성인의 도道가 위치할 수밖에 없었던 것이건만, 이를 관념으로 매도하는 것은 동아시아 문화의 가치를 송두리째 부정하는 것과 다름없는 짓이다.* 왜냐하면 산수화는 『주역·산수몽』을 기반으로 하는 탓에 성인의 도道와 함께하였지만, 동시에 인간의 삶의 터전을 상징하는 탓에 나름 현실적인 것이 될 수밖에 없었기 때문이다. 이는 결국 산수화의 변천사는 동아시아 지식인들의 정치관의 변화와 밀접한 관계가 있었다는 의미인데… 조선후기 사회에 갑자기 진경산수화가 등장한 것을 어떻게 해석해야 하겠는가?

조선 지식인들에게 지식인의 사회적 책무에 대한 일말의 책임감이라

* 미술사가들이 산수화의 역사를 시대별로 논할 수 있다는 것 자체가 산수화가 끊임없이 변해왔다는 반증이며, 관념의 변화 없이 양식이 변하는 것은 불가능하니, 전통산수화를 관념산수화로 매도하는 것이 오늘날 학자들의 특권은 아니라 하겠다. 인문학은 자연과학처럼 급격히 진행될 수 없는 탓에 변화 또한 조용히 진행되기 마련이건만, 찬찬히 살펴보려 들지도 않고 눈썰미를 기르려 들지도 않는 학자들은 모두 관념산수화라 하는데… 도대체 관념에 의존하지 않는 예술이 어디 있는지 묻고 싶다.

도 남아 있었다면 산수화다운 산수화를 그리고자 하였을 것이고, 진경 산수화가 산수화다운 산수화라면 조선후기 사회가 당면한 정치적 문제를 외면할 수는 없었을 것이다. 종병宗炳은 「화산수서畵山水序」에서 주장하길 성인의 가르침도 오늘의 문제에 모두 답할 수 없는 탓에 오늘을 위한 오늘의 지식인이 필요하듯, 산수화도 오늘을 위한 것이어야 한다고 하였다. 한마디로 최초의 산수화론에서부터 산수화가 관념화되는 것을 경계하였던 셈이다. 이는 끊임없이 변화하는 세상을 관념으로 묶어두려는 짓이 바로 도道에 위배되는 짓이라 여겼기 때문이다.

흔히 '하늘에 순응하는 자는 흥하고, 하늘을 거역하는 자는 망한다[順天者興 逆天者亡].'고 한다.

그러나 이는 '피조물에 불과한 인간이 하늘을 거역할 수 없다.' 함일 뿐, 어느 누구도 하늘의 뜻을 직접 들은 바 없으니, 무엇을 근거로 하늘의 뜻을 규명할 것인지는 별개의 문제이다. 그런데… 동아시아 지식인들이 모두 인정한 도道는 우주는 끊임없이 변한다는 것뿐이니, 하늘의 변화에 따르는 것이 순천順天일까, 아니면 하늘의 뜻을 내세우며 변화를 거부하는 것이 순천이겠는가?

눈앞에 놓인 사과[象] 하나도 개념화[形]를 거치지 않으면 그려낼 수 없는 것이 인간이건만, 하늘의 뜻을 어찌 그리도 잘 알아 하늘을 빙자하며 눈앞에서 일어나고 있는 현상을 허상이라 하는지… 관념의 무서움은 그것이 믿음으로 변하는 순간이다.

이런 까닭에 산수화의 역사에 징검다리를 놓은 걸출한 화가들과 화론가들은 하나같이 산수화를 관념으로 묶어두려는 자들을 경계해왔던 것인데… 이는 하늘을 팔아 권세를 쥔 자들이 산수화를 이용하여 자신들의 정교론을 고착화시키고자 하였기 때문이기도 하다.

산허리를 꿈틀대는 비구름을 통해 끊임없이 변하는 우주의 섭리를

담아내고[一陰一陽之謂道 剛柔相推而生變化 變化者進退之象也]

변화된 정치 환경에 최선의 답을 제시하는 것이 지식인의 책무라 여겼기에[夫聖人以神法道而賢者通 山水以形媚道而仁者樂 不亦幾乎]

비가 완전히 그치기도 전에 서둘러 길을 나서는 선비를 그려왔던 것인데….

산수화는 은일고사의 삶을 동경하며 그린 것이라 하더니, 급기야 팔자 좋은 선비들의 놀이터라 한다. 사정이 이러하니 산수화가 풍경화와 같은 것으로 보일 수밖에 없었던 것인데… 변변치 못한 후손들 탓에 오늘날 애꿎은 산수화만 셋방살이를 면치 못하고 있으니 답답한 일이 아닐 수 없다.

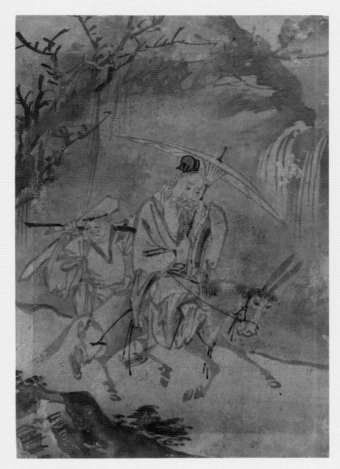

김명국, 〈기려인물도〉

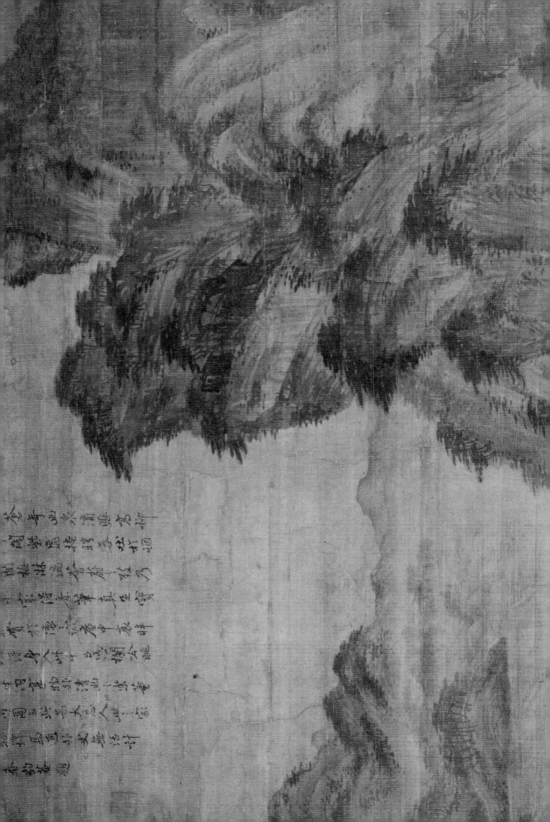

2부

표암豹菴
'진경眞景,을 말하다

필자는 앞서 진경산수화眞景山水畵의 진경眞景은 '때묻지 않은 신선의 세계'를 일컫는 진경眞境과 다른 의미로, '밤하늘의 북극성처럼 어두운 세상의 길잡이이자 구심점이 되는 빛'을 진경眞景이라 한 바 있다. 또한 이 진경眞景이란 말을 산수화에 처음 사용한 사람은 표암豹菴 강세황姜世晃이며, 오늘날과 달리 조선후기 문예계에 진경산수화眞景山水畵라는 말은 일반적인 용어도 아니었고 익숙한 개념도 아니었다고 하였다.

그러나 오늘날 미술사가들은 조선후기에 등장한 '조선의 산하를 조선인의 시각으로 그려낸…' 소위 조선의 고유색을 지닌 새로운 산수화를 진경산수화眞景山水畵라 하는데… 이것이 표암이 말했던 진경산수화와 얼마나 일치하는 것일까? 다행히 표암이 타인의 작품에 직접 '진경眞景'이라 써넣은 작품이 몇 점 전해오니, 이 작품들을 통해 표암이 처음 언급한 진경산수화眞景山水畵라는 것이 과연 무엇인지 가늠해보도록 하자.

〈소의문외망도성〉

昭義門外望都城

정선, 〈소의문외망도성昭義門外望都城〉

삼성미술관 Leeum에《불염재주인진적첩不染齋主人眞蹟帖》이 소장되어
있다.

겸재 일파로 분류되는 불염자不染子 김희성金喜誠(?-1763 이후)이 엮
어낸 이 화첩에 겸재가 한양도성을 부채에 그린 〈소의문외망도성昭義
門外望都城〉이 장첩되어 있다. 필자가 이 작품에 주목하는 것은 표암이
이 그림에 대한 작품평을 하며 정확히 '진경도眞景圖'라 칭한 것을 확

인할 수 있는 흔치 않은 작품이기 때문이다.

 종소의문외從昭義門外 망도성내여차望都城乃如此

 성지궁궐역력가지城池宮闕歷歷可指 차옹진경도此翁眞景圖

 당추위제일當推爲第一 표암豹菴

표암이 써넣은 이 화평畵評에 대하여 '표암 강세황 탄신 300주년 기념 특별전'을 열며 국립중앙박물관에서 펴낸 도록에 의하면

 소외문(서소문) 바깥에서 도성을 바라봄이 이와 같다. 성과 궁궐

 을 또렷하게 가리킬 수 있다. 이것은 겸옹의 진경도 중에서 가장

 으뜸으로 추천해야 한다. 표암.

라는 뜻이라 한다.*

* 『표암 강세황』(국립중앙박물관, 2013), 310쪽.

 이것이 정확한 해석이라면 표암이 규정한 진경산수화의 기준은 표현 대상에 대한 정확한 정보를 담아내는 것을 무엇보다 우선시하였다는 의미가 된다.

 그러나 위 해석은 아무래도 무리가 있어 보인다.

 왜냐하면 만약 표암이 '소외문 바깥에서 도성을 바라보면 이와 같다.'라는 내용을 쓰고자 하였다면 '종소의문외망도성내여차從昭義門外望都城乃如此'가 아니라 적어도 '소의문외망도성내여차昭義門外望都城乃如此'라고 쓰는 것이 마땅하건만, 문장의 첫 글자가 '따를 종從'이기 때문이다.

 다시 말해 위 해석은 표암이 쓴 문장의 첫 글자부터 생략한 채 해석한 것이다. 그러나 표암의 입장에서 생각해보면 문장을 시작하는 첫 글자를 가장 신중히 골랐을 테니, 해석자가 임의로 해석해서 뺄 수 있는

성격의 글자가 아니다. 또한 '바라볼 망望'은 '멀리서 바라볼 수 있을 뿐 도달할 수 없는…'이란 의미를 내포하고 있는 글자이고, 소의문(서소문) 바깥은 평지인 탓에 한양도성 내부를 조망할 만한 곳이 없음을 감안할 때 도성 내부의 모습을 그린 겸재의 그림을 평한 것이라 하기도 어렵다.*

그런데… 이어지는 문장이 '성지궁궐역력가지城池宮闕歷歷可指'이다. 소의문 바깥에선 궁궐의 지붕도 보기 어렵건만, 연못[池]을 어떻게 볼 수 있다는 것인지….

이 지점에서 혹자는 겸재의 〈금강전도〉를 예로 들며, 하늘에서 조망하듯 그리는 것이 겸재 진경산수화의 전형적 특징이라 하실지도 모르겠다.

그러나 〈소의문망외도성〉도를 감상해보면 겸재는 애당초 한양도성 내부를 표암의 말처럼 세세히 그려넣을 생각 자체가 없었다고 여겨진다. 왜냐하면 화면 전면의 70% 정도를 도성 바깥 풍광으로 할애한 탓에 말 그대로 '망도성望都城(멀리서 도성을 바라봄)'이 되었고, 여기에 운무까지 설정해둔 탓에, 연못은커녕 궁궐(창덕궁)도 겨우 지붕만 드러내고 있는 모습이 되었기 때문이다.

한마디로 표암이 겸재의 〈소의문망도성〉도를 통해 '도성 안의 궁궐과 연못을 또렷이 구별하며 지목할 수 있다[城池宮闕歷歷可指].'고 언급한 부분은 그림과 전혀 부합되지 않는다. 이는 결국 표암이 허튼소리를 한 것이 아니라면 해석자가 표암의 글을 잘못 해석한 것이라 할 수밖에 없는 부분이라 하겠다. 그렇다면 어디서부터 해석이 잘못된 것일까?

결론부터 말하면 표암의 글을 읽기 전에 이 화첩을 엮은 불염자 김희성의 제시題詩를 먼저 읽고, 표암이 무슨 말을 하고 있는지 문맥을 맞춰봤어야 하였으나, 표암의 글만 따로 떼어내어 읽었던 탓에 엉뚱한

해석이 되었던 것이다.

무슨 말인가?

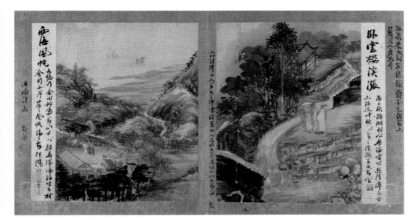

김희성, 〈서해풍범〉 김희성, 〈와운루계창〉

위 그림에서 확인할 수 있듯, 김희성이 엮은 《불염재주인진적첩》에
장첩된 18폭의 그림 가운데 부채 그림을 제외한 작품들을 살펴보면 표
암의 글은 모두 그림 바깥쪽 비단 위에 쓰여 있다. 이는 김희성이 화첩
을 엮어낸 후 어느 시점엔가 이 화첩을 입수하게 된 표암이 뒤늦게 작
품평을 남기게 되었다는 뜻이자, 역으로 표암은 그림과 함께 김희성이
써넣은 화제畵題를 읽은 후 자신의 견해를 기록하였을 것이란 의미이
기도 하다.

그렇다면 불염자 김희성은 겸재의 〈소의문외망도성도〉에 무슨 말을
써두었을까?

雲裏帝城(膡)鳳闕 운리제성확봉벽
雨中長袴(萬)人夙 우중장고만인숙

구름 속 황제의 성 봉황에게 붉은 칠 하길 피하니

빗속의 기다란 마른나무 사람들이 새벽부터 만무萬舞를 추네.

'운리제성雲裏帝城(구름 속 황제의 성)'이라 하였으니, 당연히 한양도성이 아니라 청淸 황제의 자금성紫禁城을 일컬은 것인데… 그 자금성이 구름 속에 있다 한다.*

이것이 무슨 의미일까?

청나라 황실의 의중을 알 수 없어 봉황에게 붉은 칠(왕세제 책봉)하길 주저하자[雲裏帝城賸鳳闕] 빗속에서 씩씩한 사람들이 기다란 마른나무(피리)를 들고 이른 아침부터 만무를 추고 있단다[雨中長袴萬人夙].

『시경詩經·패풍邶風』「간혜簡兮」라는 시에 조정의 정치가 문란해지자 하급관리가 나서 만무萬舞를 추는 장면이 나온다.

이는 고관들이 나서기 어려운 예민한 정치적 문제에 하급관리가 용감히 나서 직언을 올리는 일을 만무를 추는 것에 비유한 내용이다.**

그렇다면 이는 결국 불염자 김희성이 겸재의 〈소의문외망도성도〉를 감상한 후 이 그림이 청나라 황실의 의중을 알 수 없어 왕세제 책봉을 주저하고 있는 조정을 향해 하급관료들이 용감히 나서 직언을 올리는 상황과 관련된 작품으로 풀이했다는 의미로 읽혀지는데… 이것이 정확히 어떤 정치적 사안과 관계된 것일까?

경종景宗 즉위년(1720) 숙종의 치제致祭를 위하여 온 청나라 사신이 세자와 그의 아우(연잉군)을 만나보겠다는 전례 없는 요구를 해 왔다. 이 요구에 대해 당시 우의정을 맡고 있던 조태구趙泰耉는 전례 없는 일이라며 응하지 말 것을 주장하였으나, 영의정 김창집金昌集이 독단으로 연잉군의 신상자료를 넘겨주었고, 청나라 사신은 이를 문서로 기록해두었다.

* 조선 역사에서 스스로 帝國임을 자칭한 경우는 고종의 大韓帝國뿐이며, 이는 조선이 淸의 속국이 아니라 독립국임을 선포하는 과정에서 붙여진 명칭임을 고려할 때 雲裏帝城을 '구름 속의 한양도성'으로 해석하는 것은 무리가 있어 보인다.

** 일반적으로 「簡兮」를 나라의 정치가 문란해져 능력 있는 사람이 뜻을 펴지 못하고 舞人이라는 천한 지위에 있음을 한탄하는 詩라 한다. 그러나 萬舞를 추는 것은 춤을 통해 자신의 뜻과 능력을 드러내기 위함이고, 萬舞를 잘 추자 왕이 술을 하사하였다는 것은 치하와 함께 보상을 내렸다는 의미로 해석함이 마땅하다. 상식적으로 하급관료가 국왕의 눈에 들려면 자신의 존재를 드러낼 기회가 왔을 때 용감히 나서 자신의 생각과 능력을 보여야 하지 않겠는가?

조선족 세자(경종)는 금년 33세인데 자녀가 없고, 동생은 27세로….

숙종 43년(1717) 숙종과 노론 영수 이이명李頤命(1658-1722)의 정유독대丁酉獨對 후 세자(경종)의 대리청정이 결정되었다. 그러나 예상과 달리 노론은 이에 찬성하면서도 종묘에 고하는 일엔 한사코 반대를 표하였다.

이는 병약한 세자에게 대리청정을 맡긴 후 정치적 문제가 불거지면 이를 빌미삼아 세자를 폐출시키고자 하였던 것인데… 의외로 세자는 큰 과오 없이 국정을 이끌어나갔고, 이런 와중에 노론이 생각하지 못한 사태가 벌어진다. 숙종께서 승하하신 것이다. 숙종의 승하라는 예기치 못한 정치적 변수에 노론은 병약한 왕세자가 왕위를 계승하는 것을 지켜볼 수밖에 없는 처지가 되었던 것인데… 난데없이 숙종의 치제致祭(공신에게 내리는 제사)를 위해 조선 땅에 온 청나라 사신이 왕위계승권을 지닌 세자(경종)와 세자의 동생(연잉군)을 만나보겠다고 한 것이다. 이는 이미 기정사실화된 경종의 즉위식에 또 다른 왕위계승권자의 존재를 암묵적으로 끼워 넣은 것과 다름없는 일이었다. 이 일에 대하여 『숙종실록』의 사관은

(영의정) 김창집은 국왕에게 품지稟旨(국왕에게 아뢰고 지시를 받는 일)도 없이 (연잉군의 신상을) 독단으로 써 주었다.… 이를 『춘추』의 법으로 논하면 그 죄는 죽어 마땅한 것으로….

라는 기록을 남길 만큼 당파의 이익을 위하여 국가의 위신을 떨어뜨리는 무도한 짓이었다.

그런데… 병약한 왕세자를 경종景宗으로 옹립한 세력은 소론小論이었고, 연잉군을 지지하던 세력은 노론老論이었으며, 노론이 병자호란

때 결사항전을 주장하던 김상헌金尙憲과 뜻을 함께한 일파임을 청나라 사신들도 모를 리 없었건만, 왜 청나라 사신은 청에게 반감을 표해온 노론에게 힘을 실어주었던 것일까?

경종 즉위년 12월 11일 충청도 유생 이몽인李夢寅이 도끼와 상소문을 들고 권문에 난입하는 사건이 벌어졌다. 『당의통략黨議通略』에 의하면 이몽인은 이이명李頤命이 국고에서 6만 냥을 훔쳐 청나라 사신을 매수하였다고 한다.*

이와 같은 여러 정황을 고려해볼 때 불염자 김희성은 겸재의 〈소의문외망도성도〉가 경종 즉위년(1720)에 일어난 청나라 사신의 전례 없는 무리한 요구와 관련된 작품임을 알고 있었을 것이라 여겨진다. 이 지점에서 반드시 기억해두어야 할 것은 김희성이 대표적인 노론 강경파 장동 김씨 집안과 함께하던 겸재 정선과 결을 같이한 겸재 일파라는 것이다.

무슨 말인가?

한마디로 겸재의 〈소의문외망도성도〉 김희성의 제시題詩는 노론의 입장에서 해석해야 한다는 의미이다. 그렇다면 불염자 김희성의 7언시는

청나라 사신의 속내를 보이지 않고 봉황(연잉군)에게 붉은 칠(왕세자로 책봉하는 일)하길 꺼리고 있으니 빗속에 선비들이 이른 아침부터 (연잉군을 지지하는) 만무萬舞를 추게 하라.**

라는 문맥 속에서 풀이하는 것이 보다 정확한 해석일 것이다.

불염자 김희성이 정확히 언제《불염재주인진적첩》이란 화첩을 엮으며 겸재의 〈소의문외망도성도〉를 맨 앞에 장정하게 되었는지 알 수 없지만, 표암이 이 그림을 처음 보게 된 것은 아마 김희성이 사망한 이후였을 것이다.

* 조선 말기 李建昌이 저술한 역사서 『당의통략』은 1575년(선조 8)에서 1755년(영조 31)까지 약 180년간의 붕당정치의 폐단을 지적한 책이다. 저자가 소론 명문가 출신인 탓에 소론의 입장을 완전히 벗어날 수 없었지만, 비교적 객관적 입장을 견지하고 있으며, 양반정치에 대한 일정 부분 비판정신이 보이는 흔치 않은 명저이다.

** 萬舞는 방패와 도끼를 들고 추는 武舞와 꿩 깃과 피리를 들고 추는 文舞로 나뉜다. 김희성이 칠언시에 쓰인 長栲(기다란 마른나무)를 긴 대나무로 만든 피리로 풀이하면 선비들이 추는 文舞를 뜻하며, 이는 선비들을 동원해 연잉군 지지 세력의 위세를 과시하라는 의미라 하겠다.

왜냐하면 김희성은 노론 강경파들에 의하여 겸재의 뒤를 이을 재목으로 키워지던 인물이었고* 당시 표암은 조정에서 내몰린 인사들과 어울리던 재야문예인이었던 탓에 양자 간엔 직접적인 교류가 없었기 때문이다.

오늘날 미술사가들은 표암豹菴을 일컬어 '조선후기 예원의 영수'라 하기도 하고, '시대의 감식안' 운운하며 한껏 치켜세운다. 그러나 이는 정조正祖께서 즉위한 이후의 일로, 그의 나이 환갑을 훌쩍 넘긴 노년기에 맞이한 위상일 뿐, 환갑 무렵까지 그는 재야문예인에 불과하였다.

다시 말해 표암이 '조선후기 예원의 영수'가 되었던 것은 노론의 위세가 잠시 주춤하였던 정조 치세기 덕택이고, 김희성이 단명하였던 탓에 그가 아끼던 화첩이 저잣거리에 나올 수 있었던 것이며, 이를 표암이 입수하게 된 것이라 하겠다. 그런데… 김희성은 이 화첩이 저잣거리를 떠돌다가 타인, 그것도 노론 인사가 아닌 다른 정파 사람의 손에 들어가게 되는 상황을 꿈에도 생각하지 못했던 탓에 당시 노론 강경파들의 정치적 견해를 담아내는 데 거침이 없었다.

이러한 《불염재주인진적첩》을 입수한 표암이 화첩 속 작품과 김희성이 병기해둔 제발문을 읽으며 무슨 생각이 들었겠는가?

> '아~ 그때 그 일을 노론은 이렇게 생각하면서 움직였고, 그림을
> 이런 방식으로 활용하였군….'

노론 인사들끼리만 비밀리에 공유해온 정치적 문제를 가감 없이 들여다보게 된 표암은 불염자 김희성이 엮어낸 화첩에 작품평을 빙자하여 자신의 견해를 병기해두었다. 그러나 불염자의 애장품이 자신의 손에 들어왔듯, 언젠가 이 화첩이 남의 손에 들어갈 수 있음을 염두에 두고, 교묘하고 신중하게 자신의 정치적 견해를 써나갔다.

* 겸재 일파로 분류되는 김희성은 영조 24년(1748) 숙종 어진 모사에 공을 인정받아 泗川현감에 제수되었다. 겸재 일파로 분류되는 金昌業(金昌集의 동생)의 서자 金九謙조차 현감 직에 오르지 못했음을 감안할 때 장동 김씨들이 김희성을 겸재의 뒤를 이을 재목으로 키우고 있었음은 짐작이 가고도 남음이 있다. 이때 겸재는 벌써 일흔셋 노인이 되었고, 사도세자의 대리청정이 있기 바로 전해였으니, 노론과 소론 공히 비밀스럽게 움직이기 시작할 무렵이었다.

이런 관점에서 겸재의 〈소의문외망도성도〉에 병기해둔 표암의 글을 해석함에 있어 단 한 글자도 생략하거나 허투루 읽어서는 안 될 것이다.

표암은 겸재가 그린 〈소이문외망도성도〉를 꼼꼼히 살펴보고, 김희성이 병기해둔 7언시의 내용을 충분히 음미한 후 자신의 생각을 써넣고자 붓을 들었다.

그런데 첫 글자가 '따를 종從'이다. 무슨 말인가?

표암이 '따를 종從'자를 쓰게 된 것은 분명 이유가 있었을 텐데… 그동안 미술사가들은 이를 염두에 두지 않고 첫 글자부터 생략한 채 임의로 해석하였으니, 표암의 논지를 놓쳐버렸던 것이다.*

* '따를 從'은 從駕(국왕의 수레를 따르며 모심) 從軍(군대를 따라 전장에 나감) 從順(바르게 좇음) 등의 예에서 알 수 있듯 '따르는 사람 종[隨行者]'이란 의미로도 읽는다. 이는 표암이 '從昭義門外望都城'이라 하였던 것은 겸재가 누군가를 수행하며 소의문 바깥에 나갔다는 뜻이라 하겠다.

표암이 '소의문외망도성昭義門外望都城(소의문 바깥에서 도성을 바라봄)'이라 쓰지 않고, '종소의문외망도성從昭義門外望都城'으로 글을 시작한 이유는 단순히 '소의문 바깥에서 바라본 도성의 모습'을 그린 것이 아니라, '왕명을 받들며 도성 바깥에 나가게 된 누군가를 수행하며 소의문 바깥에 나가게 된 겸재가 멀리 보이는 도성의 모습을 그린 것'이란 의미이다. 이는 역으로 이 그림이 당시 겸재가 수행하며 따르던 누군가를 위하여 그려진 것일 개연성이 매우 높다 하겠다.

그렇다면 겸재는 소의문 바깥으로 나가 어디로 향하였던 것일까?

〈昭義門外望都城〉의 그림 도해

겸재의 그림을 통해 가늠해보면 무악재와 서대문 사이에 위치했던 모화관慕華館(조선을 방문한 사신이 머물던 객관客館)이 분명하다. 그렇다면 이는 청나라 사신을 만나러 도성을 나선 누군가를 수행하는 과정에서 이 작품이 그려졌다는 의미가 되는데… 문제는 모화관에 가려면 통상 서소문(소의문昭義門)이 아니라 서대문(돈의문敦義門)을 지나게 마련이란 것이다. 또한 겸재가 그린 〈소의문외망도성〉도를 살펴봐도 그림 하단에 위치한 모화관에서 도성을 향하는 시점으로 전재되어 있건만, 겸재는 왜 이 작품이 소의문昭義門(서소문) 바깥에서 도성을 바라본 모습이라 명기해두었던 것일까?

추측하건대 이는 왕명을 받든 적법한 방문이 아니라 세간의 이목을 피해 은밀히 청의 사신을 만나러 모화관에 간 것임을 암시하기 위함이라 여겨진다. 왜냐하면 조선시대 창의문(서소문)은 광희문과 함께 시체를 도성 바깥으로 내갈 수 있는 문(시구문)으로, 왕명을 받들고 외국 사신을 영접하러 나가는 행렬이 시구문을 통과한다는 것은 상상도 할 수 없는 일이기 때문이다.

이 지점에서 표암이 쓴 문장을 다시 읽어보자.

　　종소의문외從昭義門外 망도성내여차望都城乃如此

표암이 단지 '소의문 바깥에서 도성을 바라본 모습이 이와 같다.'고 쓰고자 하였다면 '따를 종從'자뿐만 아니라, '곧 내乃'자도 필요 없다. 이는 결국 아홉 자로 쓸 수 있는 내용을 두 자나 더 사용하여 열한 자로 표기한 셈인데… 문제는 문장의 의미가 명료해지기는커녕 문장만 너저분해진 꼴이 되어버렸다는 것이다.

표암의 학식을 감안할 때 이는 '따를 종從'과 '곧 내乃'자가 어떤 이유에서든 반드시 필요했기 때문에 문장에 삽입한 것이라 보는 것이 상

식일 것이다.

'이에' '즉卽' '다시 말하면(namely)'의 의미로 쓰이는 '곧 내乃'자는 통상 'A는 곧[乃] B다' 식으로 쓰인다.

다시 말해 '곧 내乃'자 앞에 쓰인 내용을 전제로 '곧 내乃'자 뒤를 해석해야 되는데… 이를 통해 표암의 문장을 다시 읽어보자.

청나라 사신을 사적으로 은밀히 만나러 가는 사람을 수행하며[從] 소의문 바깥에 나가[昭義門外] 멀리서 바라볼 수 있을 뿐 다가설 수 없는 도성의 면모를[望都城] (청나라 사신에게 보여주니) 곧 이와 같다[乃如此].

왕세자(경종)의 동생(연잉군)을 만나보겠다는 청나라 사신의 요구는 전례 없는 일이라며 거부되었다. 그러나 영의정 김창집은 경종의 허락도 없이 연잉군의 신상자료를 청나라 사신에게 넘겨주었으니, 이는 공식적인 만남은 무산되었으나 대신 청나라 사신에게 왕세자(경종)와 연잉군을 평가할 수 있는 자료를 넘겼던 셈이다. 그러나 문제는 그 자료를 작성한 자가 연잉군을 지지하던 노론 강경파였으니 당연히 연잉군의 위상을 부각시키려 하였을 것이다.

무슨 말인가?

한마디로 겸재의 〈소의문외망도성〉도에서 노론 세력이 청나라 사신에게 연잉군을 부각시키려 한 흔적을 발견한 표암이 이는 어디까지나 노론의 관점이자 평가임을 분명히 해두고자 '여차如此'라 하지 않고 '내여차乃如此'라 하였던 것이다. 이쯤에서 〈소의문외망도성〉을 자세히 살펴보며 겸재가 한양도성 안 풍경을 어떻게 그려냈는지 세심히 살펴보자.

〈소의문외망도성〉의 도성 내부 부분

인왕산 기슭에 위치한 위풍당당한 기와집들(연잉군을 지지하는 장동 김씨 집안의 본거지)과 달리 지붕만 드러내고 있는 창덕궁(왕세자의 거처)과 도성 안 여타 경물은 안개 속에 묻어버렸다.

겸재는 왜 이런 식으로 한양도성의 모습을 그렸던 것일까?

혹자는 이를 거리감 표현의 일환이라 하실지도 모르겠다. 그러나 겸재의 〈소의문망도성〉도는 애당초 도성 안 모습을 담아내고자 그린 작품이 아니었다. 왜냐하면 한양도성 안 모습을 담아내고자 했다면 화면의 2/3 이상을 도성 밖 풍경으로 채웠을 리도 없고, 안개가 자욱이 깔린 모습을 설정하여 도성의 면모를 가렸을 리도 없기 때문이다.

그럼에도 불구하고 표암은 겸재의 〈소의문망도성〉도를 살펴본 후 '성지궁궐역력가지城池宮闕歷歷可指(성과 연못 궁과 궐을 또렷이 지적할 수 있다)'라 하였다. 그러나 이는 애당초 불가능한 일이다. 그렇다면 표암은 누구나 그림을 보는 순간 그 자리에서 확인할 수 있는 일이건만, 왜 불가능한 일을 가능한 것인 양, 그것도 그림 바로 옆에 버젓이 써놓았던 것일까?

결론부터 말하면 표암이 '성지궁궐역력가지城池宮闕歷歷可指'라 하

였던 것은 도성 안 경물을 하나하나 지적할 수 있을 만큼 정확하고 세밀히 그렸다는 의미가 아니라, '성과 연못 궁과 궐의 이력을 구분하며 지적하는 것을 허락하였다.'라고 했던 것이다.

무슨 말인가?

청나라 사신에게 연잉군을 지지하는 장동 김씨들의 본거지와 경종이 머물고 있는 창덕궁을 비교하며 병약한 왕세자가 어떻게 창덕궁의 주인이 되었고, 연잉군의 잠저는 선왕이신 숙종께서 어떻게 마련하셨는지 설명하는 것으로, 왕세자(경종)와 연잉군에 대한 이력을 설명하였다는 뜻이다.*

생각해보라.

만약 표암이 '(한양도성의) 성과 연못 궁과 궐을 또렷이 (구별하여) 지적할 수 있다.'는 의미를 쓰고자 하였다면 '역력가지歷歷可指'가 아니라 '각각가지各各可指'라 표기하지 않았을까? 왜냐하면 '역력歷歷'은 '어떤 자취나 기미 혹은 기억 따위가 분명함'이란 의미이고, '각각各各'은 사람이나 물건의 하나하나(따로따로)라는 뜻이니, 당연히 '도성의 경물景物을 하나하나 지적하며…'라는 뜻이라면 '각각가지各各可指'라 함이 마땅하기 때문이다. 혹자는 이 지점에서 지나치게 경직된 해석으로 필자가 억지로 이야기를 만들어간다고 여기실지도 모르겠다. 그러나 언행을 통해 인품이 드러나듯 어휘 선택은 학문의 수준과 직결되는 법이니, 가볍게 읽고 넘길 일은 아니다. 앞서 필자는 겸재의 〈소의문외망도성〉도는 도성 안 풍광을 그릴 공간을 작게 설정했을 뿐만 아니라 안개까지 설정해둔 탓에 연못[池]은커녕 창덕궁도 지붕만 겨우 볼 수 있을 뿐이라 하였다. 그러나 표암은 분명 '성지궁궐역력가지城池宮闕歷歷可指'라 하였으니, 겸재의 그림 속에서 연못[池]을 찾을 수 있어야 하지만, 아무리 눈을 씻고 찾아봐도 보이질 않는다. 이 상황을 어떻게 설명할 수 있을까?

* 英祖는 1741년 신유대훈辛酉大訓을 통해 景宗 때 세제 대리청정 주장은 역모가 아니라 대비와 경종의 하교를 따른 것이라 선포하는 것으로 재위 17년 만에 정통성 시비를 일단락지었다. 趙顯命의 문집 『歸鹿集』에 의하면 신유대훈이 있기 일 년 전 인현왕후의 조카 민형수가 자신에게 '숙종과 노론 영수 이이명의 정유독대가 있은 후 숙종께서 연잉군과 연령군을 대비에게 부탁했다.'고 한다. 이는 선왕이신 숙종께서 연잉군을 각별히 생각하며 보호하고자 하였다는 주장을 통해 숙종의 복심이 연잉군에게 있었다는 주장을 하고자 하였던 것이다. 한마디로 당시 노론 강경파들은 숙종께서 왕세자가 아니라 연잉군을 후계자로 염두에 두고 있었으나, 갑자기 승하하신 탓에 경종이 보위에 오르게 된 것일 뿐이라 주장하며 연잉군을 옹립하려 하였다 하겠다.

'역력歷歷'의 어원을 찾아가보면 표암이 무슨 말을 하고자 하였는지 가늠된다.

清論既抵掌　청론기저장
玄談又絶倒　현담우절도
分明楚漢事　분명초한사
歷歷王覇道　역력왕패도

청론(명료한 논리)에 이미 손뼉 치고 난 후(동의함)
현담(오묘한 담론)을 돌이켜보니 어이없어 웃음만 나네.
초楚·한漢 간에 있었던 일을 분명히 하여
왕도정치와 패도정치의 차이를 또렷이 하였네.*

이백李白(701-762)의 식견에 감탄한 최종지崔宗之가 숭산嵩山에 있는 자신의 별장에 이백을 초대하며 보낸 시의 한 대목이다. 이 지점에서 주목해야 할 것은 '역력'이란 표현이 최종지의 이 시를 통해 일반화되었고, 초·한의 역사를 통해 왕도정치와 패도정치의 차이를 설명하는 과정 속에서 언급된 것이란 점이다.

무슨 말인가?

'역력歷歷'이란 표현이 최종지의 시에서부터 일반화되었다는 것은 최종지의 시를 통해 '역력'의 의미가 전해졌다는 뜻이다. 그런데… 최종지의 시를 읽어본 사람이라면 그가 시의 구조(대구 관계)를 통해 이백이 왕도정치를 지향하던 초나라가 패도정치를 펼친 한나라에 멸망되었다는 주장을 하였음을 암시해두고 있음을 알게 된다.

그런데… 표암이 '역력歷歷'이란 표현이 최종지의 시에서 유래된 것임을 몰랐을 리 없으니, 표암이 쓴 '성지궁궐역력가지城池宮闕歷歷可

* 이 부분에 대한 일반적 해석은 '청론에 손뼉 치며 좋아하고/ 현담에 또 깜박 넘어갔네/ 초·한의 일에 밝았고/ 왕도와 패도에 대해 분명했네.'라고 한다. 그러나 이 시는 원인(이유)에 대해 언급한 후 그 결과를 말하는 형식을 취하고 있다.

指' 부분을 최종지의 시와 겹쳐주면 무슨 뜻이 될까?

'역력歷歷'의 앞에 쓰인 역歷은 성城과 묶이게 되고, 뒤에 쓰인 역歷은 지池와 함께하는 구조이다. 그런데⋯ 최종지의 시에 의하면 앞선 역歷은 초나라의 왕도정치가 되고 뒤의 역歷은 한나라의 패도정치가 되니, 이것이 무슨 의미이겠는가? 한마디로 표암은 왕도정치는 성城에, 패도정치는 연못[池]에 비유하였던 것이다. 그런데⋯ 조선의 도성 한양에 성곽만 있을 뿐, 해자[池]가 없다.*

무슨 말인가?

왕도정치를 행하든 패도정치를 행하든 국가는 외적을 방어하는 수단을 필요로 한다. 그러나 한양도성엔 성곽만 있고 해자가 없으니, 이는 결국 왕도정치를 지킬 수단이 있을 뿐 패도정치를 막을 방법은 없다는 뜻이라 하겠다.**

표암이 사용한 비유는 '성지城池'에 이어 '궁궐宮闕'로 이어진다.

일반적으로 궁궐 하면 '국왕이 거주하며 정치를 펼치는 곳'이란 의미로 쓰이지만, 원래 궁궐이란 말은 궁宮과 궐闕의 합성어로, 궁은 왕족이 살던 건물을 뜻하고 궐은 궁의 출입문 좌우에 설치해둔 망루를 의미한다. 그렇다면 앞서 '성지城池'를 성城과 지池로 나눠 '역력歷歷'과 짝을 맞추었으니, '궁궐宮闕' 또한 궁宮과 궐闕로 나눠 짝을 맞추면 무슨 이야기가 들려올까?

'역력歷歷'의 앞의 역歷은 성城과 궁宮이 되고, 뒤의 역歷은 지池와 궐闕이 되는데⋯ 앞의 역歷은 왕도정치이고, 뒤의 력歷은 패도정치가 되는 구조 아래 놓이게 된다.

무슨 말인가?

당시 창덕궁의 주인은 경종이었으니, 표암의 말인즉 경종께선 왕도정치를 펼치고자 하셨으나, 노론의 힘으로 연잉군을 옹립하여 패도정치를 행하고자 국왕이 계시는 궁宮의 궐문闕門을 장악한 채 왕도정치

* 표암이 쓴 城池宮闕의 池를 성벽에 쉽게 접근하지 못하도록 성벽 앞에 파놓은 해자로 해석할 때, 겸재의 〈소의문망도성〉도에 연못이 그려져 있지 않은 이유가 설명된다. 한마디로 그려넣지 않은 것이 아니라 한양은 성벽만 있고 해자가 없었던 탓에 그리지 않았던 것이라 하겠다.

** 표암은 歷歷可指라 하여 왕도정치는 城에 패도정치는 池에 비유하였는데⋯ 한양에는 城만 있고 池(해자)는 없으니, 왕도정치는 방어수단이 있으나 패도정치는 방어수단이 없는 격이 된다. 그런데 당시 한양도성의 주인은 景宗이니, 비록 경종이 왕도정치를 명분으로 하는 방어수단[城]은 지녔지만, 힘을 앞세운 패도정치엔 방어수단이 없는 격이 된다. 한마디로 표암은 노론 강경파들이 명분이 아니라 힘의 우위를 통해 연잉군을 고집하고 있었다고 한 것이라 하겠다.

로 통하는 길을 통제하였다는 의미이다. 〈소의문외망도성〉도에 대한 작품 설명을 마친 표암은 이어 '차옹진경도此翁眞景圖 당추위제일當推爲第一'이라 써넣은 것으로, 자신이 왜 겸재의 부채 그림에 제발문을 적게 되었는지 그 연유를 밝혀두었다.

이 부분을 '이것은 정선鄭敾의 진경도 중에서 가장 으뜸으로 추천해야 한다.'고 풀이하는 학자들이 많지만,* 이는 문법에도 맞지 않고 상식적이지도 않은 억지 해석이다.

생각해보라.

표암이 겸재의 진경산수화를 몇 점이나 봤는지 누구도 알 수 없으나, '겸재의 진경도 중 가장 으뜸으로 추천'하려면 상식적으로 적지 않은 작품들을 감상하였음을 전제로 언급할 수 있는 부분이다.

그런데… 겸재의 〈소의문망도성〉도가 누구나 이견 없이 수긍할 만큼 특별한 작품도 아니건만, 표암이 특별히 이 작품을 지목하여 겸재의 진경산수화 중 최고의 작품으로 추천함이 마땅하다 하였다면, 당연히 그 근거를 대며 설득하려 하였을 것이다. 그러나 근거는커녕 설득하려는 흔적조차 없다.

표암이 써넣은 '차옹진경도此翁眞景圖 당추위제일當推爲第一'은 '마땅할 당當'자를 기준으로 '차옹진경도'와 '추위제일'을 나눠 해석한 후 문맥을 연결시켜 의미를 잡아주어야 한다.

왜냐하면 '마땅할 당當'은 '이치와 합해보니 증거와 같다[理合如是].' 다시 말해 '이치를 따져보니 제시된 증거와 합치됨'이란 의미를 내포하고 있는 글자로, '마땅하다' '적합하다' '대적하다' '뽑히다' '순응하다' 등의 뜻으로 쓰이기 때문이다.

이는 결국 논리적으로 '차옹진경도'가 '추위제일'의 증거가 되어야 함이 마땅[當]하다 로 해석되어야 할 것이다. 또한 '차옹此翁'을 '차此'

* 『표암 강세황』 (국립중앙박물관, 2013), 310쪽.

와 '옹翁'으로 나눈 후 '이 차此'를 '이것은(겸재의 〈소의문망도성〉)'으로 해석하면 '늙은이 옹翁' 한 글자로 겸재 정선이라 해야 하지만, 이는 아무래도 무리가 있으니, '차옹'을 하나로 붙여 '이 늙은이(겸재 정선)의…'로 읽는 것이 마땅할 것이다.

혹자는 이 지점에서 '차옹'이 겸재 정선을 지칭하기 위한 것이라면 차라리 '겸옹謙翁'이라 하지 '차옹此翁(이 늙은이)'라 했겠냐고 반문하실지도 모르겠다. 좋은 지적이다.

그러나 표암은 단순히 겸재 정선을 지칭하는 것 이상의 의미를 함축시킬 필요가 있었던 탓에 '차옹此翁'이라 하였던 것이다.

『진서晉書·열전列傳』에 '차군此君'이란 말이 나온다.

왕희지王羲之(307-365)의 아들 왕휘지王徽之(?-386 전후)가 친구의 집을 빌려 살게 되었을 때 하인에게 정원에 대[竹]를 심게 하자 이를 지켜보던 어떤 사람이 그 연유를 물었다 한다. 이에 왕휘지가 대를 가리키며 '하가일일무차군야何可一日無此君耶(어찌 하루라도 차군이 없는 날을 허락할 수 있겠는가)?'라고 대답한 고사故事에서 '차군此君'은 대나무의 별칭이 되었다.

무슨 말인가?

표암이 '겸옹謙翁'이라 하지 않고, '차옹此翁'이라 하였던 것은 왕휘지가 대나무를 차군此君이라 하였던 고사에 빗대 쓴 것으로, 이는 결국 '하가일일무차옹야何可一日無此君耶(어찌 하루라도 겸옹이 없는 날을 허락할 수 있겠는가)?'라는 의미를 '차옹此翁' 두 글자로 함축해두었던 셈이다.

이는 표암이 《불염제주인진적첩》을 입수하여 겸재의 〈소의문외망도성〉도를 감상하던 무렵 이미 겸재의 진경산수화는 당시 화단의 대세가 된 상태였고, 조선후기 화가치고 겸재 화풍의 영향권에서 단 하루도 벗어날 수 없었다고 증언한 격이다. 그러나 문제는 당시 화단의 이러한 풍

조가 바람직한 현상이냐는 것이다. 이에 표암은 '겸재의 〈소의문외망도성〉도가 이치에 합당한 증거가 될 수 있는지[當] 겸재의 여러 진경산수화 가운데 선택하여 추천함은[推] 이 작품을 겸재의 진경산수화 중 최초의 작품으로 정하기 위함이다[爲第一].'*라고 명시해두는 것으로, 당시 화단을 휩쓸던 진경산수화 열풍에 이의를 제기하였던 것이라 하겠다. 한마디로 표암은 당시 화가들이 너나없이 겸재의 진경산수화를 흉내내며 유행처럼 따라 그리고 있는데, 도대체 겸재의 진경산수화가 어떤 그림인지 알고나 있느냐 하였던 것이라 하겠다.

필자는 앞서 진경산수화眞景山水畵의 진경眞景은 어두운 밤을 항해하는 뱃사람이 항해의 기준으로 삼는 북극성의 빛과 같은 것으로 보통 성인聖人의 가르침으로 대변되며, 산수화의 산수 개념은 문명을 전파하는 과정에서 필요한 정치구조와 정치이념을 설파하기 위한 정교관政敎觀을 반영하고 있다 하였다. 그런데… 산수화가 무엇이고, 겸재의 진경산수화가 어떤 목적에서 그려지게 된 것인지 꿈에도 모르는 채 그저 진경산수화라는 새로운 형식의 그림 덕분에 겸재가 높은 벼슬자리까지 꿰어차게 된 것으로 오해한 당시 조선의 화가들이 너나없이 겸재의 화풍을 흉내내며 헛물만 켜고 있었던 모양이다.**

그러나 겸재의 진경산수화를 흉내내며 조선의 산천을 그린다고 진경산수화가 되는 것도 아니고, 진경산수화가 어떤 그림인지 알고 그려도 그것이 성인의 가르침을 바탕으로 한 진경眞景이 아니라면 오히려 세상을 어지럽히는 수단으로 악용될 뿐이니, 참 선비라면 자신의 진경산수화에 책임을 질 수 있어야 하건만, 모두가 겸재가 되고 싶어 하는 세태를 지켜보던 표암이 무슨 생각을 하였겠는가?

이 지점에서 오늘의 학자들은 진경산수화가 어떤 그림인지도 모르고, 겸재의 진경산수화를 흉내내며 헛물만 켜던 당시 조선의 화가들과 얼마

* 第一을 '으뜸' '최고'란 뜻으로 쓰는 것은 '맨 처음'이란 의미에서 파생된 것이고, 推를 '추천하다'의 의미로 해석할 수 있는 것은 '여럿 가운데 적합한 것을 골라 위치를 옮김[移]'이란 뜻을 내포하고 있기 때문이다. 다시 말해 여러 가지 의미로 해석할 수 있는 한자를 특정 의미로 압축시키려면 무엇보다 해당 글자의 파생어가 무엇을 근거로 하고 있는지 따져봐야 한다.

** 표암이 겸재가 그린 최초의 진경산수화로 〈소의문외망도성〉도를 지목했다는 것은 오늘날 미술사가들이 《신묘년풍악도첩》을 비롯한 금강산 그림을 통해 겸재의 진경산수화가 탄생하였다고 보는 견해와 큰 차이가 난다. 이는 물론 표암이 오늘의 미술사가와 달리 겸재의 작품을 많이 볼 수 없었던 탓일 수도 있지만, 그보다는 표암과 오늘날 미술사가들의 진경산수화에 대한 관점이 다른 것에 기인한다 하겠다. 《신묘년풍악도첩》이 그려진 것은 1711년이고, 이 화첩을 매개로 겸재는 장동 김씨들과 한배를 타게 되었으며, 김창집의 천거로 벼슬길에 발을 들여놓게 된다. 그런데… 〈소의문외망도성〉도가 그려진 이듬해(1721) 겸재는 단번에 종6품 하양河陽현감에 제수되었으니, 말 그대로 벼락출세한 셈이다. 이는 역으로 〈소의문외망도성〉도가 노론 강경파들이 도모한 어떤 정치적 사안에 큰 도움이 되었다는 반증 아닐까?

나 다른 시각을 지니고 있는지 자문해보시길 바란다. 학자는 자신의 주장에 책임을 질 수 있어야 하며, 그 책임에는 당연히 비난을 받을 각오도 포함되어 있음을 알아야 학자다운 학자가 될 수 있는 길이 열리는 법이기에 해본 말이다. 이쯤에서 겸재가 〈소의문외망도성〉도에 그려넣은 모화관慕華館 뜰에 우뚝 서 있는 커다란 전나무를 살펴보시길 바란다.

이 전나무, 왠지 낯익은 것이 어디서 본 적이 있는 것 같지 않으신지?

〈昭義門外望都城〉의 모화관 부분　　　　　겸재의 〈청풍계〉

인왕산 기슭에 마련해둔 장동 김씨들의 본거지 '청풍계淸風溪' 뜰에도 이런 커다란 전나무 한 그루가 우뚝 서 있고, 겸재가 그려낸 다수의 〈청풍계〉에는 빠짐없이 이 전나무가 함께하고 있다. 이것이 우연일까? 〈소외문망도성〉도의 모화관 뜰에 커다란 전나무를 그려둔 것이 바로 '청풍계'의 주인 장동 김씨들이 사적으로 몰래 청나라 사신을 만나고자 모화관을 찾은 일을 '청풍계'의 전나무를 모화관에 그려둔 것에 비유했던 것 아닐까? 산수화에서 상징과 비유를 빼면 풍경화로 오해하기 십상이기에 하는 말이다.

이쯤에서 표암이 무엇을 진경산수화眞景山水畵가 갖추어야 할 요건이라 하였는지 구체적으로 확인할 수 있는, 담졸澹拙 강희언姜熙彦(1710-1784)의 〈도화동망인왕산桃花洞望仁王山〉도를 만나러 자리를 옮겨보자.

〈도화동망인왕산〉

桃花洞望仁王山

강희언, 〈도화동망인왕산〉

겸재 정선이 살던 인왕산 자락에 표암 강세황의 먼 일가붙이 담졸 강
희언이 이웃해 살았다.

그는 진주 만호萬戶의 장남으로 무인 집안 출신이었으나, 영조 30년
(1754) 사십 중반에 잡과雜科에 급제하여 관상감觀象監의 벼슬아치가
되었다. 아마 이 무렵 겸재의 이웃이 된 듯하다. 당시 겸재는 명실상부
한 조선의 대표적 화가이자 종3품 고위관료였으니, 평소 그림에 관심을
두고 있었던 담졸 강희언은 동네 어르신께 인사도 올릴 겸 겸재의 사랑
채를 자주 찾았을 것이고, 이것이 인연이 되었던지 어깨너머 배운 겸재

의 화풍이 그의 작품 세계에 스며들게 되었다.

오늘날 미술사가들은 대체로 담졸 강희언이 겸재의 진경산수화 풍에 영향을 받았다며 그 대표적인 예로 〈도화동망인왕산桃花洞望仁王山〉을 꼽는다.

이 작품에 대하여 광복 이후 한국 미술사학계의 주춧돌을 놓은 대표적 미술사가 이동주李東洲 선생께선

> 자하문을 넘어가는 옛 도화동 방향에서 인왕산을 바라본 것으로 모춘暮春의 실경이 눈에 역연한데, 그 기법은 산의 암벽과 암괴를 중묵重墨의 찰필擦筆로 중적重積해서 문지르고 나산裸山의 산등은 희게 두고 그 주변에 소미점小米點을 가하는 점, 또 산기슭의 세송細松의 묘법 등이 거의 겸재의 필의筆意가 없는 것이 없어서 그의 심心·취취醉의 정도를 알 수 있다. 그러나 한편 이 그림은 겸재의 기법을 원용은 하였으나 겸재 진경의 특색인 대조의 강조, 중묵重墨의 사용을 극력 피하고 풍격風格 있게 사실에 충실하면서 당시로는 드물게 하늘빛까지 내서 얼핏 보면 현대적 감각을 남긴 느낌이다. 아마 이 까닭인지 표암의 화제에는 십분 핍진逼眞하고, 또 화가의 제법諸法을 잃지 않았다고 하였다.*

* 이동주, 『우리나라의 옛그림』(학고재, 1977), 225-226쪽.

라고 소개한 바 있다.

간단히 말해 강희언의 이 작품엔 겸재의 작품에서 발견되는 독특한 표현기법이 다양하게 나타나지만, 겸재 진경산수화의 강렬함 대신 사실적 표현에 충실한 작품이라 한다. 그런데… 항상 분명하고 힘있는 논지를 펼쳐온 이 선생답지 않게 표암이 〈도화동망인왕산〉에 써넣은 화평을 인용한 부분이 두리뭉실 흐릿하다. 왜냐하면 미술사가들이 이 작

품을 주목할 수밖에 없는 가장 주된 이유는 작품성도 작품성이지만, 표암이 이 작품에 진경眞景이란 용어를 명기해둔 탓에 이를 근거로 진경眞景 개념을 이끌어낼 수 있기 때문이건만, 이에 대한 언급이 일절 없기 때문이다. 이는 아마 표암의 글이니 무시할 수도 없고, 그렇다고 표암의 주장을 그대로 옮겨 진경眞景 개념을 세우면 논리적 설득력을 얻을 수 없음을 잘 알고 있었기에 논점 자체를 회피한 것이라 여겨진다.

이쯤에서 표암이 강희안의 〈도화동망인왕산〉에 써넣은 문제의 화평書評을 읽어보자.

> 사진경자寫眞景者 매환사호지도每患似乎地圖
> 이차폭기득십분핍진而此幅旣得十分逼眞 차부실화가제법且不失畫
> 家諸法
> 표암豹菴

표암의 위 화평에 대하여 서울대의 안휘준安輝濬 교수는

> 진경眞景을 그리는 이는 항시 지도地圖를 닮을까 염려하였는데 이
> 그림은 십분 핍진하고 또한 화가畫家의 제법諸法을 잃지 않았다.

라는 해석과 함께 '강희언은 이처럼 겸재와 표암의 영향 아래 기량이 뛰어난 이런 훌륭한 진경산수화를 남겼으나, 그의 유작이 극히 드물어…' 아쉽다고 한다.*

*『한국의 美 12』(中央日報社, 1982), 232쪽.

또한 이태호李泰浩 교수는 강희안의 〈도화동망인왕산〉에 병기된 표암 강세황의 화평을 근거로

> 진경眞景 표현과 지도의 다른 점에 대해 언급하고, 이 그림의 사실

성과 화가의 뛰어난 표현력을 지적하였다. 이는 당시에 유행한 진
경산수眞景山水의 개념을 반영한 것이다.*

*『國寶 10』(藝耕産業社, 1988), 260쪽. 李泰浩 교수는 豹菴의 畫評을 '眞景을 그리는 일은 地圖와 같이 될까 염려스러운데, 이 그림은 十分逼眞을 얻었고 畫家의 諸法도 잃지 않았다.'로 해석하여 '놉 자者'로 읽은 것 이외엔 安 교수의 견해와 거의 차이가 없다.

라며 표암의 화평이 진경 개념, 나아가 진경산수화를 판단하는 시금석임을 인정하였다.

간단히 말해 안 교수와 이 교수의 견해를 따르면 표암이 정의 내린 진경산수화에 대한 기준이라는 것이 '실경實景을 근거로 사실적 표현을 하되 지도地圖처럼 정확히 땅 모양을 옮기는 것에 목적이 있는 것이 아니라 그림(산수화)으로서의 예술성을 잃지 않은 산수화'가 되는데… 문제는 이것만으로는 진경산수화와 실경산수화가 구체적으로 어떻게 다른 것인지 설명할 수 없다는 것이다.

이런 까닭에서인지 『한국민족문화대백과사전』에서는 강희언의 이 작품에 대하여 '조선후기 강희언이 그린 실경산수화'라 하고, 『두산백과』에서는 '정선의 실경산수화 풍이 완연한…'이라며 진경산수화보다는 실경산수화 쪽에 방점을 찍어두었다. 이는 실경산수화라 하면 이론異論의 여지가 없지만, 진경산수화라 하면 논란이 생길 것이 분명한 탓에 앞서 이동주 선생이 그러하였듯 논점 자체를 피해버린 것이라 하겠다.

그런데… 표암이 강희언의 〈도화동망인왕산〉도에 병기해준 글을 읽어보면 특별할 것 없는 평이한 내용이건만, 어딘지 문장이 꼬인 듯한 느낌이 든다. 물론 이것이 표암의 글쓰기 스타일일 수도 있다. 그러나 표암은 문신정시文臣庭試 수석급제자 출신이니 논리 정연한 글쓰기에 능했을 것이고, 호조참판과 한성부판윤漢城府判尹(현 서울시장)을 두 차례나 역임한 고위공직자였으니 당연히 공문서公文書를 많이 다루며 정확한 글쓰기가 몸에 배었을 텐데… 그의 이력과 어울리지 않는 화평 畫評을 읽고 난 맛이 개운치 않다.

그런데… 알고 보면 표암의 글쓰기가 문제가 아니라 오늘날 학자들이 엉터리 해석을 해온 탓에 표암이 명시해둔 진경眞景 개념을 눈앞에 두고도 엉뚱한 주장을 해왔으니, 어처구니없고 부끄러운 일이 아닐 수 없다.

안 교수와 이 교수, 아니 굳이 누구라 할 것 없이 그동안 미술사가들은 표암이 쓴 문장을 '사진경자寫眞景者 매환사호지도每患似乎地圖'라 읽은 후 '진경을 그리는 자는 항시 지도를 닮을까 염려하는데…'라고 해석해왔다.

그러나 이는 억지로 문맥을 이끌어내기 위하여 분명히 쓰여 있는 '어조사 호乎'자를 멋대로 생략한 채 풀이한 것으로, 한문 해석의 기본조차 무시한 해석일 뿐이다. 생각해보라. 어조사는 한문의 토씨 격으로 구절句節(sentence) 끝에 읽는 조사助辭이므로, 어조사를 무시하면 띄어쓰기가 없는 한문의 특성상 문맥이 뒤엉키기 마련이니, '아버지가 방에 들어가신다.'를 '아버지 가방에 들어가신다.'로 읽는 어이없는 일도 벌어진다.

이에 필자는 표암이 쓴 문장을,

寫眞景者每患似乎	사진경자매환사호
地圖而此幅既得十分逼眞	지도이차폭기득십분핍진
且不失畵家諸法	차부실화가제법
豹菴	표암

이라 재편하여 해석함이 마땅하다 생각한다. 또한 기존의 연구자들이 '그릴 사寫'와 '같을 사似'로 읽어온 사寫와 사似도 해당 글자에 내포된 개념에 따라 '모뜰 사寫'와 '본뜰 사似'로 읽어 정확한 해석을 위한 밑작업부터 다시 해야 할 것이다.

왜냐하면 흔히 사寫를 '그리다'로 해석하는 경우가 많지만, 이는 파생어일 뿐 원뜻은 '주물 틀로 쇳물을 찍어냄'이란 의미로, 원형이 되는 틀을 통해 찍어내는 탓에 원형 틀과 찍어낸 결과물이 정확히 일치하는 반면 '본뜰 사似'는 원형이 되는 틀의 도움 없이 모방한 것인 탓에 똑같은 것이 아니라 비슷한 것이 되기 때문이다. 겉으로 보기엔 같아 보이지만(그럴듯하지만) 실제로는 다른 것을 일컬어 왜 사이비似而非라 하는지 생각해보면 사寫와 사似가 어떻게 다른지 실감하실 수 있을 것이다.* 이러한 기초 지식 위에, 표암이 강희언의 그림에 써넣은 첫 문장을 다시 읽어보자.

> 틀로 찍어낸 듯 정확히 진경眞景을 옮겨내려는 자는[寫眞景者] 매번 겉모습은 비슷하나 실상은 (진경과) 다른 것이 될까 걱정함이 마땅하지 않은가[每患似乎]?

무슨 말인가?

진경眞景을 정확히 구현해내고자 하는 화가라면 항상 겉모습만 비슷하고 진경과 다른 것이 될까 걱정해야 함이 마땅하지 않느냐, 하는 말을 통해 '제대로 된 화가가 되려면 진경을 담아내고자 부단히 노력해야 하지 않겠느냐'라고 넌지시 충고를 던진 셈이라 하겠다. 이는 결국 표암의 첫 문장은 참된 화가가 지향해야 할 목표로 진경眞景을 제시한 것일 뿐, 진경에 대한 개념을 밝힌 것이 아니다. 그런데… 문제는 만약 담졸 강희언이 진경眞景의 개념을 모르고 있었다면 표암이 이런 식의 문장을 쓸 수 없다는 것이다. 그렇다면 논리적으로 적어도 표암이 강희언의 그림에 화평을 쓸 무렵엔 조선 문예인들 사이에 진경眞景이란 용어가 어느 정도 일반화되었다는 뜻이자, 어떤 형태로든 개념 정립이 이루어졌다는 의미이기도 하다.

이제 표암이 무엇을 진경眞景이라 했을지 기대하며 이어지는 문장을 읽어보자.

> 지도라고 한다면 이 그림은[地圖而此幅] 이미 충분함을 얻어 진眞
> 에 가깝지만[旣得十分逼眞]

한마디로 강희언의 〈도화동망인왕산〉이 지도로는 손색없을 만큼 정교하게 잘 그린 것이라 하겠으나, 진경眞景과는 다른 것이라 한다. 그렇다면 이는 진경산수화眞景山水畵의 진眞과 지도의 진眞은 다른 것이란 뜻이자, 진경산수화는 지도로도 손색이 없을 만큼 정교하고 사실적으로 그린 산수화와는 지향점 자체가 다르다는 의미라 하겠다. 그렇다면 이것을 실경산수화實景山水畵와 진경산수화眞景山水畵의 경계로 삼아도 되는 것일까?

그러나 이어지는 표암의 문장이 간단치 않다.

> 且不失畵家諸法　차부실화가제법
> 豹菴　표암

> 또한 화가의 여러(화)법을 잃지 않았으니
> 표암

언뜻 들으면 '다양한 화법을 구사할 수 있는 능력을 지닌', 다시 말해 '화가로서의 다양한 표현력을 갖춘…'이란 긍정적 의미로 해석하기 십상인 부분이다. 그러나 '또 차且'는 앞선 내용이 긍정이면 '또 차且' 뒤에 이어지는 내용도 긍정이 되지만, 부정이면 뒤의 내용도 부정으로 해석됨에 유의할 필요가 있다. 한마디로 표암이 '또 차且'자를 쓴 것은 설

* '또 차且'는 A 위에 B를 포개 올리는 것을 뜻하는 글자로 '거듭하여' '그 위에 더하여' '나아지지 않음[不進]'의 의미를 내포하고 있는 글자이다.

상가상이라 쓴 것과 진배없다.* 그렇다면 표암은 여러 화가의 다양한 화법[畫家諸法]을 구사하여 그린 것이 왜 강희언의 〈도화동망인왕산〉도가 진경산수화와 멀어지게 된 요인이라 지적하였던 것일까?

이솝우화에 가장 아름다운 새로 뽑혀 새들의 왕이 되고 싶어 한 갈까마귀에 대한 이야기가 나온다. 우화 속에선 아름다운 깃털을 지닌 다른 새들에게 깃털을 하나씩 얻어 자신의 시커먼 깃털을 가리는 속임수를 통해 갈까마귀가 가장 아름다운 새로 뽑혀 왕이 되었지만, 아름다운 새의 다양한 깃털을 모아도 바탕이 되는 주된 생각(concept)에 따라 조화를 이루지 못하면 난잡한 것이 될 뿐이다.

무슨 말인가?

표암은 강희언의 〈도화동망인왕산〉이 '바위는 ○○의 방식' '소나무는 △△의 화법'… 식으로, 유명한 화가들의 화법을 차용하여 늘어놓았는데… 이런 방식으로는 오히려 진경산수화의 길에서 멀어질 뿐이라 하였던 것이다. 이는 결국 진경산수화는 특정 화법의 문제가 아니라 화가 자신이 보고 느낀 것을 바탕으로 자신만의 조형어법을 이끌어내야 함을 강조한 셈이라 하겠다. 그러나 오늘의 미술사가들은 '겸재의 진경산수 풍에 영향을 받아…'라는 말과 함께 겸재의 진경산수화에 나타나는 특정 화법을 근거로 진경산수화의 기준을 세워왔으니, 이것이 이솝우화 속 갈까마귀의 생각과 얼마나 다른 것이라 해야 할까?

그런데… 그건 그렇다 치고, 표암이 강희언의 그림에 써넣은 글을 읽을수록 표암의 글쓰기가 기구과耆耈科 장원에 문신정시文臣庭試 수석 급제자의 면모는커녕 시골 서생의 어눌한 말본새처럼 겨우겨우 의미만 이어가는 것이 왠지 곡절이 있는 것 같은 느낌을 지울 수가 없다. 이것이 강희언이 표암보다 세 살 연상인 먼 일가붙이였던 탓에 쓴소리로 충고는 하되 최대한 완곡히 표현하여 체면을 깎아내리지 않으려는 배려

탓이라 해야 할까? 그러나 아무리 그래도 그렇지 장원급제자의 실력이라면 이 정도 문제쯤이야 어렵지 않게 풀어낼 수 있었을 텐데… 쉽게 이해가 되지 않는 부분이다. 왜냐하면 글쟁이의 글을 읽어보면 말투가 느껴지고, 일종의 필체처럼 감추기 어려운 패턴이 보이기 마련인데… 마치 오른손잡이가 왼손으로 글을 쓴 것 같은 느낌이 들기 때문이다.

그런데… 흥미로운 것은 〈도화동망인왕산〉에 써넣은 강희언의 글도 이상하긴 매한가지다.

모춘暮春(늦은 봄) 등도화동登桃花洞(도화동에 올라) 망인왕산望仁
王山(멀리 보이는 인왕산)

이인문李寅文(1745-1821)은 단발령에서 멀리 보이는 금강산의 모습을 그려낸 후 〈단발령망금강斷髮嶺望金剛〉이라 군더더기 없이 제題하였건만, 강희언은 이인문보다 4자나 더 동원하여 저런 어설픈 화제를 썼다니… 딱한 일이다.*

이인문, 〈단발령망금강〉

* 李寅文은 도화서 화원 출신이니 기본적으로 학문보다 그림 솜씨로 관직에 오른 사람이고, 姜熙彦은 『東國文獻畵家篇』에 善畵家로 등재될 만큼 실력을 인정받은 화가이지만, 벼슬길은 과거(雜科: 기술직)를 통해 올랐으니, 이것이 이인문보다 강희언의 학문 수준이 낮은 탓이라 보긴 어렵다 하겠다.

화사한 복사꽃에 호분胡粉까지 발라 수묵의 느낌을 떨어뜨리고 물 오른 버드나무에 꼼꼼히 녹색을 칠해두고도 무슨 설명이 더 필요해 첫

머리부터 모춘暮春이라 쓰더니, 단발령도 아니고 고작 도화동 언덕배기가 얼마나 높다고 부득불 '오를 등登'자를 써넣고, 코앞에 보이는 인왕산을 그리면서 '볼 망望'자를 쓰는 수준으로 어떻게 잡과雜科(전문기술직)에 급제하여 벼슬길에 올랐을지 의심이 들 정도이다.

그런데… 만약 이것이 통상적인 글쓰기 수준을 넘어선 자의 글쓰기라면, 담졸 강희안이 써넣은 화제는 마음속에 감춰둔 나름의 포부를 교묘하게 포장한 것일 수도 있다.

왜냐하면 미술사가들은 강희언의 〈도화동망인왕산〉을 강희언이 그림에 직접 써넣은 '등도화동登桃花洞 망인왕산望仁王山'을 근거로 도화동에 올라 인왕산을 보고 그린 작품이라 하지만, 문제는 그 도화동桃花洞이 실재하는 지명地名이 아닐 가능성이 높기 때문이다.

안휘준 교수는 이동주 선생의 의견에 따라 도화동을 현 자하문紫霞門 근방이라 한다. 그러나 이는 그림을 보고 추측해낸 것일 뿐, 자하문 인근을 도화동이라 불렀다는 기록은 어디에도 없다. 한편 이태호 교수는 도화동이 혜화문惠化門 바깥 북저동北渚洞(?)의 별칭이라 하지만, 혜화문 바깥 성북동 지역에서는 북악산에 가로막혀 인왕산이 아예 보이지 않는다.* 그렇다면 관점을 바꿔보자. 조선팔도에 여우골만큼이나 흔하디흔한 것이 복사골이니 오죽하면 '나의 살던 고향은 꽃피는 산골 복숭아꽃 살구꽃 아기 진달래…'라는 동요가 있겠는가?

한마디로 강희언이 언급한 도화동이 실제 통용되던 공식적 지명을 근거로 한 것이라면 적어도 당시 한양도성 사람은 그 위치를 알고 있어야 하지만, 인왕산 자락을 내려다볼 수 있는 곳에 도화동이 있었다는 어떤 기록도 없다. 그럼에도 강희언은 '도화동에 올라[登桃花洞]'라고 분명히 병기해두었으니, 이는 반드시 '등도화동登桃花洞'**을 써넣어야 할 어떤 피치 못할 이유가 있었기 때문 아니었을까?

* 북저동北渚洞이 정확히 어디인지 모르겠으나, '물가 저渚'자가 쓰였다는 것은 河川에 인접한 저지대라는 뜻이니, 설사 북악산에 가리지 않아도 인왕산을 내려다볼 수 있는 위치라 할 수 없겠다.

** 당시 한양 사람들에게 地名으로 인식된 桃花洞은 현 마포구 도화동 일대이다. 이는 결국 자하문 인근에 또 다른 도화동이 있었다 하여도 이를 특정 지명을 언급하는 화제로 쓰기엔 무리가 있다 하겠다.

 도화동이 인왕산 자락을 내려다볼 수 있는 특정 장소를 지칭한 것
이 아닐 수 있다는 개연성이 높아진 이상 굳이 모춘暮春을 또한 '늦은
봄'에 국한시켜 해석할 필요도 없다.
 왜냐하면 『논어』의 문구가 입에 붙고, 그 문구를 음미할 수 있는 수
준에 오른 선비에게 모춘暮春은 '늦은 봄'이란 뜻도 되지만, 무우귀영舞
雩歸詠(무우대에서 노닐다 시를 읊으며 돌아옴)을 떠올리게 하는 말이기
도 하기 때문이다.
 『논어論語·선진先進』에 공자께서

> 내가 너희들보다 나이가 많아(늙어서) 나를 써주는 사람이 없구나.
> 평소 너희들이 말하길 다른 사람들이 나를 알아주지 않는구나 하
> 였는데… 혹시 누군가가 너희들을 알아주면 어찌하겠느냐?*

* 子曰, 以吾一日長乎爾 毋
吾以也. 居則曰, 不吾知也 如
或知爾 則何以哉.

라고 제자들에게 묻는 장면이 나온다. 이에 자로子路를 필두로 저마다
가슴속에 품고 있던 거창한 포부를 밝히며 의욕을 보인 제자들과 달
리 증점曾點은 망설임 끝에 거문고를 한 번 뚱땅 튕긴 후,

> 모춘자춘복기성暮春者春服旣成 관자오륙인冠子五六人 동자육칠
> 인童子六七人 욕호浴乎 기풍호沂風乎 무우영이귀舞雩詠而歸

라고 대답한 부분에서 '모춘暮春'이란 표현이 나온다.
 『논어』의 위 문장은 일반적으로 평문으로 읽어

> 늦은 봄에〔暮春者〕 봄옷을 모두 입고〔春服旣成〕 어른 오륙 명과〔冠
> 子五六人〕
> 동자 육칠 명과 함께〔童子六七人〕 기수에서 목욕하고〔浴乎沂〕 무우

대에서 바람을 쐬고[風乎舞雩] 노래를 부르며 돌아오겠습니다[詠而 歸].

라고 해석하며, '자연을 벗삼아 도道를 즐기는 삶'을 추구한 것이라 소개하고 있다. 그러나 이는 비유일 뿐 최선을 다해 세상의 변화를 이끌어낼 씨앗을 뿌려도 그 씨앗을 싹틔우고 기르는 일엔 하늘의 도움이 필요한 법이니, 때가 무르익으면 기우제를 지내며 하늘의 응답을 기다릴 수밖에 없지 않느냐고 노래한 장면이다. 한마디로 증점은 '진인사대천명盡人事待天命(인간으로서 최선의 노력을 다하고 천명을 기다림)'할 수밖에 없는 것이 인간이라 하였던 셈이다. 매사 일을 계획하고 준비하는 것은 인간의 일이지만, 인간의 일과 하늘의 일은 따로 있으니, 인간은 최선을 다해 인간의 일을 할 뿐, 하늘을 원망하며 좌절할 필요는 없다고 대답하였던 것인데… 이 말을 들은 공자께선 길게 한숨을 쉬고 '오여점야吾與點也(나는 증점과 함께하노라)' 하셨으니, 성인께서도 뜻대로 되지 않는 것이 팔자인가 보다.

그건 그렇고… 증점이 언급한 '모춘자춘복기성暮春者春服既成'의 '모춘暮春(늦은 봄)'은 무엇을 비유하였던 것일까?

* '놈 자者'는 物之辭로 사람이나 물건 또는 사람이 하는 행위를 지칭하는 대명사로 쓰일 뿐이다. 暮春者를 '늦은 봄에', 다시 말해 시간 개념을 통해 읽을 수는 없다. 또한 '옷 복服'은 '직책을 맡다'라는 의미로 쓰이며, '이룰 성成'은 무언가를 이룬 공적을 인정받은 成功과는 다른 개념으로, 뜻한 대로 무언가를 성취해낸 것과 성공으로 평가되는 일은 다르다.

증점은 '모춘'이 아니라 '모춘자暮春者'라 하였다. 이는 '늦은 봄'이 아니라 '늦게 봄을 맞이한 사람'이라 하였던 것이다. 그런데… 해질녘[暮]에 뒤늦게 새로운 일을 시작[春]하려는 사람[者]이 '춘복기성春服既成(봄옷이 이미 이루어짐)'하였다 한다. 이는 결국 해질녘에 뒤늦게 새로운 일을 시작한 사람이 새로운 소임[春服]을 이미 성취하였으나, 아직 그 공功을 인정받지 못한 상태라는 의미로, 새로운 소임이 성공成功으로 인정받은 것이 되려면 이를 증거하는 결과물, 다시 말해 하늘의 호응을 필요로 한다.*

『논어』를 제대로 배운 선비에게 '모춘暮春'은 '늦은 봄'이 아니라 '뒤늦게 새로운 시작을 함'이란 의미이자, 태양 빛이 힘을 잃은 시대에 새로운 빛을 준비하는 선비[暮春者]를 상징한다. 그렇다면 강희언은 〈도화동망인왕산〉에 '모춘暮春'을 어떤 의미로 써넣었던 것일까? 앞서 필자는 연초록색을 칠해 물오른 버드나무를 그려주고, 복숭아꽃에 호분胡粉(조개를 곱게 갈아낸 흰색가루)까지 칠해주며 화사한 봄 풍경을 담아낸 그림에 굳이 '모춘暮春'이라 써넣을 필요가 있었을지 의문을 표한 바 있다.

그런데… 강희언이 '모춘暮春'을 '늦은 봄'이 아니라 『논어·선진』에서 인용한 것이라면 그가 쓴 화제는 전혀 다른 의미가 될 뿐만 아니라 〈도화동망인왕산〉에 병기된 표암과 강희언의 이상하고 격에 맞지 않은 글쓰기가 비로소 설명이 된다. 이를 확인하려면 우선 그동안 학자들이 평문으로 읽어왔던 강희언의 화제를 모춘暮春을 제목으로 하는 4언시 형태로 재편할 필요가 있다.

「暮春」　　「모춘」
登桃花洞　　등도화동
望仁王山　　망인왕산

이제 강희언의 〈도화동망인왕산〉도와 재편해낸 화제를 비교하며 작품에 담긴 의미를 풀어보자.

시의 제목이 된 모춘暮春을 『논어·선진』에 나오는 증점曾點의 대답, 다시 말해 '모춘자춘복기성暮春者春服旣成'에서부터 '무우영이귀舞雩詠而歸'의 내용으로 읽어주면 시의 제목 「모춘暮春」은 '뒤늦게 새로운 시도를 하게 된 사람이 최선을 다해 새로 맡은 역할을 실행한 후 천명天命을 기다림'을 주제로 한 작품이란 의미가 되며, '도화동에 올라[登

桃花洞] 멀리 있는 인왕산을 봄[望仁王山]'은 시의 내용이 된다.

그런데… 앞서 필자는 강희언이 그려낸 〈도화동망인왕산〉도처럼 인왕산 자락을 내려다볼 수 있을 만한 위치에 도화동이 있었다는 어떤 기록도 없다 하였다. 이는 결국 강희언의 화제에 쓰인 도화동은 실재하던 동네가 아니라 비유일 개연성이 높다 하겠다. 왜냐하면 '늦은 봄'으로 읽어왔던 '모춘暮春'이 『논어·선진』에 나오는 증점의 비유 '모춘자暮春者'에 근거하여 정한 시의 제목이라면 시의 내용에 나오는 도화동桃花洞 또한 비유일 가능성이 높기 때문이다. 이 지점에서 혹자는 도화동이 비유라 하여도 인왕산은 실재하는 것인데, 이를 어떻게 설명할 수 있을지 반문하실지도 모르겠다. 그러나 비유에는 가상假想과 실제實際의 차별이 없으니, 인왕산 또한 비유일 수 있으며, 더욱이 우리는 실제 인왕산을 보고 있는 것이 아니라 그림 속에 그려진 인왕산을 보고 있음을 잊지 마시길 바란다. 무슨 말인가?

산수화는 풍경화와 달리 표현대상의 재현在現을 목적으로 하지 않았으니, 강희언의 〈도화동망인왕산〉도에 그려진 인왕산 또한 도화동처럼 비유일 개연성이 높다는 뜻이다.

이 지점에서 강희언의 그림을 다시 살펴보며 생각을 정리해보자. 멀리 보이는 인왕산을 그린 것은 틀림없는데….

그림처럼 인왕산을 내려다볼 수 있는 위치에 도화동이 실재하였다는 기록은 없다. 그러나 그림을 살펴보면 인왕산 골짜기마다 대저택이 즐비하고 복사꽃이 만발한 모습이 그려져 있다. 그런데… 복사꽃[桃花]이 만발한 골짜기[洞]가 바로 도화동桃花洞 아닌가?*

그렇다.

우리는 그동안 〈도화동망인왕산〉도에서 인왕산만 봐왔지 강희언이

* 흔히 동네(마을)의 의미로 읽는 '골 동洞'자는 원래 '산의 골짜기'라는 뜻으로, 산의 골짜기를 따라 물이 흐르는 곳에 사람들이 마을을 이루고 있는 탓에 '마을 동洞'이란 파생어가 생겼다.

강희언, 〈도화동망인왕산 부분〉

인왕산 골짜기마다 복사꽃 만발한 마을(도화동)을 그려둔 것을 보지 못한 채 그림 바깥을 헤매며 실재하지도 않는 도화동을 찾아왔으니, 눈 뜬 봉사가 따로 없다 하겠다.* 우리가 그동안 그림 바깥에서 도화동을 찾게 된 결정적 이유는 '등도화동登桃花洞'을 '도화동에 올라…', 다시 말해 '오를 등登'자 때문이었다. 그런데… '오를 등登'자는 '이룰 등登', 다시 말해 '이룰 성成'자와 같은 의미로 읽는 경우도 있으니, 강희언이 '등도화동登桃花洞'이라 하였던 것은 '도화동에 올라…'라는 뜻이 아니라 '인왕산 골짜기마다 복사꽃이 만발한 대저택을 이루어…'라는 의미로도 읽을 수 있다.** 그러나 문제는 강희언이 무슨 수로 그리할 수 있냐는 것이다.

답은 '오를 등登'을 '이룰 등登'으로 읽는 대표적 범례가 『서경書經·주서周書』「태서하泰誓下」에 있음에 주목해보면 충분히 가늠이 되는 부분이다.

『서경』의 「태서하」는 상商나라 국왕 수受의 실덕失德과 학정虐政을 더 이상 묵과할 수 없음을 명분삼아 정벌군이 모여들자 무왕武王이 정벌의 당위성과 함께 공功에 따른 적절한 보상을 약속하며 참전을 독려하기 위하여 쓴 글이다.

嗚呼 我西土君子　오호 아서토군자 (오- 나의 서쪽 영토의 군자들이여)

*조선후기 몇몇 문예인들이 남긴 글을 읽어보면 복사꽃이 만발한 인왕산 자락을 桃花洞이라 한 경우가 있다. 그러나 이는 인왕산 골짜기 전역을 통칭하여 桃花洞이라 표현한 것이지 자하문을 향한 언덕배기에 국한시킨 것은 아니었다.

**登桃花洞은 그림의 畵題로 쓰였으니 독립된 문장이 아니라 그림과 함께 해석함이 마땅할 것이다. 또한 작품에 담아둔 화가의 생각을 읽어내려면 감상자가 화가의 입장이 되어 작품을 재현해보는 것이 제일 좋은 방법인데… 그림을 그린 후 화제를 쓰기 마련이니 당연히 그림 속에 쓰인 화제는 그림을 감상한 후 이를 바탕으로 화제에 담긴 의미를 가늠해야 함이 마땅하다 하겠다.

天有顯道　천유현도 (하늘의 도가 명백하건만)

厥類惟彰　궐류유창 (그 무리가 오직 드러낸 것이라곤)

今商王受　금상왕수 (오늘의 상이라 국왕 수가)

押侮五常　압모오상 (다섯 가지 상식을 업신여기는 일에 능란하다는
　　　　　　　　　　것뿐일세)

荒怠弗敬　황태불경 (천자를 공경하지 않아 황무지를 다스림에 태만함은)

自絶于天　자절우천 (천자와 제후의 관계를 잘라내고자 함이요)

라고 상왕商王의 실덕失德을 지적하며 시작된 「태서하」는 상왕의 온갖
악행을 열거한 후 군사들을 독려하며 합당한 보상을 약속하는 말을
하게 되는데…

爾衆士其　이중사기 (그대 선비들이 이렇게 모인 것은)

尙迪果毅　상적과의 (상식과 함께 나아간 결과 군셈에 이른 것이니)

以登乃辟　이등내벽 (이로써 성공하여 마침내 국왕이 된다면)

功多有厚賞　공다유후상 (공이 많으면 후한 상을 취하게 될 것이고)

라고 약속할 때 '이등내벽以登乃辟'이란 말이 쓰였고, 이때 '오를 등登'
은 '성공할 등登'으로 해석된다. 그렇다면 강희언이 〈도화동망인왕산〉
도에 써넣은 화제 글 '등도화동登桃花洞 망인왕산望仁王山'을 『서경』
「태서하」와 겹쳐주면 무슨 말이 들려올까?

(인왕산 골짜기마다) 복사꽃이 만발한 대저택이 들어서는 일에 성
공[登]하게 되면, 이 일에 동참한 사람들에겐 공功에 따라 포상이
있을 것이니, 그동안 눈으로 볼 수 있을 뿐 도달할 수 없었던[望]
인왕산에 터를 잡을 수 있도록 해주겠다.*

* 강희언이 써넣은 畵題를
詩로 재편해 대구 관계를 살
펴보면 '오를 등登'자와 '볼
망望'자가 짝을 이루고 있음
을 알 수 있다. 그런데… '볼
망望'은 '눈으로 볼 수는 있
으나 도달할 수 없는 것을
봄'이란 의미를 내포하고 있
는 글자로, 望月, 望拜 등이
대표적 범례이다.

무슨 말인가?

한마디로 강희언에게 누군가가 인왕산 골짜기에 대저택들이 들어서는 일에 협조하면 훗날 일이 성사되었을 때 합당한 보상을 약속했던 것이고, 이를 강희언은 그림으로 표현했던 것인데… 당시 인왕산 골짜기에 둥지를 틀고 있었던 정치세력은 노론 강경파 장동 김씨들이었다.

학자들은 담졸 강희언이 인왕산 자락 겸재 정선의 집 근처에 살았고, 이것이 인연이 되어 겸재의 화풍을 익혔을 것이라 한다. 그런데… 장동 김씨들의 비호 아래 겸재가 성장하였음은 당시 조선 문예계의 공공연한 비밀이었으니, 강희언이 무슨 생각을 하였겠는가? 속단할 수 없지만, 강희언이 제 발로 찾아가 겸재를 통해 장동 김씨 그늘에 들어가고자 하였을 것이고, 장동 김씨들은 나름 재주도 있고 글줄도 읽은 자가 출세욕도 지녔으니, 살짝만 건드려주어도 온갖 궂은일을 도맡아 할 인물이라 여겼을 것이다. 이런 자를 장동 김씨들이 마다할 하등의 이유가 없지 않은가?

필자의 주장이 징검다리 건너뛰듯 느껴지시거나 왠지 불편하게 느껴지시는 분이 계시다면 강희언의 〈도화동망인왕산〉도를 다시 살펴보며 그가 왜 하늘에 푸른색을 칠해두었을지 생각해보시길 바란다.

모춘暮春을 '늦은 봄'이 아니라 『논어·선진』에 나오는 증점의 '모춘자춘복기성暮春者春服既成'을 통해 읽으면 결국 '무우영이귀舞雩詠而歸(무우대에서 노래하고 돌아옴)'하는 것으로 귀결되는데… 무우대舞雩臺는 기우제를 지내는 곳이다. 이는 결국 모춘자暮春者(뒤늦게 새로운 일을 시작하는 자)가 최선을 다해 노력한 후 하늘의 도움을 청하는 행위를 기우제에 비유한 셈으로, 비가 내린다면 하늘이 모춘자의 소원을 들어주신 것이 되는 구조라 하겠다.

이런 관점에서 강희언이 〈도화동망인왕산〉도의 하늘에 푸른색을 칠

해둔 것에 주목할 필요가 있다. 이에 대하여 안휘준 교수는 '표암이 자주 말하던 태서법太西法(서양화법)의 영향'이라 하고, 이동주 선생과 이태호 교수는 한 발 더 나가 '참신하고 현대적 감각이 느껴진다.'라고 한다. 그러나 필자는 강희언이 비가 내린 후 맑게 갠 하늘을 표현하기 위하여 푸른색을 칠했을 것이라 생각한다.

무슨 말인가?

모춘자暮春者의 소원은 하늘이 비를 내려 화답하시는 것으로 이루어진다. 그러나 비가 그치지 않고 계속 내리면 재앙이 될 뿐이니, 비를 희구하며 기우제를 지내는 것엔 적당히 비가 내리고 그치길 바라는 마음까지 포함된다 하겠다. 이 지점에서 혹자는 강희언이 그린 푸른 하늘이 맑은 하늘임은 분명하지만, 그것이 비가 그친 후의 하늘빛으로 해석할 수 있는 근거가 무엇이냐 반문하실지도 모르겠다.

미술사가들은 강희언의 〈도화동망인왕산〉도에 나타나는 '중묵重墨의 찰필擦筆로 중적重積한' 암벽 표현을 증거로 강희언이 겸재의 화풍을 배웠다고 한다. 다시 말해 그 중묵의 찰필로 중적한 특색 있는 암벽 표현이 다름 아닌 〈도화동망인왕산〉도 정상 부분과 산중턱에 마치 검은 바위인 양 군데군데 박혀 있는 바위들을 일컫는 것이고, 그 검은 바위들을 그려낸 방식이 바로 겸재의 〈인왕제색〉도에서 볼 수 있는 독특한 바위 표현에서 비롯된 것이란 주장이다. 그런데… 학자들은 그동안 이구동성으로 겸재가 흰 화강암으로 이루어진 인왕산을 중묵의 찰필로 중적하여 그리게 된 것은 비에 젖어 어둡게 물은 인왕산의 모습을 그려내기 위함이었다고 설명해오지 않았던가?

화강암으로 이루어진 인왕산에 어두운 현무암이 군데군데 박혀 있을 리도 없고, 인왕산 정상 부분의 바위색이 검은 빛을 띠고 있는 것도 아니니, 강희언의 〈도화동망인왕산〉도는 비가 그친 후 인왕산이 머금

고 있던 물기가 마르고 있는 모습을 표현한 것이라 하겠다.

　이 지점에서 혹자는 강희언의 〈도화동망인왕산〉이 비가 그친 후 인왕산이 마르고 있는 과정을 그린 것이라면 빗물은 중력에 따라 산 정상에서 아래로 흐르기 마련이니, 당연히 산 정상이 먼저 마를 텐데, 인왕산 정상 부분에 젖은 바위(어두운 바위)가 몰려 있는 이유를 물을지도 모르겠다. 옳은 지적이다. 그러나 역으로 그래서 〈도화동망인왕산〉이 실경을 그린 것이 아니라 비유적 표현이라 해야 하지 않을지 생각해 보시길 바란다.

　앞서 필자는 〈도화동망인왕산〉도에 써넣은 강희언의 화제畵題를 『논어·선진』의 '무우영귀舞雩詠歸'와 『서경』「태서하」를 통해 풀어내며, '등도화동登桃花洞 망인왕산望仁王山'이 '장동 김씨들이 권세를 얻도록 도우면[登桃花洞] 바라만 볼 수밖에 없었던 인왕산 자락에 터를 잡을 수 있도록 해주겠다[望仁王山].'고 풀이한 바 있다. 그런데…대표적 노론 강경파 장동 김씨 집안이 둥지를 튼 곳이 인왕산 골짜기[洞]이고, 이를 도화동桃花洞에 비유한 것이라면 인왕산은 무엇을 비유한 것이라 할 수 있을까?

　인왕산 없이 인왕산 골짜기가 있을 수 없고, 도화동 또한 인왕산이 있어야 대저택을 지을 수 있으니, 인왕산이란 '어진 임금이 다스리는 나라'를 비유한 것이 되는데… 조선왕조는 전주 이씨의 나라였다.

　무슨 말인가?

　강희언이 인왕산 골짜기에 있던 장동 김씨들의 터전을 도화동桃花洞에 비유했던 것엔 또 다른 이유가 있었다.

　조선왕조의 상징으로 그려낸 인왕산 주인의 성씨 이李와 그 인왕산 자락에 터를 잡은 도화동의 도桃를 하나로 합하면 도리桃李가 되기 때문이다.*

* 강희언이 쓴 화제 '登桃花洞 望仁王山'을 시의 형태로 재편하여 대구 관계를 살펴보면 洞과 山이 짝을 이루고 있음을 확인할 수 있을 것이다. 그런데 흔히 '마을 동洞'으로 읽는 洞은 산 골짜기를 뜻하는 글자로 '골 동洞'이 원 의미이며, '뫼 산山'은 『시경』에서부터 '나라國' 혹은 조정(정부)를 상징하는 경우가 많다. 다시 말해 仁王山의 山과 桃花洞의 洞이 짝을 이루고 있다는 것 자체가 '인왕산 골짜기에 있는 도화동'이란 의미라 하겠다.

도리桃李.

복숭아와 오얏으로 읽기 쉽지만, '시험을 통해 받아들인 문하생門下生'이란 뜻도 되고, '천거한 현사賢士'라는 의미로도 쓰이는 말이다.*

생각해보라.

담졸 강희언이 사십 중반이 되어서야 어렵사리 잡과雜科에 급제하여 벼슬길에 나설 무렵 겸재 정선은 종4품 사도시 첨정을 거쳐 종3품 첨지중추부사가 되었다. 초시初試조차 치른 적 없는 겸재가 오직 장동 김씨들의 천거만으로 당상관堂上官까지 오르는 모습을 곁에서 지켜본 강희언이 무슨 생각을 하였겠는가? 인왕산 자락에 둥지를 마련하려면(조정에 출사하려면) 장동 김씨 가문의 천거[桃李]를 받는 것이 길이라 생각했을 텐데… 장동 김씨들의 눈에 들려면 공功을 세워야 한다. 이 지점에서 강희언이 〈도화동망인왕산〉에 써넣은 화제(登桃花洞 望仁王山)를 『서경』의 「태서하」를 통해 해석해야 하는 이유가 조금 더 선명해진다.

『서경』「태서하」에서 무왕武王이 상왕商王을 정벌하자며 내건 명분이 무엇인가?

실덕失德과 학정虐政이다.

그런데… 상왕商王의 만행을 열거한 예를 읽어보면,

아침에 물 건너는 자의 정강이를 자르고, 현자의 심장을 쪼개 위
압하고, 온 세상에 독과 고통을 퍼트리고, 간사한 자를 중용하여
스승의 보호를 내치고, 법과 형벌을 버리고 올바른 자를 가두어
노비로 만들고, 하늘과 땅 종묘에 제사를 올리지 않고…

라고 하고 있다. 그런데… 영조 치세기에 노론 강경파들이 벌떼같이 나서 집요하게 이와 유사한 비난을 퍼부은 사람이 한 사람 있었으니, 바로 비운의 왕세자 사도思悼이다.

* 봄에 꽃 피우는 나무는 매화나무를 필두로 살구나무, 배나무, 오얏나무… 등등 많고 많다. 그런데 왜 강희언은 복숭아나무라 했을까? 오얏(자두)나무 꽃이 조선왕조의 상징임을 감안해보면 강희언의 화제는 복사꽃보다 자두꽃이 만발한 모습이 어울리지만, 桃花洞이라 명기한 이유는 '복숭아 桃'자가 꼭 필요했기 때문 아니었을까?

강희언이 잡과에 급제하였을 때는 사도세자의 대리청정이 시작된 지 5년차에 접어든 시점이었고(1754년) 광기 어린 만행 끝에 사도세자가 뒤주에 갇혀 생을 마감한 것은 그 후 8년이 지난 영조 30년(1754)이다. 그런데 바로 그해 겸재와 함께해온 도화서 출신 화가 불염자 김희성이 장동 김씨 가문의 천거로 사천현감에 제수되는 흔치 않은 인사가 단행되었다. 이는 강희언만 장동 김씨들의 눈에 들고자 하였던 것이 아니라는 뜻이자, 강희언이 충성 경쟁에서 밀렸다는 의미이기도 한데… 장동 김씨들의 숙원사업이 사도세자를 끌어내리는 일이었으니 무엇을 기준으로 논공행상論功行賞이 이루어졌을지 가히 짐작이 가고도 남음이 있지 않은가? 이런 관점에서 접근해보면 강희언이 언제 무슨 목적으로 〈도화동망인왕산〉도를 그리게 되었을지 충분히 가늠이 된다. 대표적 노론 강경파 장동 김씨들에게 대리청정 중인 사도세자의 전횡은 권력의 명운이 걸린 생존의 문제였으니, 자신들과 함께하며 왕세자와 맞서 싸울 사람이 필요하였지만, 아무리 사람이 필요해도 백일하에 드러내 놓고 할 수 있는 일은 아니었다. 그러니 어찌하였겠는가?

　　알음알음 은밀히 가까운 사람에게 접근하여 의향을 떠보는 것이 최선책이었을 텐데… 혹여라도 생길 수 있는 뒤탈을 피하는 데 문예작품만 한 것을 달리 어디서 구할 수 있겠는가? 그러나 이는 역으로 담졸 강희언이 그린 〈도화동망인왕산〉도를 살펴본 표암이 강희언이 무슨 말을 하고 있는지 알아들을 수 있다는 전제하에 언급할 수 있는 문제이다. 다시 말해 표암이 강희언의 그림 속에 병기해둔 화평畵評 속에서 강희언이 던진 제안에 표암이 어떤 반응을 보였는지 읽어낼 수 있다면 필자의 해석에 신빙성이 한결 높아진다 하겠다. 앞서 필자는 표암의 화평이 그의 학식이나 경력에 걸맞지 않는 문장으로 쓰였음을 지적하며, 어딘지 어색한 것이 필경 곡절이 있을 것이라 하였다.

　　이 지점에서 표암이 〈도화동망인왕산〉도에 병기해둔 화평을 다시 읽

어보자.

> 사진경자寫眞景者(틀로 찍어내듯 진경을 정확히 옮기고자 하는 자)는
> 겉모습은 비슷하나 실상은 (진경과) 다른 것이 될까 매번 걱정함이
> 마땅하지 않은가[每患似乎]? 지도라 한다면 이 그림은[地圖而此幅]
> 이미 충분히 진眞에 가까움을 얻었고[既得十分逼眞], 여기에 화가
> 의 여러 (화)법을 잃지 않았으니[且不失畫家諸法]

첫 문장 '사진경자寫眞景者 매환사호每患似乎'는 수준 높은 개념을 군더더기 없는 깔끔한 문장 속에 함축시킨 것이 표암의 높은 학식에 걸맞은 데 반해, 이어지는 문장은 표현이 어색하고 의미가 뒤섞여 난잡한 문장이 되어버렸다. 표암의 말인즉, '이 그림이 지도라면[地圖而此幅] 이미 진眞에 가깝지만[既得十分逼眞] 진경은 지도와 다른 것인데, 설상가상 화가의 여러 화법을 버리지 못하고 있으니[且不失畫家諸法] 진경에서 더욱 멀어지게 되었다.'라고 하였다. 문제는 그런 의미라면 '진경이비지도眞景而非地圖(진경은 지도와 다르다)'면 충분하건만, '지도이차폭地圖而此幅 기득십분핍진既得十分逼眞'이라 쓰더니, '차화가제법불기인且畫家諸法不棄因'이라 하여 뜻을 명확히 할 수 있음에도, '차부실화가제법且不失畫家諸法'이라 한 탓에 의미가 흐려져버렸다.

그런데… 표암의 쓴 문장을 가만히 들여다보면 특정 글자를 염두에 두고 문맥을 이끌어내고자 하였던 탓에 문장이 난잡해진 것으로, 이는 『논어論語·양화陽貨』의 '환득환실患得患失(이익이나 지위를 얻지 못하여 근심하고, 얻으면 잃을까 걱정함)'에 맞춰 화평畫評을 쓰고자 한 결과라 여겨진다.

표암이 강희언의 〈도화동망인왕산〉도에 써넣은 화평을 읽어보면 '근심 환患' '얻을 득得' '잃을 실失'자가 차례로 나오는데… 해당 글자와

문맥을 겹쳐보면 결국 『논어·양화』의 '환득환실患得患失'을 풀어낸 것이 되기 때문이다.

공자께서 말씀하시길
비천한 사람에게 지도자[君]가 하고자 하는 일에 함께할 수 있도록
허락하였다.
(비천한 자가 지도자가 하고자 하는 일에) 함께할 수 있을까?
이를(지도자가 하고자 하는 일을) 아직 얻지 못한 상태이길래 함께
하고 있는 것이다. (왜냐하면) 걱정을 얻었으나 함께하는 것은 이미
얻었기에 함께하는 것이고, 걱정을 잃고 함께하는 것은 부분적으
로 걱정을 잃고 함께하는 것인 탓에 어디에도 도달하지 못하기 때
문이다.*

子曰, 鄙夫可與事君也 與哉 其未得之也 患得之 旣得之 患失之 苟患
失之 無所不至矣.

『논어·양화』의 위 대목을 표암이 강희언의 〈도화동망인왕산〉에 써
넣은 화평과 겹쳐보라.
　표암이 강희언의 그림과 화제를 찬찬히 살펴보니, 이는 결국 노론 강
경파 장동 김씨들이 사도세자를 몰아내려는 일에 동참하면 벼슬자리
를 얻을 수 있으니 함께하자고 부추기는 내용 아닌가? 이에 표암은 『논
어·양화』의 위 대목을 인용하여 답했던 것인데… 누군가와 함께 일을
도모할 때는 보상에 대한 약속 때문이 아니라 상대와 뜻을 공유할 수
있어야 신뢰가 생기고 일도 성공할 수 있건만, 단지 벼슬 욕심에 뛰어
드는 것은 일을 돕고자 함이 아니라 보상을 챙기려는 비루한 짓일 뿐
이라 한 것이다.

사도세자의 실덕失德이 어디서 비롯된 것인지와는 별개로 왕세자의 광기狂氣는 이미 왕실과 조정의 걱정거리가 된 지 오래였다. 그러나 신하된 자라면 마땅히 왕세자의 잘못을 지적하기에 앞서 결점을 보완해주려 노력하는 것이 도리이건만, 광기를 자극하고 급기야 『서경』의 「태서하」까지 들먹이며 폐세자의 명분을 삼고 있는데… 노론 강경파들이 무왕武王도 아니고, 무엇보다 동기가 순수하지 않다. 이런 까닭에 표암의 화평畵評은 '모뜰 사寫'와 '본뜰 사似'의 차이를 언급하며 시작하였으니, 한마디로 「태서하」를 통해 명분을 세우고 있지만, 이는 겉보기만 그럴듯한 사이비似而非 「태서하泰誓下」라고 하였던 셈이다. 그러나 문제는 표암이 장동 김씨들의 주장은 사이비 「태서하」일 뿐이라 주장하였다 하여도 이것이 진경眞景 혹은 진경산수화眞景山水畵와 무슨 관계가 있길래 '사진경자寫眞景者(주물 틀에 쇳물을 부어 찍어내듯 진경을 그대로 옮기려는 자는)'이라 하였는가이다.

결론부터 말하면 진경산수화는 지금까지 알려진 것과 달리 조선의 산하를 실감나게 표현하기 위하여 그려진 새로운 양식의 산수화가 아니었기 때문이다.

앞서 필자는 진경眞景은 진경眞境과 다른 것으로, '어두운 밤바다를 항해하는 뱃사람이 믿고 항로를 잡을 수 있는 기준이자 세상의 구심점이 되는', 다시 말해 북극성의 별빛'을 뜻하고, 산수山水 개념은 『주역·산수몽』에서 언급한 정교론政敎論에서 비롯되었으며, 이러한 산수 개념을 그림으로 표현한 산수화는 동아시아인의 정교론을 예술형식으로 담아내기 위한 것임을 최초의 산수화론을 펴낸 종병宗炳의 「화산수서畵山水序」를 재해석하여 밝혀낸 바 있다.

그런데… 〈도화동망인왕산〉도에 병기된 담졸 강희언과 표암 강세황의 글을 읽어보면, 『논어』와 『서경』을 통해 화의畵意(그림에 담아둔 화가

의 생각)를 전한 강희언의 작품을 살펴본 표암이 『논어』를 인용하여 답한 것임을 확인할 수 있었다.

이것이 의미하는바 두 사람은 이런 방식으로 소통이 가능했다는 뜻이자, 역으로 두 사람 모두 진경산수화가 무엇이고 어떻게 쓰일 수 있는지 잘 알고 있었기에 가능한 일이라 하겠다. 그런데… 표암에 의하면 진경眞景 개념(어두운 밤에 길잡이 역할을 하는 북극성과 같은 성인의 도道)과 진경산수화眞景山水畵는 같은 것이라 할 수 없는 것이 문제이다. 왜냐하면 표암은 '사진경자寫眞景者 매환사호每患似乎(진경을 모뜨려는 자는 매번 명확히 진경을 옮겨내지 못하고 비슷한 것이 될까 걱정하는 것 아닌가?)라고 하였기 때문이다. 생각해보라.

진경眞景이 북극성과 같은 성인의 도道를 뜻한다 하여도 그것을 산수화로 표현해내는 것은 별개의 문제이다.

왜냐하면 쇳물을 주물 틀에 부어 그대로 찍어내고자 하여도[寫眞景] 그 주물 틀이란 것이 경서經書에 쓰인 문장인 탓에 그대로 산수화에 사용할 수 없기 때문이다. 이는 결국 경서를 기반으로 산수화에 사용할 수 있는 주물 틀을 화가 스스로 제작해낼 수밖에 없다는 의미가 되는데… 이것이 '본뜰 사似'와 얼마나 다른 것이라 할 수 있을까? 화가가 주물 틀을 만들 수밖에 없으니 어떤 방법을 써도 구조적으로 모방[似]의 범주를 벗어날 수는 없다. 그렇다면 사진경寫眞景을 통해 진경산수화를 사寫해내는 것은 애당초 논리적으로 불가능한 것 아닌가?

그러나 분명 표암은 진경眞景 개념을 '모뜰 사寫'와 '본뜰 사似'의 차이를 통해 언급하였으니, 이를 통해 표암이 무엇을 진경산수화라 하였는지 규명할 수밖에 없는데… 그 근거를 어디에서 찾을 수 있을까?

앞서 필자는 강희언의 〈도화동망인왕산〉에 병기된 표암의 화평畵評을 『논어·양화』의 '환득환실患得患失'을 통해 해석하였다. 그런데…

『논어·양화』의 '환득환실'이 어떤 과정을 통해 거론된 것인지 앞뒤 대목을 조금 더 읽어보면 표암이 왜 '환득환실'을 통해 진경眞景에 대하여 언급하고 있는지 가늠할 수 있을 테니, 공자 말씀을 조금 더 들어보자.

육언六言(인仁·지知·신信·직直·용勇·강剛)을 지니고 있어도 학문적 밑받침이 따르지 않으면 육폐六蔽(우愚·탕蕩·적賊·교絞·난亂·광狂)에 육언이 덮여버리게 되고, 결과적으로 육폐만 드러나게 될 뿐이라는 말씀 끝에 공자께선 『시경詩經』을 공부하라 하신다. 이는 육언六言이 육폐六蔽가 되지 않으려면 『시경』을 공부하라 하신 것과 다름없는데… 이어지는 부분이 그 유명한 「주남周南」과 「소남召南」을 배우지 않으면 이는 벽을 마주하고 서 있는 격이다.'라는 대목이다.

子謂伯魚曰　자위백어왈
女爲「周南」「召南」矣乎　여위「주남」「소남」의호
人而不爲「周南」「召南」　인이불위「주남」「소남」
其猶正牆面而立也　기유정장면이입야
與　여

이 부분에 대한 일반적인 해석은

공자께서 백어에게 말씀하시길 너는 「주남」과 「소남」을 연구한 적 있느냐? 사람이 「주남」과 「소남」을 연구하지 않으면 이는 마치 담장을 마주 대하고 서 있는 격이다.

라고 한다. 그러나 이는 공자께서 백어에게 「주남」과 「소남」을 공부하라 하신 것이 아니라 백어가 한 말을 공자께서 인용한 부분이다.

당신이(공자가) 「주남」과 「소남」을 위한다면 말을 그쳐야 하지 않
겠는가?

사람(들)이 「주남」과 「소남」을 위하지 않는다면 이는 비유컨대 담
장과 정면으로 마주선 격이다. (이런 상황과) 함께하고자 함인가?*

간단히 말해 백어가 공자께 「주남」과 「소남」을 위한다면 멋대로 「주
남」과 「소남」을 풀어내 당신(공자)이 주장하고자 하는 바에 인용하지
말라 하였던 것인데… 그는 왜 공자께 이런 말을 했던 것일까? 이어지
는 대목을 읽어보면 그 이유가 가늠된다.

공자께서 말씀하시길 예禮라 하지만 (그것이) 옥과 비단에 대해
말하고자 함이겠느냐? (예禮가) 그렇게 시작되었다 함인가? 악樂
이라 악樂이라 하지만 (그것이) 종과 북에 대해 말하고자 함이란
말인가? (악樂이) 그렇게 시작되었단 말이냐?

子曰, 禮云禮云 玉帛云乎 哉 樂云樂云 鐘鼓云乎 哉

백어는 「주남」과 「소남」을 문자 그대로 읽었던 탓에 공자께서 「주남」
과 「소남」에 내포된 의미를 풀어내 논지를 펼치는 것은 「주남」과 「소남」
을 훼손하는 짓이라 여겼던 것이다. 이는 예악禮樂의 뿌리 격인 『시경』
이 흔들리면 선대先代부터 내려오는 예악禮樂의 전통이 무너지게 될
것임을 염려하였기 때문인데… 이에 공자께선 예악에 내포된 근본 의
미도 모르는 채 형식만 따르는 것을 예악이라 할 수 있는가? 라고 반문
하셨던 것이다.

이는 결국 『시경』과 예악이 형식을 통해 존재하고 전해질 수밖에 없
지만, 중요한 것은 형식이 아니라 형식에 내포된 의미라 하셨던 셈이다.

이는 역으로 『시경』의 비유를 근간으로 하는 동아시아의 문예작품에 나타나는 표현기법(형식) 또한 그저 비유일 뿐이란 뜻이기도 하다. 이런 관점에서 볼 때 표현대상 혹은 표현대상에서 느낀 감흥 자체를 재현在現해내고자 한 풍경화의 재현수단(표현기법과 형식)을 직설화법이라 한다면, 형사形似(표현대상의 외형을 닮게 그리는 일)보다 사의寫意(그림에 담아둔 화가의 생각)를 중시한 산수화의 표현기법은 간접화법이라 하겠다.

그런데… 『시경』과 동아시아의 예악禮樂, 나아가 동아시아 문예가 비유를 통한 간접화법으로 이루어져 있다는 것은 날카로운 현실 문제를 부드럽게 풀어내는 순기능도 있지만, 당면한 문제의 심각성을 흐리거나 회피하는 수단으로 악용될 수 있는 것이 문제이다. 사실 이런 이유에서 동아시아 문예작품은 예술의 사회적 책무에 대한 인식이 부족하다는 지적을 받아왔다. 일찍이 공자께서도 이러한 문제점을 지적하시며,

얼굴빛은 노기를 띠고 있으나, 속으로는 겁이 많아 순종적 비유를 하는 수많은 소인배들의 비유는 담장에 구멍을 뚫고 개구멍으로 들어가 도둑질하는 것이다. (이들과) 함께하겠는가?

子曰. 色厲而內荏譬諸小人 其猶穿窬之盜也 與.

향원은 덕과 함께하는 도적이다.

子曰. 鄕愿 德之賊也.

라고 하신 바 있다. 공자께서는 아랫사람이 윗사람의 잘못을 지적하거

나 직언을 올림에 있어 간접화법을 쓰는 것은 예禮이겠으나, 겉으로는 심각한 표정을 짓고 교묘한 언사로 아첨을 하는 것은 녹봉을 훔치려는 도둑과 다름없다 하신다. 한마디로 문제의 핵심을 피해가기 위한 비유는 비유가 아니라 아첨일 뿐이라는 것인데… 이는 역으로 참 선비의 문예는 예악의 품위를 잃지 않되 문제의 본질을 직시하는 탁견과 강직함을 간직하고 있어야 한다는 의미이기도 하다. 이 지점에서 동아시아 선비문예의 가치는 작품에 내포되어 있는 탁월한 식견과 공익을 위한 강직한 주장에 의해 결정되는 구조가 만들어졌다 하겠다. 그런데… 문제는 어떤 것이 탁월한 식견과 공익을 위한 마음이 담긴 작품인지 어떻게 판단할 수 있는가이다. 이를 판단하려면 우선 작품에 사용된 비유를 읽어낼 수 있어야 하고, 그것이 얼마나 실제적인 해결책이 될 수 있는지 판단할 수 있는 안목과 학식 그리고 열린 사고가 필요한데… 작가의 수준에 감상자가 닿지 못한다면 무용지물이 될 뿐만 아니라, 심지어 세상을 훔치려는 도적떼의 깃발로 사용될 수도 있으니 문제이다. 이에 공자께선 '향원은 덕과 함께하는 도적이다.'라고 하신다.

향원鄕愿.*

지나치게 높고 큰 뜻을 기치로 내걸어 말과 행동이 일치될 수 없도록 만들어놓고, 말끝마다 '옛사람에 의하면…'을 입에 달고 살면서 누구에게나 곱게 보이고자 하는 무골호인을 일컫는 말이다. 언젠가 '적이 없다는 것을 창피한 줄 알아라.'라는 취지의 글을 읽은 적이 있다. 세상을 적극적으로 살다 보면 당연히 자기주장을 펼치게 되고, 내 주장이 강하게 되면 타인과 부딪히기 마련이니, 나를 싫어하는 사람들도 생길 수밖에 없는데… '모난 돌이 정 맞는다.' 몸을 사리는 것은 비록 유용한 처세술은 될지언정 자신과 세상을 위해 한 번도 적극적으로 살아본 적이 없다는 반증이란다.

* 鄕愿에 대하여 孟子는 누구에게나 곱게 보이며 세상과 함께하는 무골호인이라 정의한 후 '(이런 자는) 다름을 지적하고자 해도 다름을 들어올릴 수 없고(꼭 집어 다름을 지적할 수 없고) 찌르고자 하여도 찌를 수가 없다(실체가 없으니 공격할 곳이 없다). 세속과 함께 흘러가며 세상을 오염시키면서 忠과 信을 가장하고, 거짓으로 염치를 차리니 대중들이 모두 좋아하지만, 요순의 도와 함께하는 것을 허락하지 않는 까닭에(요순의 도를 따르지 않음) 덕과 함께하는 도적[德之賊也]'이라 하였다.

그런데… 공자께서는 이런 무골호인[鄕愿]이 어떻게 힘으로 남의 것을 빼앗는 도적이 될 수 있으며, 더욱이 덕德을 통해 도적질을 한다 하셨던 것일까?

이에 대하여 공자께선,

> 도道를 듣고 (이를 통해) 설說을 포장하여 (이를) 덕德과 함께한다고 하는 짓은 버려야 할 행동이다.*

> 子曰, 道聽而塗說德之棄.

* 이 부분에 대한 일반적 해석은 '길거리에 떠도는 말을 듣고 사방으로 퍼뜨리는 것은 마땅히 버려야 할 태도이다.'라고 한다. 그러나 德은 '끊임없이 변하는 道를 통해 얻는[行道有得]' 것인 탓에 德과 함께한다는 말 자체가 道를 전제로 할 수 있는 것이라 하겠다.

라고 하셨다.

세상천지 도道가 아닌 것 없는 탓에 누구나 도道에 대해 말하지만, 도道는 끊임없이 변하는 것일 뿐이다. 이런 까닭에 설사 성인의 도道라 하여도 오늘의 문제에 그대로 적용할 수 없건만, 오늘의 문제에 가장 합당한 주장[說]이라며 귀동냥으로 들은 도道로 도배를 하는 짓은 현실을 외면하는 짓일 뿐만 아니라 성인을 팔아 자기주장을 하고자 함일 뿐이란다.

한마디로 세상을 향해 자기 목소리를 내려는 사람은 성인의 말씀을 통해 명분을 세우기에 앞서 자신이 직접 보고 느낀 것을 바탕으로 성인의 말씀을 되새김질하여 찾아낸 답을 통해 세상과 마주해야 한다 하신다. 세상을 향해 자기주장을 펼치려는 자는 당연히 자기주장에 대한 책임을 져야 한다.

그런데… 성인의 도道로 자신의 주장을 포장하면 설사 잘못된 주장이라 밝혀져도 이는 자기 책임이 아닌 것이 되니 책임 소재가 흐려지게 된다. 여기에 성인께서 틀렸을 리 없으니 이는 성인의 도가 사라지고 소인의 도가 만연한 세태 탓이라고, 성인의 도가 돌아올 때까지 참고

견디며 노력하는 것이 사람다운 행동이라고 주장하게 되면, 일을 바로 잡으려고 나서는 사람이 있어도 소인배로 몰아 족쇄를 채워 주저앉힐 수 있게 된다. 이런 까닭에 지식인은 지식인에 걸맞은 사회적 책무를 느껴야 하지만, 현실과 유리된 죽은 지식으로 어지러운 세상에 질서를 세우겠다고 나서면 공연히 흙먼지만 일으키기 십상임도 알아야 하는 것이 성숙한 지식인의 태도이다.

약을 쓰려면 먼저 어떤 병인지 진단해야 하건만, 증상을 살피지도 않고 좋은 약이라고 권하면 약이 아니라 독이 되기 때문이다.

이 지점에서 우리는 진경산수화가 반드시 갖춰야 할 또 다른 요건과 마주하게 된다.

공자께선 '남에게 들은 도[道廳]를 자신의 주장을 포장[塗說]하는 데 사용하며 (이를) 덕과 함께하는 것이라 하는 것은 버려야 할 태도이다[德之棄].'라고 하셨다.

이 대목을 산수화에 적용하면 무슨 이야기가 될까?

'선대先代의 저명한 화가의 산수화를 흉내내는 것(관념산수화)은 오늘의 화가가 버려야 할 태도이다.'라는 의미가 된다. 이는 미술사가들이 진경산수화를 설명할 때면 항상 말하던 '관념산수화 풍에서 벗어나 실제 풍경을 보고 느낀 감흥을 실감나게 담아낸 진경산수화는…'이란 부분과 일정 부분 일치한다 할 수 있겠다.

그런데… 공자께선 '도청道廳'이라 하셨으니, 끊임없이 변하는 도道를 직접 경험하고 깨우친 도道도 아니고, 경서經書에 기록된 성인의 도道조차 남의 입을 통해 들은, 다시 말해 자신의 생각이 전혀 반영되지 않은 주장을 펼치는 무책임한 태도를 버리라 한 것이라 하겠다. 이는 결국 경서에 쓰여 있는 성인의 도道를 인용하여 자기주장을 그대로 옮기며 이를 성인의 도道라고 주장하는 것이 문제라 하신 것에 더 가깝

다 하겠다.

그렇다면 이를 산수화에 적용하면 무슨 의미가 될까?

실경을 보고 그리든 선대의 유명한 화가의 작품을 모본으로 하든, 중요한 것은 그림 속에 담아낸 사의寫意(그림 속에 담아둔 화가의 생각)에 대하여 화가가 책임질 수 있는 자신의 생각을 표현한 것이어야 한다는 것이다. 이런 관점에서 보면 진경산수화가 반드시 실경을 기반으로 한 것이어야 할 필요는 없다 하겠다.*

왜냐하면 이어지는 공자의 말씀이 앞서 필자가 강희언의 〈도화동망인왕산〉도에 병기해준 표암의 화평畵評을 해석하는 근거로 인용한 바로 그 '환득환실患得患失'에 관한 부분이기 때문이다. 무슨 말인가?

표암은 강희언의 작품을 살펴본 후 '사진경자寫眞景者 매환사호每患似乎(쇳물을 주물 틀에 부어 찍어내듯 진경을 옮기려는 자는 매번 겉모습만 비슷하고 실상이 다른 것이 될까 걱정해야 함이 마땅하지 않은가?)'라고 하였다. 그러나 진경眞景이 바로 주물 틀이 되어야 하지만, 논리적으로 실제 자연풍경을 주물 틀로 사용하여 산수화를 찍어낼 방법은 없다. 이는 결국 표암이 언급한 진경眞景이란 자연풍경을 일컫는 것이 아니라 성인의 도道를 기록해둔 경서經書를 근거로 정립한 일종의 밤하늘의 북극성과 같은 기준을 뜻하며, 그 기준이 바로 주물 틀인 셈이라 하겠다. 그러나 문제는 성인의 도道[眞景]를 주물 틀로 사용하고자 하여도 경서에 쓰여 있는 성인의 말씀은 주물 틀이 아니라 주물 틀 제작법일 뿐이니, 경서에 기록된 성인의 도道에 따라 화가가 주물 틀을 제작해내야 한다는 것이다.

이런 관점에서 '매번 겉모습만 비슷하고 실상은 다른 것이 될까 걱정함[每患似]'이란 완성된 작품(진경산수화)이 아니라 주물 틀(성인의 도道)이 잘못 만들어진 것일까 걱정하는 것이 된다.** 무슨 말인가?

* 표암의 眞景 개념은 풍경에서 나온 것이 아니라 성인의 道를 기록해둔 經書를 기반으로 한 것이다. 이는 眞景山水畵가 朝鮮의 풍경을 담아내고자 한 것이 아니라 당시 조선이 당면하였던 현실적 문제에 대한 정치적 견해를 피력하기 위해 그려졌다는 의미로, 진경산수화가 조선을 무대로 조선인의 모습을 그리게 된 것은 조선이 처한 문제를 실감나게 표현하기 위해 조선을 무대로 삼은 것일 뿐 핵심은 성인의 道를 통해 조선이 처한 정치적 문제에 대한 정치적 견해를 피력하고자 함이었다.

** 주물 틀에 쇳물을 부어주면 주물 틀의 모양에 따라 주물 틀이 알아서 똑같은 모양을 찍어낸다. 다시 말해 주물 틀이 제대로 만들어진 것이라면 비슷한 것[似]이 될까 걱정할 필요가 없는데… 每患似乎라 하였으니 주물 틀이 잘못 만들어진 것일까 항상 걱정하고 있다는 의미라 하겠다.

경서에 쓰인 성인의 도道를 근거로 주물 틀[眞景]을 정확히 제작하려면 먼저 경서에 쓰인 성인의 말씀을 제대로 읽어낼 수 있어야 한다. 그러나 화가가 경서의 내용을 정확히 해독解讀해낼 능력이 없으면 누군가가 풀이해준 말을 듣고 주물 틀을 만들 수밖에 없으니, 화가는 누군가가 만들어준 주물 틀에 따라 작품을 완성하게 된다는 것이다. 이는 결국 공자께선 '남에게 들은 도[道廳]를 가지고 자신의 주장을 포장하는 데 쓰면서[塗說] 이를 덕과 함께하는 것이라 하는 것은 버려야 할 태도[德之棄]'라 하셨던 가르침에 위배되는 것으로, 남에게 들은 도[道廳]가 바로 남이 경서經書의 내용을 근거로 만들어낸 주물 틀[寫眞景]인 셈이고, 그 주물 틀을 이용해 겉모습은 비슷하나 실상은 다른[似] 것을 찍어낸 것[眞景山水畵]은 도설塗說이 되는 격이다.*

그런데… 보편적으로 환쟁이가 선비보다 경서經書에 능할 수는 없다. 다시 말해 영악한 갓쟁이들이 환쟁이를 속이고자 하면 꼼짝없이 휘둘릴 수밖에 없건만, 표암은 왜 먼 일가붙이 강희언을 호되게 몰아붙였던 것일까? 모르고 한 짓이라고 책임을 면할 수 있는 것도 아니건만, 하물며 보상을 바라고 적극 협력한 것이 어찌 죄가 되지 않겠는가? 라고 하였던 것이다.

이런 관점에서 진경산수화는 자신의 그림에 내포된 사의寫意에 대하여 작가가 책임질 수 있어야 하는 까닭에 화가의 높은 식견을 필요로 하고, 자신의 견해에 책임질 수 있으려면 먼저 실상을 정확히 파악해둘 필요가 있으니 직접 확인한 실제實際를 기반으로 함이 마땅하며, 무엇보다 눈앞에서 벌어지고 있는 실제적 문제와 경서를 근거로 한 성인의 도道[眞景]가 부합된 것인지 판단에 앞서 양심의 소리에 귀기울일 수 있는 태도가 요구된다 하겠다.

왜냐하면 표암이 강희언의 〈도화동망인왕산〉을 살펴본 후 진경론眞

景論을 펼치면서 가장 중심에 둔 부분이 『논어·양화』의 '환득환실患得患失'임을 고려할 때, 진경산수화를 그리고자 하는 사람에게 가장 필요한 덕목은 양심이라 할 수밖에 없기 때문이다. 환쟁이가 갓쟁이보다 경서經書 해석에 능할 수는 없어도, 사람은 누구나 옳고 그름은 판단할 수 있는 양심을 지니고 있다. 양심에 부끄럽지 않다면 설사 잘못된 판단이었다 하여도 그것이 최선의 길이라 믿은 결과이고, 인간이 무언가를 선택함에는 일정 부분 옳은 판단이길 바라며 선택할 수밖에 없으니, 마지막까지 기댈 수 있는 것은 양심뿐이기 때문이다.

공자께서 말씀하시길,
비천한 사람에게 지도자[君]와 함께 일하도록 허락하였다.
(비천한 자가 지도자와 하고자 하는 일을) 함께할 수 있을까?
이를 (지도자가 하고자 하는 일을) 아직 얻지 못한 상태이길래 함께
하는 것이다. (왜냐하면) 걱정을 얻은 상태로 함께 함은 이미 얻은
(걱정과) 함께하는 것이고 걱정을 잃은 상태에서 함께 함은 부분적
으로 걱정을 잃은 상태로 함께하는 것이니 어디에도 도달(성공)하
지 못하게 되는 탓에 (함께하는 것이다)

子曰, 鄙夫可與事君也 與哉 其未得之也
患得之 旣得之 患失之 苟患失之 無所不至矣

비천한 자는 지도자가 하고자 하는 일에 힘을 보태고자 함께하는 것이 아니라 벼슬 욕심에 함께하는 까닭에 벼슬을 얻는 순간부터 이미 벼슬을 잃을까 걱정하기 시작하고, 벼슬을 잃을까 걱정하는 것을 잊은 듯해도 이는 정도의 차이일 뿐 항시 벼슬을 잃을까 걱정하는 탓에 지도자가 하고자 하는 일에 집중하기보다는 벼슬자리만 염려하기 마련이

다. 그러니 지도자가 지향하는 어떤 목표에도 도달할 수 없다 하신다.

한마디로 관심사가 다른 사람에게 사명감을 기대할 수도 없고, 관심사가 다른 사람이 함께하며 무슨 일을 성사시킬 수 있냐 하셨던 것인데… 예나 지금이나 벼슬자리 이거 간단치 않다. 왜냐하면 일이 없으면 벼슬자리를 보전할 수 없으니, 벼슬아치들은 없는 일을 만들어내기도 하고, 자리를 보전하기 위하여 빨리 끝낼 수 있는 일을 질질 끄는 경우도 있으며, 심지어 일이 잘못되도록 훼방을 놓은 경우도 있기 때문이다. 이런 관점에서 표암 강세황이 담졸 강희원의 〈도화동망인왕산〉을 『논어』의 '환득환실患得患失'을 인용하여 평평評하였던 것은 대리청정 중인 사도세자가 하고자 하는 일마다 사사건건 발목을 잡고 늘어지던 노른 강경파들이 어떤 명분을 내세웠든 간에 그것은 자신들의 벼슬자리를 지키기 위한 수단일 뿐임을 명시하고자 하였기 때문이라 여겨진다.

진경산수화에 대한 필자의 주장이 기존 미술사가들의 학설과 너무 다른 탓에 진경산수화에 대한 개념을 어디에 두어야 할지 혼란스러운 분이 많으실 것이다.

그러나 필자의 주장이든 주류 학자들의 학설이든 어차피 듣는 입장에선 '남이 하는 주장을 들은 것[道廳]'일 뿐이고, 이를 어떻게 받아들여 여러분의 주장을 펼칠 것인가는 여러분 몫인데… 남의 주장을 인용하는 것도 여러분의 주장을 펼치기 위함이니, 냉정히 판단하며 자기주장에 책임을 지려는 태도가 진경眞景 정신에 다가서는 길임을 잊지 않으시길 바랄 뿐이다.

겸옹최득의필

—

謙翁最得意筆

정선, 〈하경산수〉

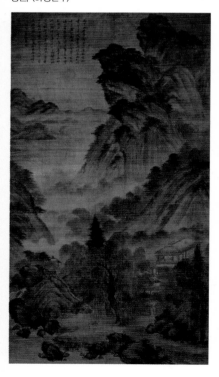

현존하는 겸재 정선의 산수화 중 가장 큰 대작(197.7 ×97.3cm)이 〈하경산수夏景山水〉라는 이름으로 국립 중앙박물관에 소장되어 있다.

겸재가 마흔 무렵 그린 것으로 추정되는 이 작품은 능숙하게 구사해낸 다양한 산수화법을 감상하는 묘미와 함께 겸재와 동시대를 살았던 후배 문예인 표암의 눈을 통해 겸재의 작품세계를 접할 수 있는 흔치 않은 기회를 제공해준다.

겸재가 세상을 떠난 지 14년 후(1773년) 이 작품을 살펴본 표암은 상당히 긴 제사題辭를 병기해두었다. 오늘의 미술사가들에게 표암이 기록해둔 제사가 어느 정도 무게로 취급되고 있는지 모르겠으나, 분명한 것은 오늘의 어떤 미술사가도 표암보다 겸재를 잘 안다고 할 수는 없을 것이다. 다시 말해 겸재의 행적에

대한 표암의 진술은 오늘의 어떤 미술사가의 견해보다 무겁게 다뤄줘
야 함이 마땅하다 하겠다.

　표암이 겸재의 〈하경산수〉에 병기해둔 제사에 대하여 이태호李泰浩
교수는

　　그 내용을 압축해보면 다음과 같다. 먼저 그림의 산山, 유천幽泉,
　　고류高柳, 초각草閣과 경물景物 들 사이의 잘 조화된 모습을 설명
　　하였다. 그래서 이 그림은 필치가 겸재 중년의 최득의最得意를 얻
　　은 가작佳作인데 우연한 기회에 대하게 되었다 하고 뜻이 맞는 친
　　구와 함께 세상에서 벗어나 이 그림과 같은 가경佳景에 들어가 살
　　면서 그 즐거움을 갖고 싶다고 기술하였다. 또한 이러한 일을 동기
　　창董其昌이 왕유王維의 〈망천도輞川圖〉에 쓴 제문題文을 예로 들
　　어 비유하였다.[*]

* 『韓國의 美 12』 중앙일보
사, 1982, P.230

라고 간략히 풀이한 바 있다.
　이 교수의 풀이에 의하면 표암이 겸재의 산수화를 감상한 후 이는
보고 즐기는 정도의 작품이 아니라 그림 속에 들어가 살고 싶은 마음
이 절로 드는 걸작이라 극찬했다는 것인데… 표암이 남긴 제사를 읽어
보면 고개가 갸우뚱해진다.
　그러나 이 교수의 해석이 너무 간략하고 두리뭉실한 탓에 표암이 쓴
원문의 어떤 부분을 어떻게 해석한 결과인지 불분명하여 논의조차 여
의치 않던 차에 변영섭邊英燮 교수의 글을 읽게 되었다.

　　그림에 산과 돌이 창고蒼古하고 기이하다. 흐르는 물이 쏟아지고,
　　높은 버들, 우거진 (잔)대, 초가집 사립문이 흐릿한 구름과 안개

사이로 보이다 말다 하니, 색채가 진하고 수목이 울창한 필치는 겸재의 중년 작품 중에서 가장 득의작이다. 정말 소중스럽게 감상할 만하다.

이 복잡한 도성 안에서 우연히 펼쳐놓고 감상하게 되어 흐릿한 눈이 갑자기 밝아지는 듯하다.

어쩌면 내 자신이 이 그림 속으로 들어가서 난간에 기대어 멀리 바라보며 시를 읊는 사람과 자리를 같이하고 마주앉아 세상을 떠나 맑고 고상한 재미를 함께 누릴 수 있으랴.

동기창董其昌은 망천도輞川圖에서 쓰기를 '이것은 세상을 아주 잊어버리게 하는 가구家具라 하였다.' 이 복잡한 세상을 떠나서 살 수 없다고 누가 말하던가?*

* 변영섭, 『표암 강세황 회화 연구』(사회평론아카데미, 2016), 352쪽.

図中山石 蒼奇 幽泉滴瀝 高柳叢篁

도중산석 창기 유천적력 고류총황

草閣紫扉 掩映呑吐於烟雲杳靄間 極淋漓薈蔚之致

초각자비 엄영탄토어연운묘애간 극임리회위지치

乃謙翁中年最得意筆 眞足寶玩 偶得披賞於滾滾城塵中

내겸옹중년최득의필 진족보완 우득피상어곤곤성진중

衰眸頓明 願安得身入此中 與憑欄吟眺者 共榻対坐

쇠모돈명 원안득신입차중 여빙난음조자 공탑대좌

同亨物外淸幽之樂 董思白題輞川図云 此爲大忌人世之家具

동형물외청유지락 동사백제망천도운 차위대기인세지가구

執謂驛鐸馬通外 更無活計 癸巳小春 豹菴題

집위라탁마통외 갱무활계 계사소춘 표암제

변 교수의 해석을 읽어보니 이태호 교수의 풀이와 문맥을 같이한다

해도 큰 무리는 없을 것 같다.

그런데… 표암이 겸재의 〈하경산수〉에 써넣은 첫 문장, '도중산석창기圖中山石蒼奇'의 해석부터 문제를 제기하지 않을 수가 없다. 변 교수는 '도중산석창기'를 '그림에 산과 돌이 창고蒼古하고 기이하다.'라고 해석하였는데… 도대체 창고蒼古를 무슨 의미로 읽었는지 묻고 싶다. 왜냐하면 '창고蒼古'는 보통 '아주 먼 옛날'이란 뜻으로 쓰이지만, '고색古色을 띠고 있어 시대에 맞지 않는…'이란 의미로도 쓰이는 말이기 때문이다. 간단히 말해 표암이 첫 문장을 '도중산석창기圖中山石蒼奇(그림 속 산과 돌이 창고하고 기이함)'라 하였던 것은 '(그림 속의) 산과 돌의 표현이 아주 예스럽다'라는 뜻이거나 '(그림 속) 산과 돌의 표현이 요즘 시대에 어울리지 않는 옛 방식으로…'라는 의미가 되는데… 문제는 전자든 후자든 우리가 알고 있던 겸재의 모습과는 너무 다르다는 것이다. 왜냐하면 오늘날 겸재 정선 하면 우리는 진경산수화를 떠올리게 되고, 진경산수화 하면 '화보畵譜 중심의 관념산수화에서 벗어나 실재하는 조선의 산수를 실감나게 담아낸 조선후기의 산수화'를 떠올리게 되지만, 표암에 의하면 겸재 중년 최고의 득의작이 당시 기준으로도 시대에 맞지 않는 옛 화법에 의존하고 있는 것이 되기 때문이다.

다시 말해 '도중산석창기'를 '그림 속 산과 돌이 창고하고 기이하다'로 해석하면, 이는 결국 표암이 첫 문장부터 겸재의 이 그림은 시대에 걸맞지 않은 구닥다리라고 운을 뗀 격인데… 어떻게 이어지는 문맥이 겸재 중년 최고의 작품이란 평가로 연결될 수 있다는 것인지 묻고 싶다.

또한 '극임리회위지치極淋漓薈蔚之致'를 어떻게 '색채가 진하고 수목이 울창한 필치'라고 해석하게 되었는지 모르겠으나, 문맥을 고려해보건대 아마 '임리淋漓'를 '필세가 기운참'으로 풀이하고, '회위薈蔚'는 '초목이 무성함'으로 읽어낸 결과로 여겨진다. 그러나 '임리淋漓'는 원

래 '물이 질펀하게 흐르는 모습'을 형용하는 말이고, 여기에서 '부족함 없이 넉넉함'이란 의미가 파생되어 '필세가 기운찬'이란 뜻으로도 쓰이지만, 이는 앞뒤 문맥에 따라 그렇게 읽을 수도 있다는 것이지 '임리' 자체만으로 '필세가 기운찬'으로 읽는 것은 무리이다.

왜냐하면 무엇을 형용한다는 말 자체가 그러하듯, 형용하는 것이 무엇인가에 따라 형용의 의미가 정해지기 때문으로, 이는 '회위薈蔚' 또한 마찬가지라 하겠다.

흔히 '회위薈蔚'는 '초목이 무성한 모습', '구름이 피어오르는 모습' 등을 형용할 때 많이 쓰인다. 그러나 '회위'의 원 의미는 '기氣가 홍興하는 모습' 혹은 '기氣가 홍興해 번성한 모습'을 일컫는 말에 가깝기 때문이다.

이는 결국 표암이 '임리회위淋漓薈蔚'를 무엇을 형용하기 위하여 쓴 것인가에 따라 '임리'와 '회위'의 의미가 달라진다는 뜻이 되는데… 아무리 따져봐도 '임리회위'를 '색채가 진하고 수목이 무성한'으로 해석하는 것은 문제가 있어 보인다.

생각해보라.

'임리회위'를 '색채가 진하고 수목이 무성한'으로 읽으면 '극임리회위지치極淋漓薈蔚之致'는 '극도로 진한 색채[極淋漓]로 그려낸 울창한 수목[薈蔚]에 도달함[之致]'이란 문맥 아래 놓이게 되지만, 이어지는 문장이 '내겸옹중년최득의필乃謙翁中年最得意筆(마침내 겸재의 중년 작품 중 가장 득의작이 되었다)'이라 하였기 때문이다.

이는 결국 표암이 겸재의 〈하경산수〉를 '아주 진한 농채를 구사하여 울창한 수목을 표현해낸 것으로 판단컨대 겸재 중년작 중 최고의 걸작임이 틀림없다.'라고 하였다는 말과 다름없게 된다. 그러나 백번을 양보하여 겸재 중년작의 특성을 논외로 치더라도 이는 눈앞에 수묵산수화를 펼쳐놓고 청록산수화라고 우기는 격이니, 억지도 이런 억지는 없다

하겠다. 표암이 눈앞에 보이는 것도 부정하며 억지 논리를 펼치고 있는 것이 아니라면, 이는 필경 변 교수가 표암의 글을 잘못 읽은 것일 테니, 표암이 무슨 말을 하였는지 처음부터 다시 읽어보자.

표암이 무슨 의미로 겸재의 그림에 '임리淋漓'라는 표현을 쓴 것인지 가늠할 수 있는 시구詩句가 두보杜甫(712-770)의 「화장가畵障歌」에 나온다.

元氣淋漓障猶濕　원기임리장유습
眞宰上訴天應泣　진재상소천응읍

본래 타고난 기운이 질펀한 탓에 (물에) 젖는 것을 막아야 하건만
오히려 하느님께 하소연하며 하늘이 응할 때까지 울고 있네…

무슨 말인가?
사람은 누구나 장단점을 가지고 태어나는 탓에 장점은 살리고 단점은 보완하며 살아야 하건만, 하늘을 탓하며 이미 과한 것을 보채는 까닭에 장점조차 단점이 되는 현상을 골법骨法(선묘법)과의 조화를 무시한 채 묵법墨法에만 치중한 그림에 비유한 시구이다.
또한 '회위薈蔚'라는 표현은 남송南宋의 애국시인 육유陸游가 읊은 '정안갈건천회위靜岸葛巾穿薈蔚'라는 시구를 참고해볼 필요가 있다. '전란을 피해 숨어 지내며 힘을 축적한 백성들과 소통로를 뚫어야 한다.'는 의미로, 이때 '회위薈蔚'는 '무성하게 자라난 초목처럼 기氣가 흥興한 모습'을 형용한다. 그렇다면 '임리'와 '회위'가 어떤 의미로 사용되는 표현인지 염두에 두고 표암의 '극임리회위지치極淋漓薈蔚之致'를 해석하면 무슨 뜻이 될까?

'지극히 풍요로움〔極淋漓〕 속에 무성히 자라난 초목처럼 기氣가 흥興한〔薈蔚〕 것에 도달하니…'라는 문맥이 잡히는데… 이어지는 문장이 '내겸옹중년최득의乃謙翁中年最得意'라 하였으니, '(이것은) 마침내〔乃〕 겸재가 중년에 가장 얻고자 한 뜻〔謙翁中年最得意〕이다.'

라고 풀이함이 마땅할 것이다.*

한마디로 표암은 겸재의 〈하경산수〉를 중년기 최고의 작품이라 했던 것이 아니라, 풍요로움과 기세가 극에 달한 세력(노론 강경파 장동 김씨 가문)과 함께하고 싶어 하던 겸재의 바람이 마침내 중년에 이르러 이루어졌음을 증거하는 작품이라 하였던 것이다.

혹자는 이 지점에서 표암이 '임리淋漓'와 '회위薈蔚'의 의미를 두보杜甫와 육유陸游의 시구를 통해 쓴 것이라 단정할 수 있는 명확한 근거가 부족하다며 필자의 접근법이 다분히 의도적인 것이 아니냐고 반문하실지도 모르겠다.

그러나 옛 선비들에게 당唐·송宋 팔대가八大家의 시는 단순히 시가 아니라 예술철학적 개념의 산실이었던 탓에 이들의 시를 모르면 개념 어조차 잡을 수 없음을 반드시 기억해두시길 바란다.

명색이 조선후기 문예계의 종장이자 대표적 비평가로 불리었던 표암 강세황에게 당·송 팔대가의 시구 정도는 일상용어나 다름없었을 터이니, 표암의 글을 읽으려면 표암의 눈높이에 맞추려는 노력이 필요하지 않을까?

이런 관점에서 표암이 겸재의 〈하경산수〉화에 병기해둔 글을 그림과 비교해가며 처음부터 다시 읽어보자.

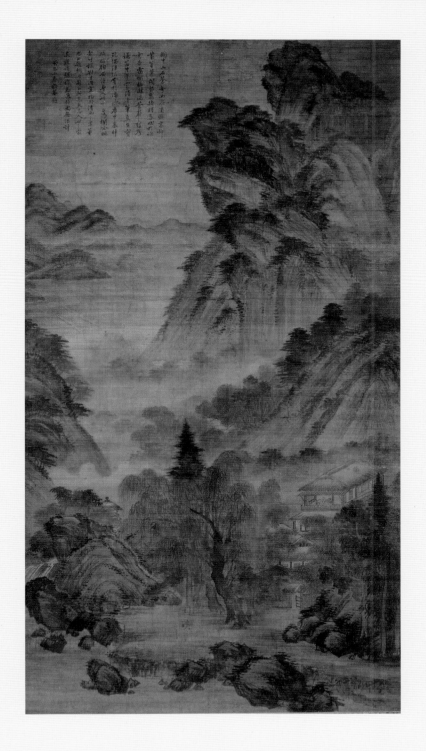

그림 속 산과 돌의 창태蒼苔(푸른 이끼)가 기이하다

깊이 숨겨진 샘에서 물이 계속 똑똑 흘러나오고

키 큰 버드나무와 빽빽한 왕대밭에

이엉 올린 누각에 자주색 사립문이라네…

(모습을) 감춘 채 (상대를) 비춰 삼키기도 하고 토해내기도 하던 것이

(어느 순간) 연기와 구름이 멀리 뻗어나가 따뜻한 아지랑이 생긴

틈바구니에 크게 뭉쳐 풍족하고 무성함에 이르렀으니

마침내 겸재가 중년에 가장 (바라던) 뜻을 얻었구나

図中山石蒼奇 幽泉滴瀝 高柳叢篁 草閣紫扉

掩映呑吐 於烟雲杳靄間極 淋漓薈蔚之致 乃謙翁中年最得意

'도중산석창기図中山石蒼奇'부터 '엄영탄토掩映呑吐'까지는 겸재의 〈하경산수〉에 그려진 모습을 언급한 부분으로, 그림과 비교해보면 대체로 일치하는 것을 확인하실 수 있을 것이다. 그러나 자주색 사립문[紫扉]이라는 표현과 깊은 샘에서 물방울이 똑똑 흘러나오고[幽泉滴瀝]란 부분은 그림과 겹쳐지지도 그림으로 표현할 수도 없는 부분이다. 물론 이것이 표암이 그림을 설명하며 문학적으로 표현한 탓일 수도 있다. 그러나 그림에는 분명 자주색이 칠해져 있지 않건만, '시비柴扉(사립문)'라 하지 않고 '자비紫扉'라 하였고, '유천청류幽泉淸流(숨어 있는 샘이 맑은 계곡물을 이룸)'라 쓸 법도 하건만, 군이 '유천적력幽泉滴瀝(숨어 있는 샘에서 물이 계속 똑똑 떨어짐)'이라 하였으니, 이상한 일이다. 그런데… 다시 생각해보면 '임리淋漓(물이 질펀하게 흐르는 모습)' 상태는 결국 '숨어 있는 샘에서 물방울이 계속 똑똑 떨어진' 결과이니, '유천적력'은 '임리회위淋漓薈蔚(물이 질펀히 흐르고 무성한 수목처럼 기가 흥한)'의 원인 격이 되는 셈인데… 이것이 무슨 이야기일까?

숨어 있는 샘에서 똑똑 떨어지는 샘물에 의존하던 겸재가 중년에 들어 풍부한 물과 함께하게 되었다는 뜻이자, 풍부한 물과 함께하는 삶이 겸재가 중년에 가장 얻고자 한 것(바람)이었다는 의미로, 이를 하나의 과정 속에서 언급하기 위하여 '유천적력'이라 하였던 것이다. 이는 결국 겸재가 중년에 들어 경제적 빈곤에서 벗어나게 되는 계기가 생겼다는 뜻인데… 이것이 사립문에 자주색 칠을 한 이엉 올린 다층집[草閣紫扉]과 무슨 관계가 있었던 것일까? 커다란 다층집에 기와가 아니라 이엉을 올린 것도 어울리지 않지만, 무엇보다 자주색을 칠한 사립문이 상징하는 바가 결코 가볍지 않다.

『논어論語·양화陽貨』편에

공자께서 말씀하시길 자주색과 함께하며 붉은색을 빼앗는 것을
미워하며
정鄭나라의 소리와 함께하며 아악雅樂을 어지럽히는 것을 미워하며
이익을 입에 올리며 다른 제후국을 전복시키는 것을 미워한다.

子曰, 惡紫之奪朱也 惡鄭聲之亂雅樂也 惡利口之覆邦家者

라는 대목이 나온다. 공자께선 제후를 상징하는 자주색이 천자를 상징하는 붉은색의 지위를 빼앗는, 다시 말해 천자만이 지닌 권한을 자신의 이익을 위해 넘보는 행위를 미워한다 하셨다.
표암은 비록 이엉을 올린 다층집[草閣]이라 하였지만, 각閣이라 하였으니 규모가 큰 집이란 뜻이 되고, 대문은 집의 얼굴 격인데… 사립문에 어울리지 않게 자주색을 칠해두었다니 이것이 무슨 의미이겠는가?
한마디로 초각자비草閣紫扉의 주인이 제후라는 뜻이거나, 제후를 자

임하고 있다는 의미이다.

　일반적으로 40대부터 중년이라 함을 감안할 때 겸재가 중년에 이르러 유력한 후원자를 얻어 경제적으로 풍요로워졌다고 언급한 표암의 주장은 마흔 무렵 겸재의 삶에 어떤 변화가 생겼는지 확인해보면 저절로 진위를 가릴 수 있는 부분이니, 여기서 당시 겸재의 이력을 살펴보자.

　마흔 무렵 겸재의 이력을 살펴보면 서른여섯이 되던 해 사천 이병연의 소개로 노론 강경파 장동 김씨들과 처음 인연을 맺게 되었고(김창흡의 제5차 금강산 여행길에 동행하며 《신묘년풍악도첩》 제작), 서른일곱이 되던 해엔 김창집이 동지정사가 되어 청나라에 갈 때 가져간 겸재의 그림이 연경의 감식안 마유병馬維屛으로부터 호평을 받았으며, 이때부터 겸재 행적이 미술사에 등장하게 된다. 그런데… 당시 김창집의 연행 길에 가져간 그림이 겸재의 작품만 있었던 것은 아니었다.

　겸재의 작품뿐만 아니라 공재恭齋 윤두서尹斗緖(1668-1715)와 관아재觀我齋 조영석趙榮祐(1686-1761) 등의 그림들도 함께 가져가 품평을 받았는데… 이때 마유병이 공재의 인물화에 대하여 의습선衣褶線(선묘로 표현한 옷 주름)의 생경함을 지적하며 폄하하였다 한다. 흥미로운 점은 이러한 일이 있은 후 겸재는 김창집의 천거로 벼슬길에 첫발을 내딛게 되었으나, 이즈음 공재는 한양 생활을 접고 고향 해남으로 돌아가버렸다는 것이다.

　이와 같은 일련의 상황을 어떻게 해석할 수 있을까?

　필자는 노론 강경파 장동 김씨들이 자신들과 함께할 화가를 물색하고 있었고, 물망에 오른 후보들 중 최종적으로 겸재를 선택하여 후원하게 된 것이라 생각한다.

　그렇다면 장동 김씨들은 왜 자신들과 함께할 화가를 물색하고 있었던 것일까?

결론부터 말하면 자신들의 정치활동에 그림을 활용하기 위함으로, 그림 실력뿐만 아니라 일정 수준의 학식을 갖춘 정치적 동반자를 구하고 있었던 것이다.* 이는 역으로 겸재 또한 장동 김씨들의 뜻에 부응하며 자신의 입지를 다지고자 노력하였을 것이란 추론이 가능한 부분이다. 이런 관점에서 표암이 언급한 '내겸옹중년최득의乃謙翁中年最得意(마침내 겸재가 중년에 들어 가장 득의함)'의 '최득의最得意'란 바로 겸재가 오래도록 원해왔던 장동 김씨들과 한배를 타는 일을 의미한다 하겠다.

표암은 장동 김씨들이 겸재를 최종적으로 선택하게 된 이유와 겸재가 무엇 때문에 장동 김씨들과 함께하고자 하였으며, 장동 김씨들은 겸재의 그림을 어디에 쓰고자 하였는지 간략히 기록해두었다.

* 恭齋 尹斗緖의 학식이 謙齋만 못했다고 단언할 수 없다. 그러나 겸재를 김창흡에게 소개한 사람이 사천 이병연이었고, 겸재의 그림과 사천의 시가 함께하였음을 감안할 때 공재에겐 사천과 같은 정치적 감각과 시적 재능을 겸비한 파트너가 없었던 탓에 겸재보다 경쟁력이 떨어졌을 것이라 여겨진다.

(가식적으로 꾸미지 않는) 진실함을 충족시키면서도 보배로운 완물(예술성을 지닌 작품)이 짝을 얻어 저들이 감상해주실 바라던 차에[筆眞足寶玩偶得披賞] 이리저리 옮겨다니던 도성의 먼지 속에서 흐릿한 눈동자가 갑자기 밝아지면 원하던 안락한 삶을 얻었으니, (겸재는) 이곳 가운데 투신하였다[於滾滾城塵中 衰眸頓明願安得身入此中]. 함께하게 되었음을 빙자하여(이곳의 일원임을 내세워) 난간에서 시를 읊으며 먼 곳을 바라보는 자와 함께하며 평상(용상)을 함께 받들고자 마주앉아 같이 형통(소통)하였으니, 실물 바깥에서 (비유를 통해 소통하며) 깊이 숨겨둔 것을 맑게 하는 방식으로 (마음속에 감춰둔 생각을 드러냄) 함께 즐겼다[與憑欄吟眺者共榻対坐 同亨物外淸幽之樂].

표암에 의하면 겸재의 그림은 관념화된 상투적 표현에서 벗어나 현실을 반영하면서도 예술성을 겸비하였던 탓에 장동 김씨들의 눈에 들게 되었고, 후원자 없이 한양도성을 떠돌던 신세에서 갑자기 장동 김씨들과 함께하며 안락한 삶을 영위할 수 있게 되었다 한다. 이는 오늘날

의 미술사가들이 겸재의 진경산수화가 관념산수의 한계를 벗어나 조선의 실제 풍경을 조선인의 감성을 통해 표현해낸 것에 가치를 두고 있는 것과 일맥상통하는 부분이다.

그러나 표암은 겸재가 장동 김씨들과 함께하며 그림을 정치적 수단으로 활용할 수 있도록 하였던 탓에 그의 작품은 비밀스럽게 끼리끼리 소통할 수 있는 비유체계와 함께하고 있다 한다. 무슨 말인가?

간단히 말해 겸재의 작품이 관념산수를 벗어나 현실을 담아내고 있지만, 그 현실이란 것이 자연경관을 실감나게 표현해내기 위함이 아니라 정치적 메시지를 전하는 비유체계 속에 감춰져 있다는 뜻이다. 물론 이는 표암의 개인적 견해로 향후 겸재의 예술세계에 대한 학문적 연구가 필요한 부분이지만, 적어도 겸재의 예술세계를 언급하며 표암의 견해를 왜곡하여 들러리 세우는 일은 없었으면 한다.

학계의 상식과 너무 다른 필자의 해석이 흥미롭기는 하나 미덥지 않은 분이 많으실 것이라 생각한다. 그러나 표암이 겸재의 진경산수화를 어떻게 평가하였는지 입증하는 일에 앞서 우선 표암이 어떤 방식으로 자신의 견해를 피력하고 있는지 그의 어법부터 살펴보자.

예를 들어 '초가집 사립문' 정도로 읽어온 '초각자비草閣紫扉'는 '여염집으로 볼 수 없는 규모의 대형 건축물에 기와가 아니라 이엉을 올렸지만, 문짝을 자주색으로 칠했네…'라는 뜻으로, 이는 외부인의 주목을 받지 않으려 소박한 모습을 하고 있지만 오히려 이것이 비밀스러운 장소라는 것을 증거하고 있다는 의미이다. 그러나 겸재의 〈하경산수〉화엔 '초각草閣(이엉 얹은 다층집)'은 그려져 있으나, 그림 속 사립문엔 자주색이 칠해져 있지 않다. 그러나 표암은 분명히 '자비紫扉'라 하였다. 이는 단순히 그림에 내포된 그려진 모습에 의거하여 제사題辭를 쓴 것이 아니라 나름의 안목을 통해 그림에 담긴 의미를 읽어낸 후 그 의미에 적합한 단어를 고른 것이라 하겠는데… 표암은 무엇을 봤던 것일까?

표암은 겸재가 사립문을 붉게 칠하지 않았으나, 초각에 앉아 시를 읊고 있는 인물 뒤에 놓인 커다란 탁자에 붉은색을 칠해둔 것을 발견하였던 것이고, 이를 통해 초각의 주인이 어떤 신분 혹은 무엇을 추구하는 사람인지 확인하였던 것이다. 이에 표암은 이 집 주인이 어떤 사람인지 알 수 있도록 초각의 출입문을 '시비柴扉(사립문)'라 하지 않고 '자비紫扉(붉은문)'라 하여 이를 암시해두었던 것이다.*

정선, 〈하경산수〉 부분

또한 겸재의 〈하경산수〉화를 꼼꼼히 살펴본 후 표암은 이 작품을 왕유王維(699?-759)의 〈망천도輞川圖〉와 비교하며 명대明代 정치가이자 대표적 문예인이었던 동기창董其昌(1555-1636)의 말을 빌려 자신의 견해를 대신하는 방식으로 글을 써내려갔다.

> * '日暮掩柴扉'라 읊은 王維의 시구를 통해서도 알 수 있듯, 통상 소박한 집은 草屋柴扉 혹은 茅屋柴扉라 하며, 수묵산수화에서 붉은 옷을 입은 사람, 붉은색을 칠한 집이나 가구 등은 통상 관료나 왕실을 상징한다.

동기창이 (왕유의) 〈망천도〉에서 제題하길

董思白題輞川圖云

'이것은 크게 꺼려하며 기피하고자 하는 사람이 인간세상과 함께 하며 일가를 이루기 위해 필요한 설비를 갖추고자(자신의 뜻을 지키고자) 함이건만,

此爲大忌人世之家具執

이를 일컬어 (세상 사람들은) 노새 방울소리가 말이 다니는 길 바깥에 있으면 다시 고쳐 쓸 수 없는 활계活計(살릴 계책)라 한다네.'

謂騾鐸馬通外更無活計

계사년 시월 표암이 제하다.

癸巳小春 豹菴題

무슨 말인가?

당唐나라 시인 왕유가 장안長安(당나라의 수도) 동남쪽 남전현藍田縣 망천輞川에 별장을 마련한 것에 대하여 세상 사람들은 흔히 현실과 이상의 괴리 속에서 정치에 염증을 느낀 왕유가 자연에 은거하는 삶을 선택한 것으로 오해한 탓에 〈망천도輞川圖〉를 은거자의 삶을 상징하는 것으로 여기고 있지만, 왕유가 망천에 별장을 마련하게 된 진짜 이유는 오히려 사람 사는 세상을 위하여 일가를 이루고자 하였기 때문이라 한다.

다시 말해 왕유가 번잡한 도성 외곽에 자신만의 세상을 꾸민 것은 자연에 은거한 채 유유자적하고자 함이 아니라 사람 사는 세상을 위하여 자신의 정치적 견해를 학문적으로 완성시켜 하나의 학파를 이루고자 하였기 때문이었으나, 이를 모르는 세인들은 세상을 버리고 은거하는 것이 세상에 무슨 보탬이 되겠느냐고 하였다는 뜻이다.

일반적으로 알려진 왕유의 〈망천도〉에 대한 설명과 180도 다른 동기창의 주장도 흥미롭지만, 표암이 이를 빌려 겸재의 〈하경산수〉화를 〈망천도〉에 비유한 대목은 많은 것을 시사하고 있다. 그러나 많은 미술사가들은 동기창이 왕유의 〈망천도〉에 대해 읊은 '차위대기인세지가구此爲大忌人世之家具' 부분을 '이것은 세상을 아주 잊어버리게 하는 가구이다.'라고 해석해온 탓에 표암이 무슨 말을 하고 있는지 알아듣지 못했던 것인데… 도대체 가구家具가 무엇인가?

말 그대로 집안 살림에 필요한 장롱, 탁자, 침대, 책상 따위의 집기류이다.

그렇다면 동기창의 논지가 〈망천도〉 같은 그림은 가재도구처럼 일상생활에 꼭 필요한 가구와 다름없다 하였다는 것인가? 물론 예술품의 품격을 지닌 가구도 있고 가구보다 못한 허접한 그림도 많지만, 동기창이 왕유의 〈망천도〉를 가구라 하였다는 것은 애비를 돈 버는 기계라

하는 못된 자식놈의 망발보다도 심한 언사이다.*

또한 어떻게 '대기大忌'가 '세상을 아주 잊게' 하는 의미가 될 수 있으며, '집위執謂'를 '그 누가 ~라 말하는가.'로 읽는 것은 '집위執謂'가 '숙위孰謂'와 같은 뜻이라 하고자 함인지 묻고 싶다.

'기忌'는 '가슴속에 품고 있는 생각을 드러내길 꺼려함'이란 뜻으로 '마음은 있으나 마음을 거리낌 없이 행동으로 옮기지 못하고 주저함' 이란 의미를 내포하고 있는 글자이고, '집執'은 원래 '도끼자루 따위를 잡다(쥐다)'라는 뜻에서 '잡다[操持]', '지키다[塞]', '막다[守]', '벗[友]'의 의미로 쓰이는 글자이다.

아마 '집위執謂'를 '숙위孰謂'의 뜻으로 풀이했던 것은 '집執'이 '벗[友]' 의 의미로도 쓰이는 것에 착안한 모양인데… '집執'을 친구[友]의 의미로 해석하는 것은 '나와 뜻을 함께하는 동료'라는 의미인 탓에 앞 문장이 긍정이면 뒤 문장도 긍정이 되어야 하니 이 또한 억지일 뿐이다.

다시 말해 '집위執謂'는 '숙위孰謂'와 달리 '그 누가 ~라 말하는가.' 라는 식으로 부정문으로 해석할 수 없다.

동기창은 왕유가 망천輞川에 별장을 마련한 것은 당唐나라 조정의 정책에 반하는 정치이념을 지녔으나, 자신의 정치적 견해를 드러내놓고 주장할 수 없었던 탓에[大忌] 조정의 분란에 휩싸이기보다는 조정 바깥에서 정치적 견해를 지켜내고자[執] 하였기 때문이었다고 하였던 것이다. 그러나 이를 알 턱 없는 세상 사람들은 왕유가 망천에 은거한 것으로 오해하며 수군대길[謂] '노새 방울소리가 말이 다니는 길 바깥 에 있으면 다시 고쳐 쓸 수 없는 활계活計'라 하였단다. 무슨 말인가?

노새[驟]는 관직을 얻지 못하고 세상을 떠도는 선비가 타고 다니고, 말[馬]은 주로 고관대작이나 군대가 애용한다. 이런 관점에서 보면, 말 이 지나다니는 길이란 결국 대로大路(국가의 공식적 정책)라는 의미가

* 董其昌은 소위 '尙南貶北 論(남종화가 북종화 보다 우월하다는 동양화론)'을 처음 주장하였고, 남종화의 시조로 王維를 옹립하였다. 그런 그가 '왕유의 그림은 가구와 같다'라고 하였다면 이는 동기창 스스로 자신의 화론을 부정하는 격이라 하겠다.

되는데… 노새가 말이 다니는 길 바깥에 머문다면 선비가 갈고 닦은 정치이념이 설사 세상을 살릴 계책[活計]이 될 수 있다손 쳐도, 이를 국가정책에 반영할 수 없으니 국가정책을 다시 고쳐 쓰는 일에 사용할 수 없단다[更無]. 한마디로 왕유의 뜻을 알지 못한 세인들은 은거가 능사가 아니라 하였던 것이다.

정쟁政爭은 기본적으로 서로 다른 정치적 견해에서 비롯된 명분 싸움인 탓에 명분을 뒷받침할 수 있는 논리가 얼마나 탄탄한가에 따라 우위가 결정된다. 이런 까닭에 왕유는 끝없는 소모적 정쟁 대신 자신이 추구하고 있던 정치이념의 근간에 학문적 체계를 갖추고자 망천에 은거하였던 것인데… 흥미로운 것은 표암이 겸재의 〈하경산수〉화를 왕유의 〈망천도〉에 비유하였다는 것이다. 이는 결국 표암은 겸재의 〈하경산수〉화에 등장하는 '초각자비草閣紫扉' 또한 누군가가 자신의 정치이념에 학문적 체계를 세우고자 준비해둔 공간으로 여기고 있었다는 의미이다. 그렇다면 표암은 무슨 근거로 겸재의 〈하경산수〉화를 정치이념의 학문적 체계를 갖추고자 누군가가 마련해둔 공간을 그린 것이라 하였던 것일까?

이를 확인하려면 우리도 표암처럼 겸재의 〈하경산수〉화를 살펴보며 표암이 무엇을 보고 그런 판단을 내리게 되었는지 찾아낼 수 있어야 하는데… 표암은 대체 무엇을 보았던 것일까?

* 浙派畵風은 明代 吳派에 대립된 것으로, 통상 직업화가들의 계보로 분류하지만, 類派로 분류하기엔 사승관계가 희박하다. 거칠고 자유분방한 필묵법, 墨面과 여백의 대비 등 화법적 특징과 비유보다는 설명적 표현을 즐겨 사용하는 浙派畵風은 진경산수화가 등장하기 이전 조선 전·중기 산수화의 대표적 화풍이었다.

대다수 미술사가들은 조선중기에 유행하던 절파화풍浙派畵風*의 흔적을 지적하며 이 작품이 겸재 특유의 화풍이 정립되기 이전의 작품이라 한다. 그러나 표암은 겸재의 〈하경산수〉화를 겸재 중년의 득의작得意作이라 하였다. 이 작품이 겸재의 중년작이라면《신묘년풍악도첩》이 그려진 이후의 작품이란 뜻이 되고, 이는 결국 겸재가 이미 진경산수화에 어느 정도 적응한 이후의 작품이란 뜻이 되는데… 표암은 무얼

근거로 겸재 중년의 작품이라 하였던 것일까?

물론 이것이 당시 표암은 오늘의 우리처럼 겸재의 작품들을 일목요연하게 볼 수 없었던 탓일 수도 있다. 그러나 중년이란 기간이 1~2년도 아니고, 표암이 겸재의 진경산수화의 가치를 몰랐을 리도 없건만, 겸재 중년의 득의작이 진경산수화와 무관한 것이라는 것을 어떻게 설명해야 할까?

그런데… 겸재의 〈하경산수〉화의 인상을 결정하는 삐쭉삐쭉한 암봉을 그려낸 표현방식(양식적 특성)은 절파화풍의 전형적 특성이라 할 수 있지만, 그림을 구성하고 있는 경물景物들의 면면을 살펴보면 왠지 낯설지 않은 것이 어디선가 본 듯한 익숙한 풍경이다.

'무성한 버드나무 곁에 서 있는 키 큰 전나무, 앞으로 쏟아질 듯 가파른 거대한 바위, 담장을 뚫어 만든 작은 협문, 커다란 다층집과 함께 하는 모정茅亭, 집터를 감싸고 흐르는 계류溪流…'

이것은 겸재가 〈청풍계淸風溪〉를 그릴 때면 항상 그려넣던 청풍계를 상징하는 소재들 아닌가?

겸재의 〈하경산수〉화와 〈청풍계〉를 비교해보면 '청풍지각淸風之閣(〈청풍계〉 초입에 위치한 다층집)'의 기와지붕이 이엉 얹은 모습으로 그려진 것 이외엔 전경前景에 그려진 주요 경물들의 형태와 위치가 대동소이함을 확인할 수 있을 것이다.*

겸재의 산수화 중 〈청풍계〉만큼 많이 그려진 것도 드물고, 겸재와 동시대를 살아낸 표암이 인왕산 자락 깊숙한 계곡 '청풍계'가 어떤 곳인지 소문조차 듣지 못했을 리도 없으며, 안산에서 한양으로 거처를 옮긴 표암이 당시 조선 선비들의 시선이 집중된 노론 강경파 장동 김씨들의 본거지 청풍계에 무관심했을 리도 없다.

한마디로 표암은 겸재의 〈하경산수〉화를 살펴본 후 이것이 '청풍계'

* 간송미술관에 소장된 〈청풍계〉는 겸재가 69세 때 그린 작품이고, 고려대 소장본 등 현존하는 〈청풍계〉는 모두 노년작으로, 대략 '겸재 중년 득의작'보다 20여년 후 그린 작품이다. 다시 말해 '겸재 중년 득의작'에 그려진 '청풍지각'의 모습은 기와를 얹기 전의 모습이라 여겨지며, 遠景의 모습이 다른 것은 인왕산 쪽을 향해 그린 〈청풍계〉와 달리 청풍계곡 사이로 보이는 한양도성의 모습을 겹쳐주어 이곳이 도성 인근의 깊은 산속임을 암시하고자 한 것이라 생각된다. 산수화에 多視點이 쓰이는 것은 상식이라 할 때 近景과 遠景을 다른 시점에서 그려 하나의 화면에 겹쳐주는 것은 특별할 것도 없다 하겠다.

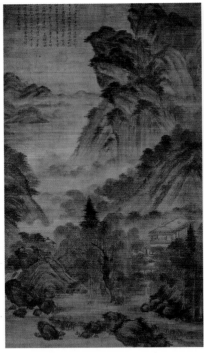 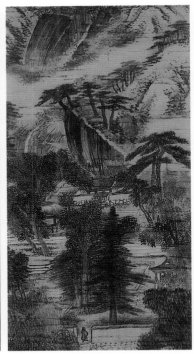

정선, 〈하경산수〉 정선, 〈청풍계〉 (간송미술관 소장)

를 그린 것임을 한눈에 알아봤던 것이고, 겸재가 장동 김씨들과 무슨
일을 하였는지 알고 있었던 표암은 이 그림에 담긴 의미를 어렵지 않게
읽어낼 수 있었던 것이라 하겠다.

　이런 관점에서 표암은 상당히 구체적인 근거를 가지고 겸재의 〈하경
산수〉화를 중년에 후원자(장동 김씨 집안)를 얻게 된 겸재의 모습이라
하였던 것이고, 겸재에 대한 평가 또한 단순한 개인적 견해 이상의 의
미를 지니고 있다고 봐야 할 것이다.

겸재 정선이 처음 금강산 그림을 그리게 된 계기는 대표적 노론 강경파
장동 김씨 집안의 삼연 김창흡의 제5차 금강산 여행에 동행할 수 있었
던 덕택이었다.

〈피금정〉

披襟亭

이 여행길은 사천槎川 이병연李秉淵의 소개로 장동 김씨 집안과 인연을 맺기 시작한 겸재에겐 화가로서의 역량을 인정받을 수 있는 절호의 기회였는데⋯ 이때 제작된 것이《신묘년풍악도첩辛卯年楓嶽圖帖》이다. 흥미로운 것은 겸재가 서른여섯에 제작한《신묘년풍악도첩》을 참고하여 일흔둘 되던 해에 새 화첩을 엮어내며《해악전신첩海嶽傳神帖》이라 이름하였다는 것이다. 두 화첩에 수록된 작품들을 비교해보면 36년 세월 탓에 화풍이 다소 변하였지만, 작품의 기본 틀이 거의 변하지 않은 탓에 별반 큰 차이가 느껴지지 않는다. 간단히 말해《신묘년풍악도첩》이 36년 세월 동안 가장 크게 달라진 것이 있다면 새 화첩의 이름을《해악전신첩》이라 명명한 것이라 할 정도이다. 그런데⋯ 산수화첩의 이름에 '전신傳神'이란 용어를 사용하였다는 것은 가볍게 볼 일이 아니다. 왜냐하면 '전신'이란 용어는 산수화가 아니라 인물화, 그중에서도 초상화를 언급할 때 주로 쓰는 용어이기 때문이다.

동양화의 역사에 '전신傳神'이란 말이 처음 등장하게 된 것은 동진東晉시대 화가 고개지顧愷之(345-406경)가 '초상화는 사람의 정신을 옮겨 담아야 한다.'는 소위 전신사조론傳神寫照論을 주장하면서부터이다. 표현대상을 충실히 재현하기보다는 '~다운 모습을 그려내야 한다.'는 고개지의 전신론은 실감나는 표현을 위하여 실제 풍경을 변형 혹은 과장하는 진경산수화의 특성과 일견 부합되는 면이 있다.* 그러나 이를 위해선 우선 자연경이 인격체라는 전제가 필요하다.

그러나 자연경을 접하며 생겨난 감흥이나 인상印象은 인간의 감정이 동한 것일 뿐, 그것만으로 자연경이 인격체가 되는 것은 아니다. 또한 자연경을 비인간 인격체로 간주하면 화가가 임의로 자연경을 변형시키는 것은 타인의 인격을 멋대로 평가하는 것과 마찬가지인 탓에 비도덕적인 일이 된다. 사실 이 문제 때문에 사혁謝赫은 고개지의 전신론을 비판하며, '사람의 정신을 옮겨 담아낸다.'는 미명하에 초상화를 실물과 다르게 그리는 것은 화가가 타인을 멋대로 평가하는 것과 다름없다 하였던 것인데… 이는 화가에겐 그럴 권리도 없으며, 비도덕적 처사라고 생각하였기 때문이었다.**

겸재가 '전신傳神'의 의미를 몰랐을 리 없건만, 일흔둘 노인 겸재는 36년 전 《신묘년풍악도첩》을 새로 엮어내며 왜 《해악전신첩》이라 이름하였던 것일까? 《해악전신첩》에 수록된 작품들이 금강산 여행길에 봤던 빼어난 풍광을 담아내고자 제작된 것이 아니라, 자연경을 의인화한 일종의 비유임을 명시해두고자 하였기 때문일 것이다.

'전신傳神'이 초상화를 언급할 때 쓰는 용어임을 아는 사람이라면 《해악전신첩》이란 제목을 보는 순간 '전신'이란 용어에 눈이 머물기 마련이니, 그 의미를 헤아려보면 저절로 이 화첩이 단순히 자연경을 묘사한 것이 아니라 자연경을 인간사에 빗댄 것임을 알아챌 수 있도록

* 진경산수화의 특성을 서양화의 인상파 화풍과 연결시켜 설명하는 미술사가들이 적지 않은데… 인상파 화풍은 표현대상을 통해 받은 느낌이나 감흥을 담아내고자 한 것이 아니라 화가의 생각을 배제한 채 빛과 표현대상 사이에서 일어나는 현상을 객관적으로 담아내고자 하였다. 다시 말해 인상파 화풍은 화가의 감성적이고 주관적 해석을 배제하고 과학적이고 객관적인 시각을 추구하였으나, 인상파 그림이 처음 소개될 무렵 이 땅의 화가들과 비평가들은 인상파 그림을 감성으로 받아들인 탓에 아직도 감성적 화풍으로 잘못 이해하고 있는 경우가 많다.

** 예술에서 표현의 자유와 도덕적 기준의 충돌은 어느 시대나 있어왔다. 동아시아 문화권에서 藝는 禮의 일환으로 행해졌기 때문에 도덕적 기준에서 자유로울 수 없었으며, 이는 예술의 가치 평가에 직결되는 문제였다.

설계해둔 것이라 하겠다. 이런 관점에서 《신묘년풍악도첩》이 《해악전신첩》으로 재탄생하게 된 이유가 가볍지 않다. 왜냐하면 《해악전신첩》을 기획한 주체는 겸재가 아니라 대표적 노론 강경파 장동 김씨 집안이었고, 36년 세월에도 《신묘년풍악도첩》과 《해악전신첩》 속 작품들이 거의 변함이 없기 때문이다. 이는 36년 전 김창흡과 함께한 금강산 여행길에서 직접보고 경험한 일들을 36년이 지나 다시 되살려야 할 어떤 모종의 필요성이 대두되었기 때문이라 여겨지는데… 그것이 무엇일까?* 그것이 무엇이든 분명한 것은 금강산 여행길에서 본 빼어난 경관을 즐기고자 《신묘년풍악도첩》을 《해악전신첩》으로 다시 엮어낸 것이 아님은 분명하며, 이는 겸재 진경산수화의 성격을 가늠할 수 있는 중요한 시금석이라 하겠다. 이런 관점에서 《해악전신첩》에 수록되어 있는 첫 작품 〈피금정披襟亭〉을 감상해보자.

*《해악전신첩》에는 36년 전 금강산 여행을 주관한 삼연 김창흡의 제화시가 함께 장첩되어 있다. 이미 고인이 된 김창흡을 대신하여 당시 강원도관찰사를 맡고 있던 洪鳳祚가 대신 써넣는 등 화첩 제작에 적극적으로 참여하였다. 이는 《해악전신첩》 제작 주체가 강원감사를 움직일 수 있을 정도의 권세가 였다는 반증이다.

　　바람 한 점 들지 않는 낮은 안개가 산허리를 지그시 누르고, 무성한 수풀 속 단아한 정자엔 마루장이 휑하다.
　　인적 끊긴 강변엔 사공을 기다리는 빈 나룻배만 까닥까닥 졸고 있을 뿐, 그 흔한 해오라기 한 마리 찾지 않는다.

　　작품 제목을 확인해보니 '피금정披襟亭'이란다.
　　'옷깃을 풀어 헤치고 상대에게 속마음을 보여주는 정자라…'
　　그러나 겸재의 〈피금정〉은 '피금정'이란 이름이 무색하게 흉금을 털어놓고 대화할

겸재 《해악전신첩》 〈피금정〉

친구는커녕 메아리조차 돌려주지 않을 것 같은 깊은 적막감 끝에 묘한 긴장감이 엄습해 오는 것이 뭐랄까, 풍경은 한적하고 수려한데, 왠지 평온함보다는 시간이 멈춘 듯한 낯선 공간에 갇힌 느낌이 든다. 왜일까?

앞서 필자는 겸재가 산수화첩을 엮으며 '전신傳神'이란 용어를 화첩 이름에 사용한 것은 인간사를 산수풍광에 비유하는 방식으로 화의畵意(그림에 담긴 의미)를 담아내기 위함일 것이라 한 바 있다. 그렇다면 고개지의 전신론을 겸재의 〈피금정〉과 겹쳐주면 이것이 무슨 의미가 될까?

상대와 속 깊은 이야기를 나눌 풍광 좋은 공간(장소)이 마련되어 있지만, 흉금을 터놓고 대화할 상대는커녕 아무도 찾지 않는 버려진 공간이다.

미술사가 최완수 선생은 겸재의 〈피금정〉에 대하여

겸재가 초행길에 피금정에 들렀을 때 금성현감은 영안위 손자 용슬헌容膝軒 홍중복洪重福(1670-1747)이었다. 이때 겸재를 초청해 간 금화현감 사천 이병연은 영안위의 아우 범옹泛翁 홍주국洪柱國(1623-1680)의 외손자였으니, 홍중복과 이병연은 내외종 육촌 형제간이었다. 따라서 나이도 비슷하고 학맥연원이 동일하여 이념도 같았을 이들은 친교가 두터웠을 것이다. 그런데 무슨 피치 못할 사정이 있었던지 금성현감 홍중복은 그의 당고모부인 사천의 부친 수암공樹庵公 이속李涑(1647-1720)이 어려운 걸음을 하였는데도 기다려 맞지 않았던 모양이다. 이에 사천은 몹시 섭섭했던 듯 겸재의 〈피금정〉도에 이렇게 제시를 붙이고 있다.*

* 최완수, 『겸재를 따라가는 금강산 여행』(대원사, 2011), 53쪽.

라고 당시 상황을 친절히 설명해주었다.

한마디로 금화현감 이병연이 대표적 노론 강경파 장동 김씨 집안의 김창흡과 함께 이웃 고을 현감 직을 맡고 있던 먼 친척 홍중복을 찾았지만 끝내 만날 수 없었다는 것이다. 그렇다면 겸재가 〈피금정〉에 빈 정자와 빈 배를 그려넣은 것은 기다리던 금성현감 홍중복이 끝내 모습을 드러내지 않았던 일을 기록하고자 하였던 것 아니었을까? 생각해보라. 사천이 자신의 정치적 후원자 격인 김창흡과 함께 '피금정'을 찾으며 사전 약속 없이 방문했을 리는 없었을 것이다. 그러나 끝내 만남이 이루어지지 않았던 이유가 무엇이었을까? 최완수 선생은 '피치 못할 사정이 있었던지…'라고 한다. 그러나 당시 장동 김씨 집안의 위세를 감안할 때 일개 고을 수령이 피치 못할 사정을 운운하며 만남의 자리에 나타나지 않는 것은 핑계가 될 수 없었다. 그렇다면 왜 금성현감 홍중복은 김창흡과의 만남을 피했던 것일까? 한마디로 노론 강경파 장동 김씨 집안과 한배를 타는 것이 내키지 않았기 때문이다. 홍중복이 김창흡이 누구인지 몰랐을 리 없고, 흉금을 털어놓고 이야기하자는 것이 무슨 문제를 언급하고자 함인지 몰랐을 리도 없으니, 피치 못할 사정 때문이 아니라 핑계를 대며 나타나지 않았던 것이다.

그런데… 사천 이병연에게 이는 섭섭함 정도가 아니라 아예 인연을 끊겠다는 통보를 받은 것과 다름없는 일이었다. 홍중복이 난색을 표했지만, 연로하신 부친까지 대동하고 방문하면 설마 인척지간의 정리상 박정하게 대하지는 못하리라 믿고 밀어붙였던 것인데… 끝내 나타나지 않는 홍중복을 기다리던 그날 '피금정'의 침묵이 사천에게 얼마나 무거웠을지 가히 상상이 가고도 남음이 있지 않은가?

가족이 편한 것은 어려울 때 내 편이 되어줄 것을 믿어 의심치 않기 때문이다.

그러나 가족끼리 등을 돌리면 남보다도 못한 법이니, 차라리 남이라면 섭섭함에서 그칠 일도 곧잘 잔인한 짓으로 발전하기 쉬운 것 또한

가족이기도 하다. 자신의 정치적 뒷배 격인 삼연 김창흡 앞에서 얼굴을 들 수 없는 참담한 상황에 놓였던 사천 이병연은 그날의 심회를 〈피금정〉의 제화시에 담아두었다.

금성은 예부터 이름난 고을로
나의 말이 (이곳을) 지날 때면 자주 머물곤 하였네.
(왕명을 받들 만한) 사신 감으로 적격이나 기회를 만나지 못해
단지 취한 것은 사신의 정자뿐일세.
높은 것을 잡아당겨 키 큰 나무가 생겼다길래
방계 친족을 멀리서 지켜보니 푸른 병풍 두르고 있고
그 아래 연못을 백번을 내려다보았건만
바람 이는 옷소매 냉정하게 말끝을 흐리네.
길가에서 취한 이곳(피금정)을 얻은 것에
만족한 현령은 길손이 편히 노닐도록
풀어낸 한잔 술에 아우성치도록 하고
가을꽃 거두어 질박한 향기를 멀리 날려보낼 뿐이라네.*

* 최완수 선생은 이 제화시를 '금성은 오래된 명읍으로 내 말이 가다 쉬네/ 사군은 마침 못 만났어도 다만 사군의 정자는 있다/ 높이 올라 교목 밖으로 솟아나니 푸른 병풍 곁에 보이고/ 그 아래 백이랑 못물 바람은 소매 속에 차게 부닌다/ 길라게 이 정자라도 있기에 족히 길손을 편안케 하네/ 술 내어 한잔 마시고 가을꽃 흰 향기 꺾어 내 본다.'라고 해석하였다. 그러나 高攀은 '높이 있는 것을 (손으로) 잡고 몸을 일으킴'이란 뜻으로, '조상 덕에 음직으로 벼슬을 받은'이란 의미이며, '소매에 이는 바람'을 뜻하는 風袂는 '소매에 바람이 일 정도로 매몰차게 손을 뿌리침'이란 뜻이라 하겠다.

金城古名邑 我馬行且停　금성고명읍 아마행차정
使君適不遇 但有使君亭　사군적불우 단유사군정
高攀出喬木 傍矚紆翠屏　고반출교목 방촉우취병
其下百頃潭 風袂吟泠泠　기하백경담 풍메음냉냉
路邊得有此 足令遊客寧　노변득유차 족령유객령
解酒聊一酌 秋花摘素馨　해주료일작 추화적소형

무슨 말인가?

내세울 것 없는 볼품없는 집안에 먼 친척 홍중복이 금성현감 직을

말았다길래 반가운 마음에 자주 찾아 대화를 나눠보니, 식견도 트였고 생각도 반듯한 것이 지방 수령으로 썩기엔 아까운 인재라 여겼단다. 이러던 차 마침 금성 고을이 금강산 초입인지라 삼연 김창흡이 금강산 여행길에 홍중복과 만남을 주선하였건만, 끝내 약속 장소에 나타나지 않았다 한다. 이는 조상의 음덕으로 금성 고을 수령이 되자 조상들이 이 지역에 닦아둔 기반에 의지한 채 안주하려 할 뿐, 더 큰 세상으로 이끌려는 손을 매몰차게 뿌리친 격이란다. 그러나 금성현감 직에 만족한 채 떠돌이 선비들과 술잔을 기울여봤자 대책 없는 불평만 들을 뿐으로, 설령 인심은 얻을지 몰라도 금성현감 직을 끝으로 더 이상 관직에 나서지 못할 것이라 한다.* 그렇다면 그날 삼연 김창흡은 '피금정'을 떠나며 무슨 말을 하였을까?

> 풍악을 출입하는 물가에
> 어찌 이런 정자를 허락하지 않으랴만
> 푸른 가로수 맑은 시내 따라 바람을 반기며
> (새로운) 시작을 하려는 범부들이 이곳에 흘러들어 쉬고자 하는구나.

楓嶽出入之濱　풍악출입지빈
何可無此亭耶　하가무차정야
翠樾澄川好風　취월징천호풍
自有凡其流憩　자유범기유게

언뜻 들으면 금강산의 관문 격인 금성고을 남대천변 '피금정'은 물 맑고 풍광 좋아 길손들의 쉼터로는 더없이 좋은 곳이라 읊고 있는 듯하지만, 삼연의 시의詩意는 마지막 구句에 뭉쳐져 있다.

* 남양 홍씨 집안의 홍중복은 선조의 따님 정명공주의 부마 홍주원의 손자로 선대 조상들은 판서급 벼슬을 역임한 명문가 출신이었다. 그의 조상 중 洪霆(1581-1651)은 금성 고을의 수해를 막고자 인근 고을의 장정까지 지원받아 당시로선 대단위 토목공사(제방공사)를 성공시켜 지역민의 오랜 숙원을 해결해주었으니, 금성 고을 민심이 남양 홍씨 가문을 어찌 여겼을지 따로 설명할 필요도 없을 것이다.

(무언가를) 시작하고자 하는 평범한 사람들이 이곳에 흘러들어와 쉬노니…

自有凡其流憩

이를 『맹자孟子·진심장구盡心章句』에 나오는

문왕 같은 성군을 기다린 후 흥기하려는 것이 평범한 백성이지만, 만약 대부와 호걸 그리고 선비가 (백성들과) 함께하면 비록 문왕이 없어도 흥기할 수 있나니…*

* '孟子曰, 待文王而後興者 凡民也 若夫豪傑之士 雖無 文王猶興.' 이 부분에 대한 일반적인 해석은 '문왕을 기 다린 후 일어나는 백성은 보통 백성이고, 뛰어난 인재 는 비록 문왕이 없어도 스 스로 일어날 수 있다.'라고 한다. 그러나 若夫豪傑之士 를 한 사람의 빼어난 선비 로 해석하면 문왕에 버금가 는 선비라는 의미가 되는데 … 문왕 같은 성인과 일개 선비를 같은 동급으로 언급 할 수 없으니 '백성과 대부, 호걸 그리고 선비가 함께하 면…'이라 해석함이 마땅할 것이다.

와 겹쳐보면 삼연 김창흡이 금성현감 홍중복을 왜 만나고자 하였던 것인지 가늠이 된다. 고달픈 삶을 견디며 문왕 같은 성군이 나타나길 기다리는 백성들을 향해 떠돌이 선비들이 부조리한 세상에 불만을 토로하며 백성들을 자극하면 세상이 시끄러워질 수밖에 없는데… 그 떠돌이 선비들이 불평을 늘어놓는 곳이 바로 '피금정'이었던 것이다. 한마디로 재야의 떠돌이 선비들에게 '피금정'은 정국政局을 성토하는 장소이자 쉼터였다는 의미이다. 그러나 조선팔도에 풍광 좋은 정자가 한두 곳이 아니건만, 왜 하필 '피금정'에 떠돌이 선비들이 모여들었던 것일까? 이에 대하여 삼연 김창흡은 앞선 시에 이어,

덮어 감춘 것의 태반이 증거이건만, 일사逸士(현실정치에서 비켜선 선비)가 흉금을 털어놓고 써준 시詩라 한다. 그러나 당연히 (일사들의 시를) 함께하며 검토해봐야 하건만, 어찌 태수는 이곳에 사사로움을 허락하는가?

而蔭暎者太半是 逸士韻納則披襟 而當之豈太守所可私哉

라는 말을 덧붙여두었다.

무슨 말인가?

금성현감 홍중복은 떠돌이 선비들이 자신을 믿고 속마음을 털어놓은 시詩일 뿐이라며 떠돌이 선비들의 시를 공개하지 않고 있는데… 공직자가 사적 영역을 두는 것은 공직자의 본분을 망각한 처사란다. 이는 결국 삼연 김창흡이 금강산 여행길에 '피금정'에 들러 금성현감 홍중복을 만나고자 하였던 것은 그가 떠돌이 선비들의 동향을 파악하여 알려줄 정보원으로 적격이라 여겼기 때문이라는 뜻이다. 그러나 이들의 속내를 꿰뚫어본 홍중복은 끝내 모습을 드러내지 않는 것으로 대표적 노론 강경파 김창집金昌集(당시 우의정)의 동생 김창흡이 내민 손길을 끝내 뿌리쳤던 것인데… 그 후 홍중복은 어찌되었을까? 사천 이병연의 제화시에서 예고했던 것처럼 추화적소형秋花摘素馨(떨어진 가을꽃을 집어 들어 소박한 향기를 멀리 날려보냄)의 신세가 되어 금성현감을 끝으로 관복을 다시 입을 수 없게 되었다.

예나 지금이나 인간의 기본 도리를 지키며 사는 것에도 대가를 치러야 하는 법이니, 사람이 사람 흉내내며 사는 것도 쉬운 일은 아니다. 그런데… 노론 강경파 삼연 김창흡은 왜 하필 '피금정'에서 속내를 토로한 떠돌이 선비들의 시를 읽고자 하였던 것일까? 물론 금성현감 홍중복의 무거운 입을 믿고 떠돌이 선비들이 가슴을 열어 보인 것에 일차적 원인이 있었을 것이다. 그러나 조선팔도에 난세를 탓하는 선비 즐비하고, 독한 소주 몇 잔에 나랏님도 몰라보는 얼뜨기 갓쟁이 한둘 아니건만, 왜 유독 '피금정'을 주목하였던 것일까?

숙종대왕 치세기의 대표적 평론가 담헌澹軒 이하곤李夏坤(1677-1724)

이 겸재의 〈피금정〉에 붙인 제화시를 읽어보면 그 이유가 가늠된다.

풍악(금강산)은 삽사(한대漢代 궁중학사들이 집무를 보던 전각 이름)
와 같아
(풍악에서) 지침을 세워 (전국의 큰 사찰에) 하달하는데…
피금정에서 속내를 드러내도록 해야 할 것이 바로 이것이니
군마를 청하는 공거문公車文(국왕에게 올리는 글)은 그대에게 달렸
다오.
원백이(겸재가) 제일 처음 손댄 것(그림의 소재로 삼은 것)은 마땅히
이것(피금정)에 증거가 있기 때문 아니겠는가?*

* 최완수 선생은 담헌 이하
곤의 제화시를 평문으로 읽
어 ' 풍악이 삽사나 건장등
여러 대궁이라면 피금정을
보니 곧 금마나 공거일 뿐
이구나, 원백이 최초에 손
을 댄 것은 마땅히 그 뜻이
여기에 있으리라' 라고 해석
하며 金馬와 公車를 '글 짓
는 일을 맡아 보는 선비들
이 출입하던 궁궐의 문 이
름' 이라 한다. 그러나 金馬
는 '전투용 말' 軍馬와 같은
뜻이고, 公車는 公車文이란
의미이다.

風嶽如馺娑　풍악여삽사
建章諸大宮　건장제대궁
觀披襟卽其　관피금즉기
金馬公車爾　금마공거이
元伯最初下手　원백최초하수
宜其在是矣　의기재시의

『頭陀草』卷14「題一源所藏 海岳傳神帖」披襟亭

무슨 말인가?
　조선후기 불교계의 본산 격인 금강산의 대찰大刹을 삽사馺娑(한대漢
代 천자의 문서를 작성하던 문사들이 사용하던 전각) 삼아 조정에서 밀려
난 선비들이 둥지를 틀고 앉아 불교계의 조직망을 활용하여 전국의 동
지들과 소통하며 조직적으로 활동하고 있는데… 그들이 무슨 일을 도
모하고 있는지 확실한 증거를 잡아야 국왕에게 토벌을 청하는 상소문

을 올릴 수 있으니, 내금강의 관문 격인 금성 고을 피금정에서 그들의 속내를 알아내고자 하였다는 내용이다. 놀랍기도 하고 흥미롭기도 한 이야기이다. 담헌 이하곤의 말이 정확하다면 이는 조정에서 밀려난 선비들이 금강산 지역의 사찰을 근거지 삼아 제기를 도모해왔고, 불교계가 이들을 보호하며 동조해왔다는 의미가 된다. 그렇다면 이는 결국 삼연 김창흡이 한 해가 멀다 하고 금강산을 찾았던 것도 단순한 유람이 아니라 금강산 지역의 동태를 살피고자 기획된 것이었으며, 겸재의 금강산 그림과 진경산수화 또한 이와 무관하지 않다는 뜻이 되니, 신중히 접근할 필요가 있겠다.

이쯤에서 겸재가 그린 〈피금정〉을 다시 감상해보자.

겸재의 《신묘년풍악도첩》과 《해악전신첩》에 수록된 〈피금정〉을 살펴보면 모두 팔작지붕 정자가 그려져 있는 것을 확인하실 수 있을 것이다.

정선, 《신묘년풍악도첩》 〈피금정〉

정선, 《해악전신첩》 〈피금정〉

그런데… 표암 강세황과 단원 김홍도가 그린 〈피금정〉은 팔작지붕이 아니라 육각지붕 정자가 그려져 있다. 이것이 어찌된 영문일까? 조선후기 대표적 화가 세 사람이 동일한 소재를 다룬 진경산수화에서 작품의 주제 격인 건축물이 이렇게 다른 모습일 수는 없다. 이는 결국 표암과 단원이 그린 정자와 겸재가 그린 정자가 같은 정자를 그린 것이 아니라는 뜻인데… 표암과 단원이 그린 정자와 겸재가 그린 정자 중 어느 쪽이 '피금정'을 그린 것일까?

'피금정'은 육각 정자이다.

이는 결국 겸재는 〈피금정〉이란 작품을 36년 시차를 두고 두 차례나 그렸지만, 정작 '피금정'을 그린 적이 한 번도 없었던 셈이 된다. 그렇다면 겸재는 '피금정' 없는 그림에 왜 '피금정'이라 써넣었던 것일까? 겸재의 〈피금정〉은 '피금정'에 앉아 강 건너 금성읍 쪽 나루터의 모습을

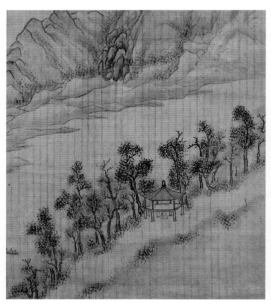

강세황, 〈피금정〉

김홍도, 〈피금정〉

그린 것으로, '피금정'을 그리지 않았지만, '피금정'에서 본 풍광을 그렸으니 〈피금정〉이라 하였던 것이다. 무슨 말인가?

겸재의 〈피금정〉은 육각정자 '피금정'이 아니라 '피금정'에서 만나기로 하였던 금성현감 홍중복을 기다리며 강 건너 나루터를 무거운 침묵 속에 지켜보던 일을 잊지 않기 위하여 그린 것이란 반증이다. 이런 관점에서 겸재의《신묘년풍악도첩》과《해악전신첩》의 〈피금정〉을 비교해보면 36년 세월이 그날의 기억을 어떻게 정제해냈는지 확연히 드러난다. 바람 한 점 불지 않는 낮은 안개 속에 생기 잃은 금성 고을 쪽 강변의 모습은 36년 전과 달리 한층 넓어진 강폭과 함께하고 있다. 이는 '피금정'에 떠돌이 선비들이 접근하기 어렵게 만들어야 한다는 뜻이라 하겠다.

이 지점에서 우리는 겸재의 진경산수화를 어떻게 해석해야 할지 다시 묻게 된다.

겸재의 진경산수화는 실제 풍경에서 받은 감흥을 실감나게 표현한 순수예술이라 해야 할까, 아니면 특정 장소에서 경험한 특정 사안을 그곳의 풍경을 빌려 비유한 것이라 해야 할까? 겸재의 진경산수화를 알아갈수록 후자라는 생각이 점점 굳어진다. 그렇다면 이러한 현상이 겸재에게 국한된 것이었을까?

이쯤에서 표암 강세황의 〈피금정〉에 써넣은 제화시를 통해 이를 확인해보자.

정조 12년(1788) 일흔여섯이 된 표암은 장남 인(僜)이 금강산 인근 회양부사로 부임하자 잠시 회양 땅에 내려와 금강산과 주변 명승지를 둘러보게 되었고, 이때 그린 〈피금정〉 두 점이 전해온다.

무신년(1788) 가을 나는 금성의 피금정에 들렀다. 강 언덕 그늘 짙은 고목이 가지런한데, 가던 수레 멈추니 석양이 나지막하네. 바

빠서 옷깃 헤치고 앉아 있을 겨를 없으니, 뒷날 난간에 기대어 짧은 시구 지을 것을 기약해보네.… 회양 관아의 와치헌에 앉아 기억을 더듬어 이 그림을 그린다. 표옹 쓰다.*

* 국립중앙박물관 『표암 강세황』(그라픽네트, 2013), 291쪽.

戊申秋 余過金城之披襟亭 江岸陰陰古木齊
征車暫駐夕陽低 恩恩未暇披襟坐 後約留憑短句題
來坐淮廳之臥治軒 追寫此圖 豹翁

'표암 탄생 300주년 기념 특별전'을 열며 국립중앙박물관에서 발행한 도록의 해석을 옮겨보았다.

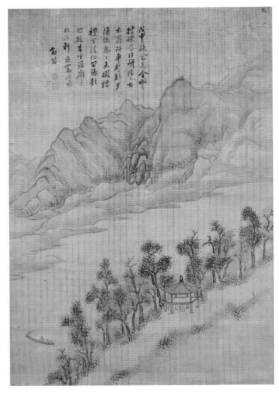

강세황, 〈피금정〉

강세황, 〈피금정〉

그런데… 이 도록에 의하면 표암은 첫 번째 〈피금정〉을 그린 이듬해
또 다른 〈피금정〉을 그린 후 위 제발문과 대동소이한 내용을 재차 써
넣었다고 한다.

내가 어릴 적부터 성의 동쪽에 묘령이 있다는 말을 듣고 마음속으
로 그리워하지 않은 적이 없었으며, 다만 세월이 지나는 것을 유감
으로 여겼다. 우연히 향재와 금성의 피금정을 지나다가 강 언덕이
침침하고 고목이 가지런한데 지나가는 수레를 잠시 멈추니 석양이
나지막하다. 바빠서 미처 피금정에서 옷깃을 헤치고 앉지 못하고
뒷날의 약속을 남겨두고 짧막한 글을 쓰노라. 회양의 와치헌에 앉
아서 기억을 더듬어 이 그림을 그린다.
기유년(1789) 가을 8월 표옹*

* 앞의 책, 292쪽.

余自幼少 每聞城東之妙嶺 未嘗不心醉 但恨年歲
遇與香齊過金城之披襟亭 江岸陰陰古木齊 征車暫駐夕陽低
恩恩未暇披襟坐 後約留憑短句題
來坐淮廟之臥治軒 追寫此圖 己酉秋 八月 豹翁

그런데… 이상한 것은 제발문의 내용은 대동소이하건만, 표암이 처
음 그린 〈피금정〉과 일 년 후 다시 그린 〈피금정〉의 모습이 너무 다른
탓에 만약 제발문이 없었다면 일 년 후 다시 그린 〈피금정〉은 '피금정'
을 그린 것인 줄도 모르고 지나치기 십상이다.

같은 사람이 비슷한 시기에 동일한 소재를 그렸음에도 그 모습이 현
격히 다르다는 것은 표현대상을 해석하는 관점이 달라졌기 때문이라
보는 것이 상식일 것이다. 그렇다면 전혀 다른 그림에 같은 제발문이
쓰인 것을 어떻게 설명할 수 있을까? 이 지점에서 표암이 각기 다른 두

점의 〈피금정〉에 써넣은 제발문의 해석이 정확한 것인지 의문이 든다. 왜냐하면 조선후기 대표적 문예비평가이자 정헌대부正憲大夫(정2품 판서급 품계)까지 오른 정치가 표암의 글이라 여기기엔 너무 어설퍼 보이기 때문이다.

어느 시대나 비평가와 정치가는 논리 정연한 주장으로 입지를 세우건만, 표암이 〈피금정〉에 써넣은 제발문에서는 이런 면모는커녕 그림과 제발문의 내용이 하나로 합치되지도 않으니 이상한 일 아닌가? 그러나 표암은 분명 제발문 끝에 '추사차도追寫此圖(앞서 있었던 일을 그대로 모떠 그려냄)'이라 하였으니, 당연히 제발문의 내용을 그림으로 설명할 수 있어야 함이 마땅한데… 실상은 정반대니 이를 어떻게 이해해야 할까?

결론부터 말하면 표암이 각기 다른 모습으로 그려낸 〈피금정〉에 쓰인 제발문은 같은 내용이 될 수는 없다. 그렇다면 해석이 잘못되었을 것이라는 뜻인데… 어디서부터 잘못된 것일까?*

표암이 무슨 말을 하였던 것인지 정확히 듣고자 하면 그동안 평문으로 읽어왔던 제발문 속에서 먼저 칠언시를 분리해내주어야 한다.

무신년(1788)가을. 나는 강 건너 금성의 피금정에 들러
(다음과 같은 시를 남겼다)

戊申秋 余過金城之披襟亭

어두컴컴한 강 언덕엔 고목이 가지런하고
가던 수레 잠시 멈추니 석양이 나지막하네.
쉴 틈 없이 바쁜 와중에 옷깃을 헤지고 앉았으나
지체됨을 빙자하며 후일을 기약하는 짧은 시구로 제題를 삼았네.

* 文臣庭試 장원급제자이자 조선후기 문예계의 宗班 격인 표암의 글이 허술할 수는 없으니, 이해하기 어려운 부분이 발견되면 해석을 재검토해보는 것이 마땅할 것이다.

江岸陰陰古木齊　강안음음고목제

征車暫駐夕陽低　정차잠주석양저

恩恩未暇披襟坐　총총미가피금좌

後約留憑短句題　후약유빙단구제

훗날 이곳에 물굽이를 방책 삼아 임시 관청이 세워져 와치헌과 뜻을 함께한다면… (이상의 내용에) 추가하여 (당시 상황을) 그대로 모뜨나니 이 그림이다. 표옹

來坐淮廨之臥治軒 追寫此圖 豹翁

무슨 내용인가?

피금정에서는 흉금을 털어놓고 이야기를 나눌 수 있다기에 잠시 짬을 내 금성 고을 선비와 속 깊은 대화를 나누고자 피금정을 찾았으나, 피금정에 도착했을 때는 이미 해거름 무렵인지라, 시간에 쫓겨 제대로 된 시 한 수 남기지 못한 채 훗날을 기약하는 시제詩題로 대신하고 헤어졌단다. 이에 '래좌회해지와치헌來坐淮廨之臥治軒'이란 시제와 함께 이날의 만남을 그림으로 남긴 것이 표암의 무신년(1788)작 〈피금정〉이란 뜻이다.

이는 결국 표암이 〈피금정〉을 그리게 된 이유가 '래좌회해지와치헌來坐淮廨之臥治軒' 8자에 압축되어 있다는 의미인데… 이것이 무슨 뜻일까? '장차 (이곳에) 전한前漢시대 급암汲黯의 정치관을 따르는 와치헌이 들어선다면…'이란 의미이다.*

와치臥治.

전한시대 노장학老莊學을 신봉한 급암汲黯의 일화에서 비롯된 것으

* 표암이 '화양관아의 와치헌에 돌아와 앉아서…'라는 의미를 쓰고자 하였다면 來坐淮廨之臥治軒이 아니라 歸坐淮廨之臥治軒이라 표기하였을 것이다. 또한 성리학을 국시로 하는 조선의 관청에 老·莊의 정치관을 반영한 臥治軒이란 현판이 내걸렸을 리도 없고, 표암이 아무리 고위 공직자 출신이라 하여도 회양부사는 엄연히 장남 인(寅)이었는데, 자식의 공무를 보는 관청을 사랑채 정도로 여겼을 리도 없고, 이를 기록으로 남겼으리는 더욱 없다.

로, '조정에 나가지 않고 편전(국왕의 사적 공간)에 누워 다스리는…', 다시 말해 정치를 간략히 하여 백성들에게 자율권을 주었더니 오히려 백성들이 잘 다스려졌다는 고사에서 비롯된 것이다. 그런데… 표암은 금성 고을 선비에게 왜 '장차 이곳에 와치헌이 들어선다면…'이란 시제를 던지고 훗날을 기약하였던 것일까?

표암이 '피금정'을 방문했을 때 그는 이미 판서급 고위 공직을 역임한 현실정치가였다. 이런 그가 조선의 정치 환경이 '와치'를 입에 담을 만큼 녹록치 않다는 것을 몰랐을 리는 없었을 것이다. 그럼에도 불구하고 만약 표암이 먼저 '와치'에 대해 언급하였다면 이는 흉금을 털어놓은 이야기가 아니라 상대를 떠보려는 수작과 다름없는데… 이것이 어찌된 일일까? 이는 정황상 금성 고을 선비가 먼저, 가장 이상적인 정치는 '와치'라고 운을 떼자, 만약 피금정이 와치헌이 될 수 있다면 당신은 이를 위해 어떤 노력을 하겠는가? 라고 표암이 반문하였던 것이라 하겠다.*

정치가는 누구나 한 번쯤 이상적 정치를 꿈꾸기 마련이고, 위대한 지도자치고 현실정치에 안주한 채 빛나는 업적을 남긴 경우도 없다. 그러나 책임 있는 지도자라면 현실의 벽을 무너뜨릴 지혜와 용기 그리고 축적된 역량 없이 함부로 백성들을 선동하지 않는 법이다. 병아리 한 마리가 알을 깨고 나오는 데도 고통이 따르건만, 세상을 바꾸는 일이 쉬울 수 없고, 그 고통을 감내해야 할 사람이 자신만이 아닌 탓에 신중해질 수밖에 없기 때문이다. '와치', 참 듣기 좋은 말이긴 하나, 이상이 아무리 고귀해도 함부로 당위를 입에 올릴 일도 아니고, 대책 없이 당위성을 주장하는 것만으로 선비의 본분을 다했다고 할 수도 없으니, 행동하는 양심의 무게를 누구나 감당할 수 있는 것은 아니다.

표암이 첫 번째 〈피금정〉에 담아둔 이야기를 들었으니, 이제 두 번째

* 淮廊之臥治軒은 강원도 淮陽관아로 해석될 수 없다. 왜냐하면 廊는 정상적인 관청이 아니라 전란이나 천재지변으로 관청이 소실되었을 때 방책 따위로 임시 방어시설을 세우고 식량 등을 지키며 관청 업무를 대행하던 일종의 군영을 뜻하는데… 표암이 피금정을 방문했을 당시 회양관아는 정상적으로 운용되고 있었기 때문이다.

〈피금정〉에 담긴 이야기를 들어보자.

내가 어린 시절부터 매번 도성의 소문을 들을 때마다
새롭게 함께할 묘령(장애물을 넘을 묘책)을 아직 맛보지 못했네.
마음은 (새로운 세상에 대한 열망에) 취해 있으나, 단지 한스러운 것
은 세월을 만나지 못함이라.
함께 향을 뿜어낼 재齋(기숙학당)의 과오를 지적하자 재齋의 선비
들은 금성관아와 함께함이 마땅하다 하네.···*

*東之妙嶺의 東은 '동녘 東'
이 아니라 '시작할 東'으로
읽고, 香齊는 특정인의 號가
아니라 금성 고을의 선비들
이 기숙하며 학문을 연마하
는 齋의 의미로, 過는 '~을
지나가다'가 아니라 '~에 대
한 잘못'으로 읽었다.

余自幼少(每)聞城　여자유소매문성
東之妙嶺(未)嘗不　동지묘령미상불
心醉但恨(年)歲遇　심취단한년세우
與香齊過(金)城之　여향재과금성지

　그간 미술사가들이 평문으로 읽어왔던 부분을 7언시로 재편해보면
표암이 일 년 전 '피금정'에서 속 깊은 이야기를 나누다가 시간에 쫓겨
시제詩題를 남기고 떠나던 날 금성 고을 선비가 표암에게 건넨 시詩를
읽을 수 있게 된다.
　그날 금성 고을의 눈 맑은 선비는 표암에게

　"저는 어린 시절부터 조정에서 새로운 정책을 발표할 때마다 기대
에 차 지켜보았지만, 아직까지 개혁을 이끌어낸 경우를 본 적이 없
습니다. 마음은 이미 조정이 내세운 장밋빛 정책에 취했으나, 단지
한스러운 것은 시절 인연이 따르지 않아 개혁이 좌절되는 것만 지
켜봐왔던 것이죠. 이에 함께 개혁을 주창할 동지를 구하고자 금성
고을 선비들이 모여 공부하는 학당을 찾아가 행동하지 않는 지성

의 과오를 지적하며 함께하자 하였더니, 그들은 금성 고을의 정책
과 함께하겠다 합니다.
선생께선 이를 어찌 생각하십니까?"

라는 말과 함께 '와치畝治'에 대한 생각을 조심스럽게 꺼냈던 것이다.

이 지점에서 표암이 〈피금정〉 연작을 남긴 이유가 가늠된다.

'피금정'에서 만난 이름 모를 선비와 같은 사람이 바로 하늘이 문왕
文王 같은 성군을 내지 않아도 세월 탓만 하지 않고 보다 나은 세상을
위하여 일조하고자 하는 참 선비라 여겼던 탓이리라. 이런 선비가 뜻을
펼칠 수 있어야 조선에 미래가 있건만, 이미 너무 늙어버린 자신은 고
개를 끄덕이면서도 선뜻 손을 마주잡을 수 없었던 것이 일 년 내내 마
음에 걸렸던 모양이다.

표암의 두 번째 〈피금정〉은 움츠린 가슴
이 트일 것 같은 너른 강변과 함께한 첫 번째
〈피금정〉과 그 분위기가 완연히 다르다.

화면 중앙에 야산을 배치하고 고산준봉
에나 어울릴 과도한 준皴을 가한 탓에 시야
가 막혀 답답한 것이 산속에 갇혀 있는 느낌
이 든다. 더욱이 작품의 제목이 〈피금정〉임에
도 불구하고 정작 '피금정'은 화면 우측 귀퉁

강세황, 〈피금정〉 부분

이에 조그마하게 그려둔 탓에 세심히 살피지 않으면 '피금정'을 그려둔
것도 모르고 지나칠 정도이다.

표암은 왜 이런 〈피금정〉을 그리게 된 것일까?

아트막한 야산에 과도하게 주름이 많다 함은 변변한 학문적 성과
물 하나 이룬 것 없이 그저 오랜 전통을 지닌 학당이란 알량한 자부심

만 내세우며 늙었다는 뜻이고, 이것이 금성 고을 선비들의 수준이라면 '서로의 마음을 터놓고 대화하는 정자(피금정)에 오른다 한들 새겨 듣는 이도 없을 테니 그저 명색만 피금정일 뿐이란다. 손뼉도 마주쳐야 소리가 나는 법이라 하지 않던가? 언덕 위 숲속에서 납작 엎드려 세상과 격리된 채 낡은 서책만 뒤적이는 좁은 소견을 지닌 자들이라면 애당초 흉금을 터놓고 대화할 위인이 못 되니 〈피금정〉이 무슨 필요가 있겠는가? 상대와 속마음을 터놓고 대화하고자 하는 것은 서로를 조금이라도 더 깊게 이해하고자 함이지 서로가 다르다는 것을 재차 확인하고자 함이 아니다. 이런 까닭에 피금정에 오르려면 솔직함도 솔직함이지만, 귀를 열 준비가 되어 있어야 한다. 그런데… 표암의 두 번째 〈피금정〉이 금성 고을의 이름 모를 선비의 하소연을 듣고 그린 것일까, 아니면 표암 또한 그렇게 생각하였던 결과일까?

강세황, 〈피금정〉 부분

* 耆老所는 조선시대 정2품 이상의 벼슬을 한 문관을 예우하기 위하여 설치한 일종의 경로당으로, 임금도 연로하면 기로소 멤버로 이름을 올릴 정도의 권위를 지니고 있었다.

그림을 자세히 살펴보면 표암은 금성 고을 선비들이 모여 공부하던 재齋를 직접 방문하고 실상을 살폈던 것 같다. 왜냐하면 직접 방문하지 않고 그린 그림이라 하기엔 표현이 상당히 구체적이기 때문이다. 그렇다면 화면 좌측 하단에 지팡이를 짚고 언덕을 오르는 인물이 바로 표암 자신을 그린 것이라 여겨지는데… 호조참판, 병조참판, 한성부판윤(현 서울시장)을 거쳐 이미 기로소耆老所*에 입소한 일흔일곱 노인 표암이 왜 지팡이에 의지한 채 몸소 언덕 위 시골 향재鄕齋까지 찾아갔던 것일까?

『논어論語·위영공衛靈公』에 이런 말이 나온다.

모두가 미워해도 반드시 살펴봐야 하고 모두가 좋아해도 반드시

살펴봐야 한다.

子曰, 衆惡之 必察焉 衆好之 必察焉.

한마디로 선비는 사회적 평판에 의존하거나 부화뇌동하지 않고, 직접 확인한 후 판단함으로써 자신의 말에 책임을 질 수 있어야 한다는 뜻이다. 이런 관점에서 표암의 첫 번째 〈피금정〉과 두 번째 〈피금정〉이 전혀 다른 모습인 이유가 설명된다. 첫 번째 〈피금정〉은 금성 고을 눈 맑은 선비의 열린 시각을 너른 강변에 담아낸 것이라면, 두 번째 〈피금정〉은 금성 고을 선비들이 모여 공부하던 재齋의 편협하고 옹색한 생각을 표암이 직접 확인한 후 그려낸 것이라 하겠다.

상대가 흉금을 터놓고 하는 이야기에 함부로 추임새를 넣는 것은 선비의 도리가 아니다. 선비가 속내를 드러낸다는 것은 단순한 넋두리가 아니라 목줄이 걸린 예민한 문제인 까닭에 그 자리에서 의기투합할 정도가 아니라면 술이나 몇 잔 따라주며 말꼬리를 잘라내는 것이 상대에 대한 배려이자 도리이다. 이런 까닭에 표암은 피금정에서 만난 선비와 훗날을 기약하며 서둘러 일어났던 것인데… 상대의 속마음을 들었으면 내 생각을 솔직히 밝히는 것 또한 예의이다. 이에 표암은 대답에 앞서 실상을 정확히 파악하고자 가쁜 숨을 몰아쉬며 언덕 위 재齋를 향해 발걸음을 옮겼던 것이고, 이를 작품으로 남겨 대답을 대신했던 셈이라 하겠다. 상대에게 속마음을 내보일 수 있는 것은 상대에 대한 신뢰와 함께 자신에게 당당할 수 있기 때문이다. 이는 역으로 상대가 진심으로 다가와도 당당함이 없다면 경계심을 보이게 마련이니, 피금정에 마주앉는 일은 누구나 할 수 있는 일은 아니라 하겠다.

진경산수화는 관념이 아니라 조선의 산하를 직접 경험하고 조선의 방식으로 그려낸 것이라 한다. 그런데… 그 실제적 경험이란 것이 단지 자연경에 국한된 것이라 계속 고집해야 할까? 굳이 '시중유화詩中有畵 화중유시畵中有詩(시 속에서 그림을 취하고 그림 가운데서 시를 취함)'을 언급하지 않아도, 상식적으로 그림과 제화시를 각기 분리하여 감상하는 것을 자연스러운 일이라 할 수는 없을 것이다. 그런데… 겸재가 그린 〈피금정〉과 표암의 〈피금정〉의 모습이 확연히 다른 것이 단지 자연경에서 느낀 감흥의 차이에서 비롯된 것이라면 굳이 제화시를 곁들일 필요가 있을까? 도대체 화가가 자연경을 통해 받은 감흥을 그려낸다는 것이 무슨 뜻인가? 한마디로 감정이입이 이루어졌다 함이다. 그렇다면 자연경에 화가의 감정이 이입되었다는 것은 또 무슨 의미일까? 자연경에 인간의 감성을 의탁하여 그려냈다는 뜻이다. 이런 관점에서 볼 때 진경산수화는 화가의 생각을 담아낼 수 있는 유용한 그릇이라 할 수 있는데… 그 유용한 그릇을 단지 자연경을 실감나게 표현하는 용도로만 사용하였다고 해야 할까?

창의적 예술이란 생각지도 못한 기발함에 있으며, 그 기발함이란 생각지도 못한 용도를 찾아낼 줄 알기 때문이다. 이런 관점에서 진경산수화가 단지 자연경을 실감나게 표현하는 것에 머물러 있다고 믿는 것이야말로 순진한 생각은 아닌지 생각해볼 일이다.

한국회화사에서 조선후기 영·정조시대만큼 주목받는 시대도 없을 것이다. 겸재, 표암, 단원, 혜원… 등등 개성적이고 걸출한 화가들이 저마다 한국의 미를 일궈냈으니, 민족문화에 대한 자긍심이 절로 생겨날 만하다. 그런데… 이해하기 힘든 것은 영·정조시대 회화에서 나타나는 조선의 고유색이란 것이 마치 폭발하듯 한 시대를 휩쓸다가 급격히 소멸해버렸다는 것이다. 이는 역사의 연속성이란 측면에서 합당한 설

명이 필요한 부분이다. 이에 대하여 대다수 미술사가들은 숙종·영조·정조 연간에 이르러 임진·병자 양란의 충격에서 벗어나 사회·경제적 안정기에 접어들었고, 대륙의 주인이 명明에서 청淸으로 교체된 후 생겨난 소위 '조선중화사상朝鮮中華思想'*에 기인한 것이라 한다.

일정 부분 일리 있는 주장이다. 그러나 문제는 이러한 조선의 고유색이 서권기書卷氣·문자향文字香을 중시하는 추사 일파에 의하여 갑자기 사그라졌다는 학설이다. 왜냐하면 세상사 모든 일엔 관성이 작용하고 질량의 크기에 따라 관성력이 달라지듯, 문화의 파급력 또한 예외가 아니기 때문이다. 이런 관점에서 영·정조시대 그림에서 발견되는 조선의 고유색은 시대적 필요에 의해 생겨난 것이고, 그 필요성이 다하자 급격히 소멸되었다고 보는 것이 균형 잡힌 시각 아닐까? 사실 영·정조시대가 조선의 문예부흥기를 이끌어낼 만큼 풍요롭고 안정적인 시대도 아니었고, 조선후기 걸출한 화가들이 일궈낸 조선의 고유색을 일거에 지워버릴 만큼 추사의 위상이 크지도 않았기 때문이다. 이는 결국 영·정조시대의 빼어난 작품들은 영·정조시대에 국한된 한시적 목적 혹은 필요에 부응하여 탄생된 것이며, 어떤 이유에서든 조선의 고유색과 공통분모가 만들어졌던 것이라 여겨지는데… 그것이 무엇일까?

영·정조시대 그림에서 나타나는 조선의 고유색이 '조선중화사상'의 산물이라면 이는 당시 조선이 처한 정치적 요인에서 파생된 것일 수밖에 없다.

왜냐하면 '조선중화사상'이란 것이 성리학을 국시로 삼은 조선의 정치가와 유학자들이 조선의 정치이념을 지켜내기 위하여 대륙과 연결된 통로를 정책적으로 막고자 내세운 논리이기 때문이다. 한마디로 조선이 고립주의를 선택하면서 독자적 정치철학과 문화가 필요했던 것이었고, 이에 부응한 것이 '조선중화사상'이었던 셈이다. 그런데… 당시

* 明의 멸망과 함께 性理學의 本山이 대륙에서 조선으로 옮겨왔다는 논리를 뒷받침하기 위하여 야만족 淸과 차별화된 조선만의 문화를 정립시켜야 했던 시대적 요구에 부응하기 위한 朝鮮中華思想은 원하든 원치 않든 조선의 문제를 자주적 시각으로 들여다보는 계기가 되었다.

조선의 유학자들은 모두가 주자 성리학을 신봉하였고, 성리학에 대한 해석과 생각이 모두 같았다고 할 수 있을까?

성리학에 대한 견해가 모두 같을 수도 없고, 설사 큰 틀에선 합치점이 있었다손 쳐도 특정 사안에 대한 해석이 다르면 정치적 다툼이 일어나기 마련 아닌가? 사실 실상을 알고 보면 숙종·영조·정조 연간만큼 권력의 중심추가 요동친 시대도 드물었으니, 문화부흥기라기보다는 정치적 격변기라 보는 것이 옳을 것이다. 이는 결국 정치적 필요성(조선중화사상)에 의해 탄생한 조선후기 회화의 특별함(조선 회화의 고유성)이란 당시의 정치 상황과 다양한 정치적 견해를 반영한 결과물일 개연성이 매우 높을 수밖에 없다.

이런 관점에서 조선후기 회화에 나타나는 조선의 고유색이란 중국의 고사故事나 성현들의 가르침에 기반한 정형화된 회화 양식에서 벗어나 당시 조선이 직면한 정치적 문제나 특정 사안에 대한 견해를 수용해낼 수 있는 새로운 형식 틀과 표현어법이 필요했기 때문으로, 이는 시대적 요구이자 예술의 사회적 책무에 부응한 결과라 하겠다. 생각해보라. 중국의 고사나 성인들의 가르침을 반영한 소위 교화教化를 위한 그림은 관념적 표현으로도 충분하지만, 눈앞의 정치적 사안은 관념이 아니라 냉철한 현실 인식을 필요로 하는데… 사건의 무대가 조선 땅이니 당연히 조선의 산하와 조선인의 모습을 통해 현실감을 높이려 하지 않았겠는가? 그러나 미술사가들은 영·정조시대 그림에 나타나는 양식적 특징을 조선의 고유색과 연결시키면서도 조선의 고유색 속에 내포된 당시 사람들의 변화된 가치관과 정치적 메시지를 살피려 들지 않고 그저 겉모습만 읊어대고 있으니, 이것이야말로 형사形似로 사의寫意를 가리는 격 아닌가?

예나 지금이나 인간의 생각은 크게 다르지 않고, 어느 시대나 삶의 무게는 당사자에겐 무겁기 마련이다.

이런 까닭에 영·정조시대를 대표하는 화가들의 그림 속에 담긴 이야기를 읽고자 하면, 우선 당시 사람들도 현대인만큼이나, 아니 어떤 측면에선 오늘의 우리보다 훨씬 치열하게 위태로운 세상을 살아냈으며, 목숨을 담보로 제 목소리를 내고자 했던 사람들이 있었음을 잊어서는 안 된다. 숙종조부터 정조 연간까지 정치적 격변기를 살아낸 조선 선비들의 삶이 살얼음판이었던 것만큼 그들의 삶은 현실적이고 속俗될 수밖에 없었고, 당시의 문화 또한 그럴 수밖에 없었다. 그러나 오늘의 학자들은 선비정신 운운하며 당시 그림들을 오도하고 있는데… 선비가 신선의 삶을 추구하였던 것도 아니고, 신선에게 정치를 맡길 일도 아니니, 팔자 좋은 신선 같은 이야기는 이제 그만 들었으면 좋겠다.

흔히 우리나라 옛 그림, 특히 산수화는 냉철한 현실 인식과 시대정신이 결여된 탓에 예술의 사회적 책무, 다시 말해 보다 나은 세상을 지향하며 시대를 선도하고자 하는 사회 참여적 예술로 발전할 수 없었다 한다. 그러나 필자는 이러한 인식은 산수화에 대한 오해에서 비롯된 것으로, 일정 부분 미술사가들이 책임을 통감할 부분이라 생각한다.

대숲을 휘젓는 바람 소리, 개울물이 달려가는 소리, 소나무가 추위에 떠는 소리를 듣지 못하면 산수화는 그저 현실을 떠난 신선들의 놀이터일 뿐이다. 그런데… 산수화가 신선들의 놀이터가 된 것이 신선들의 삶을 동경한 산수화가들 때문이 아니라 오늘의 학자들이 신선들과 노닐고 싶어 한 탓은 아니었을까? 이쯤에서 겸재의 《해악전신첩》에 실려 있는 〈정자연亭子淵〉에 앉아 진경산수화에 대한 생각을 가다듬어보는 것도 좋겠다.

〈정자연〉

亭子淵

강원도 금화군 서북쪽 한탄강 상류에 정자연亭子淵이란 곳이 있다.

본래 칠리탄七里灘(7리 여울)이라 불리던 이곳은 광해군 때 강원도관찰사를 지낸 월담月潭 황근중黃謹中(1560-1633)이 인조반정의 후폭풍을 피해 창랑정滄浪亭이란 정자를 짓고 은거한 이래 '정자연'이라 불리게 된 곳이다. 황근중이 이곳을 은거지로 정한 것은 빼어난 풍광도 풍광이지만, 용암대지 특유의 지형적 특성을 감안한 선택이었다. 말흘천末訖川이 한탄강으로 흘러드는 입구인 이곳에 둥지를 틀면 깊은 협곡과 빠른 물살 탓에 외부인이 접근하기 어려운 반면 한탄강을 통해 큰 물줄기를 탈 수도 있고, 족히 2~3km 배후 공간까지 저절로 확보할 수 있는 천혜의 요지였기 때문이다. 한마디로 '정자연'은 인조반정의 칼날을 가까스로 피한 월담 황근중이 후손들을 위해 준비한 호리병 속 별천지였던 셈이었다. 그런데… 숙종 37년(1711) 대표적 노론 강경파 장동 김씨 집안의 삼연 김창흡이 금강산 여행길에 겸재를 대동하고 이곳을 찾았다. 그러나 삼연 일행이 금강산 여행길에 '정자연'을 찾았을 당시

정선, 《해악전신첩》〈정자연〉

에는 이곳의 상징 격인 창랑정은 병자호란 때 이미 소실된 상태로, 주변 경관을 감상하며 쉬어 갈 만한 곳이 못되었다. 다시 말해 삼연 김창흡이 이곳을 찾게 된 것은 빼어난 풍광 때문이 아니라 무언가 다른 목적이 있었기 때문이었고, 그 이유 때문에 《해악전신첩》에 〈정자연〉이 수록되었을 것이라 여겨지는데… 삼연은 이곳에서 무엇을 보고자 하였던 것일까?

겸재는 솔숲에 둘러싸인 반듯한 기와집에 두 사람의 선비가 대화를 나누고 있는 장면을 칠리탄七里灘 물길을 따라 병풍처럼 이어진 절벽과 함께 그려내어 이곳의 지형적 특징을 함축적으로 담아낸 후 '정자

연亭子淵'이라 이름하였다. 이는 〈정자연〉이 월담 황근중의 후손들이 모여 사는 은거지를 그린 것이란 뜻이자, 삼연 일행이 이곳을 찾았던 것은 월담의 후손을 만나기 위해서였다는 의미라 하겠다. 그런데… 월담 황근중은 인조반정으로 쫓겨난 광해군을 보필하던 남인계 중신이었고, 삼연 김창흡은 그 남인들을 몰아낸 서인 중에서도 강경파인 노론, 그중에서도 골수 노론을 이끌고 있던 김창집金昌集의 친동생이었으니, 삼연이 금강산 여행길에 잠시 들러 친교를 나눌 만큼 가까운 관계도 아니었고, 그럴 만한 시절도 아니었다.* 그러나 삼연은 무슨 이유에서인지 월담 황근중의 후손들이 은거하고 있던 '정자연'을 방문하였고, 이때의 일은 36년 후 묶어낸 《해악전신첩》에 삼연 김창흡과 사천 이병연의 제화시와 함께 장첩되었는데… 그 내용이 예사롭지 않다. 이쯤에서 그날 정자연에서 무슨 일이 있었는지 사천 이병연의 제화시를 읽어보도록 하자.

노목의 푸르름 (칠리탄) 양안으로 뻗어나가니
고립된 촌락은 고요하지만 (칠리탄) 계곡의 흐름을 하나로 이어주네.
무릉동 안에서 피리 불어 사람을 부르니
칠리탄 머리에 기대고 있던 나룻배에 길손이 드네.

老木蒼蒼(兩)岸出　　노목창창양안출
孤村寂寂(一)溪流　　고촌적적일계류
武陵洞裏(人)吹笛　　무릉동리인취적
七里灘頭(客)倚舟　　칠리탄두객기주

무슨 뜻인가?
'날 출出'자는 '나아가다[進]' '도망가다[逃]' '토하다[吐]' '낳다[出]'

* 인조반정 후 南人계 중신 황근중이 정계 은퇴 후 은거하는 것으로 몸을 보전할 수 있었던 것은 당시 西人의 영수 격인 영의정 鄭太和와 좌의정 鄭致和 형제가 그의 외손자였던 덕택이었다. 온화한 성품과 원만한 대인관계로 적대세력을 두지 않았던 鄭太和는 소현세자의 죽음과 후계 문제로 날카로운 정국 속에서도 20여 년간 5차례나 영의정을 맡아 예송 문제로 선비들이 희생되는 것을 막아왔으나, 강경파들은 처신에만 능하다고 비난하였다. 겸재가 '정자연'을 방문했을 당시엔 서인은 이미 노론과 소론으로 나뉘었고, 연잉군(훗날의 영조)을 지지하던 노론과 달리 소론은 남인과 손잡고 왕세자(훗날의 경종)를 추대하며 사활을 걸고 대치 중인 위태로운 시기였다.

등의 뜻으로 쓰임을 감안할 때 '안출岸出'은 칠리탄 건너 절벽 지대까지 '고촌孤村'의 영향력이 미치고 있다는 뜻으로, 급류와 절벽 속에 갇힌 고촌이 아니라 급류와 절벽 뒤에 숨어 주변에 세력을 뻗치고 있다는 의미가 된다. 이는 결국 광해군 시절 남인계 중신 월담 황근중이 정계를 떠나는 선에서 더 이상 죄를 묻지 않고 편히 살도록 해주었더니, 은거지에서 힘을 키운 황근중의 후손들이 칠리탄 지역을 장악하고 외부 인사들을 선별적으로 받아들이는 등 수상한 짓을 하고 있다는 말과 다름없다. 그렇다면 이에 대하여 삼연 김창흡은 무엇이라 하였을까? 미술사가 최완수 선생은 〈정자연〉에 붙인 삼연의 제사題辭를,

> 그림은 잘 꾸미는 것이라 진실로 능히 기이한 것을 묘사해서 핍진하게 할 수도 있으나, 또한 혹은 추한 것을 돌이켜 아름답게 할 수도 있다. 그림을 살펴보건대 맑은 못과 푸른 절벽이 있으니 어찌 오석황류烏石黃流(황하의 용문龍門을 일컫는 말. 용문의 바위 색깔은 검고 황하의 물빛은 누렇다) 아닌 줄 알겠는가? 또한 둘러보고 뜻이 만족함을 취하는 것이니, 반드시 무슨 언덕이거나 무슨 정자임을 물을 것 없다.*

* 최완수, 『겸재를 따라가는 금강산 여행』, 48–49쪽.

> 丹靑善幻 固能描奇稱眞 而亦或轉醜爲姸 按圖而澄潭翠壁
> 安知非烏石黃流乎 且取遊目意足 不須問某丘某亭也

『三淵集』卷25

라고 해석하며 삼연이 겸재의 그림 솜씨가 실경보다 뛰어남을 언급한 것이라 한다.

그러나 이는 '단청선환고능묘기칭진丹靑善幻固能描奇稱眞'으로 읽어

야 할 첫 문장을 '단청선환'과 '고능묘기칭진'으로 나눠 읽은 탓에 삼연 김창흡의 논지를 놓쳐버린 해석이다. 최 선생이 무슨 근거로 '단청선환丹淸善幻'을 '그림을 잘 꾸미는 것'으로 해석하였는지 모르겠으나, 환幻은 '계속하여 변화하는'이란 의미에서 '미혹하다[惑]' '허깨비[幻形]' 등의 의미로 쓰일 뿐, '꾸미다[飾]'라는 뜻으로 쓰이는 경우는 없다. 또한 백번을 양보하여 환幻을 '꾸미다'의 의미로 해석할 수 있다손 쳐도 이어지는 문장의 내용은 삼연 김창흡이 그림의 '그'자도 모르는 무식쟁이라는 말과 다름없게 되는 탓에 정확한 해석을 해둘 필요가 있겠다.

그림이란 시각적 속임수, 다시 말해 실제가 아니라 환영幻影일 뿐이라는 관점에서 접근하면 환幻을 '꾸미다[飾]'로 해석할 수도 있다. 그러나 이를 전통적 동양화론에 적용시키는 것은 무리인 탓에 환幻과 고固를 붙여 읽어 '그림은 실체가 손에 잡히지 않는 환幻을 손으로 잡을 수 있도록 고착固着시켜주는…'이란 문맥을 통해 읽는 것이 마땅하다 하겠다.*

* 그림이 시각적 속임수일 뿐이란 것은 어떤 방법으로도 실제를 재현해낼 수 없다는 의미이자 실제가 될 수 없다 함이다. 이는 역으로 그림은 실제에 대한 개념을 필요로 한다는 뜻이기도 하다. 다시 말해 幻固가 바로 불분명한 실체를 개념화하는 것이며, 개념화가 이루어져야 그림으로 그려낼 수 있다 하겠다.

그림을 잘 그리면 (손에 잡히지 않는) 환幻을 고固하여 능히 묘사할 수 있으니(象象을 개념화하여 구체적 형형形을 이끌어냄) 큰 범주에선 진眞이라 칭할 수 있다. 선인先人의 행동을 그대로 따라 반복하며[亦] 혹시라도 추한 것으로 전환되었다면 이는 아첨하며 매만지고자 의도하였기 때문이다.

맑은 연못과 푸른 절벽이 주는 편안함을 아는 것은 오석황류烏石黃流(변화하는 현실)와 다름에 있음을 알아야 마땅하지 않겠는가? (그러나) 거듭하여 (외부인을) 받아들여 유설토록 하며 그물코에 뜻이 족하면 기다리지 않고 어느 언덕 어느 정자냐고 묻는다.

丹淸善幻固能描奇稱眞 而亦或轉醜爲妍按圖 而澄潭翠壁

安知非烏石黃流乎 且取遊目意足 不須問某丘某亭也

『三淵集』卷25

무슨 말인가?

그림을 잘 그리는 사람은 실체를 명확히 포착해내기 어려운 것도 요체를 파악해 능히 표현해낼 수 있는 것처럼 상대의 행동을 면밀히 살펴보면 그 의중을 짐작할 수 있는 법이니, 평소와 달리 아첨하는 것은 무언가를 감추고자 하는 것이 있기 때문이란다. 세상 풍파에서 비켜선 은거자의 편안함을 아는 것은 세상이 한결같지 않음과(세상의 변화에 촉각을 세우는 것과) 다르건만, ('정자연'에 은거한 월담 황근중의 후손들이 하는 짓을 살펴보니) 계속 외부인을 받아들여 그들의 정치적 견해를 들어본 후 자신들이 세운 기준[目]에 적합하면 망설임 없이 바깥세상의 근황을 묻고 있는데… 이는 정계 복귀의 기회를 엿보고 있다는 반증이란다.*

겸재의 〈정자연〉에 붙인 삼연의 제사題辭와 사천의 제화시題畫詩는 공히 월담 황근중의 후손들이 '정자연'에 은거한 채 정계 복귀의 기회를 노리며 외부 세력과 수상한 접촉을 하고 있다고 한다. 이는 역으로 삼연 일행이 금강산 여행길에 '정자연'을 방문하였던 이유가 이들의 동태를 살피고자 하였다는 뜻이자, 월담 황근중의 후손들이 그만큼 신경 쓰였다는 뜻이기도 하다. 혹자는 이 지점에서 친형 김창집이 우의정을 맡고 있던 권문세가 장동 김씨 집안의 삼연 김창흡이 이미 몰락한 남인南人들의 동태를 살피고자 직접 그들의 은거지까지 찾았을까 의문을 표할지도 모르겠다. 그러나 삼연 일행이 '정자연'을 방문할 무렵(1711)은 연잉군(훗날의 영조)를 지지하는 노론과 왕세자(훗날의 경종)를 옹립하려는 소론이 정치적 명운을 걸고 대치하고 있었던 시기였으며,

* 최완수 선생은 烏石黃流를 '황하의 龍門'으로 해석하며 절경이란 의미로 읽었는데… 황하의 용문은 보통 登龍門(과거 급제를 상징)이란 뜻으로 쓰일 뿐 절경과는 거리가 멀다. 이에 필자는 烏石黃流가 蘇東坡의 「後赤壁賦」를 압축시킨 표현으로, '몰라볼 정도로 급격히 변화된 상황'으로 해석하고자 한다.

노론에 비해 상대적으로 세가 약한 소론이 적극적으로 남인들을 끌어들이던 때였음에 주목할 필요가 있다. 그러나 몰락한 남인이 한둘이 아니고, 월담 황근중이 남인들의 구심점도 아니었건만, 삼연 김창흡은 왜 '정자연' 지역을 예의주시하고 있었던 것일까? 강원도 평강군 칠리탄七里灘 지역을 정자연亭子淵이라 부르게 된 연유를 다시 생각해보면 그 이유가 가늠된다.

흔히 '정자연'을 '정자가 있는 연못' 정도로 해석하고 있지만, 삼연 김창흡의 제사題辭 마지막에 쓰인 '불수문모구모정야不須問某丘某亭也(기다리지 않고 어느 언덕 어느 정자냐고 묻는구나)'를 겹쳐보면 '정자연'의 정자가 단순히 경치 좋은 곳에 세워둔 휴식 공간 이상의 의미로 해석되기 때문이다. 보통 '정자 정亭'으로 읽는 정亭은 원래 소규모 간이 역참驛站을 일컫는 글자로, 역마를 갈아타는 곳을 역정驛亭이라 하며, 십리十里 정도의 식읍지食邑地를 지닌 제후를 정후亭候라 한다.* 또한 '못 연淵'은 연못[池]이란 의미 이전에 '깊다[深]' '위험하다'라는 뜻과 함께 '쉽게 접근하기 어려운 늪지대'를 일컫는 글자이다. 정亭자와 연淵자에 내포된 의미를 통해 '정자연亭子淵'을 다시 읽어보면 무슨 의미가 될까? '쉽게 접근하기 어려운 십리 정도의 늪지대를 식읍지를 삼고 있는 토호'라는 뜻이 된다.

'연수淵藪'라는 말이 있다.

'사물이 모여드는 곳'이란 뜻으로, 『시경詩經』의 '주위천하포도주췌연수紂爲天下逋逃主萃淵藪(천하의 죄를 범하고 도망간 놈들을 잡으려 말고 삐를 줌)'에서 유래된 말이다. 또한 당송팔대가의 한 사람인 유종원柳宗元(773-819)은 '연연이정자여심모淵然而靜者與心謨(늪지대가 쥐죽은 듯 조용한 것은 음모가 진행 중이기 때문이다)'라고 하였는데… 이를 삼연 김창흡의 제사題辭와 겹쳐보면 그가 '정자연亭子淵'을 어떤 시각으로 봤

던 것인지 가히 짐작이 가고도 남음이 있다. 간단히 말해 삼연은 '정자연' 지역의 저습지에 범법자들이 숨어들고 있는데… 이는 월담 황근중의 후손들이 이들을 숨겨주고 있기 때문이라 하였던 것이다. 혹자는 필자의 해석이 지나치게 자의적이라 생각하실지 도 모르겠다. 그러나 '정자연亭子淵'이란 이름이 월담 황근중이 세운 '창랑정滄浪亭'에서 비롯된 것임을 감안해보면 처음부터 이곳은 정치와 무관할 수 없는 곳이었다.

창랑의 물 맑으면 나의 갓끈을 씻고,
창랑의 물 흐리면 내 발을 씻으리.

滄浪之水淸 可以濯吾纓 滄浪之水濁 可以濯吾足.

흔히 성인의 도가 사라진 혼탁한 세상을 피해 은거함을 비유할 때 쓰는 바로 그 '창랑滄浪'이다.

인조반정으로 광해군을 보필하던 월담 황근중이 정계 은퇴 후 은거지에 정자를 세우고 '창랑정'이라 이름하였다는 것이 무슨 의미이겠는가?

인조반정으로 성인의 도가 사라진 혼탁한 세상이 되었다는 뜻이자, 형편상 조정을 떠나지만 세상사에 관심이 없다는 것도 아니고 벼슬길에 나설 생각을 완전히 접었다는 뜻도 아니다. 아니 오히려, 혼탁한 세상이 도래하였으니 참 선비라면 성인의 도를 다시 세우기 위하여 발에 땀나도록 동분서주해야 할 때라고 공개적으로 표방하였다고 하는 것이 정확한 해석이겠다. 월담이 은거지에 '창

이경윤 〈高士濯足圖〉

랑정'을 세운 뜻이 이러했으니, 그의 후손들이 세상 돌아가는 추이에 촉각을 곤두세우고 있었던 것이고, 난세를 피해 도망 오는 선비들을 정자연 지역에 감춰주는 것이 도리라 여겼을 법하지 않은가? 생각해보라.

조선팔도 물 맑고 풍광 좋은 곳마다 흔하디흔한 것이 정자이건만, 그 흔한 정자 하나 세웠다고 칠리탄七里灘으로 불리던 곳이 갑자기 '정자연亭子淵'이라 불리게 되었겠는가? 그런데… 삼연 김창흡 일행이 '정자연'을 방문한 이후 월담 황근중의 후손들은 어떻게 반응하였을까? 이후 상황을 짐작할 수 있는 또 다른 〈정자연〉이 겸재의 《관동명승첩關東名勝帖》에 수록되어 있다.

저명한 미술사가 최완수 선생은 이 그림이 외가로 구촌 조카에 해당하는 먼 친척 우암寓庵 최창억崔昌億을 위하여 그려준 것이라 한다.

한마디로 겸재가 친척지간인 우암을 위해 선의를 가지고 《관동팔경첩》을 그려주었다는 것인데… 대표적 노론 강경파 장동 김씨 집안의 후원을 받고 있던 겸재가 소론 영수 손와損窩 최석항崔錫恒(1654-1724)의 양자 최창억을 먼 일가붙이라고 애틋이 생각하며 화첩까지 엮어주

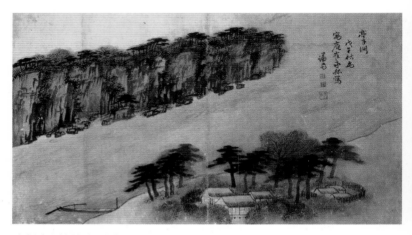

겸재 《관동명승첩》 〈정자연〉

었던 것일까? 아무리 '피는 물보다 진하다'고 하지만, 피가 섞였다고 애틋한 마음이 저절로 생긴다면, 형제지간의 우애를 당부하는 부모님은 왜 이리 많으며, 사돈의 팔촌이란 말은 또 왜 생겼겠는가?

손와 최석항이 누구인가?

경종景宗 즉위년(1721)부터 연잉군(훗날의 영조)을 왕세자로 책봉케 한 것도 모자라 대리청정까지 이끌어낸 노론에 맞서 왕세제 대리청정을 철회시킨 장본인으로, 이 일이 발단이 되어 신임사화辛壬士禍가 터졌으며, 이때 희생당한 노론 4대신 중 가장 강경파가 삼연 김창흡의 친형 김창집金昌集이었다.

한마디로 우암 최창억이 손와 최석항의 양자라는 사실 하나만으로도 장동 김씨 집안과는 불구대천의 원수일 수밖에 없었으니, 장동 김씨들과 한배를 타고 있던 겸재의 애틋한 마음이 끼어들 여지는 애당초 없었다 하겠다. 어부가 배를 띄우는 것이 어찌 뱃놀이를 위함이겠는가? 그런데… 팔자 좋은 선비가 어부에게 '당신은 항시 뱃놀이를 즐길 수 있으니 좋겠다.'고 하면 그저 웃을 수밖에 달리 무슨 말을 하겠는가?

정자연 칠리탄 절벽이 이처럼 일자로 전개되고 고절孤絶(외롭게 끊어짐)하게 독립될 리 만무하나, 겸재의 화안畵眼(그림을 그리거나 감상하는 안목)에는 이렇게 그려야만 하겠기에 주변 경관을 모두 제거하고 마치 해안 하구인 양 하류를 망망하게 터놓았을 것이다. 그 터놓은 자리가 너무 허해지자 그곳에 화제畵題(그림의 제목이나 이름. 그림 위에 쓰는 시詩 또는 문文)와 낙관落款(그림이나 글씨에 작가가 서명하고 도장을 찍는 일)을 첨가하여 흩어짐을 방지하였으니 이것이 바로 낙관의 묘용처妙用處(신묘한 쓰임새가 있는 곳)이다.*

* 최완수,『겸재를 따라가는 금강산 여행』, 50-51쪽.

조형적 관점에서만 보면 어설픈 화가 뺨칠 만한 눈썰미와 설득력을

갖춘 최완수 선생의 해석이다. 그러나 화제 글의 내용과 화제를 써넣은 지점을 겹쳐보면 겸재가 화제를 써넣기 위해 고른 위치가 조형적 측면보다는 그림 속에 특정 메시지를 담아내기 위한 방법에서 비롯된 것이란 생각이 든다.

무오추위우암최영숙사겸재戊午秋爲禹庵崔永叔寫謙齋(무오년 1738 가을 우암 최영숙을 위해 겸재가 그리다).*

무오년 가을이면 영조께서 인정문仁政門에 나가 조정백관들 앞에서 '혼돈개벽混沌開闢'의 유시諭示를 내렸던 일(영조 13년 8월 28일)이 있은 후 대략 일 년쯤 지난 시점에 해당된다. 즉위 초부터 '경종 독살설'등 정통성 시비에 휩싸이며 왕위 자체가 정쟁의 대상이 되어버린 혼돈의 정국을 수습하고자 영조께서는 이날을 기점으로 '이전의 일은 혼돈에 부치고, 오늘 이후엔 화합을 통해 개벽을 이끌어내겠다.'라는 선포를 하였던 것이다. 이런저런 이유로 관직을 빼앗기고 재야에 은거 중인 소론과 남인계 선비들에게 이 소식이 어떻게 들렸겠는가? 당연히 새벽을 알리는 종소리처럼 들렸을 테니, 설레는 마음으로 정계 복귀를 꿈꾸고 있었을 것이다. 다시 말해 '정자연'에 몸을 의탁한 채 세상이 바뀌기만 학수고대하고 있던 우암 최창억 또한 영조의 유시에 고무되어 바깥세상을 기웃거렸을 것이다. 그러나 노론 강경파 장동 김씨들에게 이는 어림없는 소리였으니, '절대 우암 최창억은 안 된다.' 하였던 것이다. 겸재가 우암 최영숙을 위하여 그린 〈정자연亭子淵〉의 화제와 낙관의 위치를 다시 확인해보라. 칠리탄七里灘 여울물이 한탄강漢灘江으로 흘러드는 입구에 해당하는 자리이다. '정자연'에서 배를 타고 한탄강으로 나가면 임진강을 거쳐 한강까지 물길이 이어진다. 그런데… 그 입구에 해당되는 곳을 화제와 낙관으로 막아둔 것이 무슨 의미이겠는가? 언감생

심 정계 복귀는 꿈도 꾸지 말고, 그냥 '정자연'에서 조용히 한세상 보내다가 그곳에서 죽으라 하였던 것이다.

영조 13년(1737) 거행된 '혼돈새벽'의 유시를 들으면 탕평책蕩平策을 떠올리기 십상이다. 그러나 영조 14년(1738) 12월 서덕수徐德修에 이어 영조 16년 김창집金昌集의 신원이 회복되었고, 이어 영조 17년(1741) 신유대훈辛酉大訓이 발표되는 일련의 과정 속에서 소론 강경파들은 정계에서 완전히 퇴출당하였으니, 탕평책은 탕평책이되 노론을 위한 반쪽짜리 탕평책이었을 뿐이다.* 사정이 이러하건만 더 이상 과거사는 거론치 않고 화합을 통해 개벽을 이끌어내겠다는 국왕의 선언만 믿고 영조의 속내를 간파하지 못한 채 김칫국부터 마시는 자들이 노론 강경파들의 눈에 어떻게 비쳤겠는가?

최완수 선생은 《관동명승첩》에 수록된 〈정자연〉에 '우암 최영숙을 위하여 겸재가 그리다[爲禹庵崔永叔寫謙齋]'라는 글이 병기되어 있음을 근거로 이 화첩을 우암에게 그려준 것이라 한다. 그러나 〈정자연〉은 《관동명승첩》에 수록된 11점의 작품 중 하나일 뿐이다. 다시 말해 만일 겸재가 특별히 우암을 위하여 이 화첩을 엮은 것이라면 화첩 서두에 그 연유를 기록해두었을 텐데… '우암 최영숙을 위하여…'라는 문구는 오직 〈정자연〉이란 작품의 화제에서만 발견될 뿐이다. 이것만으로 《관동명승첩》이 우암을 위해 그린 것이라 할 수 있을까?** 겸재가 《관동명승첩》을 우암에게 그려주었다는 것은 한 시대를 대표하는 장년의 화가가 특정인을 위해 개인전을 열고, 전시된 작품 전부를 주었다는 것과 다름없다. 그런데 그 이유를 알고 보니 단지 상대와 먼 친척 간이었기 때문이라니 도대체 화가를 무엇이라 생각하길래 이런 주장을 할 수 있는지 어처구니가 없어 웃음도 안 나온다.

* 景宗 때 연잉군(훗날의 영조)의 대리청정을 주장한 일은 역모가 아니라 대비와 경종의 하교에 따른 정당한 조치였으니, 연잉군을 역적의 수괴로 등재한 수사기록을 소각시키고 종묘에 이를 고하게 함으로써, 영조 스스로 자신의 전과를 말소시킨 辛酉大訓(1741년)은 일종의 영조 식 과거사 정리였다. 즉위 초부터 불거진 정통성 시비를 무마하고, 노론에게 권력이 집중되는 것을 막기 위해 꺼내든 탕평책은 결국 노론의 힘을 빌려 왕위에 오른 영조의 과거사를 지우고자 노론에게 힘을 실어주며 무늬만 탕평책으로 변해버렸다.

** '亭子淵'이 강원도 평강군 한탄강 상류에 위치하고 있음을 감안할 때 〈亭子淵〉이 《關東名勝帖》에 수록되어 있다는 것 자체가 이상한 일이다. 이는 역으로 《관동명승첩》을 엮으며 반드시 〈정자연〉을 수록해야만 하는 피치 못할 사정이 있었거나, 〈정자연〉 때문에 《관동명승첩》이 엮어졌던 것 아닐까?

《관동명승첩》은 겸재가 63세 때 작품으로, 장동 김씨 집안과 한배를 탄 지도 어언 30년에 접어드는 시점에 그려진 것임을 감안할 때 왕래도 없던 먼 친척 우암에게 그려준 것이 아니라 장동 김씨들의 요구에 의해 그려진 것이라 보는 것이 상식적일 것이다. 그렇다면 장동 김씨들은 《관동명승첩》이 왜 필요했던 것일까? 세상에는 예술작품을 예술로 즐기는 사람들만 있는 것도 아니고, 인간이 취할 수 있는 모든 것은 필요에 따라 언제든지 수단이 될 수도 있음을 잊지 말아야 한다.

'정자연亭子淵'은 월담 황근중의 은거지로 《관동팔경첩》이 그려질 당시에는 그의 후손들이 모여 살고 있었을 텐데… 황씨도 아닌 최영숙이 이곳에 무슨 연고가 있길래 겸재는 우암과 '정자연'을 결부시켜 '우암 최영숙을 위하여…'라는 화제를 써넣었던 것일까? 생각해보라.

《관동명승첩》을 장동 김씨가 소장하고 있었다면 당연히 가깝게 지내던 노론계 인사들과 함께 이 화첩을 감상하였을 것이고, 겸재의 작품을 함께 감상하던 노론계 인사들이 〈정자연〉에 쓰여 있는 '우암 최영숙을 위하여…'라는 화제를 읽게 되면 저절로 우암을 떠올리게 될 텐데… 우암이 누구인가?

병자호란 때 주화론主和論을 주장하며 김상헌金尙憲(1570-1652)과 맞선 최명길崔鳴吉(1586-1647)의 증손자이자, 임인옥사壬寅獄事(1722년)를 이끌어내 영의정 김창집을 사사시킨 손와 최석항의 조카이자 양자였던 최창억이다.* 이는 결국 〈정자연〉이 장동 김씨 집안의 뿌리 격인 김상헌과 맞서왔던 최명길 집안의 비참한 말로를 보여줌으로써 자신들과 척을 지면 어떻게 되는지 똑똑히 보여주고자 함이라 하겠다. 그런데… 《관동명승첩》을 감상하게 될 대상이 다름 아닌 당시 장동 김씨 집안과 함께하던 노론계 인사였으니, 이는 내부단속용으로 쓰였다는 의미가 된다. 이처럼 살벌한 정국에서 먼 친척을 향한 애틋한 마음이 얼마

* 장동 김씨 가문이 노론의 대표적 집안이 될 수 있었던 것은 척화파 김상헌을 필두로 영의정 김수항金壽恒(1629-1689)과 그의 아들 영의정 김창집이 노론의 정치이념을 지키고자 사사될 정도로 노론 정치를 위해 희생한 가문의 이력과 노론 인사들에 대한 지속적 이념교육을 행한 결과이다. 이런 관점에서 보면 조선말기 장동 김씨들의 세도정치는 병자호란 당시 남한산성에 뿌려진 씨앗에서 비롯되었다고 하겠다.

나 큰 사치였을지 생각해보시길 바란다. 《관동명승첩》이 제작된 지 일
년 반쯤 후 장동 김씨들이 그토록 바라던 김창집의 신원이 회복되었
다. 이제 겸재가 그려낸 《해악전신첩》과 《관동명승첩》에 수록된 〈정자
연〉을 비교하며 두 작품에 어떤 차이가 있는지 감상해보자.

 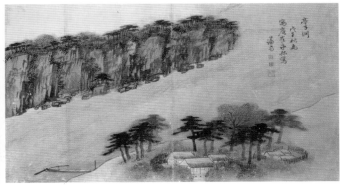

정선, 《해악전신첩》 〈정자연〉　　　　겸재 《관동명승첩》 〈정자연〉

　　《해악전신첩》의 〈정자연〉은 외부의 시선을 가리는 반 개방형 담장
안에 위치한 반듯한 기와집에서 손님과 대화 중인 주인과 또 다른 손
님을 모시러 나가기 위해 삿대를 들고 서 있는 사공을 그려넣어 외부
세계와 활발히 교류하고 있는 '정자연'을 표현하였으나, 우암 최영숙을
위해 그렸다는 《관동명승첩》의 〈정자연〉은 마치 위리안치圍籬安置*를
연상케 하는 울타리 속 빈집엔 적막감만 흐를 뿐 사람 그림자도 보이
질 않는다. 그런데… 흥미로운 것은 《관동명승첩》의 〈정자연〉을 살펴보
면 두 곳으로 나눠 배치한 가옥들이 각기 울타리를 두르고 있는 탓에
'정자연'이란 한 공간에 살고 있지만, 제각기 독립적 생활을 영위하고
있는 듯한 느낌이 든다. 월담 황근중이 마련해둔 '정자연'의 거주자는
당연히 그의 후손들이었을 텐데… 외부세계와 단절된 고립된 지역에

살면서 한 형제끼리 울타리를 치고 각자 생활 영역을 나눌 필요가 있었을까? 물론 같은 부모를 둔 형제간에도 장성하면 각자 솥단지를 걸고 살림을 꾸리게 마련이지만, 함께 어려움을 겪다 보면 없던 정도 생기는 것이 인간 아닌가? 그렇다면 혹시 이것은 월담 황근중의 후손들이 갇혀 살고 있는 '정자연' 지역에 우암 최영숙이 함께하며 곁방살림을 꾸리고 있는 모습을 그려낸 것 아니었을까?* 갈 곳 없는 최명길의 자손 (우암 최영숙)이 몰락한 남인南人(월담 황근중)의 후손에게 의지한 채 궁색한 곁방살이를 하고 있는데… 비좁은 '정자연'에 갇혀 다시는 한탄강 물줄기를 타고 한양으로 나오지 못하도록 〈정자연〉의 화제畵題를 목책 삼아 박아두었으니, 빈 배만 강변을 지키고 있었던 것이리라…

겸재의 진경산수화는 산천유람의 즐거움을 흥에 겨워 읊어대던 팔자 좋은 한량들의 흥취와는 결이 다름을 잊지 말았으면 한다.

*《關東名勝帖》의 〈亭子淵〉에 '爲禹庵崔永叔'이란 문구가 쓰이게 된 이유는 차후 연구가 더 필요한 부분이겠으나, 분명한 것은 더 이상 '정자연' 지역이 예전처럼 외부세력과 활발히 소통하며 정계 복귀를 저울질할 수 없게 되었다는 메시지를 담고 있음은 분명하다.

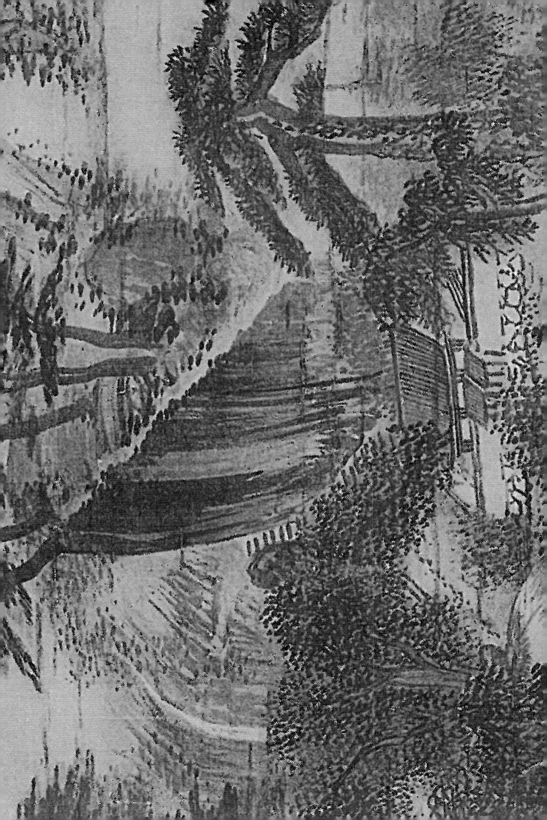

3부

〈인왕제색仁王霽色〉도와
사도세자의 비극

어떤 이유에서든 서른다섯의 사내와 마흔이 된 사내가 만나 40여 년을 의기투합하였다는 것은 인연만으로 설명할 수 없는 또 다른 무언가가 있었기 때문일 것이다.

왜냐하면 인연은 하늘의 뜻이겠으나, 인연을 이어가는 것은 선택과 노력이 수반되는 일이기 때문이다. 이런 관점에서 나이 마흔에 김창집金昌集의 추천으로 금화현감金化縣監에 부임하게 된 사천 이병연이 김창흡金昌翕(김창집의 친동생)의 금강산 여행길에 겸재 정선이 동행할 수 있도록 주선해주었고, 이것이 인연이 되어 이후 두 사람이 평생을 함께하게 되었다는 것은 가볍게 볼 일이 아니다. 생각해보라.

아무리 좋은 물건을 추천하여도 추천받은 사람에게 필요치 않은 것이라면 괜한 부담을 주는 격인지라 조심스러울 수밖에 없는데… 어찌 사람을 추천하는 일이 쉬운 일이겠는가?

더욱이 사천 자신도 김창흡의 추천으로 벼슬자리를 얻었으니, 김창흡은 사천에게도 어려운 사람이었을 것이다.*

* 이병연을 금화현감에 추천한 사람은 대표적 노론 강경파 장동 김씨 가문 출신 우의정 김창집이었으나, 실상을 알고 보면 김창집의 친동생 김창흡의 부탁으로 이병연의 벼슬길을 열어주었으니, 김창흡이 추천한 것과 마찬가지라 하겠다.

그럼에도 불구하고 사천이 겸재를 추천하였다는 것은 겸재의 재주도 재주이지만, 겸재가 김창흡에게 꼭 필요한 사람이라 여겼기 때문일 것이다. 이는 역으로 김창흡이 쓸 만한 화가를 찾고 있었다는 뜻이라 하겠다. 대표적 노론 강경파 장동 김씨 가문의 김창흡이 문예를 즐겼음은 잘 알려진 사실이다. 그러나 사천 이병연의 시재詩才를 높이 사 현감 자리까지 마련해주며 곁에 둔 것도 예삿일이 아니건만, 한술 더 떠 환쟁이 겸재까지 그의 천거로 벼슬길에 나가게 되었다.

사천과 겸재가 장동 김씨 가문과 어떤 인연으로 묶이게 된 것인지와는 별개로 분명한 것은 이때의 인연에서 겸재와 사천은 평생을 함께하게 되었으니. 겸재에게 사천은 평생의 은인이었던 셈이었다. 이런 사천이 병석에 누워 생사를 다투고 있다는 소식을 접한 일흔다섯 노인 겸재의 애타는 마음이 어떠했을지 가히 짐작이 가고도 남음이 있을 것이다.

사천 형님의 병세가 위중하다는 기별을 받은 지도 벌써 사흘이 지났다.

마지막일지도 모르는 형님 곁을 지키고 싶지만, 늙은이 애타는 가슴 까맣게 타들어가도 지루한 장맛비는 도통 놓아주려 하지 않는다. 답답하고 초조한 마음에 장딴지 튼실한 종놈을 앞세우고 대문간을 나서보았지만, 사납게 달려드는 개울물에 쫓겨 돌아선 지 이레 만에 빗줄기가 잦아든다. 비에 젖은 도포자락 늙은이 다리 잡아채는 가파른 언덕길을 휘적휘적 올라 사천 형님 댁에 겨우겨우 도착하였지만, 막상 대문간을 넘어설 용기가 나질 않아 모퉁이로 비켜섰다.

가쁜 숨 끝에 비린내가 목구멍을 타고 올라온다.

몇 번 큰 숨을 돌이킨 후 몸뚱이에 달라붙은 도포자락을 떼어내며 대문간을 들어서니, 장맛비에 무거워진 지붕 한 귀퉁이는 내려앉아 굴뚝에 걸려 있고, 깨진 굴뚝 옆구리가 꾸역꾸역 토해낸 매캐한 흰 연기 속에서 연신 가래 끓는 소리가 들려온다.

형님 머리맡에 조용히 앉아 요 밑에 손을 넣어보았다. 따끈하다.

가르랑거리는 숨소리를 들으며 우두커니 앉아 있는데… 엉뚱하게 '사천 형님이 이렇게 작았던가?' 하는 생각 끝에 졸음이 밀려온다. 깜짝 놀라 눈을 떠보니 사천 형님이 희미한 미소로 반겨준다. 갈퀴같이 말라버린 앙상한 손을 쓰다듬으며 몇 차례 말을 건네보았지만, 입술을 달싹이다 이내 물끄러미 바라볼 뿐 말이 없다.

왜 이 순간 갑자기 슬픔보다 화가 나는지 모르겠다.

엿새를 조바심 속에 안절부절못하다가 서둘러 달려왔건만, 더 이상 앉아 있을 수 없어 냉수 한 사발 들이켜고 서둘러 대문간을 나와버렸다.

비구름을 몰고 가는 후덥지근한 동풍이 이렇게 시원했던가?

겨우 숨이 트이는가 싶더니 이내 한기가 몰려온다.

'사천 형님, 우리 그래도 밥값은 해가며 살아온 것이겠죠?'

왜 이 순간 이 말이 뇌리를 스쳤는지 모르겠지만, 사십 년 전으로 돌아간다 하여도 똑같은 선택을 할 수밖에 없었을 테니, 그냥 그렇게 믿고 살 수밖에 이제 와 달리 어쩌겠는가?

집으로 돌아오는 길 내내 비에 젖어 어두컴컴하게 변해버린 인왕산이 따라오며 우렁우렁거린다.

인왕산에 비가 그치니…

—

정선, 〈인왕제색仁王霽色〉

〈인왕제색仁王霽色〉.

비에 젖은 인왕산의 독특한 표현과 함께 일흔다섯 겸재가 임종을 앞둔 평생지기 사천槎川 이병연李秉淵의 쾌유를 빌며 그렸다는 아름다운 이야기로 널리 알려진 작품이다.

지루하게 내리던 장맛비가 잦아들며 오랜만에 모습을 드러낸 어두운 인왕산은 마치 급히 빗물을 뱉어내려는 듯 평소엔 볼 수 없던 폭포를 네 군데나 만들어두었고, 동풍에 쫓겨 가는 비구름은 산자락을 넘실대며 가느다란 산길을 끊어내고 있는 모습이 영락없이 비가 개고 있는 인왕산의 얼굴이다. 그러나 산은 머물기에 산이고 구름은 흘러가길래 구름이라 하였던가. 어느덧 군데군데 희고 매끄러운 인왕산 특유의 흰 얼굴이 나타나기 시작하고, 비구름에 가렸던 나무들도 하나둘 모습을 드러내는 장면을 지켜보고 있노라면 병마와 싸우고 있던 사천의 쾌유를 비는 겸재의 마음을 보는 듯하다.

'형님! 조금만 더 힘을 내셔서 이 고비만 넘기시면…'

쉽게 손을 놓을 수 없기에 인연이라 하고, 가슴 한쪽을 뜯어내는 듯한 상실감을 감당할 수 없어 어떻게든 붙잡고 싶은 것이 인연이지만, 내려놓을 수밖에 없음을 알기에 노년이라고도 한다.

이런 관점에서 임종을 앞둔 40년 지기를 지켜보는 겸재의 마음이 어떠했을지 조금 더 깊게 들여다볼 필요가 있겠다.

〈인왕제색〉도를 겸재와 사천의 아름다운 인연의 산물로 처음 해석해낸 미술사가는 마흔아홉 아까운 나이에 세상을 떠난 오주석吳柱錫(1956-2005) 선생이다.

오 선생의 연구는 〈인왕제색〉도에 병기된 '신미윤월하완辛未閏月下浣(신미년 윤달 하순: 1751년 5월 20~30일)'과 사천 이병연이 별세한 1751년 5월 29일이 겹치고, 당시 겸재와 사천이 인왕산 근방에 모여 살았다는

점에 착안하여 시작되었다.

이는 신미년 오월 하순에 겸재가 그려낸 그림처럼 인왕제색仁王霽色(비가 그친 직후의 인왕산의 모습) 모습이 펼쳐졌다면, 다시 말해 사천 이병연이 세상을 떠날 때 즈음 인왕산에 큰비가 내린 일이 있었다면 겸재가 〈인왕제색〉도를 그리게 된 이유를 임종을 앞둔 사천을 향한 겸재의 애타는 마음과 연결시켜 설명하는 것이 가능하겠다 여긴 결과이다.

이후 오 선생은 국왕의 일거수일투족을 기록한 『승정원일기承政院日記』를 뒤진 끝에 1751년 5월 19일부터 지루하게 내리던 장맛비가 25일 오후 개었다는 기록 '조우석청朝雨夕晴(오전의 비가 저녁 무렵 갬)'을 근거로 겸재와 사천의 아름다운 이야기를 〈인왕제색〉도와 묶어주었다.

일견 설득력을 지닌 주장이자 가슴 따뜻해지는 이야기이기도 하였으니, 이에 이의를 제기하는 학자 없이 그렇게 정설로 굳어졌다. 그러나 이는 어디까지나 오 선생의 추론으로, 따뜻한 가슴을 지닌 젊은 미술사가의 바람이 낳은 감상적 주장일 뿐, 정설로 삼기에는 부족하다.

왜냐하면 〈인왕제색〉도는 물론 여타 어떤 기록에서도 겸재가 사천의 쾌유를 빌며 그림을 그렸다는 내용은 아직 발견된 바 없지만, 〈인왕제색〉도는 일흔다섯 겸재가 혼신의 힘을 다해 그려낸 역작이기 때문이다. 다시 말해 이미 상늙은이가 된 겸재가 사천의 쾌유를 빌고자 〈인왕제색〉도를 그린 것이라면 간절한 마음에 작심하고 그렸을 텐데… 무려 여섯 자나 동원하여 '신미윤월하완'이란 구체적인 제작일자를 병기하면서도 사천을 지칭하는 글자는 단 한 자도 써넣지 않았다는 것을 상식적이라 할 수는 없기 때문이다.

사천 이병연은 여든한 살을 일기로 세상을 떠났다. 이는 급작스런 병사가 아니라 노환이었다는 뜻으로, 충분히 예견된 일이었다는 의미이기도 하다. 또한 당시 겸재의 나이 일흔하고도 다섯이었으니 아무리 애달파

도 친구의 죽음을 받아들일 줄도 알고, 본인의 죽음도 담담히 준비할 수 있는 나이였다. 그런 노년의 겸재가 사천이 임종하기 불과 나흘 전, 그것도 저녁 무렵 인왕산에 비가 그치는 모습을 보며 갑자기 평생의 은인이자 친구의 쾌유를 비는 그림을 그려야겠다는 생각에 붓을 들었던 것일까?

그렇다고 하기엔 작품의 크기가 너무 버겁고, 무엇보다 사천의 병세가 이미 〈인왕제색〉도를 감상하며 즐길 수 없는 상태임을 누구보다 겸재 자신이 잘 알고 있었을 것이다.

이런 까닭에서인지 일부 미술사가들은 겸재가 사천의 쾌유를 빌며 〈인왕제색〉도를 그렸지만, 사천에게 전해지지 못했다며 말끝을 흐리는데… 차라리 사십 년 이상 인왕산 자락을 오간 겸재가 그때 처음 비에 젖어 어둡게 물든 인왕산을 보았다고 주장하는 편이 낫겠다.

겸재는 비에 젖어 어둡게 변한 인왕산의 모습을 그린 후 '인왕제색仁王霽色'이라 써넣었다. 그런데… 문제는 비에 젖어 어둡게 변한 인왕산의 모습과 인왕제색仁王霽色이란 글귀가 하나로 겹쳐지지 않는 까닭에 겸재의 〈인왕제색〉도는 '인왕제색'의 모습을 그린 것이라 할 수 없다는 것이다.

무슨 말인가?

통상 '비 그칠 제霽'는 동사로 쓰이며, 제월霽月(비가 갠 맑은 하늘에 뜬 달), 제천霽天(맑게 갠 하늘) 등의 예에서 확인할 수 있듯 명사 앞에 놓여 '일시적으로 가려져 있던 본연의 모습을 회복함'이란 의미로 쓰이기 때문이다. 이는 결국 '인왕제색仁王霽色'을 정확히 풀이하면 '인왕산에 비가 그쳐 인왕산 본연의 얼굴색을 회복함'이란 뜻이 되는데… 겸재의 〈인왕제색〉도는 인왕산 본연의 희고 매끄러운 암벽이 아니라 어둡게 물든 인왕산이 버티고 서 있지 않은가? 이처럼 인왕제색의 의미와 〈인왕제색〉도의 모습이 다른 것을 어떻게 설명할 수 있을까?

겸재가 그려낸 〈인왕제색〉도는 가까운 미래시제를 현재진행형으로 표현하는 문장 형식으로 이해하면 쉽게 설명이 된다.

약속 시간이 지났으나 아직 도착하지 않은 친구를 기다리며 '어디야?'라고 전화하자 '미안! 미안! 가고 있어…'라고 하였다면, 이는 '가고 있다(현재진행형)'에 방점이 찍혀 있는 것이 아니라 '지금 가고 있으니(현재진행형) 곧 도착할 것이다(가까운 미래시점)'라는 뜻이듯, 겸재는 비에 젖어 어둡게 물든 인왕산이 빠른 속도로 빗물을 배출하고 있는 모습을 그린 후(현재진행형) '인왕제색仁王霽色'이란 글귀를 써넣어 가까운 미래시점(물기가 마른 인왕산 본연의 흰 얼굴을 회복한 모습)을 표현하였던 셈이다.

〈인왕제색〉도를 자세히 살펴보면 어두운 암벽 군데군데 작은 폭포를 그려넣어 산이 머금고 있던 빗물이 빠른 속도로 배출되고 있는 모습이다. 그런데… 이처럼 '비가 갠 직후의 인왕산의 모습'은 '제인왕霽仁王'이라 쓰면 충분하다. 그러나 겸재는 분명 '인왕제색仁王霽色'이라고 하였으니, 인왕仁王도 명사이고, 색色도 명사로 해석함이 마땅할 것이다.

이는 결국 '인왕제색仁王霽色'은 인왕제仁王霽(현재진행형)과 색色(가까운 미래시점)으로 나눠 의미체계를 잡아주어야 하며, '제색霽色'의 색色은 '인왕산 본연의 얼굴빛(색)', 다시 말해 흰 바위산으로 풀이할 수밖에 없게 된다.

필자의 해석법이 다소 생소하게 느껴지시는 분이 계실지도 모르겠다.

그러나 따지고 보면 기존 미술사가들도 그동안 〈인왕제색〉도를 시간 개념을 통해 설명해왔었다. 생각해보라. 그간 〈인왕제색〉도가 병마와 싸우고 있던 사천의 쾌유를 기원하며 그린 것이라 주장해오지 않았던가? 병의 쾌유를 기원하는 것은 아직 병석에 누워 있다는 뜻이고(현재진행형), 속히 병마를 떨쳐내고 원래의 건강을 회복하라는 뜻(가까운 미래) 아닌가?

〈인왕제색〉도가 현재 눈앞에 펼쳐지고 있는 인상적 장면을 묘사한 것이라면 풍경화와 다를 바 없다. 그러나 현재진행형을 통해 가까운 미래 시점까지 연결시켜주면 산수화 특유의 시공간 개념과 함께 그림 속에 이야기가 깃들 틈이 생긴다. 다시 말해 〈인왕제색〉도가 풍경화가 아니라 산수화임을 감안할 때 하나의 장면을 그린 것이 아니라 현재진행형(시간 개념)을 통해 접근하는 것이 산수화답게 설명하는 길이라 하겠다.

이쯤에서 의욕적인 미술사가 이태호李泰浩 교수의 이야기를 들어보자.

> (말년의 겸재는) 진경眞景의 선택에서 그의 회화적 안목이 잘 드러나고, 특히 진경의 선택에 부합하여 사계四季 일기日氣의 변화에 따른 대상의 인상적인 포착감각도 뛰어나…(중략)… 한여름 소나기가 지나간 뒤 비에 젖은 바위의 인상을 그려낸 것이다. 비에 젖은 암벽의 중량감 넘치는 표현으로 화면을 압도하는 인왕산 바위의 대담한 배치와…(중략)… 바위의 양감표현에 사용된 적묵積墨의 부벽준법斧劈皴法과….*

* 『韓國의 美 12 山水畵(하)』 (중앙일보사, 1982), 231쪽.

적묵積墨과 부벽준법斧劈皴法이란 동양화 기법을 양념처럼 끼워 넣지 않았다면 인상파 화가들의 풍경화를 설명하는 관점과 별반 다를 바가 없는 해석이다.

그런데… 비에 젖은 인왕산의 양감 표현을 위해 적묵의 부벽준법을 사용하였다니… 산수화의 준법皴法이 양감 표현을 위해 창안된 일종의 붓 터치라 주장하고자 함인지…. 누가 들을까 무섭다.

준皴이 무엇인가?

원래 '피부가 갈라진 균열 자국 혹은 피부의 주름'을 뜻하는 글자이다. 이러한 준皴을 산수화에 전용하여 준법皴法이라 하면 산이나 암벽의 형질[物性]적 특성을 표현하기 위한 필치를 일컫는 용어가 된다. 다

시 말해 준법을 중첩시켜 산의 양감을 표현했다는 주장은 흉터 자국을 겹쳐 인체의 볼륨감을 표현했다는 주장과 다름이 없다 하겠다. 학자에게 있어 전문용어는 학문의 기본 개념인 탓에 용어 사용에 엄정함을 잃으면 연구방향 자체가 엉뚱한 쪽으로 흐를 수 있으니 신중해야 한다.

왜냐하면 산수화에서 준법이 기본적으로 어떤 용도로 쓰이는지 무시한 채 겸재가 〈인왕제색〉도를 그리며 구사한 변형된 부벽준을 비에 젖은 인왕산의 괴량감과 연결시켜온 미술가들의 무신경 탓에 〈인왕제색〉도의 성격을 가늠할 수 있는 가장 중요한 증거를 눈앞에 두고도 볼 수 없었기 때문이다.

산수화의 준법이 산의 형질을 표현하기 위하여 창안된 필치라는 것은 역으로 준법을 통해 산의 성격을 가늠할 수 있다는 의미이기도 하다.

다시 말해 산수화의 준법은 기본적으로 산의 암질巖質과 관계된 물성적物性的 특질을 반영하고 있지만, 산수화가 비유의 일환으로 그려진 경우에는 준법은 정치체제의 성격을 상징하기도 한다.

이는 결국 〈인왕제색〉도의 성격을 가늠할 수 있는 가장 중요한 단서가 바로 비에 젖은 인왕산을 표현하기 위하여 구사한, 길게 밀어 친 변형된 부벽준에 있다는 의미이다. 그렇다면 겸재는 길게 변형시킨 부벽준을 통해 인왕산이 지닌 어떤 특성 혹은 면모를 표현하고자 하였던 것일까?

마치 커다란 바가지를 엎어놓은 듯한 매끄러운 화강암 덩어리 인왕산을 멀리서 바라보면 누구나 '참 잘생긴 산일세…'라는 감탄사가 절로 나올 것이다. 그러나 인왕산 꼭대기에 오르고자 하면 발 디딜 자리를 몇 번씩 확인하며 올라야 할 만큼 가파르고 매끄러운 위험한 바위산이다.

이런 인왕산에 비까지 내렸으니 얼마나 미끄럽겠는가?

무슨 말인가?

흔히 미인을 형용하여 '흑단처럼 윤기가 흐르는 머릿결'이라 하듯 겸재가 비에 젖은 인왕산을 그리며 구사한 길게 변형시킨 부벽준은 '매끄러운 바위가 빗물에 젖어 미끄러지기 쉬운', 다시 말해 '오르기엔 너무 위험한'이란 의미를 담아내고자 하였던 것이다.

이런 관점에서 접근하면 겸재가 〈인왕제색〉도는 '비에 젖어 당장은 인왕산에 오르는 것은 너무 위험하지만, 비가 그쳤으니 곧 상황이 호전될 것이다.'라는 의미를 전하고자 제작된 것이라 여겨진다.

혹자는 이 지점에서 이 또한 추론일 뿐 아니냐고 반문하실지도 모르겠다.

옳은 말씀이다. 그러나 〈인왕제색〉도에 대하여 겸재는 물론 겸재가 살았던 시대의 믿을 만한 사람이 특별히 언급한 부분이 없는 탓에 어떤 주장도 추론의 범주를 벗어날 수는 없다.

이는 결국 추론의 신빙성을 어떤 방법으로 확보하여 설득력을 높일 수 있는가가 문제라 하겠다.

추론의 신빙성은 추론 방식의 적합성 여부에서부터 시작된다.

다시 말해 〈인왕제색〉도는 풍경화가 아니라 산수화이니 산수화 감상법에 따라 감상하고 해석함이 마땅하며, 이를 통해 이끌어낸 추론만이 〈인왕제색〉도를 〈인왕제색〉도답게 연구한 결과라 해야 할 것이다.

〈인왕제색〉도를 연구하는 학자라면 당연히 산수화 감상법에 따라 그림 속으로 걸어 들어가 겸재가 그려낸 비에 젖은 인왕산 자락을 거닐어봐야 한다. 그러나 소위 미술사가라는 사람이 그림 밖에서 장맛비에 어둡게 물든 인왕산의 모습을 보며 감탄사만 연발하고 있었으니, 비에 젖은 인왕산이 얼마나 미끄럽고 이런 인왕산을 오르는 일이 얼마나

위험한 일인지 실감할 수 없었던 것인데… 심지어 인왕산에 왜 올라야 하는지 묻는 얼뜨기 학자도 있다. 굳이 덧붙일 필요도 없는 말이지만, 원래 산수화는 그렇게 그려지고 감상하는 것이며, 누가 뭐래도 〈인왕제색〉도는 산수화이기 때문이다.

미술사학은 기본적으로 유물을 근거로 연구하는 학문인 탓에 일정 부분 양식사라 할 수 있다.

다시 말해 미술사학은 증거가 불완전할 경우 유사한 양식의 또 다른 유물을 연결고리 삼아 잃어버린 파편(불완전한 부분)을 보완해가며 결론을 도출해내는 학문이란 뜻이다. 이는 결국 미술사학에서 추론의 신빙성은 많은 부분 양식적 유사성에 의지할 수밖에 없다는 의미이기도 하다. 이런 관점에서 〈인왕제색〉도의 비에 젖은 암벽 표현과 유사한 준법을 사용하여 그려낸 겸재의 여타 작품을 찾아내 비교하는 것으로 〈인왕제색〉도의 성격을 가늠해보는 것도 좋은 방법이 되겠다. 다행히 겸재의 산수화 중에 농묵濃墨으로 길게 밀어 친 변형된 부벽준법을 사용하여 그려낸 작품이 몇 점 전해오고 있으니, 그중 〈인왕제색〉도와 가장 흡사한 〈옹천瓮遷〉이란 작품을 감상해보자.

정선, 〈인왕제색〉도 부분

정선, 《신묘년풍악도첩》 〈옹천〉

두 작품 모두 화강암으로 이루어진 매끄럽고, 둥그스름한 거대한 바위를 농묵의 변형된 부벽준을 밀어치는 기법으로 그려내었음을 직접 확인하실 수 있을 것이다. 표현대상물의 형태와 표현기법의 유사성을 확인하셨으면 이제 겸재가 농묵의 변형된 부벽준을 어떤 용도 혹은 어떤 상황을 표현하기 위하여 사용하였는지 알아보도록 하자.

옹천

瓮遷

견마잡이가 이끄는 대로 집채 같은 파도가 일렁이는 백사장을 지나는 내내 혹여 파도가 덮칠까 마음 졸이며 바다를 지켜보느라 멀미에 시달렸건만, 설상가상 백사장이 끝나자 이제 가파른 바윗길을 올라야 한다니, 한숨부터 나온다.

항아리를 거꾸로 박아놓은 듯 매끄러운 암벽을 올려다보고 있자니 줄에 오르는 줄광대의 심정 절로 알겠고, 조물옹을 탓하는 주인의 궁시렁거리는 소리를 알아들었는지 늙은 말도 주춤주춤 게걸음을 치며 선뜻 오르려 들지 않는다. 조물옹은 어쩌자고 바닷가에 커다란 항아리를 거꾸로 박아두고 집채만 한 파도와 씨름판을 벌이도록 하신 것인지? 씨름 구경 아무리 재미나도 해변 길을 막으시면 미역 팔러 가는 장사치는 어디로 지나고, 어진 임금 명을 받든 신임 사또 울렁증 도지면 어여쁜 백성들은 누가 돌보라 하심인지? 조물옹은 어서어서 씨름판을 거두시고 독바위를 옮겨가소서….

금강산 한 줄기가 기세 좋게 내달리다 동해 바다에 막혀 동해와 힘겨루기라도 하려는 듯 웅크리고 앉아 거대한 바위 언덕을 만들어내니, 이름하여 '옹천甕遷'이다. 첩첩산중에 가로막혀 고을 간 왕래가 여의치 않은 강원도에서 평평한 해변 길만큼 유용한 것도 없건만, 강원도 고성군과 통천군 사이 해변 길을 둥글고 가파른 거대한 암벽이 가로막고서 집채만 한 파도와 다투고 있다. 이런 까닭에 안 그래도 미끄러운 바윗길이 마를 날 없고, 사람과 가축이 미끄러져 목숨을 잃는 일이 빈번히 일어났다. 사정이 이러한 탓에 생계를 위해 해산물을 팔러 다니는 장사치나 관리들처럼 피치 못해 이곳을 지나야 하는 사람들 이외에는 현지인도 '옹천'의 좁다란 길을 지나려 하지 않았다.*

* 조선후기 문인 조유수趙裕壽(1663-1741)의 『后溪集』 권8 참조.

필자는 '옹천'에 가본 적 없는 탓에 이곳이 얼마나 빼어난 절경인지 알지 못한다.

그러나 '옹천'에 대하여 언급한 옛사람들의 기록을 읽어보면, '옹천'은 옛사람들 사이에 위태로운 길로 유명했던 것은 분명해 보인다. 흥미로운 것은 현존하는 겸재의 작품 중 '옹천'을 그린 것이 3점이나 남아 있다는 것으로, 이는 어떤 이유에서든 겸재가 '옹천'에 관심을 표했다는 반증일 것이다. 이에 대하여 미술사가 최완수 선생은

겸재가 이곳을 처음 보았을 때는 위험 같은 것이 생각되지도 않았을 것이다. 예술가다움 호기심이 다만 이 장래무비한 경관을 어떻게 그림으로 표현해낼 수 있을까 하는 데에만 정신을 팔게 하였을 듯하다. 그래서 독벼랑 즉 옹천甕遷(遷은 우리나라에서만 벼랑이란 의미로 쓰이는 한자이다)을 정말 독의 윗부분처럼 둥그스름하게 화면 왼쪽 반면에 채워놓고 오른쪽 반 너머로는 다만 흉용한 파도가

일렁이는 동해 바다를 펼쳐놓은 대담한 화면구성을 시도한다. 옹천의 바위벼랑은 쇄찰법(刷擦法(붓을 쥐어 쓸어내리는 먹칠 법. 주로 벼랑바위의 매끄러운 표명이나 수직단면 등의 표현에 사용된다.) 으로 붓을 뉘어 대담하게 쓸어내림으로써 바위 덩어리를 상징하고….*

* 최완수, 『겸재를 따라가는 금강산 여행』, 189쪽.

라고 설명한 바 있다.

한마디로 겸재가 적어도 세 차례 이상 옹천을 그리게 된 이유가 '옹천'의 빼어난 경관에 매료되었기 때문이라는 것인데… 그 매료된 경관이라는 것이 위태로운 길과 함께 그려진 것을 어떻게 설명할 수 있을지 묻고 싶다.

어허어라 위태롭구나 높을시고
촉나라로 가는 길이 푸른 하늘 오르기보다도 어렵구나.

噫 吁 嚱 危乎 高哉 蜀道難難于上青天

촉蜀(현재의 사천성四川省 지역) 땅으로 가는 험난한 길을 읊은 이백李白의 「촉도난蜀道難」 첫 대목이다. 이백의 「촉도난」을 읽어보면 보는 관점에 따라선 천하절경이라 할 만한 장면들이 연이어 나오지만, 어떤 사람도 「촉도난」을 촉나라로 향하는 길의 아름다운 절경을 표현할 것이라 해석하지는 않는다. 따뜻한 난롯가에서 달콤한 아이스크림을 음미하며 창밖에 펼쳐진 눈 쌓인 겨울 산을 감상하는 사람과 변변한 준비도 없이 쌓인 눈을 헤치고 겨울 산을 넘어야만 하는 사람의 처지가 같을 수는 없을 것이다. 이런 까닭에 예부터 산수화를 제대로 감상하려면 그림 속으로 걸어 들어가라 하였던 것인데… 최 선생은 난롯가에 앉아 창밖에 풍경을 즐기시는 분인가 보다.

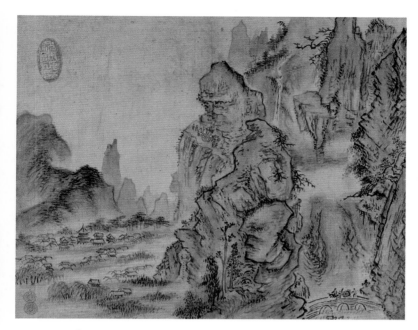

심사정 〈촉잔도〉*

* 조선후기 화가 玄齋 沈
師正(1707-1768)이 李白의
「蜀道難」을 소재로 그린 〈蜀
棧圖〉는 연이은 奇峯과 瀑
布 등, 보기에 따라선 절경
이라 할 수도 있지만 작품
의 주제는 위태롭고 험난한
여정이다. 절경치고 위태롭
지 않은 경우는 없으니, 절
경이란 위험 밖에 위치한 자
의 관점일 뿐 아닐까?

　최 선생이 직접 언급하길 '옹천의 바위벼랑은 쇄찰법으로 붓을 뉘어
대담하게 쓸어내림으로써'라고 하였고, 친절하게 쇄찰법이 '벼랑바위
의 매끄러움…'을 표현하는 데 쓰인다고 설명하더니 갑자기 쇄찰법으
로 바위의 덩어리감을 상징한다니 도대체 무슨 말을 하고 있는지 모르
겠다.

　겸재가 구사한 쇄찰법이 바위의 매끄러운 질감을 표현하기 위한 것
이란 뜻인가, 아니면 바위의 괴량감을 주기 위한 것이란 의미인가?

　쇄찰법이 양감을 위한 것이든 질감을 위한 것이든 중요한 것은 그림
에서 느껴지는 양감과 질감은 그것이 눈속임에 불과할지라도 실제감
을 표현하기 위한 수단이다. 또한 감상자가 그 눈속임에 속아 실제감을
느끼게 되었다 하여도 그 또한 실제감인데… 실제감을 어떻게 상징이
라 할 수 있는지 묻고 싶다.

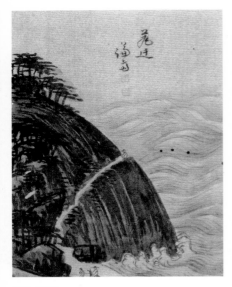

정선, 〈옹천〉

최 선생이 언급하였듯 쇄찰법은 매끄러운 바위의 형질을 표현하고자 쓰인 것이고, 이를 통해 감상자가 매끄러운 바위임을 감지하게 함으로써 위험을 인식하게 될 때 비로소 〈옹천〉은 '위태로운 길'을 상징할 수 있게 된다 하겠다.[*]

이쯤에서 겸재가 그려낸 또 다른 〈옹천〉을 감상해보자.

이 작품은 앞서 살펴본 《신묘년풍악도첩辛卯年楓嶽圖帖》에 수록된 〈옹천〉을 참고하여 훗날 겸재가 다시 그린 것으로, 두 작품을 비교해보면 〈옹천〉의 암벽 표현방식이 어떻게 달라졌는지 확인하실 수 있을 것이다.

초기작에 사용된 쇄찰법(먹물을 종이에 문지르듯 쓸어내리는 묵법)이 변형된 부벽준으로 대체되었는데… 그 변형된 부벽준이 〈인왕제색〉도의 농묵으로 길게 밀어 친 변형된 부벽준의 원형임을 한눈에 알아볼 수 있을 정도로 닮았다. 이는 길게 밀어 친 변형된 부벽준이 쇄찰법으로 매끄러운 암벽을 표현하던 방식에서 비롯된 것이라는 명백한 증거이자 겸재가 〈인왕제색〉도를 그리기 이미 40년 전에 물기를 머금은 매끄러운 암벽을 '위험함'의 상징으로 사용하였다는 의미이기도 하다. 혹시 아직도 〈인왕제색〉도를 비에 젖은 암벽의 인상적인 장면을 포착한 작품이라 생각하거나, 묵직한 적묵법에서 전해지는 괴량감에 미련을 버리지 못하는 분이 계시다면 겸재가 그려낸 〈옹천〉의 암벽이 왜 흰색이 아닌지 자문해보시길 바란다.

'옹천'이 금강산의 지맥이라 함은 '옹천' 또한 금강산처럼 화강암 특유의 흰 암벽이란 뜻이 된다. 그러나 겸재는 〈옹천〉을 화강암 특유의

흰 바위가 아니라 어두움 암벽으로 그려냈다. 그런데… 문제는 겸재가 〈옹천〉의 암벽을 〈인왕제색〉도처럼 비에 젖은 암벽을 표현하고자 농묵으로 길게 밀어 친 변형된 부벽준법을 구사한 것이 아니라는 점이다. 이것을 어떻게 설명할 수 있을까? 간단히 말해 암벽이 비에 젖었든 안 젖었든 그것은 부차적 문제이고, 겸재에게 필요했던 것은 미끄럽고 위험한 바위임을 나타낼 수 있는 적절한 표현기법이었던 것이며, 이를 위하여 선택한 것이 쇄찰법과 길게 밀어 친 변형된 부벽준법이었던 셈이다.[*]

미끄러운 바위임을 나타내기 위해 멀쩡한 화강암의 흰색을 포기하였던 〈옹천〉에 비하면 이미 비에 젖어 어둡게 변한 인왕산을 농묵으로 과감히 밀어 쳐 미끄럽고 위험한 바위산임을 나타내는 것이 무슨 문제가 되었겠는가?

> 풍악(금강산) 한 줄기 바다에 들어 항아리인 양 서 있고, 잔도棧道 (벼랑을 깎아 만든 좁은 길) 휘감긴 허리 거의 백팔번뇌 서린 듯하네. (동해 바다) 큰 물결에 발뒤꿈치 후들후들 (들려오는 파도소리) 귀곡성인 듯하고, 겨울이면 눈과 얼음에 미끄러져 추락하는 사람과 가축이…,[**]

후계後溪 조유수趙裕壽가 겸재의 〈옹천〉을 감상하고 남긴 제사題辭이다.

그런데… 후계 조유수의 제사 중 '잔우기요棧紆其腰 기백팔반幾百八盤' 부분을 해석하는 것이 만만치 않다. '잔우기요'가 미끄럽고 가파른 암벽 '옹천'의 허리 부분을 깎아 만든 잔도를 형용한 것임은 분명한데… 이어지는 말이 '기백팔반'이기 때문이다. '기백팔반幾百八盤'을 문자 그대로 해석하면 '거의 108번을 돌아'라는 뜻이 되지만, 겸재가 그려낸 〈옹천〉과 비교해볼 때 '옹천'을 휘감은 벼랑길을 108굽이라 과장한 것이라

* 필자는 조유수의 '棧紆其腰 畿百八盤' 부분이 李白의 「蜀道難」에 나오는 '청니고개 서리서리/ 백 걸음에 아홉 번은 바위를 도네 靑泥河 盤盤 百步九折 縈岩巒' 부분을 참고하였다고 생각한다.

여겨지지는 않기 때문이다.*

이 지점에서 겸재의 〈옹천〉이 실제 '옹천'의 모습을 얼마나 충실히 담아낸 것인지 묻게 된다. 왜냐하면 겸재가 주목했던 '옹천' 지역을 그려낸 단원 김홍도의 〈옹천〉이란 작품이 전해오는데… 그 모습이 너무 다르기 때문이다.

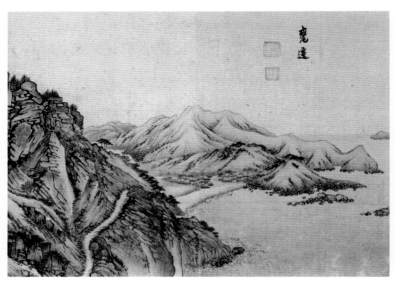

김홍도, 《금강사군첩金剛四郡帖》〈옹천〉 김홍도, 〈옹천〉

조선회화사를 대표하는 두 사람이 같은 장소를 그렸건만, 어떻게 이렇게까지 다른 모습일 수 있을까? 작품에 병기되어 있는 '옹천甕遷'이란 지명을 확인하지 않았다면 같은 곳을 그린 것임을 몰랐을 정도이다. 그렇다면 겸재의 〈옹천〉과 단원의 〈옹천〉 중 어느 것이 실제 '옹천'의 모습에 가까운 것일까? 묘사의 정도를 감안해볼 때 아무래도 단원쪽일 것이다. 필자가 겸재와 단원의 〈옹천〉을 비교하며 누구 작품이 실제 '옹천'의 모습에 가까운지 따져보는 것은 겸재의 작품이 실제 풍경과 다름을 지적하고자 함이 아니다. 그간 미술사가들이 실경산수화와

진경산수화의 차이를 언급하며 항상 주장해왔던 '실제 풍경을 그대로 재현하는 것이 아니라 표현대상에서 느낀 감흥을 실감나게 담아내고 자 화가가 실제 풍경을 바탕으로 재구성해낸…', 다시 말해 실경산수화 와 진경산수화의 경계가 어떤 방식으로 만들어진 것인지 설명할 수 있 는 기준을 찾은 것 같아서이다.

생각해보라.

화가가 느낀 감흥을 실감나게 표현하고자 실제 풍경을 변형시킨 것 에 진경산수화의 특성과 가치가 존재한다면 그것이 과장된 왜곡과 어 떻게 다른지 설명이 필요한 부분이다. 그러나 무책임한 미술사가들은 최소한의 기준조차 제시하지 않고, '눈으로 보면 저절로 느껴지는데 뭐 그런 것까지 굳이 설명할 필요가 있느냐?'는 식이다. 사정이 이러하 니 평생 미술사학자로 살아온 점잖은 선비 최완수 선생 같은 분도,

> 옹천 잔도를 이렇게 실감나게 표현해낼 수 있다는 것은 겸재의 그 림 재주가 아니고서는 가능한 것이 아니었다. 뒷날 단원이 이 옹 천을 그 자신의 화법대로 그렸으나 조금도 위기감을 느낄 수 없는 것이 좋은 예다.*

* 최완수, 『겸재를 따라가는 금강산 여행』, 180쪽

라는 식으로 해석하여 학자가 지녀야 할 최소한의 객관성과 옛 선인을 향한 기본적 예의조차 내팽개치는 짓도 일어난다. 안타까운 일이다.

이쯤에서 겸재가 처음 그린 《신묘년풍악도첩》의 〈옹천〉을 다시 감상 해보며 어떤 기준 혹은 방식으로 실제 풍경에 변형을 가했을지 생각해 보시길 바란다.

겸재가 그려낸 〈옹천〉 속에 무엇이 보이시는지?

조물주께서 동해 바다에 거꾸로 처박아놓은 커다란 항아리이다. 그렇다면 겸재는 '옹천'의 실제 풍경을 왜 항아리 모양으로 변형시켰던 것일까?

현지인들이 독바위[瓮巖]라 부르며 조물주께서 안전한 통행을 위해 독바위를 다른 곳으로 옮겨주셨으면 하는 바람이 합해진 '옹천瓮遷'이란 이름에 착안하여 실제 풍경과 달리 항아리 모양을 뼈대삼아 재구성해낸 모습이다.*

이는 겸재 진경산수화의 실감나는 표현이 일정 부분 언어적 개념을 시각화하는 과정에서 생긴 부산물이란 뜻이다. 다시 말해 겸재의 진경산수화는 언어적 개념이나 문학적 표현을 차용하여 표현대상의 특성을 담아내고자 실제 풍경의 변형이 필요했다는 의미라 할 수 있는데… 이는 역으로 언어적 개념이나 문학적 표현이 실제 풍경에 변형을 가하는 이유이자 수단이었던 셈이라 하겠다. 필자의 주장이 지나치게 자의적이고 논리적 비약이 심하다고 생각하신다면 옹천과 함께 《신묘년풍악도첩》에 실려 있는 〈해산정海山亭〉이란 작품과 《해악전신첩海嶽傳神

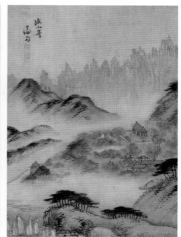

정선, 《신묘년풍악도첩》〈해산정〉 정선, 《해악전신첩》〈해산정〉

帖》에 실려 있는 〈해산정〉을 비교해보시길 바란다.

두 작품 모두 겸재가 강원도 고성관아 서쪽 언덕에 위치한 '해산정'을 소재로 그린 것이다. 그런데… 두 작품을 비교해보면 해산정의 방향이 바뀐 것을 확인하실 수 있을 것이다. 이것이 《신묘년풍악도첩》을 참고하여 오랜 세월이 지난 후 《해악전신첩》의 〈해산정〉을 그린 탓에 겸재가 착각한 결과라고 생각할 수도 있다. 그러나 아무리 작품의 주제가 '해산정'이라 해도 당시의 통례상 고성읍 전경을 담아내며 고성관아보다 '해산정'을 중심으로 그려낸 것도 간단히 볼 일이 아니지만, 주제 격인 '해산정'의 방향이 다르다는 것은 시사하는 바가 크다 하지 않을 수 없다. 이 부분에 대해선 차후 기회가 될 때 다시 거론하기로 하고, 우선 두 작품의 좌측 하단 바닷가에 서 있는 '칠성봉七星峰'의 모습에 주목해주시길 바란다. '칠성봉'이 '해산정'을 향해 예禮를 갖추고 있는 사람 형상으로 보이시지 않는지? 아직 미심쩍은 분은 '칠성봉'만 따로 떼어내 그린 《해악전신첩》의 〈칠성암〉이 어떤 모습으로 그려졌는지 살펴보시길 바란다.

정선, 《신묘년풍악도첩》〈해산정〉 칠성암 부분　　　　　정선, 《해악전신첩》〈칠성암〉

분명 사람 형상을 의식하고 그려낸 바위이다. 그렇다면 겸재는 왜 '칠성봉'의 바위들이 사람의 형상을 연상시킬 만큼 독특한 모습으로 그려냈던 것일까? 겸재와 교유하며 가깝게 지냈던 담헌 이하곤(1677-1724)의 문집 『두타초』에 실린 시에

> 동해 바다로 돌출된 입구는 파도의 기세가 잔잔해지니
> 만리가 모두 같은 얼굴빛으로 서방정토의 보석처럼 반짝이고
> 명백히 늙은이 같은 (칠성암) 나를 마중 나온 듯하고
> 향을 올리던 승려가 증거하며 말하길 (부처님의 보살핌 덕에) 저승 문턱에서 돌아왔다네.*

* 玻瓈碧은 서역의 보석을 뜻하며, 흔히 '다북쑥 호蒿' 는 평민들이 장례 때 향을 피우는 용도로 쓰는 쑥임을 감안하여 해석하였다.

> 東出海口浪勢平　동출해구랑세평
> 萬里一色玻瓈碧　만리일색파려벽
> 皓然老翁如迎我　호연노옹여영아
> 蒿師云是七星石　호사운시칠성석

라고 읊은 부분에서 확인할 수 있듯, 겸재뿐만 아니라 다른 사람들도 '해

산정' 앞바다에 서 있는 '칠성암'을 사람 형상으로 여겼던 것 같다.

그런데⋯《신묘년풍악도첩》〈해산정〉에 그려진 칠성암과《해악전신
첩》에 수록된 칠성암의 모습을 비교해보면 두 작품 모두 사람 형상을
의식하고 바위를 그렸으나, 두 작품에 그려넣은 형상은 전혀 다른 모습
이다. 왜 이런 차이가 생긴 것일까?

'칠성암'에서 사람의 형상을 이끌어내고, 담헌 이하곤이 '늙은이같
이 생긴 칠성암이 나를 마중 나온 듯'이라 읊었듯 무심한 바위를 사람
인 양 표현하는 것을 무엇이라 하는가?

의인화擬人化이다.

이는 결국 겸재가 '칠성암'이란 동일한 대상물을 사람의 형상을 빗
대어 그리면서 작품에 따라 각기 다른 모습으로 그려낸 것은 의인화를
통해 각기 다른 상황과 이야기를 담아내었다고 해석될 수밖에 없는 부
분이다.

항아리와 비슷한 모양의 바위를 항아리 형상 틀에 맞춰 깎아내고,
사람의 형상을 닮은 바위를 사람이 쓰는 제스처와 함께 그려냄으로써
말(의미)을 담아내었다는 것은 겸재가 산수화의 실감나는 표현을 위하
여 작품을 구상하고 완성하는 전 과정에 언어적 개념과 문학적 표현
을 적극적으로 수용하여 표현대상물을 다듬어냈다는 의미이며, 동시
에 이를 통해 산수화에 이야기를 담아낼 수 있는 구조를 만들어냈다
는 반증이다. 이런 관점에서 보면 겸재가 사천과 40여 년을 함께한 이
유가 설명되고, 노론 강경파 장동 김씨 집안이 겸재의 후원자가 된 연
유가 조금씩 가닥이 잡힌다.

예부터 선비의 그림은 표현대상을 닮게 그리고자 함이 아니라 그림
에 뜻을 담고자 함에 있다 하였다. 그 뜻을 담아내는 수단으로 언어적
개념과 형상을 하나로 묶어내는 방법만큼 간편하고 효과적인 방법이
어디 있겠는가?

그러나 같은 것을 봐도 관점에 따라 달리 보이고, 같은 일을 경험해도 배우는 것이 다르길래 세상에 똑같은 사람은 없다 한다.

바다가 만물 가운데 가장 강한 쇠인 양 모나게 구는 것을 위하여 옹천에 대해 시험 삼아 유설하도록 허락하였더니 이 (미련한) 곰이 바다를 향해 달려나가 또다시 방독方讀(편협한 시각으로 읽음)하며 공자와 함께하는 (선비의) 글이라 하네…*

海爲物最鉅方於 甕遷可驗遊於 此熊淩又方讀 孔子之書也

* 檀園의 〈옹천〉에 써 있는 화제를 '바다가 물건으로 가장 큰 것이 된다는 것을 바야흐로 옹천에서 경험할 수 있었다. 여기서 놀아본 연후에야 또 바야흐로 공자의 글을 읽을 수 있으리라.'라고 해석하는 경우가 많은데… 바다가 넓은 것은 누구나 알고, 바다를 접할 수 있는 곳이 '옹천'만 있는 것도 아니다.

단원의 〈옹천〉에 병기되어 있는 글이다.

아무리 강한 바위도 파도에 깎여 둥글게 변하건만, 옹천甕遷(항아리를 옮김: 조심하지 않으면 낭패를 보기 십상인 일)의 당위성을 설득하려는 자가 『논어』를 자의적으로 해석하며 가르치려 드니, 어찌 뜻을 이룰 수 있겠냐는 뜻이다. 무슨 말인가?

성인의 말씀 몇 구절 읽었다고 성인을 팔아대며 날카로운 바위처럼 모나게 굴며 우쭐대는데… 성인의 말씀이란 것 또한 세상 이치를 깨친 결과이건만, 파도에 깎여 매끄럽게 변한 '옹천'의 모습을 보면서도 성인의 말씀을 팔아가며 편협한 주장을 고집하는 것은 성인께서 조물주를 가르치려는 짓을 하였다는 주장과 다름없단다. 한마디로 '옹천'의 위험한 벼랑길을 경험한 자라면 응당 세상 어떤 것도 조화를 무시할 만큼 강할 수 없음을 깨달아야 하건만, 제 주장만 옳다 하니 어찌 평탄하겠냐는 것이다. 단원의 〈옹천〉이 겸재의 〈옹천〉과 달리 뾰족뾰족한 벼랑길로 그려진 이유가 설명되는 부분이다.

겸재의 〈인왕제색〉도에서 발견되는 길게 밀어 친 변형된 부벽준에 담

긴 의미를 읽어내기 위하여 멀리 동해 바닷가 옹천과 해산정까지 둘러 보며 겸재가 언어적 개념과 문학적 표현을 그의 산수화에 어떻게 접목 시켰는지 확인해보았다. 그러나 이는 굳이 강원도까지 다녀오지 않아 도 얼마든지 추론 가능한 부분이었다.

겸재가 예순다섯에 양천현감으로 부임하게 되었을 때 사천 이병언과 시화환상간詩畫換相看(사천의 시와 겸재의 그림을 서로 바꿔 봄)을 약속하 였음은 잘 알려진 이야기로, 겸재는 이때 상황을 그림으로 남겨두었다.

〈시화환상간〉

詩畵換相看

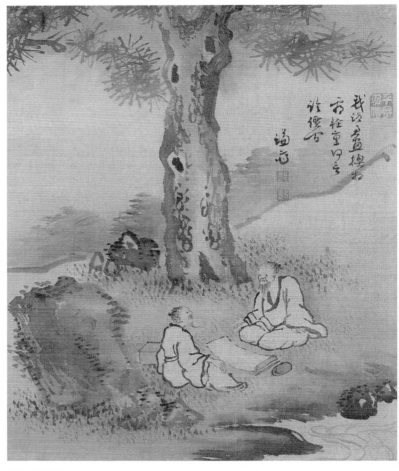

정선, 〈시화환상간〉

　3부. 〈인왕제색仁王霽色〉도와 사도세자의 비극

겸재가 그려낸 〈시화환상간〉을 세심히 살펴보면 시詩를 읊어주는 사천(좌측의 사람) 먹과 종이를 펼쳐놓고 시를 듣고 있는 겸재의 자세가 예사로 보이지 않는다.

두 노우老友가 맨 상투차림으로 마주앉았다는 것은 굳이 번거로운 격식을 차리지 않아도 될 만큼 허물없는 사이라는 뜻이겠으나, 그렇다고 두 사람의 사이에 위아래가 없었던 것은 아니었음이 분명해 보인다. 왜냐하면 한쪽 다리를 펴고 몸을 뒤로 젖힌 채 시를 읊고 있는 사천과 달리 마주앉아 시를 듣고 있는 겸재의 모습은 분명 무릎을 꿇고 앉은 자세인데… 붓을 들고 있지 않은 것을 볼 때 그림을 그리기 위하여 취한 자세라고 할 수도 없기 때문이다.* 물론 이것이 자신보다 다섯 살이나 많은 사천에 대해 항상 예의를 잊지 않는 겸재의 겸손함 때문이라 할 수도 있다. 그러나 그림에 쓰여 있는 제시題詩를 읽어보면 이것이 간단치 않다.

> 내 시와 자네의 그림을 서로 살펴보고자 교환함에 (어느 것이) 가볍고 무겁다고 어찌 말하며 가치의 틈새를 논하는지.**

我詩君畵(換)相看　아시군화(환)상간
輕重何言(論)價間　경중하언(논)가간

언뜻 들으면 사천의 시와 겸재의 그림에 무슨 경중이 있겠는가? 라는 이야기로 오해하기 십상이다. 그러나 문맥을 꼼꼼히 따져보면 사천이 자신의 시와 겸재의 그림을 비교하며 자신의 시를 저평가하는 것에 대해 불만을 표하는 내용이다. 그렇다면 누가 그렇게 평가하며 가치를 운운하였던 것일까?

쓸데없이 남 말하기 좋아하는 세간의 입방아꾼들이다.

* 〈시화환상간〉에 등장하는 두 사람에 대하여 많은 미술사가들은 좌측의 인물이 겸재라 한다. 그러나 시와 그림을 서로 교환해 본다는 것은 단순히 서로의 문예를 감상하며 교유한다는 의미가 아니라 시와 그림으로 두 사람이 하나의 생각을 구현해낸다는 뜻이다. 이런 관점에서 보면 사천이 먼저 시로 주제를 던지면 겸재가 그림으로 화답하는 방식으로 두 사람의 시화환상간詩畵換相看이 진행되었을 텐데… 그림을 살펴보면 우측 인물 앞에 펼쳐진 종이는 백지상태이다. 이는 사천이 시를 읊고 있는 중이라는 반증이다. 시詩와 화畵가 하나됨의 상징 격인 시중유화 화중유시 詩中有畵 畵中有詩가 왜 화중유시 시중유화 畵中有詩 詩中有畵 순서로 쓰이지 않았을지 생각해보면 절로 알 수 있는 문제라 하겠다.

** 일반적으로 이 제화시를 '내 시와 자네의 그림을 바꿔 보니 그 사이 가치의 경중을 어찌 말로 논하랴.'라고 해석하곤 하는데… 평문이 아니라 대련 형식의 7언시로 해석해야 하며, 환換과 론論이 시의 자안字眼이라 하겠다.

그런데… 한 번 더 생각해보면 참새들이 뭐라 평가하든 두 사람이 그렇게 생각하고 있지 않다면 굳이 말을 꺼낼 필요도 없는 것이건만, 일흔의 사천이 예순다섯 겸재에게, 그것도 양천현령 직을 제수 받아 떠나는 40년 지기를 환송하는 자리에서 언급할 필요가 있었을까? 더욱 이상한 것은 겸재는 또 왜 당시 상황을 그림으로 남겨두었던 것일까?

한마디로 겸재의 화의畵意(그림 속에 담긴 뜻)가 사천의 시의詩意(시에 담아낸 뜻)를 기반으로 하고 있음을 당시에도 알 만한 사람은 다 알고 있었다는 뜻이자, 두 사람을 하나로 묶어 보는 세간의 이목에 부담감을 느끼고 있었다는 의미이다.

왜냐하면 양천현령 직을 제수 받고 떠난 겸재를 위해 써준 사천의 송별시를 읽어보면 이별의 아쉬움을 노래한 것이라기보다 상심한 겸재를 토닥이며 위로하는 내용에 가깝기 때문이다.

자네와 내가 함께하며 한몸이 되었던 것은 망천에 은거한 왕유가 되고자 함이었으나
그림은 날아오르고 시는 추락하니(간극이 벌어짐) 왕래하며 짝을 이룰 수밖에
(인왕산 기슭으로) 돌아올 나귀 이미 멀어졌으니 (한양을 바라보며) 견뎌내야 할 (자네를) 비유컨대
들들 볶이고 서러운 강서(양천현)에 낙조가 비치면 (그곳이) 망천이라 여기시게(왕유가 망천에 은거하고 있는 것이려니 여기며 참고 견디시게)…*

* 사천의 「贈別鄭元伯」을 '자네와 나를 합쳐놔야 왕 망천이 될 텐데 그림은 날고 시는 떨어져 양쪽 모두 허둥댄다. 돌아가는 나귀 이미 멀어졌지만 아직까지 보이니 강서에 지는 노을만 원망스레 바라본다.'라고 해석하는 경우가 많지만 堪望은 '멀리서 바라보며 참고 견딤'이란 뜻이고, 炒愴은 '불에 올려놓고 볶아대는[炒] 탓에 서럽다[愴].'는 의미이다. 겸재를 누가 들들 볶아댔는지 생각해보면 사천이 무슨 말을 하고 있는지 알 수 있을 것이다.

爾我合爲 (王)輞川　이아합위 왕망천
畵飛詩墜 (兩)翩翩　화비시추 양편편
歸驢已遠 (猶)堪望　귀려기원 유감망

炒愴江西 (落)照川 초창강서 낙조천

인왕산 자락에서 양천현陽川縣(현재의 강서구 일대)이래야 도성에서 하루 거리에 불과하고, 넓은 김포평야에 한양으로 들어오는 온갖 선박들을 통제하는 요충지로 현縣의 살림살이도 넉넉할 것이며, 주변 풍광까지 빼어나니 어찌 보면 겸재를 위하여 일부로 벼슬자리를 마련한다 해도 이만하기 어려운 자리였다. 그런데 왜 사천은 축하는커녕 상심한 겸재의 등을 토닥이며 위로하였던 것일까? 한마디로 겸재와 사천이 무슨 일을 합작하여 어떤 용도로 사용하는지 알고 있는 자들이 인왕산 자락을 떠나 양천현에 홀로 오게 된 겸재를 벼르고 있었기 때문이다.

혹자는 이 지점에서 종5품 고을 수령이 제 몸 하나 건사할 힘도 없냐고 반문하실지도 모르겠다. 물론 고을 수령의 위상이 가볍다고 할 수 없다.

그러나 정쟁政爭의 틈바구니에 끼면 정승 판서도 목숨조차 보장할 수 없는 것이 왕조국가의 정치 환경이고, 영조 치세기만큼 권력의 풍향이 자주 바뀌던 시절도 드물었다.

양천현령 겸재는 예순아홉 되던 해 환곡 문제로 경기감영에 압송되어 심문 끝에 볼기를 까고 곤장을 맞는 수모를 당하였다. 이것이 굶주린 백성들을 구제하라고 나라에서 내려보낸 환곡을 고을 수령들이 고리대금업의 종잣돈으로 악용하는 사례가 비일비재했던 시대였던 탓에, 겸재 또한 소위 관행이라 여겼던 탓이었을까?

사건의 정확한 내막을 확인할 수 없지만, 예순아홉 고령의 현령에게 곤장까지 쳤다는 것은 죄가 엄중하였기 때문이었을 텐데… 이해하기 어려운 것은 겸재가 양천현령의 임기를 모두 채우고 일흔 살이 되어 퇴임했다는 것이다.

이는 결국 겸재의 죄상이 고을 수령을 곤장형으로 다스릴 만큼 무겁지는 않았다는 반증 아닐까? 왜냐하면 죄가 엄중하면 당연히 파직시켜야 하건만, 파직은 시키지 않으면서 예순아홉 늙은 고을 수령을 공개석상에서 곤장까지 때렸다는 것은 일종의 조리돌리기로 모멸감을 주기 위한 것이라고 볼 수밖에 없기 때문이다.

이는 5년 전 양천현령 직을 제수 받고 떠나는 겸재를 걱정하며 써준 사천의 전별시에서 이미 예견하였던 일이 현실이 되었던 셈인데… 이 지점에서 경기도관찰사의 가혹한 조치가 왜 일어났을지 묻게 된다. 한마디로 겸재가 정쟁에 휘말려 표적이 되었기 때문일 것이다. 물론 환쟁이가 고을 수령 직을 맡게 된 것이 옹졸한 갓쟁이들에게 눈꼴 시린 것으로 비쳐졌을 수도 있다. 그러나 아무리 그래도 정도가 있는 법이건만, 당시 경기도관찰사의 가혹한 처결은 오늘은 물론 당시의 기준으로도 지탄받을 만한 짓이었기 때문이다.

겸재가 정적들의 표적이 되었던 것은 겸재와 사천을 후원한 장동 김씨 집안이 대표적 노론 강경파였고, 겸재와 사천의 문예작품들이 노론 강경파들에게 유용하게 쓰였기 때문으로, 노론의 대척점에 서 있던 소론도 이를 눈치채고 있었던 탓에 겸재와 사천은 눈엣가시였던 것이라 하겠다.

안 그래도 각박한 세상에 걸출한 예술가의 아름다운 우정 하나쯤 간직하고 싶어 하는 마음을 모르는 바 아니다.

그러나 미화된 역사가 위안이 될지는 모르겠으나, 역사는 동화가 아니고 역사를 미화하려는 짧은 소견에서 역사 왜곡이 시작되는 법이니, 불편하다고 외면할 일은 더욱 아니다. 생각해보라.

겸재의 〈시화환상간〉에 쓰여 있는 제시題詩는 사천의 말을 겸재가 옮겨 적은 것이었을 텐데… 겸재는 왜 자신의 모습을 마치 무릎 꿇고 앉아 선생에게 혼나고 있는 학생처럼 그려넣었던 것일까?

사천은 '(그동안 우리가) 나의 시와 자네의 그림을 서로 살펴보며 (뜻을) 교환해왔건만, (세상 사람들은) 어찌하여 나의 시가 자네 그림보다 가볍다며 가치의 차이를 논하는 것인지…'라고 세간의 평에 대해 불만을 표하였다. 그런데 사천의 불만 섞인 말을 겸재는 왜 무릎을 꿇고 듣고 있었던 것이었을까? 아무리 생각해봐도 겸재의 그림이 사천의 시를 기반으로 하였기 때문이란 것밖에 달리 설명이 되질 않는다.

이는 결국 그림은 겸재가 그렸지만, 그림 속 화의畵意와 화의를 담아내는 방식에 이르기까지 사천의 조언이 있었을 것이란 추론에 이르게 된다. 물론 겸재의 모든 작품이 그렇다고 할 수는 없겠지만 적지 않은 겸재의 그림이 사천과 합작이라 여겨지는 부분이라 하겠다.*

이쯤 읽으면 겸재를 아끼시는 분들 중에는 필자의 주장에 반감을 느끼시는 분들도 계실지 모르겠다.

그러나 분명한 것은 적어도 사천은 명백히 그런 생각을 가지고 있었고, 겸재 또한 어떤 이유에서든 두 사람의 관계를 훼손하거나 청산할 생각은 없었다고 여겨진다. 왜냐하면 겸재의 그림을 사천의 시보다 높게 평가하는 것이야 세상 사람들의 생각일 뿐이고, 세상 사람들이 그렇게 생각하는 것까지 겸재의 책임이라 할 수 없건만, 겸재는 사천의 불만을 묵묵히 듣고 있는 자신의 모습을 그려넣었기 때문이다. 이는 겸재의 그림이 명성을 얻게 된 것은 많은 부분 사천의 도움 덕택이었건만, 이를 알 리 없던 세상 사람들이 겸재만 치켜세우며 사천을 깎아내려도 입을 다물고 있을 수밖에 없었던 두 사람 간의 어떤 피치 못할 사정에 겸재가 미안하게 생각하였던 탓이라 보는 것이 상식 아닐까?

그간 많은 미술사가들은 겸재와 사천의 40년 우정을 언급해왔을 뿐, 두 사람이 교유를 통해 서로의 작품세계에 어떤 영향을 주었는지 깊이 들여다보는 일에는 상대적으로 소홀하였다.

* 謙齋가 그려낸 작품들의 면면을 살펴보면 다양한 소재를 다양한 화법으로 소화해내었음을 확인할 수 있다. 그런데… 겸재의 작품은 다양성만큼이나 작품의 수준이 고르지 않아 겸재의 작품이라 여겨지지 않을 정도의 작품들도 많다. 물론 이것이 위작이 섞여 있기 때문일 수도 있다. 그러나 겸재의 대표적 명작들이 하나같이 사천과 관련어 있으며, 정치적으로 예민한 시기에 제작되었다는 것을 가볍게 볼 일은 아니라 생각한다.

조선미술사를 대표하는 화가와 걸출한 시인이 40여 년을 함께하며 고작 형님 먼저 아우님 먼저 술이나 나누며 풍류를 즐긴 것이 전부라면 그것이 무슨 대단한 일이라고 우리가 기억해야 하겠는가? 40년 세월을 함께하면 말 없는 바위와도 대화를 나눌 수 있는 것이 사람이건만, 재기 넘치는 두 사람이 40여 년을 함께하며 서로에게 영향을 주지 않았다면 그것이 오히려 이상한 일 아닌가? 말로 밥값 하는 시인이 아무래도 환쟁이보다는 말에 능했을 테니 먼저 사천의 생각이 겸재에게 영향을 주었을 것이고, 생각의 폭이 넓어지고 세상을 보는 관점이 변하게 되면 자연스럽게 그림 또한 변하기 마련 아닌가?

　이런 관점에서 겸재가 그려낸 〈인왕제색〉도에 등장하는 세 채의 가옥에 주목하게 된다.

〈인왕제색〉

仁王霽色

〈인왕제색〉도를 병중의 사천을 위해 그린 작품으로 규정한 미술사가들에게 그림 속 집은 당연히 사천의 집이 되었다.* 그런데… 필자가 그림쟁이이기 때문인지 모르겠으나, 필자는 〈인왕제색〉도에 등장하는 세 채의 집이 누구의 집인가보다 먼저 겸재가 왜 이런 모습의 집을 그려넣은 것인지 묻게 된다. 왜냐하면 겸재의 대다수 산수화는 다양한 형태의 집과 함께하고, 아무리 작은 소품 속에 등장하는 집도 그것이 맞배지붕인지 팔작지붕인지 구별할 수 있을 만큼 정확하게 그려져 있기 때문이다.

참고도판을 통해 확인할 수 있듯 겸재가 그린 21.9×28.8cm 소품 〈정양사〉나 42.8×56.0cm 〈낙산사〉, 또 그리기 불편한 부채에 그려낸 〈도산서원〉에서조차 가옥의 형태를 정확히 그려넣었건만, 현존하는 겸재의 진경산수화 중 가장 큰 대작 138.2×79.2cm이자 최고의 역작 〈인왕제색〉도에 그려진 집의 형태가 어설프기 짝이 없다.

* 서울대의 장진성 교수는 〈인왕제색〉도가 사천을 위해 그려진 것으로 확증할 수 있는 증거는 어디에도 없으며, 그림 속 기와집 또한 구도상 육상궁(칠궁) 옆에 있었다는 사천의 집의 위치와 차이가 있다고 한다. 한마디로 육상궁과 인왕산의 거리가 그림에 표현된 것보다 멀고 각도도 맞지 않다는 것인데… 그러나 〈인왕제색〉도에 등장하는 집이 누구의 집인가와는 별개로 그림은 사진이 아니고, 그림 속 경물은 필요에 따라 화가가 얼마든지 재구성할 수 있음을 고려하여 논지를 펼쳐야 할 것이다.

정선, 〈도산서원〉

정선, 〈정양사〉

정선, 〈낙산사〉

물론 이것이 그림의 주제 격인 비 그친 직후의 인상적인 인왕산의 모습에 감상자의 시선을 묶어두고자 전경의 세 채 가옥을 의도적으로 간략히 처리한 결과라 할 수도 있다. 그러나 아무리 그렇다 해도 지붕 선을 연장해보면 아예 집의 구조 자체가 만들어지지 않는다는 것은 도저히 납득이 되지 않는 부분이다. 백번을 양보해도 이는 단언컨대 수많은 집을 그려본 노대가의 솜씨라고 할 수가 없다.

왜냐하면 대가들은 아무리 간략하게 그려도 표현대상의 요체를 놓치는 경우가 없는 까닭에 몰라서 잘못 그리거나 적당히 얼버무린 것과는 확연히 구별되기 때문이다. 이런 관점에서 〈인왕제색〉도를 겸재가 그린 것이 분명한 이상 이는 결국 의도적 표현이라 보는 것이 상식적 판단이라 하겠다. 그렇다면 겸재는 집의 기본 골격조차 제대로 갖추지

못한 채 한쪽으로 기울어진 집을 그려넣어 무슨 의미를 담아내고자 하였던 것일까?

소동파의 칠언시에,

五岳圭楞河執槩 오악규릉하집개
六卿根柢史波瀾 육경혼시사파란

천자의 봉건제를 운용하는 요체는 천자께서 평두목을 쥐고 오악
의 높이를 일정하게 맞춰주는(균형을 잡아주는) 것으로 제후국 간
의 국경을 준수하도록 하는 데 있으나
육경六經을 왜곡하여 절구 공이로 사용하면(상대를 명분으로 삼으
면) 천하에 파란이 일어나기 마련이니, 이는 역사가 증명한다.

라는 구절이 있다.

안정적으로 운영되는 왕조국가의 체제를 네 귀퉁이 처마선 높이가 일정한 집의 모양에 비유한 시詩이다. 굳이 소동파의 시구까지 빌려오지 않아도 흔히 망국의 조짐을 일컬어 '종묘사직이 기운다.'고 표현하는 것을 감안해보면 겸재가 한쪽으로 기울어진 엉성한 집을 통해 무슨 말을 하고자 하였는지 추측하는 것은 어려운 일이 아닐 것이다. 이

런 관점에서 〈인왕제색〉도에 등장하는 세 채의 집이 사천 이병연의 집을 그린 것이 아니라, 무언가를 비유하기 위한 상징적 표현으로 해석할 수 있는 여지는 충분하다 하겠다. 이 지점에서 〈인왕제색〉도에 그려진 세 채의 집을 사천 이병연의 집으로 단정하게 된 이유를 다시 검토해 보자.

간단히 말해 인왕산 근방에 겸재와 사천의 집이 있었고, 두 사람이 평생 가깝게 지낸 절친으로 서로에게 애틋한 정을 느끼고 있었으며, 사천이 세상을 떠난 시기와 〈인왕제색〉도에 병기된 '신미윤월하완辛未潤月下浣(1751년 오월 하순)'이 겹칠 뿐만 아니라 『승정원일기』를 통해 그 무렵 장맛비가 그쳤다는 것을 오주석 선생이 찾아내었기 때문이다.

그러나 필자는 앞서 겸재가 비에 젖은 인왕산의 모습을 그려내기 위하여 사용한 농묵으로 길게 밀어 친 변형된 부벽준법이 〈인왕제색〉도가 그려지기 무려 40년 전에 그린 〈옹천〉의 쇄찰법에서 유래된 것으로, '미끄러지기 쉬운 위험한 암벽'을 표현하기 위한 화법畵法이자, '위험함'의 상징으로 쓰여왔다고 주장한 바 있다.

다시 말해 〈인왕제색〉도가 설사 사천과 관계된 작품이라 하여도, 이는 사천의 병세가 위중함을 표현한 것은 될지언정 병의 쾌유를 비는 것이 될 수는 없겠다 하겠다.

이쯤에서 겸재와 사천이 어떤 연유로 인왕산 근방에 둥지를 틀고 살게 되었던 것인지 살펴볼 필요가 있겠다. 한마디로 겸재와 사천을 후원해온 노론 강경파 장동 김씨 집안이 터를 잡고 뿌리를 내린 곳이 인왕산 자락이었기 때문이다.

겸재와 사천을 묶어주면 두 사람의 우정이 보이지만, 겸재와 사천을 장동 김씨 집안과 함께 묶어보면 당시의 정치판이 보인다.

무슨 말인가?

앞서 필자는 여든한 살 노인 사천 이병연이 병석에 눕게 된 것은 예

상치 못한 사고나 병 때문이 아니라 인간이라면 누구도 피할 수 없는 노환이었으며, 일흔 하고도 다섯 살이 된 겸재가 자연의 순리를 받아들이지 못했을 리도 없었을 것이라 하였다. 다시 말해 겸재가 〈인왕제색〉도를 그리게 된 연유를 겸재와 사천에 국한시키면 우정이 보일지 몰라도, 장동 김씨 집안과 함께 묶어보면 '신미윤월하완辛未潤月下浣(1751년 오월 하순)'의 정치 기상도가 보이며, 이것이 바로 〈인왕제색〉도라 하겠다.

아! 〈인왕제색〉

仁王霽色

미술가들에게 1751년 5월이 겸재가 〈인왕제색〉도를 그려낸 해이자, 사천 이병연이 세상을 떠난 해로 기억될지 모르겠으나, 그 당시 정치가들에게 신미년 오월은 전혀 다른 의미였다. 영조英祖께서 채 돌도 지나지 않은 사도세자의 첫아들 정璋을 서둘러 세손世孫으로 책봉하여(1751년 5월 13일) 공식적으로 적법한 왕위계승권자임을 공표하였기 때문이다. 비록 태어난 지 3년 만에 세상을 떠났고(1752년 3월) 6개월 후 훗날의 정조正祖께서 태어나신 탓에 역사에 묻힌 세손이 되었지만, 〈인왕제색〉도가 그려지던 당시 정국政局에선 영조께서 서둘러 세손을 결정하신 일은 결코 가볍게 볼 수 없는 정치적 변수가 되기에 충분한 사안이었다.

즉위 초기부터 선왕先王이자 이복형이던 경종景宗 독살설이 대두되며 왕권의 정통성 시비가 끊이지 않았고, 급기야 이인좌李麟佐의 난亂(영조 4년, 1728)까지 겪은 영조께서 노론과 소론 사이에서 위험한 줄타기를 벌이고 있는 것이 왕권 확립과 후계구도를 염두에 둔 포석임을

누구보다 조정대신들이 잘 알고 있었다.

뜻대로 되지 않는 것이 자식이라더니 사려 깊은 첫아들 효장세자孝
章世子(1719-1728)는 하늘이 서둘러 데려가시고, 7년을 기다린 끝에 마
흔하나에 겨우 얻은 둘째 아들 사도세자思悼世子는 영민함을 감추려
들지 않아 신중함이 모라라니 걱정이다. 열 살짜리 세자가 예법을 들먹
이며 조정원로를 하대하고, 심지어 신하들 앞에서 성인의 말씀을 들먹
이며 애비 체면을 깎아내리질 않나,* 옳다고 여기면 앞뒤 재지 않고 밀
어붙여 조정에 분란을 일으켜대니, 사도세자를 지켜보는 영조의 마음
은 언제나 불안 불안하였다. 노론과 소론의 반목을 풀어보려 국왕이
직접 나서 화해도 주선해보고, 겨우 네 살짜리 왕세자에게 선위하겠노
라 협박까지 해대며 다져온 옥좌이건만, 자식이라는 것이 검버섯 핀 손
등을 누가 볼세라 용포자락에 감추는 애비 마음을 어찌 이리도 헤아리
지 못하는지… 신하의 억센 손아귀에 옥좌에서 끌어내리지면 그것이
바로 폐주廢主이고, 역적질하는 놈이 제일 먼저 하는 짓이 명분 세우기
임을 알아야 그나마 왕위라도 보전할 수 있을 텐데… 아무리 꾸짖어도
남의 속마음은커녕 애비 안색조차 살피려 들지 않는 세자를 부추기며
권세를 탐하는 놈들만 꾸역꾸역 모여드니 이를 어찌해야 할꼬… 하늘
은 어찌하여 효장세자를 거두시고, 저 녀석을 보내주신 것인지….

사도세자를 처음 품에 안았을 때 영조의 춘추 벌써 마흔하나였으니,
당시 왕실의 기준에서 보면 손자도 빠른 손자라 할 수 없을 만큼 늦게
얻은 귀한 아들이었다.

자식 농사 늦은 애비 마음이 다 그러하지만, 영조 또한 억센 신하들
을 통제하며 어린 자식에게 안전하게 보위를 승계할 시간에 쫓길 수밖
에 없었다. 이런 영조의 초조함은 사도세자에 대한 과도한 기대와 꾸지

* 영조 24년(1747) 사도세
자가 13살 때 영조께서 조
세체납자들을 가혹하게 다
루는 옥사를 개선하도록 명
하자, 대신들 앞에서 세자
가 '옛 성인이 이르길 국왕
이 덕으로 백성을 교화하면
저절로 백성들이 충성한다
하였고, 백성이 자진하여 세
금을 내면 왜 옥이 필요하
겠습니까?'라고 하였다 한
다. 한마디로 영조가 부덕한
탓에 백성들이 이 모양 이
꼴이라 한 것인데… 이에 격
분한 영조께선 세자의 뺨을
후려치고, 세자의 거처를 경
덕궁으로 옮겨 근신하도록
하였지만, 세자의 반항심만
키운 꼴이 되었다.

람 끝에 실망과 걱정으로 쌓여갔으나, 마땅한 대안도 없고 시간도 없었던 영조께선 급기야 쉰여섯 되는 해(1749) 요즘으로 치면 중학교 1학년짜리 세자에게 국정 경험을 쌓게 한다는 명분하에 대리청정을 맡기시고 한 발짝 물러서서 정국의 추이를 살피고 있었는데… 어지러운 정국 속에서 사도세자의 첫아들이 태어났고, 이를 기다리고 있었다는 듯 영조께서는 채 돌도 지나지 않은 원손을 서둘러 세손으로 책봉하였던 것이다.

영조께서 첫아들을 잃고 7년 만에 얻은 원자 선恒(훗날 사도세자)이 돌이 되자마자 서둘러 세자로 책봉한 전례도 있으니, 돌도 지나지 않은 사도세자의 첫아들을 급히 세손으로 책봉한 일 또한 대수롭지 않을 일로 간과하기 쉽다. 그러나 사정을 들여다보면 이것이 간단치 않다. 연이은 국가적 재앙에도 불구하고 기득권을 내려놓으려 들지 않는 노론을 내치면 자신을 옹위하여 옥좌에 올려준 지지기반을 잃게 되고, 그렇다고 노론을 싸고돌면 민심을 수습할 수 없는 진퇴양난에서 벗어나고자 영조가 꺼내든 카드가 대리청정이었기 때문이다.*

영조의 치적 중 손에 꼽는 균역법均役法의 기초가 되는 「균역절목변통사의均役節目變通事宜」가 올려진 해가 바로 〈인왕제색〉도가 그려진 신미년辛未年(1751)이었고, 이를 입안한 자는 소론계의 홍계희洪啓禧(1703-1771)였다. 한마디로 사도세자와 소론 세력들이 앞장서 영조가 해결해야 할 난제를 추진해나가도록 해놓고, 영조는 마지못해 추인하는 척하며 노론의 반발을 피해가고자 하였던 것인데… 문제는 대리청정을 맡기고 조정에서 한 발짝 물러선 영조에게 직격탄을 날릴 수 없게 된 노론 강경파들이 실무를 맡고 있던 세자를 계속 몰아붙이고 있다는 것이다. 곰도 꿀을 딸 때면 얼른 꿀을 챙기고 서둘러 자리를 피할 줄 알건만, 꿀을 빼앗긴 벌떼들이 달려든다고 몽둥이를 휘둘러대는 왕

* 〈인왕제색〉도가 그려질 무렵 조선엔 연이은 자연재해와 전염병이 창궐하여 영조 25년(1749) 한 해에만 60만 명이 사망하였다. 당시 인구가 750만 정도였음을 감안할 때 상황이 얼마나 심각했을지 상상하고도 남음이 가는 수치라 하겠다. 이러한 국가적 위기를 타계하고자 백성들의 조세 부담을 덜어주기 위한 균역법均役法이 입안되었다.

세자를 뒤에서 지켜보고 있자니, 영조께선 한숨만 나온다. 조정을 이대로 방치할 수도 없고, 그렇다고 성난 벌떼를 달랠 마땅한 방법도 없던 차에 사도세자의 첫아들이 태어나자 서둘러 세손으로 책봉하여 성난 벌떼의 시선을 돌렸던 것인데… 평생을 국왕의 안색을 살피며 늙은 노론 대신들의 흐릿한 눈에 영조의 복심이 보였던 것이다. 영조께서 경우에 따라선 새로 책봉된 세손을 사도세자의 대안으로 삼고자 함을 알아챈 것이다. 흔히 영조의 대표적 치적으로 탕평책蕩平策을 내세우지만, 영조시대 탕평책의 면면을 살펴보면 사실 소론 강경파의 반발을 무마하기 위한, 노론을 위한 탕평책이라 해도 과언이 아니었다. 물론 영조께서 탕평책으로 노론 세력을 견제하기도 하였지만, 영조는 자신의 옥좌가 노론 위에 세워진 것임을 단 한순간도 잊은 적이 없었다. 한마디로 영조께선 노론 강경파들에게 일종의 부채의식을 지니고 있었고, 채권자 격인 노론은 영조께서 자신들을 홀대할 때마다 심한 배신감을 느끼면서도 한편으론 믿는 구석이 있었다 하겠다. 이런 관점에서 〈인왕제색〉도가 그려질 무렵 노론 강경파들이 무슨 생각을 하였을지 생각해볼 필요가 있다. 왜냐하면 겸재를 후원해온 장동 김씨 집안이 바로 대표적 노론 강경파였고, 겸재 또한 노론의 일원이었기 때문이다.

연잉군(훗날 영조)을 지켜내기 위하여 숙종의 눈치를 봐가며 소론과 싸워왔고, 소론과 함께한 경종景宗(장희빈 소생의 영조의 이복형)이 보위에 오른 당년부터 서른셋 젊은 국왕께서 병약하고 후사가 없음을 구실로 연잉군을 왕세제로 책봉케 하였으며, 그것도 불안하여 무리수임을 알면서도 왕세제에게 대리청정을 맡긴다는 경종의 윤허까지 받아내었지만, 결국 이것이 빌미가 되어 경종이 휘두른 철퇴에 노론사대신老論四大臣이 모두 희생되는 참화까지 겪어가며, 연잉군을 영조로 옹립하였다. 그런데… 목숨까지 버리며 지켜낸 연잉군이 막상 보위에 오르자

소론을 다독이며 노론을 홀대하여도 믿고 참으며 견뎌낸 지 어언 16년 만에 노론사대신의 신원을 모두 풀어주시길래 늦게나마 노론의 공덕을 알아주는가 하였더니, 대리청정을 맡긴 어린 왕세자가 소론과 합세하여 노론을 내쳐도 나 몰라라 하시며 용안조차 보여주지 않는다. 누구 덕에 보위에 올랐는데 이럴 수 있단 말인가? 참을 만큼 참았고 이젠 물러설 곳도 없는데… 웅크리고 있어도 계속 몰아붙이니 죽기를 각오하고 싸울 수밖에 달리 방법이 없지 않은가? 노론 강경파들이 흩어져 있던 세력을 결집시키고 격렬히 저항하며 연일 조정을 시끄럽게 흔들어대니, 조정 일에서 한 발짝 물러서 있던 영조께선 막혀 있는 정국을 풀어낼 돌파구가 필요하던 차에 마침 사도세자의 첫아들이 태어났던 것이다. 이에 영조께서 노론 강경파들에게 보낸 화답이 바로 서둘러 원손을 세손으로 책봉한 일이었고, 이때 상황을 노론의 입장에서 그려낸 것이 바로 〈인왕제색〉도이다.

신미년 오월 하순 지루하게 내리던 장맛비가 그치고 나흘 뒤 사천 이병연이 세상을 떠난 일에 겸재의 가슴이 어찌 먹먹하지 않았겠냐만, 사천과 겸재의 벼슬길까지 열어주며 40여 년을 후원해온 노론 강경파 장동 김씨들이 모두 나서 목숨을 걸고 정국政局의 반전을 도모하고 있던 중차대한 시기에 환쟁이 겸재는 예술가이니 빠져 있으라고 하였을까? 그렇다고 말하며 넘기기엔 겸재의 이력이 너무 무겁다. 고을 수령을 역임한 것만 세 차례에 오늘날의 수사검사 격인 의금부도사義禁府都事와 조달청 국장 격인 사도시첨정司䆃寺僉正을 거쳐 여든한 살 되던 해엔 종2품 동지중추부사同知中樞府事에 올라 부친, 조부, 증조부까지 벼슬이 추증追贈된 것이 단지 그의 그림 솜씨가 빚어낸 조홧속이라 할 수 있을까? 겸재가 대표적 노론 강경파 장동 김씨 집안과 어떤 관계였고, 그의 그림들이 어떤 배경하에 그려져 어떤 용도로 쓰였는지에 대한 자

세한 이야기는 차차 하기로 하고, 우선 〈인왕제색〉도부터 다시 살펴보자.

겸재의 〈인왕제색〉도는 아마 조선시대 진경산수화 중 가장 친밀감을 느끼는 사람이 많은 작품일 것이다.

이는 물론 빼어난 작품성 탓이겠으나, 서울을 지키고 서 있는 친숙한 인왕산을 소재로 한 것도 주된 요인일 것이다. 이처럼 익숙한 인왕산을 소재로 한 탓에 〈인왕제색〉도를 감상하는 사람들은 그림과 실제 풍경을 비교해가며 겸재가 어디쯤에서 그린 것인지 가늠해보곤 하는데… 누구는 궁정동 쪽에서 바라본 것이라 하고, 누구는 삼청동 근방에서 그린 것이라 한다. 많은 사람들이 〈인왕제색〉도가 어디쯤에서 그려졌을지 궁금해하며 관심을 표하는 것은 분명 고맙고 반가운 일이다. 그러나 소위 학자라는 사람이 사진까지 제시해가며 〈인왕제색〉도가 그려진 위치에 대하여 떠벌리는 짓은 이제 그만 보았으면 좋겠다. 미술사가가 여행 가이드도 아니고, 굳이 위치에 대하여 운운하는 것 자체가 〈인왕제색〉도의 본모습을 가리는 일이기 때문이다. 왜냐하면 〈인왕제색〉도는 분명 풍경화가 아니라 산수화인데… 실제 인왕산을 사진으로 찍어 〈인왕제색〉도를 해석하는 증거로 활용하게 되면 산수화를 풍경화처럼 하나의 장면을 그린 것으로 잘못 인식되기 십상이고, 이는 결과적으로 겸재를 따라 〈인왕제색〉도 속을 거닐 수 있는 기회를 막는 것과 다름없기 때문이다.

실제 인왕산의 모습을 사진으로 찍으면 하나의 장면일 뿐이다.

그러나 산수화는 사진은 물론 풍경화와 달리 감상자가 그림 속으로 걸어 들어가 그림 속에 그려둔 경물景物 사이를 거닐며, 이곳저곳을 다양한 시각으로 살펴보고 즐기도록 재구성해낸 시공간이지, 특정 장소에서 특정 장면을 재현해내고자 한 결과물이 아니다. 한마디로 산수화는 화가의 눈을 빌려 하나의 장면을 볼 수 있는 기회를 제공하기 위한

정선, 〈인왕제색〉

것이 아니라 화가가 경험한 바를 화가가 설정해둔 경로를 따라 감상자가 거닐며 경험할 수 있도록 설계한 일종의 가상공간이라 하겠다.

〈인왕제색〉도를 통해 인왕산의 인상적인 모습을 지켜보는 것과 〈인왕제색〉도 속을 거닐며 체험하는 것의 차이를 모른다면 학자라고 할 수도 없다.

왜냐하면 학자의 연구는 개론概論에서 시작하여 개론으로 완성되기 때문이다. 그러나 전문성에 매몰된 학자일수록 개론을 간과하고, 종종 엉뚱한 곳을 파고드는 오류를 범하곤 하는데… 이는 〈인왕제색〉도를 하나의 장면을 재현해낸 풍경화의 시각으로 접근해온 미술사가들도 마찬가지이다. 산수화 감상법에 따라 〈인왕제색〉도를 제대로 즐기려면 우선 〈인왕제색〉도에 그려진 인왕산과 세 채의 기와집 그리고 나무들의 크기에 맞춰 여러분의 몸을 축소시켜 그림 속을 거닐고 있다

고 상상하여야 한다. 준비가 되셨으면 이제 〈인왕제색〉도 속으로 걸어 들어간다고 상상하며 여러분이라면 어느 지점을 통해 그림 속으로 들어가게 될지 생각해보시길 바란다. 인간은 날아다니는 새가 아니라 두 발로 걷는 존재인 탓에 십중팔구 우측 하단의 큰 기와집 부근을 선택하실 것이다. 그림 속으로 들어오셨으면 기와집 마당에서 잘생긴 인왕산을 배경으로 사진도 찍고, 상쾌한 바람에 가슴도 맡겨보고, 따뜻한 커피가 있다면 여유롭게 인왕산 자락을 넘실대는 구름을 감상하는 호사를 누려보시는 것도 좋겠다.

이제 무얼 할까?

커피도 다 마셨고 인왕산도 볼 만큼 봤으니 차 막히기 전에 돌아가자 생각하시는 분이라면 굳이 〈인왕제색〉도를 감상하실 필요가 없다. 왜냐하면 〈인왕제색〉도의 묘미는 그림 속을 거닐며 가능하면 인왕산 꼭대기까지 오르는 것에 있기 때문이다. 인왕산 꼭대기까지 오르지 않더라도 조금 더 그림 속에 머물며 인왕산 쪽으로 발걸음을 옮겨보기로 결정하신 분은 어떤 경로를 통해 인왕산 자락을 향할지 생각해보시길 바란다. 걸어서 인왕산 자락을 오르려면 당연이 지형을 살펴보고 경로를 그려봐야 하는데… 비안개가 넘실대는 탓에 지형 판단이 쉽지 않으실 것이다. 기와집 위쪽 언덕을 통해 올라야 할까, 아니면 안개 자욱한 산자락을 향해 내려가야 할까?

겸재는 인왕산에 가려면 우선 기와집이 있는 언덕에서 내려와 비안개에 가려진 공간을 좌측으로 크게 돌아 인왕산 발치를 향하도록 이정표를 세워두었다.

겸재가 세워둔 이정표를 확인하셨는지? 겸재가 세워둔 이정표가 바로 화면 중앙 하단에 그려둔 장난감처럼 작은 집이다. 겸재가 언덕 아래 그려넣은 집이 왜 장난감처럼 작고, 위에서 내려다보는 시각으로 그렸는지 생각해보면 필자가 왜 그 작은 집을 이정표라 주장하고 있는지

변관식, 〈농촌의 만추〉

짐작하실 수 있을 것이다. 혹시 아직 이해가 되지 않는 분이 계시다면 잠시 한국 근대 산수화의 거장 소정小亭 변관식卞寬植(1899-1976) 선생의 1957년작 〈농촌의 만추〉를 감상해보시길 바란다.

메마른 듯 푸근한 느낌이 묘하게 늦가을 농가의 분위기를 떠올리게 하는 매력적인 작품이다. 그러나 작품을 자세히 살펴보면 농묵을 깔깔한 필치로 화면 전체에 고루 분포시킨 탓에 그림 속 경물들이 뒤엉켜버렸을 뿐만 아니라, 원근감 표현을 어렵게 만드는 요인이 되고 있음을 알게 된다. 이는 결국 소정小亭의 〈농촌의 만추〉가 화면의 독특한 느낌을 위하여 일정 부분 표현대상의 묘사와 원근감을 제한할 수밖에 없었다는 의미이겠으나, 반대로 이를 통해 성공적인 작품이 탄생되었다고 하겠다. 제대로 된 예술가라면 작품에 어떤 생각이나 느낌을 담아내려는 욕구 혹은 필요성을 강하게 느낄수록 자신이 터득한 익숙한 표현방식과 갈등하기 마련이지만, 이 갈등 속에서 독창성이 싹트게 된다. 그러나 문제는 독창적이란 것이 화가 자신에게도 익숙한 것이 아니었던 탓에 성공적 작품을 담보할 수 없다는 것이다. 왜냐하면 성공적 작품이

란 뜻 자체가 타인과의 소통을 통해 설득력을 얻었음을 전제로 하기 때문이다.*

이런 까닭에 독창적 예술작품일수록 감상자와 소통할 수 있는 새로운 방식을 강구하기 마련인데, 소정 변관식은 이 문제(원근법의 문제)를 어떻게 해결하고자 하였는지 살펴보자.

* 여기서 성공적인 작품이란 화가가 어떤 생각이나 느낌을 구현해냄에 있어 일반적으로 통용되는 방식을 능숙하게 구사하여 얻어낸 것이 아니라 화가의 적극적 표현 의지에 부응하고자 상식적으로 통용되는 표현 범주를 벗어나 얻은 결과물(작품)을 통해 나름의 설득력과 공감을 얻었다는 점에서 단순히 개성적이고 독창적인 작품과 구별된다.

변관식, 〈농촌의 만추〉 부분

소정 선생은 작품의 성격을 결정하는 주된 요인(농묵의 깔깔한 필치를 화면 전체에 분포시키는 것)을 포기하지 않으면서도 원근감을 확보하기 위하여 화면 중앙에 커다란 나무를 배치하여 화면을 크게 좌우로 나눠준 후 좌측 화면과 우측 화면에 각기 다른 기준을 설정해두었다. 다시 말해 화면 중앙의 커다란 나무는 화면을 이원화시키는 요소이자, 좌우 화면을 하나로 묶어주는 매개체라 하겠다. 〈농촌의 만추〉 좌측에 그려넣은 농경지의 두둑을 가준 삼아 농경지의 크기를 가늠해보고, 이를 화면 우측의 낟가리와 비교해보면 도저히 화면 좌측의 농경지에서 수확한 농작물을 쌓아놓은 낟가리라 여길 수 없을 만큼 화면 좌측의 농경지는 작은 단위로 나뉘어 있음을 확인하실 수 있을 것이다.

한마디로 화면 좌측 공간과 우측 공간에 그려진 경물의 비례가 맞지 않는 탓에 하나의 화면이라 볼 수 없을 정도이다. 그러나 재미있는 것은 〈농촌의 만추〉를 화면 중앙의 큰 나무와 함께 우측 공간을 봐도 비

례상 큰 무리가 없고, 좌측 공간으로 전개시켜 봐도 크게 이상해 보이지 않는다는 것이다. 이는 결국 소정이 두 점의 작품을 화면 중앙의 커다란 나무를 구심점 삼아 하나로 연결시키는 방법을 통해 〈농촌의 만추〉를 그려낸 것과 다름없다 하겠다. 이것이 산수화는 감상자가 화면 속으로 들어가 그림 속을 거닐며 감상해야 하는 까닭이자, 단일 시점으로 그려지는 풍경화와 달리 산수화는 다시점多視點을 즐겨 사용하는 이유이기도 하다.

화면 중앙에 그려둔 큰 나무 아래서 우측으로 시선을 두면 낟가리가 쌓인 농가가 보이고, 좌측으로 시선을 돌리면 아득히 펼쳐진 농경지가 보이는 두 가지 상황을 각기 다른 비례로 설정하여 하나의 화면으로 이끌어낼 수 있었던 것은 감상자가 화면 바깥이 아니라 화면 속으로 들어가 커다란 나무 아래 위치하였을 때에만 설명되는 부분이기 때문이다.

이제 다시 겸재의 〈인왕제색〉도로 돌아가 필자가 왜 화면 중앙 하단에 그려진 장난감처럼 작은 집을 겸재가 세워둔 이정표라 하였는지 알아보자.

여러분이 위치한 화면 우측 하단의 큰 기와집에서 인왕산을 올려다보는 시선과 달리 장난감처럼 작은 집은 내려다보는 시선으로 그려져 있기 때문이다. 다시 말해 하나의 화면에 복수의 시점이 존재한다는 것은 감상자가 그림 속으로 들어가 작품을 감상해야 한다는 의미이자 여러 점의 작품을 겹쳐 하나의 그림을 완성하였다는 뜻과 마찬가지이다. 그러나 〈인왕제색〉도가 복수의 시선으로 그려져 있고, 화면 중앙 하단에 그려넣은 작은 집이 독립된 시선 방향을 유도한다 하여도 그것이 인왕산을 향하는 이정표라고 단언하기에는 아직 부족한 점이 있다. 왜냐하면 단순히 시선 방향을 바꾸는 것과 시선을 돌려 무언가에 초

점을 맞추는 것은 같은 것이 아니기 때문이다. 무언가에 초점을 맞춘다는 것은 그것을 목표로 하고 있다는 뜻이기도 하고 그 목표를 향해 이동하는 상황을 상징하기도 하는데… 이를 위해선 시선 방향과 함께 소실점을 확인할 필요가 있다. 이런 관점에서 〈인왕제색〉도의 우측 하단 기와집이 위치한 언덕에서 화면 중앙 하단의 장난감처럼 작은 집을 내려다보며, 왜 저렇게 작은 장난감 같은 집을 그렸을지 생각해보시길 바란다.

작은 집이 아니라 작게 보이는 집을 그려넣은 것이다. 겸재가 그려낸 〈인왕제색〉도의 큰 기와집 마당에서 주변 숲을 둘러보면 나무들의 키가 확연히 다르게 설정되어 있음을 알게 된다. 이것이 수종樹種의 차이 혹은 나무 크기의 차이일까, 아니면 원근의 차이라 해야 할까? 수종이 뒤섞여 있는 것으로 판단컨대 이는 원근의 차이이다. 그렇다면 나무의 키를 기준 삼아 숲과 구름에 가려진 지형을 그려내면 어떤 모습이 될까?

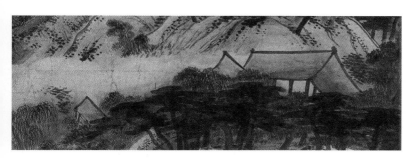

정선, 〈인왕제색〉 부분

큰 기와집이 서 있는 구릉지가 인왕산 자락에서 직접 흘러내린 것이 아니라 적어도 인왕산과 구릉지 사이에 상당히 넓은 계곡 혹은 저지대가 위치하고 있는 지형이 그려진다. 이는 결국 큰 기와집이 있는 언덕에서 인왕산을 향해 가고자 하면 일단 언덕을 내려가 인왕산 발치를 향해 방향을 잡아야 한다는 것인데… 겸재는 언덕 아래쪽에 장난감처럼

* 표현대상을 화면과 평행하게 배치하는 방식에서 벗어나 화면과 표현대상 사이 각을 직각에 가깝게 설정한 투시도법으로, 가까운 곳은 과장될 정도로 크고 나머지 부분을 급격히 작아지는 현상에서 급격한 거리감이 느껴지는 탓에 주로 돌출된 표현에 사용되는 화법이다.

작은 집을 위에서 내려다보는 시선으로 그려넣고 작은 집 주변에 키 작은 나무들을 심어두었다. 이러한 모습을 어떻게 해석해야 할까? 일종의 단축법*을 적용한 원근감 표현으로 장난감처럼 작은 집이 소실점에 해당한다 하겠다.

이는 앞서 살펴보았던 소정 변관식 선생이 〈농촌의 만추〉를 그리면서 화면 중앙의 커다란 나무와 화면 좌측 공간의 농경지 사이에 급격한 비례차를 설정하는 방식으로 원근감 문제를 해결하였듯, 겸재는 큰 기와집과 장난감처럼 작은 집, 숲을 이룬 나무의 크기 차를 통해 두 지점 간의 거리 차를 암시해주는 동시에 인왕산으로 향하는 경로를 표시해두었던 셈이라 하겠다. 이렇게 보면 큰 기와집이 위치한 언덕에서 어디로 얼마나 내려가 어느 방향으로 어느 정도 이동해야 인왕산 자락에 도착할 수 있을지 경로와 거리를 충분히 가늠할 수 있는데… 겸재의 안내에 따라 큰 기와집에서 인왕산 입구까지 이동하려면 족히 500미터 이상은 걸어야 할 상당히 먼 거리이다. 물론 이 거리를 실감하려면 먼저 〈인왕제색〉도 속으로 걸어 들어가야 한다.

> 겸재는 한국 산천의 한 모습을 암산, 암벽과 같은 검고 거센 괴량傀量과 또 나무 없는 나산裸山의 황량荒涼을 흰 흙색과 미점으로 이해하였는데, 이러한 시감視感의 강조는 필연적으로 양감의 강조를 가져오고, 그리고 양감의 강조는 결국 필세가 보태주는 중적重積과 흑백의 대조에서 화면구성의 핵심을 구하게 된다. 이 결과 겸재에게 있어서 왕왕 화면 공간의 깊이가 희생되고 그 대신 양감이 가장 중점적重點的으로 등장하게 된다.**

** 이동주, 『우리나라의 옛 그림』(학고재, 1997), 243쪽.

광복 이후 한국미술사학의 초석을 놓은 대표적 학자 격인 이동주李東洲 선생께서 겸재의 〈인왕제색〉도를 어떤 관점에서 바라보고 이해하

였으며, 그것이 후학들에게 어떤 영향을 주었을지 짐작할 수 있는 부분이다. 이동주 선생은 산수화를 풍경화의 관점에서 풍경화 기법을 통해 설명한 탓에 〈인왕제색〉도는 괴량감을 표현하기 위하여 공간감을 희생시켰다고 주장하였던 것인데… 문제는 이러한 오해가 산수화에 대한 잘못된 인식과 합쳐져 작품에 대한 평가로 이어지면 말문이 막히는 일도 벌어지지만, 잘못된 예절만 배운 후학들은 질문조차 하지 않으니 더 큰 문제이다.

> 중국 산수의 전통적인 이념미는 본래 중봉연만重峯連巒, 괴송심학怪松深壑의 심오함을 중심으로 하거나 유원심수幽遠深邃의 운기에서 본보기를 찾는 것인데 농담의 격심한 수법樹法, 태점苔點 그리고 골력骨力의 강한 주름이 주로 화면의 양감을 이룩하여 거세고 호방한 시감視感을 줄지언정 철학적 산수미란 아랑곳없는 느낌이다.*

* 이동주, 『우리나라의 옛 그림』, 238쪽. 重峯連巒(중첩된 산봉우리가 이어짐), 怪松深壑(깊은 골짜기의 기이한 모습의 소나무), 幽遠深邃(그윽하고 깊숙한 맛).

무슨 말인가?

한마디로 겸재의 〈인왕제색〉도는 전통산수화의 심오한 철학과 미감美感 대신 오직 괴량감만을 강조하며 실제감을 추구한 탓에 그림에 힘은 있을지 모르겠으나, 산수화 본연의 현학적 세계와 우아함을 잃었단다. 산수화의 역사 천오백 년 동안 얼마나 많은 사람들이 얼마나 많은 산수화를 그렸을까? 족히 수십만 명이 몇 천만 장은 그렸을 것이다. 소위 학자라는 분이 천오백 년 세월 동안 동아시아회화사를 주도해온 산수화가 오직 '심오하고 그윽한 느낌'을 추구하며 그려졌다고 생각할 수 있다는 것도 놀랍지만, 정작 그 심오함을 산수화의 어법 대신 풍경화의 조형어법을 통해 설명하는 무신경엔 절망감이 느껴질 정도이다.**

** 이동주 선생이 〈인왕제색〉도를 괴량감을 통해 설명한 이래 후학들도 선생의 관점에 따라 〈인왕제색〉도를 해석하고 소개한 탓에 학계의 正論으로 굳어진 지 오래이다. 그런데… 이동주 선생 같은 저명한 미술사가가 산수화는 그림 속으로 걸어 들어가 그림 속을 거닐면서 감상하는 것임을 몰랐을 리 만무하건만, 이런 어이없는 실수를 범하였던 것일까? 아무리 깊은 전문지식을 지닌 사람도 그 지식을 특정 사안과 결부시킬 수 없으면 무용지물이 되기 마련이며, 이는 역으로 이 선생이 〈인왕제색〉도를 세심히 관찰하지 않았다는 반증이기도 하다.

앞서 필자는 〈인왕제색〉도를 겸재와 사천의 관계에 국한시키지 말고 장동 김씨 집안과 하나로 묶어보면 당시의 정치 기상도가 보인다는 주장 끝에 〈인왕제색〉도는 신미년(1751) 5월 영조께서 서둘러 왕세손을 책봉한 일과 관련된 작품이라 하였다. 그러나 이를 정황 증거가 아니라 실증적으로 입증하려면 〈인왕제색〉도를 통해 당시 정치 상황을 설명할 수 있어야 하는데… 아무리 찾아봐도 〈인왕제색〉도에 대하여 언급한 제시題詩 한 줄 찾을 수 없다. 이 땅의 미술사가들은 이구동성으로 영조 치세治世를 조선의 문예부흥기라느니 조선의 르네상스시대 심지어 진경시대眞景時代라 부르건만, 정작 영조 치세를 대표하는 화가 겸재가 심혈을 기울여 탄생시킨 노년의 역작 〈인왕제색〉도에 어떻게 흔하디흔한 제시 한 줄 찾을 수 없는 것일까? 이는 당시 조선에서 〈인왕제색〉도를 본 사람이 거의 없었기 때문 아니었을까? 물론 이것이 당시 조선 사회에 오늘날과 같이 전시장이 따로 있었던 것이 아닌 탓일 수도 있다. 그러나 당시에도 가까운 지인들끼리 함께하며 서화를 즐기는 문화가 있었고, 이때 빠지지 않고 등장하는 것이 제사題辭나 제시題詩였음을 감안할 때 쉽게 설명이 되지 않는 부분이다.*

이러한 현상을 세월이 오래 경과된 탓으로 돌려야 할까? 그러나 자타공인 조선후기 화단의 영수이자 최고의 감식안 표암 강세황 선생이 남긴 『표암유고豹菴遺稿』에조차 〈인왕제색〉도에 대해 일언반구도 없다는 것은 다시 생각해볼 문제이다.

왜냐하면 겸재의 그림들에 적지 않은 평을 남긴 표암이 〈인왕제색〉도를 본 적이 있었다면 『표암유고』에 감상평 한 줄 남기지 않았을 리 없기 때문이다.

〈인왕제색〉도가 그려질 당시 표암은 사십 문턱을 바라보며 왕성히 활동하던 문예인이었고, 이후 40년 동안 조선 문예계의 한 축을 맡아온 화가이자 비평가였다. 그런 표암조차 〈인왕제색〉도를 한 번도 본 적

* 겸재의 〈金剛全圖〉를 금강산 그림의 모본 삼아 많은 화가들이 비슷한 작품들을 남겼고, 심지어 민화에서조차 겸재의 〈금강전도〉가 금강산의 정형으로 쓰인 반면, 〈인왕제색〉도는 당시 문예계에 전혀 영향을 끼치지 못했다는 것은 분명 상식적인 일은 아니다.

이 없었다면 당시 조선 문예계에서 〈인왕제색〉도를 본 사람이 있기나 하였던 것일까? 언제 어떤 계기로 〈인왕제색〉도가 세상에 알려지게 되었는지 알 수 없지만, 적어도 대다수 조선후기 문예인들은 작품을 보기는커녕 작품의 존재 자체도 몰랐을 가능성이 크다. 또한 〈인왕제색〉도가 세상에 모습을 드러내기 전까지 누가 소장하고 있었는지 알 수 없으나, 〈인왕제색〉도를 처음 소장하고 있던 사람은 분명 작품 공개를 극도로 꺼려했던 것 같다. 왜냐하면 서화를 즐기는 일반적인 소장자였다면 적어도 가까운 몇몇 지인들에게라도 작품을 보여주었을 것이고, 만약 그런 일이 있었다면 저절로 〈인왕제색〉도에 대한 소문이 퍼져 나가기에 충분한 매력을 지닌 걸작이기 때문이다. 이는 필경 어떤 특별한 이유에서 〈인왕제색〉도가 탄생한 순간부터 적어도 조선후기가 끝나는 시점까지 작품의 존재를 철저히 감춰왔다는 반증 아닐까?

이쯤에서 겸재의 〈인왕제색〉도에 담긴 이야기를 풀어낼 마지막 질문을 던져보자.

많은 미술사가들이 〈인왕제색〉도가 병중의 친구 사천의 쾌유를 기원하며 그린 것이라 한다. 그렇다면 이것이 겸재가 투병 중인 친구 사천의 모습을 비 갠 직후 인왕산의 모습에 비유하였다는 의미인지 묻고 싶다. 〈인왕제색〉도를 겸재와 사천의 우정의 소산으로 연결시키려면 비에 젖은 인왕산은 당연히 사천의 모습이 되어야 하니, 답은 물어보나마나 '그렇다'일 것이다. 그런데… 굳이 물어볼 필요도 없는 질문을 통해 방금 우리는 〈인왕제색〉도를 해석하는 두 가지 방법에 대하여 동의하였다.

무슨 말인가? 인왕산은 비유일 뿐이고, 우리가 작품 제목으로 읽고 있는 '인왕제색 仁王霽色'을 작품명이 아니라 문장으로 읽으면 인왕仁王이 주어主語가 된다는 것이다. 그렇다면 인왕仁王이 사천 이병연이

아니라 다른 무언가를 상징한다면 어떻게 되는 것인가? 〈인왕제색〉도를 겸재와 사천의 우정의 소산으로 해석할 때 사용해온 전제가 바뀐 까닭에 전혀 다른 이야기가 전개될 것이다.

그런데… 사실 따지고 보면 인왕산과 사천을 연결시킨 전제라는 것이 인왕산 근방에 모여 함께 노년을 보내던 평생지기가 지루한 장맛비가 그친 나흘 후 노환으로 세상을 떠났다는 것이니, 이는 결국 사천이 인왕산 근방에 둥지를 틀고 살았기 때문에 인왕산이 사천을 상징하게 된 셈이다. 그러나 앞서 필자는 '인왕제색仁王霽色'은 겸재가 그려낸 '비가 그친 직후 어둡게 물든 인왕산'의 모습이 아니라 '비가 그친 후 인왕산 본연의 흰빛을 회복한 모습'을 의미한다 주장한 바 있다. 다시 말해 우리가 '인왕제색'의 '인왕'을 인왕산으로 해석하여왔던 것은 비에 젖어 어둡게 변한 인왕산 그림 곁에 '인왕제색'이란 글귀가 쓰여 있기 때문이지만, 필자는 앞서 그림의 모습과 병기된 글귀가 일치하지 않는다고 주장한 바 있다. 그렇다면 이 지점에서 〈인왕제색〉도에 병기된 '인왕제색仁王霽色'의 '인왕仁王'이 인왕산으로 해석되는 과정에 주목해보자.

비가 그친 직후의 인왕산 모습이 무언가를 비유하는 상징으로 그려진 것이라 함은 한마디로 '비 그친 인왕산처럼…'이란 문장과 다름없다.

그런데… 〈인왕제색〉도는 인왕산을 공통분모로 하고 있지만, 그림은 비에 젖어 어둡게 변한 인왕산(현재진행형)의 모습이고, '인왕제색'이라 쓰인 글귀는 '비에 젖기 전 인왕산 본연의 모습을 회복함(현재진행의 결과 가까운 미래의 변화된 모습)'이라는 의미이니, 인왕산 본연의 흰빛이 된다. 이처럼 각기 다른 모습의 인왕산을 하나의 문맥으로 묶어주려면 결국 그림과 글귀를 각기 해석한 후 다시 하나의 스토리로 연결시켜야 할 것이다. 그런데 그림을 먼저 해석하여 '인왕제색'이란 글귀와 연결시

키면 '비가 그친 직후의 어두운 인왕산이(그림의 모습) 변하여 인왕산 본연의 모습을 회복하듯…'이란 문맥이 잡히지만, 글귀를 먼저 해석하여 그림과 연결시키면 '비가 그친 후 인왕산 본연의 흰빛을 회복하고자('인왕제색'의 의미) 비가 갠 인왕산에선 지금 ~~한 일들이 벌어지고(진행되고) 있다.'라는 문맥 아래 놓이게 된다.

그렇다면 〈인왕제색〉도에 담긴 의미를 정확히 읽어내려면 그림을 먼저 해석해야 할까, 아니면 '인왕제색'이란 글귀를 먼저 읽어야 할까? 당연히 글귀를 먼저 읽어 그림을 읽어내는 방식이어야 한다. 왜냐하면 그림을 먼저 읽으면 '비가 그친 인왕산의 모습', 다시 말해 풍경화처럼 하나의 장면이 되지만, '인왕제색仁王霽色'의 의미를 통해 그림을 감상하게 되면 산수화 특유의 이야기 구조와 연결되기 때문이다. 그런데… 이지점에서 주목해야 할 것은 〈인왕제색〉도에 담긴 의미를 정확히 읽어내고자 그림과 '인왕제색'이란 글귀를 따로 해석하여 하나의 문맥으로 연결시킴에 있어 그림과 글귀 중 어느 것을 먼저 해석하는가에 따라 인왕산은 각기 다른 의미체계 속에 놓이게 된다는 점이다.

무슨 말인가? 그림을 통해 '인왕제색'이란 글귀와 연결시키면 인왕仁王은 처음부터 인왕산이 되지만, 글귀를 통해 그림을 읽어내면 인왕仁王은 '어진 임금'이란 뜻을 거쳐 인왕산으로 변환되기 때문에 인왕산은 어진 임금을 상징하는 것이 된다.

이는 결국 〈인왕제색〉도가 병환 중인 평생지기 사천 이병연의 쾌유를 기원하며 그린 작품이 될 수 없다는 뜻이다. 왜냐하면 논리적으로 겸재가 병환 중인 사천의 쾌유를 기원하며 사천을 인왕산에 비유한 것이라면 사천이 어진 임금[仁王]이 되어야 하기 때문이다.

이는 겸재가 평소 사천을 '나의 어진 임금[仁王]'이라 부른 것이 아닌 한, 〈인왕제색〉도의 인왕산은 당연히 〈인왕제색〉도가 그려질 당시 국왕 영조英祖를 상징하는 것이 될 수밖에 없다. 그런데… 사실 경복궁 서쪽

바위산을 인왕산仁王山이라 부르게 된 연원을 살펴봐도 인왕산은 고유 명사이기 전에 '어진 임금 같은 산'이란 의미를 담아 지은 이름이었다.

원래 인왕산이란 명칭은 태조太祖 이성계李成桂(1335-1408)의 명을 받은 삼봉三峯 정도전鄭道傳(1342-1398)이 한양에 도성을 쌓고 경복궁景福宮을 비롯한 한양의 주요 시설물의 이름을 정할 때 경복궁 서쪽 바위산을 좌청룡 삼아 인왕산이라 부른 것에서 유래되었다.

그런데… 삼봉은 많고 많은 이름 중에서 왜 하필 인왕仁王이라 하였던 것일까? 『시경』에서 경복景福이란 두 글자를 따와 경복궁이라 하고, 숭례문崇禮門, 흥인지문興仁之門 등등 삼봉이 명명한 이름들의 면면을 살펴보면 모두 유학이념을 반영하고 있음을 감안할 때 인왕산이란 이름도 유학이념을 반영하고 있다 하겠다. 인왕산의 인왕仁王을 유학이념에 따라 읽으면 말 그대로 '어진 임금'이란 뜻이 된다. 그런데… '인왕제색仁王霽色'을 작품 제목이 아니라 문장으로 읽으면 '어진 임금께서[仁王] 비가 그쳤으니 본연의 얼굴빛(인왕의 모습)을 조만간 회복하실 것임[霽色]'이란 뜻이 되고, 여기에 인왕仁王과 영조를 겹쳐주면 '영조께서 비 그친 인왕산처럼 본연의 어진 임금의 모습을 조만간 회복하실 것이다.'라는 숨겨진 의미가 드러난다. 이는 결국 겸재의 〈인왕제색〉도가 신미년(1751) 5월 하순에 일어난 어떤 정치적 변수에 의하여 영조께서 본연의 어진 임금의 모습을 회복하게 될 것이란 말과 다름없지 않은가? 그렇다면 신미년 5월에 어떤 정치적 변수가 생겼기에 영조께서 본연의 어진 임금의 모습을 회복하는 계기가 될 것이라 하였던 것일까? 눈을 씻고 찾아봐도 사도세자의 첫아들 정琔을 서둘러 왕세손으로 책봉한 일 이외엔 특기할 만한 일은 없었다. 그렇다면 왕세손 책봉이라는 정치적 변수를 대입하여 '인왕제색仁王霽色'의 의미를 다시 읽어보자.

'영조께서 서둘러 왕세손을 책봉한 것은 마치 비 그친 인왕산처럼 조만간 본연의 어진 임금의 모습을 회복할 것이란 징표와 다름없다.'

이는 어디까지나 〈인왕제색〉도에 담겨진 의미를 풀어낸, 다시 말해 겸재를 후원해온 노론 강경파 장동 김씨들의 관점이다. 그러나 당시 노론 강경파들은 영조께서 서둘러 왕세손을 책봉하신 일을 자신들에게 유리한 정치적 국면이 전개되고 있는 징조로 판단하였던 것은 분명해 보인다. 그런데… 이 지점에서 노론 강경파들의 어진 임금[仁王]에 대한 정의, 다시 말해 어떤 국왕을 어진 임금이라 생각했을지 궁금해진다. 왜냐하면 조선정치사에서 노론이 차지하는 비중을 감안할 때 단지 노론에 우호적인 국왕을 어진 임금이라 하였다면 이는 시정잡배들의 편 가르기 논법과 다를 바 없기 때문이다.

『논어論語·안연顏淵』편에 안연이 공자님께 인仁에 대해 묻는 장면이 나온다.

안연이 인仁에 대해 질문하자 공자께서 말씀하시길, '극기복례克己復禮하는 것은 인仁을 위해서이다. 모두가 태양 같은 밝음으로 극기복례한다면 온 천하가 본래의 인仁으로 돌아올 수밖에 없지 않겠느냐…'.*

顏淵問仁 子曰 克己復禮 爲仁 一日 克己復禮 天下歸仁焉

무슨 내용인가? 사람이 예禮에서 벗어나게 되는 것은 인간의 삶이 몸뚱이에 의지하여 살 수밖에 없는 탓에 몸이 고달프면 예禮를 거추장스럽게 여기기 때문이다. 그러나 예禮는 타인과 공존하기 위한 사회적 합의이자 규범으로 예禮를 잊는다는 것은 결국 자신만 편하고자 하는

* 이 부분에 대한 일반적인 해석은 안연이 仁에 대해 물으니 공자께서 '자기를 억제하고 말과 행동이 예에 맞도록 하는 것이 곧 인이다. 일단 이렇게 하면 천하가 너를 어진 사람이라 칭송할 것이다.'라고 한다. 그러나 復禮, 歸仁이란 표현을 고려할 때 '지금은 잊혀진 禮를 회복하고, 본연의 仁으로 돌아가는…'이란 문맥을 통해 해석함이 마땅할 것이다.

이기심과 다름없다. 자신의 편안함을 위해 타인을 배려하지 않는 이기적인 사람을 어찌 어질다[仁] 할 수 있으며, 이기적인 사람이 득실대는 세상이 어찌 편안할 수 있겠는가? 그러니 세상을 밝히는 하나의 원칙[一日]을 기준 삼아 자신의 이기심을 억제하고 잊어버린 예禮를 회복하는 것은 온 천하가 원래의 인仁으로 돌아가는(회복하는) 것이라 하신 것이다.

앞서 필자는 인왕제색仁王霽色을 인왕산이란 이름을 지은 삼봉 정도전의 생각, 다시 말해 유학의 개념을 통해 읽어내면 '비가 그치며 어진 임금 본연의 얼굴빛을 회복함'이란 뜻이 된다고 주장하였다. 이를 『논어·안연』의 '극기복례克己復禮 위인爲仁'과 겹쳐보면 '인왕제색仁王霽色'이 바로 '극기복례 위인'을 풀어 쓴 것임을 알 수 있을 것이다. 이는 결국 겸재의 〈인왕제색〉도에 의하면 노론 강경파들에게 영조께서 본연의 어진 임금의 모습을 회복하는 것이란 예를 회복[復禮]하는 것이라는 논리와 다름없다. 그렇다면 역으로 노론 강경파들은 영조께서 본연의 어진 임금의 모습을 잃은 증거를 무엇에 근거하였던 것일까?

〈인왕제색〉도가 그려지기 2년 전 쉰여섯 장년의 국왕 영조께서 이제 막 사춘기에 들어선 어린 왕세자에게 대리청정을 맡기고(1749년 1월 27일) 조정에서 한 걸음 물러앉은 일이다. 앞서 필자는 겸재의 〈인왕제색〉도가 노론 강경파 장동 김씨 집안의 정치 역정과 정치적 견해를 반영하고 있다고 주장하였다. 이는 오늘의 역사학자들이 당시 정치 상황을 어떻게 이해하고 있는가와는 별개로 〈인왕제색〉도는 철저히 노론 강경파의 관점에서 접근해야 한다는 뜻이다. 다시 말해 겸재의 〈인왕제색〉도가 전하는 바에 의하면 당시 노론 강경파들은 열네 살짜리 왕세자에게 대리청정을 맡기고 조정에서 자취를 감춘 영조의 정치 행보를 예禮와 인仁을 저버리는 행위라 여겼던 것이며, 이를 비구름 속에 숨어 모습을 드러내지 않는 인왕산에 비유하였던 셈이라 하겠다.*

* 1749년 1월 27일 사도세자의 대리청정이 시작된 지 불과 석 달 후 겸재는 《사공표성시화첩司空表聖詩畵帖》을 엮어낸다. 그런데… 화첩에 수록된 마지막 작품 〈유동류동流動〉을 자세히 살펴보면 사도세자의 대리청정이 훗날 사도세자의 왕위계승에 걸림돌이 될 것이란 내용을 담고 있으며, 흔히 '남산에 해가 뜨는 모습' 정도로 소개해온 〈목멱조돈木覓朝暾〉또한 사도세자의 대리청정을 비꼬는 내용과 함께하고 있다. 이는 겸재의 그림들이 노론 강경파의 정치적 견해를 담아내는 수단으로 사용되었으며, 사도세자의 대리청정에 극렬한 반감을 드러냈다는 반증이라 하겠다.

장마가 아무리 길어도 그치지 않는 장마 없고, 구름을 잡아두고자 하여도 바람이 몰고 가면 어쩔 수 없는 것이 자연의 이치이니, 언젠가는 구름 속에 숨은 인왕산이 모습을 드러내겠지 하며 참고 견디고 있던 노론 강경파들이 기류가 변하는 것을 읽고 주목하던 차에 영조께서 채 돌도 지나지 않은 갓난쟁이를 서둘러 왕세손으로 책봉하는 것을 지켜보며 국왕의 복심을 간파해냈던 것이다.

왕조국가에서 가장 무능한 국왕은 나라를 잃은 국왕이고, 두 번째로 무능한 국왕은 자신의 혈통에게 왕위를 계승하지 못해 나라를 혼란에 빠트리는 국왕인데… 영조와 사도세자의 갈등이 어떤 비극으로 이어졌는지 따로 설명할 필요는 없을 것이다. 그런데… 만약 영조께서 왕세손(훗날 정조)이 없었다면 사도세자를 뒤주에 가둬 죽일 수 있었을까? 아마 영조 자신보다 조정대신들이 그럴 수 없음을 더 잘 알고 있었을 것이다. 열네 살 사도세자가 대리청정을 맡으면서 부자간의 갈등은 노론과 소론의 권력 다툼으로 비화되었다. 그러나 소론계와 함께한 어린 왕세자는 대리청정을 맡자마자 선대왕先代王들도 정비하지 못한 균역법均役法*을 필두로 노론의 기득권을 잠식해 들어왔으니, 이를 넋 놓고 앉아 당할 노론이 아니었다.

그런데… 노련한 국왕 영조께서 균역법의 정비가 필요함을 몰랐을 리도 없고, 백성들을 아끼는 마음이 부족한 것도 아니었건만, 대리청정을 맡은 왕세자와는 비교도 할 수 없는 막강한 힘과 경륜을 지닌 영조께선 왜 왕세자처럼 과감히 추진하지 못하였던 것일까? 왕세자가 생각하고 있는 것보다 왕권이 강하지 않았던 탓에 대리청정이란 편법을 통해 노론의 반발을 따돌리고자 하였던 것이다. 사정이 이러한 탓에 정국이 위험수위에 달할 때마다 왕세자를 호되게 질책하며 노론을 달래왔건만, 이를 알 턱 없는 세자는 비켜서는 법을 배우려 들지 않으니, 급기야 조정이 쪼개질 판이다. 권신權臣 무서운 줄 모르는 사도세자를 그

* 백성들의 군역軍役의 부담을 줄여주기 위해 만든 세법으로 1750년(영조 26) 2필씩 징수하던 군포를 1필로 감해주고, 부족한 재원은 어전세漁箭稅, 염세鹽稅, 선세船稅 등으로 보충하는 균역법이 1751년 공포되었다.

대로 두자니 정국이 불안하고, 왕세자를 물리자니 이 또한 답은 아니다. 이래저래 인왕산 비구름 속에 몸을 감춘 영조의 고민이 깊어지던 차에 마침 사도세자의 첫아들이 태어났던 것이고, 영조께선 왕세손 책봉을 서둘러 경색된 정국에 물꼬를 터주고자 하였으니, 바로 새로운 후계구도의 가능성을 은연중에 내비쳤던 것이다. 그렇다면 영조가 제시한 새로운 변수에 노론 강경파들은 어떻게 반응했던 것일까? 겸재는 〈인왕제색〉도에 그 답을 기록해두었다.

앞서 필자는 〈인왕제색〉도에 병기되어 있는 '인왕제색仁王霽色'이 『논어·안연』의 '극기복례克己復禮 위인爲仁'을 풀어 쓴 것과 마찬가지이며, 인왕仁王은 영조英祖를 지칭한다 하였다.

이는 결국 영조(仁王)께서 본연의 어짐을 회복하는 길이 복례復禮(잃어버린 예를 회복함)를 통해 이루어지는 구조라 하겠다. 그렇다면 노론 강경파들이 문제삼은 예禮라는 것이 정확히 어떤 예禮에 근거한 것일까? 조선 땅에 예치禮治가 무너졌다는 뜻이 될 수도 있고, 대리청정을 맡은 왕세자가 예치의 근간을 흔드는 것을 영조께서 방치하고 있는 것으로 해석할 수도 있지만, 아무래도 군신 간의 예를 문제삼은 것이라 여겨진다. 왜냐하면 겸재의 〈인왕제색〉도에 의하면 어진 임금[仁王]이 예禮를 잃은 모습을 비구름 속에 숨은 인왕산仁王山의 모습에 비유하고 있기 때문이다.

그러나 왕조국가에서 신하가 국왕에게 군신 간의 예禮를 문제삼는 것은 말처럼 간단한 일이 아니다. 물론 군신 간에도 서로 존중하고 배려하는 예의와 격식이 있었지만, 군신 간의 예는 기본적으로 신하가 국왕을 향해 행하는 구조로 이루어져 있고, 예禮에도 대례大禮와 소례小禮가 있기 때문이다. 한마디로 왕조국가에서 국왕이 신하를 무시하는 태도를 문제삼아 신하가 예禮를 들먹일 수 없다 해도 과언이 아니

다. 이런 관점에서 볼 때 노론 강경파들이 영조를 향해 '극기복례克己復禮 위인爲仁'을 들먹인 일은 아무리 '안 보이는 곳에서는 나랏님 욕도 한다'지만, 이것이 간단치 않다. 『예기禮記』에 이런 말이 나온다.

> 예禮란 상식을 통해 왕래하는 것으로, 찾아가도 찾아오지 않는 것은 예가 다르기 때문이다. (찾아간 것에 상응하여 상대가) 찾아와도 (다시) 찾아가지 않는 것 또한 예가 다르기 때문이다. (선대의 관행에 따라 행한 것일뿐 상호 방문을 단발성 의례로 끝냄)

> 禮常往來 往而不來 非禮也. 來而不往亦 非禮也.

예禮는 지속적인 소통을 전제로 하며, 상식을 공유할 때 상호 왕래하며 교제할 수 있다는 뜻이다. 이를 〈인왕제색〉도에 대입하여 노론 강경파들이 무슨 말을 하였는지 들어보자.

신하가 나라를 걱정하며 충언을 올리면 듣기 싫다 짜증내고, 급기야 대리청정을 핑계 삼아 용안조차 보여주지 않으니, 이는 어진 임금이 취할 바가 아니다. 국왕의 부름에 신하라면 마땅히 나아가야 하듯 신하가 뵙기를 청하면 국왕 또한 응대함이 도리이건만, 군왕이 신하를 피하면 군신 간의 예가 깃들 곳이 없으니, 이는 국왕이 신하를 신하로 여기지 않는 것과 다를 바 없다는 논리이다.

사실 노론 강경파들의 입장에서 보면 군신 간의 예를 운운하며 영조를 비난할 만했다. 왜냐하면 영조께서 예민한 국정 현안을 군신 간에 머리를 맞대고 해결하려 하지 않고, 왕세자를 앞세워 조정을 휘저은 후 사태의 추이를 지켜보다가 뒤늦게 가부可否만 표하는 방식으로 책임을 회피하는 것으로 비쳐질 만했기 때문이다. 사정이 이러하니 노론 입장에선 국왕의 뜻이 어디 있는지 확인하지도 않고 신하가 함부로 나

설 수도 없고, 소론과 합세한 왕세자가 거칠게 밀어붙이는 것을 수수방관할 수도 없었는데… 영조의 뜻을 확인하고자 하여도 아예 만날 수도 없으니, 관복官服만 입혀놓고 국정에 참여하지 말라는 것과 다름없다며 반발했을 법하지 않은가? 이런 관점에서 보면 겸재의 〈인왕제색〉도가 비가 그친 직후 어둡게 물든 인왕산의 모습으로 그려진 것은 국왕과의 소통로 자체가 끊겼던 노론 강경파들 입장에선 실로 오랜만에 영조의 의중을 읽고 느낀 소회를 담아낸 기록과 다름없다 하겠다. 낯선 모습이지만(구름 속에 숨어 있던 인왕산이 오랜만에 비에 젖어 어두운 모습으로 나타남) 국왕의 의중은 분명하다. 그러나 아직은 미끄럽고 위험한 산이니 경거망동하지 말고 조금 더 기다리면 조만간 예전처럼 국왕께선 노론과 국정을 논하게 될 것이다.

앞서 필자는 〈인왕제색〉도는 풍경화가 아니라 산수화라며, 산수화 감상법에 따라 그림 속으로 걸어 들어가야 한다고 주장하였다. 그런데… 이 지점에서 분명히 해둘 것이 하나 있다. 겸재가 〈인왕제색〉도를 그리게 된 목적은 오늘의 우리가 보고 즐기도록 하고자 함이 아니라 당시 겸재가 함께하였던 노론 강경파들을 위한 것이란 점이다. 말인즉, 겸재가 〈인왕제색〉도에 표시해둔 이정표는 1751년 노론계 인사들을 위한 것이었지만, 이는 역으로 겸재가 표시해둔 이정표를 찾아 걸어보면 당시 노론 강경파들이 무슨 생각을 하고 있었는지 읽어낼 수 있다는 뜻이기도 하다.

이를 위해 여러분이 〈인왕제색〉도가 그려질 당시 노론의 입장이 되어 국정을 의논하고자 국왕(영조, 인왕산)을 찾아뵙는 상황을 가정해보시길 바란다. 앞서 당신이 그러하였듯 그들 또한 〈인왕제색〉도 우측 하단의 큰 기와집을 통해 그림 속으로 걸어 들어갔을 텐데… 그들이 큰 기와집 마당에 들어서는 것을 무엇에 비유할 수 있을까? 〈인왕제색〉도

를 보다 실감나게 경험하며 감상하고자 그림 속으로 들어간 것이니, 결국 인왕산을 다양한 시점에서 살펴보기 위해서일 것이다. 그런데… 인왕산이 당시의 국왕이신 영조를 상징함을 감안하면 결국 국왕을 뵙기 위해 큰 기와집 마당에 들어선 것과 다름없으며, 우리는 흔히 이를 일컬어 조정朝廷에 등청登廳한다고 한다. 무슨 이야기인가?

겸재는 〈인왕제색〉도 우측 하단에 큰 기와집이 바로 당시 대소신료가 국정을 논하는 조정을 비유한 것이라 하겠다. 이 지점에서 그동안 많은 미술사가들이 무엇을 근거로 〈인왕제색〉도에 그려진 큰 기와집을 사천 이병연의 집이라고 주장해왔는지 다시 생각해보시길 바란다. 한 마디로 인왕산 근방에 사천의 집이 있었기 때문이라 하였다. 그러나 인왕산 인근엔 사천 이병연의 집만 있었던 것은 아니다. 인왕산이 빤히 보이는 곳에 영조英祖의 잠저潛邸(국왕이 되기 전 살던 사저私邸)가 있었으니, 훗날 창의궁彰義宮으로 불리게 된 곳이다.

영조께서 보위에 오르기 전 연잉군 시절 부왕이신 숙종肅宗께서 친히 양성헌養性軒이란 이름을 하사하시며 마련해준 이 잠저는 영조에겐 애환이 깃든 각별한 곳이었다. 부왕이신 숙종의 따뜻한 정과 일찍 떠나보낸 첫아들 효장세자孝章世子에 대한 추억이 서려 있었던 탓에 영조께선 보위에 오른 후에도 자주 찾아 머물던 고향집 같은 곳이었다. 양성헌에 대한 영조의 각별함은 심지어 잠저의 당호堂號를 자신의 호로 정하셨을 정도였다.

그런데… 영조께서 보위에 오르기 전 거처하던 잠저의 '양성헌養性軒'을 자신의 호로 사용하셨다는 것은 〈인왕제색〉도에 내포된 비밀스러운 이야기를 풀어낼 결정적 단초가 된다. 왜냐하면 겸재가 〈인왕제색〉도에 그려넣은 큰 기와집(양성헌)은 영조의 잠저이자 영조 자신이 되는 까닭에 대리청정 중인 영조의 아드님 사도세자는 '양성헌 집 아

들'이자 '양성헌의 아들'로 해석되기 때문이다. 무슨 말인가? 〈인왕제색〉도에 그려진 큰 기와집 양성헌을 집 이름으로 읽으면 영조의 잠저이지만, 영조의 호로 읽어내면 영조를 뿌리로 하는, 다시 말해 영조의 집안이란 의미가 되고, 이를 사도세자에 적용시키면 양성헌이 국왕인 까닭에 세자가 될 수 있었던 '양성헌의 아들'이 되는 구조이다. 한마디로 사도세자가 대리청정을 하고 있는 것은 '양성헌의 아들' 자격으로 행해지는 것이란 뜻이라 하겠다.

영조의 잠저였던 창의궁은 현재 소실된 상태로 〈인왕제색〉도에 그려진 가옥과 당시 창의궁을 비교하며 확인할 방법은 없다.

그러나 설사 창의궁이 현존한다손 쳐도 분명 〈인왕제색〉도에 그려진 모습과는 다를 것이다. 왜냐하면 창의궁은 소실되었지만 창의궁터(종로구 통의동 35번지 일대)는 확인할 수 있는데… 〈인왕제색〉도에 그려진 것과 달리 구릉지가 아니라 평지이기 때문이다. 처음 〈인왕제색〉도에 그려진 큰 기와집을 영조의 잠저 창의궁이라 주장했던 것과 달리 땅 모양을 근거로 겸재가 〈인왕제색〉도에 그려넣은 큰 기와집과 실제 창의궁의 모습은 달랐을 것이라는 일관성 없는 이야기가 되어버렸다. 그러나 영조를 인왕산에 비유하였듯 〈인왕제색〉도에 등장하는 가옥 또한 비유일 뿐이다. 이제 다시 한 번 여러분이 노론 강경파의 입장이 되어 어린 왕세자에게 대리청정을 맡기고 영조께서 조정에 나오지 않는 상황을 가정하며 〈인왕제색〉도를 살펴봐주시길 바란다. 왕세자가 대리청정을 맡았다는 것은 말 그대로 대리청정이지 영조께서 선위禪位(국왕이 살아 계신 상태에서 왕위를 물려줌)한 것이 아니니, 당시 사도세자는 잠룡 상태로 '양성헌(영조) 집 아들'일 뿐이었다. 그런데… 대리청정이 국왕을 대신하여 임시로 맡은 직무라 하여도 조정의 대소사가 대리청정을 통해 논의되고 시행되는 까닭에 노론 강경파들이 불만을 표하며 등청을

거부하게 되면 노론은 자신들의 주장을 피력할 창구조차 잃게 된다.

그러니 어쩌겠는가? 아예 정계를 떠날 작정이 아니라면 어쩔 수 없이 조정에 나갈 수밖에 없었는데… 〈인왕제색〉도를 살펴보면 노론 강경파들은 왕세자가 대리청정을 맡고 있는 조정을 조정으로 인정하지 않고, 조정 업무를 대행하고 있는 임시출장소 정도로 여겼던 것 같다.

무슨 말인가?

앞서 필자는 '인왕제색仁王諸色'의 인왕仁王이 영조英祖를 상징하고, 〈인왕제색〉도는 노론 강경파들이 국정을 논하고자 인왕仁王(영조)을 찾아뵙는 일련의 과정을 통해 해석한 바 있다. 또한 산수화 감상법에 따라 그림 속으로 걸어 들어가 처음 만나게 되는 큰 기와집 마당에 들어서는 것을 조정에 등청하는 것에 비유한 것이라 하였다.

그런데… 아무리 봐도 겸재가 〈인왕제색〉도에 그려넣은 기와집이 당시 조정이 열리던 창덕궁의 인정전仁政殿이라고 하기엔 무리가 있어 보인다. 이는 조정이 열리는 창덕궁이 아니라 영조의 잠저였던 인왕산 근방의 양성헌養性軒(창의궁)을 그렸기 때문이다. 다시 말해 겸재가 그려낸 것은 창덕궁에서 열리는 정상적인 조정이 아니라 양성헌 마당에 임시로 세운 조정의 모습으로 사도세자의 대리청정을 비유하였던 셈이라하겠다. 이는 사도세자가 대리청정 중인 조정(창덕궁)에 등청하면서도 노론 강경파들은 양성헌(영조의 호)의 아들이 양성헌(영조의 잠저) 마당에서 양성헌(영조)의 직무를 맡아 보고 있는 대행기관에 등청하는 것쯤으로 여겼다는 의미이다.

이런 관점에서 보면 겸재가 〈인왕제색〉도에 그려넣은 가옥의 모습이 겸재의 솜씨라고는 믿어지지 않을 만큼 허술한 구조로 이루어져 있고, 마치 군막軍幕처럼 느껴지는 이유가 설명된다.

이제 〈인왕제색〉도에 그려진 양성헌이 실제와 달리 언덕 위에 그려지

게 된 이유를 알아보자.

앞서 필자는 〈인왕제색〉도가 신미년(1751) 5월 사천 이병연의 죽음과 관련된 작품이 아니라 영조께서 사도세자의 첫아들 정瓂을 서둘러 왕세손으로 책봉한 일을 통해 영조의 복심을 읽어낸 노론 강경파들이 향후 정국 변화의 추이와 그에 따른 정치 행보에 대한 내용을 담아낸 작품이라 주장한 바 있다.

생각해보라.

왕세손으로 책봉된 갓난아이는 영조의 손자이니, 당연히 양성헌養性軒(영조의 호)의 직계 후손이다. 그런데… 영조께선 연잉군 시절 머물던 양성헌(영조의 잠저 이름)을 떠나 인왕仁王(어진 임금)의 자리에 올랐으니 인왕산으로 거처를 옮기신 것과 마찬가지가 되고, 사도세자는 양성헌(영조의 호)의 아들 자격으로 양성헌(영조의 잠저) 마당에서 대리청정 중이며(잠룡 상태), 영조께서 왕세손으로 책봉한 사도세자의 첫아들 정瓂은 미래의 양성헌 주인이 될 수 있는 자격을 공인받은 상태이다.

한마디로 신미년 5월에 양성헌(영조) 집안의 왕위계승 순서가 공식적인 절차에 따라 영조→사도세자→왕세손 정瓂으로 정해졌던 것인데… 이를 그림으로 표현하면 어떤 모습이 될까?

바로 겸재가 그려낸 〈인왕제색〉도의 모습이다.

인왕산(영조) 아래 위치한 양성헌(잠룡 상태에서 대리청정 중인 사도세자)에서 떨어져 화면 중앙 하단에 장난감처럼 작은 집(왕세손)이 왜 양성헌에서 내려다보는 시점으로 그려졌겠는가?

항렬이 다른 아비와 자식을 같은 반열에 둘 수 없는 탓에 높낮이를 다르게 설정한 것이다. 그런데… 이는 기발한 표현이라 할 수는 있겠으나, 영조의 왕위가 사도세자에게 승계되고 왕세손으로 책봉된 사도세자의 첫아들에게 이어지는 지극히 정상적인 모습으로, 특이할 만한 일이라 할 것까지는 없다.

정선, 〈인왕제색〉 부분

　그러나 앞서 필자는 영조께서 채 돌도 지나지 않은 사도세자의 첫아들을 서둘러 왕세손으로 책봉하는 것을 지켜본 노론 강경파들이 영조의 복심을 읽어내고, 이를 그림에 담아낸 것이 〈인왕제색〉도라 주장한 바 있다.

　다시 말해 영조의 복심을 〈인왕제색〉도를 통해 설명할 수 있어야 하는데… 어디서 그 증거를 찾을 수 있을까?

　이 지점에서 다시 한 번 여러분이 〈인왕제색〉도 속으로 걸어 들어가는 상황을 상상하며 어떻게 화면 우측 하단의 큰 기와집 마당으로 들어설 수 있을지 방법을 찾아보시길 바란다.

　큰 기와집과 화면 중앙 하단의 장난감같이 작은 집 사이에 위치한 소나무 숲 아래 뚫린 짤막한 진입로가 보이시는지? 그 진입로를 따라 걷다가 우측으로 꺾으면 큰 기와집(양성헌) 입구가 나오고, 큰 기와집 입구를 그냥 지나쳐 길을 따라 계속 걸어가면 언덕 아래 장난감처럼 보이는 작은 집 앞에 다다르게 되는데… 길은 거기서 그치지 않고 인왕산 자락으로 이어져 있다.

무서운 이야기다.

양성헌에서 대리청정 중인 사도세자는 멀리서 인왕산을 바라볼 수 있을 뿐, 인왕산을 향해 다가가기 위하여 발걸음을 옮기려면 양성헌 언덕을 내려와 장난감처럼 작은 집 곁으로 이어진 길을 따라가야 한다. 이것이 무슨 의미이겠는가? 노론 강경파들은 이때 이미 영조께서 사도세자에게 보위를 승계하는 것에 회의적이라 확신했던 것 같다.

왜냐하면 겸재가 그려낸 〈인왕제색〉도를 살펴보면 인왕산(영조)→양성헌(사도세자)→장난감처럼 작은 집(왕세손) 순서로 항렬에 따라 높낮이를 두었지만, 인왕산(국왕의 지위)에 오르는 길은 양성헌→장난감처럼 작은 집→인왕산으로 이어져 있으니, 사도세자의 첫아들 정琔이 사도세자보다 인왕산에 가까운 곳에 위치하고 있는데… 아비가 자식의 뒤를 이어 보위에 오르는 경우는 없기 때문이다.*

* 왕세손 琔이 세 살에 세상을 떠난 까닭에 보위에 오르지 못했으나, 훗날 사도세자가 폐서인되고, 사도세자의 아들 정조가 사도세자의 이복형인 효장세자의 양자 자격으로 왕위를 승계 받은 일을 되짚어볼 때 시사하는 바가 크다 하겠다.

물론 이는 노론의 판단일 뿐, 그 당시 영조께서 공개적으로 후계구도에 대하여 언급한 것은 없다. 아니 어쩌면 영조의 생각이 구체화되기도 전에 노론 강경파들이 영조의 마음을 읽어냈다고 보는 것이 더 정확할지도 모르겠다. 그러나 〈인왕제색〉도에 내포된 의미를 풀어보면 적어도 노론 강경파들은 그렇게 판단하였고, 그 판단에 따라 새로운 정치적 노선을 타진하며 분주히 움직이기 시작하였음이 분명해 보인다.

이 지점에서 〈인왕제색〉도가 그려지게 된 이유가 조금씩 윤곽이 잡힌다.

조선시대 가옥은 주요 건축자재인 기둥, 보, 도리는 8자(240cm)짜리를 기준으로 하는 까닭에 오늘날과 달리 규모가 큰 주택도 방은 많지만, 방의 크기가 크지는 않다. 다시 말해 〈인왕제색〉도가 병풍이 아니라 족자 형식으로 표구되었음을 감안할 때 그림 크기만 138.2×79.2cm

에 이르는 〈인왕제색〉도를 사대부집 사랑채에 걸어두고 감상하기엔 부담스러운 대작이다. 이에 필자는 여러 정황상 〈인왕제색〉도가 장동 김씨 집안의 구심점 격인 청풍계淸風溪(종로구 청운동 52번지 일대) 안에 있던 청풍지각淸風池閣에 걸렸을 것이라 생각한다.

　겸재가 그린 〈청풍계지각〉을 통해 확인할 수 있듯 '청풍지각'은 이층 누각 구조로 지은 규모가 큰 건축물로, 오늘날로 치면 대회의실 혹은 강연장으로 쓰이던 곳이었다. 이는 〈인왕제색〉도가 노론 강경파들의 회합 자리에서 특정한 정치적 목적을 위하여 준비한 일종의 시청각 자료로 쓰였을 것이란 생각을 하게 한다.
　생각해보라.
　대리청정을 맡은 사도세자가 소론과 합세하여 노론을 몰아붙여도 국왕이신 영조께서 나 몰라라 하며 노론 인사들을 만나주지도 않으니, 기득권을 잠식당한 노론 인사들의 불만이 쌓였을 테고, 노론의 지도부

정선, 〈청풍계지각〉

격인 장동 김씨들에게 찾아와 하소연했을 텐데… 노론 강경파 장동 김
씨들도 별 뾰족한 방법이 없으니 하소연을 들어준 후 경거망동하지 말
라는 당부와 함께 돌려보낼 수밖에 없던 차에 영조의 복심을 읽게 되
었다면 그 다음에 무슨 일이 벌어졌겠는가?

새로 등장한 정치적 변수를 대입해본 후 새로운 정치적 방향을 결정
하였을 것이고, 새로운 노선이 결정되었으니 지도부만 바라보고 있던
노론 인사들에게 향후 정국의 추이에 대해 설명도 해주고 향후 해야
할 일과 행동강령을 하달하는 것이 당연한 수순이었을 것이다. 그러나
문제는 많은 사람들이 한곳에 모이면 이목을 끌게 마련이니, 정국의 반
전을 준비하고 있던 당시 노론의 입장에선 세간의 이목이 집중되는 것
이 부담스럽지 않았겠는가? 여기서 생각해낸 것이 〈인왕제색〉도였으니,
예나 지금이나 많은 사람들을 한곳에 모아 특정 사안에 대하여 설명
할 때면 가장 유용하게 쓰이는 것이 시청각 자료 아닌가?*

이런 관점에서 보면 〈인왕제색〉도에 병기된 '신미윤월하완辛未閏月
下浣(1751년 5월 하순)'과 사도세자의 첫아들 정琔이 왕세손으로 책봉된
날짜(1751년 5월 13일) 사이의 간극이 설명된다.

영조께서 돌도 지나지 않은 갓난아이를 서둘러 왕세손으로 책봉하
는 것을 지켜보던 노론 강경파들이 이것이 향후 정국의 변수로 작용될
것이라 판단한 후 노론계 인사들의 회합을 준비하며 겸재에게 그림을
부탁하려면 적어도 열흘에서 보름 전에는 알려줬어야 할 것이다. 신미
년 장맛비가 그친 것은 5월 25일 그것도 저녁 무렵이고, 사천 이병연이
세상을 떠난 것은 5월 29일이었으니, 나흘 만에 〈인왕제색〉도를 그렸다
고 생각하는 것보다 보름 정도 시간을 두고 그려냈다고 생각하는 것이
상식적이지 않을까?

물론 즉흥적 감흥에 따라 그린 것이라면 사흘이 아니라 반나절에도

* 겸재의 진경산수화 중 최
고의 걸작으로 꼽히는 〈인
왕제색〉도를 시청각 자료로
폄하한 듯한 필자의 이야기
에 당황하거나 언짢게 생각
하는 분들이 많으리라 여겨
진다. 그러나 종교화나 기록
화는 물론 많은 예술품이
특정 목적을 위한 수단으로
쓰여왔지만, 그것 때문에 예
술작품이 예술성이 폄하되
는 것은 결코 아니다.

그려낼 수도 있지만, 〈인왕제색〉도가 얼마나 치밀한 이야기 구조 속에 그려진 것인지 알게 될수록 보름도 빠듯했을 것이라 여겨진다.

겸재의 〈인왕제색〉도가 얼마나 치밀한 이야기 구조를 반영하고 있는지 실감하지 못하신 분은 화면 중앙 하단의 장난감처럼 작은 집 좌측 비구름 너머 인왕산을 향해 뻗어나간 좁은 숲을 따라 두 가닥 선으로 그려낸 좁은 산길을 자세히 살펴보시길 바란다.

산길 아래쪽은 두 가닥 선으로 명확히 그렸으나, 산을 올라갈수록 점차 두 가닥 선이 불분명해지고, 여기에 중묵을 칠해 두었다. 겸재가 왜 이런 식으로 인왕산을

정선, 〈인왕제색〉 부분

향하는 산길을 그렸다고 생각하시는지? 한마디로 인왕산 위쪽은 아직 비에 젖어 있는 탓에 산에 높이 오를수록 미끄러질 위험성이 커지니 조심하라는 경고의 의미를, 비에 젖은 어두운 인왕산을 그릴 때 사용하였던 중묵을 칠해두는 것으로 재인식시키기 위함이다.

흔히 정치가는 나아갈 때와 물러설 때를 알아야 한다고 한다.

나아갈 때와 물러설 때를 안다는 것은 흐름을 읽을 줄 안다는 뜻이자 단편적인 예후를 통해 향후 변화의 추이, 나아가 결과를 추론해낼 수 있는 능력을 지니고 있다는 의미이기도 하다. 그런데⋯ 노련한 정치가들은 상대방의 사소한 행동을 통해 상대의 생각이 정해지기도 전에 상대방의 마음을 먼저 읽어내고 상대의 생각과 행동을 자신이 원하는

방향으로 유도해내는 경우도 있다. 영조께서 돌도 지나지 않은 사도세자의 첫아들을 서둘러 왕세손으로 책봉한 일이 자식을 아비의 대안으로 생각하며 행해진 것이란 명백한 증거도 없고, 또 그렇게 생각하고 싶지도 않다. 그러나 분명한 것은 자식농사가 늦은 영조께서는 언제나 자신의 혈통으로 왕권을 확고히 지켜낼 수 있는 후계구도를 확립시킬 시간에 쫓겨왔으며, 노론과 소론도 조정의 대소사가 결국 이 문제와 무관할 수 없음을 잘 알고 있었다. 다시 말해 영조께서 왕세손을 책봉하는 모습을 지켜보던 노론 강경파들은 만일 영조께서 사도세자에게 왕권을 승계하는 일과 안정적 후계구도를 확립하는 일 사이에서 하나를 선택해야 한다면 분명 후자일 것이라고 확신했을 것이다. 이에 노론 강경파들은 사도세자 이외에 선택의 여지가 없었던 영조께서 서둘러 왕세손을 책봉하는 것을 지켜보며, 이것이 후계구도에 대한 영조의 복안이든 아니든 영조께서 가장 중요시하는 것이 자신의 혈족에게 안정적으로 왕위를 계승하는 것에 있다면, 왕세자를 흔들어 왕세손을 선택하도록 유도할 수도 있겠다고 여긴 듯하다. 아니 어쩌면 영조께서 서둘러 왕세손을 책봉하도록 노론 강경파들이 먼저 판을 벌렸을 수도 있겠다.

『맹자孟子·양혜왕梁惠王』에 제사에 쓰일 소가 슬피 울며 끌려가는 모습을 우연히 보게 된 제선왕濟宣王이 소 대신 양을 제물로 쓰도록 한 유명한 이야기가 나온다.

> 그(소)가 살아 있는 것을 보고선 그것이 죽는 것을 차마 보지 못하고, 그(소)가 울부짖는 소리를 듣고선 그것의 고기를 차마 먹지 못하니 이것의 증거로서 군자는 푸줏간을 멀리 떨어진 곳에 두는 것입니다.*

* 『孟子·盡心上』, '見基生 不忍見基死 聞其聲 不忍食其肉 是以君子 遠庖廚也.'

흔히 이 이야기는 사람에게는 누구나 측은지심이 있으며, 실상의 체

험을 통해 측은지심이 발동한 대표적 예例로(見牛未見羊: 소는 보았고 양
은 보지 못했음) 인용되고 있지만, 이어지는 제선왕의 이야기를 읽어보
면 많은 것을 생각하게 된다.

> 『시경』에 이르길 다른 사람의 마음을 취해 나를 헤아리는 척도로
> 삼노라 하였는데… 선생(맹자)을 두고 한 말입니다. 선생이 내가 한
> 행동을 되돌려 함께해도 내 마음을 얻지 못했는데(맹자와 함께 지
> 난 행동을 되짚어봐도 자신의 마음을 알지 못했는데) 선생의 말을 듣
> 고 나니 어느 순간 내 마음이 두려워지는군요.*

詩云 他人有心 予忖度之 夫子之謂也 夫我乃行之 反而求之 不得悟心
夫子言之於 我心有 戚戚焉

* 흔히 '我心有戚戚焉' 부분
을 '내 마음이 확연히 밝아
집니다.'로 해석하는 경우가
많은데… 戚은 원래 왕족의
상징인 도끼를 뜻하는 글자
로 형제[親族]란 의미 이외
엔 무기를 들어야 하는 상
황과 관계된 '화낼 척[憤]'
'슬플 척[哀]' '근심할 척[憂
]' 등의 의미로 쓰이는바, 戚
戚은 '근심하고 두려워 마
음이 흔들림'이라 해석해야
할 것이다.

 제선왕은 자신이 왜 그런 행동을 하였는지(소를 대신하여 양을 제물로
하라고 지시한 일) 몰랐는데… 맹자가 자신의 행동을 분석하여 자신도
모르고 있던 속마음을 읽어낸 것이 놀랍기도 하고 두렵기도 하단다.
흔히 '내 마음은 내가 제일 잘 안다.'고 한다. 그러나 이는 마음일 뿐 그
마음이 왜 생겨났는지 아는 것은 별개의 문제이다. 이런 까닭에 나보
다 타인이 먼저 나를 알아보고 정확히 판단하는 경우도 생기는데… 문
제는 나를 도와주고자 하는 사람도 있지만, 나를 제 멋대로 조종하려
드는 사람도 있으니, 이래저래 세상살이 녹록치 않다. 제선왕이 맹자의
말을 듣고 왜 두려움을 느꼈겠는가? 나보다 남이 내 마음을 정확히 읽
어낼 수 있다면 내가 미처 의식하지 못하고 있는 것까지 감안해가며
나의 행동을 예측하고 움직일 수 있을 텐데… 그 사람이 만약 나에게
적의를 지니고 있다면 어찌 두렵지 않겠는가? 맹자는 제선왕도 모르
고 있던 제선왕의 마음속 측은지심을 일깨워주었고, 이것이 왕도정치

를 행할 수 있는 자질을 지닌 증거라 하였지만, 영조와 사도세자를 향한 노론 강경파들의 시선은 맹자와 달리 상대의 마음을 먼저 읽고 유리한 포석을 깔기 위함이었을 뿐이었다.

겸재의 〈인왕제색〉도가 그려질 당시(영조 27년, 1751) 머리 허연 노론 대신들이 이제 겨우 사춘기에 들어선 사도세자를 품어주려는 포용력은커녕 어떡하든 끌어내리고자 온갖 짓을 다해댔으니, 똑똑하고 자의식이 강했던 만큼 왕세자의 울화가 쌓여갔고, 없던 광기도 생길 판국이었다.

영조께서 사도세자를 세자의 지위에서 끌어내리며 쓴 '폐세자반교廢世子頒敎'에 의하면 사도세자가 죽인 무고한 사람이 100여 명에 이른다 한다. 이를 근거로 혹자는 사도세자를 최악의 연쇄살인마라 하고, 혹자는 일종의 '충동조절장애'를 앓고 있던 환자였다고 한다. 그러나 적어도 겸재의 〈인왕제색〉도가 그려질 당시 사도는 영민하고 의욕에 찬 왕세자였었다. 그런데… 『한중록閑中錄』에 의하면 사도세자가 이상증세를 보이기 시작한 것은 대리청정을 맡을 무렵이고, 영조 28년(1752) 겨울부터 증상이 급격히 심해져 영조 30년(1754) 이후엔 고질병이 되었다 한다.*

지나치게 엄격한 영조의 훈육 속에서 어린 왕세자가 불안 증세를 보이는 것을 정신병이라 할 수 있는지도 생각해볼 일이지만, 병이 발병하는 것과 병세가 급격히 악화되는 것은 또 다른 문제인데… 왜 갑자기 사도세자의 정신병이 영조 28년 겨울부터 악화되어 고질병이 되었던 것일까? 설사 사도에게 정신병이 있었다손 쳐도 병은 관리하기 나름이건만, 요즘으로 치면 고등학생 격인 열여덟 소년에게 무슨 일이 있었기에 돌이킬 수 없는 지경까지 되었던 것일까?

필자는 앞서 사도세자의 정신병이 급격히 악화되기 일 년 전 영조께

* 사도세자의 정실 혜경궁 홍씨가 쓴 회고록 『한중록』은 사도세자가 뒤주에 갇혀 죽은 임오화변 전후 사정을 비교적 자세히 필사해둔 자서전으로, 여러 다른 사료와 일치하는 부분이 많다. 그러나 혜경궁의 관점이 반영된 회고록인 탓에 자신과 친정을 보호하려는 변명적 시각도 나타나는데… 어쩌면 어떤 기록보다 훗날 사도세자의 아들 정조께서 취한 행동을 유추하는 것이 가장 정확할지도 모르겠다. 정조는 『승정원일기』를 세초하여 사도세자에 관한 내용을 일정 부분 지워버렸고, 혜경궁은 손자 순조에게 친정의 억울함을 풀어달라 청하였다.

선 채 돌도 지나지 않은 사도세자의 첫아들 정琔을 서둘러 왕세손에 책봉하였고, 노론 강경파들은 그 갓난쟁이가 사도세자의 대안이 될 수 있을 것이라 여기며 바삐 움직이기 시작하였으며, 이때 그려진 것이 겸재 정선의 〈인왕제색〉도라 한 바 있다. 무슨 말인가?

사도세자의 대안이 생겼으니 노론 강경파들의 집요한 흔들기가 시작되었을 테고, 이에 비례하여 영조의 꾸지람이 더욱 심해졌을 텐데… 열여덟 소년이라 하여도 명색이 자식까지 둔 애비가 되었건만, 허구한 날 꾸지람만 듣고 있으니 처자식 앞에서 체면이 말이 아니었을 테고, 예민한 성격에 당연히 자괴감이 밀려왔을 것이다. 꾸중을 들을 일이라 생각이 들지도 않고, 설사 잘못이 있다 하여도 이렇게까지 꾸중을 들어야 할 일도 아니었건만, 억지로 대리청정을 시켜놓고 조정신료들 앞에서 말할 수 없는 면박을 주고, 그렇다고 대리청정을 거두시지도 않는다.

똑똑하고 예민한 사람이 자존감이 무너지면 똑똑하고 예민한 만큼 급속도로 몰락하기 마련이다. 그런데… 대리청정 중인 왕세자의 신분이니 칼을 휘둘러도 딱히 막아설 사람도 없다. 아니 어쩌면 사도세자가 광기에 휩싸여 칼까지 휘둘렀던 것은 칼을 휘둘러야만 자신의 존재감을 느낄 수 있을 만큼 피폐해졌던 탓이자, 자신의 존재감을 드러내는 방법이라 여겼을지도 모를 일이다. 사도세자의 정신병이 갑자기 악화된 시점에서 회복 불능의 고질병이 된 것은 불과 2~3년 만의 일이었다. 영조 28년(1752) 3월 사도세자의 첫아들 정琔이 세상을 떠나고 반년 후 둘째 아들(훗날 정조正祖)이 태어났으며, 그해 겨울부터 사도의 정신병이 갑자기 심해지기 시작한다. 아들을 잃은 지 반년 만에 새 아들이 태어났으니, 어느 정도 첫아들을 잃은 상실감도 덜어낼 수 있었으련만, 왜 갑자기 사도의 정신병이 도졌던 것일까? 어쩌면 열여덟 살 사도에게 아들이 태어났다는 것은 기쁨보다 아비다운 아비가 되어야 한다는 초조함이 더 컸는데… 자신은 여전히 부왕이신 영조의 인정을 받지

* '조진도趙進道 삭과削科' 사건은 趙
進道(1724-1788)가 영조 35
년 대과에 7등으로 급제하
였으나, 동부승지였던 그의
조부 조덕린이 서원이 남발
되는 것을 비판하다 노론의
탄핵을 받아 유배형에 처해
진 죄가 사면되지 않은 상태
에서 대과에 급제한 것이니
합격을 취소하라는 노론의
요구를 사도세자가 거부한
일에서 발단되었다. 노론으
로부터 이 소식을 전해들은
영조는 사도에게 화를 내며
노론의 뜻에 따라 삭과를
허용하도록 했다.

** 이 부분에 대하여 '세손
강서원에서 여러 날 서로 지
키게 한 것이 어찌 종사를
위하며 백성을 위한 것이겠
는가? 생각이 이에 미치니
진실로 소식이 없길 바랐는
데, 9일 만에 숨길 수 없는
소식을 듣게 되었다.'라고 해
석하곤 한다. 그러나 세자를
뒤주에 가두고 죽음에 이르
게 할 정도라면 당연히 '종
묘사직과 백성을 위한 것'
정도는 되어야지 훈육 과정
에서 일어난 우발적 사고라
해야 할까? 영조의 말인즉,
왕권을 지킬 능력이 없어서
너를 희생양으로 삼은 것이
아니라 사도를 따르며 나랏
일에 비협조적인 斯民에게
경고하고자 함이었다 한 것
이다. 영조께서 '어찌 종사
를 위하며 백성을 위한 것이
겠는가?'라는 의미를 쓰고
자 하였다면 '下位宗社也 爲
斯民也'가 아니라 '下位宗社
斯民也'라 표기했을 것이다.

는 자식놈이 더 무서웠던 것 아니었을까? 이러던 차에 영조 31년 '조진
도趙進道 삭과削科' 사건과 '나주羅州 벽서壁書' 사건이 연이어 터지며
사도세자와 함께하던 소론인사 500여 명이 처형되는 일이 벌어졌으니,
손발이 모두 잘린 사도세자가 무슨 일을 할 수 있으며, 어떻게 인정받
는 아들이자 자랑스런 애비가 될 수 있단 말인가?*

이제 스물을 넘긴 사도세자의 절망감이 들이킬 수 없는 광기로 이어
질 무렵 영조께선 환갑을 갓 넘긴 나이로 국정을 이끌기 힘들 만큼 노
쇠하거나 지병을 앓고 있었던 것도 아니었건만, 사태가 이 지경이 되도
록 영조께선 왜 사도가 몸을 추스를 수 있도록 대리청정을 거두지 않
았던 것일까?

250년 만에 공개된 영조의 '어제사도세자묘지문御製思悼世子墓地文'
을 읽어보면 흥미로운 대목이 나온다.

(세손) 강서원에서 여러 날 동안 서로 지키게 한 것이 어찌 종사를
위하였겠느냐? 나랏일에 비협조적인 백성을 위하였다. 생각
이 이에 미치니 좋은 것을 가려내고자 하는 욕심에 세자의 상태를
묻지 않고 (뒤주에) 잡아 가둔 9일이 되어 (세자의 상태를) 물으니
아랫것들이 숨기지 못하고 대답(보고)하였다.**

…講書院 多日 相守者 下位宗社也 爲斯民也
思之及此 良慾無聞 逮至九日 聞下 諱之報…

영조께서 사도세자를 뒤주에 가둔 이유가 종사를 위함이 아니라, 나
라에 비협조적인 백성들을 위한 것이라 한 부분이다[下位宗社也 爲斯民也].

연잉군 초상(왼쪽)과 영조 어진(오른쪽)의 부분 확대

　그런데… 영조께서 사도세자의 묘에 함께 매장할 묘지석을 쓰셨던 것을 애비의 애통한 마음을 죽은 자식에게 전하고자 함이라 할 때 위 내용은 간단히 읽고 넘길 대목이 아니다. 왜냐하면 영조께서 사도를 뒤주에 가둔 것이 '어찌 종사를 위함이요 나랏일에 비협조적 백성들을 위함이었겠느냐?'라고 죽은 사도에게 말했다는 것은 사도세자에게 그런 오해를 하지 말라는 뜻이지만, 역으로 사도가 그리 생각하고 있었다는 것을 영조께서도 알고 있었다는 뜻이기도 하기 때문이다.

　이는 결국 광기 어린 행동을 일삼던 사도세자가 뒤주에 갇힐 당시 사도는 영조께서 종묘사직을 보존하고자 자신을 정치적 희생양으로 쓸 것이라 생각하고 있었고, 그 이유가 '사민斯民' 때문이라 여기고 있었다는 의미가 된다. 이런 사도세자를 정신병자라 해야 할까, 아니면 정신병자 흉내를 내고 있었다고 해야 할까?

'사민斯民'.

　흔히 '친밀감을 담아 백성을 부르는 말'로 오해하는 경우가 많지만, '사민斯民'의 어원 격인 『맹자·양혜왕』편을 읽어보면 '나라가 위기에 빠져도 나 몰라라 하는 비협조적인 백성'을 일컫는 말이다. 이는 결국 영조께서 '위사민爲斯民'이라 하였던 것은 '너를 따르며 나랏일에 비협

조적인 백성들에게 (너를 뒤주에 가둬 죽임으로써) 경고하고자 함이었겠느냐?'라는 의미와 다름없으며, 이는 역으로 영조께서 국정의 중심을 노론에 두고 있었다는 고백과 다름없다.

그러나 영조께선 한사코 죽일 생각까지는 없었다고 한다. 영조의 의중이 어디에 있었는지와는 별개로, 사도세자를 뒤주에 가두고 무려 9일이 지나서야 세자의 상태를 물을 만큼 애비가 자식에게 잔인할 수 있었던 것이 과연 무엇 때문이었을까? 백번을 생각해봐도 왕권을 지키기 위해 자식을 희생시킨 것이라고밖에 달리 설명이 안 된다. 그렇다면 이는 자식을 희생시키면서까지 노론과 손을 잡을 수밖에 없었다는 의미인데… 보위에 오른 지 40년이 다 되어가는 예순아홉의 영조께서 아들자식 하나 지킬 힘도 없었던 것일까?

안타깝지만 그랬던 것 같다.

왜냐하면 병자호란 이후 백 년 이상 일관된 정치이념으로 이미 반근착절盤根錯節* 상태가 된 노론 강경파 장동 김씨들을 제거하기엔 영조께서 그들에게 진 빚이 너무 많았기 때문이다. 노론의 힘을 빌려 차지한 옥좌는 정통성 시비로 이어졌고, 불거진 정통성 시비를 잠재우려니 또다시 노론의 힘을 빌릴 수밖에 없는 악순환이 반복될 수밖에 없었기 때문이다. 세상사 모든 일에 공짜가 없다지만 빚쟁이도 빚쟁이 나름인데… 영조께선 장동 김씨들이 움켜쥐고 있는 채권을 끝내 회수하지 못하였고, 아비의 억울한 죽음을 지켜보며 장성한 정조正祖조차도 오죽하면 결국엔 그들에게 어린 자식(순조純祖)을 부탁하며 또 빚을 얻어 썼겠는가?

장동 김씨들의 행적을 들여다볼수록 조선말기 세도정치의 씨앗이 이미 병자호란 때 남한산성 성벽에 뿌려졌음을 실감하게 된다. 그런데… 어떤 나무라도 일단 당산목堂山木(마을 수호신 격인 거목)이 되면 함부로 도끼질을 해댈 수 없건만, 영조께선 장동 김씨들의 그늘을 벗어나기

* 서리어 얽힌 나무뿌리와 어지럽게 얽히고설킨 나무마디라는 뜻으로, 사물이 번잡하여 처리하기 곤란함을 일컫는 표현.

는커녕 그들을 지켜주었으니, 결과적으로 노론 강경파 장동 김씨들이 당산목이 되도록 보호하며 키운 꼴이 되었다 하겠다.

이쯤에서 장동 김씨들이 어떻게 조선의 당산목이 될 수 있었는지 인왕산 자락에 있었던 장동 김씨들의 본거지 '청풍계淸風溪'를 찾아가보자.

청풍계

清風溪

인왕산 동쪽 골짜기(현 청운동 일대) 청풍계는 원래 청풍계靑楓溪(푸른 단풍나무 계곡)로 불리던 곳이었으나, 장동 김씨 가문의 김상용金尚容 (1561-1637)의 별장이 들어서면서 청풍계淸風溪(맑은 바람이 부는 계곡)로 불리게 된 곳이다. 청풍계靑楓溪를 청풍계淸風溪로 바꿔 부르게 된 것도 그렇지만, 대표적 노론 강경파 장동 김씨 집안의 구심점 역할을 하던 청풍계의 구조와 그곳에 조성된 구조물에 붙인 이름의 면면을 살펴보면 이곳이 어떤 장소였을지 그 성격이 가늠된다.

버드나무 숲 사이에 난 좁은 협문에 들어서면 우측에 커다란 '청풍지각淸風池閣'과 키 큰 전나무가 우뚝 솟아 있고, 그 곁에 네모반듯한 연못이 있는데… 그 연못을 '척금지滌衿池'라 하였으니, '옷고름을 씻는(세탁하는) 연못'이란 뜻이다. '척금지'보다 조금 높은 곳에 '옥을 적시는 연못'이란 의미를 지닌 '함벽지涵璧池'가 있고, 여기서 몇 계단 오르면 '태고정太古亭'이란 정자와 장동 김씨 조상의 위패를 모셔둔 사당

'늠연사凜然祠' 곁에 '마음을 비춰보는 연못'이란 뜻을 지닌 '조심지照心池'가 자리하고 있는 구조이다.

청풍계가 이러한 구조를 지니게 된 일차적 원인이야 인왕산 기슭이라는 지형적 특성에 따른 것이겠지만, 축대를 쌓아 층차를 두고 세 개의 연못을 각기 배치한 후 의미심장한 이름을 정해둔 것이 예사롭지 않다.

왜냐하면 겸재가 그린 다양한 〈청풍계〉에는 하나같이 네모반듯하게 석축을 쌓아 조성한 연못이 등장하고 있는데… 건축물과 달리 평면 구조의 연못을 계단식으로 조성된 집터에 그려넣으려면 눈높이를 잡기 어려움에도 언제나 세 개의 연못을 빠짐없이 그려두고 있기 때문이다.

겸재는 왜 〈청풍계〉를 그릴 때면 반드시 세 개의 연못을 빠짐없이 그려두었던 것일까? 한마디로 그 세 개의 연못이 '청풍계'의 성격을 상징하는 요소였기 때문이다.

반 이랑 모난 연못을 조성하니 거울이 열리면 하나가 되었네.
하늘의 빛과 구름 그림자 (연못을) 배회하니 함께 받든다네.
도수로道水路를 어디서 얻었길래 이처럼 맑냐고 묻길래
원천原泉을 취하고자 하여야 흘러들어온 물이 생기가 있다 하였네.*

半畝方塘一鑑開　반묘방당일감개
天光雲影共徘徊　천광운영공배회
問渠那得淸如許　문거나득청여허
爲有源頭活水來　위유원두활수래

성리학의 종주 격인 주희朱熹(1130-1200)의 대표적 설리시說理時 「관서유감觀書有感」의 첫 수이다.

끊임없이 변화하는 하늘의 기운을 비춰보는 창구 격인 방당方塘(땅

을 상징하는 사각형 모양으로 조성한 연못)의 물이 맑아야 하늘의 변화하는 모습을 거울처럼 비추게 되고, 원천源泉에서 맑은 물이 계속 흘러들도록 하여야 작은 연못이 썩지 않고 맑은 상태를 유지할 수 있듯 선비의 학문 또한 그러해야 세상 이치를 분명히 알 수 있다고 비유한 시이다. 그런데… 흥미로운 것은 하늘의 천도天道를 거울처럼 맑은 연못을 통해 간접적으로 읽어내고 있다고 표현한 부분이다. 이는 인간은 형이상학의 세계[天道]를 직접 확인할 수 없지만, 간접적 방법으로 형이상학의 세계를 유추할 수 있다는 뜻이자 성리학이 근본 유학儒學과 달리 형이상학의 세계를 유학에 접목시킨 것이란 반증으로, 방당方塘은 곧 성리학을 상징한다 하겠다.

정선, 〈청풍계〉 (간송미술관 소장)

이런 까닭에 행세깨나 한다는 조선의 사대부치고 방당을 갖춘 집을 꿈꾸지 않는 자 드물었으니, 방당은 성공한 사대부의 상징이자 성리학자임을 드러내는 표식이었다.

이러한 방당方塘이 '청풍계淸風溪'에는 세 곳이나 있었고, 겸재의 〈청풍계〉에는 언제나 세 개의 연못이 등장하고 있는데… 층차를 두고 배치된 세 개의 연못을 각기 다른 이름으로 불렀으니, 여기에는 필경 곡절이 있었을 것이다.

인왕산에서 흘러내리는 계곡물을 원천 삼은 '조심지照心池'에 물이 가득 차면 '함벽지涵璧池'로 흘러내리고 함벽지가 가득 차면 다시 '척금지滌衿池'로 흘러가는 구조인데… '청풍계淸風溪'의 입구에 들어서면 처음 만나는 커다란 누각 '청풍지각淸風池閣' 곁에 위치한 연못 이름이 '옷고름을 씻는 연못[滌衿池]'이다.

그런데… '옷고름을 씻는(세탁하는) 연못'이 무슨 뜻일까? 옷을 세탁하려면 옷고름을 풀고 옷고름에 묻은 오물을 세척한 후 옷을 다시 입을 수밖에 없으니, 이는 결국 때묻은 과거를 청산하고 새사람으로 다시 태어날 것을 요구하였다는 의미이다.

한마디로 이는 '청풍계'의 일원이 되고자 찾아온 사람은 때묻은 과거를 청산하고 '청풍지각'에서 재교육을 받아 새사람으로 다시 태어나야 한다는 뜻이다.*

그런데… '척금지'를 채우고 있는 물은 '함벽지'에서 흘러내려온 물인 까닭에, 옷깃을 세탁하는 장소는 '척금지'이지만 '함벽지'의 물로 옷깃을 세탁하는 것과 다름없는 구조가 된다. 이는 결국 '척금지'에서 이루어지는 교육의 내용이 '함벽지'에서 제공되었다는 의미이자, '청풍지각'에서 이루어지는 재교육에 응하게 하는 요인이었음을 짐작케 하는 부분이라 하겠다. 그렇다면 '옥을 적시는 연못[涵璧池]'이란 이름에서는 무슨 의미를 읽어낼 수 있을까?

'젖을 함涵'은 '~하도록 용납(허용)함'이란 뜻으로, 함유涵濡(은혜를 베풂), 함양涵養(학문이나 견식이 몸에 배도록 양성함) 등의 예例에서 알 수 있듯 '교육자나 양육자가 덕으로 품어 교화시킴'이란 의미와 함께 쓰인다.** 또한 벽지璧池는 벽소璧沼와 같은 뜻이니, 함벽지涵璧池를 함벽소涵璧沼로 바꿔 읽어도 무방할 것이다.

그런데… 문제는 함벽지를 함벽소로 바꿔 읽으면 '옥을 적시는 연못[涵璧池]' 곁에 서 있는 '청풍지각淸風池閣'이 갑자기 천자天子가 세운 대학大學으로 둔갑하게 되는 놀라운 일이 벌어지게 된다.

왜냐하면 벽소璧沼는 주周나라 때 천자가 세운 대학 벽옹璧雍을 둘러싸고 있던 연못을 일컫는 말이기 때문이다. 무슨 말인가?

* '마음을 서로 허락한 벗'을 일컬어 '금계衿契'라 함을 감안해보면 '청풍지각' 옆에 있는 연못 이름이 왜 '씻을 척滌'과 '옷고름 금衿'을 합해 '척금지滌衿池'라 하였을지 가히 상상이 가고도 남음이 있을 것이다.

** 『宋史·徐禧傳論』 '深仁厚澤 涵煦生民' '깊은 仁과 두터운 은택으로 백성들에게 은혜를 베풀어주니…'; 『朱子全書』 '涵養有素' '순박함을 취해 물을 주어 길러내니…'.

'함벽지涵碧池' 곁에 세워둔 '청풍지각'이 바로 장동 김씨 집안에서 운영하는 사설 대학 역할을 하고 있었다는 뜻이다. 그러나 성균관成均館이 인왕산 자락에 분원을 두었다는 기록은 어디에도 없고, 청풍계가 서원書院 역할을 하였다는 말도 들어본 적이 없다. 그렇다면 이는 결국 '청풍계'를 드나들던 사람들끼리 그렇게 불렀다는 뜻일 텐데… 아무리 그들끼리 하는 말이라 하여도 '청풍지각淸風池閣'을 벽옹璧雍에 비유했다는 것은 가볍게 볼 일이 아니다.

왜냐하면 벽옹璧雍은 천자의 직할 교육기관(大學)으로, 남학南學인 성균관은 벽옹의 분원 격이 되는 까닭에 장동 김씨들이 운영하던 '청풍지각'이 나라에서 운영하던 성균관보다 격이 높은 것이 되기 때문이다. 이런 관점에서 보면 '청풍계'의 일원이 되고자 찾아온 선비들이 '척금지滌衿池'에서 옷고름을 세탁하고, 청풍지각에서 재교육을 받아 새사람으로 태어나야 비로소 금계衿契(마음을 서로 허락한 벗)로 인정하였던 것은 이곳의 교육이 성균관이나 서원 등에서 가르치는 것과 다른 것이었다는 의미라 하겠다. 그렇다면 '청풍지각'의 가르침은 무엇을 기반으로 한 것이었을까?

'청풍지각' 곁에 조성된 '함벽지'는 '마음을 비춰보는 연못[照心池]'의 물이 흘러 들어오도록 설계되어 있으니, 결국 '조심지 照心池'를 통해 교육내용이 결정되는 구조이다.

그런데… '조심지' 곁에 '태고정太古亭'과 장동 김씨 조상들의 위패를 모셔둔 사당 '늠연사凜然祠'가 자리하고 있다.[*]

이는 결국 장동 김씨 조상들의 정신을 받들고 가르친다는 말과 다름없으며, '늠연사'가 바로 성균관의 대성전大聖殿(공자를 비롯한 유가의 대표적 인물들의 위패를 모신 전각) 격이 되는 셈 아닌가?

놀랍고도 무서운 이야기이다.

* 太古亭의 太古는 아주 오랜 옛날이란 뜻이고, 太古亭이 천자의 교육기관 璧雍을 비유한 것으로 해석하면 亭은 亭子라는 의미와 함께 驛站이란 뜻도 된다. 이는 결국 明의 멸망과 함께 性理學의 본산이 朝鮮으로 옮겨왔다는 朝鮮中華思想의 구심점이 太古亭이란 뜻과 다름없으며, 조선후기 조선중화사상이 성균관이나 서원 등에서 시작된 것이 아니라 장동 김씨들이 주축이 된 노론 강경파들에 의해 전파되었을 것이란 추론이 가능한 부분이라 하겠다.

물론 '청풍계'가 처음부터 그런 목적으로 조성된 것이라 단언할 수는 없을 것이다.

그러나 적어도 세 개의 방당方塘(사각형의 연못)을 층차를 두고 조성하고, 여기에 각각 다른 의미를 담은 이름을 부여한 시점부터는 분명한 의도성을 가지고 있었을 것이라 여겨진다. 그런데… 장동 김씨들이 노론의 구심점 역할을 하던 대표적 강경파라 하여도 당시 조정을 완전히 장악한 권문세가는 아니었고, 설사 조정을 멋대로 좌지우지할 힘을 지니고 있었다 하여도 자신들의 조상의 위패를 모신 사당(늠연사)을 어떻게 노론의 대성전으로 둔갑시킬 생각을 할 수 있었던 것일까?

결론부터 말하면 행동하지 않는 지식은 죽은 지식이고, 학문의 목적은 배움에 있는 것이 아니라 실천에 있다는 논리를 내세웠던 것이다.

병자호란 때 강화성이 함락되자 화약에 불을 붙이고 순절했다는 김상용金尙容의 별장에 '늠연사'를 세우고, 김상용과 그의 아우 김상헌金尙憲(병자호란 때 남한산성에서 결사항전을 주장한 대표적 주전파)의 위패와 기사환국己巳換局(1689) 때 사사된 그의 자손 영의정 김수항金壽恒과 신임사화辛壬士禍(1721-1722) 때 연잉군을 지키다 희생된 영의정 김창집金昌集 등의 위패를 모신 후 이곳을 장동 김씨 가문의 정신이 서린 곳이자 행동하는 노론 정신의 본산으로 만들어낸 후, 여기에 노론 정신을 지키기 위해 희생된 이들을 기리는 것은 노론의 예의이고, 이들의 정신을 배워 계승하는 것은 노론의 의무라며 참배토록 하면 적어도 노론의 중시조中始祖는 될 수 있기 때문이다.*

그렇다면 장동 김씨들은 언제부터 이런 구상을 하였던 것일까?

'청풍계'의 체계가 완비된 것은 영조가 즉위한 이후이겠으나, 그 기원을 따져보면 적어도 겸재가 장동 김씨들과 인연을 맺던 시점, 다시 말해 숙종 치세기에 이미 분명한 목적을 가지고 큰 윤곽을 그리기 시

* 노론의 始祖 격인 尤菴 宋時烈(1607-1689)이 사사된 이후 우암의 학맥을 잇는 적통임을 자부해온 장동 김씨들은 쇠퇴한 가문을 다시 일으킨 조상[中始祖]처럼, 위기에 봉착한 노론을 다시 부흥시켜 노론의 적자임을 스스로 입증하는 것으로 자신들의 위상을 공고히 다지고자 하였다.

정선, 〈하경산수〉 정선, 〈하경산수〉 부분

작한 듯하다.

왜냐하면 〈청풍계〉의 전신 격인 겸재의 〈하경산수〉를 자세히 살펴보면 기와를 얹기 전 '청풍지각' 난간에서 지체 높은 선비가 짐을 메고 가는 사람을 내려다보고 있는 모습이 그려져 있는데… 짐을 메고 가는 사람이 향하고 있는 곳이 바로 '태고정太古亭'이기 때문이다.

무슨 말인가?

'청풍지각'에서 교육을 받고 노론의 일원이 된 겸재를 장동 김씨들이 발탁하여 심화교육을 시키고자 '태고정'에 오르도록 하였던 일을 그려낸 것이 겸재의 〈하경산수〉라는 뜻이다.

아직 이해가 되지 않는 분이 계시다면 표암이 겸재의 〈하경산수〉화에 '내겸옹중년최득의乃謙翁中年最得意(마침내 겸재가 중년에 최우선시하던 뜻을 얻었으니…)'라고 써넣은 이유를 생각해보시길 바란다. 표암 또한 여러분처럼 겸재의 그림을 살펴봤을 뿐인데, 표암은 어떻게 이 그림이 중년의 겸재가 가장 원하던 일(후원자를 얻음)을 얻게 된 것이라고 단정할 수 있었겠는가?

한마디로 말해 청풍계의 일원이 된 후 '태고정'에 오르는 것은 명실공히 장동 김씨들과 함께할 수 있는 소수였고, '태고정'의 일원이 되었다는 것은 출세가 보장된 길이었음을 표암도 알고 있었기 때문이다.

그렇다면 장동 김씨들은 겸재의 어떤 면모를 보고 '청풍지각'에서 '태고정'으로 옮기도록 허락하였던 것일까?

이에 대하여 표암은 '필진족보완우득피상筆眞足寶玩偶得披賞(붓이 진실함이 족하면서도 보배로운 완상물과 짝을 얻었으니 저들이 감상하며…)'라고 하였다.

간단히 말해 겸재의 그림은 선비정신 운운하며 상투적 표현을 일삼던 여느 그림과 달리 진실된 표현과 예술성을 겸비한 작품이었기 때문이라 하였던 것으로, 이러한 특성 때문에 장동 김씨들이 겸재를 '태고정'의 일원으로 발탁하게 되었다는 뜻이라 하겠다.

무슨 말인가?

앞서 필자는 노론 강경파 장동 김씨들이 자신들과 함께할 화가를 물색할 당시 물망에 오른 후보 중에 공재 윤두서도 있었으나, 연경의 감식안 마유병이 공재의 인물화를 살펴본 후 의습선衣褶線이 생경하다며 폄하한 것이 결정적 탈락 원인이었을 것이라 주장한 바 있다. 그러나 국보로 지정될 만큼 독특하고 강렬한 인상을 주는 공재의 자화상을 굳이 언급하지 않아도 그의 인물화를 다루는 탁월한 솜씨는 정평이 나

윤두서, 〈자화상〉

있었건만, 마유병은 무슨 근거로 의습선을 타박하며 공재를 깎아내렸던 것일까?

몇 해 전 박물관에서 공재의 〈진단타려도陳摶墮驢圖〉라는 작품을 감상하며 마유병의 평가가 어디에 근거하였는지 가늠해볼 기회가 있었다.

그런데… 마유병의 평가도 평가지만, 공재가 장동 김씨들이 원하는 바를 충족시킬 수 없었을 것이란 생각이 들었다. 왜냐하면 10세기 무렵 활동한 송宋나라의 도사 진단陳摶(?-989)이 나귀에서 떨어지는 장면을 그린 공재의 〈진단타려도〉를 살펴보면 빼어난 묘사력에도 불구하고 묘사에 치우친 탓에 작품의 주제의식이 흐려져버렸기 때문이다. 한마디로 공재의 빼어난 묘사력이 오히려 작품의 주제의식을 저해하는 요인이 되었던 것인데….

이러한 류類의 그림은 화의畵意를 함축적으로 담아내기 어려운 스타일인 탓에 비밀스러운 메시지를 그림에 담아내 정치적으로 활용하고자 하였던 장동 김씨들의 목적에 부합할 수 없었던 것이라 하겠다. 동양화의 인물화에 사용되는 의습선은 해당 인물의 신분과 성격 등을 고려하여 각기 다른 선묘법을 구사하는 일종의 비유법의 일환으로 발전되었다.*

그런데… 공재가 이러한 의습선의 특성을 고려하지 않고 의습선을 윤곽선 정도로 인식하고 있었다는 것은 공재가 비유적 조형어법에 익숙하지 않았다는 반증으로, 이는 결국 공재의 그림은 작품 속에 담아둔 메시지가 구체적일수록 묘사에 치중할 수밖에 없다는 의미이기도

* 동양화의 衣褶線은 해당 인물에 대한 기본적 정보를 함축하고 있다. 예를 들어 주인공이 강직한 관료라면 감정에 휘둘리지 않는 엄격함이 가장 중요시되는 탓에 두께 변화가 없는 철선묘鐵線描로 의습선을 긋고, 시인이나 문예인이라면 유연한 사고와 변화무쌍한 감정을 지닌 사람이니 선의 두께 변화가 다양하게 나타나는 유엽묘柳葉描를 구사하는 식으로, 18가지 기본 의습선법이 널리 쓰였다.

하다. 그러나 문제는 묘사가 구체적이 될수록 그림에 담아둔 화의畵意를 읽어낼 수 있는 사람이 많아지는 탓에 비밀스런 용도로 쓸 수 없다는 것이다.

공재의 〈진단타려도〉는 작품 제목을 읽고 그림과 마주하면 누구나 진단陳摶이란 도사가 나귀에서 떨어지는 장면을 그린 것임을 알아볼 수 있을 만큼 친절하다.

그러나 공재는 〈진단타려도〉가 왜 널리 그려져왔는지 깊이 생각해보지 않은 채 진단이 나귀에서 떨어지는 장면을 실감나게 묘사하는 것에만 집중하였을 뿐, 그림의 주제가 다른 곳에 있음을 간과해버렸다.

생각해보라.

도사道士 진단陳摶은 송宋 태종이 '희이希夷'라는 호를 친히 하사하였을 정도로 황실의 비호 아래 활발히 활동하며 세상의 이목을 끌던 도가道家 사람이었다. 송나라 건국 초기 새로운 정치이념과 질서가 세워질 무렵 문치주의에 편승하여 도가사상을 전파하고 다니던 진단을 유가儒家 사람들이 어떤 시선으로 봤겠는가?

그런 진단이 나귀에서 떨어지는 장면이 무슨 의미를 내포하고 있고, 이런 그림이 누구에 의하여 퍼져 나갔을지 가히 짐작이 되고도 남음이 있지 않은가?

그런데… 공재의 〈진단타려도〉는 나귀에서 떨어지는 진단의 모습과 이 모습을 보고 놀라 달려가는 동자의 모습에 초점이 맞춰져 있을 뿐, 정작 작품의 주제가 진단이 나귀에서 떨어지는 모습을 돌아보며 제 갈길을 가고 있는 청년의 모습에 있음을 놓쳐버렸다. 다시 말해 〈진단타려도〉의 요체는 나귀에서 떨어지는 진단의 모습에 놀라 달려가는 동

자는 도가사상에 현혹된 어린아이 같은 백성이고, 어깨에 짐을 메고 진단이 나귀에서 떨어지는 모습을 돌아보며 가는 청년은 도가사상이 현실과 유리된 것임을 판단할 수 있는 성인成人을 상징함에 있다.

이는 결국 〈진단타려도〉에 등장하는 세 사람 중 적어도 청년의 의습선을 달리하여 이들이 부류가 다른 사람임을 암시해주었어야 한다는 뜻이다.

그러나 공재의 〈진단타려도〉는 진단과 동자의 모습을 세심히 묘사하는 것에 집중하였을 뿐, 작품의 주제 격인 청년은 주제 바깥으로 밀려나버렸으니, 작품의 주제가 흐릿해졌던 것이다.

말이 화려해도 뜻이 흐리면 말재주에 불과하듯, 그림 또한 주제의식이 불분명하면 볼거리만 다듬기 마련이다.

장동 김씨들에게 필요했던 것은 은밀하지만 뜻을 분명히 전할 수 있는 그림이었지 볼거리가 많은 그림이 아니었던 셈이다.

이 지점에서 표암이 장동 김씨들이 겸재를 선택하게 된 주된 요인으로 꼽은 '필진족보완筆眞足寶玩(그림의 표현이 진실하고 보배로운 완상물이 되기에 충분한)'에 대하여 다시 생각해보게 된다.

표현이 진실하려면 깊이 느낄 줄 알아야 하고, 경험을 통해 뜻이 확고해지면 능동적으로 행동하게 마련이며, 적극적으로 일에 매진하는 사람은 희생도 감내할 수 있는 법이니, 이는 함께 일을 도모할 사람을 선택할 때 가장 눈여겨봐야 할 덕목이다. 이런 관점에서 겸재의 〈청풍계〉에 세 개의 연못과 함께 항상 등장하는 커다란 회나무에 주목할 필요가 있다.

이곳에 처음 도달하면 (기존에 알고 있던 학문과) 다르니

처음 왔을 때 허락한 지식(이곳에서 처음 접한 지식)을 그대로 따라

하게 하고

(청풍계) 입구에 홀로 서 있는 회나무의 유래와

(감추는 것 없는) 맑은 집과 세 곳의 연못으로써…

바위 골짜기에 (제주를 담은) 술통이 오래도록 머물러 있으나

구름 속 둥근 산봉우리(인왕산)로 자리를 옮겨 함께하게 되면

도성 가운데 십만 말의 먼지는

한 점도 능히 따르지 못하게 되리라…

此處非來到	차처비래도
初來亦可知	초래역가지
入門由獨檜	입문유독회
淸宅以三池	청택이삼지
岩壑留樽久	암학류준구
雲巒與席移	운만여석이
城中塵萬斛	성중진만곡
一點不能隨	일점불능수*

* 『槎川詩抄』卷下, '太古亭
與元伯公美拈杜律韻.'

사천 이병연이 겸재가 그린 〈청풍계〉의 '태고정太古亭'에 붙인 시이다.

사천의 이 시를 읽어보면 '청풍계'와 '태고정'이 어떤 곳인지 보다 분명히 드러난다.

대표적 노론 강경파 장동 김씨들이 마련해둔 '청풍계'에서 행해지는 교육은 서원이나 성균관에서 배우는 일반적 유학이 아니라 노론의 이념을 실현하기 위한 실천적 학문으로, 이를 통해 언젠가 노론 일색의 조정을 만들겠다는 분명한 목표를 지니고 있음을 밝히고 있기 때문이다.

놀라운 이야기이다.

혹자는 이 지점에서 놀라운 이야기이기는 하나, 이는 오늘날 모든 정당이 정권 창출을 목표로 함을 감안할 때 어찌 보면 정치의 당연한 생리라 하실지도 모르겠다. 그러나 문제는 이를 위해선 먼저 바위 골짜기에 오래도록 머물러 있는 술통을 조정으로 옮겨야 한다고 하였다는 것이다. 이는 결국 조정이 공식적으로 자신들의 조상에게 제주祭酒를 올리는 일, 다시 말해 장동 김씨 조상들의 신원을 회복시키는 일에 함께 노력하는 것을 전제로 하고 있기 때문이다[岩壑留樽久 雲巒與席移]. 한마디로 벼슬자리를 걸어놓고[城中塵萬斛 一點不能隨] 희생정신을 요구하며[入門由獨檜 淸宅以三池] 노론 세력을 장동 김씨들의 사조직으로 재편하고자 '청풍계'를 운영하고 있었던 것인데… 그 희생정신을 상징하는 것이 '청풍계' 입구에 서 있던 커다란 회나무였고, 이것이 겸재가 그린 〈청풍계〉에 항상 커다란 회나무가 등장하는 이유라 하겠다.

『시경詩經·국풍國風』에 '기수유유淇水溰溰 회즙송주檜楫松舟'라는 시구가 있다.

본국本國(源泉)을 떠나 멀리 기수 지역에 머물고 있던 자가 본국으로 귀환하기 위하여 준비해둔 이동수단을 '회나무를 깎아 만든 노와 소나무 배[檜楫松舟]'에 비유한 시구이다. 이를 사천 이병연의 시구 '입문유독회入門由獨檜(청풍계 입구에 홀로 서 있는 회나무의 유래)'와 겹쳐 보면 사천이 무슨 말을 하고 있는지 분명히 알 수 있을 것이다. 사천의 말인즉, 장동 김씨들이 조정으로 돌아갈 때 사용할 노를 만들 재료(청풍계 입구의 큰 회나무)는 이미 준비되어 있고, 필요한 것은 땀 흘려 노를 저을 노꾼인데… '청풍계'의 일원이 되어 충성스러운 노꾼이 되어준다면 후한 보상이 있을 것이라 한다.

'청풍계'의 목적은 장동 김씨 조상들의 정신을 기리는 '늠연사凜然祠'에 있다.

그런데… 장동 김씨들은 자신들의 조상의 위패를 모셔둔 사당에 왜 '늠연사'라는 현판을 내걸었던 것일까?

흔히 '늠연凜然'은 '몸에 사무치는 추위'라는 뜻으로 쓰이지만, '늠연'이란 말의 원전 격인 이백李白의 시 「수최오랑중酬崔五郎中(낭중 최종기에게 답함)」을 읽어보면 '성인聖人과 함께한다 하여도 밝은 세상을 이끌어낼 수 없을 만큼 어려운 시대', 다시 말해 '어찌해볼 도리가 없는…'이란 의미에 가깝다고 할 것이다. 그러나 한 번 더 생각해보면 이백이 정작 하고자 하였던 말은 어찌해볼 도리가 없는 어두운 시대에 지식인이 어떻게 행동해야 하겠느냐 반문하고자 함에 있음을 알게 된다.

북방의 찬 구름 높은 하늘 가로지르고
온 세상에 서늘한 가을빛 일어나니
굳센 선비 날아오르고 싶은 마음
저무는 해 탄식하며 비워버렸네.
긴 한숨 끝에 황무지에 나서보니
이미 서늘한데 바람까지 일어 추운 탓에
운 좋게 만난 밝은 시절 성인과 함께하고자
정교하게 만든 종鐘 다는 나무로도 이루지 못했노라.
어찌 대처하였길래 좋은 계획을 품고도
우울하고 답답한 마음 걱정을 깔고 앉아 홀로 있는가.
지팡이를 계책 삼아 영웅호걸을 찾아내어
담론을 세우면 마침내 나를 알게 되리.*

朔雲橫高天 萬里起秋色 삭운횡고천 만리기추색

* 李伯의 이 詩에 대한 일반적 해석은 '북방에 찬 구름 하늘에 걸려 있고/ 멀리서 가을기운 일어나는데/ 장사의 마음 하늘 높이 날아오르지만/ 떨어지는 해를 보며 부질없다 탄식하네/ 크게 소리치며 들판에 나서보니/ 쌀쌀하고 차가운 바람 불어오는데/ 운 좋게 태평성대에 태어났으나/ 마음뿐 이룬 공이 하나 없구나/ 높고 큰 뜻 가슴에 품고 있으며/ 어찌 시름에 잠겨 앉아 있으랴/ 지팡이 짚고 나서 영웅호걸을 찾아내/ 이야기하다 보면 알아줄 이 있으리.'라고 한다.

壯士心飛揚 落日空嘆息　장사심비양 낙일공탄식
長嘯出原野 凜然寒風生　장소출원야 늠연한풍생
幸遭聖明時 功業猶未成　행조성명시 공업유미성
奈何懷良圖 鬱悒獨愁坐　내하회양도 울읍독수좌
杖策尋英豪 立談乃知我　장책심영호 입담내지아

이태백의 시 「수최오중랑」과 〈청풍계淸風溪〉의 '늠연사凜然祠'를 겹쳐 보면 '청풍계'가 이태백의 시구 '늠연한풍생凜然寒風生'에서 비롯된 것이고, 이는 조정에서 밀려난 장동 김씨들이 조정으로 돌아가기 위해 노론 강경파들을 양성하고 있었다는 뜻으로, 청풍淸風이란 '맑은 바람'이 아니라 '찬바람[寒風]'이라 하겠다.

'조선의 참 선비들이여, 늠연사의 영정들이 무엇을 위해 목숨을 버렸는가?
조선에 성인의 도가 사라지는 것을 막고자 함이었다.
굳센 선비는 난세를 탓하며 한숨만 쉬지 않는 법이니, 선비다운 선비라면 늠연사의 정신을 본받아 함께 조선 땅에 성인의 도를 되살리려 노력함이 마땅하지 않겠는가?
'청풍계'의 연못은 인왕산 맑은 물을 수원水源으로 삼고 있으니, 인왕산 바위가 모두 닳아 없어지지 않는 한 '청풍계'에 물이 마를 일은 없을 것이다. 참고 견디며 노력하면 함께 조정으로 돌아가게 될 테니 그대들이 앞장서서 노꾼이 되어준다면 훗날 후한 보상이 따를 것이다.'

필자는 앞서 계단식으로 조성된 '청풍계'에는 세 개의 방당方塘(사각형 연못)이 있으며, 맨 위쪽 장동 김씨 가문의 사당 곁에 있는 '조심지照心池'의 물이 '함벽지涵璧池'를 거쳐 '척금지滌衿池'로 흘러드는 구조를

통해 노론 정신의 중심에 장동 김씨 조상들의 정신이 서려 있음을 은연중에 각인시키고자 '청풍계'가 만들어지고 운영된 것이라 하였다.

그런데… '조심지照心池'는 인왕산을 수원水源으로 하고 있다.

이것이 무슨 말이겠는가?

『맹자孟子·이루離婁』에 서자徐子가 맹자에게 '공자께선 자주 물에 대해 언급하셨는데 물에서 취한 것이 무엇입니까?'라고 묻는 장면이 나온다. 이에 맹자께선

> 근원이 되는 샘물이 뒤섞인 채 나아가지 못하고 밤낮으로 지엽적인 곳까지 채우게 되면 (결국엔) 후진하여 터져 나가지 않겠는가? (이런 까닭에) 사해에서 근본을 취하는 자는 여러 증거와 함께하며 취한 것과 같아야 한다. 당신이 만약 근본이 없는 것을 위한다면(세상에는 근본이라 할 것이 없다고 여긴다면) 칠팔월 사이에 빗물을 모아 수로와 웅덩이를 모두 채워도 그것은 말라버릴 것이다. (근본에 대한 증거 없이 무언가를) 세우도록 허락된다 하여도 (증거들을 모아 분명히 알 때까지) 기다려야 한다. 이런 까닭에 소문(명예)이 마음속에 품고 있는 뜻보다 지나친 것을 군자는 부끄러워한다.*

『맹자』의 이 부분에 대하여 통상 '깊은 수원水源을 지닌 물줄기만이 바다에 이르듯 근본이 없으면 잠시 흥할 수는 있으나 이내 소멸하기 마련이니, 군자는 명예가 실제보다 지나친 것을 부끄러워한다.'라고 풀이한다. 그러나 맹자의 논지는 '아무도 현상계의 근원[本]이 되는 형이상학의 세계를 알 수 없지만, 현상계의 증거를 통해 우주의 법리[道]를 찾아내어 이를 근원 삼아 세상을 이끌겠다는 뜻을 품는 것이 군자의 도리'라는 가르침에 보다 가깝다.

<div style="font-size:smaller">

* 孟子曰, 原泉混混不舍晝夜盈科而後進放乎. 四海本者如是之取 爾苟爲無本七八月之間 雨集溝澮皆盈其涸也可立而待也 故聲聞過情君子恥之.

</div>

'청풍계淸風溪'를 찾아온 선비가 층차를 두고 조성된 세 개의 방당方塘을 보게 되면 어렵지 않게 주희朱熹의 시詩 「관서유감觀書有感」과 『맹자·이루』의 원천源泉과 근본根本에 대한 이야기를 떠올렸을 것이다. 그들이 주희의 시와 『맹자』를 어느 수준에서 어떻게 읽었는지는 알 수 없지만, 적어도 '청풍계'가 인왕산을 수원水源으로 삼은 정치집단의 교육장임은 눈치챘을 것이다.

이는 결국 노론의 정치이념보다 정권 창출의 가능성을 보고 '청풍계'의 일원이 되었다는 뜻이다.

왜냐하면 인왕산을 수원으로 삼는다는 것은 천도天道나 우주의 섭리攝理를 근본으로 삼는 것이 아니라 어진 임금과 함께하는 조정[仁王山]을 정치의 근본으로 삼는다는 뜻이며, 이는 결국 국왕의 정치이념이 곧 '청풍계'의 수원이 되는 구조 아래 놓여 있기 때문이다. 다시 말해 '청풍계'의 일원이 되고자 찾아온 사람들은 국왕이 노론 강경파 장동 김씨들을 끝까지 외면할 수는 없을 테니, 결국 장동 김씨들과 함께 할 수밖에 없을 것이란 정치적 판단 아래 권세를 좇아 모여든 무리라 하겠다.

이 지점에서 우리는 또 다른 질문과 마주하게 된다.

표암豹菴은 겸재謙齋가 '청풍계'의 일원으로 노론을 위한 정치적 그림을 그려왔음을 어떻게 이토록 속속들이 알고 있었던 것일까?

한마디로 표암 또한 겸재처럼 정치적 메시지가 담긴 그림을 그려왔기 때문이다. 왜냐하면 표암이 겸재의 〈하경산수〉에 써넣은 제사題辭를 읽어보면 겸재의 작품이 예술의 순수성을 잃은 정치적 그림임을 지적하고자 함에 있는 것이 아니라, 일신의 안위를 위해 자청하여 노론의 수족이 되고자 하였다는 것에 방점이 찍혀 있기 때문이다.

도성의 먼지 속을 이리저리 옮겨 다니던 중 (겸재의) 흐릿한 눈동
자가 갑자기 밝아지며 원하던 편안함을 얻고자
滾滾城塵中 衰眸頓明 願安得

이곳(청풍계)에 투신하여 난간에서 시를 읊으며 멀리 보고 있는 자
와 함께하게 되었음을 빙자하며
身入此中與憑欄吟眺者

함께 평상(용상)을 받들며 마주앉고자(조정에 출사하고자) 함께 소
통하며 현실 바깥에서(현실을 외면한 채) 깊숙이 감춰둔 것(마음속
에 간직한 권력에 대한 욕망)을 드러내 보이며 즐겼다네….
共榻対坐同亨 物外清幽之樂….

　표암은 겸재의 그림이 정치적 수단으로 쓰인 것을 문제삼은 것이 아
니라, 현실을 외면한 채 권력욕만 드러내는 노론 정치를 위해 쓰였다
는 점을 비난하였던 것으로, 이는 결국 예술의 문제라기보다는 정치관
의 차이라 하겠다. 또한 이는 역으로 표암은 겸재와 다른 정치관을 지
니고 있었다는 뜻이자, 두 사람의 그림에 각기 다른 정치관이 투영되어
있을 것이란 의미도 된다.
　두 사람이 조선후기 진경산수화眞景山水畵를 대표하는 화가임을 고
려할 때 두 사람의 작품은 조선후기 진경산수화의 성격을 규명하는 시
금석이라 해도 과언이 아닐 것이다.
　이런 관점에서 『맹자·이루』편의 군자는 현상계의 원천源泉이자 근
본根本 격인 하늘의 법리法理를 현상계 속에서 수집한 증거들을 통해
세상을 바른길로 이끌려는 뜻을 세워야 한다는 주장 끝에 무슨 말을
덧붙였는지 잠시 들어볼 필요가 있겠다.

사람 사는 세상이 다름이 어느 순간 금수가 사는 세상과 큰 차이가 없게 되면 일반 백성들은 (사람다움을) 제거하고자 하고, 군자는 (사람다운 세상을) 지키고자 한다. (그러나) 순임금은 밝음으로 어느 순간 일반적 사물에 감춰진 면모를 살펴보게 되셨고 (이를 통해) 인류가 인의仁義를 행하게 함을 깨달았으니, (기존의 방식과) 다르게 행하여도 이 또한 인의이다.*

孟子曰, 人之所以異於禽獸者幾希 庶民去之君子存之 舜明於庶物察
於人倫由仁義行非行仁義也

무슨 말인가?

흔히 인간과 짐승의 경계에 인륜과 도덕을 두지만, 인륜과 도덕은 시대에 따라 달라지는 탓에 어느 순간 인간과 짐승의 경계로 삼은 도덕률의 경계가 무너지는 듯한 시기가 찾아오기 마련이란다. 그러나 이는 기존의 도덕률이 시대에 부합하지 못한 것일 뿐 기존의 도덕률을 따르지 않는다고 인간이 짐승처럼 변한 것은 아니라 한다.

한마디로 인간의 도덕률은 시대에 따라 변하기 마련이고, 인의仁義에 대한 기준도 시대 상황에 따라 변함이 마땅하건만, 기존의 가치관을 통해 기득권층이 된 자들은 기존의 도덕률만 내세우며 사람이 사람답지 않으면 짐승과 다를 바 없다 한다고 지적한 부분이라 하겠다.

표암은 겸재가 '공탑대좌共榻大坐(함께 용상을 받들고 앉음: 조정에 출사함)'하며 함께 형통하고자[同亨] 비유를 통해 마음속에 감춰둔 것을 드러내는 비밀스런 용도로 그림을 즐겼다[物外淸幽之樂]고 하였다.

그런데… 국왕을 보필하는 일에 왜 끼리끼리 소통하는 비밀스러운 어법이 필요했던 것일까?

*『孟子』의 이 부분에 대한 일반적 해석은 '사람이 짐승과 다른 바는 단지 작은 차이인데, 일반 백성들은 이를 (인륜人倫을) 내다버리고 군자는 보존한다. 순임금은 사물의 이치에 밝았고 人倫을 잘 살폈는데, 仁義와 다른 것을 행하지 않았다.'라고 한다. 그러나 이는 孟子께서 舜임금 시대의 人倫과 仁義에 대한 道德律이 대략 이천 년이 지난 맹자시대에도 변함없이 적용되어야 한다고 주장했다는 말과 다름없는데, 맹자시대에서 이천 년쯤 지난 오늘의 우리는 맹자시대의 도덕률과 함께하고 있는지 자문해볼 필요가 있겠다. 맹자께서는 각기 시대 상황에 맞게 도덕률을 재정비하고자 周公이 우임금, 탕임금, 무왕, 문왕을 배우고자 하였다고 덧붙인 이유가 무엇이겠는가?

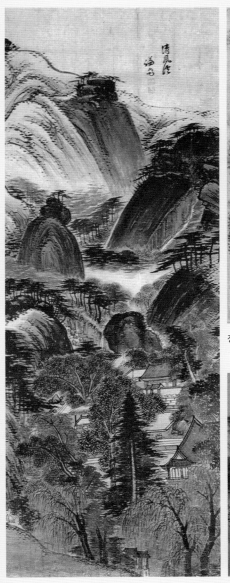

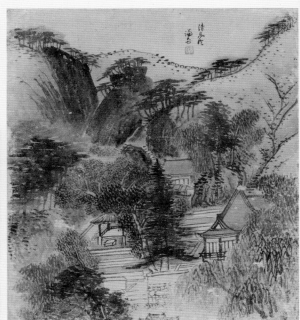

정선, 《장동팔경첩壯洞八景帖》〈청풍계〉

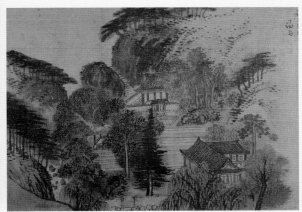

정선, 〈청풍계〉 (고려대학교박물관 소장)

정선, 〈청풍계지각〉

당연히 자신들과 정치적 견해를 달리하는 세력의 눈을 피하고자 하였기 때문이었을 것이다. 그러나 겸재가 그려낸 십여 점의 〈청풍계〉를 살펴보면 '늠연사' 뒤편에 위치한 소위 '백세청풍百世淸風 바위'가 모두 비에 젖어 어두운 모습인 것이 단순히 정적의 눈을 피하기 위한 것이라기보다는 국왕의 눈을 피하기 위한 것이었을 거란 생각이 든다.

왜냐하면 앞서 필자는 〈인왕제색〉도의 비에 젖어 어둡게 변한 인왕산의 모습이 '오르기엔 너무 위험한 비에 젖은 바위산(인왕산)'을 상징한다 하였는데… 노론 강경파 장동 김씨들의 본거지 '청풍계'에서 인왕산을 오르는 초입에 변형된 부벽준으로 그려낸 어두운 바위들이 버티고 서 있는 모습이 무슨 의미이겠는가?

인왕산을 오르기엔 너무 위험한 상태라는 뜻이다. 이는 결국 국왕이 '청풍계'의 정치이념을 달가워하지 않고 견제하고 있었다는 뜻으로, 이런 까닭에 장동 김씨들은 노론의 정치이념을 비밀스럽게 다듬으며 때를 기다리고 있었던 셈이라 하겠다.

그렇다면 노론 강경파 장동 김씨들은 인왕산 골짜기 '청풍계'에 틀어박혀 무슨 생각을 하고 있었던 것일까?

지세가 우뚝하니 만약 (이곳에) 당堂을 세우면 부귀하게 되리.
(인왕)산에 의탁하며 근본을 얽어맴에 해로움이 없도다.
돌에 새긴 경전으로 여와가 구멍난 하늘을 보수하였듯 의당 보수
해야 할 하늘이건만
(청풍계의) 바람을 보내 복희씨의 의중을 맑게 하고자 하였더니
서늘한 빗소리가 시작되며 (의중을) 가리네.
태극의 생생함은 동정을 겸비함에 있으나
바름과 충성스러움이 모두 밝아도 나날이 빛날 것을 먼저 취해야 하리.
선생이 돌아가신 후 (선생을) 비유하는 것이 정자에 있으니

뾰족한 (인왕)산의 버드나무와 (청풍)계의 꽃에 많은 양기가 도달
하도록 진력을 다하세.*

* 이 시는 杜甫의 「乾元中寓
居同谷縣作歌七首」 중 其五
의 詩意를 통해 해석해보면
그 詩意가 분명해진다.

地勢斗起(崇)若堂	지세두기숭약당
依山構本(也)無妨	의산구본야무방
石經嫭鍊(天)宜補	석경여련천의보
風送羲淸(樹)自凉	풍송희청수자량
太極生生(兼)動靜	태극생생겸동정
貞忠皦皦(有)輝先	정충교교유휘선
先生去後(亭)猶在	선생거휴정유재
厖柳溪花(盡)多樣	위류계화진다양

'청풍계淸風溪'의 '태고정太古亭'에 대하여 읊은 위 시를 음미해보면,
겸재의 〈청풍계〉가 왜 비에 젖은 어두운 바위와 함께하고 있는지 설명
이 된다.

장동 김씨들이 본거지로 정한 인왕산 자락 '청풍계'는 북두칠성의
기운이 흥기하는 지세(삼정승을 배출할 지세)로 이곳에 당堂을 세우면
부귀를 얻을 것이니, '청풍계'에 세운 당堂을 통해 인왕산(조선의 조정)
의 근본(정치이념)을 얽어매도 해로움이 없을 것이라는 말로 시작된 위
시는 '청풍계'의 정치이념으로 무너진 하늘을 보수하려고 하자 국왕이
이때부터 차갑게 대하며 속마음을 감추고 있다고 한다.**

이는 결국 오경五經을 노론 식으로 해석하여 임진·병자 양란 이후
무너진 조선의 정치이념을 다시 세우고자 하고 있지만, 국왕이 이를 반
기기는커녕 차갑게 대하고 있다는 뜻인데… 국왕은 왜 이런 반응을 보
였던 것일까?

노론의 관점에서 해석된 오경을 근본으로 삼으면 조선의 정치이념은

** 石經은 五經을 돌에 새
겨 大學 안에 세워두어 책
이 귀하던 시절 학생들이
五經의 原文을 접할 수 있
게 하였던 것을 뜻하고, 嫭
鍊은 여와가 구멍난 하늘을
보수한 일을 의미한다. 『後
漢書』 "講堂前 石經四部"
'강의실 앞에 석경 4부를
…'; 『王充論衡』 "女媧氏 銷
煉五色石以補蒼天" '여와가
쇠를 녹여 오색돌로 하늘을
보수하니…'.

노론의 정치이념 일색이 되고, 조선의 조정은 노론 일당이 장악하게 될 텐데… 하나의 당에 힘을 몰아주며 호랑이를 키우려는 국왕은 세상천지 어디에도 없으니, 탕평책蕩平策으로 노론의 독주를 막고자 하였다는 뜻이라 하겠다.

이에 노론 강경파들은 태극太極에는 음陰과 양陽이 있고, 음과 양이 모두 생생히 활동할 수 있는 것은 음이 움직일 때 양이 쉬기 때문이겠으나, 바름[貞]과 충성[忠]이 모두 밝히려면 나날이 빛날 수 있는 것[貞]을 먼저 취해야 한다 하였으니, 충성보다는 바름이 우선이란다.

한마디로 국왕의 뜻과 달리 행동하여 불충不忠으로 간주되고 또 불이익을 당하게 될지라도 시간이 지날수록 빛날 수 있는 일을 위하여 이를 감내하겠다는 것인데… 시간이 지날수록 빛나는 것이 무엇이라 여겼던 것일까?

국왕의 힘이 아무리 강해도 노론을 모두 죽일 수도 없고 국왕이 영원토록 사는 것도 아니니, 설사 노론의 정치이념을 지켜내고자 희생된다 하여도 언젠가는 헛된 희생이 아님을 알게 될 것이며, 이를 증거하는 것이 '늠연사'에 모셔둔 장동 김씨 조상들의 위패라 한 것이다.

〈백세청풍百世淸風〉

충절을 지키기 위해 수양산에 들어가 굶어 죽은 백이伯夷·숙제叔齊의 사당에서 가져온 '백세청풍百世淸風'과 이미 멸망한 명明나라의 정치이념을 해와 달처럼 삼으라는 우암 송시열의 '대명일월大明日月'이란 글귀를 바위에 새겨두고, 이를 지키는 것이 조선 선비의 제일가는 도리라며 국왕에 대한 충성보다 바름[貞]을 우선시하는 것이 '청풍계'의 교육이었다.

이는 명의 멸망과 함께 성리학의 본산이 조선으로 옮겨왔다는 소위

'조선중화사상'을 노론의 정치이념으로 삼으면 노론은 천자의 정치이념을 계승하는 격이지만, 그렇다고 조선의 국왕을 천자로 받드는 것은 아니니, 천자의 제후 격인 조선국왕의 뜻보다 천자의 정치이념을 받드는 자신들의 정치이념을 높이 둘 수 있는 구조를 만들수 있다.

그러나 이러한 정치구조 아래에선 조선의 국왕은 멸망한 명나라 황제에게 제주祭酒나 올리고, 천자의 정치이념을 계승한 자신들의 정치적 견해를 따르며, 제후국의 군주답게 처신하는 것이 마땅한 일이 되게 된다. 이는 자신들은 조선 국왕의 신하이기 전에 명나라 황제의 신하임을 자임함으로써 조선 국왕과 맞서 자신들의 정치이념을 펼칠 수 있는 교두보를 확보하기 위함이었다. 그러나 조선이 멸망한 명나라 유민들이 세운 나라도 아니고, 노론 강경파들이 명나라 관료 출신도 아니건만, 남의 족보를 훔쳐 조선 국왕에게 빚을 갚으라고 목소리를 높이는 것으로 녹봉을 챙기겠다니, 봉이 김선달도 혀를 내두를 일이라 하겠다.

맹자께서 말씀하시길 세상의 모든 사람은 제각기 주어진 역할을 얼마나 잘 수행해내는가에 따라 먹거리가 주어지며, 학자나 정치가도 여기에서 예외일 수 없다 하셨다. 다시 말해 관료의 녹봉은 동기가 아니라 성과에 의해 주어지는 것이란 뜻인데…* 노론 강경파들이 이미 멸망한 명나라의 정치이념을 조선 땅에서 보전하는 것으로 무엇을 이루어냈는지 생각해볼 일이다.

혹자는 이 지점에서 영·정조시대의 경제적 부흥과 '조선중화사상'에서 싹튼 조선의 고유색을 지닌 문화가 그 성과 아니냐고 반문하실지도 모르겠다. 물론 그것도 성과라면 성과라 할 수는 있다. 그러나 조선중화사상은 노론 강경파들이 멸망한 명나라의 정치이념을 조선 땅에서 지켜낸다는 미명하에 자신들의 정치적 입지를 공고히 하기 위한 수단에서 비롯된 것일 뿐, 조선의 고유색을 정립시키고자 '조선중화사상'

* 『孟子·滕文公下』 "非食志也 食功也"

을 주장했던 것은 아니었다. 다시 말해 조선의 고유색이 '조선중화사상'에서 촉발되었음은 분명하지만, 이는 노론의 정치적 입지를 굳히기 위한 과정에서 파생된 것이었던 탓에 조선인의 자의식을 표출시키기 위함이라기보다는 당시 조선이 당면한 정치적 문제를 다루는 과정에서 조선을 무대로 삼은 결과 파생된 것일 뿐이다.

이런 관점에서 볼 때 조선의 고유색도 중요하지만, '조선중화사상'에서 비롯된 조선의 고유색이 조선후기 사회에 어떤 변화를 이끌어냈으며, 그 변화가 조선의 발전에 어떤 기여를 하였는지에 따라 그 가치가 정해져야 하지 않을까?*

그러나 '조선중화사상'은 대륙 문물과의 소통로를 틀어막는 쇄국정책의 명분으로 쓰였을 뿐 아니라, 조선말기 장동 김씨 가문의 세도정치를 키워낸 온상으로, 그 중심에 '청풍계淸風溪'가 있었음이 분명하다.

이런 관점에서 겸재 정선의 손자 정황이 그린 〈청풍계〉에 비에 젖어 어두운 바위와 함께 '청풍계淸風溪'가 아니라 '청풍계淸楓溪'라 쓰여 있는 모습에 작은 위안을 느끼게 된다.

왜냐하면 겸재 정선이 활동하던 시대에도 조선의 국왕(영조)은 장동 김씨들이 제멋대로 날뛰도록 용납하지 않았고, 겸재의 손자 정황鄭榥(1735-1800)이 활동하던 정조시대에도 노론의 정치이념에 휘둘리지 않았다는 증거가 바로 〈청풍계〉에 비에 젖어 어둡게 변한 바위가 그려진 이유이기 때문이다.

성리학의 태두 격인 주희朱熹도 벌린 입을 닫을 수 없을 정도로 집요하고 치밀한 노론 강경파들의 권력욕에 맞서 그나마 국왕다운 국왕이 되고자 애쓴 영조와 정조의 흔적(〈청풍계〉에 등장하는 어둡게 물든 바위)을 지켜보노라면 영·정조시대의 문화가 '조선중화사상'의 결과라는 학계의 주장에 고개가 저어진다.

왜냐하면 노론 강경파들이 이끌어낸 '조선중화사상'의 실체도 문제

* '淸風溪'의 바위에 伯夷와 叔齊의 사당에서 가져온 '百世淸風'이란 글귀를 새겨두고, 충절을 지키고자 희생된 장동 김씨 조상들의 정신을 기리도록 하였다지만, 『孟子·滕文公』에 의하면 紂王을 피해 은거한 백이와 숙제도 文王이 일어났다는 말에 문왕 곁에 함께하고 싶다 하였다 한다. 『孟子·離婁』에 의하면, 제후 가운데 문왕의 정치를 행하는 자가 있다면 7년 내에 반드시 온 천하에 정사를 펼칠 수 있을 것이다[諸侯有行文王之政者 七年之內 必爲政於天下矣]라고 하였건만, 노론은 망해버린 명나라의 제후로서 본분을 다하라 했을 뿐 조선중화사상으로 조선국왕을 文王으로 옹립하려 하지도 않았고, 야만족 청나라가 조선의 정치이념에 감화되었다는 말도 들은 바 없으니, 그저 자신들의 권력을 지키기 위해 쇄국의 길을 강요한 것일 뿐이라 하겠다.

이지만, 조선후기 문예에 나타나는 조선의 고유색 속에는 노론의 정치이념을 전파하는 겸재와, 남인과 소론의 정치관을 표현해 낸 표암 그리고 여타 문예인의 사회 인식과 정치관이 혼재되어 있기 때문이다.

다시 말해 숙종조부터 정조 치세기까지를 흔히 조선의 문예부흥기라 하지만, 이 시기 조선의 문예는 조선의 정치이념에 대한 격론의 흔적을 담고 있다 하겠다.

이런 관점에서 〈청풍계〉를 비롯한 인왕산 자락의 풍광을 그린 겸재의 진경산수화를 보며 절경 운운하는 철없는 미술사가들이 이제 더 이상 없었으면 한다.

진경산수화眞景山水画가 어떤 그림인지 아직도 개념이 잡히지 않는 분을 위하여

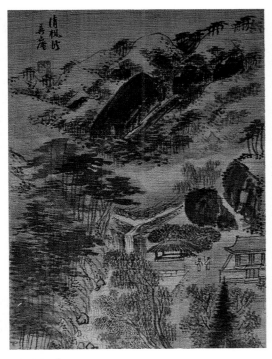

정황, 〈청풍계〉

이쯤에서 겸재의 진경산수화가 어떤 용도로 쓰였는지 겸재의《경교명승첩京郊名勝帖》을 감상해보도록 하자.

《경교명승첩京郊名勝帖》

겸재의 《경교명승첩京郊名勝帖》에는 화첩 이름에 전혀 어울리지 않는 작품들이 함께 장첩되어 있다.

한양도성과 인근의 명소[京郊名勝]를 담아낸 화첩[帖]이란 이름이 무색하게 중국의 고사에 기반한 〈어초문답漁樵問答〉(어부와 나무꾼이 대화를 나누는 그림)이나 엄혹한 세상이 바뀌길 기다리는 선비의 마음을 설중매에 비유한 〈고산상매孤山賞梅〉뿐만 아니라, 심지어 소나무 아래서 호랑이를 쓰다듬고 있는 노인을 그린 〈송암복호松岩伏虎〉까지 함께 실려 있다.

이런 까닭에서인지 원래 한 권이었던 《경교명승첩》은 겸재가 세상을 떠난 지 40여 년 후 이 화첩을 입수하게 된 영의정 만포晚圃 심환지沈煥之(1730-1802)에 의해 상첩과 하첩으로 분첩되었는데… 상첩엔 겸재가 양천현령에 재임할 당시 그린 작품 19점을, 하첩에는 이미 타계한 사천 이병연에게 받아둔 시詩를 바탕으로 제작된 14점의 작품을 모아두었다고 한다. 한마디로 심환지가 작품이 제작된 시기를 기준으로《경

정선, 〈어초문답〉

정선, 〈고산상매〉

정선, 〈송암복호〉

교명승첩》을 분첩하였다는 것인데… 문제는 하첩에 수록된 작품들은 상첩과 달리 진경산수의 특성이 흐릿하다는 것이다. 이는 결국 심환지가 《경교명승첩》을 작품이 제작된 시기에 따라 분첩한 것이 확실하다면 겸재의 진경산수화는 이미 그의 말년에 쇠퇴하여 관념의 세계로 회귀하고 있었다는 뜻과 다름없게 되니, 문제가 아닐 수 없다.

이러한 현상을 어떻게 설명할 수 있을까?

우선 생각해볼 수 있는 것은 이미 세상을 떠난 사천 이병연의 시詩만 가지고는 사천의 시의詩意에 부합되는 진경眞景을 이끌어낼 능력이 겸재에겐 없었기 때문이라 할 수 있겠다. 그러나 이는 역으로 사천의 도움이 없었다면 겸재의 빼어난 진경산수화들이 탄생할 수 없었을 것이란 의미이기도 하니, 간단한 문제가 아니다.

그렇다고 진경산수화의 종주宗主 격인 겸재가 인생 말년에 진경산수의 한계를 자인하고 전통동양화의 관념적 어법으로 회귀하였다고 단정할 수도 없으니, 아무래도 심환지의 분류 기준이 잘못되었거나 혹은 의도적으로 잘못된 분류 기준을 제시하며 진실을 가리고자 하였던 것은 아닌지 의구심이 든다. 왜냐하면 《경교명승첩》은 겸재가 양천현령에 제수되어 사천과 헤어지게 되었을 때 아쉽고 섭섭한 마음을 소위 '시화환상간詩畵換相看(겸재의 그림과 사천의 시를 서로 바꿔 봄)'을 약속한 것에서 탄생하게 되었음을 감안할 때 〈시화환상간〉이란 작품이 하첩에 장첩되었다는 것은 상·하권으로 이루어진 책의 서문이 하권 중간에 실려 있는 격이 되기 때문이다.

다시 말해 〈시화환상간〉은 《경교명승첩》이 탄생하게 된 연유를 알려주는 작품이자, 사천이 '시화환상간'을 약속하며 처음 써준 시詩임을 감안할 때 당연히 상첩, 그것도 맨 앞에 수록되는 것이 마땅할 것이다.*

상식적이지 않은 일에는 반드시 어떤 저의底意가 개입되어 있기 마

* 미술사가들은 《경교명승첩》이 겸재의 진경산수화의 변천 과정을 살펴볼 수 있는 귀중한 자료라 한다. 그러나 상첩보다 10여 년 뒤에 제작되었다는 하첩에 수록된 진경산수화에서 확연히 구별되는 부분도 없고, 무엇보다 관념적 작품이 뒤섞여 있게 된 것에 대한 합리적 설명이 우선해야 하지 않을까?

련인데… 심환지는 어떤 목적에서 《경교명승첩》을 분첩하게 되었던 것일까?

이를 확인해보려면 우선 만포 심환지가 어떤 인물인지 살펴볼 필요성이 있겠다.

마흔둘 늦은 나이에 정시문과庭試文科에 급제한 심환지는 사헌부, 사간원, 홍문관의 언관 직을 맡아 의리와 공의를 강조하는 격렬한 언론을 통해 정치적 입지를 굳혀나간 인물이었다.* 그는 사사건건 국왕과 대립각을 세우며 노론의 정치이념을 왕권 위에 두고자 하였던 장동 김씨들과 달리 노론의 정치이념은 지키되 왕권 중심의 정치체제를 신봉한 정치가로, 장동 김씨 집안의 김조순金祖淳(1765-1832)과 척을 지는 등 같은 노론이지만 정치색이 달랐다.

늦은 나이에 대과에 급제하였으나 명분과 논리로 정적들의 탄핵에 앞장서는 것으로 고속 승진할 수 있었던 심환지가 겸재의 《경교명승첩》을 입수하여 찬찬히 살펴볼 기회를 얻었으니, 단언컨대 겸재와 사천의 작품에 내포된 의미를 읽어내지 못했을 가능성은 없다.

그렇다면 이는 심환지가 한 권짜리 화첩을 분첩하게 된 것은 특정 목적에 적합하게 화첩을 재편집하여 활용도를 높이기 위함이었거나, 문제의 소지가 많은 예민한 작품들을 별도로 장첩하여 관리하기 위한 것일 개연성이 매우 높아지는데… 그것이 무엇이든 심환지가 장동 김씨들과 함께해온 겸재의 《경교명승첩》에서 노론의 정치 행보 혹은 자신의 정치 행보에 유용한 무언가를 발견하고, 《경교명승첩》 상첩에 진경산수화의 성격이 강한 작품들을 따로 모아 장첩하였을 것이란 추론을 하게 된다.

이쯤에서 심환지가 겸재의 《경교명승첩》을 재편집하며 상첩의 첫 작품으로 선택한 〈설평기려雪坪騎驢〉를 통해 그가 무슨 이야기를 들었던 것인지 귀기울여보자.

* 남인계와 소론계를 비판하며 탄핵에 앞장선 노론 벽파의 선봉장 심환지에 대하여 한동안 正祖의 독살을 주도한 수구반동 핵심인물로 여겨왔지만, 2009년 正祖께서 그에게 보낸 어찰집이 공개되며 그에 대한 평가가 달라졌다. 이를 참고해보면 심환지는 정조와 정치적 노선이 달랐으나, 원활한 국정 운영을 위해 협력할 줄 아는 정치가였음 알 수 있다.

〈설평기려〉

雪坪騎驢

정선, 〈설평기려雪坪騎驢〉

양천 고을의 현령에 부임하게 된 겸재는 마치 눈 내린 낯선 들판을 견
마잡이도 시종도 없이 홀로 헤매는 나그네가 된 심정이었다. 30여 년
함께하며 언제나 든든한 길잡이가 되어주었던 사천 이병연의 곁을 떠
나 예순다섯 늙은이가 되어 처음으로 길잡이의 도움 없이 혼자 안락
한 쉼터를 찾아내어야 하는 처지가 되었던 것인데… 그 쉼터가 어디인
지 분명치도 않고 눈까지 내린 어슴푸레한 새벽길이었으니, 자칫 낭패
를 당하기 십상이었다. 겸재의 이러한 불안한 심리가 묻어나는 〈설평기

려)를 만포 심환지는 《경교명승첩》 상첩의 첫 작품으로 골라내었다. 이는 그가 《경교명승첩》이 무엇인지 정확히 꿰뚫어보고 있었다는 뜻이다. 그러나 일찍이 간송 미술관의 최완수 선생은 이 작품에 대하여,

> 어느 겨울날 새벽 겸재가 잠에서 깨어 방문을 열어보니 온 천지에 새하얀 눈이 내린 모습을 보게 되었고, 문득 아무도 밟지 않은 하얀 눈길을 따라 어디론가 하염없이 떠나고 싶은 충동이 일어 정처 없이 길을 나섰던 모양이다. 삿갓과 눈옷을 차려입고 나귀에 올라 아무도 몰래 동헌을 빠져나와 갈 곳은 나귀에게 맡긴 채 아무도 다니지 않는 새벽 눈길에 첫 발자국을 남기며 떠난 나들이 길이니, 그 흥취가 어떠했겠는가?

라고 소개한 바 있다.

최 선생이 환갑 무렵 쓴 글이라 믿기지 않을 만큼 말랑말랑한 감수성을 지니고 있는 것이 놀랍기도 하고 한편 부럽기도 하지만, 학자의 안목이 감상에 치우치면 초점을 놓치게 되는 법이니 신중해야 한다. 그러나 한술 더 떠 '시정詩情과 화흥畵興을 아는 겸재만이 누릴 수 있는 복이었다.'라는 대목까지 읽고 나니 한숨 끝에 화가 나려고 한다. 예순다섯을 넘긴 나이임에도 아무도 밟지 않은 새하얀 눈길을 나귀가 이끄는 대로 나설 만큼 순수함과 여유로움 그리고 예술적 감수성을 잃지 않아야 역사에 남는 화가가 될 수 있었다는 의미인지 묻고 싶다.

도대체 최 선생은 예술가의 삶이 무엇이라 생각하길래 이런 식으로 글을 쓸 수 있는지 모르겠지만, 예술의 순수성이 그런 것이라면 예술은 그저 세상 풍파에서 비켜선 자들의 유희일 뿐이다. 그러나 필자는 예술의 순수성이란 어떤 사적 목적이나 이익을 위하여 진실을 왜곡하지 않고 예술가가 느낀 감정에 충실히 임하려는 자세와 이를 위해 불

이익을 감수할 수 있는 용기라 생각한다.

다시 말해 어린아이의 순수함이 꾸밈없는 마음이라면 예순다섯 노인의 순수함이란 세상 물정 겪을 만큼 겪은 나이임에도 양심을 잃지 않은 마음이지, 노인이 어린애처럼 행동하는 것은 노망이거나 순수를 가장한 무책임 혹은 기만일 뿐이다. 최 선생은 겸재가 '삿갓과 눈옷을 차려입고 나귀에 올라 아무도 몰래 동헌을 빠져나와…'라고 하였다. 그러나 삿갓과 눈옷은 겸재가 스스로 챙겨 입었다손 쳐도 마구간에서 쉬고 있던 나귀는 누가 끌어내 안장을 올렸겠는가? 당연히 마부가 안장을 올려주었을 것이다. 그런데 고을 사또가 어둠이 채 가시지도 않은 눈 내린 새벽길을 홀로 나서는 것을 지켜보면서도 고삐를 잡고 따라나서지 않았다가 낙상이라도 당하면 누구에게 죄를 묻겠는가? 겸재가 설령 홀로 길을 나서고자 하여도 고을 수령이란 자리가 그리할 수 없는 법이니, 〈설평기려〉는 그저 비유일 뿐이다.

이쯤에서 나귀를 타고 눈길을 나서는 선비가 전통동양화에서 무슨 의미(비유)를 내포하고 있는지 알아보는 것으로 겸재가 무슨 말을 하였던 것인지 들어보자.

겸재의 〈설평기려〉는 그보다 조금 앞서 활동한 취옹 김명국의 〈설중귀려〉도와 여러모로 비슷한 면모를 지닌 작품이다.

엄동설한에 먼 길을 떠나는 선비를 배웅하는 장면을 그린 김명국의 〈설중귀려〉는 엄혹한 정치 환경을 피해 심산유곡에 은거하고 있던 선비

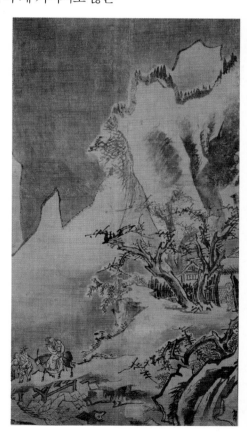

김명국, 〈설중귀려〉

가 눈이 그치자마자 서둘러 정계 복귀를 위하여 길을 나서고 있는 모습을 비유한 그림이다. 이러한 '설중귀려도雪中歸驢圖'는 정반대로 어려운 정치 현실을 벗어나 안식처를 찾는 선비의 모습을 비유한 '폐교심매도霸橋尋梅圖'*로도 그려졌는데… 조정에 출사하기 위해 서둘러 눈길을 나서는 모습이든 현실정치를 떠나 안식처를 찾아 눈 내린 산속으로 들어가는 모습이든 나귀 탄 선비에게 눈 내린 산야란 엄혹한 정치 환경을 상징한다.

이는 결국 겸재의 〈설평기려〉 또한 눈 내린 풍경을 즐기고자 나귀가 이끄는 대로 새벽길을 나선 겸재의 시정과 화흥으로 다뤄질 수 있는 부분이 아니라는 뜻이다.

왜냐하면 겸재가 눈 내린 심산유곡을 배경으로 그려지던 '설중귀려도'를 눈 내린 벌판을 배경으로 바꿔 그렸던 것은 자신이 근무하고 있던 양천 고을을 무대 삼아 보다 실감나게 자신의 심회를 표현하기 위함일 뿐, 기본적으로 '설중귀려도'와 결을 같이하는 작품이기 때문이다.

이런 관점에서 사천 이병연의 시 「설평기려」를 통해 보다 자세한 이야기를 들어보자.

* 唐代 시인 孟浩然이 나귀를 타고 매화를 찾아 霸橋를 건너 눈 덮인 산으로 길을 떠났다는 고사에서 비롯된 霸橋尋梅圖는 은일거사의 삶을 상징하는 그림이다.

長了峻雙峰　장료준쌍봉
漫漫十里渚　만만십리저
祇應曉雪深　지응효설심
不識梅花處　불식매화처

오래도록 이어지던 것이 끝나는 곳에 높고 가파른 쌍봉이 있지만
아득히 펼쳐진 십리 저습지가 가로 막고 있네.
왕명을 받들며 벼슬길에 나선 새벽녘 눈이 깊어
어디가 매화처인지 알 수 없구려.**

** 최완수 선생은 이 詩를 '길구나 높은 두 봉우리/ 아득한 십리 벌판일세/ 다만 거기 눈 깊을 뿐/ 매화 핀 곳을 알지 못하네.'라고 해석하였다. 그러나 '마칠 료了'는 어떤 일이 끝나 진상을 정확히 알게 됨이란 의미를 내포하고 있는 글자로 '깨달을 료[理解]' '똑똑할 료[分明]'의 뜻으로도 쓰이며, '祇應'은 '왕명에 응함'이란 의미로 이 시에선 祇役(왕명으로 벼슬길에 나섬)과 같은 뜻이다.

무슨 말인가?

겸재와 사천이 오래도록 함께해온 일이 잘 마무리되면 두 사람은 분명 우뚝 솟아 오른 산의 쌍봉雙峯이 되겠지만, 이를 위해선 먼저 그 쌍봉에 이르는 길 앞에 아득히 펼쳐진 십리 저습지(수렁)를 무사히 통과할 수 있어야 한단다. 이는 겸재와 사천이 평생을 함께하며 서로의 작품세계에 영향을 주었던 일과 부합되는 부분이다. 그런데… 흥미로운 것은 두 사람이 함께해왔던 것이 쌍봉이란 공동의 목표를 위하여 선택한 수단이었다고 한 부분이다. 이는 역으로 두 사람이 함께해야만 원하는 쌍봉이 될 수 있음을 서로 잘 알고 있었다는 뜻으로, 겸재가 양천 고을 현령이 되어 떠나게 되었을 때 예순다섯 겸재와 일흔의 사천이 소위 '시화환상간'을 약속한 이유를 가늠할 수 있는 부분이다. 생각해보라.

겸재와 사천이 함께하기 시작한 것은 겸재가 서른다섯 무렵이지만, 두 사람이 항상 함께할 수는 없었다. 각자 벼슬길에 따라 헤어짐과 만남을 반복할 수밖에 없었기 때문이다. 그런데… 겸재가 하양현(경북 경산)과 청하현(경북 포항)의 현감이 되어 천리 밖으로 떠날 때도 그리하지 않았건만, 한양도성에서 겨우 하루 거리인 양천현령으로 부임하게 되자 늘그막에 웬 호들갑을 그리 유난스레 떨었던 것일까? 한마디로 두 사람이 서로 연락을 주고받는 일이 여의치 않을 것임을 예견할 수 있었기 때문이다.

사천은 자신과 겸재가 함께해야 쌍봉이 될 수 있으나, 문제는 그 쌍봉에 도달하기 위해선 먼저 십리 저습지를 무사히 통과할 수 있어야 한다고 하였다.*

이는 결국 사천이 선택한 시구 '만만십리저漫漫十里渚'란 단순히 아득히 펼쳐진 십리 벌판을 묘사한 것이 아니라 양천관아에서 빤히 보이는 우장산을 향하려면 위험한 저습지를 통과해야 하는데… 눈까지 많

* '물가 저渚'는 원래 저습지를 일컫는 글자로 도처에 수렁이 숨어 있는 탓에 함부로 들어설 수 없는 위험한 곳이란 의미를 내포하고 있다. 『莊子』, '兩湶渚崖之間 不辨牛馬' '저습지와 언덕을 모두 파내면 우마가 길을 판단할 수 없어 위험에 처하게 되나니…'

이 내린 탓에 숨어 있는 수렁을 발견하기 더욱 어려운 위험한 길이 되었다는 뜻이라 하겠다. 그렇다면 겸재는 왜 자칫 수렁에 빠질 수도 있는 위험을 무릅쓰면서까지 우장산에 가고자 새벽부터 눈길을 나섰던 것일까? 우장산 기슭에 당시 역원驛院이 있었기 때문이다.

무슨 말인가?

사천 이병연의 말인즉, 우장산의 역참을 이용하여 시와 그림을 주고받는 것은 너무 위험하니 다른 방법을 찾아보자 하였던 셈이다. 이는 역으로 두 사람의 작품세계가 그만큼 예민하고 위험한 정치적 사안을 다루고 있었다는 뜻이기도 하다. 필자의 이야기가 징검다리 건너뛰듯 여겨지시면 겸재가 그려낸 〈설평기려〉에 나귀 탄 선비(겸재)가 왜 종자도 없이 눈 내린 새벽길을 나섰던 것인지 다시 생각해보시길 바란다.

겸재의 〈설평기려〉를 기려도騎驢圖의 일종이라 할 때 기려도에 종자從者가 없다는 것은 가볍게 볼 일이 아니다. 왜냐하면 기려도에 등장하는 종자는 단순히 시중을 드는 사람이라기보다는 돈키호테와 산초의 관계처럼 이상을 좇는 선비를 보좌하며 따르는 조력자이지만, 동시에 현실감각을 잃어버리지 않은 일반인을 상징하기 때문이다. 이런 까닭에 일반적으로 기려도는 뒤따르는 종자가 보이는 태도와 표정을 통해 선비가 처한 상황과 세상의 평가를 비유하곤 하는데…* 아예 따르는 종자가 없다는 것은 현실과 이상의 괴리가 너무 크다는 뜻이거나, 반대로 함께 다닐 만큼 믿음이 가는 종자를 구하지 못했다는 의미로 해석된다.

한 고을의 수령된 자가 눈 내린 수렁 길을 안전하게 안내해줄 견마잡이 하나 구하지 못해 홀로 새벽길을 나섰을 리도 없고, 우장산을 향하는 길목에 숨겨진 수렁을 피하려면 현지 사정을 잘 아는 종자의 도움이 필요함을 겸재가 몰랐을 리도 없다. 그러나 저습지 수렁보다 무서운 것이 따로 있었기에 홀로 위험하고 낯선 길을 나설 수밖에 없었던

* 김명국의 〈기려인물〉도와 〈설중귀려〉도에 등장하는 從者의 모습을 비교해보면 〈설중귀려〉도의 종자는 엄혹한 겨울 추위 속에 잔뜩 웅크리고 있지만 앞장서서 걷고 있는 모습이나, 〈기려인물〉도 속 종자는 잔뜩 찌푸린 모습으로 마지못해 나귀 뒤를 따르고 있다. 이는 처음 길을 나설 때와 달리 현실과 이상의 격차를 체감하며 이상에 대한 믿음과 희망을 잃어가는 일반인의 모습이자 선비에 대한 세상의 평가를 비유하고 있다.

김명국, 〈기려인물〉도 부분　　　　김명국, 〈설중귀려〉도 부분

것일 텐데… 그것이 무엇이었을까?

　아무리 따져봐도 겸재와 사천이 주고받은 그림과 시 이외에 달리 특기할 만한 것이 보이질 않는다. 이는 역으로 두 사람이 주고받은 시와 그림이 그만큼 위험한 정치적 사안과 관계된 것이란 의미이자, 정적들도 이들의 작품에 내포된 의미를 읽어낼 수 있음을 알고 있었다는 뜻이기도 하다. 그러니 수렁에 빠지는 한이 있더라도 작품만은 반드시 지켜내야 하지 않았겠는가?*

　이에 사천은 겸재에게 왕명을 받들어 양천현에 부임할 수밖에 없지만, 양천 고을은 마치 동이 트고 있는 첫새벽처럼 어슴푸레 사물의 윤곽을 파악할 수 있을 뿐 주변 상황을 정확히 판단할 수 있는 여건이 아니고, 여기에 눈까지 많이 내려[祇應曉雪深] 위험한 수렁이 감춰져 있는 탓에 어디가 매화처인지 알 수 없으니[不識梅花處] 부임 초부터 무리하게 소식을 전하려 하지 말고 우선 각별히 몸조심에 신경을 쓰라 당부하였던 것이리라.

　이쯤에서 겸재의 〈설평기려〉를 다시 감상해보며 여러분이 나귀를 타고 가는 선비라고 가정해보시길 바란다. 길을 따라가다 보면 십리 저습

* 《경교명승첩》에 수록된 작품들 중엔 '천금물전千金勿傳(천금을 주어도 타인에게 넘기지 말라)'이라는 도장이 찍힌 것이 많다. 이것을 단순히 금전적 가치의 관점으로 봐야 할까, 아니면 목숨이 걸린 정치적 관점에서 접근해야 하겠는가?

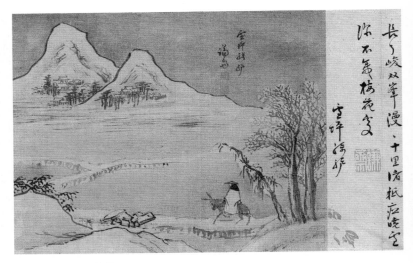

정선, 〈설평기려雪坪騎驢〉

지 한복판에서 갈림길을 만나게 되는데… 어느 쪽으로 가야 우장산에
무사히 도착할 수 있을까? 목표 지점은 우뚝 솟은 산이니 분명히 보이
지만, 저습지를 통과하는 길은 한눈에 볼 수 없고, 갈림길을 몇 번이나
더 만날지 알 수도 없는 탓에 눈 내린 벌판에서 길을 잃기 십상이다.

　학계에선 《경교명승첩》 상권에 수록된 작품들이 겸재가 양천현령에
부임한 초기(1704-1741)에 그려졌다고 한다. 그러나 이 시기는 사천 이
병연이 지적하였듯 아직 양천 고을 사정을 제대로 파악하지도 매화처
를 찾지도 못했을 초창기에 해당된다. 그런데… 이 시기에 사천의 시와
함께하는 19점의 그림이 그려질 수 있었을까? 사천과 겸재가 '시화환
상간'을 통해 작업을 하려면 우선 두 사람 간의 원활한 소통이 필요하
건만, 겸재는 역참을 이용할 수도 심부름을 맡길 만한 믿을 만한 사람
도 아직 구하지 못했으니, 소통 자체가 거의 불가능한 상태였다. 그렇
다면 《경교명승첩》에 수록된 대다수 작품들이 겸재가 양천현령 직을
마치고 인왕산 기슭으로 돌아와 양천 생활을 회상하며 그려졌을 것이
라 보는 것은 상식 아닐까?

양천 고을에서 겸재가 어떻게 지냈을지 가늠해볼 수 있는 작품 〈고산상매孤山賞梅〉(고산에서 매화를 감상함)가 《경교명승첩》 하첩에 장첩되어 있다.

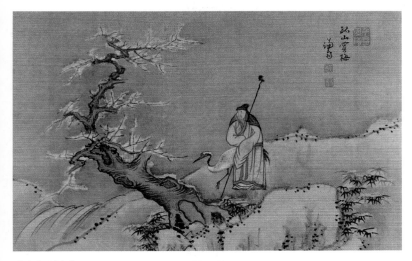

정선, 〈고산상매〉

겸재의 〈고산상매〉는 북송시대 시인 임포林逋(967-1023)가 서호의 고산孤山에 은거한 채 매화와 학을 처자식 삼아 살았다는 고사에서 유래된 그림으로, 전형적인 고사 인물화에 해당된다. 이는 겸재가 당시 자신의 삶을 임포의 삶에 비유하였다는 의미이다. 그러나 문제는 〈고산상매〉가 속세를 떠난 은일지사의 삶을 동경하는 딸깍발이들에겐 어울릴지 몰라도 겸재처럼 한 고을 백성들의 삶을 책임져야 할 목민관이 꿈꿀 만한 삶의 태도는 아니라는 것이다.

그런데 겸재는 고을 수령의 당당함도 소임도 망각한 채 양천관아를 은거지 삼아 얼어붙은 매화나무 가지만 바라보며 하루하루를 버텨냈던 것 같다. 왜냐하면 눈 내린 추운 겨울날 매화꽃을 찾아 나선 선비의 모습을 그린 '파교심매도灞橋尋梅圖'는 당나라 시인 맹호연孟浩然(689-

740)이 어지러운 세상을 등지고 매화처梅花處(안식처)를 찾아 떠났다는 고사에서 비롯된 그림이지만, 겸재는 〈고산상매〉라 제題하였으니, 이는 은거지에 웅크린 채 매화 소식을 기다리고 있는, 다시 말해 은거지를 떠날 날만 기다리고 있는 모습이 되기 때문이다. 붉은 도포(관복官服의 비유)를 입고 있는 노인은 당연히 겸재 자신을 뜻하는 것일 테고, 기다란 지팡이를 품에 안고 서 있다는 것은 떠날 채비를 갖추고 서서 기다리고 있다는 의미가 되는데… 얼어붙은 매화나무 가지에서 꽃이 필 리 없으니, 당연히 기다리는 반가운 손님(소식)이 찾아올 리 없고, 학도 날개를 접고 있다.

혹자는 이 지점에서 겸재의 〈고산상매〉가 《경교명승첩》 하권에 수록되어 있음을 근거로 그가 양천현령 직을 마치고 인왕산 기슭으로 돌아와 그린 것으로, 양천 고을 생활과 무관하다 하실지도 모르겠다.

그러나 권력에 대한 욕심을 버린 은자를 자임하며 남산이 빤히 보이는 한강변에 압구정狎鷗亭을 세웠다는 한명회韓明澮(1415-1487)처럼 마치 벼슬에 욕심 없는 은자인 양 굴면서 조정을 기웃거리고 있던 조선의 갓쟁이들 사이에 마포, 서강, 양화 지역은 임포林逋가 은거하였던 서호로 불렸음을 기억해둘 필요가 있다. 한마디로 사천 이병연의 「설평기려」 마지막 시구 '불식매화처不識梅花處'(어디가 매화처인지 알 수 없네)의 그 매화처를 겸재는 양천관아에 숨죽인 채 지내는 것으로 마련한 셈이라 하겠다.

한 고을의 목민관이 백성들의 삶을 돌봐야 할 관아를 은일지사의 은거지처럼 여기고, 채비를 갖춘 채 서서 떠날 날만 기다리고 있는 모습을 지켜보고 있노라니, 저절로 한숨이 나온다. 하기 싫은 자에게 공직을 맡겨서도 안 되고, 맡겨진 소임에 최선을 다해 임할 요량이 아니라면 사양함이 마땅한 일이건만, 양천 고을 현령 자리를 얼마나 하찮게

여겼기에 이런 일이 벌어질 수 있었을지 기가 막힐 뿐이다. 그러나 양천현령 겸재가 무슨 마음으로 양천 고을에서 지냈는지 엿볼 수 있는 또 다른 그림 〈고산방학孤山放鶴〉도를 살펴보면 그는 한시도 양천 고을에 엉덩이를 붙이려 하지 않았음이 분명해 보인다.

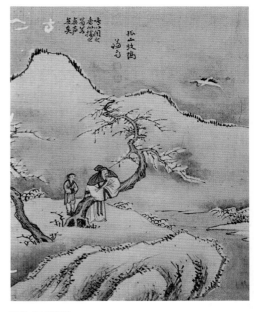

정선, 〈고산방학〉

한눈에 봐도 〈고산상매〉의 연장선상에 그려진 작품임을 알 수 있는 겸재의 〈고산방학〉도를 살펴보면 지팡이 대신 시동이 등장하였고, 땅에 있던 학은 하늘을 날고 있는 모습으로, 오랜 기다림에 다리 힘이 빠진 겸재는 매화나무를 끌어안고 있다.

예상보다 기다림이 길어지다 보니 지팡이를 내려놓고 시동과 함께하는 등 생활에 다소 변화가 생겼지만, 기다림이 얼마나 간절했던지 아예 매화나무를 끌어안고 나뭇가지에서 꽃 냄새가 묻어나는지 코를 박고 있는 모습이다.

> (반가운 소식을 전하는) 학의 울음소리 비슷한 소문이 함께하고
> (봄을 알리는 매화꽃) 향기와 비슷한 것이 뿌려지네.
> 어찌할꼬 만약 소리도 없고 냄새도 없으면….

> 鳴似聞之 香似播之 曷若無聲無臭

겸재의 〈고산방학〉도에 쓰여 있는 화제畫題이다
기다리던 반가운 소식이 들리는 듯 매화 향기가 전해지는 듯한데…

〈설평기려〉　　323

자신이 끌어안고 있는 매화나무는 여전히 꽃이 필 기미도 없고, 안타까운 마음에 얼어붙은 가지에 코를 가까이 가져가 매화향이 나는지 맡아보려 하지만, 향이 나지 않으면 어찌해야 할지 모르겠단다. 아닌 줄 알면서도 바람이 간절하면 혹시 하는 마음에 확인해보고 싶은 것이 인간의 마음이겠으나, 한 고을의 수령된 자라면 자신을 지켜보는 눈이 많은 것도 알아야 함을 망각한 자의 모습을 지켜보자니 양천 백성들이 딱하다.

부임 초부터 매화나무 곁을 맴돌며 이제나저제나 하던 바람과 달리 겸재는 연임 끝에 만기를 모두 채우고 나서야 양천 고을을 떠날 수 있었으니, 그의 나이 일흔이었다.

〈양천현아〉

陽川縣衙

겸재 정선은 양천현령 시절 경기감영에 끌려가 곤장을 맞은 적이 있다.

나라에서 굶주린 백성들을 구휼하도록 내려보낸 환곡還穀 문제로 현직 고을 수령이자 일흔을 앞둔 상늙은이를 곤장 형으로 다스렸던 것인데… 이는 오늘의 기준에서도 그러하지만 당시 사회정서를 고려해볼 때 가볍게 볼 일은 아니다. 그런데… 이상한 것은 상식적으로 죄질이 불량하면 파면시키는 것이 당연하고, 죄가 무겁지 않다면 고령의 현직 고을 수령에게 곤장까지 치며 다스릴 일은 아니건만, 겸재는 임기를 모두 채우고 양천 고을을 떠났다는 것이다.

그건 그렇고 경기감영에 끌려가 치도곤을 당하고 양천 고을로 돌아가던 겸재는 어떤 심정이었을까? 이유야 어찌되었든 다른 것도 아니고 환곡 문제로 곤장까지 맞았으니 파렴치한 경제사범으로 낙인찍혔는데… 아무 일도 없다는 듯 고개를 빳빳이 들고 아랫것들을 대할 수도 없고, 고을 수령의 직무상 백성들 앞에 나서지 않을 수도 없으니 쑥덕거리는 소리에 뒤통수 따가울 일만 남았다.

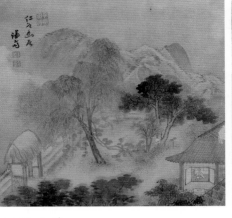

* 양천현감 직을 마치고 인왕산 기슭에 파묻혀 지내던 시절의 모습을 그린 〈인곡유거〉만 보면 겸재의 거처가 소박해 보이지만, 〈인곡유거〉는 인곡정사의 일부분을 그린 것으로, 인곡정사의 규모로 짐작컨대 겸재가 상당한 재력가였음은 분명해 보인다.

정선, 〈인곡유거〉*

정선, 〈인곡정사〉

이쯤 되면 파직을 당하지 않았어도 어떤 이유를 붙여서라도 스스로 파직을 청했을 법하건만, 겸재는 그리하지 않았다.

고을 수령 자리에 연연할 나이도 아니었고, 그렇다고 녹봉에 목을 매야 할 만큼 빈곤한 처지도 아니었건만 겸재는 왜 끝까지 버티고 있었던 것일까?

누가 뭐라 해도 양심에 꺼릴 것이 없으니 도망가는 모습을 보이고 싶지 않았던 것이었을까? 그러나 양심 운운하며 버티기엔 나이가 너무 많았고, 무엇보다 경기감사의 처결이 부당함을 호소하며 버티고자 하였다면 장동 김씨들의 도움을 받을 수도 있었건만, 그런 흔적도 보이지 않는다. 한마디로 온갖 수모를 무릅쓰며 그저 참고 견뎠던 것인데… 이를 어떻게 이해해야 할까? 그런데… 더욱 이해할 수 없는 것은 겸재는 그렇다손 쳐도 예순다섯 겸재에게 양천현령 직이 제수되었다는 소식에 축하 대신 섭섭함을 토로하며 '시화환상간'을 제안하였다던 사천은 겸재가 곤장까지 맞고 엎드려 지낸다는 소식을 듣고도 왜 벼슬을 버리고 돌아오라 권하지 않았던 것일까?

'굳이 연연해할 필요도 없는 것에 인생을 낭비할 나이가 아닐세.… 아직 다리 힘이 남아 있을 때 홀홀 털어버리고 금강산 여행이나 한 번 더 다녀오세.…'라고 했을 법도 하건만, 사천은 끝내 그러지 않았다. 그 렇다면 생각해볼 수 있는 것은 온갖 수모를 견디면 버텨야만 하였던 피치 못할 사정이 있었을 것이라 여겨지는데… 그것이 무엇이었을까? 풀리지 않는 의문에 혹시 사천과 겸재의 문예작품 중 이때의 상황을 유추해볼 수 있는 작품이 없는지 살펴보던 중 〈양천현아陽川縣衙〉라는 작품이 눈에 들어온다.

오늘날 미술사가들은 사천의 시 「양천현아」가 양천현감에 부임을 앞 두고 낙담해 있는 겸재를 위로하고자 쓴 시라며, 대략 다음과 같은 해 석을 덧붙이고 있다.

양천에 떨어져 있다 말하지 말게 양천에 흥이 넘칠 터이니
처자를 데리고 부임해 가면 계옥桂玉(보배)이 비로소 곳간에 들며
비온 뒤엔 선유객이 되고 봄이 오면 세어稅魚를 그물질할걸
오리와 백로들 바쁜 걸 보면 날아와 이르는 것 문서 같으리.

그런데… 문제는 사천의 시를 읽어보니 겸재가 아니라 팔자 늘어진 철없는 미술사가들에게 곤장이 더 필요해 보인다는 것이다. 왜냐하면 사천의 시 「양천현아」에 내포된 시의詩意를 읽지 못하고 엉뚱한 주장 을 하게 된 것이야 일차적으로 한시漢詩 해석 능력이 부족한 탓이겠으 나, 그보다 더 큰 문제는 '고을 수령이라면 그 정도쯤이야…' 하는 미술 사가들의 잠재된 특권의식이나 권력 남용에 대한 안일한 인식 나아가 권력에 대한 동경이 투영된 결과라 여겨지기 때문이다.

필자의 말이 조금 거칠어진 듯하니 이쯤에서 사천 이병연이 「양천현

아」라는 시를 통해 그가 무슨 말을 하였는지 차분히 읽어보자.

양천 고을의 낙후됨에 대해 언급하자면 끝이 없지만
양천 고을을 부흥시켜 취할 여지는 남아 있다네.
(양천현감에 부임하면) 아전의 우두머리를 제거하고
부족한 생필품을 창고에 입고하는 것으로 (업무를) 시작하게.

비가 그친 후 고깃배에 올라 유설하는 손님이
봄이 오면 그물에 붙는 세금(어로세)에 대해 어부에게 언급하면
잠시 사태의 추이를 살피던 오리와 백로가 격렬히 반응하며
(현청에) 날아올 것이니 (이는) 흡사 문자로 쓴 글과 같다오.

莫謂陽川落 陽川興有餘　막위양천낙 양천흥유여
妻孥上宦去 桂玉入倉初　처노상환거 계옥입창초

雨後船遊客 春來網稅魚　우후선유객 춘래망세어
忽看鳧鷺迅 飛到似文書　홀간부노신 비도사문서

무슨 말인가?

'세간에 양천현이 낙후되어 있다는 말은 끝도 없지만, 그렇다고 양천현이 부흥할 수 있는 여지조차 없는 것은 아니라네.'*라고 운을 뗀 사천은 '양천현이 낙후된 원인은 관청의 아전들이 부패한 탓이니 양천현감에 부임하면 제일 먼저 아전의 우두머리 격인 이방을 해고하고, 식량과 땔감(생필품)을 비축하여 향후 백성들이 삶이 피폐해질 시기에 대비하는 것으로 업무를 시작하라.' 한다.

예나 지금이나 살림살이가 팍팍해지면 나랏님 욕하는 백성들이 늘

* 사천이 '양천에 떨어져 있다고 말하지 말게.'라는 의미를 쓰고자 하였다면 '莫謂陽川落'이 아니라 '不謂陽川落' 혹은 '不謂陽川隔'이라 하였을 것이다. 왜냐하면 莫은 '무한히 많아 셀 수 없음'이란 의미로 無와 通用될 수 있으나, 莫을 부정의 의미[不]로 읽는 것은 무리가 있기 때문이다.

어나기 마련이다. 그러나 정작 토끼가 두려워해야 하는 것은 호랑이가 아니라 여우이듯, 백성들에겐 나랏님보다 무서운 것이 아전임을 명심하라 조언하였던 셈이었다. 나랏님보다 무서운 것이 아전이라 함은 아전들은 고을의 토박이인 탓에 고을 사정을 속속들이 알고 있고, 실무까지 빠삭하니 법의 허점을 꿰뚫어보고 있는데… 감투의 무게가 가벼운 탓에 떡고물 크기와 감투의 무게를 저울질하는 짓이 몸에 배어 있고, 체면 때문에 차마 손을 내밀지 못하는 양반과는 달리 낯가죽까지 두껍기 때문이다. 이런 까닭에 낯선 고을에 정해진 임기 동안 머물다 떠나는 조선시대 고을 현감은 아전들의 손아귀에서 놀아나기 일쑤였으니, 현감 노릇 제대로 하고자 하면 제일 먼저 아전들 단속부터 하여야 했다. 그러나 문제는 실무를 맡고 있는 아전들이 이런저런 이유를 대며 관청의 업무에 늑장을 피우면 백성들의 원성이 현감에게 돌아오게 됨을 아전들이 잘 알고 있었던 탓에 이래저래 아전 단속은 쉬운 일이 아니었다. 이런 측면에서 볼 때 양천현은 여타 고을보다 아전들의 힘이 셀 수밖에 없는 구조였고, 그만큼 부패한 아전들이 많을 수밖에 없었다.

왜냐하면 양천현아를 '종해헌宗海軒'이라 하였던 것은 양천현이 삼남지방의 조운선漕運船(조선시대 세금으로 걷은 쌀을 운반하는 배)을 비롯하여 한양 백성들에게 공급되던 해산물과 소금을 실은 선박들, 다시 말해 한강을 드나들던 모든 선박의 운항을 관장하고 있었기 때문인데… 아전들이 트집을 잡으면 시간이 곧 돈인 선주와 화주는 큰 손실을 볼 수밖에 없고, 한양도성에 물자 공급이 원활치 않게 되면 도성의 물가가 뛸 수밖에 없는 연쇄반응이 일어나게 된다.

이는 결국 양천현감이 아전들을 섣부르게 건드리면 백성들의 원성이 양천현에 머무르는 것에 그치지 않고 조정에 직접 들리기 십상이란 뜻이기도 하다.

상황이 이러하니 현감 자리를 무탈하게 마치고자 하는 현감들은 아전들의 부패를 적당히 눈감아주고 전별금이나 두둑이 챙겨 떠나는 것이 관례가 되었던 것인데… 문제는 이것이 관례가 되다 보니 양천현 백성들의 삶을 돌봐야 할 아전들이 현민들을 내팽개쳐두고, 허구한 날 한강변에 죽치고 앉아 엽전 챙기는 일에 혈안이 되어 있는 탓에 안 그래도 낙후된 양천 고을은 더욱 낙후될 수밖에 없다는 것이다.

이에 사천 이병연은 부패한 아전들을 단속할 수만 있다면 양천현을 부흥시킬 여지는 아직 남아 있다며, 양천현의 고질병에 처방전을 써주었던 것이라 하겠다. 그러나 그동안 미술사가들은 사천의 시구 '처노상환거妻孥上宦去'를 '처자를 데리고 부임해 가면'이라 읽고 '계옥입창초桂玉入倉初'를 '보배가 비로소 곳간에 들며'라 해석하였으니, 이것이야말로 사천이 겸재에게 '한 재산 챙길 기회'라 하였다는 말과 무엇이 다른지 자문해보시길 바란다. 만약 사천의 시구가 그런 뜻이라면 '처노여이거妻孥與移去'라 쓰지 '처노상환거 孥上宦去'라 하였겠는가?

흔히 '처노妻孥'를 '아내와 아이'라는 의미로 읽지만 '처노'의 원뜻은 '공직자의 집무실에 함께 근무하는 보좌진'을 의미하며,* '상환上宦'의 환宦은 '내시'라는 뜻 이전에 '벼슬아치'를 통칭하는 말이다.

이는 결국 사천의 시구 '처노상환거妻孥上宦去'의 '처노상환'이란 '양천관아에서 함께 근무하며 현감을 보좌하는 아전', 그중에서도 우두머리 벼슬아치라는 뜻이며, '갈 거去'는 '제거함' 다시 말해 파면시키라는 의미로 해석함이 마땅할 것이다. 또한 '보배가 곳간에 들며'라고 해석해온 '계옥입창초桂玉入倉初'의 '계옥桂玉'은 원래 '땔감은 계수나무처럼 귀하고 먹을 쌀은 옥처럼 귀하다'라는 말에서 유래된 것으로, '보배'라는 뜻이 아니라 '쌀이나 땔감 같은 기초적 생필품이 모자라 보배처럼 귀히 여김'이란 의미로 읽어야 한다.

*『詩經·鹿鳴之什』「常棣」, '宜爾室家 樂爾妻孥 是究是圖 亶其然乎.' '의당 너의 집무실과 가문의 즐거움은 너와 함께하는 처노에 달렸으니 증거를 연구하고 증거에 따라 계획을 세우면 진실로 그리되지 않겠는가.'

『후한서後漢書』에 이르길,

(국가의) 부흥을 지속시키려면 처음부터 관리의 속성에 대해 궁구
히 연구하고(국왕을 지근거리에서 보필하는) 내관을 (적절히) 사용
하여야 한다.*

* 『後漢書』. '中興之初宦官悉
用閹人.'

라고 하였으니, 이는 국왕뿐만 아니라 한 고을의 수령된 자도 반드시 새
겨들을 필요가 있는 부분이다. 그런데… 여기까지는 말도 많고 탈도 많
은 낙후된 양천 고을을 잘 다스리려면 부패한 아전을 단속하고 생필품
을 비축하여 어려운 시기에 대비하라는 조언에 해당되지만, 문제는 이
어지는 두 번째 시가 예사롭지 않다.

왜냐하면 '우후선유객雨後船遊客'을 '비온 후 뱃놀이를 즐기는 손님'
으로 해석하기 십상이나, 문제는 '춘래망세어春來網稅魚'의 '세어稅魚'
를 물고기 이름으로 읽을 수는 없는 탓에 '망세網稅(그물에 부과하는 세
금)' 다시 말해 어업세라는 의미로 해석할 수밖에 없기 때문이다. 그런
데… 만약 단순히 '어부에게 부과되는 세금'이란 의미로 쓰고자 하였
다면 '춘래어망세春來漁網稅'라 하였을 텐데… 사천은 왜 '춘래망세어'
라고 썼던 것일까?

이는 '우후선유객雨後船遊客'의 객客과 '춘래망세어春來網稅魚'의 어
魚를 한시漢詩의 대구 관계를 통해 그 의미를 가늠해보라는 뜻이자,
'우후雨後'와 '춘래春來', '선유船遊'와 '망세網稅' 또한 대구 관계 속에
서 해석되어야 한다는 의미이기도 하다. 이는 결국 '우후雨後'는 단순
히 '비가 내린 후'라는 뜻이 아니라 '비가 내린 후 변화된 환경'을 의미
하며, '선유船遊'는 '뱃놀이'가 아니라 '배에서 유설遊說함'이라 해석함
이 마땅하다 하겠다. 이런 방식으로 문맥을 잡아보면 '춘래망세春來網
稅'란 '변화된 새로운 정치 환경[雨後]이 장차 시작되며[春來] 그물에 붙

는 세금[網稅]에 대하여 고깃배에서 유설함[船遊]이란 뜻'이 되는데…
문제는 고깃배에 올라 그물세에 대해 언급하는 사람을 손님[客]이라 하
였으니, 당연히 뱃사람이 아니라 새롭게 바뀐 어업세에 대하여 설명하
는 관리이거나 혹은 새로운 어업세의 부당함을 토로하며 선동하는 사
람으로 해석될 수밖에 없다는 것이다. 한마디로 어업에 부과되는 세금
이 조만간 변하게 될 것이고, 이 문제가 어민들의 삶에 많은 변화를 초
래할 것이라는 뜻인데… 이어지는 시구가 '홀간부노신忽看鳧鷺迅'이다.

오리와 백로[鳧鷺]는 모두 물고기를 잡아먹고 사는 물새이니 당연히
어부를 비유한 시어詩語일 테고, '홀간忽看'이라 하였으니 일이 진행되는
추이를 살펴보며 신중히 판단하지 않고 즉각적인 반응을 보일 것[迅]이
란다.

그렇다면 문맥상 마지막 시구 '비도사문서飛到似文書'는 관아 앞에
모여든 어민들(날아온 오리와 백로)의 모습[文]이 흡사 글[書]로 의사를
표하는 것과 같다는 뜻이 되는데… 이는 결국 새로 시행될 어업세에
대하여 어민들이 집단행동을 보이게 될 것이란 의미 아닌가?

사천의 시 「양천현아」 첫 수가 낙후된 양천 고을의 고질병에 대한 일
종의 처방전이라면, 두 번째 시는 향후 양천현에 닥치게 될 어민들의
소요사태에 대한 예고인 셈이 되는데… 이를 하나의 문맥을 통해 읽으
면 무슨 이야기가 될까?

이 지점에서 앞서 사천이 겸재에게 양천현에 부임하면 '아전을 단속
하고 쌀과 땔감 등 생필품을 비축하는 것으로 업무를 시작하라[妻拏上
宦去 桂玉入倉初].' 하였던 이유를 가늠해보자

새로 시행될 어업세에 어민들의 부담이 늘어나면 안 그래도 낙후된
양천현 백성들의 살림살이가 팍팍해질 것이니, 이때 그동안 비축해둔
쌀을 풀어 굶주린 백성들을 구휼하라 하였던 것 아니었을까?

그런데… 만약 겸재가 사천의 당부에 따라 비축해둔 물자를 풀어 백성을 구휼하였다면 분명 고을 수령의 공덕을 칭송하는 백성들의 노랫소리가 대궐까지 전해졌을 것이다. 그러나 오히려 겸재는 환곡 문제로 곤장까지 맞는 수모를 당하였다. 그렇다면 이는 겸재가 사천의 조언을 무시하였거나 비축해둔 물자를 풀어야 할 시기를 놓친 탓에 백성들의 원성이 터져 나왔고, 이에 경기감영에선 겸재가 환곡으로 장난질한다고 여겼던 것일까?

그런데… 이 지점에서 주목해야 할 것은 겸재가 환곡 문제 때문에 치른 수모와는 별개로 사천 이병연이 조만간 시행되게 될 어업세[網稅]에 대비하여 생필품을 비축해두라고 조언하였다는 것이다. 이는 예측할 수 없는 재난이나 흉년에 대비하고자 물자를 비축해두라 하였던 것이 아니라 향후 시행될 새로운 정책[網稅] 탓에 양천현에 굶주린 백성들이 속출하게 될 것이라 예견한 것과 다름없다. 그렇다면 사천은 어떻게 이를 예견하고 처방전을 써주었던 것일까?

겸재가 양천현령에 부임할 무렵 조정에선 양인良人에게 부과되던 군포軍布를 반감해주고 모자라는 세수를 염전과 선박 등에 과세하여 보충하는 균역법均役法에 대한 논의로 연일 시끄럽던 시절이었다.

그런데… 사천 이병연의 시 「양천현아」에 의하면 백성들의 조세 부담을 줄여주겠다는 취지와 달리 균역법이 시행되면 어민들의 삶은 더욱 어려워질 것이고, 뱃일에 종사하는 백성의 비중이 높은 양천현의 살림살이는 더욱 궁핍해질 것이라 한다. 왜냐하면 고기잡이를 하는 것이야 어민이지만 고깃배의 주인은 따로 있으니, 배에 세금을 부과하면 배 주인은 힘없는 어민에게 그 세금을 전가할 것이 뻔하기 때문이란다. 이런 까닭에 사천은 나라에서는 균역법을 시행하며 모자라는 세수를 선세船稅로 충당하겠다고 하지만, 이는 선세가 아니라 그물질하는 어민들에게 망세網稅를 부과하는 꼴이 될 것이라 한 것이다.

빈익빈 부익부라 했던가?

예나 지금이나 부자들은 기득권을 이용하여 가난한 자보다 이권에 가깝게 접근할 수 있고, 위기를 기회로 반전시킬 교활한 눈과, 때를 기다리며 어려움을 버틸 힘까지 지니고 있는 탓에 재산을 늘리는 속도가 빠를 수밖에 없으니, 예로부터 인삼 농사는 아무나 짓는 것이 아니라 한다. 이런 까닭에 헐벗은 백성들을 구제하겠다는 의욕만으로 세상을 변화시킬 수도 없고, 선의로 행한 일도 낭패로 이어지기 십상이니, 위정자는 행동에 앞서 신중한 판단과 치밀한 계획하에 힘을 집중시킬 방법부터 마련해두어야 한다.

그런데… 사천 이병연이 지적하였듯 균역법이 현실을 무시한 탁상공론일 뿐이고, 소기의 목적과 다른 결과로 이어질 것이라 하여도 이것이 균역법을 시행되어선 안 되는 이유가 될 수 있을까? 영악한 부자들이 균역법을 빠져나가는 방법을 알고 있다면 역으로 빠져나가지 못하게 할 방법도 마련할 수 있을 텐데… 이를 보완하려는 노력 대신 탁상공론이라 반대하였던 것은 그저 핑계이자 기득권 지키기 아닐까?

왜냐하면 사천의 시 「양천현아」의 마지막 구절이 어민들에게 균역법에 반대하는 시위를 선동케 하는 내용이기 때문이다. 균역법 시행 문제로 조정이 연일 갑론을박하고 있으나, 정작 문제의 당사자 격인 어민들은 관심이 없다. 아니, 균역법이 몰고 올 파장을 예견할 수 없으니 무심할 수밖에 없었다 하는 것이 보다 정확한 표현이라 하겠다. 그렇다면 백성들의 부담을 덜어주겠다는 명분으로 추진되고 있는 균역법을 또 다른 백성들(어민)의 목소리로 덮으면 어찌될까? 이에 노론 강경파들은 균역법이 시행되면 무슨 일이 벌어지게 될지 언급하며 어민들을 자극하기로 하였던 것이라 여겨지는데… 선세船稅가 망세網稅로 전가될 것이란 말을 듣게 되면 균역법 시행이 자신들의 삶과 직결된 사안임을 자각하게 될 것이고, 이야기를 듣고 보니 오랜 경험상 선주가 어찌 나

올지 불 보듯 뻔하다.

쥐도 구석에 몰리면 고양이를 문다는데… 송곳 꽂을 밭뙈기 한 조
각 없어 그물질에 손이 부르튼 자신들도 조선 백성이건만, 어찌 이럴
수 있단 말인가? 흥분한 어민들이 관아에 몰려와[飛到] 시위를 벌이게
되면 이는 어민들이 자신들의 주장을 글로 피력하지 못한 것일 뿐 나랏
님께 올리는 상소문과 다름없으니, 당연히 고을 수령은 이들의 생각을
대신 글로[似文] 써서[書] 보고함이 마땅한 일이 된다.*

한마디로 고을 수령이 백성들의 민원을 보고하는 것은 당연한 일이
니 겸재가 법적으로 문제될 일도 없고, 어민들을 부추겨 손도 안 대고
코를 풀 수 있다는 것인데… 문제는 그 어민들을 선동한 사람이 손님[
客]이라 하였으니, 소요사태를 촉발시킨 것이 외부인이라는 것이다.

일찍이 공자께서는 '배우기만 하고 생각하지 않으면 속임을 당하기
쉽고, 생각만 하고 배우지 않으면 위태롭게 된다[學而不思則罔 思而不學則
殆].'라 하셨다.

누군가가 가르쳐준 것을 생각 없이 받아들이는 것은 맹신일 뿐이고,
내 생각이 옳다 하여도 학문적 논리체계를 갖추지 못하면 위태로운 일
을 초래할 뿐이란다. 많이 배우고 깊이 생각해도 현명한 판단을 내리기
어렵건만, 배움도 짧고 생각도 깊지 않으면 남의 손에 놀아나다 스스로
발등 찍히기 십상이니 부화뇌동附和雷同할 일은 더더욱 아니다. 이런
까닭에 공자께선 '모두가 좋아해도 반드시 (스스로) 살펴봐야 하고, 모
두가 싫어해도 반드시 살펴봐야 한다[衆好之 必察焉 衆惡之 必察焉].'고 하
셨던 것인데… 판단과 선택에 따라 나의 삶의 모습이 달라지는 법이니
내가 판단하고 결정해야 할 일을 남에게 맡겨서는 안 된다고 하신다.
왜냐하면 세상에는 감추는 것 없이 모든 정보를 공개하며 선택지를 내
미는 선동가 흔치 않고, 쉰 목소리로 남을 선동하는 사람치고 자신의

* 어민들이 직접 억울함을
호소하는 상소문을 쓸 능
력이 없어 어민들의 의견을
듣고 이를 대신 글로 써주
는 것으로 어민들의 생각을
100% 전할 수 없다. 이런
까닭에 대신 써준 상소문은
어민들의 생각을 비슷하게[
似] 글로[文] 써준[書] 것이
라 하였던 것이지 '문서 비
슷한 것[似文書]'이란 의미
가 아니다.

이익에 둔감한 자 없으니, 믿는 도끼에 발등 찍는 것은 나의 불찰이지 도끼만 탓할 일은 아니기 때문이다.

사천 이병연은 분명 '우후선유객雨後船遊客'이라 하였다.

이는 균역법에 대해 유설[遊]하는 자가 뱃사람이 아니라 외부인[客]이란 뜻인데… 그 외부인의 선동에 흥분한 어민들이 양천관아에 우르르 몰려와 시위를 하고, 양천현감 겸재는 시위 현황을 글로 옮겨 조정에 보고하는 일련의 과정이 치밀히 기획된 것이었을 개연성이 매우 높다. 왜냐하면 충분히 예견되는 소요사태에 고을 수령이 선제적 조치를 강구하지 않는 것은 소요를 조장하는 것과 다름없기 때문이다.

이런 관점에서 겸재가 그려낸 〈양천현아〉의 모습을 지켜보는 마음이 편치 않다.

정선, 〈양천현아〉

소략한 필치로 그려낸 겸재의 〈양천현아〉의 첫인상은 관청이라기보다는 조용한 산사山寺를 연상시킨다.

이에 대해 최완수 선생은 관청의 업무가 끝난 한적한 시간대에 그려진 것이기 때문이라 한다. 물론 그럴 수도 있다.

그러나 화가가 어떤 사람을 웃는 모습으로 그릴 수도 있고 화를 내는 모습으로도 그릴 수 있지만, 웃는 모습을 그릴 것인가 아니면 화내는 모습을 그릴 것인지는 화가가 그림을 통해 무슨 말을 하고자 하는가에 따라 정해지기 마련이니, 같은 사람을 그렸다고 모두 같은 것이라 할 수는 없을 것이다.

말인즉, 겸재가 양천관아의 모습을 그리며 텅 빈 관아에 낮은 안개

까지 드리워진 모습을 그렸다는 것은 그림이 그려진 시간대의 문제가
아니라 그림에서 느껴지는 분위기에 주목할 필요가 있다 하겠다.

　관청은 절간이 아니니 당연히 삶의 모습과 함께하는 모습이 어울릴
것이다. 그러나 겸재는 깊은 정적 속에 빠진 양천관아의 모습과 함께
사천 이병연의 시 「양천현아」 첫 구절을 써넣는데… 정적이 깊은 만큼
사천의 목소리가 더욱 또렷이 들려온다.

　莫謂陽川落　막위양천낙 (양천 고을의 낙후됨에 대해 말하자면 끝이
　　　　　　　　　없으나)
　陽川興有餘　양천흥유여 (양천 고을이 흥성할 여지는 남아 있다네)

　이것이 관청의 업무가 끝난 시간대에도 낙후된 양천 고을이 흥성할
수 있는 방법을 찾고자 하던 양천현령 겸재의 고심의 흔적이었을까?
그렇다고 하기엔 사천의 시가 마음에 걸리고, 겸재의 고뇌가 무엇이든
전혀 활기가 느껴지지 않으니 문제이다.

　그림에는 기본적으로 화가의 생각이 투영되어 있기 마련이고, 그림
에 투영된 화가의 생각은 의식적인 것뿐만 아니라 무의식도 묻어 있기
때문이다.

　다시 말해 그림은 화가의 의도에 따라 그려지지만, 그림 속엔 화가
자신도 통제하지 못한 무의식이 반영되는 탓에 세심히 살펴보면 화가
의 내면을 엿볼 수 있는데… 이런 관점에서 겸재의 〈양천현아〉를 통해
그가 양천현령 재임 시 어떤 심리 상태였을지 조금은 알 것 같다.

　한 고을의 동헌東軒이라 하기엔 어딘지 초라해 보이는 종해헌宗海軒
(양천현의 동헌) 좌측에 지나치게 큰 고목이 두 그루나 서 있고, 내아內
衙(현감의 관사) 위에는 안개가 짙게 드리워진 모습인데… 양천 고을 현
령 겸재에게 양천현의 동헌과 관사는 그의 주된 활동공간이자 겸재 자

* 옛사람들은 자신의 처소 이름을 자신의 호로 쓰는 경우가 많았다. 이는 자신이 어떤 사람인지 처소 이름을 통해 암시해주는 방법인데 … 이때 자신이 머무는 처소는 곧 자신과 같은 것이 된다.

** 미술심리치료는 오늘날 새로운 학문의 영역으로 부상되고 있는데… 이는 그림 속에 무의식이 반영되어 있음을 전제로 한다.

신이기도 하니, 이것이 시사하는 바가 무엇이겠는가?* 동헌을 공적 업무를 수행하고 있는 겸재 자신이라 할 때 동헌을 항시 내려다보는 지나치게 커다란 고목 두 그루엔 현감이 행하는 공적 업무를 항시 지켜보고 감시하는 시선을 의식하며 위축된 심리 상태가 반영되어 있고, 담장으로 둘러싸인 관사에 안개가 밀려오는 모습에선 외부인의 시선을 이중으로 차단한 채 숨어 지내고 싶어 하는 심리가 엿보이기 때문이다. 이는 결국 겸재가 동헌에서 이루어지는 공적 업무에 압박감을 느끼고 있었다는 뜻으로, 겸재는 고을 수령이었으나 휘하 관속을 휘어잡고 자신 있게 능동적으로 행동하지 못하고 외톨이처럼 지냈을 개연성이 매우 높다 하겠다.**

혹자는 이 지점에서 필자의 주장을 뒷받침할 근거가 모자란다고 탓하실지도 모르겠다. 물론 이는 어디까지나 추론이다. 그러나 조선후기 화가 불염자不染子 김희성金喜誠이 그린 〈양천현아〉와 겸재의 〈양천현아〉를 비교해보면, 겸재가 그려낸 〈양천현아〉가 적어도 양천관아의 전경을 담아내기 위한 목적에서 그려진 것이 아님은 분명해 보인다.

김희성, 〈양천현아〉

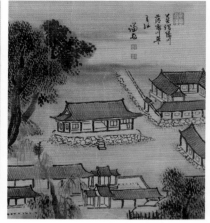

정선, 〈양천현아〉

그림에서 확인할 수 있듯 도화서 화원 출신으로 사천현감까지 지낸 김희성의 〈양천현아〉는 겸재의 〈양천현아〉와 달리 예술적 감흥보다 양천관아의 모습을 정확히 담아내는 것에 초점이 맞춰져 있다. 이는 김희성의 그림이 겸재의 그림보다 당시 양천현아의 실제 모습에 가깝다는 의미이다.

그런데⋯ 김희성의 그림에는 겸재와 달리 동헌을 내려다보는 커다란 고목이 보이지 않는다. 무슨 말인가?

만약 실제로 양천 고을 동헌 좌측에 동헌을 내려다볼 만큼 큰 고목이 있었다면 김희성이 양천관아의 인상을 결정하는 고목을 놓쳤을 리 없었을 것이다. 이는 겸재의 〈양천현아〉가 문학적 표현과 함께하고 있다는 의미이자, 동헌을 내려다보는 커다란 고목 두 그루가 무언가를 비유하고 있다는 뜻이기도 하다. 또한 김희성의 그림을 자세히 살펴보면 관사 우측 산등성이에 한강변으로 이어지는 길이 그려져 있는 것을 확인할 수 있을 것이다. 그런데⋯ 그 길을 따라 궁산 반대편으로 넘어가면 '뒷개'라 불리던 나루터[後浦]가 있었다 한다.

이제 겸재가 그려낸 〈양천현아〉 속 관사의 모습이 왜 안개가 밀려오는 모습과 함께하고 있는지 상상해보시길 바란다.

후포後浦가 있던 한강에서 피어오른 안개가 궁산을 넘어 겸재가 기거하던 관사 담장까지 이어지고 있는 모습은 후포에 도착한 누군가가 안개 속에 몸을 숨긴 채 겸재가 기거하던 관사로 몰래 찾아왔었다는 의미를 담아두었던 것 아니었을까?

생각해보라.

한강 건너에서 누군가가 안개에 몸을 감추고 겸재를 찾아왔다는 것은 겸재에게 은밀한 대화를 나누거나 무언가를 전하기 위함이었을 텐데⋯ 겸재는 그 안개 위에 사천 이병연의 시 「양천현아」 첫 대목을 써넣었다. 이것이 무슨 의미이겠는가?

사천 이병연의 시 「양천현아」가 남의 이목을 피해 은밀히 전해졌다는 뜻이다.

미술사가들은 겸재가 양천현감이 되어 떠날 때 사천과 '시화환상간'을 약조하였다 한다. 그런데… 두 사람이 맺은 '시화환상간'이 순수한 예술 활동의 일환이라면 한 고을의 수령이 자신의 관내에서 남들의 이목을 피해 은밀히 소통해야 할 필요가 있었을까?

이 지점에서 사천의 시 「양천현아」에 나오는 '우후선유객雨後船遊客'의 '선유객船遊客'이 어떤 사람이었는지 가늠이 된다.

한강 건너에서 안개에 몸을 숨기고 몰래 겸재를 찾아온 바로 그 사람이다.

이런 관점에서 볼 때 겸재가 환곡 문제로 경기감영에 끌려가 곤장까지 맞은 상황이 비로소 설명이 된다. 노론 강경파들의 극렬한 반대에도 불구하고 균역법이 대세로 굳어져가자 노론 강경파들은 반전의 카드로 어민들의 소요를 선동하고자 하였던 것이고, 이에 사천은 은밀히 어민들을 선동할 사람을 겸재에게 보냈던 것인데… 계획대로 어민들의 소요가 벌어졌고, 양천현령 겸재는 사천의 지시대로 이를 문서로 작성해 보고하였으며, 보고를 받은 경기감사가 사태의 경위를 조사해보니 의문의 선동자가 외부에서 다녀갔음을 알게 되었다면 무슨 일이 벌어지게 되겠는가?

당연히 경기감영에선 선동자를 잡고자 하였을 것이다. 그러나 선동자는 이미 자취를 감춘 상태이니 소요사태가 일어난 양천 고을에 대한 대대적 감찰과 함께 흥분한 어민들을 위무하고자 하였을 텐데… 예나 지금이나 산하기관에 대한 감찰은 현황 파악에서 시작되는 법이니 창고부터 열어봤을 것이다. 그런데… 창고 가득 환곡이 쌓여 있으면 어찌되겠는가? 당연히 굶주린 백성들을 구휼하라고 나라에서 내린 환곡을 창고에 가득 쌓아놓고도 백성들이 소요를 벌이는 지경에 이르도록

환곡을 풀지 않은 이유를 추궁하였을 테고, 이는 필경 환곡으로 장난질을 치려는 의도이거나 고을 수령이 직무를 등한시한 것이니 곤장을 치라 할 법한 일 아닌가?

앞서 필자는 일흔을 앞둔 상늙은이 겸재가 경기감영에 끌려가 곤장까지 맞고도 왜 스스로 파직을 청하지 않고 구차하게 양천현감 직을 끝까지 마쳤던 것인지 의문이 든다고 한 바 있다.

한마디로 노론 강경파 장동 김씨들에 의해 키워진 겸재는 장동 김씨들의 허락 없이 운신의 폭을 독단적으로 결정할 수 없었기 때문으로, 이는 사천 이병연도 마찬가지였다. 이에 사천은 본의 아니게 겸재에게 못할 짓을 하게 되었지만, 그렇다고 벼슬을 내던지고 돌아오라고 할 위치도 아니었던 탓에 끝까지 버텨내야 할 이유를 설명하는 것으로 값싼 위로를 대신하고자 하였으니, 이런 배경에서 탄생한 것이 〈금성평사錦城平沙〉가 아닌가 한다.

〈금성평사〉

錦城平沙

『사기史記』에 유명한 '지록위마指鹿爲馬(사슴을 가리키며 말이라 함)'라는 말이 나온다. 흔히 윗사람을 속이고 권세를 휘두르는 자를 비난하는 말로 널리 쓰이지만,『사기』 원문을 읽어보면 상대를 겁박하여 거짓임을 알고도 함구하게 만드는 강압적 힘의 논리를 일컫는 말에 보다 가깝다. 그런데… 만약 '지록위마'의 주인공 조고趙高가 사슴의 뿔을 잘라내고 사슴을 말이라 하였다면 어찌되었을까? 말과 사슴의 특징을 정확히 알고 있는 사람이라면 금방 거짓임을 알 수 있겠지만, 사슴의 특징이 커다란 뿔에 있다고 여기고 있는 사람이라면 혼란스러워 할지도 모를 일이다. 그럼 조고가 말과 사슴을 전문적으로 사육하는 커다란 농장을 운영하고 있다면 어찌될까? 말과 사슴을 구분하는 분명한 기준을 모르는 자는 고개를 갸우뚱하면서도 '그런가?' 하기 십상이니, '지록위마'는 더 이상 얼토당토않은 말로 속이는 것이 아닌 게 된다.*

겸재의《경교명승첩》에 〈금성평사錦城平沙〉라는 작품이 사천 이병연의 시와 함께 나란히 장첩되어 있다.

* 대형 사슴은 말에 버금가는 체구를 지녔고, 사슴의 뿔은 번식기가 끝나면 저절로 떨어진다. 사슴과 말을 구별하는 외형적 특징은 통발굽인 말과 달리 사슴은 발굽이 둘로 나뉜 偶蹄類로 소나 양 돼지 등과 같은 부류이며 분류학상 사슴은 말보다 고래와 더 가깝다.

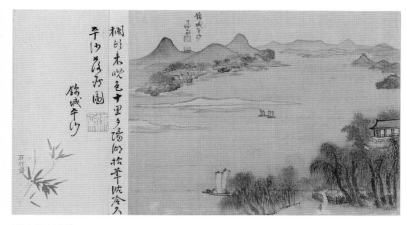

정선, 〈금성평사〉

이 그림에 대하여 미술사가들은 겸재가 양천 고을에서 오늘날 상암 월드컵경기장이 들어선 옛 난지도 일대를 그린 것이란 소개와 함께, 언제나 그래왔듯 절경 타령에 침을 튀겨낸다. 이런 까닭에 이 작품 또한 겸재의 《경교명승첩》에 수록된 여타 작품들과 마찬가지로 겸재가 살던 시절 한강변의 아름다운 실제 경치를 담아낸 진경산수화라는 것 이외에 달리 특별히 연구된 바 없는데… 문제는 겸재가 그려낸 〈금성평사〉와 사천의 시 「금성평사」를 비교해보면 몇 가지 이상한 부분이 발견된다는 것이다.

다시 말해 겸재의 〈금성평사〉는 사천과 약조한 '시화환상간'의 결과물로 두 사람이 같은 주제를 다루고 있건만, 두 사람의 작품에서 엇박자가 나고 있으니, 이에 대한 설명이 필요한 부분이라 하겠다.

이쯤에서 먼저 사천 이병연의 「금성평사」를 읽어보자.

欄頭來晚色　난두래만색
十里夕陽湖　십리석양호
拈筆沈吟久　념필침음구

平沙落雁圖 평사낙안도

난간머리에 저녁 빛 찾아오니
십리 양지바른 호수가 저녁이 되었네.
붓을 집어 들고 (입을 다문 채) 읊조리니
평사낙안도일세.*

* 이 詩에 대한 일반적 해
석은 '난두에 저녁 빛이 찾
아와/ 십리 석양호에 이어
지네./ 붓을 들고 잠시 생각
하다가/ 평사낙안도를 그렸
네.'라고 한다. 그러나 '沈吟
久'는 '잠시 생각함'이란 의
미가 아니라 '詩想을 詩로
이끌어내지 못해 끙끙대며
읊조림', 다시 말해 '詩를 오
래도록 가다듬고 있을 뿐
완성하지 못함'이란 뜻이다.
이는 결국 세 번째 시구는
시에 대해 언급하고 있으나,
마지막 시구는 시가 아니라
그림에 대해 언급한 것으로,
구분해 해석함이 마땅하다
하겠다.

언뜻 읽으면 저녁노을이 번져가는 한강변의 경관을 읊은 것으로 오해하고 넘기기 십상이다. 그러나 사천의 시의詩意에 접근하려면 먼저 그가 마지막 시구로 선택한 '평사낙안도平沙落雁圖'가 어떤 그림인지 정확히 알아둘 필요가 있다.

흔히 '평사낙안도'는 중국의 소강瀟江과 상강湘江 그리고 동정호洞庭湖 주변의 절경을 담아낸 '소상팔경도瀟湘八景圖'의 하나로, '평평한 모래톱에 기러기가 줄지어 내려앉는 장면'을 그린 것이라 알려져 있지만, 이것이 그렇게 간단치 않다. 왜냐하면 '소상팔경도'는 단순히 아름다운 풍경을 담아내고자 한 것이 아니라, 난세亂世를 만난 지식인들이 이상과 현실의 차이에서 겪게 되는 사상의 갈등과 고단한 삶을 반영한 작품으로, 문치주의文治主義를 통한 태평성대를 갈망하는 마음을 담고 있기 때문이다. 예를 들어 '소상강에 내리는 밤비'를 뜻하는 '소상야우瀟湘夜雨'라 하면 '벼슬길에 불우한 일을 당하거나 삶에 위기가 닥쳤을 때'의 심정을 비유하는 식이다.**

** '소상강에 내리는 비'가
아무리 아름답다 한들 칠흑
같은 밤엔 그 풍경을 볼 수
없건만, 아름다운 풍경의 상
징으로 그려진 것만 생각해
봐도 쉽게 이해할 수 있을
것이다.

이러한 '소상팔경도'는 조선후기에 이르면 판소리 '심청전'에도 등장할 정도로 일반 백성들에게까지 널리 회자될 정도였다. 그런데… 흥미로운 점은 심청이가 임당수로 향할 때 소상강에 몸을 던진 충신과 열녀들의 유령이 나타나 심청이의 효심을 치하하고 있다는 것이다. 이는

소상팔경이 정도正道를 지키고자 세상을 등진 은거자의
땅이자 죽음의 장소였음을 당시 조선 백성들도 이미 알고
있었다는 반증이다. 다시 말해 판소리를 즐기는 일반 백성
들도 소상팔경이 무슨 의미를 담고 있는지 알고 있었건만,
명색이 당대 최고의 시인으로 불린 사천 이병연이 '평사낙
안도'에 무슨 뜻이 내포되어 있는지 몰랐을 리는 없다 하
겠다.*

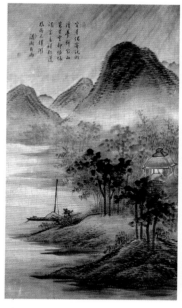

김득신, 〈소상야우瀟湘夜雨〉

嗈嗈鳴渦曉天開	옹옹명화효천개
十里沙平水碧回	십리평사수벽회
關山明月瀟湘雨	관산명월소상우
消息年年鴈帶來	소식년년안대해

기러기 울음소리 소란한 웅덩이에 새벽하늘이 열리며
십리 평평한 모래밭에 (흙탕)물이 푸른빛으로 회복되었네.
관문이 있는 산엔 밝은 달이 떠 있지만 소상강엔 (여전히) 비가 내
린다오.
(소상강의 비) 소식 해마다 이어지니 기러기 떼 줄지어 찾아오겠지.

충북 진천 근방의 미호천에 날아드는 기러기 떼의 모습을 통해 계속
되는 어지러운 정국을 비유한 시골 선비 남동희의 「평사낙안平沙落鴈」
이란 시이다.

진천 고을 미호천 변에 살던 시골 선비 남동희의 이 시는 『시경詩經·
패풍邶風』에 나오는 '옹옹명안嗈嗈鳴雁 욱일시조旭日始朝(기러기 떼 울
음소리 요란하니 솟아오르는 태양에 새 아침이 시작되네)'라는 시구를 차
용하여 쓰인 것으로, 여기에서 기러기는 어둡고 추운 시절을 피해 날

* 폭군 燕山을 몰아내고 조
선 11대 국왕으로 등극한
中宗은 신하들에게 자주 소
상팔경을 詩題로 내려 심중
의 생각을 간접적으로 나타
내곤 하였다. 예를 들어 遠
浦歸帆이란 시제를 내려 '이
제 관직에서 물러나 유종의
미를 거둘 때'라는 암시를
주는 식이다.

아온 손님(난세를 피해 떠도는 피난민)을 비유하고 있다. 그런데… 엄혹한 겨울 추위를 피해 찾아온 기러기는 기본적으로 피난민을 상징하지만, 동시에 외부세계의 소식(정보)을 전해주는 손님이자 밝음[陽]의 가치를 추구하는 선비의 상징이기도 하였다. 이러한 기러기에 대한 상징은 고려시대 문신 미수眉叟 이인로李仁老(1152-1220)의 시 「평사낙안」을 읽어보면 조금 더 선명해진다.

水遠天長日脚斜　　수원천장일각사
隨陽征鴈下汀沙　　수양정안하정사
行行點破秋空碧　　행행점파추공벽
低拂黃蘆動雪花　　저불황로동설화

물 멀고 하늘 길어 해를 (지탱하던) 다리가 기울자
양陽을 따라 먼 길 떠난 기러기 물가 모래톱에 내려왔네.
줄줄이 이어진 점이 깨지니 가을하늘 푸르른데
낮게 흔들리는 누런 갈대의 움직임에 눈꽃이 이누나.*

무슨 말인가?

밝은 정치의 기치를 내걸고 건국된 고려가 오랜 세월[水遠天長]이 경과한 탓에 건국 초기의 밝은 정치이념을 새겨둔 정鼎(국가를 상징하는 솥)의 다리가 기울자(조정에 법과 정의가 사라짐) 올바른 신하들이 백성들과 함께하며 마치 갈대밭에 숨어든 기러기처럼 갈대(백성)를 흔들어대면 갈대의 술이 눈처럼 날리게 될 것이란다. 한마디로 건국 초기의 밝은 정치를 회복하려는 올바른 신하들을 조정에서 내치면 이들이 백성들을 자극하기 마련이니, 이는 눈 내리는 겨울(국가적 어려움)을 앞당기게 될 것이란 뜻이다. 이런 까닭에 일찍이 공자께선 '군자는 자신과

* 이 시에 대하여 '물 멀고 아득한 하늘에 해지려는데/ 햇살 따라 날던 기러기 모래톱에 내리네/ 줄줄이 날아들어 가을하늘 푸르름 깨고/ 누른 갈대 낮게 스쳐 눈꽃을 흔든다.'라고 해석하는 경우가 많다. 그러나 日脚斜란 국가를 상징하는 솥[鼎]을 지탱하는 3개의 다리가 기울어졌다는 의미이자 국가가 추구하는 정의의 근본(일)이 기울어진 상황을 비유한 것으로 해석된다.

다른 자와 조화를 꾀하고, 소인은 자신과 뜻을 함께하는 패거리만 찾는다.'고 하셨던 것인데… 단맛에 길들여지면 쓴맛이 더욱 쓰게 느껴져 참기 어려운 것 또한 인간이니, 쉽지 않은 일이다.

대략 '평사낙안도'가 무슨 의미와 함께하였는지 알아보았으니, 이쯤에서 사천 이병연의 시「금성평사」를 첫 구절부터 다시 읽어보자.

흔히 사천의「금성평사」첫 구절 '난두래만색欄頭來晚色'을 '난간머리에 어슴푸레 해질녘 풍경이 찾아오니'라고 해석하곤 한다. 그러나 이어지는 시구가 '십리석양호十里夕陽湖'임을 고려할 때 현재시제가 아니라 미래시제로 읽는 것이 정확한 해석일 것이다. 또한 '올 래來'를 동사로 읽고 '만색晚色'을 명사로 해석하면 시의 대구 관계상 '석양 진 호수[夕陽湖]'가 아니라 '저녁 석夕'은 동사로 '양호陽湖'는 명사로 나눠 의미를 잡아주어야 한다. 이런 방식으로 사천의「금성평사」를 해석해보면,

난간머리에 해질녘 풍경이 찾아오면　欄頭來晚色
십리 양지바른 호수에 어둠이 내리리　十里夕陽湖

라는 의미가 되는데… 이는 난간머리에 석양이 비치면 곧이어 양지바른 호수에 어둠이 깔리게 될 것이란 뜻으로, '석양호夕陽湖'는 '저녁노을에 물든 아름다운 호수'가 아니라 '아무것도 보이지 않는 호수'라는 의미가 된다.* 그런데… 이어지는 시구가 '념필침음구拈筆沈吟久'이다.

흔히 '념필拈筆'을 '붓을 집어 듦'으로 읽지만, '글이나 그림을 그리기 위해 붓을 잡음'이란 의미는 통상 '집필執筆'이라 하지 '념필拈筆'이라 하지 않는다. 왜냐하면 '집을 넘拈'은 단순히 무언가를 손에 쥐고 있다는 뜻이 아니라 '특별히 어떤 것을 선택하여 손가락으로 집어 올리는 행위' 즉 선택에 방점이 찍혀 있는 글자이기 때문이다.

이는 결국 사천이 선택한 시어 '념필拈筆'은 단순히 '붓을 집어 듦'이

* '저녁 석夕'은 해가 서산을 넘어간 상태이지만, 殘光 때문에 어슴푸레 사물이 보이는 시간대를 뜻하며, '밤 석夕[夜間]'으로도 읽는다.

란 의미가 아니라 '특별히 어떤 붓을 선택하여'(특정 주제를 선택하여)라
는 의미가 되는데… '침음구沈吟久'라 하였으니 시구가 입속에서만 맴
돌 뿐 말로 만들어지지 않은 상태를 뜻한다 하겠다.

이는 결국 사천이 마지막 시구를 '평사낙안도平沙落雁圖'라 하였던
것은 적합한 시구가 떠오르지 않아 '평사낙안도'에 내포된 의미를 빌
려 시의詩意를 대신하였다는 뜻이다. 그러나 사천의 시「금성평사」만으
로는 그가 정확히 무슨 이야기를 하고자 하였는지 더 이상 알 길이 없
으니, 이쯤에서 겸재가 그려낸 〈금성평사〉와 비교하며 그 의미를 가늠
해보자. 왜냐하면 〈금성평사〉 또한 '시화환상간'을 통해 탄생한 작품이
니, 두 사람이 동일한 주제를 다루고 있기 때문이다.

겸재가 그린 〈금성평사〉엔 '평사平沙'(평평한 모래밭)는 있으나, 어디
에도 기러기 떼가 보이지 않는다.

그뿐만이 아니다. '평사낙안도'는 기본적으로 초겨울을 무대로 하건
만 겸재의 〈금성평사〉는 분명 여름철을 배경으로 하고 있는 탓에 이를

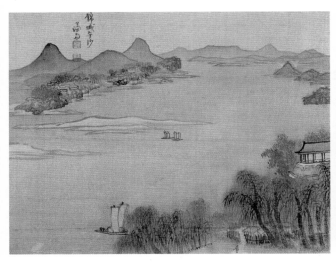

정선, 〈금성평사錦城平沙〉

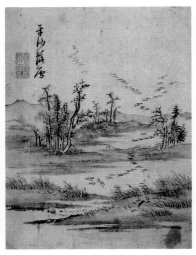

심사정, 〈평사낙안平沙落雁〉

'평사낙안도'와 연결 짓는 것 또한 무리가 있다. 그러나 겸재의 그림과 사천의 시는 모두 '금성평사'를 제목으로 하고 있으니 평평한 모래밭[平沙]이 두 사람의 작품에 내포된 의미를 읽어내는 공통분모임은 분명한데… 문제는 어떻게 평평한 모래밭에서 접점을 마련할 수 있는가이다. 겸재와 사천의 '금성평사'는 금성의 평평한 모래밭이라는 공간적 요소는 일치하지만, 시간적 요소는 각기 달리 설정되어 있다. 그렇다면 겸재의 〈금성평사〉는 현재진행형으로 사천의 「금성평사」는 미래시제로 읽어 하나의 문맥으로 연결하면 어떻게 될까? 겸재가 그려낸 〈금성평사〉는 원인적 요소가 되고, 사천의 시 「금성평사」는 결과에 해당된다.

무슨 말인가?

겸재가 그려낸 〈금성평사〉의 모습 끝에 사천이 읊은 「금성평사」의 상황이 벌어지게 될 것이란 의미이다. 필자의 행보가 다소 빠르게 느껴지시는 분이 계시다면 사천 이병연의 「금성평사」 첫 대목 '난두래만색欄頭來晚色(난간머리에 해질녘 풍광이 찾아오면)'이 어디에 있는 '난두欄頭(난간머리)'일지 생각해보시길 바란다.

해가 지는 모습을 보고자 하면 당연히 서쪽을 바라봐야 한다. 그러나 겸재의 〈금성평사〉는 한강 상류 동쪽을 향한 시점으로 그려져 있다. 이는 결국 양천현에 앉아 있는 겸재가 아니라 한강 건너편에서 양천현 방향을 바라보고 있던 사천의 시점이 되는데… 사천의 시점은 아침에 떠오른 해가 지고 있는 석양을 향하고 있으니, 미래시점이 되는 셈이다. 이는 결국 겸재는 아침해로 상징된 과거시점에서 현재까지 일어난 일에 대해 언급하고 있다면 사천은 향후 벌어지게 될 상황에 대하여 거론하고 있다 하겠다. 두 사람의 시점의 차이를 염두에 두고 이제 겸재의 〈금성평사〉를 꼼꼼히 살펴보며 그가 무슨 말을 하고 있는지 조금 더 자세히 들어보자.

겸재의 〈금성평사〉가 제목처럼 난지도 모래톱을 주제로 하고자 하였다면 당연히 양천현에서 강 건너 난지도 방향을 향한 시점으로 그려져야 함이 마땅할 것이다.

그러나 겸재가 그려낸 〈금성평사〉는 드넓은 한강이 막히는 것 없이 남한산성 근방까지 뻥 뚫려 있는 모습이다. 이는 난지도 모래톱을 향한 시선만으론 남한산성까지 이어지는 물줄기를 한눈에 담아낼 수 없는 탓에 남한산성을 바라보는 또 다른 시점을 겹쳐주었다는 의미로, 겸재의 〈금성평사〉는 눈앞에 펼쳐진 장면을 충실히 재현해낸 것이 아니라 다시점을 사용하여 의도적으로 재구성해낸 작품이란 뜻이다. 물론 산수화는 하나의 화면에 다양한 시점을 사용할 수 있음을 모르는 바 아니다. 그러나 산수화가 다시점을 사용하게 된 가장 큰 이유는 표현대상에 대한 유용한 정보를 실감나게 전하기 위한 것임을 기억해둘 필요가 있다. 다시 말해 겸재가 난지도 모래밭과 남한산성을 하나의 화면 속에 담아내고자 다시점을 사용하여 화면을 설계하였다는 것은 난지도 모래밭과 남한산성으로 비유된 두 개의 메시지(정보)를 한강을 매개로 연결해야만 했던 어떤 필요성에 부응한 결과라 여겨지는데… 그것이 무엇일까?

양천현 앞으로 흐르는 한강물은 남한산성 부근을 흐르던 한강물이 흘러온 것임을 명시적으로 담아내고자 함이다. 혹자는 이 지점에서 남한산성 근방을 흐르던 한강물이 난지도 근방으로 흘러내리는 것은 당연한 것 아니냐 반문하실지도 모르겠다. 당연한 말이다. 그러나 문제는 겸재가 그려낸 〈금성평사〉처럼 양천현에선 남한산성 근방까지 한강이 뻥 뚫려 보이지 않는다는 것이다. 이는 남한산성과 난지도 모래밭 사이에 펼쳐진 지형적 특성을 무시한 채 남한산성과 난지도 모래톱을 직접 연결시킨 것에 겸재의 화의畵意가 있다는 반증이다. 필자의 말이 아직 실감나지 않은 분은 〈금성평사〉를 겸재의 〈종해청조宗海聽潮〉와 비교

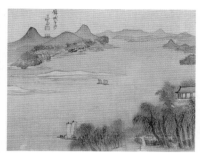

정선, 〈금성평사〉 정선, 〈종해청조〉

해보며 그 차이를 직접 느껴보시길 바란다.

두 작품 모두 양천현에서 한강 상류를 향한 시점으로 그려져 있고 멀리 남한산성이 보이지만, 〈종해청조〉는 〈금성평사〉와 달리 한강물이 남한산성 근방까지 직접 이어져 있지 않은 것을 확인하실 수 있을 것이다. 다시 말해 〈종해청조〉는 양천현에서 바라본 남산 방향의 시점과 남한산성을 향한 시점을 한 화면에 담고 있음에도 한강 물줄기가 남한산성 근방까지 이어진 모습이 아니건만, 남산보다 훨씬 하류에 위치한 난지도 앞을 흐르는 물줄기가 남한산성 턱밑까지 뻥 뚫린 모습으로 그려낸 〈금성평사〉를 어떻게 설명해야 할까?

이는 겸재가 필히 한강의 물줄기를 매개로 난지도 모래밭과 남한산성을 연결시킨 모습을 통해 모종의 메시지를 담아내기 위한 의도된 설계라고밖에 달리 설명이 되지 않는 부분이다.

『맹자孟子·이루離婁』편에 서자徐子가 맹자에게 '공자께선 자주 물을 칭하며 말씀하시길 물이여, 물이여, 라고 하셨는데 물에서 취한 것이 무엇입니까?'라고 묻는 장면이 나온다. 이에 맹자께선,

'근원이 있는 샘물은 콸콸 솟아나 밤낮을 쉬지 않고 흘러 웅덩이를 가득 채운 다음에야 나아가 바다로 흘러간다. 근원이 있는 것은 이와 같으니 공자께선 바로 이것을 취하신 것이다. 만약 근원이

없다면 칠팔월 사이에 빗물을 모아 크고 작은 웅덩이와 도랑을 모두 채워도 곧 말라버릴 것이다. 고로 명예가 실제보다 과한 것을 군자는 부끄러워한다.'*

*『孟子』의 이 부분은 달리 해석될 여지가 많다. 사천과 겸재 그리고 노론계 인사들이 이 부분을 어떻게 읽었는지 알 수 없지만, 성리학을 배운 조선 선비들은 대체로 이와 같이 해석하였을 것이다. 다시 말해 사천과 겸재의 작품이 비유를 통해 의미를 전하는 방식을 취하고 있음을 감안할 때 성리학식 해석을 바탕으로 비유체계를 설계하였을 것이란 전제하에 인용하였다. 그러나 필자는 맹자의 이 부분은 대학의 物有本末 事有終始가 필요한 이유에 대해 源泉과 강물의 관계를 통해 비유한 것이라 생각한다.

라고 대답했다고 한다. 맹자의 이 부분을 겸재가 그려낸 〈금성평사〉의 한강물이 남한산성 턱밑까지 이어진 모습과 겹쳐주면 무슨 이야기가 들려올까?

병자호란 때 남한산성에서 결사항전을 주장하였던 김상헌金尙憲을 원천源泉으로 삼은 노론 강경파 장동 김씨들의 물줄기이다.

이런 까닭에 겸재는 노론의 물줄기가 시작된 남한산성과 난지도 모래톱을 한강을 매개로 이어준 것이라 여겨지는데… 한강의 발원지가 남한산성도 아니고, 한강물이 남한산성에서 흘러내린 물로만 이루어진 것도 아니지만, 한강수엔 남한산성에서 흘러내린 물이 섞여 있으니 바로 조선의 선비 중에서도 골수 노론계 인사들이다. 이런 관점에서 보면 겸재의 〈금성평사〉에 그려진 세 척의 배가 향하는 방향이 무슨 의미를 담고 있는지 가늠이 된다. 화면 중간에 그려둔 한양을 떠나는 두 척의 배는 노론이 옹립한 영조께서 즉위 후 노론을 홀대하자 조정을 떠나간 인사들을 비유한 것이라면, 화면 아래쪽 한양을 향해 출발하는 돛단배는 노론 중에서 비교적 온건파인 탕평주의자를 뜻하는 것 아닐까? 왜냐하면 남한산성 근처에서부터 난지도 모래톱까지 이어진 한강에 시간 개념을 대입해보면 두 척의 작은 배는 과거시제가 되고, 화면 하단의 배는 현재진행형이 되는데… 세 척의 배가 각기 다른 방향으로 부는 바람을 머금고 있기 때문이다. 이는 북풍을 타고 떠난 자들이 남풍을 업고 슬며시 돌아오려는 모습을 담아내기 위함 아니겠는가? 정치가가 바람을 탄다는 것은 변화된 정치 환경에 편승하고자 함이라 할 때 겸재의 〈금성평사〉에 내포된 의미를 읽어보면 사천의 시

「금성평사」가 왜 '평사낙안도平沙落雁圖'로 끝났는지 설명이 된다.

간단히 말해 노론 인사들을 홀대하는 영조의 부당한 처사에 반발하며 기세 좋게 조정을 떠났던 자들이 막상 야인 생활이 길어지자 노론계 탕평주의자가 되어 조정에 복귀하고 있으나, 이런 자들은 서호西湖(양천현 부근의 너른 한강)에 어둠이 내리면 기러기 신세를 면치 못할 것이라고 하였던 것이다. 이는 역으로 대표적 노론 강경파 장동 김씨들이 정쟁에서 패하면 그들과 한배를 타고 있던 사천과 겸재 또한 모래톱에 의지한 채 불안한 밤을 지새우는 기러기 신세가 될 것이란 의미이기도 하니, 모든 것을 걸고 싸울 수밖에 없는 상황이었다 하겠다. 필자의 해설에 공감하기 어려우신 분은 겸재의 〈금성평사〉 하단부에 낚싯대를 메고 귀가하는 인물이 왜 그려졌을지 생각해보시길 바란다.

정선, 〈금성평사〉 부분

통상 동양화에서 낚싯대를 메고 귀가하는 사람은 '해가 기울며 어둠이 찾아오자(험난한 시기의 도래) 안식처로 돌아감'을 비유하곤 한다. 이런 까닭에 어둠이 찾아오는 해거름에 배를 띄우는 사람이 있으니, 귀가하던 낚시꾼이 이상히 여기며 돛을 올린 배를 바라보고 있었던 것이다. 그런데… 해거름에 한강을 건너려 돛을 올린 배가 한양을 향해 떠나도 도성 문이 닫히기 전에 도달할 수 없다. 이는 결국 조정을 기웃거리며 벼슬길을 찾는 노론계 탕평주의자들은 한양 땅을 밟아보지도

못하고 난지도 모래톱의 기러기 신세가 될 것이라는 의미 아닐까?

의기투합하여 함께 일을 시작하여도 모두가 끝까지 하는 경우는 극히 드물다.

사람의 능력과 자질 그리고 처지가 다른 탓에 어려움을 감내할 수 있는 힘도 다르고 절실함의 깊이도 다르기 때문이다. 이런 까닭에 덕이 있는 지도자는 구성원들을 챙기고 독려하며 낙오자가 생기지 않도록 세심히 배려하는 법이지만, 인간세상에는 조직을 지키고자 낙오자를 변절자로 낙인찍는 일이 비일비재하게 일어난다. 이는 과거의 동지를 변절자로 몰아야만 내부 결속력을 다질 수 있는 무능한 지도자들의 전형적 방법인데… 문제는 낙오자를 변절자로 몰면 변절자로 몰린 과거의 동지가 적이 되어 돌아온다는 것이다. 이런 까닭에 함께하던 사람을 떠나보낼 땐 작은 선물이라도 챙겨 보낼 수 있는 넓은 품을 지녔거나, 적어도 그렇게 하는 것이 더 큰 이득임을 알 정도라도 되어야 사람도 부릴 수 있는 법이다. 이런 관점에서 사천 이병연의 시 「금성평사」의 마지막 시구 '평사낙안도平沙落雁圖'를 읽는 마음이 편치 않다. 왜냐하면 사천과 겸재가 대표적 노론 강경파 장동 김씨들과 함께하며 어떤 명분을 내세웠던 이는 말 그대로 명분일 뿐, 실상은 차가운 강바람이 부는 모래톱에 웅크린 채 불안한 밤을 보내는 기러기 신세가 되지 않기 위하여 그들의 문예활동이 이루어졌다는 말과 다름없기 때문이다. 아무리 '과부 사정은 홀아비가 안다.'지만 낯 뜨거운 찬사로 기러기의 고단한 삶을 지워버릴 일도 아니고 진실을 덮어버릴 일도 아니니, 겸재의 작품에 내포된 내용이 다소 불편한 것일지라도 학자는 학자다운 태도를 잃지 않아야 하겠다.

〈종해평조〉

宗海廳潮

다산茶山 정약용丁若鏞(1762-1836) 선생은 '다른 관직은 구할 수 있으나, 목민관 직만큼은 원한다고 구해서는 안 된다.'라고 하셨다.

고을 수령의 직급이야 정승 판서에 비할 바 아니지만, 목민관의 직무는 규모가 작을 뿐 국가를 다스리는 국왕의 일과 다름없기 때문이다. 이런 까닭에 목민관은 업무 능력도 능력이지만, 청렴성과 현명함, 그리고 무엇보다 백성을 자식처럼 여기는 어버이의 마음이 필요하다고 한다. 그러나 필자는 조선 역사를 통틀어 정승 판서를 마다하고 목민관을 자청한 경우는 아직 들어본 적이 없다. 그저 큰 과오 없이 편히 지내다가 한양의 내직으로 옮겨가려는 약삭빠른 벼슬아치들에게 고을 수령 자리는 징검다리 정도로 여겨졌을 뿐이었다. 물론 공자께서도 '닭 잡는 데 어찌 소 잡는 칼을 쓰랴.'*라고 하셨다 하고, '천리마는 그 힘을 일컫는 것이 아니라 그 덕을 일컫는다.'** 하셨으니, 천리마에게 소금 수레를 끌게 할 일은 아니다. 그러나 자신을 천리마라 여긴다면 목민관 직을 사양할 줄도 알아야 한다. 왜냐하면 강아지도 정을 주지 않

* 『論語·陽貨』, '割鷄焉用牛刀.'

** 『論語·子罕』, '驥不稱其力 稱其德也.'

으면 따르지 않건만, 백성들의 등을 토닥이고 땀을 닦아주는 것을 하찮은 일로 여긴다면 목민관은 백성들에게 그저 까칠한 손님일 뿐이니, 아무리 출중한 능력을 지녔다 하여도 무용지물이 되기 때문이다.

물론 조선시대 목민관은 임기가 정해져 있었던 탓에 구조적으로 손님일 수밖에 없었던 부분도 있다. 그러나 떠날 것을 알면서도 깊은 정을 나눌 수 있는 것이 인간이니, 백성들이 목민관을 손님처럼 대하는 것은 떠날 사람이어서가 아니라 손님처럼 굴기 때문일 것이다. 사또가 어른이라 하여도 이는 국법이 그렇다는 것이지 백성들에겐 외지인일 뿐이다. 이런 까닭에 목민관이 먼저 백성들과 함께하려 들지 않으면 서로 데면데면할 수밖에 없고, 당연히 고을에 활기가 넘칠 리도 없다. 그런데 … 고을 수령이 부임 첫날부터 한양 땅만 바라보고 있으면 어찌될까?

이런 관점에서 겸재가 양천관아에 앉아 조수가 밀려오는 소리를 듣고 있는 모습을 그렸다는 〈종해청조宗海廳潮〉를 마주하는 마음이 착잡하다.

오늘날 미술사가들은 하나같이 겸재가 양천현령에 부임한 덕택에 《경교명승첩》과 《연강임술첩漣江壬戌帖》 등 한강 유역의 명소를 그린 진경산수화가 탄생되었다고 호들갑을 떨어댄다.

그러나 나랏님께서 그림을 그리라고 양천현령 직을 제수한 것도 아니고, 겸재가 한강 유역의 절경을 그려내기 위해선 반드시 양천현령이 되어야만 했던 것도 아니다.* 어떤 사연 끝에 겸재가 양천현령에 부임하게 되었는지 분명치 않지만, 양천현으로 떠나는 겸재를 위해 써준 사천 이병연의 시를 읽어보면 그는 양천현령 직을 피할 수만 있으면 피하고 싶어 했던 것이 분명해 보인다. 굳이 '목민관 직은 하고 싶다고 함부로 탐할 자리가 아니다.'라고 하였던 다산 선생의 입을 빌릴 것도 없이 하기 싫어하는 자에게 목민관 직을 맡긴 당시의 정치판도 개탄스럽

* 다산 선생은 귀양살이 중인 죄인의 처지에서도 도탄에 빠진 백성들을 안타깝게 여기며 국정 개혁의 방향을 모색하였다. 선생은 목민하고 싶은 마음뿐 목민관이 되어 백성들에게 봉사할 수 없는 처지이기에 목민관이 지녀야 할 마음을 저술 『牧民心書』로 대신한다고 하였다. 그런 목민관 자리를 아무리 영조께서 그림을 그리는 데 편의를 봐주기 위해 임명하였겠는가?

지만, 작품에 담긴 의미도 모르는 채 절경 운운하며 호들갑을 떨고 있는 오늘의 작태도 부끄럽다. 물론 사정이야 어찌되었든 결과적으로 빼어난 문화유산을 얻게 된 것은 후손으로서 감사히 여겨야 할 부분임을 부정할 필요까지는 없을 것이다. 그러나 학자라면 그것이 무엇인지나 알아보고 고마움을 표하든 찬사를 늘어놓든 해야 하지 않을까? 풍경에 홀린 탓인지 아니면 혹여 작품의 가치가 훼손될까 알면서도 쉬쉬하는 것인지 모르겠으나, 문제는 이 시간에도 작품의 실체를 호도하는 입들이 하루가 다르게 늘어가고 있으니, 걱정이 아닐 수 없다.

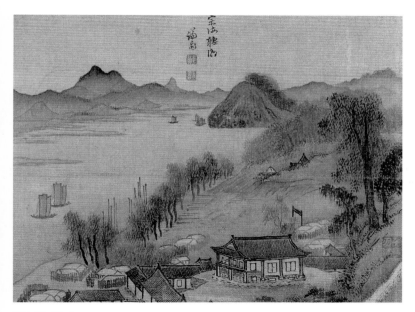

정선, 〈종해청조〉

 사천 이병연과 겸재 정선은 '시화환상간'의 약속에 따라 '종해청조宗海廳潮'를 주제 삼아 시와 그림으로 구현해내었다.
 그런데… 사천의 시 「종해청조」에 담긴 시의를 풀어내는 것이 녹록치 않다.

大哉滄海信　대재창해신

感慨坐潮歌　감개좌조가

路阻朝宗後　노조조종후

乾坤怒氣多　건곤노기다

창해를 믿는 것은 넓기 때문인가

앉아 있는 조수 노래하니 가슴깊이 사무치네.

근본이 되는 것이 훗날 길이 막히게 되면

노기가 많아져 건곤의 흐름이 생기리.

원문을 최대한 충실히 직역하면 대략 위와 같은 해석되는데… 도대체 이것이 무슨 의미일까?

사천이 감춰둔 시의를 읽어내려면 먼저 '종해宗海'가 무슨 의미로 쓰였는지 가늠해봐야 한다.

사천이 선택한 시어 '종해'에 대하여 원로 미술사가 최완수 선생은 『서전書傳·우공禹貢』편에 나오는 글귀 '바다를 종주宗主 삼아 천강千江과 백천百川이 조견朝見하듯…'에서 따온 것으로, 조선이 곧 중화문화의 주체라는 의미를 담고 있다고 한다.* 그러나 『서전·우공』편에 나오는 '종해'라는 표현에 내포된 의미가 간단치 않다. 왜냐하면 '종해宗海'의 종宗은 '근본[本]'이란 뜻인데… 바다를 모든 강의 종주라 하면 바다가 모든 강의 근본이 되어야 하기 때문이다.

무슨 말인가? 예를 들어 서해를 압록강의 종주라 하면 서해가 압록강의 근원이 되어야 하는데… 이는 압록강의 수원이 백두산 천지가 아니라 서해라고 하는 것과 다름없으니 문제이다. 그러나 분명 『서전·우공』편에 '바다를 종주 삼아 천강과 백천이 조견하듯…'이라 쓰여 있으니 이것을 어떻게 이해해야 될까?

* '千江과 百川이 朝見한다.' 함은 결국 조공을 받치며 종주국에 예를 표한다는 뜻이 되는데… 조선이 조선중화사상을 표방하고 성리학의 종주임을 자임한 것은 분명하지만, 이를 주변국이 인정하며 예를 표했다는 말은 들어본 적이 없다. 宗海란 바다와 만나는 땅끝을 경계로 하는 영토 개념으로, 千江과 百川은 그 영토 안에 있는 크고 작은 행정구역의 경계를 뜻하니, 이는 결국 천자 중심의 봉건제를 상징한다 하겠다. 그러나 조선은 天子國이 아니었으니, 宗海란 영토 개념일 뿐 중화문화의 주체임을 선언한 것으로 볼 근거는 없다.

만물이 시작되는 근원도 종宗이지만, 만물을 모두 받아들이는 것도 종宗이 될 수 있음이다. 왜냐하면 어떤 일의 끝은 새로운 시작과 겹치기 때문이다. 이런 관점에서 종해는 강물이 바닷물로 바뀌는, 다시 말해 '강의 흐름이 끝나고 바다라는 새로운 영역이 시작되는…'이란 의미를 내포라고 있다 할 수 있는데… 이를 음양의 이치로 설명하면 '양이 쇠하고 음이 시작되는' 또는 반대로 '음이 쇠하고 양이 시작하는…'이란 뜻으로 풀이된다.

　그렇다면 이를 사천의 선택한 시의 제목 「종해청조」와 겹쳐주면 무슨 뜻이 될까? 한강의 발원지 검룡소에서 시작된[宗] 물줄기가 끝나고 서해가 시작되는[宗] 지점에서 밀물[潮]이 들어오는 소리를 듣는다는 의미이다. 밀물이 밀려오는 소리가 들린다는 것은 강물을 바다로 배출해내던 한강이 역으로 바닷물이 역류하는 통로가 되었다는 뜻이다. 그런데… 문제는 흐름이 막힌 강물과 바닷물이 합해지면 당연히 한강의 수위가 높아지게 되고, 한강 유역 저습지에 위치한 논밭이 물에 잠겨 염해가 발생하게 된다는 것이다. 사천은 이러한 피해가 '좌조坐潮'(자리 잡고 앉아 물러나지 않는 밀물) 때문이라 한다. 이는 도道 혹은 기氣의 흐름이 막힌 탓에 만병이 생겨나고 있음을 비유한 표현으로, 이를 통해 '종해청조'의 의미를 가늠해보면 '한강의 끝자락에서 국정이 원활하게 돌아가지 않는 원인에 대해 듣노라.'라는 뜻이 되니, '좌조坐潮', 참 절묘한 시어라 하겠다.

　시의 제목에 내포된 의미를 읽었으니 이제 이를 염두에 두고 사천 이병연이 무슨 말을 하고 있는지 그의 시구를 찬찬히 음미해보자.

　사천의 시 「종해청조」는 '대재창해신大哉滄海信'이라 읊으며 시작된다.
　그런데… 대재大哉와 창해滄海는 크고 넓은 바다라는 공통분모로 묶을 수 있으나. 문제는 여기에 '믿을 신信'자가 왜 쓰여 있냐는 것이

다. 바다가 큰 것이기에 믿는다고 해석하면 큰 것은 쉽게 변하지 않는다는 뜻도 되고, 바다처럼 큰 것은 영속적인 것이란 의미도 되는데… 그것이 무엇이든 넓고 큰 바다를 믿음의 근거로 삼고 있음은 분명해 보인다. 그렇다면 넓고 큰 바다를 통해 구체적으로 무엇을 믿고 있다고 하였던 것일까?

'조신潮信'이라는 말이 있다.

조수간만이 규칙적으로 일어나듯 틀림없이 일어나는 정해진 약속을 일컫는 말이다.* 이는 결국 '대재창해신'이란 넓은 바다에서 밀물이 정해진 시간에 밀려오는 것은 크나큰 자연의 불변의 법칙을 뜻한다 하겠다. 그러나 이렇게 해석하려면 '대재창해신大哉海滄信'을 '滄海(信)大哉'로 바꿔 뜻을 잡아주어야 하며, 당연히 이어지는 시구들도 같은 구조를 통해 읽어내야 한다.

다시 말해 이어지는 시구 '감개좌조가感慨坐潮歌'는 '坐潮(歌)感慨'로 재편하여 해석해야 하니, '조가潮歌(밀물이 밀려오는 노랫소리)'가 아니라 '좌조坐潮(움직임 없는 밀물)'**와 가歌를 나눠 의미를 잡아주어야 할 것이다.

넓고 큰 바다는 정해진 약속[潮信]을 틀림없이 따르니 크다고 하는 것 아닌가[大哉滄海信]?
자리잡고 앉아 움직이지 않는 밀물[坐潮]을 노래하노니 가슴속에 깊은 탄식이 이네[感慨坐潮歌].

무슨 말인가?

밀물과 썰물이 반복되는 것은 한결같은 자연법칙으로 누구나 믿는 정해진 약속이건만, 어찌된 영문인지 밀물 때 들어온 바닷물이 빠지지 않고 아예 자리잡고 있으니, 백성들의 노랫소리에 가슴속 깊은 탄식이

서려 있다는 의미이다. 이는 결국 '하늘의 도道와 리理가 무너진 세상 탓에 백성들의 시름이 깊어진다.'라는 말과 다름없다.

왜냐하면 이어지는 시구가 '로조조종후路阻朝宗後'이지 '로조조종 후路阻潮宗後'라 하지 않았기 때문이다.

만약 '조종潮宗'이라 하였다면 밀물의 근원처, 다시 말해 바다를 뜻 하지만, 분명 '조종朝宗'이라 쓰여 있으니 '제후가 천자를 알현하는 일' 이란 뜻도 되고 '신하가 국왕을 알현하는 길이 막힘'이란 뜻도 되는데… 이를 당시 조선의 정치 상황에 대입해보면 이는 결국 영조께서 노론 강 경파들과 거리를 두고 만나주지 않는 일을 비유한 것이라 하겠다. 이런 까닭에 마지막 시구를 '건곤노기다乾坤怒氣多'라고 하였던 것인데… 이 는 '이처럼 순리에 어긋나는 일이 계속되면 백성들의 분노가 쌓이게 되고 결국엔 천지가 제자리를 잡게 될 것'이란다.

가뭄이 계속되어 강물이 줄어들면 강물을 바다로 밀어내는 힘이 약 해지기 마련이다. 그런데… 문제는 밀물이 들어올 때 바닷물이 바닷모 래를 끌고 와서 강바닥에 쌓아놓는 까닭에 가뭄이 계속되면 강 하구 엔 모래언덕이 생겨나게 되고, 모래언덕에 막힌 강물은 바다로 빠져나 가기 어려워질 수밖에 없다는 것이다. 그러나 밀물은 정해진 시간에 변 함없이 밀려와 모래를 계속 쌓아올리니 강폭은 하루가 다르게 좁아질 수밖에 없고 당연히 강물은 바다로 빠져나가기 더욱 어려워진다. 이는 결국 홍수로 불어난 강물이 모래언덕을 터트려야만 해결될 수 있는 문 제이다. 이런 관점에서 사천 이병연이 쓴 시구 '건곤노기다乾坤怒氣多' 의 '노기다怒氣多'는 '홍수를 부르는 비구름이 많아짐'이란 뜻이자, '비 정상적인 일이 계속되어 백성들의 원성이 쌓이면'이란 의미라 하겠다. 왜냐하면 비구름이 쌓여야 큰 비가 오고, 홍수가 일어나야 하구에 쌓 인 모래를 쓸어낼 수 있으며, 막혀 있던 물길이 트여야 예전처럼 강물

이 바다로 흘러갈 수 있기 때문이다. 그렇다면 이를 정치에 대입하면 무슨 말이 될까?

백성들의 원성이 하늘을 찌르면 하늘을 대신하여 백성들을 다스리는 국왕은 더 이상 수수방관할 수 없게 되고, 누적된 문제를 해결하고자 하늘이 홍수를 일으켜 모래톱을 터트리듯 특단의 조치를 취하여 국정의 흐름을 바로잡으려 할 것이란 뜻이다.

그런데… 문제는 모든 정치가는 나름의 명분을 내세우기 마련이고, 또한 나름의 논리를 갖추고 있는 까닭에 옳고 그름을 판단하기도 어렵지만, 정치적 문제는 옳고 그름의 문제보다 현명한 판단으로 최선의 선택을 하는 것에 있다는 것이다.

이 지점에서 '천시天時와 지리地理가 같지 않고, 지리地理와 인화人和가 같지 않은 상황에서 정치가가 가장 중시해야 할 것은 인화人和'라고 하였던 맹자의 가르침을 떠올려보자.*

* 『孟子·公孫丑』, '天時不如地理 地理不如人和.'

정치에서 '천시'보다 '인화'를 중시하라 함은 정치가 비록 하늘의 도道와 리理를 지향하고 있지만, 정치는 현실인 탓에 인간의 입장에서 하늘의 뜻을 헤아릴 수밖에 없기 때문이다. 다시 말해 인간은 무언가를 인식하거나 규정함에 있어 진실에 기반한다고 믿고 있지만, 실상을 알고 보면 진실 자체보다 관점에 따라 좌우되는 경향성이 강하게 나타나는데… 이러한 특성은 작게는 주변 환경에 대한 인식에서부터 크게는 우주관까지 모든 것에 영향을 미치기 마련이며, 그 정점에 종교와 정치가 위치하고 있기 때문이다. 이런 관점에서 사천 이병연이 선택한 시어 '건곤'에 담긴 의미가 가볍지 않다. 왜냐하면 사천이 선택한 시어 '건곤'은 단순히 '천지', 다시 말해 인간들이 삶을 영위하고 있는 공간을 일컫는 것이 아니라, 하늘과 땅의 관계를 수직 개념을 통해 설명하는 성리학적 우주관과 정교론政教論을 한 단어로 함축해둔 것이기 때문이

다. 생각해보라.

사천이 단순히 '하늘과 땅 사이에 노기가 많아지네…'라는 의미를 담아내고자 하였다면 왜 '천지노기다天地怒氣多'라 하지 않고 '건곤노기다乾坤怒氣多'라 하였겠는가? 물론 '건곤乾坤'을 '천지天地'로 읽을 수는 있다. 그러나 건과 곤은 하늘과 땅이라는 물리적 특성을 일컫는 것이라기보다는 『역易』의 괘卦 이름인 탓에 하늘과 땅으로 상징되는 우주 법칙의 근원적 요소를 설명하는 개념에 가깝기 때문이다.

이는 결국 사천 이병연의 정교관이 소위 '하늘의 변화에 땅이 순응하는'『주역周易』식 우주관을 통해 정치적 명분을 세우고 있다는 뜻이자, 하늘의 법리에 따라 인간세상을 다스리는 것이 바른 정치라는 논리를 펼치고 있다는 의미이다.

그런데… 문제는 어떤 정치가도 스스로를 무도하다거나 정의롭지 않다고 하는 경우는 없다는 것이다. 이런 까닭에 모든 정치가는 천도와 정의를 내세우지만, 문제는 현실정치에 무능한 정치가일수록 천도와 정의만 내세우며 독선에 빠지기 쉽다는 것에 있다.

이런 관점에서 사천 이병연이 선택한 시어 '건곤乾坤'을 읽는 마음이 무겁다. 왜냐하면 사천이 함께하였던 장동 김씨들이 조선 성리학의 종주를 자임해온 대표적 노론 강경파였고, 그들이 내세운 정치적 명분은 언제나 하늘의 뜻에 따라 땅의 정치가 행해지는 건곤乾坤의 질서에 있었기 때문이다. 한마디로 사천의 비유는 예정된 시간에 어김없이 밀려오는 밀물을 믿고 행동에 옮기는 것은 바다가 크기 때문에 신뢰할 수 있다고 판단한 결과이겠으나, 바다가 아무리 크다 한들 천지보다 클 수 없고, 때가 되면 밀물이 어김없이 밀려오지만 물은 언제나 아래로 흐르며 바다로 향하기 마련이니, 결국에 노론의 정치이념에 따라 질서가 잡힐 것이란 논리를 펼치고 있었던 것이다.

형이상학의 개념 없이 인간의 인식 틀이 넓어질 수는 없다. 그러나

인간은 현상계의 존재인 탓에 현상계를 통해 형이상학의 세계를 가늠해볼 수밖에 없는데… 눈앞에서 일어나는 현상계의 문제조차 정확히 파악하지 못한 탓에 해법을 내놓지 못하는 위정자일수록 형이상학을 동원하여 명분을 세우는 것으로 군림하려 드는 법이니, 예나 지금이나 눈 밝은 백성들이 찬찬히 살펴보는 것 이외에 달리 뾰족한 방법이 없다. 이제 사천의 시 「종해청조」에 겸재가 어떻게 화답하였는지 비교 감상해보자.

미술사가 최완수 선생은 겸재가 그린 〈종해청조〉에 대하여 언급하며,

조수가 밀려드는 드넓은 한강을 실감나게 표현하기 위해 난지도를 비롯한 모래섬들을 강 건너에 수없이 그려놓고 돛단배도 아래위로 여러 척 띄워놓았다. 강 상류에는 동쪽에 남산을 서쪽에 관악산을 먼 산으로 그려놓고 있다.…(중략)…

종해헌이란 이름은 '모든 강물이 바다를 종주宗主(우두머리) 삼아 흘러든다는 『書傳·禹公』편'의 글귀를 따온 것이다. 한강물은 양천현 앞에서 바닷물과 부딪치므로 이곳이 바로 종해宗海(우두머리 바다)라고 생각했던 모양이다. 이는 곧 조선이 중화문화의 주체라는 조선중화주의에 입각한 자부심에서 고유색 짙은 진경문화를 창달해갈 때 우리가 세계의 중심이어야 한다는 생각을 표방한 이름이다.

'종해헌'이란 현판 글씨를 만교晚橋 김경문金敬文(1602-1685)이 숙종 5년(1679)에 써 걸었다 하니 아마 그 이름도 이때 처음 지어졌을 것이다.

이 시기는 진경문화가 막 태동하던 때였다.…(중략)…

지금은 행주 하류에 수중보를 막아서 물길을 고의로 차단했기 때문에 조수 밀리는 소리가 예전 같지가 않다고 한다. 군사 목적으

로 건설했다는 이 인공보가 언제 철거되어 〈종해청조〉의 옛 풍류
를 되찾을 수 있을지! 그날을 손꼽아 기다린다.

라는 글을 남긴 바 있다.

최 선생은 '조수가 밀려드는 드넓은 한강을 실감나게 표현하기 위해
난지도를 비롯한 모래섬들을 강 건너에 수없이 그려놓고 돛단배도 아
래위로 여러 척 띄워놓았다.'라고 하였다. 그러나 겸재가 그려낸 〈종해
청조〉를 살펴보면 한강 하류가 아니라 상류 쪽을 향한 풍경을 그려두
었다. 생각해보라.

겸재가 한강이 드넓은 바다와 만나는 지점(양천현의 종해루)에서 밀
물이 밀려오는 소리를 듣고 그 감흥을 담아내고자 하였다면 당연히 조
수가 밀려오는 한강 하류를 향한 시선으로 〈종해청조〉를 그려내야 하
지 않았을까?

그러나 겸재의 〈종해청조〉를 살펴보면 작품 하단에 양천 고을의 모
습을 넓게 배치해둔 까닭에 바닷물이 역류하는 장관은커녕 드넓은 강
폭의 모습조차 담아낼 수 없었다.

한마디로 겸재가 종해헌에 앉아 바닷물이 역류하는 장쾌한 장면을
담아내고자 〈종해청조〉를 그린 것이라면 이는 실패작이라 할 수밖에
없다. 그러나 겸재가 작품의 주제를 살리려면 화면에 드넓은 강폭부터
설정해야 함을 몰랐을 리는 없었을 것이다.

왜냐하면 겸재의 〈금성평사〉라는 작품과 〈종해청조〉를 비교해봐도
비슷한 위치에서 비슷한 시점을 통해 양천현에서 바라본 한강의 모습
을 그려내었으나, 〈금성평사〉는 드넓은 강폭과 함께하는 반면 〈종해청
조〉는 광활함이 느껴지지 않기 때문이다.

〈금성평사〉는 말 그대로 평평한 모래밭이 주제이고, 〈종해청조〉는 강

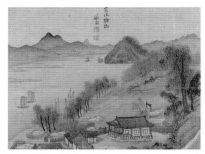

정선, 〈종해청조〉　　　　　　　정선, 〈금성평사〉

물과 바닷물이 뒤섞이는 드넓은 한강이 주제 공간인데… 종해헌과 한
강을 어떻게 배치해야 드넓은 한강의 느낌을 그려낼 수 있는지 잘 알고
있던 겸재가 왜 〈종해청조〉에 어울리지 않는 답답한 포치법布置法을
선택하였던 것일까? 화가로서의 겸재의 능력을 고려할 때 이는 화의畫
意(그림에 담아둔 화가의 생각이나 뜻)에 따른 의도된 포치법이라 생각할
수밖에 없는 부분이다. 그렇다면 겸재의 의도된 포치법엔 무슨 비밀이
숨어 있는 것일까?

　이 지점에서 잠시 만교 김경문이 양천관아에 '종해헌'이란 현판을
내걸게 된 이유를 잠시 생각해보자. 왜냐하면 한강은 서해 바다로 흘
러들기 직전 임진강이란 큰 물줄기를 받아들인 후 강화도 앞바다로 향
하기 때문이다. 다시 말해 만교 김경문이 양천관아에 '종해헌'이란 현
판을 내걸었던 것은 지리적 위치에 따른 것이 아니라 양천현이 한강과
서해를 연결하는 수운을 감독하는 관청이란 의미를 담고자 하였던 것
이다.* 이런 관점에서 사천 이병연과 겸재의 '종해청조'는 단순히 '양천
관아 종해헌에서 밀물이 밀려오는 소리를 듣는 장면'을 표현한 것이 아
닐 개연성이 높다.

　겸재가 그린 〈종해청조〉를 자세히 살펴보면 한강을 항해하는 돛단
배들이 모두 상류를 향하고 있다.

* 겸재가 양천현령에 부임하
기 한 해 전(영조 15년, 1739)
강화유수 權僑는 강화도 전
등사 삼랑성 남문을 수축하
고 '宗海樓'라는 현판을 내
걸었다. 이는 한강과 서해가
만나는 지점이 양천 고을이
아니라 강화 앞바다라 한 것
인데… 중요한 것은 宗海(강
과 바다의 접점)가 아니라,
樓(망루)인가 軒(관청)인가
이다. 다시 말해 부여된 행
정적 역할 혹은 성격에 있다
하겠다.

이는 밀물을 타면 힘들이지 않고 강을 거슬러 올라갈 수 있고, 강의 수위가 높아진 탓에 좌초의 위험을 피할 수 있기 때문이다. 이런 까닭에 뱃사람들은 물때에 맞춰 배를 운항하기 마련인데… 겸재의 〈종해청조〉에는 물때에 맞춰 한강을 거슬러 오르는 배보다 훨씬 많은 배가 양천관아 앞 한강변에 정박해 있는 모습이다.*

물때가 되었어도 항해하는 배보다 정박해 있는 배가 많다는 것은 물동량이 많지 않다는 뜻일 것이다. 그런데… 원래부터 물동량이 적었다면 배를 많이 건조했을 리 없으니, 이는 결국 물동량이 줄어들었다는 뜻이거나 어떤 이유에서든 배의 운항을 막는 요소가 생겼다는 의미라고 여겨지는 부분이다. 그렇다면 겸재 정선이 양천현령을 맡고 있었을 당시 (영조 16년-영조 21년) 한강을 통한 물동량이 급격히 감소할 만한 특별한 일이 생겼던 것일까?

크고 작은 재해는 있었지만 전국적인 흉년이나 재앙은 없었으니, 특별히 물동량이 감소할 만한 요인은 없었다고 해도 무방하겠다.

그런데… 1742년(영조 18) 영조께서 영의정 조현명趙顯命(1690-1752)에게 양인良人의 호구를 조사하여 『양역실총良役實摠』을 만들도록 명한 일이 있었다. 이는 서민들에게 막대한 부담을 지워왔던 병역세법을 개정하기 위한 기초자료를 수집하기 위함으로, 영조 26년(1750)부터 시행된 균역법의 토대가 이 무렵 만들어지기 시작하였던 셈이다. 그런데… 균역법은 양인에게 부과되던 양포를 2필에서 1필로 반감시켜주고, 세수의 부족액을 어魚·염鹽·선세船稅 등을 징수하여 보충하는 것을 골자로 하였던 까닭에 염전과 선박을 소유하고 있던 기득권층의 반발이 심할 수밖에 없었다.

영조의 가장 대표적 치적인 균역법과 탕평책은 조선의 정치사회적 변혁을 수반할 수밖에 없었던 까닭에 이를 두고 노론과 소론이 극렬히 대립하였음은 잘 알려진 역사적 사실이다.

* 겸재의 〈종해청조〉를 자세히 살펴보면 양천관아 앞 버드나무 숲 사이로 돛대들이 그려져 있는 것을 볼 수 있다. 이는 밀물이 밀려와 물때가 되었어도 항해에 나서지 않는 배가 많다는 뜻이라 하겠다.

그렇다면 겸재가 그린 〈종해청조〉는 균역법 시행을 극렬히 반대해온 노론 강경파의 견해를 반영하고 있었던 것은 아닌지 살펴볼 필요가 있겠다.*

*〈宗海廳潮〉를 비롯한 〈木覓朝暾〉〈小岳候月〉〈金城平沙〉 등의 작품은 겸재가 양천현령 직을 마치고 인왕산 골짜기로 돌아와 인왕산 골짜기에 은거한 소위 '인곡유거' 시절 소론과 함께 개혁을 추진하던 사도세자의 행보에 반감을 지닌 장동 김씨들을 위해 제작된 것으로, 과거 양천현령 시절에 경험했던 일을 재구성한 작품이지 양천현에서 직접 그린 것이 아니라 여겨진다. 왜냐하면 강한 정치적 메시지를 지닌 사천 이병연의 詩意에 따라 겸재의 畵意가 적절히 반응하려면 겸재의 정치적 식견이 사천에 버금가야 하는 문제가 있으며, 무엇보다 사천의 시의와 겸재의 화의가 상보적 관계임을 고려할 때 두 사람이 지근거리에서 협업한 결과로 볼 수밖에 없기 때문이다.

균역법에 따라 염전과 배를 소유하고 있던 부유한 양반들에게 세금을 부과하게 되면 늘어난 세금을 벌충하고자 소금 값과 뱃삯을 올리게 될 테고, 결국 소비가 줄어들며 경제가 침체될 텐데… 경기가 나빠지면 먼저 아우성치는 것은 서민들이다. 세상 이치가 이러하니 염전의 생산량을 줄이고 배를 운항하지 않으면 당장은 손실이겠으나, 백성들을 볼모로 잡고 버티면 배고픈 백성들이 먼저 나랏님을 원망하게 될 것이고, 결국엔 예전의 정책으로 돌아갈 수밖에 없을 것이란 논리인데… 이를 '건곤乾坤의 도道'(하늘이 정한 불변의 이치)와 연결시키고 있으니, 기가 막힐 노릇이다.

이는 결국 '종해헌에서 밀물이 밀려오는 소리를 듣는다(종해청조)'는 것은 '당장은 군포를 감면해준다 하니 백성들이 반기고 있지만, 머지않아 백성들의 아우성이 들려올 것이다.'라는 말과 다름없다. 이래서 하늘의 도를 들먹이는 자를 믿지 말라 하는지도 모르겠다.

유능한 의사는 약이 아무리 좋아도 환자가 약을 이겨낼 수 있는지 살펴가며 처방하는 법이라 한다. 필자에겐 영조께서 처방한 균역법이 당시 조선이 감당해낼 수 있었던 것이었는지 판단할 능력은 없다. 그러나 분명한 것은 정치·사회적 개혁을 요구하는 목소리가 구중궁궐에 계신 영조의 귀에까지 들릴 만큼 요란했고, 우리는 겸재의 진경산수화를 통해 그 잔향을 들을 수 있다는 것이다.

아무리 진경산수화가 조선의 아름다운 풍경을 조선인의 시각으로 실감나게 담아내었다고 찬사를 퍼부어도 이는 조선 고유색의 발현과

국토 예찬의 범주를 벗어날 수는 없다. 그러나 한 번만 더 생각해보면 진정한 의미의 조선의 고유색이란 당시 조선인의 조선 사회에 대한 인식과 가치관이 발현된 것이지 단순히 미적 영역에 국한시킬 일은 아니다. 이런 관점에서 진경산수화의 진정한 가치는 당시 사람들의 생생한 이야기를 들을 수 있다는 것에서 찾아야 하며, 이를 통해 진정한 예술로 자리매김됨이 마땅하다 생각한다. 물론 이를 위해선 설령 듣기 거북한 부분이 있어도 생각해볼 여지와 타당한 증거가 있다면 끝까지 들어보려는 열린 자세부터 갖춰야 하니, 쉬운 듯 쉽지 않은 일이긴 하다. 겸재의 〈종해청조〉는 작품의 주제 격인 드넓은 한강이 있어야 할 자리에 양천관아가 자리하여 역류하는 조수의 흐름을 막고 있는 모습이다. 그런데… 겸재의 화의畫意가 풍경이 아니라 소리에 있었다면 이는 성공적 작품이라 할 만하다. 왜냐하면 역류하는 바닷물을 양천관아에 의해 병목현상을 일으키도록 만들어주면 당연히 유속이 더욱 빨라지게 되고 소리도 커지게 되기 때문이다. 물론 이를 위해선 눈앞의 풍경을 즐기는 일과 달리 소리를 들어보려는 노력이 필요한 일이지만, 그럴 만한 가치는 충분하지 않은가?

〈목멱조돈〉

木覓朝暾

『논어論語·위정爲政』은 '자왈 위정이덕 비여 북진거기소이 중성공지 子曰 爲政以德 譬如 北辰居其所而 衆星共之'라고 시작된다.

이에 대하여 학자들은 대체로 '정사를 다스림에 덕을 쓰는 것은 비유컨대 항상 제자리를 지키고 있는 북진을 여러 별이 에워싸고 도는 것과 같다.'라는 의미로 읽는다.

그런데… 북진北辰을 구심점으로 뭇별이 회전하는 것은 질서정연하게 작동되는 우주의 질서 혹은 이상적 정치체제에 대한 비유일 뿐, 중요한 것은 인간세상의 구심점이자 질서를 부여하는 덕德과 덕치德治를 과연 무엇에 근거하여 규정할 것인가에 있다.

이 지점에서 공자께서 말씀하신 '북진北辰'을 북극성이라 해야 할지, 아니면 천구天球의 북극이라 해석해야 할지 묻게 된다. 왜냐하면 북극성의 위치는 지구의 자전축의 연장선상에 설정된 진북眞北에서 조금 벗어나 있기 때문이다.*

* 공자께서 말씀하신 북진에 대하여 북극성으로 해석하는 쪽과 진북으로 해석하는 쪽이 있는데… 『論語·爲政』의 내용을 감안할 때 북극성으로 해석함이 마땅하다 생각한다. 흥미로운 것은 공자가 살아 계시던 시절 북극성은 북두칠성의 오른쪽 첫째 별 근방에 있었다 한다.

북진을 북극성으로 해석하면 완벽하진 않지만, 정치의 구심점이 되는 것 혹은 그런 존재라는 뜻이 되지만, 북진을 진북으로 읽으면 우주의 중심축이자 기준이 된다. 그러나 공자께서는 덕치德治를 위정爲政의 기준으로 삼았을 뿐 도치道治를 주장하시지 않았으니, 도와 덕을 하나로 묶어 함부로 하늘의 뜻을 들먹이며 현실정치의 엄혹함을 외면하는 무능한 위정자들의 행태와 구별할 필요가 있다 하겠다.

그렇다면 공자께선 무엇을 덕치의 근간으로 삼았던 것일까?

정치는 인간사회를 위한 것이니 덕치를 위해선 당연히 인간에 대한 이해가 우선하여야 한다 하셨다. 이런 까닭에 공자께선,

> 도와 함께하는 정치를 추구하며 (도에 어긋나는 행동을) 바로잡고자 형벌을 가하면 백성들은 벌을 면하고자 할 뿐, 부끄러워하는 마음이 없게 된다. (그러나) 도와 함께하며 덕에 이르고 이를 가지런히 함(평균치)을 통해 예禮를 세워(禮를 통해) 수치심을 느끼도록 만들면 (이것이) 쌓여 인격이 만들어진다.*

*『論語·爲政』, '子曰, 道之以政 齊之以形 民免而無恥 道之以德 齊之以禮 有恥且格.'

라고 하셨던 것이리라.

공자께선 모든 인간이 공감할 수 있는 도덕적 기준을 통해 세상을 다스릴 때 북극성과 같은 존재가 되어 인간세상의 질서를 부여한 구심점이 될 수 있다 하신다.

이는 역으로 위정자와 백성들은 같은 인간이지만, 각기 다른 판단기준을 통해 세상을 이해하고 대처하고 있다는 뜻이기도 하다. 이런 관점에서 보면 덕치의 시작은 역지사지易地思之의 마음을 배우는 것에서 비롯된다 하겠는데… 문제는 역지사지라는 말 자체가 인간은 누구나 자신의 관점에 따라 세상을 보고 타인을 판단하기 쉽다는 뜻이기도 하니, 남의 눈을 통해 시야를 넓힌다는 것이 말처럼 쉬운 일은 아니다.

북극성을 기준 삼아 방향을 잡는 것은 한양에서도 강릉에서도 제주에서도 북극성은 북쪽 하늘에서 빛나기 때문이다. 그러나 한양에도 강릉에도 제주에도, 아니 전국 어느 고을에도 제각기 남산이라 불리는 산이 있듯, 세상을 보고 판단하는 기준이라는 것이 모두 적용 범위가 같은 것은 아니다.

이런 까닭에 한양 사람이 강릉의 남산을 기준 삼아 남쪽을 정해서도 안 되지만, 강릉 사람에게 한양의 남산을 남쪽의 기준으로 삼으라 해서도 안 된다.

물론 정치란 안동 사람도 한양에 올라간다 하게 하고 삼척 사람도 한양에 올라간다 하게 하며 평양 사람도 한양에 올라간다 하게 하는 것에서 시작되는 것임을 부정할 수는 없다.

그러나 위정자가 남쪽에 있는 산을 남산이라 부르는 것과 남산이 있는 곳을 남쪽의 기준으로 삼는 것의 차이를 구분하지 못하면 조선팔도 모든 고을 사람들에게 한양에 위치한 남산을 남쪽의 기준으로 삼게 하는 어이없는 일도 벌어진다.

이런 관점에서 겸재의 《경교명승첩》에 실려 있는 〈목멱조돈木覓朝暾〉이란 작품에 담긴 의미를 읽어보자.

정선, 〈목멱조돈〉

'목멱조돈木覓朝暾'.

글자 그대로 해석하면 '목멱산(한양의 남산)에 아침해가 떠오름'이란 뜻이 되지만, 겸재가 그려낸 〈목멱조돈〉에 병기되어 있는 사천 이병연의 시 「목멱조돈」과 함께 음미해보면 이 작품에 내포된 의미가 간단치 않다.

曙色浮江漢　서색부강한
觚稜隱釣參　고릉은조심
朝朝轉危坐　조조전위좌
初日上終南　초일상종남

사천의 위 시에 대하여 저명한 미술사가들이

새벽빛 한강에 떠오르니
언덕들 낚시 배에 가리네.
아침마다 나와서 정좌하면
첫 햇살 남산 위를 오르네.

라고 소개한 탓에 겸재의 〈목멱조돈〉을 소개할 때면 권위 있는 매체들까지 앞다투어 이를 인용하고 있는데… 도대체 어떻게 이런 엉터리 해석이 아무런 검증 없이 통용될 수 있는지 절망감이 들 정도이다.

'강한江漢'을 '한강漢江'으로 해석할 수 있는 무지도 놀랍지만, '고릉觚稜'이 어떻게 '언덕들'이 될 수 있으며, '조삼釣參'은 또 어떻게 '낚싯배'로 해석될 수 있다는 것인지… 제발 권위에 걸맞게 신중하고 책임 있는 글쓰기를 해주시길 거듭 부탁드린다.

사천 이병연이 선택한 시어詩語 '강한江漢'은 『맹자孟子·등문공滕文

公』의 '강한이탁지江漢以濯之(장강과 한수의 물로 세탁함)'의 바로 그 '강한'으로, 양자강과 한수를 일컫는 말이다.*

물론 사천의 시가 양천 고을에서 한강 건너 목멱산에 해가 떠오르는 장면을 바라보며 그려낸 겸재의 〈목멱조돈〉과 함께 장첩되어 있으니, '강한'을 '한강'으로 해석할 수도 있다. 그러나 사천이 '한강'이라 하지 않고 군이 '강한'이라 하였던 것은 '강한'을 통해 '한강'을 설명하는, 다시 말해 한강 유역에서 벌어지고 있던 상황에 대해 언급하기 위하여 골라낸 시어이다.

사천의 시 「목멱조돈」은 '서색부강한曙色浮江漢(새벽빛이 강한에 떠다니니)'라고 시작된다. 이는 『시경詩經·탕지습蕩之什』의 「강한江漢」이란 시의 첫 대목 '강한부부江漢浮浮'와 「강한」의 내용을 압축시켜 하나의 시구에 담아낸 것으로, 『시경·탕지습』「강한」을 통해 「목멱조돈」에 감춰둔 시의詩意를 읽어내라 뜻과 다름없으니, 이쯤에서 잠시 『시경·탕시습』「강한」에 무슨 이야기가 쓰여 있는지 읽어볼 필요가 있겠다.

강한에 떠 있는 용사들이 거침없이 나아가네,
오랑캐를 안정시키고자 유설하여 회수의 오랑캐를 얻으리라.
이미 나의 전차가 출전하여 별동대의 깃발을 설치하였네,
오랑캐를 안정시키고자 (진을) 펼치니 회수의 오랑캐를 향한 문고리라오.

강한을 휩쓸고 있는 용사들이 번쩍번쩍 물결을 일으키며 나아가네,
사방을 경영한 후 성과를 보고하러 국왕에게 찾아가리라.
사방을 이미 평정하였으니 국왕의 나라의 무리로(일원으로) 받아주시길,
시간을 얽어매(기회를 살려) 다툼을 취하면 국왕의 마음에 편안함

을 실을 수 있으리.

강한의 물가를 (향해) 왕명으로 호랑이를 부르고,
격식에 따라 왕을 정해 사방에 두어 나의 강토를 다스리게 하여
오랑캐의 오랜 병폐를 바로잡으면 장차 왕국의 경계가 될지니
(국왕의) 강토에서 통용되는 이치와 함께함이 남쪽 바다에 이르리.*

江漢浮浮 武夫滔滔　　강한부부 무부도도
匪安匪遊 淮夷來求　　비안비유 회이내구
旣出我車 旣設我旟　　기출아거 기설아여
匪安匪舒 淮夷來鋪　　비안비서 회이내포

江漢湯湯 武夫洸洸　　강한탕탕 무부광광
經營四方 告成于王　　경영사방 고성우왕
四方旣平 王國庶定　　사방기평 왕국서정
時靡有爭 王心載寧　　시미유쟁 왕심재녕

江漢之滸 王命召虎　　강한지호 왕명소호
式辟四方 徹我疆土　　식벽사방 철아강토
匪疚匪棘 王國來極　　비구비극 왕국내극
于疆于理 至于南海　　우강우리 지우남해

『시경·탕지습』「강한」의 전반부이다. 천자의 영토 주변에 위치한 '강한江漢(야만인 지역)'을 용감한 대부大夫들에게 정복하도록 하여, 이를 천자의 법으로 다스리는 제후국 삼아 제국을 지키는 방파제로 활용하자는 내용이다. 그렇다면 『시경』「강한」에 내포된 의미를 사천의 시구

* 「江漢」의 이 부분에 대한 일반적 해석은 '강수와 한수 넘실대는데 용사들이 씩씩하네/ 잠시도 편히 쉬지 못하고 회수의 오랑캐를 찾아가네/ 나의 전차는 이미 떠났고 새매깃발 세워졌으니/ 편히 숨 돌릴 틈도 없이 회수의 오랑캐와 싸우려 하네/ 강수와 한수 출렁이는데 용사들이 거침없네/ 천하를 누비며 빛나는 공을 세우고 국왕께 아뢰네/ 사방의 나라 평정하니 왕국도 곧 편해지리/ 이제 전쟁이 없으니 왕의 마음도 편해지리/ 강수와 한수의 물가에서 왕이 소호에게 명하길/ 사방의 나라 따르게 하여 우리 강토 바르게 다스리고/ 어려움과 위급함을 물리쳐 왕국을 바로잡으라/ 경계를 바로잡아 땅을 나누어 남쪽 바다 끝에 이르게 하라.'라고 한다. 그러나 「江漢」의 핵심은 야만족을 복속시켜 천자의 법을 따르는 제후국으로 봉하여 천자의 나라를 외곽에서 지키게 하는 천자 중심의 봉건제를 통해 천하를 안정시키라는 것에 있다.

'서색부강한曙色浮江漢'과 겹쳐주면 무슨 뜻이 될까?

사천 이병연의 시 「목멱조돈」은 겸재의 그림 〈목멱조돈〉과 하나로 묶여 있으니, 사천이 선택한 시어 '강한'은 결국 한강 주변의 야만인을 정복하여 교화시켜야 한다는 의미라 하겠다. 그런데… 문제는 한강 유역에 살고 있는 백성 또한 당연히 조선 백성이건만, 어떻게 자국의 백성들을 정복하여 교화시켜야 할 대상이란 말을 입에 담을 수 있는지 그저 놀라울 따름이다.

그렇다면 사천 이병연이 선택한 시어 '고릉舳稜'은 또 무슨 의미일까? '고릉'은 '언덕들'이란 뜻이 아니라 '전각의 가장 높고 뾰족한 모서리'를 일컫는 말이다. 또한 동아시아 문예에서 '고릉'의 처마선 높이가 일정한 모습은 균형 잡힌 정치의 비유로 쓰임을 감안할 때 사천이 선택한 시어 '고릉'은 결국 '조정의 권력구도가 균형 잡힌 상태'를 의미한다 하겠다. 그런데… 이어지는 말이 '은조삼隱釣參'이니, 숨어서 삼參을 낚는다는 뜻도 되고 숨어 있는 삼參을 낚는다는 의미로도 해석할 수 있는데… 삼參이 과연 무슨 의미로 해석될 수 있을까? '석 삼參'으로 읽으면 문맥이 만들어지지 않으니, '참여할 참參'으로 읽어 '숨어 있는 자를 조정에 참여시키고자 낚음'이란 의미로 읽을 수도 있겠으나, 이 또한 시의詩意가 명확하지 않다.

그렇다면 조금 더 분명히 시의를 읽어낼 방법은 없을까?

'심상지탄參商之歎'이란 말이 있다.

서쪽 하늘의 심성參星과 동쪽 하늘의 상성商星이 멀리 떨어져 있어 만나지 못하는 것을 비유한 표현으로, '사이가 나쁜 형제가 오래도록 만나지 못함을 한탄함'이란 의미로 쓰이는 말이다. 그렇다면 사천 이병연의 두 번째 시구를 '별이름 심參'으로 읽어 '고릉은조심舳稜隱釣參'이라 읽으면 무슨 의미가 될까?

고릉觚稜(전각의 가장 높은 네 귀퉁이)의 높이를 가지런히 하고자
(균형 잡힌 조정의 권력구도를 위하여) 조정에서 밀려나 재야에 은거
중인[隱] 서쪽 하늘의 심성을 낚고 있네[釣參].

라는 문맥이 만들어진다. 이를 영조 치세기의 정치 상황에 대입시키면
무슨 이야기가 들려올까? 영조께서 조정 권력이 노론에 편중되는 것을
견제하고자 탕평책을 통해 소론 인사들을 중용하신 것에 대한 노론의
반발이다.

　사천 이병연은 영조께서 노론과 소론은 모두 서인西人(심성參星)을
뿌리로 하는 한 형제와 같은데… 동쪽 하늘의 상성商星과 서쪽 하늘의
심성參星이 만나지 못하는 것을 한탄하는 '심상지탄'이란 말도 있건만,
어찌 같은 심성(서인)끼리도 함께하지 못하느냐 하시며 탕평책을 고집
하시는 것에 대해 불만을 토로하고 있었던 것이다.

　그렇다면 노론 강경파들은 은거 중인 소론 인사들을 다시 조정에 들
이려는 영조의 탕평책에 어떤 논리로 맞섰던 것일까?

　한마디로 노론과 소론이 한 뿌리임은 틀림없으나, 이는 과거지사일
뿐이란다. 필자의 행보가 조금 빠르게 느껴지시는 분은 이 시의 제목
이 '목멱조돈'임을 상기해보시길 바란다. 아침해가 떠올랐으니 당연히
밤하늘의 심성(서인)은 기억 속에 존재할 뿐, 애써보고자 하여도 직접
볼 수 없는 상태(과거지사)가 되었다는 의미라 하겠다.

　이런 관점에서 보면 사천 이병연의 첫 시구 '서색부강한曙色浮江漢'
이란,

피아를 정확히 구별할 수 없던 어두운 밤이 지나고 새벽이 찾아오
니[曙] 미처 알지 못했던 얼굴색[色]이 드러나는구나. 이에 한강 유
역에 은거하고 있는 야만인들[江漢]을 힘으로 제압하여 교화시킬

용사들이 떠다니네[浮].

라는 의미가 된다. 이처럼 소론 인사들을 정벌의 대상이자 야만인이라 규정한 노론 강경파를 향해 같은 형제끼리 협력하여 조정을 잘 이끌라는 영조의 말씀이 씨알이나 먹혔겠는가?

동서고금의 모든 통치자는 특정 당파나 특정 신하에게 권세가 집중되는 것을 막고자 신하들끼리 서로 견제할 수 있는 정치구도를 만들어내고자 하기 마련이다.

그러나 신하들은 조정의 주도권을 쥐고자 다투기 마련인데… 이는 일차적으로 정적을 제거하고 권력을 독점하기 위함이겠으나, 통치자의 뜻에 따라 자신들의 안위가 흔들리는 것을 막고자 함이기도 하다.

이런 까닭에 특정 신하나 당파에 휘둘리지 않고 국왕다운 면모를 지키려면 강력한 왕권과 지혜로운 영도력이 필요하지만, 이를 겸비하는 것이 말처럼 쉬운 것이 아니다. 왜냐하면 강력한 왕권이란 것도 지지세력을 필요로 하기 마련이니, 결국 누군가를 곁에 둘 수밖에 없기 때문이다.

국왕의 힘의 원천은 누구도 부정할 수 없는 정통성에 있고, 신하는 통상 명분을 통해 힘을 키워간다. 그런데… 정통성이 확고하지 않은 왕위계승권자가 특정 정치세력의 도움으로 보위에 올랐다면 어떤 일이 벌어지겠는가?

국왕도 빚을 지면 빚에서 자유로울 수 없는 법이니, 노론 강경파의 입장에서 영조는 채무자일 따름이었다. 이런 관점에서 사천 이병연의 세 번째 시구 '조조전위좌朝朝轉危坐'에 내포된 의미를 읽어보자.

미술사가들이 '아침마다 나와서 정좌하면'이라 해석한 이 시구는 백거이白居易(772-846)의 시 「장한가長恨歌」에 나오는 '성주조조모모정聖

主朝朝暮暮情'의 '조조朝朝'와 소동파蘇東坡의 「적벽부赤壁賦」에 나오는 '정금위좌正襟危坐'의 '위좌危坐'를 차용하여 쓴 것이다. 이는 결국 사천의 세 번째 시구에 내포된 의미를 읽어내려면 먼저 「장한가」와 「적벽부」에서 '조조朝朝'와 '위좌危坐'가 어떤 상황에서 쓰였는지 살펴 시어에 내포된 의미를 정확히 해둘 필요가 있다는 뜻이라 하겠다.

> 촉강의 물 옥처럼 맑고 촉산 또한 푸르건만
> 황제는 (시간이 지나도) 아침저녁으로 양귀비를 그리워하네.
> …(중략)…
> 난세가 안정되어 황궁으로 돌아오는 길에
> (양귀비가 묻혀 있는 마외파에) 이르러 차마 그냥 지나치지 못하네.*

양귀비의 미색에 빠져 국난을 초래한 당唐 현종玄宗이 촉蜀으로 피난길에 나서게 되었을 때 수행 군사들이 양귀비의 처결을 요구하며 봉행을 거부하는 사태가 벌어졌다 한다.

이에 현종은 어쩔 수 없이 아끼던 양귀비를 희생시키고서야 겨우 촉 땅에 피난할 수 있었는데… 겨우겨우 피난지에 도착하자 아직도 정신을 차리지 못한 당 현종이 죽은 양귀비를 그리워하며 매일 밤낮으로 애통해하는 모습을 백거이는 위와 같이 읊었다.

「장한가」의 이 대목을 사천 이병연의 시구 '조조전위좌朝朝轉危坐'와 겹쳐보자.

'조조朝朝'는 '조조모모정朝朝暮暮情(아침저녁마다 양귀비를 그리워하며)'이 되고, '전轉'은 '천시지전天施地轉(하늘이 땅의 기운을 바꿈)', 다시 말해 '위태롭던 정국이 변함'에 해당됨을 알 수 있을 것이다. 그렇다면 사천이 선택한 시어 '위좌危坐'는 또 무슨 의미를 내포하고 있는 것일까?

적벽대전을 앞둔 조조曹操(155-220)가 달 밝은 밤에 휘하 장수들과

* 「長恨歌」, '蜀江水碧蜀山青 聖主朝朝暮暮情… 王施地轉回龍馭 到此躊躇不能去.'

〈목멱조돈〉　379

선상연회를 벌이던 중 까마귀가 남쪽으로 날아가는 모습을 보고 불길한 생각이 들어 '밤에 까마귀가 울며 날아가다니 이 어찌된 영문인가?' 묻자, 휘하 장수들은 '달이 너무 밝아 날이 샌 줄 알고 둥지를 떠나 날아가며 운 듯합니다.'라고 대답하였다 한다. 이에 조조가 크게 웃으며 '월명성희月明星希(달이 밝아 별이 성기니) 오작비남烏鵲飛南(까마귀와 까치가 남쪽으로 날아가네)'이라는 즉흥시를 지어 읊었으니, '빼어난 영웅(조조)이 출현하자 여타 군웅들이 존재가 희미해지네…'라며 경계심을 풀었다 한다.

그런데… 흥미로운 것은 소동파와 함께 뱃놀이를 즐기던 어떤 사람이 조조의 위 시를 읊자 또 다른 사람이 퉁소를 불어 화답하였는데, '곡조의 여운이 가냘프게 이어지며 끊이지 않고 실낱같이 이어지는 것이 춤을 추는 깊은 골짜기와 함께하는 듯 불속의 교룡이 울며 외로워하는 듯' 애잔하길래 소동파가 근심스레 옷깃을 여미고 자세를 바로 하며 그 연유를 묻는 장면에서 '정금위좌正襟危坐'라는 말이 나온다는 것이다.* 이에 적벽강에서 함께 뱃놀이를 하던 손님이 대답하길,

*「赤壁賦」, '餘音 嫋嫋 不絕 如縷 舞幽壑之 潛蛟泣孤… 蘇者愀然 正襟危坐而問 客曰何爲其然也.'

> (조조의 시구) '월명성희月明星希 오작비남烏鵲飛南(달이 밝아 별이 성기니 까마귀와 까치가 남쪽으로 날아가네)'와 (오늘날) 이것이(남중국의 현실) 조맹덕(조조)의 시와 다르기 때문 아니겠는가[此非趙孟德之詩乎]?

라고 하였다 한다.

이는 결국 조조가 적벽대전을 앞두고 벌인 야연에서 까마귀가 울며 날아가는 불길한 징조를 보고 철저히 대비하였다면 적벽대전에서 패하지 않았을 텐데… 휘하 장수들의 말을 듣고 안일하게 생각한 탓에 대업을 이루지 못하였음을 남중국의 백성들이 애통해하고 있었다는

뜻이다.*

흔히 '위좌危坐'를 '정좌正坐'로 해석하는 경우가 많다. 그러나 '위좌'는 단순히 '자세를 바르게 하고 앉음'이란 뜻이 아니라 '정금위좌正襟危坐(옷깃을 바르게 여미고 자세를 바로 함)', 다시 말해 '진지하고 신중한 태도로 임함'이란 의미에 가까우며, 사천이 선택한 시어 '위좌'는 소동파가 '정금위좌'하고 질문하여 들은 대답(불길한 조짐을 간과하여 대업을 그르치게 된 일)을 뜻한다. 이런 관점에서 사천 이병연의 세 번째 시구 '조조전위좌朝朝轉危坐'에 담긴 의미를 다시 읽어보자.

> 양귀비의 미색에 홀려 국정을 등한시하고 국난을 당해 험난한 촉蜀 땅으로 피난을 가서도, 황제라는 자가 범부처럼 정에 매달려 정신을 못 차리고, 불길한 징조를 보고도 주변인의 말에 휩쓸려 냉정히 판단하지 못한 탓에 대업을 그르치는 것은… (조조전위좌朝朝轉危坐)

간단히 말해 국왕은 정情에 휩쓸려 조정대사를 그르쳐서도 안 되고, 측근들의 말만 듣고 안일하게 국사를 처리해서도 안 된다는 의미가 되는데… 이는 역으로 영조께서 왕권이 어느 정도 안정되자 정에 이끌려 엄혹한 정치 현실에 대한 판단력이 흐려진 탓에 대업을 그르치고 있다는 비난과 다름없는 주장이라 하겠다. 이어 사천 이병연은 국왕이 공과 사를 구별하지 못한 채 정에 휩쓸려, 불길한 예후를 보면서도 냉정히 판단하지 못한다면 아침해가 남산에서 떠오르는 것으로 오인한 무리들이 세상을 어지럽히는 일이 벌어질 것[初日上終南]이라 한다.

일반적으로 사천의 시구 '초일상종남初日上終南'은 '종남산終南山(남산)위로 아침 첫 햇살이 떠오르네…'라는 의미로 해석한다.

그러나 '종남終南'은 남산(종남산)이란 의미 이전에 『시경詩經·진풍陳

* 명대 나관중의 『三國志演義』는 서기 184년 황건의 난부터 서기 280년까지 중국에서 벌어진 실제 사건을 바탕으로 쓰였지만, 충효사상을 전파하기 위하여 역사를 각색한 소설일 뿐이다. 蘇東坡는 曹操가 적벽대전에서 패한 탓에 중국 남부 지역이 오랫동안 낙후된 변방으로 남게 되었고, 결과적으로 착취의 대상이 되었음을 안타까워하였다.

風』의 「종남終南」이란 시의 제목이자, '천자의 통치권이 미치는 영역의 끝단에서 변방의 행정을 대행하는 기관'을 뜻하는 말이다.＊

다시 말해 사천의 시구 '초일상종남'의 '종남'은『시경』의 「종남」이란 시를 어원으로 하는 '남산'의 유교식 이름이라 하겠다. 이런 관점에서 사천이 '종남산 위로 아침 첫 햇살이 떠오르네…'라고 읊은 것은 커다란 정치적 파장을 몰고 올 수 있는 매우 위험한 도발적 발언이 된다. 왜냐하면 종남산은 천자나 국왕의 명을 받아 변방의 행정을 대행하는 기관일 뿐 독립된 조정이 아니며, 해는 남산이 아니라 동산에서 떠오르기 때문이다.

동아시아 문예작품에서 해가 뜨는 동쪽은 봄이란 의미와 함께 어떤 일이 시작됨을 뜻하고, 남쪽은 여름이란 의미와 함께 번성을 상징한다. 그런데 종남산에서 해가 뜬다 하였으니, 이는 이미 시작된 일을 계승 발전시키는 소임을 저버리고, 독자적으로 새로운 시작을 하는 것과 다름없는 일이 된다. 이러한 현상을 왕조국가의 정치와 겹쳐주면 무슨 의미가 될까?

국왕이 종남산을 두고 변방의 행정을 대행토록 한 것은 국왕의 치세기가 마치 만물을 성장케 하는 여름에 접어든 형국으로, 만물이 원활히 성장하도록 돕기 위하여 종남산도 둔 것인데… 종남산이 본연의 임무를 망각하고 새로운 시작점[東山]이 된다면 여름을 봄으로 되돌리는 것과 다름없는 일 아닌가? 이는 결국 시퍼렇게 눈을 뜨고 있는 국왕 앞에서 또 다른 권력의 구심점이 생겨나고 있는 모습이니, 하늘에 두 개의 태양이 떠오를 판이다. 이쯤에서 사천 이병연이 선택한 시어 '종남終南'이 무슨 의미가 될 수 있는지『시경』을 통해 조금 더 자세히 읽어보자.

＊ 동아시아 문예작품에서 남산은 흔히 '천자나 국왕의 실질적인 통치행위가 이루어지는 현장의 관청'을 상징한다. 『詩經』의 「남산유대」「절남산」「신남산」「남산」「종남」 등의 시는 소위 天子南面(천자는 남쪽을 향해 앉음)으로 상징되는 옛 중국의 봉건제를 통해 시의를 담아두었다.

종남산에서 무엇을 취할까? 곁가지와 조미료라네.

지도자가 되고자 하는 자가 끝단〔極〕에 머무니 비단옷에 여우갖옷일세.

얼굴에 윤기가 돌고 붉은 것이 이것이야말로 지도자의 모습이 아니겠는가?

종남산에서 무엇을 취할까? 벼리를 취하고 당堂을 취하리.

지도자가 되고자 하는 자가 끝단에 머무니 불무늬 예복과 수놓은 치마라네.

패옥을 많이 둘렀으니 죽은 아비께 제주 올리는 일을 잊지 마시길.*

終南何有 有條有梅　종남하유 유조유매
君子至止 錦衣狐裘　군자지지 금의호구
顔如渥丹 其君也哉　안여악단 기군야재

終南何有 有紀有堂　종남하유 유기유당
君子至止 黻衣繡裳　군자지지 불의수상
佩玉將將 壽考不忘　패옥장장 수고불망

* 「終南」에 대한 일반적 해석은 '종남산에 무엇이 있나 유자나무와 매화나무/ 군자께서 오시니 비단옷에 여우갖옷/ 얼굴은 붉은색 진정 우리 님이라네/ 종남산에 무엇이 있나 구기나무와 팥배나무/ 군자께서 오시니 불무늬 예복에 수놓은 치마/ 패옥 소리 은은하니 장수하고 불망하소서'라고 한다.

『시경』에 의하면 천자가 '종남산'을 두고자 한 이유는 나무가 성장하면 새로운 가지〔條〕가 생겨나듯 규모가 커진 제국의 변방을 관리할 새로운 행정조직을 두고 위탁통치를 시키고자 함이니, 대리 통치자는 변방의 백성들이 중앙정부의 정책과 조화를 이루도록 조미료〔梅〕 역할을 해내야 한다고 한다.** 또한 지도자가 되고자 하는 자〔君子〕는 천자의 법리를 벼리〔紀: 투망의 손잡이〕 삼아 당堂(정무를 보는 집)을 운영하며, 위탁통치자의 본분에 충실한 끝에 지도자로 봉해진 이후에도 자신을 지도

** 흔히 '終南何有 有條有梅' 부분을 '종남산에 무엇이 있나, 유자나무와 매화나무'로 해석하지만 '條'는 나무 둥치에서 분기된 곁가지를 의미하며 '梅'는 매화나무가 아니라 음식에 조미료 역할을 하는 매실을 뜻한다. 『書經』 '若作和羹 汝惟鹽梅' '만약 조화로운 국을 만들고자 하면, 너는 오직 소금과 매실이 되어…'

〈목면조돈〉

자로 임명해준 천자의 은혜를 잊지 말아야 한다[壽考不忘]는 조건을 달고 있다. 이는 결국 『시경』의 「종남산」은 천자의 정치이념을 통해 대리통치하는 중국식 봉건제의 원형을 상징한다 하겠다. 그러나 「목면조돈」에서 언급하고 있는 '종남'은 한양에 있는 남산을 지칭하는 것이 분명하다. 그렇다면 이는 결국 조선의 국왕이 지도자가 되고자 하는 자(예비 지도자감)에게 위탁통치를 맡긴 조정의 지부라는 뜻이 되는데… 영조 치세기에 이에 부합하는 것을 어디에서 찾을 수 있을까?

　조선은 제후국을 거느린 적이 없으니, 당연히 중국 식 봉건제를 행한 적도 없다. 그러나 종종 국왕을 대행하는 대리청정이 행해졌고, 조선의 왕조에서 가장 오랫동안 대리청정을 맡은 사람은 영조 치세기의 사도세자였다. 또한 겸재가 양천현감에 부임할 때(영조 16년, 1740) 사천과 약조한 '시화환상간(사천의 시와 겸재의 그림을 서로 바꿔 봄)'에서 〈목면조돈〉이 탄생하였지만, 〈목면조돈〉을 포함한 33점의 작품을 묶은 《경교명승첩》이 완성된 것은 사도세자의 대리청정이 시작된 영조 25년(1749) 이후였다. 다시 말해 겸재의 《경교명승첩》에 수록된 작품의 대다수가 겸재가 양천현령에 재직할 당시 현장에서 제작된 것이 아니라 양천현령 직을 마치고 인왕산 기슭에 돌아와 과거 양천 고을에서 보고 느낀 것을 반추하여 제작된 것으로, 〈목면조돈〉 또한 한양으로 돌아와 그렸을 가능성이 크다. 이런 관점에서 볼 때 사천과 겸재가 '목면조돈'을 제작하게 된 것은 사도세자의 대리청정에 반감을 지닌 장동 김씨들을 필두로 한 노론 강경파들의 정치적 견해를 피력하기 위한 방편이었을 개연성이 매우 높다. 왜냐하면 사천 이병연이 선택한 시어詩語와 겸재 정선이 그려낸 〈목면조돈〉의 모습이 예사롭지 않고, 무엇보다 소론계 인사들과 함께 균역법을 비롯한 개혁 정책을 이끌어낸 사도세자의 대리청정에 노론 강경파들이 극심한 위기감과 반감을 보이며 격렬히

저항했음은 잘 알려진 역사적 사실이기 때문이다. 이런 관점에서 사천 이병연의 시 「목멱조돈」을 처음부터 다시 읽어보자.

曙色浮江漢	서색부강한
觚稜隱釣參	고릉은조심
朝朝轉危坐	조조전위좌
初日上終南	초일상종남

『시경詩經·강한江漢』의 '강한부부江漢浮浮'를 빌려 '서색부강한曙色浮江漢'이라 하고, 『논어論語·옹야雍也』의 '고불고觚不觚 고재觚哉 고재觚哉(고가 고답지 않으니 고이겠는가)'*와 '심상지탄參商之歎(사이가 나쁜 형제가 오래도록 만나지 못함을 한탄함)'을 인용하여 '고릉은조심觚稜隱釣參'이라 하더니, 소동파의 「적벽부」에 나오는 '정금위좌正襟危坐'와 백거이의 「장한가」에서 '조조모모정朝朝暮暮情'을 빌려 '조조전위좌朝朝轉危坐'라 하고선 다시 '초일상종남初日上終南'은 『시경·종남』으로 시의詩意를 대신하여 완성한 시이다. 불과 스무 자로 쓰인 사천 이병연의 시 「목멱조돈」 속에 『시경』과 『논어』 소동파와 백거이의 서사시가 함축되어 있는 것을 어떻게 이해해야 할까? 아무리 생각해봐도 이는 「목멱조돈」에 내포된 시의에 쉽게 접근하지 못하도록 겹겹이 장애물을 설치해둔 것이라 여겨지는데… 사천은 왜 이토록 시의를 감출 정교한 설계가 필요했던 것일까? 한마디로 시의를 정교하게 감춰야 할 만큼 예민하고 위험한 정치적 사안을 다루고 있었기 때문이다. 이쯤에서 사천 이병연이 '남산에서 떠오르는 아침해'라는 의미를 왜 「목멱조돈」이라 했던 것인지 생각해보자.

굳이 생각해볼 것도 없이 조선의 도읍지 한양의 남쪽에 위치한 야트막한 흙산을 목멱산木覓山이라 불렀기 때문일 것이다. 그러나 남산은

* 『論語·雍也』의 이 부분은 일반적으로 禮가 무너져가는 것을 빗대어 본분을 망각하고 살아가는 세태를 비판한 것이라 한다. 그러나 공자께선 禮의 본질과 형식을 같은 것으로 취급하지 않았음을 고려할 때 달리 해석될 여지는 충분하다 하겠다.

목멱산 이외에도 종남산終南山, 인경산引慶山, 열경산列慶山 그리고 '마뫼'라는 순우리말 이름으로도 불리었음을 기억해둘 필요가 있다. 그런데… 사천 이병연은 시의 제목을 목멱산에서 따와 「목멱조돈」이라 하였으나 시의 마무리는 '초일상종남初日上終南'이라 하였으니, 남산을 '종남산'이란 또 다른 이름으로 부른 셈이 된다. 물론 목멱이든 종남이든 어차피 남산을 지칭하는 것이니 특기할 것이 없다 생각할 수도 있다. 그러나 세상의 모든 이름엔 의미가 담겨 있기 마련이니, 같은 것을 다른 이름으로 부를 수도 있지만, 그렇다고 내포된 의미가 같은 것은 아니다. 이쯤에서 한양도성 남쪽에 위치한 야트막한 흙산을 목멱산이라 부르게 된 연유를 『조선왕조실록』을 통해 알아보자.

남산을 목멱산木覓山이라 부르게 된 것은 이곳에 왕실의 평안을 비는 제사를 지내던 국사당을 두었기 때문으로, 이로 인해 야트막한 흙산에 불과한 목멱산은 조선팔도의 모든 산이 절을 올리는 산이 되었다 한다.* 한마디로 남산을 목멱산이라 부르는 것엔 왕실의 번영을 기원하는 마음이 담겨 있다 하겠다.

이에 반해 남산을 종남산이라 부르는 것은 『시경』의 「종남」이란 시에서 비롯된 것으로 천자를 대신하여 변방의 행정을 대행하는 일종의 대리통치기관이란 의미가 내포되어 있는 이름이다.

사천 이병연이 '목멱'과 '종남'의 차이를 몰랐을 리 만무하니, 분명 그 차이를 알고 썼을 것이다. 이는 결국 사천이 시의 제목으로 정한 「목멱조돈」은 단순히 '남산에서 아침해가 떠오름'이란 뜻이라기보다는 '왕실의 평안을 기원하는 남산에서 아침해가 떠오르니'라는 의미에 가까운데… 문제는 해는 동산에서 뜨지 남산에서 떠오르지 않는다는 것이다.

그렇다면 목멱산에서 해가 떠오르는 모습이란 한양도성에 자리하고 있는 국왕이나 조정의 관점이 아니라 양천현으로 비유한 조정 바깥

* '吏曹에 명하길, 백악을 진국백으로 봉하고 남산을 목멱대왕으로 삼노니, 경대부와 사서인을 (이곳에서) 제사를 올리지 못하게 하라.' '命吏曹 封白岳爲鎭國伯 南山爲木覓大王 禁卿大夫士庶不得祭'. 『朝鮮王朝實錄』太祖 4年.

의 재야인사들이 목멱산에서 해가 뜨는 것으로 오해하고 있다는 의미
를 감춰두었던 것 아니었을까? 무슨 말인가? 사람은 흔히 자신이 위치
한 곳에서 편의상 특정 지표물을 기준 삼아 동서남북을 정하고, 이를
통해 일상을 영위하게 된다. 그러나 이는 하나의 지역에서 통용되는 것
일 뿐, 왕조시대 정치판의 동서남북은 국왕이 위치한 도읍지를 기준점
으로 정해지게 마련이니, 목멱산을 해가 뜨는 동산으로 여긴다는 것은
조정 바깥 인사들이 정세를 오판하고 있다는 의미와 다름없다 하겠다.
이런 관점에서 사천 이병연이 읊은 시를 읽어보면 조정 바깥 재야인사
들이 목멱산에서 해가 뜨는 것으로 오판하게 된 이유에 대해 언급한
것으로 해석되는데… 이쯤에서 겸재가 그린 〈목멱조돈〉을 통해 사천이
무슨 말을 하였는지 조금 더 자세히 들어보도록 하자.

* 이한성 동국대 교수는 겸
재의 〈목멱조돈〉은 화면 중
앙의 목멱산을 기준으로 우
측 배경엔 남한산성을 좌측
배경엔 북한산을 그린 것이
라 한다. 그러나 필자가 보
기엔 목멱산 좌측 뒤편의
뾰족한 산은 규모로 보나
위치로 보나 북한산성이 있
는 북한산이 아니라 경복궁
뒤편 백악산을 그린 것이
라 여겨진다. 겸재는 〈목멱
조돈〉에 등장하는 목멱산과
백악산의 모습을 비슷하게
그려 부자지간인 영조와 사
도세자를 암시하고자 하였
을 것이다.

겸재의 〈목멱조돈〉과 마주해보면 누구나 그림 속 남산의 모습이 실
제와 달리 가파르게 우뚝 솟은 것이 생소하게 느껴질 것이다.

또한 목멱산 우측 뒤편에 그려둔 남
한산성의 모습과 화면 좌측의 백악산
을 비교해보면 겸재가 남한산성을 의
도적으로 실제보다 크고 가깝게 설정
해두었음을 알게 된다.* 흔히 미술사가
들은 실경산수화와 달리 진경산수화
는 단순히 실경을 재현함에 그치지 않
고 실경에서 느낀 감흥을 실감나게 전
하기 위하여 화가가 임의로 화면을 재
구성하거나 특정 표현대상을 강조 혹

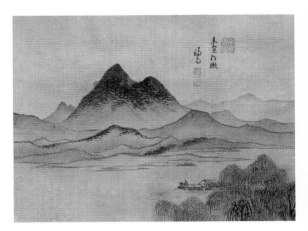

정선, 〈목멱조돈〉

은 과장하는 특성이 있다 한다. 어디까지를 실경에서 느낀 감흥을 실감
나게 전하기 위하여 실경을 변형시킨 것이라 할 수 있을지 논외로 치더

라도 실경에 변형을 가하는 행위는 작품에 내포된 화의를 강조하기 위한 목적에서 비롯된 것이며, 이는 결국 작품의 주제의식을 표출하기 위하여 작가가 선택한 수단이란 뜻이다. 이런 관점에서 겸재가 실제와 달리 목멱산의 경사도를 높게 설정하고, 남한산성을 크고 가깝게 묘사한 것에는 숨겨진 화의가 있을 것이란 추론이 가능한데… 겸재는 이를 통해 무슨 말을 하고자 하였던 것일까?

앞서 필자는 사천의 시구 '초일상종남初日上終南'의 '종남'은 『시경』의 「종남」이란 시에서 비롯된 것이며, 이는 단순히 남산이란 의미 이전에 '천자의 정치이념을 대행하는 변방의 행정기구'를 뜻한다 하였다. 그런데…『시경』을 읽어본 사람은 잘 알겠지만, 『시경』은 크게 풍風·송頌·아雅로 편성되어 있고, 세간에서 널리 불려지던 풍風은 보통 송頌이나 아雅에서 주제로 삼고 있는 내용을 다양한 방식으로 재구성한 경우가 대부분이다. 다시 말해 『시경·풍』에 수록되어 있는 시는 『시경·송』이나 『시경·아』에서 제기된 정치철학적 문제를 보다 구체적인 특정 사례를 통해 읊은 것으로, 『시경』의 아雅·송頌·풍風은 유기적으로 연결되어 있다 하겠다. 이는 결국 사천 이병연의 시구 중에 나오는 '종남'이 『시경·진풍』의 「종남」이란 시에서 비롯된 것이지만, 『시경·진풍』「종남」이란 시는 『시경·소아』의 「절남산지습節南山之什」에 나오는 「절남산」이란 시를 모태로 하고 있는 까닭에 『시경·진풍』「종남」은 『시경·소아』의 「절남산」을 통해 보다 구체적인 의미를 읽어낼 수 있다는 의미이기도 하다. 이런 관점에서 접근해보면 겸재의 〈목멱조돈〉이 실제 남산과 달리 왜 가파른 모습으로 그려졌는지 설명이 가능하다.

절도사가 (대리통치하는) 저 남산에선 벼리를 잡은 돌이 바위를 쌓고 있네.
번쩍번쩍한(세도 당당한) 태사 윤공이 백성을 구비하면 나는 그를

우러러봐야 하리.

걱정하는 마음속이 타는 듯하지만, 감히 (절도사에게) 농담도 못 하네.

(절도사의) 나라에선 이미 대부大夫를 참수하였건만 어찌 (절도사를) 쓰면서도 (천자께선 절도사를) 살펴보지 않는지…

절도사가 (대리통치하는) 저 남산에선 결실을 얻는 것은 거세된 개 뿐이니

번쩍번쩍한(세도 당당한) 태사 윤공에게 불평을 어찌 표할 수 있으랴.

하늘의 방향도 (구별하지 못하는 자를) 천거하여 역병을 초래하니

(백성들이) 굶어 죽는 지역이 넓어지고 난설亂說이 널리 퍼지네.

백성들이 올리는 말에 기쁨 대신, 슬픔이 변해 꺼리고 탄식하는 한숨뿐이라네.*

節彼南山 維石巖巖　　절피남산 유석암암
赫赫師尹 民具爾瞻　　혁혁사윤 민구이첨
憂心如惔 不敢戲談　　우심여담 불감희담
國旣卒斬 何用不監　　국기졸참 하용불감

節彼南山 有實其猗　　절피남산 유실기의
赫赫師尹 不平謂何　　혁혁사윤 불평위하
天方薦瘥 喪亂弘多　　천방천채 상란홍다
民言無嘉 憯莫懲嗟　　민언무가 참막징차

겸재가 〈목멱조돈〉에 실제와 달리 가파르게 우뚝 솟은 남산의 모습을 그려둔 것은 '절피남산節彼南山 유석암암維石巖巖(절도사가 대리통치하는 저 남산에선 벼리를 잡은 돌이 바위를 쌓고 있네)'으로 시작되는 『시경』의 「절남산」이란 시를 시각적으로 구현해내기 위함으로, 이는 결국

〈목멱조돈〉　389

겸재의 〈목멱조돈〉은 『시경』의 「절남산」을 통해 화의畵意를 읽으라고
힌트를 남겨둔 셈이다. 그런데…『시경』의 「절남산」이란 시에 의하면 천
자가 절도사에게 변방의 행정을 대행토록 한 남산(節南山: 終南)에서 벼
리[維: 투망의 손잡이]를 잡은 돌이 바위를 쌓아올리며 가파르고 뾰족
한 산을 만들고 있다는데… 작은 돌이 어떻게 큰 바위를 마음대로 움
직일 수 있는 벼리를 쥘 수 있었던 것일까? 천자가 작은 돌에게 벼리를
쥐어주었기(절도사의 지위를 부여함) 때문이다.

그렇다면 이를 영조 치세기의 조선정치사와 겹쳐주면 무슨 말이 될까?

요즘으로 치면 중학교에 갓 입학한 어린 사도세자에게 영조께서 대
리청정을 맡겨 조정의 풍향을 바꾸고자 하였던 일이다.

대리청정을 맡은 어린 왕세자가 벼리를 잡고(영조께서 준 대리청정
의 권한을 통해) 조정대신들을 움직여 남산을 높이 쌓아올리고 있
는데[節彼南山 維石巖巖]. 권세를 쥔 어린 왕세자를 따르는 백성들
까지 갖추게 되면 우러러볼 수밖에 없는 존재가 될 것이다[赫赫師
尹 民具爾瞻]. (어린 왕세자의 정치행보를 지켜보자니) 걱정스런 마음에
마치 가슴속이 타는 듯하지만, 대장군의 깃발(왕세자에게 부여된 권
한)에 대해 감히 언급할 수도 없다[憂心如惔 不敢戲談]. 나라에선 이
미 선비들을 죽여 참수하는 일이 벌어지고 있건만 (국왕께선) 어찌
하여 (어린 왕세자를) 쓰면서도 (대리청정을 맡겨놓고) 살펴보며 감독
을 하지 않는 것인지[國旣卒斬 何用不監]. 대리청정을 맡은 어린 왕세
자와 함께하며 결실을 취하려면 주인의 뜻을 거스르지 않는 거세된
개처럼 꼬리치며 오직 순종해야 하니[節彼南山 有實其猗]. 막강한 권
세를 쥔 왕세자에게 불평이 있어도 어찌 이를 언급하는 자가 있으
랴[赫赫師尹 不平謂何]. 방향도 모르고 천방지축 날뛰는 자를 천거
하며 역병을 초래하니, 굶어 죽는 지역이 점점 넓어지고 (국가의 정

체성에 혼란을 야기하는) 난설이 많아지는데[天方薦瘥 喪亂弘多], 백
성들이 (탕평책을) 공정한 조치라며 옹호하는 상소도 없고 (호응하
지 않는 것으로 반대를 표하고 있건만) 참담한 마음 끝에 꺼리고 탄
식만 하고 있네[民言無嘉 憯莫懲嗟].

무슨 말인가?

영조께서 사리 구분도 못 하는 어린 왕세자에게 국정 경험을 쌓게
한다는 명분하에 대리청정이란 막강한 권한을 부여해놓고, 왕세자가
직무를 잘 수행하고 있는지 감독을 게을리하는 탓에 왕세자의 독단적
정치 행보에 나라가 잘못된 길로 나아가고 있다는 주장을 〈목멱조돈〉
의 가파른 남산의 모습을 통해 비유하였던 것이다. 혹자는 이 지점에서
필자의 해석이 지나치게 단선적이고, 논리 비약이 심하다고 여기실지
도 모르겠다. 그런 분이 계신다면 이쯤에서 겸재의 〈목멱조돈〉을 다시
살펴보며, 이 작품이 그려진 계절이 언제쯤일지 가늠해보시길 바란다.

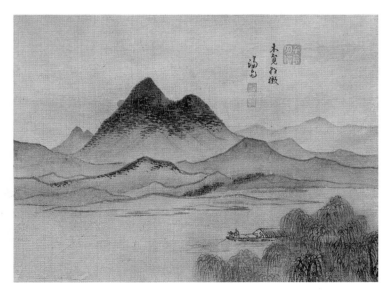

정선, 〈목멱조돈〉

전경前景에 그려진 무성한 버드나무 숲과 강 건너 구릉지에 초록색을 빠짐없이 칠해둔 것으로 판단컨대 빨라도 늦봄 혹은 초여름 풍경인데… 문제는 그림처럼 목멱산 잠두봉 근처에 아침해가 걸리려면 초봄(2~3월경)이어야 한다는 것이다. 다시 말해 해가 뜨는 방향과 무성한 버드나무 숲이 각기 다른 계절을 가리키고 있는 셈인데, 이를 어떻게 설명할 수 있을까?

이는 『시경·절남산』에 나오는 '천방천차天方薦瘥 상란홍다喪亂弘多(천방지축 날뛰는 역병을 천거한 격이니 백성들이 굶어 죽는 지역이 넓어지고 세상을 어지럽히는 말이 많아지네)'라는 시구를 그림으로 표현해내기 위함이다. 무슨 말인가? 정치란 때를 읽을 줄 알아야 바른 정책을 세울 수 있건만, 초목이 왕성하게 자라야 할 여름철에(국가의 성장에 힘쓸 시기에) 초봄에나 사용할 정책을 행한다면 이는 한창 자라고 있는 농작물을 뽑아내고 새로 씨를 뿌리겠다며 논밭을 갈아엎는 격이란다. 사정이 이러하니 알찬 수확을 기대할 수 없게 되고 당연히 굶어 죽는 백성들이 속출하게 될 것이 뻔한데… 이것이야말로 역병을 천거하는 것과 다름없는 짓 아니냐고 한다.

이는 결국 어린 왕세자에게 대리청정을 맡기는 방법으로 억센 노론과 거리를 두고, 탕평책을 통해 균역법을 추진하고자 하였던 영조를 향해 때를 읽지 못하는 농부는 아무것도 거두지 못하고 굶주리게 되듯 정치 또한 때가 있으니, 현실성 없는 정책을 펼치는 것은 하늘의 섭리를 국왕의 힘으로 거스르려는 무모한 짓과 다름없다는 의미이다.* 사천 이병연이 겨우 스무 자짜리 시 「목멱조돈」에 『시경』의 「강한」과 「종남」에서 시어를 따오고, 백거이와 소동파의 장편서사시 「장한가」와 「적벽부」를 빌려 시의를 감춘 후 겸재에게 실제와 달리 가파른 목멱산을 그리도록 하여 『시경』의 「절남산」을 읽도록 정교하게 설계한 이유가 무엇이겠는가?

* 오늘날과 달리 농업이 가장 중요한 산업이었던 동아시아 왕조국가에서 달력은 국왕의 권위를 상징하는 것이었다. 이는 정확한 시기에 씨를 뿌리는 등 때에 맞춰 진행하지 않으면 알찬 수확을 기대할 수 없기 때문으로, 동아시아 문예에서 국왕이 내린 달력에 따라 농사 일정을 잡는 것은 종종 국왕의 통치행위를 비유하는 표현으로 쓰인다.

「목멱조돈」이 대리청정을 맡은 왕세자의 실정을 거론한 것이라기보다는 영조의 무책임한 행동을 비난하는 내용에 가까운 탓에 멸문을 각오하지 않고선 입에 담을 수 없는 내용이었기 때문이다.

> (대리청정을 맡겨놓고) 직접 살펴보지도 가까이 하지도 않으니 백성들이 신뢰하지 않고, (신하들에게) 묻지도 소임을 맡기지도 않은 탓에 (절남산의) 지도자가 되려는 자를 제국의 법도로 묶어둘 그물조차 없으니 (절남산은) 이미 오랑캐의 법도가 되었다네.
> …(중략)…
> 여름 하늘(제국의 확장기)이 고르지 않으니 나의 왕은 마음이 편치 않지만, 징계를 내리지 않는 것은 원망을 뒤엎고 마음을 바르게 하길 바라기 때문이라네. 가보가 (이에 대한) 시를 지어 읊노니 이를 연구하여 국왕을 탄핵하고자 함은 (천자의) 법도를 잘못 전파한 너의 마음이 만방에 쌓이기 때문이라오.

『시경·절남산』의 끝부분이다.

대리통치 중인 절도사의 독단을 방치한 탓에 제국의 변방(절남산)은 이미 천자의 법도가 통용되지 않는 오랑캐의 땅과 다름없게 되었으나, 절도사를 제재하지 않고 그저 바른길로 돌아오기만 바라며 소극적으로 대처하고 있는 작금의 사태에 대하여 가보家父가 시를 지어 읊노니, 이는 이 시를 연구하여 국왕을 탄핵하도록 하기 위함이자 절도사의 잘못된 독단을 방치하면 제국의 여타 지역에도 이와 같은 일이 만연해질 것이기 때문이란다.

이는 결국 사천 이병연과 겸재가 합작해낸 '목멱조돈'을 『시경』의 「종남」과 「절남산」에 비춰볼 때 '목멱조돈'은 사도세자의 대리청정 때문에

사도세자의 죄를 묻는 일이 벌어지게 될 것이란 경고이자, 향후 벌어지게 될 비극은 사도세자도 사도세자지만 영조께서 사도세자의 잘못을 방치한 결과이니, 이는 영조께서 자초한 것임을 분명히 해두기 위해 제작된 것이란 의미라 하겠다.

혹자는 이 지점에서 노론의 권세가 아무리 강했기로서니 왕조국가 조선에서, 그것도 영조라는 힘센 국왕을 향해 이런 도발적 언동이 가능했을지 의문이 들지도 모르겠다. 그러나 겸재가 그린 〈목멱조돈〉을 자세히 살펴보면 대표적 노론 강경파 장동 김씨들이 내세운 정치이념과 정치 행보가 눈앞의 정치 환경에 따라 즉흥적으로 정해진 것이 아니라 장기 계획에 따라 차근차근 단계적으로 추진되었을 것이란 생각을 하게 된다. 왜냐하면 목멱산 우측 뒤편에 그려둔 남한산성 줄기를 살펴보면 실제와는 비교할 수 없을 만큼 크고 웅장하며 거리 또한 가깝게 느껴지는데… 이것이 무슨 의미이겠는가?

장동 김씨들이 노론 정치의 구심점이 될 수 있었던 것은 병자호란 때 남한산성에서 결사항전의 명분으로 꺼내든 김상헌의 숭명배청崇明排淸(명나라를 받들고 청나라를 배척함)은 숭명배금崇明排金을 내세우며 광해군을 몰아낸 인조반정의 명분이기도 하다. 그런데… 숭명배청을 상징하는 인물로 김상헌을 부각시키면 어떻게 되겠는가? 인조반정으로 옹립된 인조의 뒤를 이은 조선의 국왕이 인조반정의 명분을 부정하는 것은 왕위의 정통성을 스스로 부정하는 격이 된다. 이는 결국 김상헌의 위상을 부각시킬수록 장동 김씨들의 정치적 명분이 공고히 될 수밖에 없는 구조인데… 김상헌이 숭명배청의 상징이 될 수 있었던 것은 남한산성에서 결사항전을 주장하였기 때문이다.

이런 관점에서 겸재가 가파르게 우뚝 솟은 목멱산 우측에 실제와 달리 크고 가깝게 남한산성 줄기를 그려넣은 것은 병자호란 때 남한산성

에서 숭명배청을 주장하였던 김상헌을 부각시키기 위해 설계된 것이라 하겠다. 왜냐하면 사천 이병연의 시 「목멱조돈」과 겸재가 그린 〈목멱조돈〉을 통해 어린 사도세자가 행한 대리청정의 문제점에 대하여 지적한 부분은 결국 실제와 다른 가파른 목멱산의 모습과 계절에 맞지 않는 곳에서 아침해가 떠오르는 것으로 압축되어 있기 때문이다. 다시 말해 어린 사도세자가 대리청정을 맡은 자의 본분을 망각한 채 부여된 권한 이상의 무리한 정책을 펼치는 것도 문제지만, 사도세자가 펼치고 있는 정책이 때에 맞지 않는다는 주장을 하고 있었던 셈이다. 그렇다면 장동 김씨들은 당시 조선은 무엇을 해야 할 때라고 주장했던 것일까? 겸재가 그려낸 〈목멱조돈〉의 무성한 버드나무 숲을 통해 초여름 혹은 여름철로 판단케 하고, 아침해가 백악산 좌측이 아니라 목멱산 좌측에서 떠오르는 모습을 그려넣는 것으로 천시天時에 맞지 않는다는 주장을 펼치고 있었던 것이다.

무슨 말인가?

새해가 시작되는 정월 무렵 양천현에서 아침해가 떠오르는 장면을 보면 남한산성 근방에서 떠오르고, 계절이 바뀌어 봄이 되면 목멱산 곁에서 고개를 내밀며, 여름이 되면 북한산 인근으로 자리를 옮겨 떠오른다. 다시 말해 아침해가 떠오르는 위치는 일 년을 주기로 변해가는데… 정월을 건너뛰고 여름을 새해의 시작이라 할 수 없으니, 세상사 모든 일엔 시작이 있게 마련이란다. 이런 관점에서 보면 겸재의 〈목멱조돈〉에 남한산성 줄기를 실제보다 크고 가깝게 그려둔 것은 오늘 떠오르고 있는 아침해가 새해 첫날 남한산성에서 떠오르던 그 아침해임을 상기시키기 위함으로, 세월이 흘렀어도(계절이 바뀜) 결국 남한산성에서 떠오르던 아침해를 시작점으로 하는 한 해의 주기 속에서 때를 읽어야 한다고 주장하고 있었던 것이다. 이는 결국 병자호란 때 김상헌

이 남한산성에서 '숭명배청'의 기치를 내걸며 띄워 올린 아침해를 새해의 시작을 알리는 아침해로 상정할 때 영조 치세기는 노론이 왕성하게 성장하는 여름이 되어야 한다는 의미라 하겠다.

농사꾼도 파종할 때 수확할 시기를 생각하건만, 국정을 이끄는 정치가가 때를 읽지 못한다면 국가가 피폐해질 수밖에 없다.

그러나 농사철은 오랜 경험에서 축적된 객관적 자료를 통해 때를 가늠할 수 있으나, 정치 상황은 일정한 주기로 반복되는 것이 아닌 탓에 문제는 때를 오관하기 쉽다는 것이다. 대표적 노론 강경파 장동 김씨들이 무엇을 목표로 하였고, 그들이 얼마나 정확히 때를 읽어냈는지 단정할 수는 없다. 그러나 때를 언급하기 전에 그들이 『맹자』를 한 번 더 읽었으면 어땠을지 하는 아쉬움이 든다.

『맹자·공손추』에 이르길,

> 천시불여지리天時不如地理 지리불여인화地理不如人和(천시와 지리가 같지 않고 지리가 인화와 같지 않다).[*]

라고 한다. 유리한 시기[天時]와 유리한 지형[地理]에도 백성이 등을 돌리면 국가를 지킬 수 없으니, 도道를 얻어 인화人和를 이끌어내는 정치만이 만민의 도움으로 승리할 수 있다는 뜻이다. 장동 김씨들이 무엇을 목표로 삼았든 노론의 정치이념을 절대적 기준으로 삼고, 그 기준에 부합하지 않는 자를 모두 배척하면 설사 천시와 지리를 얻어 소기의 목표를 달성해도 이는 노론만을 위한 세상이니, 어떤 명분을 내세워도 결국 권력욕일 뿐이다.

왜냐하면 인화란 상대가 나와 다름을 인정하고 그 다름을 존중하는 것에서 시작되기 때문이다.

[*] 『孟子』의 이 부분에 대한 일반적 해석은 '천시는 지리만 못하고 지리는 인화만 못하다.'라고 한다. 그러나 핵심은 국가를 경영함에 天時와 地理 그리고 人和가 모두 필요하지만, 세 가지 요소가 합치되는 경우는 거의 없다 함에 있다. 이는 『論語·顔淵』에서 국가를 경영함에 필요한 세 가지 요소인 足食, 足兵, 民信 중 어쩔 수 없이 포기해야 할 때 군대와 경제를 버려도 백성의 신뢰를 잃어서는 안 된다는 내용과 상통하는 부분이다.

새벽빛 밝아오자 강한의 야만 지역을 개척하려는 용사들이 떠다
니는데
고릉(각진 제사용 술잔)을 구하고자 심진(서쪽 별)을 낚으려 숨어
있구나.
(고초를 겪고도 정신을 못 차린 채) 아침마다 이미 지난 옛일을 아쉬
워하니
아침 첫 햇살이 종남산(대리청정을 맡은 사도세자의 집무실)에서 떠
오른다오.

曙色浮江漢　　서색부강한
觚稜隱釣參　　고릉은조심
朝朝轉危坐　　조조전위좌
初日上終南　　초일상종남

〈소악후월〉

小岳侯月

학계에서 겸재가 양천현령 직을 제수 받고 떠나게 되었을 때 평생지기 사천과 겸재는 소위 '시화환상간詩畫換相看'을 약조하였고, 이것이 계기가 되어 《경교명승첩京郊名勝帖》이 탄생되었다 한다.

그러나 실상을 알고 보면 사천 이병연이 장동 김씨 집안의 삼연 김창흡에게 겸재를 소개한 이래 겸재의 작품세계에 사천의 입김이 반영되지 않은 것은 없다고 해도 결코 과언이 아닐 것이다. 왜냐하면 화가로서 겸재의 이력은 《신묘년풍악도첩辛卯年楓嶽圖帖》 이전에는 특기할 만한 것이 없기 때문이다. 다시 말해 사천 이병연의 소개로 삼연 김창흡의 금강산 여행에 동행할 수 있었기에 겸재의 《신묘년풍악도첩》이 탄생하게 되었고, 이를 통해 겸재의 이름이 알려지는 계기가 되었는데…이미 이때부터 겸재의 그림은 사천의 시와 한목소리를 내고 있었다 하겠다.

사천은 양천 고을로 떠나게 될 겸재에게 '자네와 내가 합한 것은 왕

망천이 되고자 함이건만[爾我合爲王輞川]'이라 하며 안타까워하였다.

이는 자신과 겸재가 함께해온 것은 단순한 우정 때문이 아니라, 당나라의 대시인이자 남종화의 비조鼻祖 격인 왕유王維처럼 '시중유화時中有畵 화중유시畵中有詩(시 가운데서 그림을 취하고 그림 속에서 시를 취함)'의 경지를 이루기 위한 분명한 목적 때문이었다는 고백과 다름없다. 이는 역으로 두 사람의 시의詩意와 화의畵意가 상보적 관계 속에 있다는 의미이기도 하다. 그러나 문제는 두 사람이 하나가 되어 왕유의 방식(詩意一致)을 취하고자 하여도 두 사람은 왕유와 달리 한몸이 아닌 탓에, 시의와 화의를 하나로 묶어낼 별도의 과정이 필요하다는 것이다. 다시 말해 두 사람이 머리를 맞대고 생각을 모으든 한 사람이 주도하여 이끌어가든 왕유의 방식을 취하고자 하면 결국 상대의 작품세계에 관여할 수밖에 없는 구조 속에 놓이게 된다. 이런 관점에서 볼 때 겸재의 작품들은 많은 부분 사천의 의도에 따라 그려졌을 개연성이 높다. 왜냐하면 그림이든 시이든 작품에 담아내고자 하는 생각이나 뜻에 따라 얼개를 구상하기 마련이기 때문이다.*

오늘날 미술사가들은 겸재의 진경산수화에 대하여 '단순히 실제 풍경을 재현在現한 것이 아니라 실경에서 느낀 감흥을 실감나게 표현하고자 변형을 가한 것'이라 한다.

그러나 이러한 주장은 겸재의 그림들이 사천과 무관한 독자적 예술세계에서 비롯된 것이란 전제를 필요로 하지만, 문제는 적어도 서른다섯 이후 겸재의 화업에서 사천 이병연이란 존재를 배제할 수 없다는 것이다. 이는 결국 두 사람을 하나로 묶어주었던 요인, 다시 말해 두 사람이 지향한 예술적 목표 혹은 함께 추구하였던 무언가에 대한 합리적 설명이 필요한 부분이라 하겠다. 사천 이병연은 겸재와 함께하며 망천장輞川莊에 머물던 왕유王維의 말년의 삶과 예술세계를 꿈꿔왔음을 고

* 겸재의 진경산수화가 단순히 실경을 재현한 것이 아니라 함은 비유체계를 사용하고 있다는 뜻이다. 또한 모든 비유는 소통을 전제로 한다 할 때 약속된 어법이 필요한데… 동아시아 문예의 비유체계는 『詩經』 이하 널리 회자되던 詩에 기반하고 있으니, 당연히 겸재보다 이에 능한 사천 이병연이 기본 얼개를 마련하였을 것이다.

백하였다.

이는 사천과 겸재의 작품세계가 왕유의 산수시山水詩와 남종문인화를 추구하였다는 뜻이자, 역으로 왕유의 작품세계를 통해 겸재와 사천의 작품에 내포된 의미를 읽어낼 수 있다는 의미이기도 하다. 그렇다면 이쯤에서 잠시 시선詩仙 이백李白(701-762)과 시성詩聖 두보杜甫(712-770)와 함께 중국 서정시의 3대 시인으로 불리는 시불詩佛 왕유王維(699?-759)의 작품세계를 살펴볼 필요가 있겠다. 학계에선 대체로 왕유의 자연시自然詩는 도연명陶淵明(365-427)의 전원시田園詩와 사운령謝運靈의 산수시山水詩를 회화적 기법으로 완성시킨 것으로, 자연의 한 점경點景으로 녹아든 삶의 즐거움을 노래하고 있다 한다. 이런 까닭에 일부 학자들은 '왕유는 두보와 같은 시대를 살았지만 그의 시에는 민중의 고통이 나타나지 않는다.'라는 말과 함께 심지어 '그는 육조六朝의 정통을 이은 궁정시인으로 상류 계층의 쾌락을 노래했다.'라고도 한다. 그러나 왕유의 시 한 편만 음미해봐도 그의 자연시가 단순히 자연의 아름다움 혹은 자연 속에 은거한 자의 행복을 노래하고자 한 것으로 단정할 수 있을지 의문이 든다.

公山不見人 공산불견인
但聞人語響 단문인어향
返景入深林 반경입심림
復照青苔上 복조청태상

텅 빈 산엔 사람이 보이지 않고
단지 소문으로 들어온 사람의 말씀이 들려오네.
되돌린 빛을 깊은 숲속으로 들임은
다시 푸른 이끼 위를 비추고자 함이라네.-

시각적 혹은 회화적 견지에서 위 시를 읽으면 '가까운 거리에 있는 사람의 모습도 볼 수 없을 만큼 울창한 숲속에 햇빛이 스며들며 푸른 이끼를 비추는 모습'이 연상될 것이다.

그러나 이는 비유일 뿐 왕유는,

> 안녹산의 난이 일어나는 등 당나라가 처한 어려움에도 이를 해결해야 할 조정엔 사람이 보이지 않고[空山不見人] 현실적 해법 대신 단지 성인의 말씀으로 알려진 것을 떠드는 소리뿐인데[但聞人語響], 이는 과거의 빛을 되돌려 깊은 숲에 들여[返景入深林] 또다시 푸른 이끼 위를 비추고자 함이지만[復照靑苔上]…

이것이 무슨 해결책이 될 수 있겠냐고 하였던 것이다. 다시 말해 시대가 바뀌었고 해결해야 할 문제가 다르건만, 현실을 직시하며 해법을 찾으려 들지 않고, 본의本意를 확인할 수도 없는 잊혀진 성인의 말씀을 읽겠다며 빛을 비춰봤자 이끼 덮인 비문을 판독할 수도 없으니, 해법은커녕 엉뚱한 명분으로 쓰이기 십상이란 뜻이다.

숲이 울창하다 함은 대낮에도 어두컴컴하다는 뜻이니, 왕유의 시를 그림으로 표현하면 어두운 숲속에 한 줄기 빛이 스며들며 푸른 이끼를 비추는 인상적인 모습이 될 것이다. 그러나 이러한 장면은 전통동양화, 특히 남종화의 소재로 다루기엔 적합하지 않은 탓에 실제 작품으로 구현된 예가 없다.*

한마디로 왕유의 시가 단순히 자연경을 읊은 것이라면, 소동파의 '시중유화詩中有畵(시를 통해 그림을 취하고)'라는 말은 아예 없었을 것이다. 이런 관점에서 사천 이병연이 겸재와 함께한 것은 '왕망천王輞川을 이루기 위함'이라 하였던 고백을 다시 생각해볼 필요가 있다. 필자

* 전통 동양화는 서양화와 달리 빛이 변하는 양태를 통해 사물을 그려내지 않는다. 또한 어떤 화가도 표현방식을 염두에 두지 않고 작품을 계획하지 않는 법이니, 어찌 보면 대다수 화가는 그릴 수 있는 것을 그리는 것이지 그리고 싶은 것을 그리는 것이 아니라 하겠다. 물론 그리고 싶은 것을 그려내기 위해 새로운 표현방식을 찾아내 설득력 있는 조형어법으로 완성하는 것이 화가의 꿈이지만, 이는 미술사에 획을 긋는 위대한 일이지 당연하거나 일상적인 일은 아니다.

는 이를 관직에서 물러나 망천輞川에 은거한 채 정치적 메시지를 시와 그림으로 담아내었던 왕유처럼 사천과 겸재의 문예활동도 이를 추구하고자 하였다는 의미로 해석하고자 한다. 이렇게 보면 겸재가 양천현령에 부임하게 된 일은 두 사람, 특히 겸재에겐 낭패가 아닐 수 없었을 것이다. 사천 이병연이 정치적 메시지를 시로 각색해내고 이를 그림으로 구상한 후 그림과 시를 비교해가며 메시지를 효과적으로 전할 수 있는 방식을 찾아 정교하게 다듬어내려면 무엇보다 두 사람 사이에 긴밀한 소통이 필요한데… 이것이 여의치 않게 되었으니 장동 김씨들이 원하는 그림을 그릴 수 없게 된 겸재는 든든한 후원자를 잃을 판이었다.

왜냐하면 김창집의 신원회복과 함께 장동 김씨들의 정치적 행보가 빨라지기 시작하였으니, 그만큼 비밀스럽게 노론계 인사들을 규합할 문예작품의 수요가 늘어나게 될 텐데… 이에 겸재가 부응할 수 없게 되었으니, 다른 화가를 물색할 것이 빤하기 때문이다. 사정이 이러하였던 탓에 겸재는 낙담할 수밖에 없었을 것이고, 근 30년을 손발을 맞춰온 사천은 풀이 죽은 겸재에게 '시화환상간'을 제시하며 등을 토닥였던 것인데… 문제는 '시화환상간'이 대안이 될 수 있는가이다. 왜냐하면 대표적 노론 강경파 장동 김씨들이 원하는 그림을 그려내려면 두 사람이 예민한 정치적 사안에 대하여 충분한 협의가 필요한데… 이를 서신으로 해결하려면 의사소통도 문제지만, 만에 하나 서신 교류에 문제라도 생기면 목숨이 위태로워질 수도 있기 때문이다. 이런 관점에서 《경교명승첩》에 수록된 대다수 작품, 특히 사천의 시와 함께 장첩된 겸재의 그림들은 그가 양천현령 직을 마치고 인왕산 기슭에 돌아와 제작된 것이라 여겨진다.

그렇다면 이 지점에서 드는 의문은 겸재가 한양으로 돌아와 왜 뒤늦게 《경교명승첩》을 제작하게 되었는가이다. 결론부터 말하면 장동 김씨들의 예상과 달리 영조께서 김창집의 신원은 회복시켜주었지만, 탕

평책을 통해 노론과 적당히 거리를 두고 있었던 탓에 생각과 달리 쉽게 조정을 장악하지 못한 채 소론과의 줄다리기가 길어지고 있었고, 여기에 어린 왕세자(사도세자)의 대리청정과 함께 균역법均役法을 들고 나온 소론의 공세가 거세지고 있었기 때문이다. 한마디로 겸재가 양천 고을에서 보고 느낀 것들이 뒤늦게 격렬한 정치적 쟁점으로 부각되었던 것이다. 이에 대표적 노론 강경파 장동 김씨들은 다시 시작된 정치적 위기에 노론계 인사들을 규합할 무언가가 필요하던 차에 겸재가 양천 고을에서 경험하고 느낀 것을 노론의 입장에서 재구성해낸《경교명승첩》만큼 생생하고 실감나는 선전물도 없었기 때문이다.*

이쯤에서《경교명승첩》에 수록되어 있는 〈소악후월小岳候月〉이란 작품을 감상하며 겸재의 작품 속에 무슨 이야기가 담겨 있는지 들어보자.

* 양천현령 직을 마치고 인왕산 기슭으로 돌아온 겸재는 2년 후 36년 전 36살 때 그렸던《신묘년풍악도첩》을 바탕으로《해악전신첩》을 다시 엮어내었고(72세), 사도세자의 대리청정이 시작되던 해에는《사공표성시화첩》을 제작하였으며(74세), 일흔여섯이 되는 해에는〈인왕제색〉도를 그렸는데… 이 작품들은 모두 노론 강경파의 노골적 정치 논리를 감추고 있다. 필자는《경교명승첩》도 이 무렵 장동 김씨들의 정치 행보에 활용하고자 화첩으로 엮어졌을 것이라 생각한다.

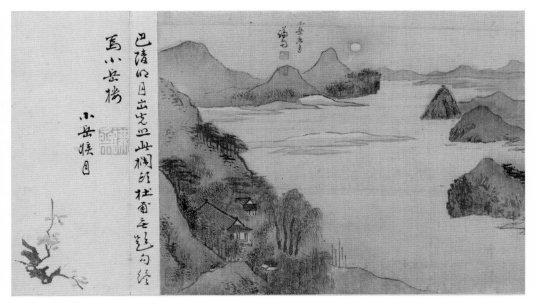

정선, 〈소악후월〉

'소악후월'이라는 제목은 달 뜨기를 기다린다는 내용이다.…(중략)
…

소악루는 동북현감을 지낸 이유가 영조 13년 현감 자리를 자진 사
퇴하고 고향으로 돌아와 그해부터 짓기 시작한 것 같다. 그는 벼
슬에 뜻이 없고 오직 성리학 연구와 시와 술과 풍류를 즐긴 참된
선비였다. 따라서 그와 사귀던 인사들은 당대 최고의 성리학자이
거나 최고의 풍류 문사였다. 그러니 강산 주인으로 불리던 이유가
진경산수화의 대가인 겸재와 친분을 맺지 않았을 리 없다. 소악루
가 양천현령으로 부임해 가는 것은 이런 친분 관계와 결코 무관하
지 않으리라 생각된다.

소악루를 짓고 나서 어느 때 이유가 사천과 겸재를 초대하였고,
이때 겸재와 사천은 이곳 경치에 매료되어 그 일대를 시와 그림으
로 사생하기로 작정했던 듯하다. 이 사실이 문화군주인 영조의 귀
에 들어가자 영조는 그림 스승인 겸재를 65세 나이임에도 불구하
고 양천현령으로 임명 발령해 그들의 소원을 이루게 했다. 그래서
남겨진 것이 《경교명승첩》을 비롯한 한강 일대의 진경산수화들이
다. 문화절정기를 이끌어가는 최고 통치자의 문화의식이 어떻게
위대한 문화유산을 남겨놓게 하느냐 하는 좋은 본보기이다.…(중
략)… 소악루 본채 등 큰 기와집들은 숲속에서도 그 위세가 당당
하지만, 그 아래 초가집은 그대로 달빛 어린 숲 그늘에 파묻힌 느
낌이다.

원로 미술사가 최완수 선생의 〈소악후월〉에 대한 해설이다.
필자가 최 선생의 글을 길게 인용하게 된 이유는 겸재의 작품을 아
끼는 마음이야 십분 이해하지만, 상식적이지도 않고 근거도 없는 논리
를 통해 억지로 명작을 만들어낸 들 그것이 무슨 가치가 있고, 그것이

당시의 문화를 이해하는 데 무슨 도움이 되는지 냉정히 생각해볼 때도 되었기 때문이다.

생각해보라.

영조께서 아무리 문화군주였다손 쳐도 양천 고을 목민관 자리를 얼마나 하찮게 여겼으면 한강 유역의 명소나 찾아다니며 그림이나 그리라고 고을 수령 직을 내렸다는 것인가? 영조께서 겸재의 작품 활동을 돕고자 하셨다면 방법은 얼마든지 많건만, 많고 많은 방법 중에 하필 목민관으로 임명하는 것이라니… 영조께서 양천 고을 백성은 안중에도 없고, 그저 목민관 자리는 녹봉이나 타 먹으며 편히 쉬는 한직으로 여겼다는 말인가? 이런 생각으로 목민관이 되겠다고 나서는 자들 때문에 백성들의 한숨소리 깊어지고, 이를 목도한 다산 선생께선 『목민심서』를 저술하였건만, 오늘날에도 이런 생각을 할 수 있다니 그저 놀라울 따름이다. 아무리 문화가 중요하다 해도 국왕다운 국왕이라면 백성들의 삶을 먼저 배려해야 함이 마땅할 것이다. 그런데… 이를 문화를 중시하는 최고 통치자의 귀감으로 치켜세우다니, '빵이 없으면 케익을 먹으라.' 하였다던 마리 앙투아네트의 망언과 무엇이 다른지 자문해보시길 바란다.

최 선생은 '소악후월小岳候月'을 '소악루에서 달뜨기를 기다림'으로 해석하였다.

그러나 겸재가 그린 〈소악후월〉엔 이미 둥근달이 떠 있다. 다시 말해 남산 높이만큼 떠오른 둥근달을 그려넣고 '소악루에서 달 뜨기를 기다린다[小岳候月].'는 제목을 병기해두었다니 이상하지 않은가? 최 선생은 '후월候月'의 후候를 '기다릴 후候'로 읽었으나, 겸재가 〈소악후월小岳候月〉이라 제제題하였던 것은 '소악루에서 달이 변하는 조짐을 살피며 향후 일어날 일을 가늠해봄'이란 의미로 해석됨이 마땅할 것이다.*

* '기다릴 후候'는 '징조 후候' '조짐 후候'로도 읽는다. 이는 적의 동태를 살피는 병사를 일컬어 척후병斥候兵이라 하는 이유를 생각해보면 쉽게 이해되는 부분이다.

앞서 필자는 겸재의 〈종해청조宗海廳潮〉를 설명하며, '밀물[潮]에 한 강물이 역류하는 것은 일시적 현상일 뿐, 결국엔 한강물이 바다로 흐르기 마련이듯 노론의 정치이념을 통해 조선의 질서가 확립될 것임'을 비유한 작품이라 풀이한 바 있다.

그런데… 그 밀물이 가장 높아지는 시기는 보름달이 뜰 무렵이니, 겸재가 〈소악후월〉에 보름달을 그려넣은 것이 무슨 의미이겠는가? 한마디로 한강을 역류하는 밀물의 힘이 가장 강할 때이자, 노론과 대립각을 세우고 있던 소론의 기세가 정점에 이른 힘든 시기라는 뜻이다. 이는 역으로 겸재가 양천현감으로 재직하던 시절은 노론의 힘이 위축된 시기였다는 뜻이자, 노론 강경파 장동 김씨들과 함께하고 있던 겸재 또한 소론의 눈치를 살피며 낯선 고을에서 홀로 전전긍긍하고 있었다는 의미이기도 하다. 사정이 이러한 탓에 겸재는 정국의 흐름에 촉각을 세울 수밖에 없었을 테고, 정국의 변화를 가늠할 수 있는 조짐을 찾아 이곳저곳을 기웃거리며 희망을 보고자 하였을 것이다. 그러나 '달도 차면 기운다.' 하건만, 어찌된 영문인지 오늘도 보름달이 떠오르며 도무지 기세가 꺾일 기미를 보이지 않는단다. 그렇다면 겸재가 〈소악후월〉을 그리게 된 것을 꺾이지 않는 소론의 기세에 하늘을 원망하며 늘그막에 홀로 정적들의 눈치나 살피고 있는 자신의 처지를 담아낸 것으로 이해하면 될까? 그러나 〈소악후월〉을 자세히 살펴보면 겸재는 '오늘도 보름달이 떠올랐지만, 보름달이 떠오른 것도 모르고 과거 보름달이 떠올랐을 때의 기억 속에 빠져 있는 자들이 많으니 그나마 다행'이라고 한다.

『대학大學』에 이르길 '물유본말物有本末 사유종시事有終始'라 한다.

처음 접하는 사물도 근본과 말단의 관계를 살피면 이해할 수 있지만, 사물과 달리 일[事]은 끝난 연후에야 원인과 결과에 대해 말할 수 있는 까닭에 결과[終]를 통해 원인[始]을 따져볼 수밖에 없다는 의미이

다. 이런 까닭에 현재 진행되고 있는 일의 결말을 예측하려면 이미 지난 과거의 경험을 통해 판단 근거를 찾게 마련이다. 그런데… 현재 진행 중인 일에서 어떤 조짐을 읽어내고 과거의 사례를 참고하여 발 빠르게 대처하여도 원하는 결과를 얻어내기 어렵건만, 보름달이 떠올라도(유리한 상황이 정점에 도달함) 이를 모르고 지나치면 일이 모두 끝난 후에야 '그때가 기회였구나.' 땅을 치며 후회할 일만 남지 않겠는가?

최완수 선생은,

> 숲속 우거진 성산 등성이 아래 소악루 건물이 큼직하게 지어져 있고…(중략)… 소악루 본채 등 큰 기와집들은 숲속에서도 그 위세가 당당하지만, 그 아래 초가집은 그대로 달빛 어린 숲 그늘에 파묻힌 느낌이다.

라며, '소악루'와 주변 경관에 대하여 자세히 묘사한 바 있다.

그러나 겸재의 〈소악후월〉엔 '소악루小岳樓'가 없다. 최 선생이 '소악루'라 열심히 소개한 큼지막한 건물은 '소악루'가 아니라 양천향교를 그린 것이다. 왜냐하면 우선 건물의 구조도 누각 형식이 아니지만, 무엇보다 인접한 초가들과 버드나무 그리고 정박해둔 배의 돛대 등을 참고해볼 때 이 건물이 소악루라면 소악루가 민가 근처 강가에 인접한 장소에 지어졌다는 뜻이 되기 때문이다. 그러나 소악루는 동정호를 내려다보는 위치에 세워진 중국의 악양루岳陽樓에 빗대어 소악루小岳樓라 하였으니, 당연히 산등성이에 위치함이 마땅할 것이다. 이는 결국 겸재가 산등성이 위에 위치한 소악루에서 양천향교를 내려다보며 그렸다는 뜻이지 소악루를 그린 것이 아니라는 의미로, 겸재가 소악루에 위치하고 있었던 까닭에 「소악후월」이라 하였던 것이다.

아직도 겸재의 〈소악후월〉 속에서 '소악루'의 흔적을 찾고 있는 분이

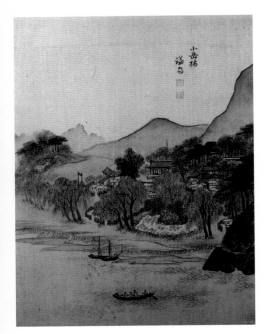

정선, 〈소악루〉

계시다면 겸재가 그린 〈소악루〉라는 작품과 〈소악후월〉을 비교해보시길 바란다.

겸재는 분명 '소악루小岳樓'라 제題하였지만, 그림 속 장면은 양천관아와 주변 경관을 그렸을 뿐 소악루로 여길 만한 누각은 어디에도 보이지 않는다. 그런데… 겸재가 그린 〈소악루〉와 〈청해청조〉 등을 살펴보면 양천관아가 한강을 바라보며 궁산을 등지고 있는 모습으로, 궁산이 화면 우측에 위치하고 있는 반면 〈소악후월〉은 궁산이 화면 좌측에 위치하고 있음을 확인할 수 있을 것이다. 이것이 의미하는바 〈소악후월〉은 소악루에서 양천관아 방향을 내려다보는 축 선상에 위치한 대규모 건축물을 그렸다는 뜻이 되는데… 그곳에는 아직도 양천향교가 서 있다. 그렇다면 겸재는 왜 '소악루에서 보름달을 살펴보며 향후 일어날 일의 조짐을 살펴봄[小岳候月]'이란 의미의 화제와 함께 양천향교의 모습을 그려넣었던 것일까? 한마디로 양천 고을 유생들이 무슨 짓을 하고 있는지 기록해둔 일종의 정탐 보고서였기 때문이다.

겸재는 양천 고을 유생들이 보름달이 떠올라 밀물이 최고조에 달했지만, 과거의 아픈 기억에 머물러 있는 탓인지 감히 배를 띄우려 들지 않고 있으니, 걱정할 만한 대상이 아니라 한다.

겸재가 무슨 말을 하고 있는지 직접 확인하고 싶은 분은 〈소악후월〉에 그려둔 보름달이 어느 방향에서 떠오르고 있는지 확인해보시길 바란다.

남산 우측 광나루 방향이다. 그런데… 양천향교 앞 강변에 서 있는

버드나무에 녹음이 짙어졌으니, 대략 늦봄에서 초여름경에 해당되는
데, 이 시기에 양천현에서 달이 떠오르는 것을 보려면 광나루 방향이
아니라 백악산 좌측을 살펴봐야 한다.*

무슨 말인가? 양천향교의 유생들이 정치 환경이 변한 것을 모르고
과거지사를 통해 판단하고 있는 탓에 보름달이 떠올라 한강의 수위가
최고조에 달하는 물때가 찾아왔지만(유리한 정치 환경), 수많은 배들을
묶어두고 있다 하였던 것이다. 이는 결국 양천 고을 유생 중에 노론을
위해 영입할 만큼 욕심나는 인재도 없지만, 소론과 함께하며 노론에
위협이 될 존재들도 못 되니 경계할 필요도 없다는 뜻이자, 아직 소론
의 위세가 도성 밖까지 손을 뻗치지 못하고 있다는 의미이기도 하다.
겸재의 〈소악후월〉에 내포된 화의畵意를 살펴보았으니 이쯤에서 사천
이병연의 시 「소악후월」에는 무슨 말이 쓰여 있는지 읽어보자.

* 앞서 필자는 겸재의 〈木
覓朝暾〉을 설명하며 목멱산
좌측에서 해가 떠오르는 모
습과 녹음이 짙어진 버드나
무의 모습이 다른 계절임을
지적하며, 이를 '시대에 부
합하지 않는 정책'을 비유한
것이라 주장한 바 있다. 겸
재의 〈小岳候月〉 또한 〈木覓
朝暾〉과 같은 방식으로 계
절에 맞지 않게 달이 뜨는
위치를 설정하는 것으로 畵
意를 압축하고 있는데…
동일한 방식이 반복되고 있
다는 것은 일종의 약속된
어법이라 할 수 있다.

巴陵明月出　파릉명월출
先照此欄頭　선조차난두
杜甫無題句　두보무제구
終爲小岳樓　종위소악루

파릉에 밝은 달이 떠오르면
먼저 이 난간머리를 비추리,
두보에겐 없던 시〔題句〕를
마치기 위한 소악루라오.

사천 이병연은 소악루에 올라 달을 살피며 앞날을 가늠해보는 것〔小
岳候月〕은 중국의 파릉(악양의 옛 이름) 지역에 밝은 달이 떠오르면 악양

루 난간에 달빛이 제일 먼저 닿듯 양천 고을의 분위기가 변하는 조짐
은 소악루에서 가장 먼저 감지할 수 있기 때문이라 한다. 이는 결국 사
천이 '파릉명월출巴陵明月出 선조차난두先照此欄頭'라 하였던 것은 양
천 고을 유생들의 동태를 파악할 수 있는 최적의 장소가 소악루라는
뜻이 되는데… 겸재의 〈소악후월〉은 소악루에서 양천향교를 내려다보
는 시점으로 그려져 있으니 이것이 무슨 의미이겠는가? 소론의 기세가
높아지고 노론 세력이 위축되는 어려운 시기가 도래하자 혹시라도 양
천 지역 유생들이 소론을 지지하며 힘을 보탤까 걱정하며 소악루에 올
라 양천향교를 내려다보며 감시하고 있었던 것이다. 사천 이병연은 겸
재에게 양천 고을 유생들의 동태를 잘 감시하여 두보가 끝내 쓸 수 없
었던 시를 양천 고을 소악루에서 쓰는 것으로 좋은 결말을 맺도록 하
자고 한다[杜甫無題句 終爲小岳樓].

무슨 말인가? 두보가 악양루에 올라 동정호를 바라보며 계속되는 전
란을 피해 떠돌아다니며 늙어버린 신세를 한탄하며 지은 시 「등악양루
登岳陽樓」의 속편을 양천 고을 소악루에서 마무리하자 한다.

이는 결국 두보는 그토록 바라던 고향으로 돌아가지 못한 채 「등악
양루」라는 시를 쓴 이듬해 58세로 한 많은 일생을 마쳤지만, 겸재는 양
천 고을에서 객사하는 일 없이 인왕산 자락으로 돌아와 행복한 노후
를 보낼 수 있도록 하자는 뜻과 마찬가지이다. 그러니 이를 한시라도
앞당기려면 하늘만 바라보며 두 손을 놓고 있을 일은 아니니 어찌해야
하겠는가?

양천 고을 유생들의 동향을 살피며 노론에 도움이 될 만한 현장의
정보를 수집하여 전하는 것으로 일조를 할 수밖에 없는데… 이는 결
국 양천 고을 목민관에게 고을 백성들을 잠재된 적으로 간주하고 척후
병斥候兵 역할을 충실히 수행할 것을 주문한 격이라 하겠다.

휘영청 밝은 달과 한강의 봄 정취에 취하고 싶은 마음을 빼앗긴 것

같아 왠지 마음이 불편한 분이 계실지 모르겠다.

혹시라도 그런 분이 계신다면 중국인들이 사랑하는 악양루岳陽樓가 그저 풍광만 아름다워 그토록 오랜 세월 동안 수많은 사람들 사이에서 회자되었던 것인지 자문해보시길 바란다. 아름다움은 아름다움만으로 이루어지는 것이 아니다. 아름다움에 애틋함이 없으면 공허해지기 쉽고, 삶과 유리된 예술은 그저 허상일 뿐이다. 그저 절경 타령으로 범벅된 겸재의 진경산수화를 보고 있노라면 중국인들이 악양루에 오르며 두보의 시「등악양루登岳陽樓」를 애송하는 모습이 부럽다.

「등악양루登岳陽樓」 두보杜甫

昔聞洞庭水 석문동정수
今上岳陽樓 금상악양루
吳楚東南坼 오초동남탁
乾坤日夜浮 건곤일야부
親朋無一字 친붕무일자
老去有孤舟 노거유고주
戎馬關山北 융마관산북
憑軒涕泗流 빙헌체사류

예부터 동정호(수)에 대한 소문을 들었지만
오늘에야 악양루에 올랐네.
오나라와 초나라가 동과 남으로 갈라진 탓에
건곤(천하의 질서)은 밤낮으로 (뿌리를 내리지 못하고) 떠다니게
되었다네.
친족과 동지를 한뜻으로 묶어줄 수 없어

일반적인 해석은 '예부터 동
정호에 대한 소문은 들었으
나/ 악양루에 올랐네./ 오나
라와 초나라는 동과 남에서
싸우고/ 천지는 변함없이
동정호에 떠있네./ 친한 벗
에게서 한마디 소식 없고/
늙어가며 남은 것은 외로운
조각배 신세인데,/ 고향땅
관산 북쪽에는 전란이 그치
지 않으니/ 악양루 처마에
기대 목놓아 통곡하네.'라며
계속되는 전란으로 고향을
떠나 떠돌고 있는 두보 자신
의 처지를 한탄한 내용으로
읽는다. 그러나 이 시가 그
런 내용이라면 '吳楚東南坼'
이란 시구가 쓰이게 된 이
유를 설명할 수 없다. 두보
는 吳楚七國의 亂에 의해 봉
건제가 군현제로 바뀌게 된
것이 중국이 끝없는 전란에
휩싸이게 된 주원인임을 지
적하고자 이 시를 쓴 것이라
여겨진다.

늙은이는 외로운 배를 취하러 가고(피난길에 나서고)

종군하며 관산 북쪽으로 가야 할 (젊은이는)

(악양루) 처마에 기대어 눈물 콧물 흘리는구나.*

〈행호관어〉

杏湖觀漁

미식가들에겐 임진강 황복 소식보다 봄을 실감케 하는 것도 없을 것이다.

황복 맛이 얼마나 좋던지 일찍이 소동파는 '복어를 먹어보지 않고는 고기 맛을 논하지 말라'며 죽음과도 바꿀 만한 가치가 있는 맛'이라 하였다 한다. 하마터면 북송시대 최고의 문장가를 황복 한 마리와 바꾸는 일도 일어날 수 있었겠구나 생각하니, 황복 소식에 입맛 다시는 미식가만 탓할 수도 없겠다.

그러나 다산 정약용 선생은 '젓가락을 대기도 전에 소름부터 돋는다.'며 복어를 멀리하였다 하니, 소동파가 '천계옥찬天界玉饌(천상의 반찬)'이라 극찬하였다던 황복은 누구나 즐기던 일반적인 요리는 아니었던가 보다.

이런 까닭에서인지 조선시대 한강의 어부들은 황복보다 조금 늦게 찾아오는 웅어잡이에 열중하였는데… 나라에서 '위어소葦魚所'라는 임시 관청까지 두고 웅어잡이를 독려할 정도였으니, 해마다 봄이 오면 한강 하류엔 웅어잡이 배들이 몰려 장관을 이루었다 한다.* 이에 미술사

* 웅어는 갈대에 산란을 한다 하여 '위어葦魚'라고 한다. 임금님 수라상에도 올라가던 웅어는 4~5월경이 제철로 가을 전어에 버금가는 기름진 맛이 일품이다.

가들은 겸재가 양천 고을 현령 시절 소문으로만 듣던 웅어잡이 장면을 직접 보고 〈행호관어杏湖觀漁〉라는 작품을 남겼다고 한다. 그런데… 이상한 것은 겸재가 왜 행주산성 앞에서 웅어잡이를 하고 있는 모습을 그렸냐는 것이다. 왜냐하면 당시 웅어잡이는 국가에서 임시 관청을 두고 관리할 정도로 중요시하였고, 웅어잡이를 관장하던 임시 관청 위어소葦魚所는 고양高陽뿐만 아니라 양천陽川 고을에도 두고 있었기 때문이다. 다시 말해 양천현령 겸재는 양천현에 할당된 웅어를 잡아 나라에 진상하기 위하여 양천 백성들을 독려하며 분주히 움직여야 할 입장이었건만, 양천현에서 웅어잡이 하는 모습도 아니고 고양현에서 웅어잡이 하는 모습을 그렸다니 어딘지 이상하지 않은가?

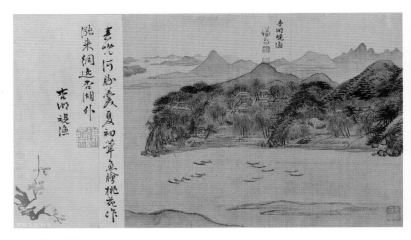

정선, 〈행호관어〉

　양천현에 웅어가 알을 낳을 갈대밭이 없는 것도 아니고, 웅어가 아무리 많이 올라온다 하여도 고양현에서 많이 잡을수록 양천현에서 잡을 양이 줄어들기 마련인데… 양천현령이 경쟁자 격인 고양현의 웅어잡이 모습을 구경하며 그림이나 그렸던 것일까?

조선시대 위어소에 소속된 어민에겐 조세와 부역을 면제시켜주었다.

세금을 면제해준다는 것은 위어소에 소속된 어민들에게 웅어로 세금을 대신하였다는 뜻인데… 모든 세금엔 책정된 금액이 있게 마련이니 당연히 할당량이 함께 책정되었을 테고, 이는 결국 웅어잡이가 양천 고을 수령 겸재가 뒷짐지고 있을 수 있는 일이 아니었다는 뜻이기도 하다. 왜냐하면 조선시대 웅어잡이는 어업권을 취득한 권세가들이 나라에서 운영하는 위어소와 어로 경쟁을 벌일 만큼 큰 이권이 걸린 사업이었던 탓에, 양천 고을에 부과된 할당량을 채우는 것이 쉬운 일은 아니었기 때문이다. 이쯤에서 잠시 웅어잡이에 걸린 이권이 어느 정도였을지 가늠해볼 수 있는 김창업金昌業(1658-1721)의 시 한 편 읽어보자.

樓高萬松間　누고만송간
俯臨滄江流　부임창강류
自言以駿馬　자언이준마
換一葦魚舟　환일위어주
僮僕慣操網　동복관조망
乘潮上下頻　승조상하빈
春來得魚多　춘래득어다
時寄城中親　시기성중친

망루를 높이니 수많은 소나무 사이가 보이네.
(망루에서) 내려다보며 임하니 차가운 강이 흐르네.
시작된 말(청탁)로써 준마를 얻고자 하면
교환은 오직 위어잡이 배뿐이라 (하였더니)
동복이 익숙하게 그물질을 하며
조수를 타고 상하로 오르며 빈번히 왕래하더니

봄이 찾아와 물고기를 많이 얻으려면

때를 맡긴 도성 중에 친한 사람이 있어야 한다네.*

무슨 말인가?

권력층의 실상을 내려다볼 만큼 시야가 넓어지니, 벼슬자리에서 물러난 후 재야에 묻혀 조용히 살고 있는 줄 알았던 자들이 안정된 경제적 기반을 닦아놓고 있더란다. 이에 벼슬을 청탁해 오는 자가 있길래 위어잡이 배와 교환하자 하였더니, 위어잡이 배는 도성에 뒷배를 봐주는 자가 있다며 거절하더란다. 영의정 김수항의 4남이자 영의정 김창집의 친동생이었던 장동 김씨 집안의 김창업이 욕심내어도 쉽게 얻을 수 없을 만큼 웅어잡이 어업권은 대단한 이권이 걸린 사업이었다는 뜻이다.

이런 관점에서 겸재가 그린 〈행호관어〉를 다시 감상하며, 웅어잡이 배들이 진을 치고 있는 행호杏湖를 마치 병풍처럼 두르고 있는 덕양산 자락을 세심히 살펴보시길 바란다.

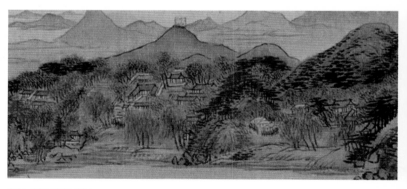

정선, 〈행호관어〉 부분

고관대작들의 별장이 즐비한 모습이다.

좌측부터 이조판서를 지낸 김동필金東弼(1678-1737)의 '낙건정樂健亭', 좌의정을 지낸 송인명宋寅明(1689-1746)의 '장밀헌蔣密軒', 형조판서

* 이 시에 대하여 '다락은 높이 소나무 사이에 있고/ 굽어보면 푸른 강가에 접했네./ 아무리 좋은 말도/ 웅어잡이 배와 바꾸지 않네./ 머슴들 그물질 버릇이 되어/ 물살 타고 아래위로 다니네./ 봄철이라 물고기 많이 잡히면/ 때때로 성중의 친구에게 보내리.'라고 해석하는 경우가 많은데… '自言以駿馬 換一葦魚舟'를 붙여 해석해도 '교환하지 않음', 다시 말해 부정의 의미로 해석될 글자가 없다.

를 지낸 김광욱金光煜(1580-1656)의 '귀래정歸來亭'이 웅어잡이 배들이 진을 치고 있는 행호를 내려다보고 있는데… 이것이 무슨 의미이겠는가?

대표적 노론 강경파 장동 김씨 집안의 김창업도 웅어잡이 배 한 척 마련할 수 없을 만큼 대단한 이권이 걸린 웅어잡이 어업권을 쥐고 있는 자들이 웅어로 세운 호화 저택들의 모습이다. 겸재는 〈행호관어〉에 등장하는 호화 별장 〈낙건정〉과 〈귀래정〉을 개별 작품으로 따로 그려 두었다.

이것이 아름다운 별장의 모습을 그리고자 한 결과일지, 아니면 그들의 호화 생활을 고발하고자 함이었을지 찬찬히 생각해보시길 바란다.

정선, 〈귀래정〉

정선, 〈낙건정〉

'장밀헌'의 주인 송인명은 정략에 능한 인물로, 노론과 소론의 입장을 조정하며 큰 잡음 없이 탕평책을 운용한 공으로 좌의정까지 오를 수 있었으니, 탕평책을 반대하던 대표적 노론 강경파 장동 김씨들에게 그의 정치 행보가 마뜩치 않았을 테고, '귀래정'의 주인 김광욱은 광해군을 몰아내는 인조반정에 가담하여 형조판서까지 지낸 자로 일찍이

정치판에서 벗어나 노론과 소론의 싸움에 얽히지는 않았으나, 이는 역으로 지금 누리고 있는 호화로운 삶을 지켜줄 보호 세력이 없었다는 뜻이기도 하다. 또한 '낙건정'의 주인 김동필은 붕당을 없애고 불쌍한 백성들을 위해 국가재정을 줄이라는 만여언萬餘言을 상소하는 등 탕평책을 지지하였고, 무엇보다 노론과 소론이 갈릴 때 소론이 된 인물이다.

한마디로 겸재가 〈행호관어〉 속에 그려넣은 호화 별장의 주인들은 모두 노론 강경파의 입장에선 마뜩지 않은 제거 대상이었던 셈인데… 그들을 몰아내면 그들이 누리던 특혜가 어디로 가게 되겠는가?

그렇다면 사천 이병연은 해마다 행호에서 벌어지는 웅어잡이에 대하여 무슨 말을 하였을까?

春晩河腹羹　춘만하복갱
夏初葦魚膾　하초위어회
桃花作漲來　도화작창래
網逸杏湖外　망일행호외

사천의 위 시에 대하여 일찍이 최완수 선생은 '늦봄이니 북어국이요/ 초여름엔 웅어회라/ 복사꽃 가득 떠내려오면/ 어망을 행호 바깥에서 잃겠구나.'라고 해석한 바 있다. '어망을 행호 바깥에서 잃는다[網逸杏湖外].'는 것이 어망이 못 쓰게 되었다는 것인지 아니면 분실했다는 것인지 정확히 알 수 없지만, 그것이 무엇이든 복사꽃이 가득 떠내려와 생긴 결과로 해석할 수밖에 없는데… 대체 복사꽃이 얼마나 많이 떠내려오기에 웅어잡이에 지장을 초래한다는 것인지 납득이 되지 않는다.*

* 일부 연구자들은 '網逸杏湖外' 부분을 '행호 바깥에 그물을 두네.'라고 해석하곤 하는데… 도대체 복사꽃이 얼마나 많이 떠내려오기에 웅어잡이를 포기하고 어장을 떠난단 말인지 이 또한 설득력이 없다.

사천은 '만춘晩春(늦봄)'과 '초하初夏(초여름)'라 쓰지 않고, '춘만春晩(봄이 늦도록)'과 '하초夏初(여름의 초입)'이라 하였다. '만춘晩春'과 '춘만

春晚', '초하初夏'와 '하초夏初'의 차이가 실감나지 않는 분은 '백설白雪(흰 눈)'과 '설백雪白(눈의 흰빛)'이 어떻게 다른지 생각해보시길 바란다.

사천은 '봄 늦도록[春晚] 복어국[河腹羹]을 먹었으나, 여름 초입[夏初]에 들어섰으니 이제 웅어회[葦魚膾] 철이 되었다.'라고 하였던 것이다.

혹자는 이 지점에서 필자의 풀이가 최완수 선생과 무엇이 다른지 물으실지도 모르겠다. 여기까지는 의미상 큰 차이가 없어 보이지만, 이어지는 시구를 풀이해보면 그 차이가 극명해진다. 왜냐하면 이어지는 사천의 시구 '도화작창래桃花作漲來'의 '지을 작作'을 어떻게 해석할 것인가에 따라 시의 내용이 결정되기 때문이다. 그러나 최 선생을 비롯한 대다수 연구자들은 '지을 작作'자를 해석에서 빼버린 채, '복사꽃이 가득 떠내려오면'이라 두리뭉실 넘어간 탓에 시의詩意가 흩어져버렸고, 그 결과 시의 내용상 인과성을 설명하지 못하는 주된 원인이 되고 있다.

'지을 작作'은 '~을 하고자 함[爲]' '~을 이루다[成]' '비롯하다[始]' '~이 흥하다[興起]' 등의 의미로 쓰이는 글자로, 누가 혹은 무엇이, 다시 말해 행위의 주체를 필요로 한다. 그런데… 문제는 사천은 '도화작창래桃花作漲來'라 하였으니, '창래漲來(강물이 불어나 도래함)'하도록 한 것은 복사꽃[桃花]이 만들어낸[作] 조화 속에서 비롯된 것이 된다는 것이다. 이는 결국 '복사꽃이 만들어낸 불어난 한강물이 행호에 찾아올 것'이란 의미로 해석할 수밖에 없으나, 현실적으로 복사꽃이 한강물을 불어나게 할 방법은 없다. 그렇다면 이는 사천이 선택한 시어詩語 '도화桃花'란 실제 복사꽃이 아니라 시적 비유라고 볼 수밖에 없는데… 『시경』 이래 복숭아[桃]는 경제적으로 풍요로운 삶을 영위하는 사람을 상징해왔다.

무슨 말인가? 사천이 골라낸 시어 '도화桃花'가 바로 겸재의 〈행호관어〉에 등장하는 덕양산 자락의 호화 별장들의 주인들이었던 셈이다.

그렇다면 마지막 시구 '망일행호외網逸杏湖外'는 무슨 의미가 될까?

한마디로 도화桃花들이 소유한 웅어잡이 배들이 한강물이 넘치도록 몰려오면 황복을 잡고 있던 어민들의 배는 행호 바깥으로 자리를 피할 수밖에 없다고 한 것이다.

왜냐하면 웅어잡이는 나라에서 운영하는 위어소葦魚所 소속의 고깃배와 나라에서 어업권을 받은 권세가들에게 우선권이 있었으니, 힘없는 어민들은 목 좋은 자리를 내줄 수밖에 없었기 때문이다.

논밭만 주인이 있는 것이 아니다.

한강에도 보이지 않는 줄이 그어져 있으니, 어장漁場의 주인이 따로 있었던 것인데… 문제는 논밭처럼 분명한 경계가 없는 탓에 힘없는 어민들은 정해진 어장 밖에서도 봉변을 당하기 십상이다.

* 오늘날 대통령 비서실에 해당하는 승정원에서 왕명의 출납, 행정 사무를 매일 기록한 일기로, 단일 기록으로는 세계 최대 기록물이다. 『조선왕조실록』보다 5배 많은 방대한 기록 속엔 『조선왕조실록』에선 볼 수 없는 다양한 내용들이 세세히 기록되어 있다.

** 국왕과 대궐 안의 식사 공급에 대한 일을 관장하던 吏曹 소속의 기관으로, 대궐에 진상되는 온갖 농산물과 지방 특산물을 다루었다.

『승정원일기承政院日記』 중종 11년(1516) 6월 4일자에 박원종朴元宗(1467-1510)의 처 윤씨가 올린 상소가 기록되어 있다. 성종의 형 월산대군月山大君(1455-1489)의 웅어잡이 어업권을 박원종이 이어받았는데 이를 사옹원司饔院**에서 인정하지 않자 그의 처 윤씨가 상소를 올렸던 것이다.

중종반정의 주역이자 왕가의 사돈으로 권세가 하늘을 찌르던 박원종의 처 윤씨가 웅어잡이 권리를 침해 받았다고 상소할 정도로 웅어잡이는 큰 이권이 걸린 사업이었으니, 배와 그물이 있다고 아무나 행호에 나가 그물을 펼칠 수 있었던 것은 아니었다.

심지어 웅어 어장 바깥에서 웅어를 건져 올렸다 하여도 위어소葦魚所 관리 눈에 띄면 빼앗기기 일쑤였으니, 오죽하면 영의정까지 지낸 김재찬金載瓚(1746-1827)의 『어부사시사漁父四時詞』에 '착어모과위어소捉魚莫過葦魚所 신고득어관리탈辛苦得魚官吏奪(고기 잡아 몰래 위어소 지나면 애써 잡은 고기를 관리가 빼앗네…)'이라는 구절이 나오겠는가? 이런 웅어잡이를 한가로운 봄날의 정취 정도로 여겨왔으니, 겸재가 〈행호관

어)에 행호가 내려다보이는 덕양산 자락에 위치한 호화 저택들을 세세히 그려둔 이유를 짐작이나 할 수 있었겠는가?

미술사가 예술작품의 아름다움에 홀려 값싼 감흥에 취하면 작품에 숨겨진 의미를 오관하기 십상이니, 사학을 다루는 학자라면 역사 속 사람들의 삶과 그들이 느꼈을 심정부터 헤아려 려는 태도부터 배워야 한다.

팔자 좋은 호사가들은 소동파가 '죽음과도 바꿀 만큼 복어가 맛있다.'고 하였다 한다. 이런 까닭에서인지 몰라도 사천의 시 「행호관어」 첫 대목 '춘만하복갱春晩夏腹羹 하초위어회夏初葦魚膾'를 '늦봄에는 복어국이요 초여름엔 웅어회라' 해석하며, 봄철에 맛볼 수 있는 미식 정도로 읽어왔는지도 모르겠다. 그러나 그 맛있다는 복어국이 임금님 수라상에 올랐다는 말을 들어본 적이 없다. 요즘에야 복어가 미식이 되었지만, 불과 50여 년 전만 하여도 그물에 복어가 올라오면 재수없다며 패대기치기 일쑤였으니, 아무리 조심해 조리하여도 자칫하면 목숨을 잃을 수도 있는 복어요리를 찾는 사람이 흔치 않았기 때문이다. 사실 복어요리가 대중화된 것은 독 없는 양식 복어가 출시되면서부터로, 사천이 「행호관어」에서 읊은 복어국은 웅어회와 달리 당시 조선 사회에선 주로 보릿고개에 양식이 바닥난 빈민들이 허기를 달래려고 목숨을 담보로 먹던 음식이었다.

이 지점에서 사천이 '만춘晩春(늦봄)'이라 하지 않고 '춘만春晩(봄 늦도록)'이라 하였던 이유가 가늠된다.

먹거리가 떨어진 백성들은 봄 늦도록 죽음을 무릅쓰고 북어국으로 주린 배를 채우려 하나/ 아직 복사꽃도 피지 않았건만 여름이 시작되었다며 웅어회 타령일세./ 피지도 않은 복사꽃을 핑계 삼아

강물이 넘치도록 권세가의 웅어잡이 배가 몰려오더니/ 힘없는 백
성들이 복어잡이조차 못 하도록 행호 바깥으로 쫓아내네.

春晚河腹羹 夏初葦魚膾 桃花作漲來 網逸杏湖外

필자의 뜻밖의 풀이에 해석의 근거를 묻는 분이 많으리라 생각한다.
이는 조선후기 실학자 이덕무李德懋(1741-1793) 선생의 『청장관전서
靑莊館全書』에 나오는 '복어는 복숭아꽃이 떨어지기 전까지만 먹어야
한다. 음력 3월 이후엔 복어독이 너무 강해져 복어를 먹고 죽는 경우가
많은데, 이를 알면서도 먹고 있으니…'라는 기록을 참고하여 재구성한
풀이이다.

이덕무 선생은 복숭아꽃이 만발한 초봄까지는 위험을 무릅쓰고 복
어국으로 허기를 달랠 수 있지만, 복숭아꽃이 떨어지면 복어잡이를 그
만두라고 하였던 것인데… 겸재가 그려낸 〈행호관어〉는 어디에도 복숭
아꽃이 핀 곳이 보이지 않고 이제 겨우 버드나무에 물이 오르기 시작
하는 초봄 풍경이 펼쳐져 있을 뿐이다.

이는 결국 사천과 겸재가 '행호관어'를 통해 말하고자 하였던 것은
굶주린 백성들을 불쌍히 여기며 가능한 한 편의를 봐주려는 가진 자
의 아량은커녕 돈벌이에 걸리적거린다고 본격적인 웅어철이 시작되기
족히 한 달 전부터 힘없는 어민들을 행호에서 몰아내고 진을 치던 권
세가들의 작태를 고발하기 위함 아니었을까?

조선 당쟁사를 언급하며 노론이 우리 역사에 남긴 상처에 대해 열변
을 토하는 학자들일수록 노론의 폐해와 개혁군주들을 대비시켜가며
'만약'이란 말을 자주 한다. 그러나 사학자가 역사에서 '만약'을 언급
해야 하는 경우는 아쉬움 때문이 아니라 교훈을 얻고자 함에 있을 것

이다. 이런 관점에서 노론의 폐해를 탓하기 전에 개혁군주들이 실패할 수밖에 없었던 이유부터 찾아보는 것이 우선 아닐까?

노론을 견제하고자 조정에서 밀려난 인사들을 재등용시켜 그들과 함께 개혁을 추진하였던 조선후기 개혁군주들은 왜 성공하지 못했던 것일까?

노론이 내세운 명분과 정치이념을 깰 수 있는 실력도 조직력도 집요함도 큰 그림을 그릴 능력도 없는 자들이 노론과 똑같은 방식으로 대처하였기 때문이다.

상대는 병자호란 때 남한산성에서 결사항전을 주장하였던 김상헌을 중시조中始祖 삼아 영의정 김수항과 그의 아들 영의정 김창집이 잇따라 사사되는 위기 속에서도 노론계 인사들을 의식화하기 위한 연수원 격인 청풍계淸風溪까지 운영하며 치밀한 계획하에 조직적으로 움직였는데… 그런 그들을 상대로 명분 싸움을 하면서도 장동 김씨들의 조직력을 깰 수 있는 뾰족한 정치이념도, 지속적이고 조직적으로 움직일 주체도 없이 급조된 팀이었으니, 처음부터 승부가 정해진 싸움이었던 셈이다.

정치는 말로 시작되지만, 절대 말로 끝나서는 안 되는 것이 정치이기도 하다.

다시 말해 힘과 조직력이 강한 노론과 싸우려면 소위 조선중화사상朝鮮中華思想을 내세우며 백성들에게 고단한 삶을 감내하도록 강요하였던 노론과 달리 백성들의 삶에 실제적 도움이 되는 대안을 제시하며 백성들의 지지를 이끌어낼 수 있었어야 하였건만, 그저 명분에 명분으로 맞섰으니 백성들의 눈엔 그저 기득권층끼리의 권력 다툼 그 이상도 이하도 아니었다 하겠다.

이런 관점에서 대표적 노론 강경파 장동 김씨들과 함께한 사천 이병연과 겸재 정선이 '행호관어'에서 부유한 기득권층의 횡포를 고발하는

내용을 읽고 있자니, 불현듯 복어를 '죽음과도 바꿀 만한 맛'이라 하였다는 소동파의 이야기의 진의에 의구심이 든다. 왜냐하면 소동파와 관계된 음식 중에서 가장 유명한 것은 오겹살 돼지찜 요리인 동파육東坡肉인데… 동파육이 널리 퍼지게 된 유래를 살펴보면 백성을 사랑하는 소동파의 마음이 함께하고 있기 때문이다. 다시 말해 소동파가 복어를 '죽음과도 바꿀 만한 맛'이라 하였던 것은 단지 소동파의 미식가다운 면모를 알려주는 사례 이상의 또 다른 측면을 살펴볼 필요가 있다.

사천 이병연의 시 「행호관어」는 먹거리가 떨어진 백성들이 죽음을 무릅쓰고 복어국으로 연명하고 있건만, 아직 웅어철이 되기도 전에 웅어잡이에 걸리적거린다며 힘없는 어민들의 복어잡이 배를 몰아내는 권세가들의 횡포를 고발하는 내용을 담고 있다. 그런데… 자신이 읽은 5천 권의 책이 보리쌀 한 되만큼도 백성들의 삶에 보탬이 되지 않는다며 자책하였던 소동파의 복어 예찬이 과연 미식 타령에 국한된 것이라 해야 할까?

오늘날 중국인들은 소고기보다 돼지고기를 더 즐긴다고 한다.

그러나 소동파가 살았던 송宋나라 시절 중국인들에게 돼지고기 요리는 환영받지 못하였다. 송나라의 상류층은 주변 강대국인 요遼나라와 금金나라의 영향을 받아 유목민의 가축인 양고기를 즐겼고, 가격이 저렴함에도 요리법이 개발되지 않은 탓에 일반 백성들도 잘 찾지 않았기 때문이다. 이에 소동파는 중국의 대표적 농경지역인 호북성湖北省의 돼지 소비를 촉진시켜 가난한 백성들에게 도움을 주고자 돼지고기를 맛있게 먹을 수 있는 요리법 동파육東坡肉을 널리 전파하였을 뿐만 아니라 돼지고기를 홍보하는 시詩까지 남겼으니, 단지 시구가 아름답다고 소동파 소동파 하는 것은 아니다.

황주의 맛있는 돼지고기 가격이 저렴하여 거름 값과 같다네.

부자들도 배척하지 않지만 가난한 자는 삶는 법을 모른다오.

약불에 물을 조금 넣고 충분히 삶아주면 전혀 다른 풍미일세.

매일 일어나 평상시처럼 찾아와 한 그릇씩 포식해도 탈이 없다네.*

부자들의 입맛에도 거부감이 없을 만큼 맛 좋은 돼지고기가 요리법이 개발되지 않은 탓에 빈민들도 찾지 않으니 당연히 가격이 똥값이 될 수밖에 없고, 돼지를 사육하는 농민들의 살림이 필 수가 없었던 것이다. 이에 소동파는 유목민의 가축인 양고기 대신 돼지고기 소비를 촉진시켜 농민을 기반으로 하는 송宋나라의 경쟁력을 키우고자 하였던 것인데… 이는 말로만 부국강병을 외치며 백성들의 희생만 강요하던 염치없는 위정자들과는 문제에 접근하는 방법부터 달랐다.

소동파가 무슨 이야기 끝에 복어를 '목숨과도 맞바꿀 만한 맛'이라 하였는지 모르겠지만, 적어도 북송시대 사람들에게 복어는 오늘날과 달리 값비싼 귀한 생선이 아니었음은 분명하다.

왜냐하면 소동파보다 30년 앞서 태어난 매요신梅堯臣(1002-1060)의 「하돈河豚」이란 시를 읽어보면 당시 사람들에게 복어가 어떤 존재였는지 엿볼 수 있기 때문이다.

春州生荻芽　춘주생적아
春岸飛楊花　춘안비양화
河豚當此時　하돈당차시
貴不數魚鰕　귀불수어하

봄 물가에 갈대 싹 돋아나고
봄 언덕엔 버들가지 꽃 흩날리니

* '黃州好猪肉　價賤等糞土
富者不肯吃　貧者不解煮　慢
著火少著水　火候足時他自美
每日起平來打一碗　飽得自家
君莫管.'

하돈(복어)을 이때 잡는 것이 마땅하건만

(복어를) 귀히 여기지 않으니 물고기와 새우만 세고 있네.

산란을 위해 강을 거슬러 오는 황복철이 되어도 복어를 잡아봤자 사는 사람이 없는 탓에 복어를 잡지 않고 시장에 내다팔 수 있는 물고기와 새우만 세고 있다는 뜻이다. 그렇다면 이를 사천 이병연이 「행호관어」에서 읊은 '춘만하복갱春晩河腹羹'과 겹쳐주면 무슨 이야기가 될까?

소동파가 살았던 북송시대나 사천이 살았던 조선후기나 복어는 목숨을 담보로 허기를 채울 수밖에 없었던 곤궁한 백성들의 양식이었을 뿐, 미식가들이 찾는 별미가 아니었다는 의미이다.

이런 관점에서 볼 때 소동파가 복어는 '죽음과도 맞바꿀 만큼 맛있는 고기'라고 하였다는 이야기는 혹시 허기에 지친 백성들이 '목숨을 담보로 맛있게 먹는…'이라 하였던 것이 '죽음과도 맞바꿀 만큼 맛있는…'으로 와전되었던 것 아니었을까?

쌀이 흔해진 요즘이야 쑥버무리가 별미라지만, 소위 학자라는 사람이 쌀을 아끼려고 쑥버무리로 허기를 달래던 시절의 어려움을 들여다보려 하지 않으면 지난 역사는 모두 아름다운 것이 되니 문제이다.

시원한 황복국에 입맛 다시며 절경 타령을 읊어대는 동안 한국미술사만 우스운 꼴이 되어버렸길래 해본 말이다.

어떤 이유에서든 몇 백 년 전 사람의 흔적이 오늘날에도 거론된다는 것은 그의 삶이 평범하지 않았기 때문일 것이다.

왜냐하면 역사를 단지 시간의 누적이라 할 수는 없는 탓에, 역사적 인물이란 그의 특별한 삶 때문에 역사의 흐름이 바뀌게 되었다는 의미를 내포하고 있기 때문이다. 이런 까닭에 역사적 인물을 다루는 연구자라면 응당 내가 이해할 수 없는 부분을 지닌 특별한 사람을 상대하고 있음을 염두에 두고 사고의 폭을 넓히려고 노력해야 한다. 이는 큰 것을 작은 것에 담을 수 없음이 당연한 이치이기 때문이다. 그러나 겸손함을 잃은 사가史家일수록 시간을 내려다보길 즐기며 큰 것을 제멋대로 잘게 쪼개고 있으니, 문제라 하겠다.

흔히 학문의 목적은 진리 탐구에 있다 한다.

그러나 과거 동아시아 학자들은 학문의 목적을 불편함의 해소에 두었다. 이는 어떤 방법으로도 인간은 진리를 직접 확인할 수 없다는 생각에서 비롯된 것으로, 자로子路가 공자께 죽음에 대해 묻자 '아직 삶도 모르는데 어찌 죽음을 알겠느냐[未知生 焉知死].'라며 언급을 피하셨

던 이유이다. 형이상학의 세계를 부정하는 것은 아니나, 형이상학적 개념은 객관적으로 입증할 수는 없으니, 학문의 대상으로 삼지 않았던 것이다.* 이러한 유가儒家의 전통은 성리학性理學에 의해 많이 변질되었지만, 역으로 성리학의 한계를 극복하고자 노력한 학자들은 하나같이 유학은 현실적 학문임을 잊지 않았으니, 그들에게 학문은 현실적 문제(불편함)를 해소하기 위한 것이었다. 이는 시대의 변화와 함께 성인의 가르침으로 일컬어지는 기존의 학설이나 개념으로 해결할 수 없는 새로운 현실적 문제에 대한 이해와 답을 찾기 위하여 학문에 매진하였다는 뜻이기도 하다. 이는 결국 역사의 격랑이 높아질수록 이에 비례하여 새로운 각도에서 경전 연구가 활발해지고 제 목소리를 내는 대학자들이 나타날 확률이 높아졌다는 뜻이기도 한데… 시대가 영웅을 만든다더니, 위대한 학자 또한 시대의 요구에 부응하여 탄생하는 법이다.

그렇다면 이를 예술에 적용하면 어떻게 될까?

문화의 번성은 안정되고 풍요로운 사회를 기반으로 한다고 생각하는 학자들이 의외로 많지만, 이는 문화의 왕성한 소비가 촉진되며 생겨난 현상에 주목한 결과일 뿐, 위대한 예술가는 풍요로운 시대가 완성되기 이전 격랑 속에 새로운 시대에 번성할 씨앗을 뿌린 선각자들이었다.

이런 관점에서 누구나 인정하는 한국미술사의 꽃 진경문화眞景文化 또한 이를 피워낸 조선후기 사회에 일찍이 경험하지 못한 현실적 문제에 대한 다양한 목소리를 담아낸 결과라 해야 하지 않을까?

예술철학이나 미술사와 달리 특정 작가의 작품을 학문의 대상으로 삼는 것은 쉽지 않은 일이다.

특히 작품만 전해올 뿐 작가의 생각이나 의도를 읽어낼 만한 기록이 전무한 경우 책임 있는 학자라면 이를 학문의 영역에서 다룰 수 있는 것인지 근본적 질문을 하게 마련이다. 그러나 다행스럽게 서양화와 달리

* 공자께서 객관적 논증이 불가능한 영역을 학문의 대상으로 삼지 않은 것은 『論語·公冶長』에 나오는 子貢의 증언에서도 확인할 수 있다. '공자께서 문헌 증거를 들어 말씀하신 것은 들어봤어도 性을 天道와 함께 말씀하신 것은 들은 바 없다.' '子貢(曰), 夫子之文章 可得而聞也 夫子之言 性與天道 不可得而聞也.'

동양화는 그림에 화제畫題가 쓰인 경우가 많은 까닭에 이를 근거로 작품에 담아낸 작가의 의도[寫意]를 읽어낼 수 있는 가느다란 길이 열려 있다.

이는 조선후기 화가들이 어떤 생각과 의도로 그림을 그리게 되었는지 학문의 영역에서 다루고자 하면 어떤 자료보다 작품 속에 쓰인 화제를 우선시하여야 한다는 뜻인데… 문제는 이것이 만만치 않다는 것이다.

그림에 쓰인 화제가 대부분 한시漢詩 형식을 빌리고 있고, 문장으로 쓰인 경우에도 제한된 공간에 고도로 함축된 화의畫意를 담고 있기 때문이다. 이런 까닭에 한문에 익숙하지 않은 미술사가들은 한학자漢學者들에게 번역을 맡기고 해석은 자신의 책임이 아니라고 하곤 한다.

어이없는 일이다.

학설의 기초가 되는 자료를 해석할 능력도 없고, 남이 해석해준 자료조차 이를 검증해보려는 최소한의 노력도 없이 어떻게 논지를 세울 수 있으며, 이를 정설이라 대못을 박아대고 있는지 한국 미술사학의 현주소가 암담할 뿐이다.

한문에 익숙하지 않음이 핑계가 될 수도 없지만, 최소한 원문과 한학자들이 해석해준 것을 비교 검토만 해봐도 드문드문 해석에서 빠진 글자와, 원문과 달리 쓰인 글자들을 발견할 수 있었을 텐데… 묻지도 않고 자기 책임도 아니라면서 어떻게 확신에 찬 목소리로 나설 수 있는 것인지 그저 놀라울 따름이다. 사정이 이러함에도 문헌 연구에만 매달릴 뿐 정작 작품을 세심히 살피지도 않으니, 눈앞에 보이는 특이점도 놓치고 있다. 제발 작품부터 꼼꼼히 살펴보시길 바란다.

학문의 목적을 불편함의 해소에 두는 것이 합당한지와 별개로, 적어도 학문에 매진하게 하는 것임에 의론의 여지가 없을 것이다. 그러나 이 또한 답답함(불편함)을 느껴야 답을 찾으려는 생각 끝에 의미 있는

연구가 시작될 수 있건만, 답답한 것도 없고 문제의식도 없으니 궁여지 책 새로운 자료 발굴에만 나선다. 그러나 이 또한 추수 끝난 들판에서 이삭줍기라 큰 성과도 없이 헛힘만 쓰고 있는 실정이다. 이쯤 되었으면 익히 알려진 작품들부터 지금까지 봐왔던 관점에서 벗어나 살펴봐야 하지 않을까?

모든 학문이 그러하지만 특히 사학史學은 일정 부분 추론에 의지할 수밖에 없다. 그런데… 유독 이 땅의 미술사학자들은 문헌자료를 짜맞 추는 일에는 너그러운 반면 정작 미술사의 중심이 되어야 할 작품 분 석을 통한 추론에는 냉담하다. 아니, 어떤 면에선 지나치게 너그러워 탈이다.

이런 까닭에서인지 이 땅의 미술사가들은 대체로 그림 속에 펼쳐진 장면을 그저 눈에 보이는 대로 읊어줄 뿐, 전문가의 식견과 안목으로 작품에 내포된 이야기를 설득력 있게 풀어내길 주저한다.

이는 명백한 근거 없이 임의로 그림을 읽어내는 것이 학자답지 못한 행동이라 여기며 꺼리는 탓일 수도 있고 지나친 겸손 탓일 수도 있지 만, 미술사가가 그림을 분석하려 들지 않는 것이 사학자가 유물 분석을 포기하는 것과 무엇이 다른지 깊이 생각해볼 일이다.

리움미술관에 소장되어 있는 김시金禔(1524-1593)의 〈동자견려도童 子牽驪圖〉라는 작품을 예로 들어보자. 국가 차원에서 작품을 보존해야 할 만큼 가치가 있다고 여겼기에 보물(제783호)로 지정되었을 텐데… 미 술사가들의 작품 해석을 읽어보면 '개울을 건너지 않으려고 뒷걸음치 는 나귀의 고삐를 잡아끌고 있는 동자의 모습을 그린 작품'이란 말끝 에 기껏해야 해학적이란 말을 덧붙이고 있는 정도이다. 유치원생도 할 수 있는 이야기를 굳이 전문가의 입을 통해 들을 필요가 있을까? 나귀 에 안장을 채운 것을 보면 누군가를 태우고 길을 나서기 위함일 테고,

동자가 나귀를 타려는 것은 아닌 듯하니, 결국 동자는 견마잡이일 뿐 나귀를 타고 길을 떠날 주인은 따로 있을 것이다. 그러나 작품 속에는 나귀를 타고 길 떠날 사람이 보이질 않는다.

이는 결국 어딘가에서 기다리고 있는 주인의 행차를 위해 동자가 나귀를 끌고 가려 하지만 한사코 나귀가 거부하고 있는 모습이라 하겠는데⋯ 안장을 올리면 사람을 태우고 길을 떠나는 것쯤이야 나귀도 경험으로 익히 알고 있으련만, 안장을 올릴 때는 얌전하던 나귀가 왜 한사코 개울을 건너려 하지 않는 것일까? 동자가 개울 건너로 나귀를 잡아당기는 것은 주인이 개울 건너 어딘가에서 기다리고 있기 때문이고, 동자가 안장을 올릴 수 있었던 것은 나귀가 동자를 믿고 얌전히 응해주었기 때문이다. 그러나 뒤늦게 자신이 태워야 할 사람이 개울 건너에 있는 사람임을 알게 된 나귀가 이에 응하지 않으려 버티고 있는 모습이다. 한마디로 개울이 문제가 아니라 개울 건너에서 기다리고 있는 사람을 태우길 거부하고 있는 나귀의 모습이라 하겠다. 이것이 어떤 상황을 비유한 것일까?

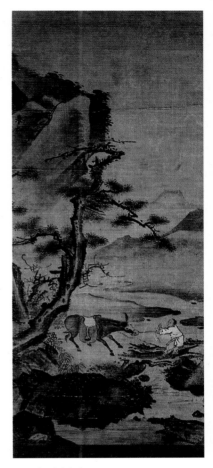

김시, 〈동자견려도〉

힌트는 나귀를 끌어당기고 있는 동자가 동자는 동자이되 머리카락을 자른 동자승이란 것으로, 이에 주목하면 이 작품이 제 13대 국왕 명종明宗(1534-1567)과 관계된 작품임을 짐작할 수 있게 된다.*

화가의 손재주에 비유와 상징이 더해질 때 그림은 풍부한 이야기를 담아낼 수 있고, 동양화가 형사形似(표현대상의 외형을 닮게 그려 냄)보다 사의寫意(그림으로 담아낸 화가의 생각)를 중시하였다는 것은 동양화에

* 〈童子牽驢圖〉는 金禔가 그림 속에 담아낸 畫意에 따라 작품명을 〈童子僧牽驢圖〉로 바꿔 부르는 것이 마땅할 것이다.

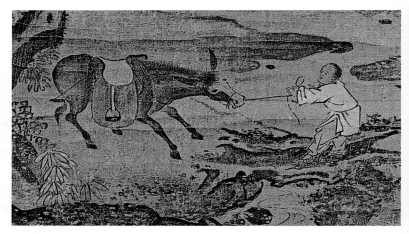
김시, 〈동자견려도〉 부분

비유와 상징이 그만큼 많이 쓰였다는 뜻이기도 하다.

　물론 학자는 신중해야 함을 모르는 바 아니다. 그러나 학자의 신중
함은 근거 없이 무책임한 주장을 남발하지 말라 함이지 연구방법을 제
한하라는 뜻은 아니지 않은가?

　달변가로 태어난 동양화를 벙어리로 만든 동양미술사가들과 달리
서양미술사가들은 입을 굳게 다문 그림들에게 끊임없이 말을 걸고 귀
를 기울인 결과 오히려 서양화가 달변가가 되었으니, 후손이 변변치 않
으면 조상의 공덕도 빛을 잃는 법인가 보다.

　겸재 정선의 진경산수화가 첫선을 보이기 백여 년 전 브뤼힐Brue-
gel(1525-1569)이란 화가가 성서를 소재로 한 〈맹인의 우화〉라는 작품을
그려내었다. 예수께서 '맹인이 맹인을 인도할 수 있겠느냐?'라고 질문
하신 부분을 그림으로 표현한 작품인데… 서양의 미술사가들은 이를
'부패하고 무능한 지도자와 선동가에게 이끌려가는 플랑드르 사회의
현상을 풍자한 것'이라 한다.

　그러나 그림 속 장면을 눈에 보이는 대로 객관적으로 묘사하는 것

Bruegel, 〈맹인의 우화〉

에 그쳐야 한다면 '길을 나선 여섯 명의 맹인들이 구덩이를 만나 혼란에 빠진 모습…'이라는 설명에서 그쳐야 할 것이다. 앞서 살펴본 김시의 〈동자견려도〉에 대한 한국 미술사학자들의 작품 해석이 딱 이 수준이라면 지나친 폄하일까? 브뤼헐이 직접 작품해설을 남긴 것도 아니건만, 서양미술사가들은 무엇을 근거로 작품에 담긴 의미를 적극적으로 해석해내었던 것일까? 작품 제목을 통해 성경 구절을 떠올렸던 것이고, 이에 근거하여 작가가 활동했던 시절 플랑드르 사회가 처한 문제를 읽어낸 결과이다.

필자는 이 책의 본문에서 진경산수화 속에 감춰둔 화가들의 속마음을 작품에 나타나는 특이점에 근거하여 적극적으로 풀어내고자 하였다. 이러한 필자의 시도에 '발상은 흥미로운데 문헌 증거의 뒷받침이 부족해서…'라고 하시는 분이 계실지도 모르겠다. 그러나 객관적 증거에 엄격한 서양의 미술사가들은 한 발 더 나아가 브뤼헐의 〈맹인의 우화〉에서 말하는 부패하고 무능한 지도자가 다름 아닌 가톨릭교회라고 해석한다. 맹인들의 행렬 뒤편에 그려둔 성당의 뾰족한 첨탑에 근거한 주장이다.

미술사 연구에서 작품 분석이 얼마나 중요하고, 무엇을 학문적 증거로 받아들여야 할지 깊이 생각해봐야 할 부분이다.[*]

『논어論語·자한子罕』에 이런 말이 나온다.

* 객관적 증거 없이는 학문으로 인정하지 않는 서양의 학풍에도 불구하고, 서양의 미술사가들 중에는 이름도 생소한 세잔의 〈大浴圖〉에서 발견되는 화면 밖을 향한 시선을 근거로 이를 포스트모더니즘 이론의 원형으로 해석할 정도이다. 물론 세잔의 〈大浴圖〉에 대하여 세잔이 직접 언급한 글이 있는 것은 아니다.

공자께서 말씀하시길

(성인의 가르침에 근거한) 법어法語와 함께하는 말에

(어찌) 능히 따르지 않을 수 있겠는가?

(성인의 가르침에 따라) 잘못을 고치는 것은 귀하게 되고자 함이다.

바람(변화에 근거한)과 함께하는 말에

(어찌) 능히 타당한 주장이 없을 수 있겠는가?

(설득력을 뒷받침할) 실마리와 함께하는 것은 귀하게 되고자 함이다.

(만약) 설득력 있는 주장에 실마리가 없고(성인의 법어에서 근거를

찾을 수 없고)

(그저) 따를 뿐 고칠 수 없으면서도

내가 끝까지 이와 함께할 뿐 어찌하느냐고 한다.

이미 그러한 것인가?

子曰. 法語之言 能無從乎 改之爲貴 巽與之言 能無說乎 繹之爲貴 說
而不繹 從而不改 吾末如之何也 已矣

성인聖人의 가르침에 근거한 말을 따르는 것은 이를 근거로 잘못을 고쳐 귀히 쓰고자 함에 있지만, 세상은 끊임없이 변하고 성인께서는 먼 과거의 사람인 탓에 어느 시대에나 학자들은 현실에 맞춰 성인의 가르침을 재해석하여 나름의 학설을 펼치기 마련이다. 그러나 이는 성인의 가르침을 풀어낸 것일 뿐 성인의 가르침 자체는 아닌 까닭에 아무리 가장 설득력 있는 학설로 인정받는 것일지라도 학설은 학설일 뿐

이건만, 이를 성인의 가르침과 동일시하거나 대신하는 경우가 많으니, 문제라 하신다.

한마디로 공자께선 온 세상이 떠받드는 대단한 학설일지라도 그것이 하나의 학설인 이상 끊임없는 검증이 필요하다 하셨던 것이다. 그러나 세상 사람들은 현실적 효용성도 없고 성인의 가르침과 연결시킬 확실한 근거도 찾을 수 없건만, 그저 주류 학설로 인정된 것이니 맹목적으로 따르곤 하는데… 이를 어찌 귀히 쓰고자 함이라 할 수 있겠냐고 반문하신 것이다.

일반적으로 학설은 논리를 기반으로 하는 탓에 논쟁을 통해 정설로 자리매김된다. 그러나 공자께선 반박 논리를 세울 능력이 없는 일반인들도 정설로 인정된 학설의 설득력을 판단할 수 있으며, 또 실제로 판단하고 있다 하신다.

사람들이 주류 학설을 따르고 있지만, 이를 통해 잘못을 고치려 들지 않는 것이 바로 그 증거란다. 다시 말해 배움은 정확한 판단을 하기 위함이고, 정확한 판단이 필요한 것은 잘못을 깨닫고 고치기 위함인데… 배움이 잘못의 개선으로 이어지지 않는 것은 배움의 효용성이 없기 때문이니, 이는 정설로 인정된 것이 성인의 가르침과 다른 것이란 반증이라 하신 것이다.

그러나 잘못된 정설일지라도 그것이 정설로 통용되고 있는 탓에 사람들은 '내가 끝까지 이와 같이 할 수 있을 뿐 달리 어찌하겠는가?'라며 그저 배우고 따를 뿐이니, 학문과 현실이 따로 놀 수밖에 없다. 이에 공자께선 제자들을 향해 '(너희들도) 이미 그러하냐?'라 하셨으니, 이미 그런 것으로 인정해버리면 어떻게 새로운 학설이 탄생할 수 있겠느냐 생각해보라 하셨던 셈이라 하겠다.

모든 학문은 질문에서 시작되지만, 선입견에 묶여 있으면 질문 자체가 생길 리 없다. 이런 관점에서 한국미술사에 대한 여러분의 선입견이

어디에서 비롯된 것인지 한 번쯤 진지하게 생각해보시길 바란다.

민족문화에 대한 자부심을 맹목적 애국심에 기대야 할 만큼 한국미술사가 초라하지도 않건만, 작품을 보는 눈이 학자들에게만 있는 것인 양 여러분들이 입을 다물고 있는 탓에 한국미술사의 위상이 몇몇 학자들의 자존심에 묶여 있는 답답한 현실에 해본 하소연이다.

2020년 초봄, 雲梯山房에서

* 화제畫題가 같거나 유사한 작품에 대하여는 일부 확인되지 않은 것을 제외하고 규격을 밝혀
　두었습니다.

정선, 〈광진廣津〉《경고명승첩京郊名勝帖》(간송미술관 소장)

정선, 〈미호渼湖〉《경교명승첩京郊名勝帖》(간송미술관 소장)

정선, 〈박연폭朴淵瀑〉(개인 소장)

강세황, 〈박연朴淵〉(국립중앙박물관 소장)

이암, 〈화조묘구도花鳥猫狗圖〉(평양 조선미술박물관 소장)

김홍도, 〈군선도群仙圖〉(호암미술관 소장)

Frederic Edwin church, 〈Owr Banner in the sky〉

Frederic Edwin church, 〈Twilight in the wilderness〉

작자미상, 〈일월오악도日月五岳圖〉(삼성리움미술관 소장)

김명국, <기려인물騎驢人物〉(국립광주박물관 소장)

정선, 〈소의문외망도성昭義門外望都城〉(삼성리움미술관 소장)

김희성, 〈서해풍범西海風帆〉(삼성리움미술관 소장)

김희성, 〈와운루계창臥雲樓溪漲〉(삼성리움미술관 소장)

정선, 〈청풍계淸風溪〉(33.0×29.5cm, 국립중앙박물관 소장)

강희언, 〈도화동망인왕산桃花洞望仁王山〉 (개인 소장)

이인문, 〈단발령망금강斷髮嶺望金剛〉 (개인 소장)

정선, 〈하경산수夏景山水〉 (국립중앙박물관 소장)

정선, 〈청풍계淸風溪〉 (133×58.8cm, 간송미술관 소장)

정선, 〈피금정披襟亭〉《해악전신첩海嶽傳神帖》 (32.2×25.8cm, 간송미술관 소장)

정선, 〈피금정披襟亭〉《신묘년풍악도첩辛卯年楓嶽圖帖》 (36.0×37.4cm, 국립중앙박물관 소장)

강세황, 〈피금정披襟亭〉 (101.0×71cm, 국립중앙박물관 소장)

김홍도, 〈피금정披襟亭〉 (30.4×43.7cm, 개인 소장)

강세황, 〈피금정披襟亭〉 (126.7×69.4cm, 국립중앙박물관 소장)

정선, 〈정자연亭子淵〉《해악전신첩海嶽傳神帖》 (32.2×25.8cm, 간송미술관 소장)

이경윤, 〈고사탁족도高士濯足圖〉 (국립중앙박물관 소장)

정선, 〈정자연亭子淵〉《관동명승첩關東名勝帖》 (32.3×57.8cm, 간송미술관 소장)

정선, 〈인왕제색仁王霽色〉 (호암미술관 소장)

정선, 〈옹천甕遷〉《신묘년풍악도첩辛卯年楓嶽圖帖》 (26.6×37.4cm, 국립중앙박물관 소장)

심사정, 〈촉잔도蜀棧圖〉 (간송미술관 소장)

정선, 〈옹천甕遷〉 (개인 소장)

김홍도, 〈옹천甕遷〉《금강사군첩金剛四郡帖》 (30×43.7cm, 개인 소장)

김홍도, 〈옹천甕遷〉 (91.4×41cm, 간송미술관 소장)

정선, 〈해산정海山亭〉《신묘년풍악도첩辛卯年楓嶽圖帖》 (26.8×37.3cm, 국립중앙박물관 소장)

정선, 〈해산정海山亭〉《해악전신첩海嶽傳神帖》 (33.5×25.4cm, 간송미술관 소장)

정선, 〈칠성암七星岩〉《해악전신첩海嶽傳神帖》 (31.9×17.3cm, 간송미술관 소장)

정선, 〈시화환상간詩畫換相看〉 (간송미술관 소장)

정선, 〈도산서원陶山書院〉 (간송미술관 소장)

정선, 〈정양사正陽寺〉 (간송미술관 소장)

정선, 〈낙산사洛山寺〉 (간송미술관 소장)

변관식, 〈농촌의 만추〉 (국립현대미술관 소장)

정선, 〈청풍계지각淸風溪池閣〉 (동아대학교박물관 소장)

연잉군 초상 (국립고궁박물관 소장)

영조 어진 (국립고궁박물관 소장)

정선, 〈청풍계淸風溪〉 (133×58.8cm, 간송미술관 소장)

윤두서, 〈자화상〉

윤두서, 〈진단타려도陳⬚墮驢圖〉

정선, 〈청풍계淸風溪〉 (96.5×36.1cm, 고려대학교박물관 소장)

정선, 〈청풍계淸風溪〉《장동팔경첩壯洞八景帖》(33.7×29.5cm, 간송미술관 소장)

정황, 〈청풍계淸風溪〉 (22.7×16.3cm, 국립중앙박물관 소장)

정선, 〈어초문답漁樵問答〉 (간송미술관 소장)

정선, 〈고산상매孤山賞梅〉 (간송미술관 소장)

정선, 〈송암복호松岩伏虎〉 (간송미술관 소장)

정선, 〈설평기려雪坪騎驢〉 (간송미술관 소장)

김명국, 〈설중귀려雪中歸驢〉 (국립중앙박물관 소장)

정선, 〈고산방학孤山放鶴〉 (성 베네딕도회 왜관 수도원 소장)

정선, 〈인곡유거仁谷幽居〉 (간송미술관 소장)

정선, 〈인곡정사仁谷精舍〉 (개인 소장)

정선, 〈양천현아陽川縣衙〉 (29.1x26.9cm, 간송미술관 소장)

김희성, 〈양천현아陽川縣衙〉 (삼성리움미술관 소장)

정선, 〈금성평사錦城平沙〉 (간송미술관 소장)

김득신, 〈소상야우瀟湘夜雨〉 (간송미술관 소장)

심사정, 〈평사낙안平沙落雁〉 (간송미술관 소장)

정선, 〈종해청조宗海聽潮〉 (간송미술관 소장)

정선, 〈목멱조돈木覓朝暾〉 (간송미술관 소장)

정선, 〈소악후월小岳侯月〉 (간송미술관 소장)

정선, 〈소악루小岳樓〉 (개인 소장)

정선, 〈행호관어杏湖觀漁〉 (간송미술관 소장)

정선, 〈귀래정歸來亭〉(개인 소장)

정선, 〈낙건정樂健亭〉(개인 소장)

김시, 〈동자견려도童子牽驢圖〉(삼성리움미술관 소장)

Bruegel, 〈맹인의 우화〉